U0136373

利瑪竇中文著譯集

【跨文化研究叢書】

利瑪竇中文著譯集

朱維錚 主編

鄧志峰 張完芳
劉文楠 姜鵬

編校

跨文化研究叢書・
利瑪竇中文著譯集

香港城市大學出版社
香港九龍達之路 83 號
香港城市大學
互聯網：www.cityu.edu.hk/upress
電郵：upress@cityu.edu.hk

國際統一書號：962-937-072-7

「利瑪竇像」（頁 lix）及「坤輿萬國全圖」（插頁）由
Accademia Nazionale dei Lincei 提供，謹此致謝。

【目錄】

《跨文化研究叢書》總序

張隆溪

文化有如生命，總在不斷發展變化，而任何文化得以形成傳統，在歷史變遷中得到發展，都必然與其他文化接觸交流，在互動之中變得更成熟、更豐富。在世界各文化傳統中，中國由於沒有一種排他性宗教在社會生活中佔居主導，比較而言更具有包容性，而且在構成傳統文化所謂儒、道、釋三教之中，有源於印度而且崇奉梵典之佛教，所以在歷史發展中，中國文化的確有多元因素構成，從外來傳統中吸取了不少資源。明末清初，利瑪竇等西方傳教士來到中國，把西方當時的科學技術引進中國，又把中國的思想文化介紹到西方，使中國接觸到相隔甚遠的歐洲文化，也使西方開始對中國有所了解和認識。自那時以來，東西方文化的互動和交流遂成為中國文化在近代歷史中發展的大背景。

文化的互動無疑與一時代政治、經濟力量之對比有密切而又複雜的關係。晚清時的中國由於國力衰弱，未能適應當時的世界局勢，在政治上不能抵禦列強的威脅。鴉片戰爭敗於英國，甲午戰爭又敗於日本，國勢岌岌可危，在文化上更不能與諸國平等交往。如果說十九世紀到二十世紀前半曾是殖民主義擴張和帝國主義侵略的時代，到二十世紀後半，殖民主義在全世界普遍衰亡，各民族平等相待的觀念已逐漸成為人類的共識。與此同時，中國自一九八〇年代改革開放以來的發展已經產生引人注目的變化，逐漸在改變前此一百多年貧弱的狀況。

以遠大的眼光和開放的胸懷看世界，推進中國與其他文化之間的相互了解，可以說現在是最適當的時候。

研究中外文化的互動交往，既可以加深我們對自身現狀的理解，又可以從歷史和傳統中吸取精神文化的資源，這正是我們編輯香港城市大學這套《跨文化研究叢書》的主旨。在整個亞太地區，香港是世界聞名的國際大都市，無論過去還是現在，香港從來是東西文化互動融合之地。今日的香港為學術研究可以提供自由的空間和充足的資源，而在未來世界中，香港的國際性和文化多元性將繼續使之成為中外文化交往的樞紐。因此，編輯這套《跨文化研究叢書》，可以說香港是最理想的地點。

這套《跨文化研究叢書》將包括一系列在中外文化互動交流中有奠基意義的文獻和高質量的研究著作，由香港城市大學出版社以中文或英文出版。我們希望把既有相當學術價值，又流暢可讀的書，一部部奉獻給我們的讀者，並以此為促進中國與其他文化的交往和相互理解，作出一點貢獻。

【導言】

小引

朱維錚

利瑪竇不是第一位進入中國大陸的歐洲耶穌會的傳教士，卻是第一批入華耶穌會士中間最具歷史影響的傑出人物。

從一五八二年八月初抵澳門，到一六一〇年五月病逝北京，利瑪竇的足跡，由南海之濱而越五嶺、駐江右、下江南、過山東，而入明京、叩帝闕，所謂自邊緣至中心，在大明帝國活動了二十七年九個月；先後創建過耶穌會住院四所，受洗的中國基督徒逾兩千名，結交的帝國士紳顯貴達數百人。雖說以前基督教曾兩度入華，但通稱天主教的羅馬公教從此在中國生根，累經明末清初多次「教難」而沒有絕種，那不能不首先歸功於或歸咎於利瑪竇。

然而利瑪竇留下的歷史遺產，在中外文化交往史上突顯的效應，遠過於他對基督教入華的影響。就跨文化研究的角度來看，不論中外學界關於利瑪竇其人其學的價值判斷多麼分歧，大都承認由歷史所昭示的兩點事實：他用中文撰述的論著和譯作，使中國人開始接觸文藝復興以後的歐洲文化；他用西文記敘中國印象和在華經歷的書信、回憶錄，以及用拉丁文翻譯的《四書》，也使歐洲人初步了解傳統正在起變化的中國文化。

因此，自一六〇一年初利瑪竇終於獲得明廷特許入京並居留，四百年過去了，中外學界研究利瑪竇的興味依然不減，原因便可理解。

研究應該從材料出發。利瑪竇生前公開刊布的作品，主要是中文著譯，現存的至少有十九種，理應成為探討利瑪竇如何認識和溝通兩個世界文化的基本依據。可惜這部分材料迄今沒有得到系統的輯集清理，詳情將在本文末節陳述。有一點是肯定的，那就是讀者很需要這樣一部書，輯集較完整，版本較可信，校勘較審慎，標點較準確，當然也需要逐種介紹其來龍去脈，以便索閱，以便引據，以利於將相關諸領域的研究與討論推向深入。

這部《利瑪竇中文著譯集》，就希望為讀者提供上述方便。所輯諸種，篇前均附簡介，茲不贅述。關於利瑪竇的生平和在華活動的過程，包括他向中國人介紹的歐洲自然科學、人文觀念或宗教意識之類，在同時代的西方世界是不是屬於過時的偏見，對晚明渴求域外新知的中國學人算不算某種蓄意的誤導等等，中外學者已有數量極多的專著和論文，不少專家之作如裴化行、徐宗澤、方豪、羅光、謝和耐、史景遷、李約瑟等的有關論述，已久為讀者所知，這裏也不擬重述。

那麼，我為什麼仍然不揣淺陋，替本集附上一篇導言呢？理由很簡單，無非就我在編纂過程中閱讀原材料及相應史著所見所思的若干歷史問題，說點自己的看法。其中若干意見，或與前修時賢有異，但我以為就史論史，提出疑義是必要的。

一 利瑪竇圓夢

明萬曆二十八年十二月廿四日，當西曆一六〇一年一月二十七日，帝國京師居民正忙於「過年」，由農曆庚子年進入辛丑年，一位自稱「大西洋陪臣」的意大利籍耶穌會士，率領他的同伴們，押送「所貢方物」，馳驛抵達北京。[1]

這人就是利瑪竇(Matteo Ricci)。他其實早在萬曆十一年(1583)仲秋，已隨同會傳教士羅明堅(Michel Ruggierie)由澳門進入廣東首府肇慶。那時他三十一歲，[2]到這時他已年屆半百，在華傳教也有十七年多了。

自從踏上在東方最大的這個文明帝國傳播天主教的不歸路，利瑪竇便同他的上司范禮安(Alexander Velignano)和羅明堅一樣，念念不忘要進入北京。羅明堅早就以為，「歸化」這個帝國的最大困難，不在於說服中國人接受天主教信仰，「最大的困難在於他們根據級別而遵守互相聽命和非常嚴格依附的關係，甚至直到皇帝都如此。這就是為甚麼全部事項都取決於皇帝是否有意和渴望把神父們召到其身旁」[3]。

於是，一五八八年范禮安派羅明堅返羅馬，要求教宗遣使籲請大明皇帝允許自由傳教[4]。因教廷混亂，計劃流產，羅明堅也頹然死去。但利瑪竇似已決意繼其遺志，於一五九五年在韶州邂逅返京述職的兵部侍郎石星，便倉促決定隨其北上，僅抵南京便被逐。

所謂弱者總是盼望奇蹟吧，一五九五年六月利瑪竇被迫離京到南昌，起初托身無處，忽然夜有所夢。他追憶說，在夢鄉，「看見迎面來了一個我不認識的人，對我說：『你就是在這

裏要消滅古傳的宗教而宣傳天主的宗教嗎?」我聽後非常驚訝,這人怎會知道我心內的事?便問他道:『你是魔鬼?或是神明?』他回答說:『我不是魔鬼,我是天主。』我聞聲跪地叩拜,流淚痛哭謂:『主啊!您既然知道我的心事,為什麼不幫助我啊?』他回答我説:『你可以到那座城裏去!』——當時我懂是指北京而言——『在那裏我要幫助你。』」[5]

於是利瑪竇説他有信心進入北京了,「希望天主有一天能使這夢實現才好」[6]。

就在利瑪竇仍然期盼羅馬教廷遣使要求中國皇帝正式批准「傳揚聖教」之際,卻被范禮安任命為耶穌會中國傳教團的會督,賦予他的首要任務,便是無論採取甚麼方式,「務必先獲得中國皇帝的青睞,准許我們自由傳教」[8]。時在一五九七年七月或稍後。

因此,利瑪竇便擱下日趨興旺的南昌教務,由郭居靜(Lazare Cattaneo)陪同前往北京。他們在一五九八年(明萬曆二十六年)九月抵京。哪知明廷對抗日本豐臣秀吉侵略朝鮮的戰爭仍在繼續,照例懷疑一切可能與倭人有關的外國人。利瑪竇雖事先疏通了多重關係,到北京後仍然無人敢向皇帝報告他們前來「進貢」的消息,只好南歸,哀嘆「功敗垂成」[9]。

所謂塞翁失馬罷,利瑪竇叩宮門未遂,卻意外地打進了南京的士大夫社會。作為帝國留都,南京仍有除內閣外的全套中央機構。由於他同南禮部尚書王弘誨有私誼,利瑪竇於萬曆二十七年(1599)即農曆己亥新歲才入南京,便立即受到政軍要員和貴冑權閽的競相款待。這使利瑪竇復萌在這裏建立耶穌會新住院的念頭,並在各部勢要扶助下得以實現[10]。

這一步以後事態發展證明是關鍵性的。他在南京兩年五個月，出入官府，廣交權貴，熟讀儒書，舌戰佛僧，重刊輿圖，講授西學，深結耆學，名揚士林，都屬日後居留京師的必要鋪墊。如果沒有在南都建立的人際關係，如果沒有在官場周旋的應對經驗，如果沒有在學界樹起的西儒形像，如果沒有在士林結識的名流揄揚，如果沒有對他在南京官紳社會初獲成功而驚喜不已的澳門葡商倍力支援，那麼利瑪竇要在北京立足，必定困難得多。這只消一瞥利瑪竇當年的札記和書信，便不難了然[11]。

應該說，利瑪竇具有人們稱道的那種開拓者的清醒頭腦。他沒有為一時的成功所陶醉。他沒有忘記自己的最終使命在於「歸化千千萬萬的中國人」，為達此目的，「先得皇帝的批准是最要緊的」[12]。於是，當萬曆二十七年明帝國與侵朝日軍的戰爭終於結束，多年不露面的皇帝，「御午門受倭俘」，「以倭平詔天下」[13]，緊接着明廷便忙於對付皇帝派出充任稅監的宦官們橫征暴斂而激起的內地「民變」[14]，似對海外來人的警惕放鬆了。於是利瑪竇以為時機逆轉，趕緊在澳門耶穌會當局的協助下重新打點禮物，於次年五月偕西班牙籍耶穌會士龐迪我（Didace de Pantoja），以及鍾巴相等兩名華人修士，登舟再赴北京。

利瑪竇沒有料到，正是在山東臨清民變中險些喪命的稅監馬堂，為撈回被抗暴民眾焚其府衙造成的財產損失，竟覬覦他們準備獻給皇帝的貢物。但此人到底是奴才，一面報告皇帝說有西洋人入貢。他藉口等待皇帝諭旨，將利瑪竇一行轉移到天津私行囚禁，並擬好將他們處死的罪名[15]。哪知時過半年，胖得懶於動彈的萬曆皇帝，忽

然想起有西洋人要進貢叫作自鳴鐘的新奇玩物，立即索要，頓使奴才馬堂慌了手腳，趕緊歸還原物，命地方官用驛馬將利瑪竇一行馳送北京。

這齣差點使利瑪竇殉教的悲劇，便以利瑪竇圓了入京夢的喜劇煞尾。從此利瑪竇、龐迪我，便居留帝都並深入皇宮了，但他們「自由傳教」的追求，實現了嗎？

二　怎樣「勸化中國」？

利瑪竇並非首位入華耶穌會士。早在他出生那年（1552，當明嘉靖三十一年），耶穌會最初的核心成員、西班牙人沙勿略（Franciscus Xaverius），就懷着前往北京要求中國皇帝准許傳播「真教」的葡屬果阿總督的信件，潛入珠江口外的上川島，不久病死，而被梵蒂岡教廷宣佈列入「聖品」16。

繼沙勿略之後，先後入華的耶穌會士還有多名，但至多停留在葡萄牙人聚居的澳門。首先獲得粵督許可在內地居留的，是前已提及的羅明堅。

倘說羅明堅對於基督教三度入華有特殊貢獻的話，並不在於他沿襲耶穌會的走上層路線傳統，而在於他和利瑪竇，拒絕了當時耶穌會內部所謂「一手拿劍，一手拿十字架」的武力傳教呼聲。

由西班牙人羅耀拉在一五三四年創立於巴黎的耶穌會，是個非常複雜的歷史現象那樣，也不能簡單地否定或肯定。

耶穌會反宗教改革，本身又是羅馬公教內部的改革力量。這個「耶穌的連隊」，會士必須

發三大誓願（神貧、貞潔、服從），過軍事化的生活，卻不比加爾文的歸正宗更專制，也不比路德的抗羅宗更敵視貧民反暴政的行動。宗教改革與人文主義不能等視。耶穌會維護教皇和經院哲學的傳統權威，卻反對追逐世俗權力，提倡道德自律，注重科學和藝術的修養，特別重視將人教育成有責任感的公民等等，同樣屬於人文主義。羅耀拉的《神操》，為耶穌會的修身經典，既窒息修會內部的思想自由，也養成會士為尋求和締造原始基督徒便已嚮往的人間淨土而獻身的品格；這從成為耶穌會核心團體成員的在會神父，至少要受十年考驗，再發終身誓願可知[17]。

一般地說，耶穌會派往海外特別是東方古國傳教的成員，都受過良好教育，具有神學、人文和自然諸學科的較高素養，努力用當地語言適應異域政情民俗進行宣教，因而聲譽較諸它在歐洲為好。但也不盡然，例如在西班牙「保教區」活動的某些耶穌會士，便常扮演不光彩的腳色，藉助殖民武裝強制當地居民改宗基督。這就使耶穌會內部在如何傳教問題上也存在衝突。

就在利瑪竇抵達澳門的一五八二年，有個西班牙籍的耶穌會士桑徹斯（Alonso Sanchez），從馬尼拉輾轉到了澳門，便宣稱：「我和羅明堅的意見完全相反，我以為勸化中國，只有一個好辦法，就是借重武力。」[18]

顯而易見，好不容易才從明朝地方官員那裏弄到澳門作為立腳點的葡萄牙人，決不會認可桑徹斯的狂想。據說，羅明堅、利瑪竇起初還想不顧葡萄牙人反對而與桑徹斯合作，後來便由於桑徹斯堅持武力傳教，只好完全避開他[19]。

然而桑徹斯以後作為西班牙在菲律賓殖民當局的全權代表返歐，懷揣一份題作《論征服中國》的備忘錄，帶回馬德里呈交給國王菲利浦二世。備忘錄鼓吹對中國發動戰爭，要求菲利浦二世「應當立即作出決定，使中國人防備不及」。說是要贏得戰爭，「只消有一萬至一萬二千名西班牙、意大利或其他國家的士兵已夠」；「特別需要有一位手持王上和耶穌會總會長手諭的先行官，使日本的耶穌會士們為之懾服，全力給予幫助」；「葡萄牙人應為此事業提供合作，因為他們受到中國人很多的虐待，特別因為他們對遠東的海面比較熟悉；在適宜的時機，應讓那些進入中國的耶穌會士露面，他們懂得當地的語言，可以在軍隊和中國人間充當翻譯。」[20]

這份備忘錄，沒有忘記展示西班牙殖民者腦海中浮現的迷人前景：「這項事業將造成一個從上帝創世以來所從未有過的精神發展與現世繁榮。」「王上將把世界上最大的一個民族置於自己的權力之下；可以不損及私人財產而僅從公共財富中得到巨額收入，供所有參加遠征的西班牙人分享其利」；將來還可以在那裏設立各種學科的大學，因為看來中國人學什麼都行」──最後一語無疑是桑徹斯的經驗談，因為他曾非法入境而在廣州坐過監牢，在被羅明堅營救出來前嚐過中國人連刑法也比歐洲人完整的滋味。不消說，桑徹斯也設想「遠征」得手之後對基督教的好處，「那時可以在那裏設立相當於現在整個教會規模的總主教區和主教區，還可以設立一些新的教會騎士團，它們的收入將會超過聖地亞哥、卡拉特拉瓦和聖胡安的騎士團」──那時總主教當然也非他桑徹斯莫屬！[21]

在一五八六年正式出台的桑徹斯「征服中國」的新十字軍方案，使此人在馬德里宮廷中成為上賓，但它終化泡影，也只因為那時西班牙與英國爭奪海上霸權的惡鬥已趨白熱化。再過兩年菲利浦二世耗盡國力建造的「無敵艦隊」，便被英國海軍打得全軍覆沒。雖說六年前這位西班牙獨裁者已身兼葡萄牙國王，卻沒能強制澳門的葡萄牙人放棄對華貿易的壟斷，也沒能制止葡萄牙人仍在遠東抗拒西班牙人染指他們的「保教權」。耶穌會原是依靠葡萄牙「保教權」的蔭庇才得以成為遠東傳教先驅的，這時內部起了分化，已入中國內地的羅明堅、利瑪竇拒絕接受會友桑徹斯的武力傳教主張，表明如下判斷不無道理：「即使在同一個修會的會士之間，由於國籍和所受教育的不同，彼此間發生了爭執。」[22]

何止「爭執」而已。利瑪竇大約在一五八三年入肇慶前夕發了終身願，表示願以身殉教[23]。桑徹斯卻認定，傳教單靠勸說無濟於事，由此招致俗人猜忌而被殺是活該，因為殉教本身不是目的，「應該借助於世俗力量，使用軍人的武力和其它現世的手段」[24]。利瑪竇與桑徹斯絕交，只能表明他信守誓願，不肯被世俗權力牽住鼻子走，依然以為信徒的虔誠信仰必須靠教士的殉教精神和善誘善導來培植。利瑪竇在華二十八年，始終堅持和平傳教，始終堅持皈依者的質量比數量更要緊，似可由此作出合理的解釋。

三　是「拓荒」麼？

問題在於中國人能夠相信他們的說教而皈依基督嗎？利瑪竇說可以，他在一五九九年八月寫道，「我以為在很短的時間，可以歸化千千萬萬的中國人。」[25]

利瑪竇的這一估計，或許太過樂觀[26]，卻並非沒有根據，這時韶州、南昌、南京三所耶穌會住院，施洗信徒已逾千人。不過他強調中國人對固有的宗教「更持懷疑的態度」，則是特指與他頻繁交往的官紳士人[27]。

交往的過程，也是利瑪竇認知帝國權力運作機制漸趨深刻的過程。

大概地說，利瑪竇初入廣東，致力結納的對象是地方長官，以為能否在華「開教」，命運全由這班人控制。當然他們已發現用西洋奇物進行變相賄賂，是讓此輩對洋人由冷眼變笑臉的極佳手段。他仍然不懂帝國地方體制，是建立在外省文官同本地士紳互相制約的基礎之上的。

給利瑪竇開竅的是自號太素的瞿汝夔。這位江南貴胄[28]，浪跡南粵，尋求煉丹術，便追蹤至韶州投師，旋即被利瑪竇傳授的歐洲測天度地技術迷住。可是老師從學生那裏也許獲益更多。瞿太素對帝國體制的熟知，對政壇內情的洞悉，促使利瑪竇開始感覺在華傳教首先要與士大夫認同。於是，脫卻僧裝，改穿儒服，緩談「歸化」，多講實學，把著書立說置於口頭宣講之上。瞿太素也許可稱為「把西方文明的成就系統引入遠東世界」的中介人[29]，但倘說利瑪竇在華活動的策略轉變，瞿太素起了啟蒙作用，可能更為恰當。

利瑪竇曾計劃自粵朝北步行，沿途建立傳教點，最終抵達北京。但肇慶被逐的經驗，使他

改變想法，以為非得皇帝特許，才可能在帝國境內自由傳教。誰知事情遠比想像的歷程困難得

多。萬曆二十三年(1595)，他先被石星撇在南京，接着又被在粵屢送重禮結交的徐大任趕出南

京30。

利瑪竇再過南昌，指望在這個江西省會駐足，已不敢輕信自稱朋友的官員，沒料到瞿太素

已先在南昌傳揚他的學問人品，因而獲得一位名醫聲援，盡力幫他結識省城名流，包括兩名藩

王。於是，利瑪竇有機會在聚會中當眾表演西洋記憶術，在造訪時向顯貴贈送手製日晷，在受

質詢時大談歐洲天算原理和信仰習俗，都在南昌士紳中引起轟動。

瞿太素曾在著名的白鹿洞書院，受業於山長章本清。大名章潢的這位江右王門大師，因得

明廷遙授學官並食祿31，名揚海內，這時年逾七旬，仍對四海內外的「聖人」學行極感興趣，

聞知利瑪竇已到南昌，便主動尋訪，結為忘年交。他為利瑪竇留居南昌而疏通陸萬陔。哪

知陸萬陔已風聞利瑪竇的「西國記法」，希望此人能向其二子傳授這一神術，迅即特許利瑪竇

在省城購屋居留。於是利瑪竇在入華十二年後，首次在廣東以外，建立了一所耶穌會住院。

耶穌會赴遠東傳教，先抵日本。那時日本藩國林立，諸藩外相爭戰，內行獨斷，所謂封

建，可比作歐洲中世紀的領主制。自沙勿略聞知日本和朝鮮、安南均屬華化地域，以後的耶穌

會士，都把「歸化中國」作為最高目標。然而大明帝國非戰國日本可比。在日本，耶穌會士只

要通過僧侶勸化某藩大名入教，便可得到該藩屬民盡為教徒，因而年年都有成萬名皈依者。但

羅明堅、利瑪竇於一五八三年進入內地，到一五九六年裏利瑪竇進入江西，長達十四年裏才有付洗教徒百餘人。這不能不使身負中日傳教指導重任的耶穌會遠東視察員范禮安不安。

范禮安一貫支持利瑪竇的傳教策略，即在中國宣揚天主教，必須「慢慢來」[32]。但日本僭主豐臣秀吉，大殺天主教徒，迫使遁至澳門的范禮安，更寄希望於在華修會取得突破性進展。他於一五九六年任命利瑪竇為耶穌會中國傳教團會督，賦予他不受澳門耶穌會當局轄制的自主權，就是說委以歸化整個帝國的重任，同時加緊募集種種西洋工藝品送往南昌住院。於是利瑪竇不得不匆匆北上，去叩宮門。

果然如利瑪竇所憂，冒充葡萄牙使臣前往帝都晉見皇帝的時候未到。明廷正派兵在朝鮮與日本侵略軍交鋒，首都戒嚴，流言四起，官民都由畏生疑，凡外人都有敵方奸細之嫌。事先利瑪竇打點的內外人際關係均告失效，他被迫後退，鎩羽南返。

利瑪竇原想赴蘇州投奔瞿太素，但到鎮江遇任知府的舊友王應麟，附其舟前往南京度歲。有了南昌的經驗，利瑪竇非但周旋裕如，不放過任何與達官貴人酬酢的機會，不畏懼與高僧大德的辯難，不避忌向士紳炫示擬呈皇帝的西畫西器，也不忽視給政要碩儒分贈地圖、日晷等手製禮品，特別樂於散發《交友論》、《天主實義》之類已撰著作。他由此在官場士林更負西來賢士的盛名，「甚得朝野人士的好感」，「能在這裏建立會院」，所謂「獲得雙倍的收獲」。消息傳到澳門，指望耶穌會突破帝國「閉關鎖國」政策的葡商又競解慳囊，讓郭居靜帶着充足經費和精美物品支援利瑪竇[33]。

曾攜他入京的王弘誨已回任南禮部尚書，為他開啟了南都權貴社會大門。

這時的帝國留都南京，還是文化重心。各類公私文教機構林立，內中學者型文士無數。部院寺監之類衙門，變成明廷安插失意顯宦或備用京官的客棧，卻使內中不乏學者型大吏。由利瑪竇交遊的南都達官，有禮戶諸部尚書侍郎及都御史、都給事中等等，便可見他的確打入了南京權力上層。

四　滲入王學開拓的空間

誰若留心晚明學術史的全貌，誰就不會不注意一個歷史現象，即前述利瑪竇的傳教路線，恰與王學由萌生到盛行的空間軌跡重合。

不是嗎？「有明學術，白沙開其端，至姚江而始大明。」[34] 十五世紀晚期歸隱於故鄉廣東新會白沙里收徒講其「自得之學」的陳獻章，是王守仁學說的真正教父。被認為復活陸九淵的心學，而與明代官方尊作「正學」的所謂朱子學相頡頏的這個學術系統，起初只是帝國邊緣的南海之濱的一個小學派。然後越五嶺，入江西，由南京傳到北京，一路膨脹、分化、重組。經過湛若水，特別是十六世紀初因相繼鎮壓贛閩民變和寧王叛亂而名震遐邇的王守仁提倡，歷時不過半個世紀，便風靡南國。

明代所謂朱子學，標準詮釋是明成祖敕修的《四書大全》。以後邱濬又依據明太祖至為讚賞的南宋末真德秀所著《大學衍義》，編了一部繁瑣無比的《大學衍義補》，同被明廷列為道學教科書，迫使應科舉求功名的士人誦習。陳獻章曾拒絕邱濬拉攏，寧可捨棄翰林的榮名，躲

回王化難及的南粵邊城，參悟「作聖之功」[35]，當然出於對明廷堅持依祖制所傳「正學」教條的僵硬繁瑣取向的不滿。他指定的傳人湛若水，將他針對官方理學家所謂真理已被程朱說盡、後學唯有躬行踐履一事可做，而提出的頗具挑釁意味的「學貴自得」，改作「隨處體認天理」的曖昧說法，在權力者看來溫和了，卻也使不滿官方「正學」的青年士人發生逆反心理。

王守仁既左右開弓，替明廷打掉了來自上下兩面的威脅，卻又通過講學批判朱熹，宣稱道德與事功互為體用，更說聖人誰都可做，決定聖人與愚夫愚婦區別的只在一念之差。這無非是把效忠朝廷當作衡量道德高下的尺度，同時肯定孟軻所謂「人皆可為堯舜」仍屬簡易可行的真「理」。然而濃縮為「致良知」三字經和「知行合一」四字訣的這種學說，正好符合從不同出發點否定官方理學的士人共識，下者急欲「學成文武藝，貨與帝王家」，上者期盼「致君堯舜上」，再使風俗淳」。而中世紀的英雄崇拜傳統，使難以洞悉朝廷政治運作權術底蘊的在野士人，更誤認為王守仁建功立業乃獨挽狂瀾。於是就在王守仁搏取功名的基地江西，他被迫退居講學的故鄉浙中，以及聲望所被的南直隸即蘇皖二省，王學便迅即不逕而走。

由王學史可知，王守仁晚年並不得意。他在嘉靖初不顧衰病，奉旨南征，鎮壓兩廣民變，卻死於行陣。豈知被嘉靖皇帝的寵臣桂萼控告其學反君主獨裁，惹怒此君，即下詔判決其學為「邪說」，其人軍功不得蔭及子孫。於是終嘉靖、隆慶二朝，直到萬曆初期，時達五十年，王學都屬於被禁錮的「邪說」[36]。

然而明帝國的君主權威，從明成祖篡奪其父指定繼體者建文帝的君位，到明英宗被瓦剌蒙古擒而後放即發動政變奪取其弟君位，下及王守仁時代已跌入低谷。嘉靖皇帝背叛宗法傳統釀成「大禮議」政潮，雖用盡廷杖、削職、處死和流放等手段，也難以壓服輿論。他對王守仁死於王事的處理，更使王守仁顯得不僅功高不賞，相反忠宣而獲咎。於是這個暴君禁王守仁的「邪說」，聲稱「正人心」，恰好起了將人心驅向王門的作用。當三十六年後他求仙反登鬼籙，那時照《明史‧儒林傳序》的說法，顯然與其祖宗提倡的朱子學背馳的王學，已是門徒遍天下，「嘉、隆而後，篤信程朱、不遷異說者，無復幾人矣！」

明廷仍想維護朱子學的思想壟斷。隆慶帝迫於輿論給王守仁復爵追謚，卻拒絕以王守仁、陳獻章從祀文廟，只將力倡實踐朱熹教義的薛瑄供入。萬曆九年(1581)權相張居正特命免除朱熹及其名徒後裔的賦役，自然為了進一步打擊王門名流，卻隨即病死。結果憎恨這個前任帝師拘管太嚴的年輕皇帝，剛將其追貶抄家，就批准繼任執政的申時行等建議，以王守仁、陳獻章從祀文廟，等於宣告王學全面解禁[37]。從此統治學說分裂為二的既成事實，得到明廷承認，效應便是意識形態趨向全面失控。

利瑪竇適逢其會。他和羅明堅進入的廣東，正是王學的策源地，而准許給他們打開省會大門的總督郭應聘，先前在廣西巡撫任上，便曾「奏復陳獻章、王守仁祠」[38]，可知心繫王門。其後任劉繼文，僅由他為達強奪仙花寺以作自己生祠的目的，用清洗間諜的可怕藉口將利瑪竇趕出肇慶一事，就能窺見此人的假道學心態。在韶州，利瑪竇結交了兩位終身朋友，其一瞿太

素是江右王門章本清的弟子，已如前述；其一為南雄同知王應麟，由他任順天府尹時為利瑪竇

葬地所撰碑記，表明他也從王學角度理解利瑪竇的言行 39。

然而在居留廣東的十二年裏，語言障礙、處境不穩和文化隔閡等因素，使利瑪竇即使通過

觀省社會、結交官紳和譯注《四書》，成了入華耶穌會士的首出中國通，仍難真正洞察帝國學

術的內在實相。利瑪竇很重視在韶州與瞿太素的交往，《利瑪竇和當代中國社會》的作者裴化

行更稱利瑪竇從瞿太素身上發現了「遠東的人文主義」40。且不說紈袴公子瞿太素能否表徵中

國當時已經支離破碎的人文傳統，就說瞿太素與利瑪竇在韶州相處一年，除了向利瑪竇學習西

洋數學初階和簡單儀器製作，反饋給利瑪竇的，也許主要是帝國官僚社會重儒輕佛的成見。這

對利瑪竇不啻棒喝，隨即向范禮安力諫，要求耶穌會當局准許入華會士，脫掉袈裟，改穿儒

服。因而瞿太素對於利瑪竇打入中國士紳社會，起了啟蒙作用。但啟蒙只是啟蒙，瞿太素雖曾

及門於章本清，卻似乎不悟師說與朝廷立為功令的所謂朱子學的區別。

直到南昌，利瑪竇對章本清主動尋訪他感到驚異，對章本清出力助他定居開教，帶領他在

士大夫中間傳播「天學」，在利瑪竇看來仍是瞿太素預為揚名並是本人誠實品格感動了這位德

高望重的老學者的效應。他不了解江西正是王守仁以「事功」發蹟的基地，王守仁的「尊德

性」新說也在江西初傳，所謂「陽明一生精神，俱在江右」41。但他甫抵南昌，便感覺這裏的

風氣比廣東開放，社會由上層至下層，都不那麼排外，相反願意接受他的異說。章本清安排他

與白鹿洞書院師生辯難，正是王學與西學前所未有的直接對話。利瑪竇初撰於南昌的《天主實

義》，通篇用問答體，其中代表問方的「中士曰」數十則，如今多半搜遍遍文獻無覓處，是否主要出自他與江右王門學人的對白呢？至少可看作晚明中西文化交往史上的一則疑問。

從一五九五年六月到一五九八年六月，利瑪竇在南昌生活了三年。他或許是那個世紀現身南昌的頭一個歐洲人，沒想到並未受到預期的敵視，相反得到各類人士的善待。他受寵若驚，苦苦思索原因，於是關於江西知識階層乃至達官貴人何以普遍地待他友善的分析，便成了這三年他寄往澳門和羅馬的修會當局及師友的信札反覆出現的主題之一 42。洋人居然通經書？想學點金術？欲知歐式鐘錶的秘密？愛聽西洋數學的介紹？真想聆聽「得救的福音」？如此等等，他都想到了，唯獨漏舉這裏是王學的真正故鄉。

儘管利瑪竇並不真正懂得人文環境和思想傳統的互動關係，卻不妨礙他和晚明入華的耶穌會士，在某種佔優勢的思想傳統所籠罩的特定的人文環境中間，享有談論異說或宗教信念的相對自由。晚明王學宗派林立，競相標新立異，無疑與陳白沙到王陽明都宣揚學術貴「自得」是一脈相承的。所謂自得，強調過度，勢必如章太炎在清末所譏，諱言讀書，乃至自我作古，割斷歷史傳統 43。然而在經歷了嘉靖朝長達四十五年的君主獨裁製造的思想高壓的歲月之後，提倡學貴自得等於籲求學術獨立，要突破腐敗統治的思想牢籠，當然也意味著向中世紀專制體制爭自由 44。按照邏輯，過度估計個人學說的獨創性，必定導致對於《孟子》所稱「人皆可為堯舜」命題的再詮釋，如王陽明承認「塗之人皆可為禹」，同樣導致承認陸九淵關於古今中外都可出聖人的推論，即凡聖人都「同此心同此理」45，屬於普遍真理。利瑪竇入華，正逢王學解

禁，正值「東海西海心同理同」理論風行一時，因而他傳播的歐洲學說，被王學思潮最旺的南昌學者士人，當作來自西海古聖前修發現的新道理，是不奇怪的。

看來利瑪竇很滿意南昌的人文環境，不止一次地寫道：「我感到此地真是值得致力傳教的好地方」；「我相信在這裏一年的收穫，較過去整個十餘年在廣東獲得的還多」；「假使我能在南昌建立一座會院，我相信在這裏一年的收穫，將超過我十四年在廣東所有的總和」。[46]

不過，正因為利瑪竇對「儒教」僅知皮相，既不清楚王學與作為帝國意識形態緣飾的朱子學的區別，也不懂得王門諸派共同具有的寬容異教異學的心態，來自學必為己的信念，他們看西學同樣各有各的主觀尺度，雖不整體排拒，但只部分取用，所以來訪士人川流不息，「來聽教會道理的」，「說實話真不太多」[47]。在一五九六年六月南昌住院建成後，情形也沒有真正改變。以致一年過去了，利瑪竇就不得不向密友承認在南昌要使中國人「靈魂得救」同樣不易，甚至哀嘆「辛苦很久，而效果等於零」[48]。

五　「慢慢來」的策略

十六世紀末王學在明帝國可謂如日中天。尤其是長江中下游到東南沿海，作為帝國的財源，文官的產地，文明程度令利瑪竇由衷讚嘆，都已成了王門諸派活躍一時的歷史舞台。前面說過，利瑪竇由羅明堅帶領入粵，秉承修會上司范禮安的指示，期望用和平方式取得基督教在華合法傳播的自由，這本身是對耶穌會內部一種武力傳教主張的否定。應該說利瑪竇很幸運，

碰上了歷史偶然性生效的時機，由帝國的邊緣向腹地北移的歷程，恰好踩着前一百年王學由前驅到教主自南至北拓殖的路線。因此他雖類似孤軍深入，卻終能在這個空間替耶穌會士開闢了幾個落腳點，一個關鍵因素就是得到王門有關人士的同情和奧援。

但歷史同樣表明，幸與不幸也總是如影隨形。利瑪竇從來沒有忘記他來華的使命。他在華活動愈久，打入社會上層愈深，被修會內外寄予的成功希望愈高，因傳教目的未達所激起的失敗感也更加劇。

「不必先問我們給多少人付了洗，在十四、十五年之間，領洗的不會超過一百位，而且傳教士還費了不少心血方有這些微的成果。」[49] 這話說於一五九六年十月。那時利瑪竇已知，單是明廷登記在冊的「納稅的成年人」，便達五千八百五十五萬[50]，總人口至少有這數字的三倍，就是說他和他的同工用了十四年「勸化」的中國基督徒，僅佔帝國居民總數不到一百五十萬分之一，的確「些微」！

固然數量不等於質量，「救靈」成績可憐也不能抹煞利瑪竇在帝國上層社會不斷增長的博學名聲，可是沒有數量也就沒有質量，手段愈引人注目，也就愈發突顯目的依然遙不可及。所以，失敗就是失敗，不承認也不行。前引利瑪竇在同一信裏說辛苦很久換來的「效果等於零」，便是承認到那時為止傳教是失敗的。

面對失敗，利瑪竇絕望過，本文開頭已說了，也曾被勸告打退堂鼓。他的助手黃明沙，一位後來「殉教」的華人青年修士，就曾勸他改赴日本傳教，以為「歸化中國」沒有希望。利瑪

寶既靠信仰克服了絕望，當然拒不考慮放棄在華傳教。不過在南昌的經驗，也使他變得更加務實，特別在幾個問題上思慮更週到。

第一是堅持與儒者認同。這本是離粵前他已獲范禮安准行的方針，即不再恪守沙勿略在日本制定的成規，非但從外表上與佛教僧侶劃清界限，而且在言行上力求向世俗士人靠攏。通過在南昌同章本清及其書院學人的頻繁交往，他愈發相信這樣做是必要的[51]。

第二是重定自己的使命。初到南昌對「歸化」千萬中國人的過度預想幻滅之後，利瑪竇給自己的角色重新定位：「主要的是為此偉大的事業做奠基工作」[52]。以後他在南京致密友的信裏，甚至否認自己在華傳教是「播種」，「而是蓽路藍縷、胼手胝足、驅逐猛獸、拔除毒草的開荒的工人而已」[53]。

第三是採取「慢慢來」的緩進策略。顯然由於在南昌，他個人大出鋒頭而付洗信徒甚少的矛盾現象，招致修會的誤解，利瑪竇被迫一再解釋他的策略何以着重一個「慢」字。他說最大顧慮在於中國人普遍疑忌外國人，朝廷或官員尤其「對所有外國人十分敏感」[54]。「中國與其他地方民族有很大的區別，他們是一聰慧的民族，喜愛文藝，不喜戰爭，富有天才，目前對他們固有的宗教或迷信等，較以往更持懷疑的態度。因此我以為在很短的時間，可以歸化千千萬萬的中國人。但只因為我們很少和他們交往，而且他們中國人不喜歡外國人，百姓怕洋人，皇帝更畏懼外國人，這後者專制好似暴君，因為他們的祖先用武力從別人手中把皇位奪來，每天擔心會被別人搶走。假如我們聚集許多教友在一起祈禱開會，將會引起朝廷或官吏的猜忌。因此為安全計，應

慢慢來，逐漸同中國社會交往，消除他們對我們的疑心，而後再說大批歸化之事。」

第四是傳教手段需要更新。聚眾宣講福音，是基督教傳統的佈道主要手段。由上引材料可見，利瑪竇已發現它的潛在危險。如所周知，中世紀中國列朝統治者都怕民間宗教，怕的不是它們的教義，而是它們的首領以宗教為紐帶聚眾醞釀抗官乃至造反。利瑪竇善辯，卻不主張在華採用宣講為主的佈道手段，「因為外國人在大明帝國無不遭受猜疑，尤其我們傳教士們。他們以為我們智慧超人一等，精神與能力皆能成就大事，因此我們一舉一動必須謹小慎微，不敢造次。」56 怎麼辦呢？由南昌的經驗，他認為贏得人心的最佳手段有二：一是用中文著書，「自古以來，中國就重視書寫，比較不重視講說能力」57；一是「交談方式較佈道方式更有效」，效應就是既便於傳揚天主教又不惹麻煩，「我們不能聚集很多人給他們佈道，也不能聲明我們來這裏是為傳揚天主教，只能慢慢的，個別的講道不可」58。

第五是必須想方設法要求皇帝准許「自由傳教」。那過程已說過了，但利瑪竇在南昌更感到這樣做的急迫性。理由也頗有趣，原來除了范禮安的敦促，還出於他對帝國體制的觀察。他發現，「這個帝國由一位皇帝統治，父死子繼，其餘一切與其說是帝國，不如說是共和國」59。他的參照系，「當然不是後來才有的所謂主權在民的近代共和國，更非他顯然不知的西周「共和」，甚至也不像指古代羅馬共和國或雅典民主制，而應指柏拉圖式的「理想國」。皇帝雖然不是哲學家，然而尊崇「中國哲學之王」孔子，也不容許帝王家族享有政治權力；「帝國的管理權全在文官手中，他們都由最小的階級開始」，定期根據工作表現升降或懲辦；帝國也「重

55

文輕武」，武官由文官手中領取薪餉，「這樣一方掌握金銀，一方掌握軍隊，把權利分開，叛亂也就不會發生了」。60 如此等等，不都像柏拉圖預構的圖景麼？既然只有皇帝一人統治，其他人僅分等級，但在皇權面前人人平等，而且皇帝本人也要按照古老的倫理規範行事，不都像是一個「共和國」麼？利瑪竇不由得表示傾倒：「在管理、政治與秩序等方面，中國的確超過其他民族。」61

人們知道，當金尼閣把利瑪竇的札記手稿進行改編而在歐洲發表以後，曾經引起多大的轟動和爭論，以致十八世紀孟德斯鳩為了判斷中華帝國到底像不像一個「共和國」，或者竟屬專制制度的一個典範，在《論法的精神》中出現那麼多的自相矛盾62。其實何止啟蒙時代的法國學者被鬧糊塗，革命時代的中國學者也一樣。「中華民國」招牌的設計師章太炎，也許沒讀過利瑪竇的那些話，但肯定讀過柏拉圖論「政治家」的有關介紹。他在清末發表的《代議然否論》，也認為中國自秦始皇以後便實現了一人專制而萬眾平等，可稱奇特的共和或者奇特的專制，因而只要打倒愚昧專橫的滿洲皇帝，真正的共和體制便會出現63。可見利瑪竇於一五九七年在南昌提出的問題，無論在歐洲還是在中國，鬧了三四百年依然還是問題。

不過，話說回來，當初利瑪竇的初衷，在彼不在此。就是說，他所以要向修會人士描述明帝國體制，並非出於論政考史的學術興趣，而是為了證明他對沙勿略基於在日本的經驗所提出的遠東傳教策略，作出的修正，合乎羅耀拉有關傳教策略應該因地制宜的遺訓。如果注意利瑪竇已遵從耶穌會規定，發過初願和終身願，而兩度誓願都重在服從，那就不難理解利瑪竇本人

雖達到以上認識，但要使修會當局認可，仍要費很大力氣。這就是今存利瑪竇寫給羅馬總會的報告和有關會友的函件，以南昌三年數量為多的一個緣故。

倘若注意到利瑪竇正是在南昌期間，被范禮安任命為耶穌會中國傳教團會督，那就可知他結合明帝國實際狀況，得出的在中國傳教怎麼辦的那些認識，至少已博得耶穌會遠東教區總管的贊同。利瑪竇很重視這一點，由他晚年的在華傳教史札記特置一章，題作「中國在利瑪竇指導下成為獨立傳教區」[64]可證，而他的「獨立發展」，便始於南昌，盛於南京，終於北京。

六　目的與手段的倒錯

從利瑪竇晉升會督到撒手人寰，總共十三年。如果說，利瑪竇在華傳教的策略與方法，形成過「中國特色」，那就在這十三年間。

難道這以前利瑪竇的傳教活動不具自己的特色嗎？要看討論的角度。從傳教的路線與基本方法來看，大體是沿襲沙勿略創於日本的那一套，而由羅明堅略予改造。利瑪竇的長處，除了個人的韌性，便是嫻於漢語，擅於辭令，並且具有在歐洲或在印度學會的製圖及修造儀表等技藝。這樣多能，讓他自始便成為入華耶穌會士中間的佼佼者，卻並非決策者。因而涉及活動大計，起初都聽命於澳門神學院神長和住院院長兼傳教團會督。

就傳教方式而言，目前沒有材料可證，利瑪竇在入華的前十多年，在實際活動中違背過已往陳規，例如聚眾佈道、散發宣傳傳教義教規和「信經」的宗教印刷品等。那期間他們走上層路

線，重在結交官府，目的是藉助權力庇護以取得立足點，而不是已經領悟到「歸化」士大夫乃是在這個帝國傳播基督教的關鍵。反證便是在粵十多年，他們勸化的基督徒都屬於下層民眾，他們與當地生員鄉紳的關係一直緊張乃至敵對，他們結納了不少官員朋友而沒有勸化過任何官員入教。包括利瑪竇在肇慶便開始改繪並用中文譯注的世界地圖，起意必得羅明堅乃至范禮安許可自不待言，而直接目的在於取悅地方長官，並非藉學術傳教，也可斷言。

因此，自肇慶、韶州到初次北上碰壁，被迫由南京折返南昌，那期間利瑪竇由傳教送次失利的經驗，悟出既往傳教方式未能因地制宜的弊病，由他離韶州前說服范禮安准許修正沙勿略的規矩，可得佐證[65]。

但認識有個過程，認識付諸實踐同樣有個過程。利瑪竇在韶州受到瞿太素啟發，頓悟以往見官必跪，恭順備至，卻總被帝國官員輕視，原來毛病出在裝束模仿佛教僧侶，而和尚的地位在中國遠比在日本卑微。相反按照帝國傳統，讀書人一旦通過考試進入縣學做生員，身份就頓時改變，升格為儒士，登上「仕」的初階。既然士的身份是由教育程度決定的，那麼耶穌會士無例外地都受過高等教育，晉鐸之前又曾通過多科考試和德行考驗，怎不可以等同於帝國功名呢?[66]

問題是帝國的士有三個等級，不同等級的衣冠制式顏色都有區別，利瑪竇認同於哪個等級?他沒有明文交代，但看他信件的描述[67]，以及留下的畫像[68]，可知他頭上所戴的四方平定巾，屬於當時「儒士生員監生」的冠制，而長袍的顏色，據他說似紫近黑，當屬明代規定只有

進士才可穿着的緋袍[69]。冠服搭配委實不倫不類，但也許故意如此設計，以彰顯他們是與中士有別的「西儒」。

在利瑪竇的初衷，無非要通過「易服色」，取得士紳的同等禮遇，例如出入公門較自由，拜訪官員不用跪着講話等等。他固然如願以償，從此在華耶穌會士得以躋身士林。然而由此帶來的另外效應，或為他始料不及。

傳教士在歐洲也是僧侶，來華後脫去黑袍、披上袈裟，雖有混同佛僧之嫌，但還是出家人，宣揚宗教是其本業。一旦脫去袈裟，改穿儒服，在中國人看來便意味着還俗。尤其因為中國傳統向來看重名實關係，儒士好佛尚被譏為「佞」。服色同於有功名的世俗儒士，再要公然傳播宗教，並且是已被當時中國社會遺忘已久的域外異教，用傳統眼光來看，非但屬於不務正業，還大有秘密結社之嫌。

這不是推論。人所共知，明帝國的開國君主朱元璋，便是參與秘密宗教聚眾造反而起家的，因而他改朝換代成功後，極怕他人重施故技，尤其嚴禁民間宗教，乃至嚴禁民間私習天文，就是畏懼有人利用天象異變鼓動民眾反抗暴政。他的繼承者多不肖，唯獨對防範異端這一祖訓記得很牢。即使為求長生而佞道的嘉靖皇帝，因生母佞佛而默許和尚入宮的萬曆皇帝，一旦疑心身邊的僧道插手宮廷政治，也會毫不手軟地將他們處死或流放。

當利瑪竇決定易服色那時，可能只想到與佛教僧侶劃清界限的直接好處。但他以西儒面目現身於士紳社會之後，似乎已漸漸意識到這個世俗身份，給「傳揚聖教」事業，造成的效應未

必都是正面的。前已引用他在南昌決計改變佈道方式的話，其實也在含蓄地承認作為儒士不便於公然傳教。以後他首度赴京企圖面求萬曆皇帝准許自由傳教未遂，返程再過南京，卻意外地獲准在這個帝國南都居留，與達官貴人的交往也比在南昌更密切。然而他倒認為傳教應該更加謹慎，理由即前已引及一五九九年八月他的那封信，所謂在華傳教，「為安全計，應慢慢來」云云，這話以後在他的書信和札記中反覆出現。

這話大有自我辯護氣息。確實的，耶穌會士進入內地，前後十七年，接踵十來人，花了錢，死過人，跑了幾省，「歸化」的基督徒，總共一二百名，要是修會內外沒有責言，才怪呢。更怪的是「歸化」速度如牛步，利瑪竇個人名聲反如兔脫，二者反差那樣強烈，怎叫人不懷疑他違背終身誓願第三條，所謂「在修會外不追求權力、地位或榮譽」[70]呢？

所以，利瑪竇只好訴諸中國的國情特殊，抱怨百姓不開化，可是忘了他讚美過的虔信者多半是「低級平民」；也抱怨皇帝專橫，可是又要將自由傳教的賭注押在這個暴君一人身上。不過有兩點他說對了。第一是「目前對他們固有的宗教或迷信等，較以往更持懷疑的態度」。但這裏的「他們」，應該特指南國的王門諸派的學者士紳[71]。第二便是「假如我們聚集許多教友在一起祈禱開會，將會引起朝廷或官吏的猜忌」。就是說他擔心的原因在政治，唯恐用教會習慣的佈道方式，會使天主教與白蓮教之類「邪教」等視，會被帝國官方指作秘密聚眾圖謀造反。這並非杞憂。萬曆朝的權力腐敗日趨嚴重，帝國為「防民」建構的官僚系統依然有效。利瑪竇所到之處都曾遭到跟蹤監視，後來在韶州、廣州都曾發生懷疑傳教士謀反的事件，都是明

證。

只是利瑪竇沒有意識到或者不願正視，他的不安全感，在某種程度上也是自食其果。肇因便在他首倡的易服色措施。既然認同於中國儒士，那就自動地使自己的角色，變換為世俗的學者文士，就是說講西學成了正業，而佈西教反而降為副業，並且淪為半地下狀態的副業。因而他可以公開地說和寫有關歐洲哲學、倫理學或數學、地理學等論著，也可以趨學界的時髦，當眾辯論儒釋道三教該合還是該分，乃至指斥梵土佛學不過剽竊泰西古哲畢達哥拉斯遺說，但是對於他理所當然地需要「大聲宣揚」的天主教道理，他卻欲言又止，著書則比附儒家經典，口傳則只敢造膝密談。手段與目的出現這樣本末倒置，豈能完全諉諸環境因素？

於是，利瑪竇非調整或變換傳教方式不可。他不得不把「歸化」對象由平民轉為文士。他不得不把宣教手段由演講改為著書。他不得不把著書重點由西教要理移向西學入門。他也不得不冒着同事非議而似乎真的不務正業，用大量精力去向非教徒的李之藻講授歐洲的數學與曆法天文學等[72]。總之，利瑪竇走上「學術傳教」的獨特路徑，未必可說早就主動作出的選擇，倒不如說很晚才採取的被動措施。

據說在近代世界愈來愈成為政壇商界權力角逐通則的一句名言：「只要目的合法，可以不擇手段。」最早就是十七世紀中葉一名耶穌會士寫出來的[73]，看來它在耶穌會內部早成共識。所謂目的合法不合法，衡量尺度自然是所謂法。古典時代的中國哲人，早在質疑法是甚麼。被漢以後的經學家，群指為孔子詮釋古聖排憂除患的經典命意的《易傳》，便曾說「制而

用之謂之法」。據此則法不等於律，不等於刑，更不等於君主的金口玉言。末一點強調法重於

君，曾使明太祖何等惱火，由明初不止一名諫臣因勸說那個流氓皇帝別自亂其法而丟了腦袋可

證。耶穌會自稱捍衛三位一體的上帝之法，卻既反對新教諸宗的宗教改革，也要求羅馬公教進

行自改革，乃至在歐洲到處樹敵，這已證明他們所謂目的合法，只是把羅耀拉《神操》宣揚的

一家之法，當作衡量目的正當與否的尺度。利瑪竇正是要把沙勿略使中國變為「真教基地」的

遺願化作現實，也就是以羅耀拉的目的為目的。這目的可以稱道麼？

再說手段。有一種意見，以為利瑪竇的策略手段，在晚明到清初的在華天主教傳播史上佔

上風，表明理性的勝利。的確，利瑪竇拒絕桑徹斯的傳教需用武力清道的野蠻策略，可說理性

戰勝獸性。信仰屬於精神世界。精神世界的問題不可能用暴力手段化解。中世紀中國的統治

者，大都妄想用權力意志征服人心，無不把秦始皇採納的李斯策略奉作圭臬，所謂「天下無異

意，則安寧之術也」74。術即策略手段，曾被貼上道、法、儒之類標籤，統稱「君人南面之

術」，措施有文有武，或說張弛闔闢；不過由歷史表明，無論是誰的機關算盡，似乎最終都不

成功。明世宗用獨裁權力將王學打成「邪說」，張居正用僭主權力對泰州學派殺關貶逐，效應

都適得其反，就是利瑪竇時代的近例。利瑪竇否定桑徹斯的策略，又沒有權力可以強迫中國人

改宗其教，相反時刻擔心中國權力者將他打成邪教頭目。因此為達「歸化中國」之目的，他的

手段別無選擇，就是自己先「歸化」於中國士林，取得帝國官紳對他的「儒」的資格的承認。

怎能取得承認？戴儒巾穿緋袍留長指甲當然不夠，明廷屢屢嚴禁衣冠逾制，可見假秀才假縉紳

比比皆是。因此，利瑪竇除了按照傳統，從道德、學問、文章三個方面，向帝國官紳士人展示

他夠格稱「儒」以外，同樣別無選擇。

不消說，按照邏輯，自從利瑪竇得到范禮安准許「易服色」那時起，便注定了他不再可能

用「合法」的宗教家身份從事傳教活動，而只可能把「學術」當做手段，進行曲線傳教。可

見，利瑪竇為了活動便利而改變形像，卻作繭自縛，迫使自己將突顯手段當作急務，反而堵塞

了使目的的走向合法的道路；結果終於進入北京，也終於「獲得大明皇帝的寵倖」，然而要求萬

曆皇帝「准予我們自由傳教」，也在他有生之年終於成為泡影 75 。這能完全怪罪明廷對宗教不

寬容麼？這難道不是「為達目的、不擇手段」的報應麼？這難道不是把實用的需要看得高於一

切，從而以非理性的態度選擇手段的必然歸宿麼？

應該說，利瑪竇晚年似已悟及上述矛盾，似已覺察他多年努力，效應只是手段彰顯，目的

非但未遂，甚至哀嘆「以人的力量求准在中國自由傳教一事是不可能的」。他沒有放棄希望，

因為他的信念不允許，也因為他的手段已有效應的鼓舞。他依然認為自己採取的策略手段，對

於實現傳教目的是可行的，在卒前不久給修會當局的報告中逐點作了重申 76 。這篇可以看作他

主持中國傳教團工作十多年的一份小結的文獻頗有趣，可惜迄今未見從歷史與文化相應的角度

對它作出中肯的剖析。這裏不是討論的地方，只擬指出一點：它恰好給研究者提供了本證，證

明他的傳教團在華宣揚福音，收效甚微，而他本人作為那時代第一位溝通中國和西歐異質文化

的使者，則取得了前所未有的巨大成就。

七　關於這部著譯集

現在呈獻給讀者的這部《利瑪竇中文著譯集》，便從一個側面，集中映現了利瑪竇生前對於中世紀晚期的中國文化作出的歷史業績。

上個世紀初耶穌會史家汾屠立（或譯宛杜里）、德禮賢，編校過《利瑪竇全集》，輯集了利瑪竇的西文遺作，已被譯成包括中文在內的多種文字，無論對於利瑪竇傳記研究、晚明在華耶穌會史，還是對於十六世紀末到十七世紀初的中西文化交往和比較的歷史，都是不可或缺的原材料。

但也一如常見的情形那樣，《利瑪竇全集》非但不全，而且是片面的。最大的缺陷就是將利瑪竇用中文撰寫的論著和譯作，全部摒諸集外。

原因不難了解，卻很難令人同情。清末民初著名的天主教徒馬良即馬相伯，曾是耶穌會士，終生敬佩利瑪竇，但晚年在教會內部抨擊在華外籍傳教士及其本國教會，也不遺餘力。他在這方面的言論通信，均已收入我主編的《馬相伯集》，文繁不具引。大概地說，他批評鴉片戰爭後重新露面的天主教傳教士，大半不諳漢語，不通中文，學問教養較諸利瑪竇和他的後繼者差得不可以道里計，卻蔑視中國文明，面對從辛亥到五四的「誓反教」的批判，分明無力還手，還要裝得不屑置辯，「聽其下地獄可也」[77]。那時有份法文《教務月志》，更月月載文詆毀利瑪竇和湯若望、南懷仁等，「罪其喜引古書上帝，而不專用天主名」；「罪其阿悅華人，而將順其禮俗」；更怪的是這班仰賴當年法國強加給中國的不平等條約庇護的天主教傳教士，

未嘗一讀晚明到清初有關中文文獻，卻全盤否定利瑪竇，「罪其日間所事，治鐘錶，會賓客而已，著書則徒有其名，而惟李、徐二公是賴，然於文學科學，畢生無足觀也。」如此這般，顯「深文鍛煉周內」，曾使馬相伯、英斂之等痛心疾首。[78] 同時代的《利瑪竇全集》編注者，顯然意在恢復歷史實相，但他們將利瑪竇的中文著作品擠諸「全集」之外，不論出於怎樣的理由，效應只能使《教務月志》那一類言論在非中文世界讀者中繼續傳播。

所謂極端相合吧，前半個世紀國內曾有若干論著，從科學哲學角度批判利瑪竇紹介的西學，認為他在華關於那時代歐洲科學的理論與實踐的翻譯傳授，多屬在歐洲的過時貨色，而對哥白尼到伽利略的最新成就秘而不宣，誤導徐光啟等中國科學家，實際起了障礙中國科學技術趕超世界先進水平的作用。這樣的意見，在國內學術界引起爭論，出現了從不同角度重作的價值判斷，迄今仍在繼續。

作為中國思想文化史的從業者，我以為明清之際屬於中國走出中世紀的起點，而促使中國文化由傳統向近代過渡現象發生的內外因素極其複雜，有個不容忽視的因素，就是晚明正在起變化的所謂經學，與適當其會並由利瑪竇首先引進中國的所謂西學，二者發生遭遇以後激起的一連串學術畸變。我向來贊同馬克思的一個說法，即真理是由爭論確立的。因而我對國內學界出現的上述爭論，深感興味，不斷追蹤海內外有關的研究進展，並曾不揣冒昧，以局外人說點局內事。[79] 所以想說，無非出於職業習慣，以為圍繞利瑪竇諸問題的爭論非常必要，但歷史問題只能由歷史本身才能說明，那第一步就是清理歷史事實。在這方面，我還是贊同馬克思的說

法，即歷史的事實是從矛盾的陳述中間清理出來的。就我寡聞所及，海內外關於利瑪竇及明清間宗教文化的研究，愈來愈重視相應的歷史文獻的發掘、整理或翻譯，海峽彼岸的學術界出版界對此貢獻尤多。令我不解的，是利瑪竇的中文著譯作品，雖被不同領域的學者反覆審視，也曾個別地整理重印，但至今沒有一部編校較完整的結集本。某些重要作品，包括《天主實義》、《畸人十篇》、《交友論》、《二十五言》、《乾坤體義》等等，從中國思想史、中國文化史或跨文化研究等角度來看，對清理歷史實相的重要性，決不亞於《幾何原本》、《坤輿萬國全圖》之類，然而在國內僅有幾家圖書館收藏，索閱很難。

造成這個古怪現象的原因也頗複雜，且不去說它，但客觀必要是清楚的。一九八〇年代初期，適值利瑪竇入華四百週年前夕，上海幾位學者因而合編《徐光啟集》，我也忝列編者之一。於是忽生一念：何不藉助搜羅材料的方便，編一部《利瑪竇中文著譯集》，給中國思想文化史的研究生們略解覓書難呢？這樣就編起來了，也有出版社樂於刊行，豈知竟成死胎。被扼殺的理由與學術無關，不說也罷。一晃十七年過去了，又逢世紀交替。人們又記起四百年前那個世紀交替時刻，利瑪竇忽然時來運轉，由明廷太監的囚徒變成萬曆皇帝的外臣，從此在北京終老。於是這部已成死胎的《利瑪竇中文著譯集》，也居然「克隆」再生。

再生需要感謝張隆溪教授。沒有張先生的善意督促，又將本集列入他主持的《跨文化研究叢書》，那也許不可能僅用年餘時間就完成這部著譯集的重編重校工作。香港城市大學出版社為本集排校付出了巨大努力，城大出版社與復旦大學出版社為合作出版本集所作的辛勤工作，

同樣使編者深為感謝。

這部著譯集，凡收利瑪竇用中文撰寫和述譯的論著十九種。毋需特別指出，除了署名與徐光啟、李之藻合作譯述的科學之作外，利瑪竇別的作品，多半也曾經中國學人潤色。這不足奇，十六世紀以來歐美基督教新舊各宗傳教士的中文論著，沒有經過華人文士做過文字加工的例證，也許有吧，只是我們不知道。我們在意的主要不是文章形式，而是這些著譯的內容與見解，究竟是否出自利瑪竇的思與言。對後一點，我們盡量做了必要的考辨。

考辨的過程涉及大量的歷史細節，例如當年利瑪竇的著譯主題的由來，撰寫編譯的過程，傳抄付刊的曲折，版本文字的同異，以及諸種各自與整體的局部的人文環境的聯繫等等。其中有的已為人熟知，有的似有定論而不合實相，有的異說紛紜而莫衷一是，有的則以訛傳訛而習非為是，也有的雖經名家校訂而實不可信。因此，要做到從矛盾的陳述中間清理出歷史實相，向讀者提供文字句讀乃至標點分段都較可信賴的文本，談何容易。我們不敢保證沒有失誤，只能說已下過死功夫，盡可能不放過涉及時地人事、音訓考辨的任何差異，將可能存在的瑕疵的機率降至最小。

為了幫助一般讀者了解以上提出的問題，除編例外，我給每種作品都寫了一篇簡介。簡介均屬就文談文，但也偶加評論，包括訂正既往研究的紕漏，澄清既往誤解的史實，難免冒犯某些權威的或流行的見解。我希望拙見有助於討論的深化。因為每種都有內容簡介，所以這篇導言不再撮述。某些國內論著有爭議的問題，依愚見如能堅持從歷史本身說明歷史，如能擺脫以

論帶史乃至割裂材料以拼湊奇談的劣習，那就不難解決。因而這篇導言也不擬具體討論，不僅為了節省篇幅。

這部著譯集的編校，是我與四位小友共同完成的。他們分別查勘不同版本，進行會校，每種都做過詳盡的校勘記，由此篩選出較合歷史原貌的底本，然後區分句讀，初施標點，並予分段，同時也輯集了每一種的既有研究材料。正因為他們做了奠基工作，我才可能在較短時間通讀全稿，推敲原文，訂正字句，修改標點，擇定校記，以及撰成每種簡介。因此，這部著譯集是我們合作研究的成果。當然，編校存在的任何錯誤不當之處，都應由我負責。尚祈海內外方家不吝指正！

二〇〇一年三月草、五月改、七月再改

於復旦大學歷史系中國思想文化史研究室

注釋

1　參看本集《上大明皇帝貢獻土物奏》的篇前說明。

2　利瑪竇生於西曆一五五二年十月六日，出生地為意大利的馬切臘塔(Macerata)；一五七一年在羅馬加入耶穌會；一五七七年赴葡萄牙首都里斯本，表示接受葡萄牙國王派遣，於次年赴葡萄屬的印度果阿傳教；一五八〇年晉司鐸；一五八二年應耶穌會遠東視察員范禮安(Alexandre Valignani)召，於同年八月抵澳門，學習漢語。先期入華的羅明堅已在設法用西洋異物賄賂廣東地方長官，以獲准在內地居留「開教」。一五八三年終得總督兩廣軍務的郭應聘同意，並得肇慶知府王泮手札，偕利瑪竇在這年九月抵肇慶。參看費賴之著、馮承鈞譯《在華耶穌會士列傳及書目》，北京中華書局一九九五年版，上冊，頁三一~三三；又，何高濟、王遵仲、李申譯，何兆武校《利瑪竇中國札記》，北京中華書局一九八三年版，內第二卷三、四章，對他們進入肇慶的過程的描述。

3　轉引自謝和耐《中國和基督教》，耿昇譯本，上海古籍出版社一九九一年版，頁二二三~二二四。參看法國沙百里著，耿昇、鄭德弟譯《中國基督徒史》，北京中國社會科學出版社一九九八年版，頁九〇~九一。

4　今存羅明堅於一五九〇年三月用拉丁文起草的《教宗西斯都五世致大明皇帝萬曆國書》稿，便是明證。譯文見宛杜里(T. Venturi；中譯或作汾屠立)編、羅漁譯《利瑪竇書信集》下冊附錄，台北光啟出版社、輔仁大學出版社一九八六年版，頁五四九~五五〇。

5　一五九五年十月二十八日利瑪竇致高斯塔(G. Costa)神父書，前揭《利瑪竇書信集》上冊，頁一八五~一八六。高斯塔是利瑪竇的同鄉會友，時在羅馬。

6　同上引，前揭書，頁一八六。

7　「現在我們正等候從羅馬回來的艾吉迪奧(P. Egidio de Mata)所帶來有關您的決定。假使能獲得羅馬教廷的幫助，則方便觀見中國皇帝，獲得他的正式批准傳揚聖教；假使不能獲得教廷的協助，我們只有盡我們的力量自行接洽。」見一五九六年十月十三日利瑪竇由南昌致羅馬耶穌會總長阿桂委瓦(C. Acquaviva)神父書，前揭《利瑪竇書信集》上冊，頁二二三。

8　一五九六年十月十二日利瑪竇由南昌致羅馬富利卡提(Fuligatti)神父書，前揭《利瑪竇書信集》上冊，頁二一九。按此函作於利瑪竇受命為中國傳教團會督前，可見這一點早為范禮安與利瑪竇等商定的方針。參前揭《利瑪竇中國札記》下冊，頁三一三~三一五。

9　「去年我曾去北京一趟，原希望能克服困難，在京都立足，只可惜基於種種原因與阻礙，仇人的作梗而功敗垂成」，見一五九九年八月十四日利瑪竇由南京致高斯塔神父書，前揭《利瑪竇書信集》下冊，頁二五四。所謂仇人，似指懷疑利瑪竇不肯獻出「煉金術」秘方而拒絕兌現幫助他們居留京師承諾的宦官，參看裴化行著、管震湖譯《利瑪竇神父傳》，北京商務印書館一九九八年版，上冊，頁二四七。

10　參看《利瑪竇中國傳教史》下冊，台北光啟出版社、輔仁大學出版社一九八六年版，頁二九一～三三七。按，此書是德禮賢依據利瑪竇晚年札記的原稿編輯的，劉俊餘、王玉川合譯。對照前揭何高濟等譯、何兆武校的《利瑪竇中國札記》，可知金尼閣大體忠於利瑪竇遺稿，但多所增補。

11　前揭《利瑪竇中國傳教史》，對於在南京兩年五個月生涯的回憶甚詳。但前揭《利瑪竇書信集》，收錄他在南京期間發給歐洲耶穌會人士的信件，僅有一通，即一五九九年八月十四日致高斯塔神父書，見該書頁二五三～二六○。此函在利瑪竇居留南京期間，雖屬孤鴻，但利瑪竇向他這位同鄉摯友，傾訴的在華傳教的遭遇，轉機及未來估計，卻是難得的第一手史料。

12　同上注引，頁二五七。

13　參看《明史》卷二一一神宗紀二。按，日本豐臣秀吉發動的侵朝戰爭，受到當時朝鮮宗主國的明帝國的軍事反擊。從明萬曆二十一年到二十七年（1592～1599），雙方打打停停，一再和談又破裂。直到豐臣秀吉死了，日軍撤退，明廷才以戰勝者自居，渲染了「征倭」告捷。但歷史表明，這六年多的援朝戰爭，受到最大損失的是明帝國，不僅浩大的軍費鬧得國庫空虛，而且激化了國內外矛盾。例如早因防倭寇而封鎖海疆，造成海上走私貿易猖獗，原先已有鬆動，這時因日本侵朝導致京師戒嚴，並導致懷疑一切海外商民，再度加劇了閉關鎖國傾向。萬曆二十六年(1588)利瑪竇首次入京，被宦官拒諸宮門以外，固然有貽賂不到等原因，但宦官暗示利瑪竇等可能被朝廷疑作敵國間諜，也並非空穴來風。以往論者忽視從文化心態角度討論，似屬缺陷。

14　參看《明史》卷三○五，宦官陳增傳及附陳奉、馬堂等傳。明萬曆二十八年四月(1600年5月)利瑪竇一行北上，受阻於臨清稅監馬堂，被馬堂轉移到天津軟禁，時達半年。這段經歷，利瑪竇本人有頗詳記錄，見前揭《利瑪竇中國傳教史》下冊，頁三三五～三四四；金尼閣本略有潤飾，見前揭《利瑪竇中國札記》下冊，頁三八八～四○二。奇怪的是已刊的利瑪竇書信集內沒有涉及此事的任何記敘，或許他於一六○一年到北京後那起幾年致修會上司及會友的信件已佚。

15　馬堂曾在利瑪竇行李內搜出耶穌受難像，遂誣為「妖術」。但經利瑪竇說明並有別的十字架作證，「馬堂的猜忌才開始消除，覺得似乎不可能都是法術道具」。見上引《傳教史》頁三四○～三四一。裴化行誇大了這個插曲的意義，用了整整一章描寫「天津妖術十字架事件」，卻沒有提供利瑪竇本人札記以外的其它直接史料，見前揭《利瑪竇神父傳》上冊，頁三○六～三二三。從利瑪竇札記來看，馬堂為自己扣押西洋貢使及貢物可能遭皇帝譴責而預留地位，欲加給利瑪竇的罪名，是「私習天文」。這是明太祖「寶訓」中規定必須處死的大罪。由馬堂特別要留下利瑪竇所攜西方數學著作可證，見前引《傳教史》頁三四四～三四五。

16　「直到今日，還沒有一個中國人被教會宣佈列入聖品的！而已列入聖品者到過我國的也只有一位聖方濟各沙勿略！」見方豪《中國天主教人物傳》上冊，北京中華書局影印本一九八八年版，頁五八。按，方豪此書作於一九六○年代。

17　關於耶穌會成員需發兩次誓願的簡要介紹，可參看耶穌會士魯洛、馬愛德二人合作的論文《對南懷仁的「絕罰」》，載魏若望編《傳教士·科學家·工程師·外交家南懷仁(1623～1688)──魯汶國際學術研討會論文集》特別是文中注[3]，

文集》，社會科學文獻出版社二〇〇一年版，頁五六三~五七三。

18 引自裴化行《明代閉關政策與西班牙天主教傳教士》，見中外關係史學會、復旦大學歷史系編《中外關係史譯叢》第四輯，上海譯文出版社一九八八年版，頁二六四。按，據本文譯者篇前說明，本文譯自裴化行《中國群島中之菲律賓群島，對遠東一次精神征服的嘗試：1571-1641年》一書的一九三六年天津工商學院法文版。

19 同上引。利瑪竇初到澳門，曾向羅馬耶穌會總會長報告，澳門耶穌會會院和公學的神父們及其長上，多不支持赴中國傳教的計劃；「羅明堅神父在這裏住了三年，同院神父幾乎使他變成了殉道烈士，百般為難他」；因此范禮安不得不「對澳門會院的長上對這個傳教區的權力，大加限制」。見前揭《書信集》上冊，頁四。同信還提到「因為我們三人（范禮安、羅明堅和利瑪竇）皆為意大利人」云云，透露在澳門的葡萄牙籍耶穌會士，起初也反對羅明堅的「勸化中國」的做法。不過出發點與桑徹斯相反，他們根本反對進入中國內地傳教，大概害怕引起明朝官方反感，而危及葡商的對華貿易，乃至危及葡人在澳門的存在。又，迄今我見到的材料，僅有裴化行這一篇述及羅明堅、利瑪竇入華初期同桑徹斯的交往和分歧，其他關於利瑪竇的論著似乎均未注意及此。

20 引文見上述裴化行行文，前揭《譯叢》，頁二六五~二六六。

21 引文同上，頁二六六。

22 前揭《譯叢》，頁二六七。裴化行此文還述及一五八四年方濟各會的葡萄牙籍與西班牙籍的會士內鬨，一五八六年澳門葡萄牙人拒絕西班牙籍奧斯定會的省會長在此建立會所，甚至羅耀拉的親族、一名方濟各會士持教皇手諭要進駐澳門也被拒，「因為我們是西班牙人」。據裴化行說，一五八一年菲利浦二世派耶穌會士桑徹斯赴澳門，本為安撫葡萄牙人，以防後者在東方叛亂（葡萄牙被西班牙兼併時在一五八〇年），然而西班牙籍的諸修會成員卻競相要擠進澳門，與澳門的葡萄牙人和耶穌會士衝突日甚，致使一五八九年菲利浦二世不得不明令禁止菲律賓的教士進入中國。

23 見前註[17]引魯洛、馬愛德文之附註三，前揭《南懷仁》，頁五七二。

24 引自前揭《譯叢》，頁二六九。

25 一五九九年八月十四日利瑪竇自南京致高斯塔神父書，前揭《書信集》下冊，頁二五六。類似估計，以後在利瑪竇致歐洲耶穌會師友函內又一再出現。

26 然而有學者似有更高估計，例如曾著《利瑪竇傳》的羅光主教就曾說：「利瑪竇為中國天主教會的創始人，又是溝通中西學術的先知先覺，他的精神不僅引起我們的欽佩，更可以作我們傳教的導師。假使當時繼起的傳教士，秉承了他的精神和方法，中國天主教會或者已經是中國大多數人的宗教。」見氏著《利瑪竇全書序》(1986年5月3日)，前揭《傳》、《書信集》諸冊卷首。

27 利瑪竇十分注意所在都市的居民結構，尤其重視與他交往的上層社會各類成員的身份、地位和權威的實際狀況，如一五八五年他在南昌建立住院後，在寫給當時的耶穌會中國傳教團會督孟三德(Edouard de Sande)的長篇報告，便將該

28 城除工人農夫外的上層「有地位的貴族」，分作四類，逐類進行描述。見前揭《書信集》上冊，頁一六〇～一六一。

瞿汝夔是江蘇常熟人。其父瞿景淳是嘉靖、隆慶二朝名臣，以拒絕阿附嚴嵩和錦衣衛宦官首領著名，曾官翰林院掌院，總校《永樂大典》，主修《嘉靖實錄》，卒贈禮部尚書。其弟汝稷、汝說，均為達官。見《明史》卷二一六本傳。瞿太素為瞿景淳長子，卻拒絕以蔭補官，也不事科舉，而熱衷煉丹服食求長生，致使數十萬兩遺產蕩然無存。他的落魄史和信教史，前揭《傳教史》、《利瑪竇神父傳》，都有專章敍述。

29 前揭《利瑪竇神父傳》上冊，頁一四。

30 石星返京即升授兵部尚書，奉旨與侵朝倭人代表談判，因主和而被誅。見《明史》卷三二〇外國二朝鮮傳。徐大任，見前揭《書信集》，頁一五八～一五九。

31 參看《明史》卷二八三鄧元錫傳附章潢傳，《明儒學案》卷二四江右王門學案九章潢傳。

32 前揭《書信集》，頁二五七。

33 參看前揭《傳教史》，頁三三三～三五七；《利瑪竇神父傳》，頁三〇六。

34 《明儒學案》卷十姚江學案序。黃宗羲對王守仁諱言其學與陳獻章的親緣關係，甚表不滿，於同書再三言之，見卷五白沙學案序、陳獻章本傳等。

35 晚明王學常認同周敦頤、程顥為陽明學的鼻祖，以為王守仁倡道德與事功互為體用，乃得濂洛之精蘊。黃宗羲稱之為「作聖之功」，認為此點至陳白沙而始明，至王陽明而始大，見《明儒學案》陳傳。

36 參看《明史》卷一九五王守仁傳、卷一九六桂萼傳。王守仁於嘉靖七年(1528)率軍鎮壓廣西民變後病死，明世宗從桂萼言，詔禁王守仁「邪說」，褫奪王守仁封爵的世襲權，不予諡號。

37 「隆慶初，廷臣多頌其功，詔贈新建侯，諡文成；二年(1568)，予世襲伯爵。既，又有請以守仁與薛瑄、陳獻章同從祀文廟者，帝獨允詹臣議，以瑄配。及萬曆十二年(1584)，御史、詹事講申前請，大學士申時行等，言『致知出《大學》，良知出《孟子》』；陳獻章主靜，沿宋儒周敦頤、程顥，且孝友出處如獻章，氣節文章功業如守仁，『不可謂禪，誠宜崇祀』；且言胡居仁純心篤行，眾論所歸，亦宜並祀。終明之世，從祀者止守仁等四人，薛、胡乃朱學」見上引《明史》王守仁傳。從祀孔廟，意味着明廷承認陳、王之學合法，並非「邪說」。然從祀四人，薛、胡乃朱學，表明明廷但欲調和朱學與王學之爭，並非以王學代替朱學為功令。以往中國哲學史或思想史論著，罕有提及王學的這段曲折遭際，頗不可解。

38 見《明史》卷二二一本傳。按郭應聘的前任陳瑞，曾接受羅明堅所送總值超過一千葡萄牙金幣的重禮，並為索取西洋時鐘、三稜鏡等異物，允許羅明堅陪同巴范濟(François Pasio)入居肇慶，時在一五八二年十二月(萬曆十年十月)。但數月後陳瑞便因貪墨罷官，卸任前迫使利瑪竇、巴范濟返澳門。羅明堅、利瑪竇再函請新任總督郭應聘，要求在省內建屋造堂，終獲准，而且郭拒收任何禮物。前揭《利瑪竇中國札記》二卷四章對於一五八三年

九月發生的這事過程有詳細記述。看來利瑪竇不能理解總督何以賜給住所而不要感謝（該書頁一六七）。耶穌會士列傳》馮承鈞譯註，謂考《廣東通志》，郭應聘總督兩廣事在一五八三至一五八六年間（該書頁一六）。可知正因為得到郭應聘的善待，利瑪竇才能克服初入中國的困難而站住腳跟。據《明史》本傳，郭應聘由粵督而升南京都察院掌院，尋拜兵部尚書、參贊機務，「官南京，與海瑞敦儉素，士大夫不敢侈汰」。表明這位崇尚王學的南都重臣，昔在廣東特許西洋傳教士入居肇慶，要求利瑪竇等只要守法便可從事本業（前揭《札記》頁一六六～一六七），並非以權謀私，而是出於某種破除中外隔離政策的考慮。耶穌會士入華，自始便與王學在南國開拓的政治文化空間相關，這是顯例。

39 明萬曆三十八年閏三月十八日（一六一○年五月十一日）利瑪竇病死於北京，明神宗賜予阜城門外滕公柵官地二十畝、房屋三十八間，給龐迪我等「永遠承受，以資築墳營葬，並改建堂字，為供奉天主及釐之用」。十月出殯，時任順天府尹的王應麟（字玉沙）特撰碑記，以證欽賜葬地由來及產權。碑記全文見前揭《正教奉褒》萬曆三十八年四月二十三日條內。然末署「記以乙卯三月朔日」即萬曆四十三年（一六一五）三月初一，下列葬地大小及四至。或碑記撰後未刻，至五年後因某種緣故而補樹？按記文曾概括利瑪竇及其同事所傳教旨和立身準則，用的正是頗典型的王門語言。

40 前揭《利瑪竇神父傳》一編七章。按裴化行的這部名著，於一九三七年以法文版初在河北獻縣刊行，十年後出了王書社中譯本，題作《利瑪竇和當代中國社會》，一九九○年代又出了管震湖中譯本，初版題作《利瑪竇評傳》，再版改題《利瑪竇神父傳》。目前我手頭僅存管譯再版本，無從將它與王譯本對照，但對此本好改約定俗成的譯名，好加實未稽考的譯註，頗多腹誹。例如裴化行行述「遠東的人文主義」這一章，開頭曾批評清修《四庫全書簡明目錄》譯者加註謂指《四庫全書總目提要》（均見前揭該書上冊頁一三三）。就表明譯者不知《簡明目錄》另有其書，而且由乾隆帝欽定行世的時間，在《總目提要》之前；又如裴化行稱《簡明目錄》提到的幾乎全是「文章選編」，似乎藉此顯示這位法國的耶穌會史名家對中國傳統目錄學僅曾耳食，而譯注則稱「即經、史、子、集」（上引同頁），似也表明譯者同樣缺乏中國古文獻學的常識。鑑於譯本總是後出而易得，更易影響新一代學人，甚望以出版《世界名人傳記叢書》為招牌的商務印書館，以後重印此譯本，應認真校訂。

41 《明儒學案》卷一六江右王門學案序。同序又說：「姚江之學惟江右為得其傳」，「是時越中流弊錯出，挾師說以杜學者之口，而江右獨能破之，陽明之道賴以不墜」。黃宗羲是王守仁的同鄉後學，而能超出地域限制，承認江西王門學者得到王學精神真傳，這估計很值得研究。

42 參看前揭《利瑪竇書信集》上冊，頁一七八～一七九，二○八～二一○，二二九～二三○。據此書，今存利瑪竇入肇慶後致去世前致修會上司、會友及家人的信，凡四十五通，內南昌三年所作，便有十一通，且多長篇大論。這些信除報告旅途情形及一般見聞外，分析他在南昌受歡迎的原因，比較中國與西方的文化長短，佔了很多篇幅，可見這是他思考的兩個重點。

43 請參拙作《章太炎與王陽明》，載《中國哲學》第五輯，北京三聯書店一九八一年一月版，頁三二二～三四五，又見拙作《求索真文明：晚清學術史論》，上海古籍出版社一九九七年二版，頁二九九～三三○。

44　關於晚明王學的哲學內涵和歷史意義，不應混為一談。從明代思想史與政治史的相關度來看，王學的發生過程，也就是那時代南國學者對明代已演化為個人獨裁的君主體制趨向否定的批判過程。我在介紹《明儒學案》時已有概要說明，較詳討論可參見周予同主編、朱維錚修訂《中國歷史文選》下冊，上海古籍出版社一九八○年版，頁一六八～一六九；上注引拙文。

45　「千萬世之前有聖人出焉，同此心同此理也。千萬世之後有聖人出焉，同此心同此理也。」見《象山先生全集·雜說》。按，全祖望重編《宋元學案》卷五八象山學案之陸九淵傳，錄此語文字有異，如「千萬世」作「千百世」等。

46　前揭《利瑪寶書信集》上冊，頁一六二，一七九，二一一。

47　一五九五年十一月四日利瑪寶自南昌致羅馬耶穌會總會長阿桂委瓦信，前揭《書信集》上冊，頁二一一。

48　一五九六年十月十五日利瑪寶自南昌致高斯塔信，前揭《書信集》上冊，頁二三七，二三八。

49　同上注，頁二三六～二三七。信中說十四、十五年，或由一五八一年十二月羅明堅、巴范濟首次赴肇慶算起。利瑪寶稱這資料是在一五七九年（明萬曆七年）出版的《廣輿圖》內找到的，「其中不包括婦女、兒童、少年、軍人、皇親國戚及太監等」。按，此書當指羅洪先增補的朱思本《廣輿圖》二卷，見《明史》卷九七藝文志二史類九地理類。

50　見前揭《傳教史》上冊頁八。

51　參看前揭《書信集》上冊，頁一八六～一八七，二二一等。

52　一五九六年十月十二日利瑪寶自南昌致羅馬富利卡提神父信，前揭《書信集》上冊，頁二三○～二三一。

53　一五九六年十月十三日利瑪寶自南昌致羅馬耶穌會總會長阿桂委瓦神父信，前揭《書信集》上冊，頁二三○。

54　同注[52]，頁二一九。

55　同注[53]，頁二五六～二五七。

56　一五九六年十月十三日利瑪寶自南昌致羅馬耶穌會總會長阿桂委瓦神父信，前揭《書信集》上冊，頁二三○～二三一。

57　前揭《傳教史》上冊，頁二二一。

58　同注[52]，頁二一九。

59　一五九七年九月九日利瑪寶自南昌致摩德納巴西奧乃伊信，前揭《書信集》上冊，頁二四三。

60　同上注，頁二四三～二四四。

61　同上注，頁二四三。這是利瑪寶對明帝國的社會政治環境的基本判斷，一直保持到他去世前。參看一六○九年（明萬曆三十七年）二月十五日利瑪寶自北京致耶穌會遠東省副省〔會〕長巴范濟神父信，前揭《書信集》下冊，頁四一四。

62 關於孟德斯鳩就耶穌會士描述的中國是不是「一個共和國」的問題，在《論法的精神》一書中判斷自相矛盾的情形，法國安田樸著、耿昇譯《中國文化西傳史》有專章論述，其中引證的孟德斯鳩對其書增補加注的不同版本說法和材料來源，頗詳細，也頗有趣。見該書中譯本，北京商務印書館二○○○年版，頁四九三~五一六。

63 《代議然否論》原刊《民報》二十四號，一九○八年十月十日發行，後收入《太炎文錄初編》別錄卷一。參看《章太炎全集》第四卷，上海人民出版社一九八五年版，頁三○○~三一一。

64 前揭《傳教史》列為卷五「獨立發展」的第一章。據編者說明，此章乃利瑪竇的手稿。

65 利瑪竇放棄僧裝而改穿儒服，是在一五九五年（明萬曆二十三年）四月他決定隨兵部侍郎石星離韶州北上之際，見同年八月二十九日他自南昌致在澳門的中國傳教團會督孟三德神父書。他放棄「西僧」稱謂而改稱「西儒」，事先得到范禮安同意，見同年十一月四日他自南昌致羅馬總會長阿桂委瓦神父書。二函分見前揭《書信集》，頁一五三、二○二。

66 參看本書《上大明皇帝貢獻土物奏》。此題本內稱「臣先從本國忝預科名，已叨祿位」云云，便指先入神學學院為修士、後由修會晉為司鐸。然而利瑪竇在果阿期間，才修畢神學一科，被修會准發初願，晉職神父，並非在「本國」即教皇國或葡萄牙「已叨祿位」。

67 「我們已經決定放棄為僧侶的名稱，而取文人的姿態，因為僧人在中國人眼中身份很低而卑賤，這樣才符合視察員神父給我們的許可，我們蓄鬚留髮，我們也穿文人們在訪客時特有的服裝。在這地方，我是第一次留鬚出門，穿儒服去拜訪官吏，儒服為墨紫色長衣，長衣邊緣及袖口都鑲着淺藍色，約有半掌寬的邊，幾乎與威尼斯人穿的一樣。束同色腰帶，腰帶前留有兩條帶子，並行到腳。」見前揭一五九五年八月二十九日致孟三德書，《書信集》頁一五三。又，「基於和尚的聲譽在我中國並不高，因此我們有時並不受官吏與賢達們的重視。因此決定放棄僧衣，而改穿當時學者教師的打扮與人交往：身穿黑色綢質長衣，配白色衣領與袖口，腰束黑色腰帶，帶中央有兩條並行的同色帶子下垂至地；雙層同色高帽與長衫為一套。」見一五九五年十月二十八日利氏自南昌致高斯塔神父書，前揭《書信集》頁一八六。再，「由於在中國多年的經驗，為辦事有成，準備在特殊場合穿用，另有幾套為平日使用。所謂漂亮講究的，即儒者、官吏、顯貴者所用。因此當離開韶州前，已經做好一套漂亮的綢質服裝，用屬於階級的服飾自然增加自己的地位和權威」。見一五九五年十一月四日利氏自南昌致羅馬總會長阿桂委瓦神父書，前揭《書信集》頁二○二。

68 可參看前揭《利瑪竇神父傳》上冊扉頁。

69 參看《明史》卷六七輿服志三，「狀元及諸進士冠服」、「儒士生員監生巾服」等則。

70 同前注[23]。

71 我曾以為釐清晚明耶穌會士入華史，需要考察王門諸派與利瑪竇所謂學術傳教的相關度。一個明顯的歷史現象，就是對利瑪竇的西學，由好奇、同情到接受的，多屬王學人士。例如一六○一年一月利瑪竇二度入京，終得居留，起過

頗大作用的那道《上大明皇帝貢獻土物奏》，便是泰州學派的李贄及其友人劉東星，合作代為改定的。參看本書該篇簡介；又可參拙文《利瑪竇與李卓吾》，載上海《文匯讀書週報》二〇〇一年八月四日九版。

72 李之藻與利瑪竇結識很早，但入教很晚，直到一六一〇年三月才受洗，是利瑪竇生前接受的最後一名皈依者。這以前利瑪竇一再拒絕李之藻的入教要求，因為發現在官場以風流著稱的這位名士，始終捨不得休掉他的幾房小妾，但還是堅持教他數學。這使北京住院的龐迪我等神父認為利瑪竇「熱心過分了」。見前揭《利瑪竇神父傳》下冊，頁六一一、六一七。

73 這名耶穌會士赫爾曼·布森鮑姆（一六〇〇～一六六八），是在《道德神學之精華》一書中這樣寫的。其書到一七五七年才出版，「因被認為煽動謀害諸侯，所以該書在圖盧茲被焚。」見德國維爾納·施泰因著《人類文明編年紀事：哲學、宗教和教育分冊》中國對外翻譯出版公司一九九二年版，頁一一六。可知這個權力遊戲規則，到十八世紀中葉在歐洲政界還沒被普遍接受，相反被認作耶穌會的陰謀表露。

74 事在公元前二二一年，即秦滅六國而建立一統帝國的開端，見《史記·秦始皇本紀》。對於研究中世紀中國的思想文化史，特別是佔統治地位的意識形態史，由李斯說出的這一觀念，是至關重要的。我已多次述及，茲不贅。

75 參看一五九六年十月十五日利瑪竇自南昌致高斯塔神父書，一六〇九年二月十五日利瑪竇自北京致耶穌會遠東省副省會長巴范濟神父書，前揭《書信集》上冊頁二三八、下冊頁四〇九～四一〇。

76 同上注引致巴范濟書。這是編入《利瑪竇書信集》的最後兩信之一，時距利瑪竇去世僅十五個月。據原編者說明，此信有手抄者注：「一六〇九年利瑪竇神父寫給副省會長巴范濟神父以便轉交總會長。」可知此信是利瑪竇生前寫給修會當局的最後一份正式報告。

77 《答問中國教務》，朱維錚主編《馬相伯集》，復旦大學出版社一九九六年版，頁三五二。按，這是一九一九年馬相伯答羅馬教廷的巡閱使光主教的手稿一則。

78 引見馬相伯一九一六年寫的《書〈利先生行蹟〉後》，同上注，頁二二四～二二五。

79 請參拙作《十八世紀的漢學與西學》、《湯若望與楊光先》（均見拙著《走出中世紀》），《近代中國的歷史見證》（前揭《馬相伯集》後論之一），拙主編《基督教與近代文化》前言等。

【編例】

一、本書輯集利瑪竇的中文著譯作品，包括利瑪竇自西元一五八三年八月進入中國內地，到一六一○年五月在北京去世，用中文撰寫或翻譯的現存論著。

二、本書所輯篇目，根據以往中外學者的各種著錄，由編者對上海、北京等主要圖書館入藏的現存傳本查考覆核以後，予以編訂。

三、本書所收利瑪竇中文著譯作品，凡十七種。內《幾何原本》、《同文算指》二種，因在國內重印甚多，且卷帙均鉅，為非專業的多數讀者計，故均列入存目。

四、本書入輯諸種，均由編者按照信以傳信的原則，據現存傳本內容，參照晚明以來諸家考證，重予覆核，因而世傳多認作利瑪竇的若干譯著，如駁僧袾宏書和《測量異同》、《勾股義》等，因編著以為實非利瑪竇本人所撰或直接口譯的論著，故本書或不予入輯，或僅列附錄。

五、本書所輯諸種，均由編者廣搜十七世紀以來傳世異本，比照校勘。編者信守清中葉以來漢學家的校勘學傳統，以為珍本未必等於善本，後刻未必遜於前刻，卻必須重視因宗教信仰向通過校本為昔賢諱的弊病。因而本書所輯諸種，底本都擇善而從。凡底本與參校本，除有重要差異用邊注出校記而外，原刻明顯誤植如己、已、已不分之類，都逕行改正，不再詳列版本異同，以避繁瑣。

六、本書凡入輯諸種，均由編者重施標點並重作分段。標點符號均據中國現行的古籍整理通用的規定，分段則據編者對有關著譯內容的理解，或與若干名家標注有異，但祈讀者依實事求是準則取捨。

七、本書所輯，每種都前附簡介，旨在就史論史，力求客觀地介紹諸篇的著譯時間、文化背景、邏輯結構、論著依據、版本流傳和所據底本及參照本等狀況，然而限於編者學識，紹介或有遺漏，判斷難免失誤，統望海內外方家不吝指正。

八、本書所輯諸種的原著譯者利瑪竇，以入華時間算起，距今已近四百二十年，以入居北京時間計，至二〇〇一年一月恰值四百年。他在生前死後，或如有的論者所謂，恐怕是從古以來，所有到過中國的外國人中，最出名的一個。不消說，四個世紀中間，關於利瑪竇及其在中西文化交流史上地位與作用的中外研究論著，只可用『汗牛充棟』四字形容。然而專從利瑪竇中文著譯史的角度，將輯集其原著並重予校點作為起始，嘗試從歷史本身說明歷史，於今似屬罕見。因此本書主編不揣淺陋，撰成就書論書的導言一篇，附在書前，期待海內外方家批評。

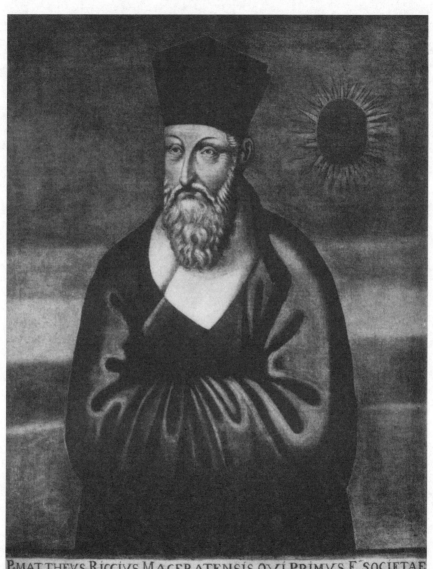

P. MATTHEVS RICCIVS MACERATENSIS, QVI PRIMVS E SOCIETAE
IESV EVANGELIVM IN SINAS INVEXIT OBIIT ANNO SALVTIS
·1610 ÆTATIS, 60·

利瑪竇像

〔簡介〕

《天主實義》，又名《天學實義》，凡八篇，分作上下二卷。全書採用晚明講學仍然盛行的語錄體，假設問答。由「中士」即華人儒者提問或質疑，由「西士」即耶穌會入華的傳教士作答或釋疑。往返問答，凡一百十四次。

當然，依照語錄體的寫作慣例，書中那位儒者，顯然對西士宣傳的天主教的教理，已有初步接觸，雖感好奇，卻難信從，以為都不合傳統義理，因而疑問多多。西士呢？無疑歡迎這樣的求知態度，把由好奇心引發的成百道疑問，看作由淺入深地進行天主教教理啟蒙的良機。全書的假設問答，由西士解釋上帝創世說開始，到中士表示心悅誠服而請求皈依西教結束，正說明利瑪竇通過這部書所期待的社會效應。

本書刊行百年後，編纂《四庫全書總目》的清代漢學家，替它的八篇，作了如下提要：
首篇論天主始製天地萬物，而主宰安養之。二篇解釋世人錯認天主。三篇論人魂不滅，大異禽獸。四篇辨釋鬼神及人魂異論，天下萬物不可謂之一體。五篇排辨輪迴六道，戒殺生之謬，而明齋素之意在於正志。六篇解釋意不可滅，並論死後必有天堂地獄之賞罰。七篇論人性本善，併述天主門士之學。八篇總舉泰西俗尚，而論其傳道之士不娶之意。

提要作者，是否乾隆中葉皖派漢學大師戴震？已不可考。但戴震和他的老師江永，都對

晚明至清初耶穌會士傳入的西學，不但熟悉，而且仰慕，則似無可疑。不待說，《四庫全書總目》諸提要，必須呈請皇帝審查，因而不論戴震還是總纂官紀昀，都必須在客觀介紹《天主實義》的內容之後，表白自己與皇帝一致的立場。於是，下列評價，出奇地溫和，反而令人詫異。文曰：該書「大旨主於使人尊信天主，以行其教。知儒教之不可攻，則附會六經中上帝之說，以合於天主，而特攻釋氏以求勝。然天堂地獄之說，與輪迴之說，相去無幾也。」如果熟悉清代漢學家的行文風格，即不敢公開抨擊官方理學，凡指斥康雍乾祖孫三代表彰的所謂朱子學之非，大抵都把雍正鍾情的所謂釋氏之說，當作代稱。因而這裡指斥《天主實義》不合「六經」，而不談它是否合於「四書」，那就無異於含蓄地承認利瑪竇「特攻」的對象，實為時髦的朱子學。

《四庫全書總目》的本書提要，說它「成於萬曆癸卯」，即明神宗萬曆三十一年，當公元一六〇三年。這判斷有利瑪竇的《天主實義引》作證。但本書流傳最廣的版本，是李之藻編纂的《天學初函》本。此本前有李之藻《天主實義重刻序》，作於一六〇五年。既稱重刻，就必有初刻。而據此本前附馮應京序，署作期為萬曆二十九年孟春，又表明它在一六〇一年二月前已有成書。這前在哪年？據費賴之著、馮承鈞譯《在華耶穌會士列傳及書目》，說是「一五九五年初刻於南昌，一六〇一年校正重刻於北京」。但據本書第八篇，明謂耶穌降生於漢哀帝元壽二年庚申，時在「一千六百有三年前」，那就表明本書定本不可能早於明萬曆

三十一年。看來以上的矛盾說法，從不同側面映現一個事實，即本書由編撰到刊印，是個很長的過程。據《利瑪竇書信集》，他在一五九六年十月已向羅馬耶穌會總會長報告，「撰寫已久」的《天主實義》目前正在校正之中」；一六○二年九月致龍華民函，說本書已經過一位官員朋友潤色，「茲順便給神父帶來一本」；但一六○五年二月致羅馬學院前院長函，則說本書在「去年」即一六○四年出版，而同年五月致父函也如此說。鑒於耶穌會內部的出版物審查制度，以及利瑪竇時常在給上司報告中，諱言他的書未經審查即刊行，其實曾經過他本人同意，因此，本書很可能如馮應京序所示，在一六○一年初便有刊本，但尚未經過在果阿的耶穌會東方省當局「准印」。而收入《天學初函》的，則為利瑪竇在一六○三年已得上司正式准予印行之後的定本。

由此也引出本書的原型問題。與利瑪竇同年（明萬曆十一年，1583）入華的羅明堅神甫，曾將羅馬公學的一部神學教科書《要理問答》，譯述為中文，題作《天主聖教實錄》，在入華次年刊行。而據金尼閣編《利瑪竇中國札記》，提及此書，批評它缺乏系統而文字拙劣，因此利瑪竇決定對它修訂、補充和重編。利瑪竇的訂補重編本，是否後來以利瑪竇撰的名義，而廣為流傳的《天主實義》？尚待考證。

現據北京大學藏明刻《天學初函》本校點。參考馬愛德主編的中英對照本。但馬本據上海土山灣慈母堂一八六八年（清同治七年）重刊本，錯漏處均依底本釐正。

天主實義 引 利瑪竇

平治庸理，惟竟於一，故賢聖勸臣以忠。忠也者，無二之謂也。五倫甲乎君，君臣為三綱之首。夫正義之士，此明此行。在古昔，值世之亂，群雄分爭，真主未決，懷義者莫不深察正統所在焉，則奉身殉之，罔或與易也。

邦國有主，天地獨無主乎？國統於一，天地有二主乎？故乾坤之原，造化之宗，君子不可不識而仰思焉。

人流之抗罔，無罪不犯，巧奪人世，猶未饜足，至於圖僭天帝之位，而欲越居其上。惟天之高，不可梯升。人欲難遂，因而謬布邪説，欺誑細民，以泯沒天主之跡，妄以福利許人，使人欽崇而祭祀之。蓋彼此皆獲罪於上帝，所以天主降災，世以重也。而人莫思其故，哀哉哀哉，豈非認偷為主者乎！聖人不出，醜顇胥煽，誠實之理，幾於銷滅矣。

實也從幼出鄉，廣遊天下，視此屬毒，無陬不及，意中國堯舜之氓，周公仲尼之徒，天理天學，必不能移而染焉，而亦間有不免者。竊欲為之一證。復惟遐孤旅，言語文字與中華異，口手不能開動。矧材質鹵莽，恐欲昭而彌瞑之，鄙懷久有

慨焉。二十餘年，旦夕瞻天泣禱，仰惟天主矜宥生靈，必有開曉匡正之日。忽承二三友人見示，謂雖不識正音，見偷不聲，固為不可；或傍有仁惻矯毅，聞聲興起攻之。實乃述答中士下問吾儕之意，以成一帙。

嗟嗟！愚者以目所不睹之為無也，猶瞽者不見天，不信天有日也。然日光實在，目自不見，何患無日？天主道在人心，人自不覺，又不省。不知天之主宰，雖無其形，然全為目，則無所不見；全為耳，則無所不聞；全為足，則無所不到。

在肖子，如父母之恩也；在不肖，如憲判之威也。

凡為善者，必信有上尊者理夫世界。若云無是尊，或有而弗預人事，豈不塞行善之門，而大開行惡之路也乎？人見霹靂之響，徒擊枯樹，而不即及於不仁之人，則疑上無主焉；不知天之報咎，恢恢不漏，遲則彌重耳。

顧吾人欽若上尊，非特焚香祭祀，在常想萬物原父造化大功，而知其必至智以營此，至能以成此，至善以備此，以致各物萬類所需，都無缺欠，始為知大倫者云。但其理隱而難明，廣博而難盡知，知而難言，然而不可不學。雖知天主之寡，知其寡之益，尚勝於知他事之多。願觀《實義》者，勿以文微而微天主之義也。若夫

天主，天地莫載，小篇孰載之！

時萬曆三十一年，歲次癸卯，七月既望，利瑪竇書。

天主實義 上卷

首篇　論天主始制天地萬物，而主宰安養之

中士曰：夫修己之學，世人崇業。凡不欲徒稟生命與禽彙等者，必於是殫力焉。修己功成，始稱君子。他技雖隆，終不免小人類也。成德乃真福祿。無德之尊，誤謂之尊，實居其患耳。世之人，路有所至而不止；所以繕其路，非為其路，乃為其路所至而止也。吾所修己之道，將奚所至歟？本世所及，雖巳略明，死後之事，未知何如？聞先生周流天下，傳授天主經旨，迪人為善，願領大教。

西士曰：賢賜顧，不識欲問天主何情何事？

中士曰：聞尊教道淵而旨玄，不能以片言悉。但貴國惟崇奉天主，謂其始制乾坤人物，而主宰安養之者，愚生未習聞，諸先正未嘗講，幸以誨我。

西士曰：此天主道，非一人一家一國之道。自西徂東，諸大邦咸習守之。聖賢所傳，自天主開闢天地，降生民物至今，經傳授受，無容疑也。但貴邦儒者，鮮適他國，故不能明吾域之文語，諳其人物。吾將譯天主之公教，以徵其為真教。姑未論其尊信者之眾且賢，與其經傳之所云，且先舉其所據之理。凡人之所以異於禽

獸，無大乎靈才也。靈才者，能辯是非，別真偽，而難欺之以理之所無。禽獸之愚，雖有知覺運動，差同於人，而不能明達先後內外之理。緣此，其心但圖飲啄，與夫得時匹配，孳生厥類云耳。人則超拔萬類，內稟神靈，外睹物理，察其末而知其本，視其固然而知其所以然，故能不辭今世之苦勞，以專精修道，圖身後萬世之安樂也。靈才所顯，不能強之以殉夫不真者。凡理所真是，我不能不以為真是；理所偽誕，不能不以為偽誕。斯於人身，猶太陽於世間，普遍光明。捨靈才所是之理，而殉他人之所傳，無異乎尋覓物，方遮日光而持燈燭也。今子欲聞天主教原，則吾直陳此理以對，但仗理剖析。或有異論，當悉折辯，勿以誕我。此論天主正道，公事也，不可以私遜廢之。

中士曰：茲何傷乎？烏得羽翼，以翔山林；人稟義理，以窮事物。故論惟尚理焉。理之體用廣甚，雖聖賢亦有所不知焉。一人不能知，一國或能知之。一國不能知，而千國之人或能知之。君子以理為主，理在則順，理不在則咈，誰得而異之？

西士曰：子欲先詢所謂始制作天地萬物，而時主宰之者。予謂天下莫著明乎是

也。人誰不仰目觀天？觀天之際，誰不默自嘆曰，「斯其中必有主之者哉？」夫即

天主，吾西國所稱「陡斯」是也。茲為子特揭二三理端以證之。

其一曰：吾不待學之能，為良能也。今天下萬國，各有自然之誠情，莫相告

諭，而皆敬一上尊。被難者籲哀望救，如望慈父母焉。為惡者捫心驚懼，如懼一敵

國焉。則豈非有此達尊，能主宰世間人心，而使之自能尊乎！

其二曰：物之無魂無知覺者，必不能於本處所自有所移動，而中度數。使以度

數動，則必藉外靈才以助之。設汝懸石於空，或置水上，石必就下，至地方止，不

能復動。緣夫石自就下，水之與空，非石之本處所故也。若風發于地，能於本處自

動，然皆隨發亂動，動非度數。至如日月星辰，並麗于天，各以天為本處所，然實

無魂無知覺者。今觀上天自東運行，而日月星辰之天，自西循逆之，度數各依其

則，次舍各安其位，曾無纖忽差忒焉者，倘無尊主斡旋主宰其間，能免無悖乎哉？

譬如舟渡江海，上下風濤而無覆蕩之虞，雖未見人，亦知一舟之中，必有掌舵智工

撐駕持握，乃可安流平渡也。

其三曰：物雖本有知覺，然無靈性，其或能行靈者之事，必有靈者為引動之。

試觀鳥獸之類，本冥頑不靈，然饑知求食，渴知求飲，畏矰繳而薄青冥，驚網罟而

潛山澤，或吐哺，或跪乳，俱以保身孳子防害就利，與靈者無異。此必有尊主者默

教之，纔能如此也。譬如觀萬千箭飛過於此，每每中鵠，我雖未見張弓，亦識必有

良工發箭，乃可無失中云。

中士曰：天地間物至煩至賾，信有主宰。然其原制造化萬物，何以徵也？

西士曰：大凡世間許多事情，宰於造物，理似有二，至論物初原主，絕無二

也。雖然，再將二三理解之。

其一曰：凡物不能自成，必須外為者以成之。樓臺房屋不能自起，恆成於工

匠之手。知此，則識天地不能自成，定有所為制作者，即吾所謂天主也。譬如銅

鑄小毬，日月星宿山海萬物備焉，非巧工鑄之，銅能自成乎？況其天地之體之

大，晝夜旋行，日月揚光，辰宿布象，山生草木，海育魚龍，潮水隨月，其間員

首方趾之民，聰明出於萬品，誰能自作？如有一物能自作己，必宜先有一己以為

之作。然既已有己，何用自作？如先初未始有己，則作己者必非己也，故物不能

自成也。

其二曰：物本不靈，而有安排，莫不有安排之者。如觀宮室，前有門以通出入，後有園以種花果，庭在中間以接賓客，室在左右以便寢臥，楹柱居下以負棟梁，茅茨置上以蔽風雨，如此乎處置協宜，而後主人安居之以為快，則宮室必由巧匠營作，而後能成也。又觀銅鑄之字，本各為一字，而能接續成句，排成一篇文章，苟非明儒安置之，何得自然偶合乎？因知天地萬物，咸有安排一定之理，有質有文，而不可增減焉者。夫天高明上覆，地廣厚下載，分之為兩儀，合之為宇宙。

辰宿之天，高乎日月之天；日月之天，包乎火；火包乎氣，氣浮乎水土，水行於地，地居中處，而四時錯行，以生昆蟲草木；水養黿龜蛟龍魚鱉，氣育飛禽走獸，火煖下物。吾人生於其間，秀出等夷，靈超萬物，稟五常以司眾類，得百官以立本身；目視五色，耳聽五音，鼻聞諸臭，舌啖五味，手能持，足能行，血脈五臟全養

其生。下至飛走鱗介諸物，為其無靈性，不能自置所用，與人不同，則生而或得毛，或得羽，或得鱗，或得介等，當衣服以遮蔽身體也；或具利爪，或具尖角，或具硬蹄，或具長牙，或具強嘴，或具毒氣等，當兵甲以敵其所害也。且又不待教而識其傷我與否，故雞鴨避鷹，而不避孔雀，羊忌豺狼，而不忌牛馬。非鷹與豺狼滋

巨，而孔雀與牛馬滋小也，知其有傷與無傷異也。又下至一草一木，為其無知覺之

性，可以護己，及以全果種，而備鳥獸之累，故植而或生刺，或生皮，或生甲，或

生絮，皆生枝葉以圍蔽之。吾試忖度，此世間物，安排布置，有次有常，非初有至

靈之主賦予其質，豈能優遊於宇下，各得其所哉？

吾所稱天主是也。

其三曰：吾論眾物所生形性，或受諸胎，或出諸卵，或發乎種，皆非由己制作

也。且問胎卵種，猶然一物耳，又必有所以為始生者，而後能生他物，果於何而生

乎？則必須推及每類初宗，皆不在於本類能生，必有元始特異之類化生萬類者，即

中士曰：萬物既有所生之始，先生謂之天主，敢問此天主由誰生歟？

西士曰：天主之稱，謂物之原。如謂有所由生，則非天主也。物之有始有終

者，鳥獸草木是也；有始無終者，天地鬼神及人之靈魂是也。天主則無始無終，而

為萬物始焉，為萬物根柢焉。無天主則無物矣。物由天主生，天主無所由生也。

中士曰：萬物初生，自天主出，已無容置喙矣。然今觀人從人生，畜從畜生，

凡物莫不皆然，則似物自為物，於天主無關者。

西士曰：天主生物，乃始化生物類之諸宗。既有諸宗，諸宗自生物，如以人生人，其用人由天，則生人者豈非天主？譬如鋸鑿，雖能成器，皆由匠者使之，誰曰成器乃鋸鑿非匠人乎？吾先釋物之所以然，有四焉。四者維何？有作者，有模者，有質者，有為者。夫作者，造其物而施之為物也；模者，狀其物置之於本倫，別之於他類也；質者，物之本來體質所以受模者也；為者，定物之所向所用也。此於工事俱可觀焉，譬如車然，輿人為作者，軌轍為模者，樹木料為質者，所以乘於人為為者。於生物亦可觀焉，譬如火然，有生火之原火為作者，熱乾氣為模者，薪柴為質者，所以燒煮物為為者。天下無有一物，不具此四者。四之中，其模者、質者，此二者在物之內，為物之本分；作者、為者，此二者在物之外，超於物之先者也，不能為物之本分。吾按天主為物之所以然，但云作者、為者，不云模者、質者。蓋天主渾全無二，胡能為物之分乎？至論作與為之所以然，又有近遠公私之別；公遠者大也，近私者其小也。天主為物之所以然，至公至大；而其餘之所以然，近私且小。私且小者必統於大者、公者。夫雙親為子之所以然，稱為父母，近也，私也；使無天地覆

載之，安得產其子乎？使無天主掌握天地，天地安能生育萬物乎？則天主固無上至大之所以然也。故吾古儒以為所以然之初所以然。

中士曰：宇內之物眾而且異，竊疑所出必為不一，猶之江河所發，各別有源。

今言天主惟一，敢問其理？

西士曰：物之私根原，固不一也；；物之公本主則無二焉。何者？物之公本主，乃眾物之所從出，備有眾物德性，德性圓滿超然，無以尚之。使疑天地之間，物之本主有二尊，不知所云二者，是相等乎？否乎？如非相等，必有一微，其微者自不可謂公尊，其公尊者大德成全，蔑以加焉；如曰相等，一之已足，何用多乎？又不知所云二尊，能相奪滅否？如不能相滅，則其能猶有窮限，不可謂圓滿至德之尊；主如能奪滅，則彼可以被奪滅者，非天主也。且天下之物，極多極盛，苟無一尊維持調護，不免散壞；如作樂大成，苟無太師集眾小成，完音亦幾絕響。是故一家止有一長，一國止有一君，有二，則國家亂矣；一人止有一身，一身止有一首，有二，則怪異甚矣。吾因是知乾坤之內雖有鬼神多品，獨有一天主始制作天地人物，而時主宰存安之。子何疑乎？

中士曰：耳聆至教，益信天主之尊，真無二上。雖然，願竟其說。

西士曰：天下至微蟲，如蟻，人不能畢達其性。矧天主至大至尊者，豈易達乎？如人可以易達，亦非天主矣。

古有一君，欲知天主之説，問於賢臣。賢臣答曰：「容退三日思之。」至期，又問。答曰：「更六日方可對。」如是已六日，又求十二日以對。君怒曰：「汝何戲？」答曰：「臣何敢戲。但天主道理無窮，臣思日深，而理日微，亦猶瞪目仰瞻太陽，益觀益昏，是以難對也。」

昔者又有西土聖人，名謂嶼梧斯悌諾，欲一概通天主之説，而書之於冊。一日，浪遊海濱，心正尋思，忽見一童子掘地作小窩，手執蠔殼汲海水灌之。聖人曰：「子將何為？」童子曰：「吾欲以此殼盡汲海水傾入窩中也。」聖人笑曰：「若何甚愚！欲以小器竭大海入小窩。」童子曰：「爾既知大海之水，小器不可汲，小窩不容，又何為勞心焦思，欲以人力竟天主之大義，而入之微冊耶？」語畢不見。聖人亦驚悟，知為天主命神以警戒之也。

蓋物之列於類者，吾因其類，考其異同，則知其性也；有形聲者，吾視其容

色，聆其音響，則知其情也；有限制者，吾度量自此界至彼界，則可知其體也。若天主者，非類之屬，超越眾類，比之於誰類乎？既無形聲，豈有迹可入而達乎？其體無窮，六合不能為邊際，何以測其高大之倪乎？庶幾乎舉其情性，則莫若以「非」者，「無」者舉之；苟以「是」、以「有」，則愈遠矣。

中士曰：夫「極是」「極有」者，亦安得以「非」、以「無」闡之？

西士曰：人器之陋，不足以盛天主之巨理也。惟知事有缺陷，天主所無有，然而不能稽其所為全長也。惟知物有卑賤，天主所非是，然而不能窮其所為尊貴也。今吾欲擬指天主何物，曰：非天也，非地也，而其高明博厚，較天地猶甚也；非鬼神也，而其神靈鬼神不啻也；非人也，而邁過聖睿也；非所謂道德也，而為道德之源也。彼實無往無來，而吾欲言其以往者，但曰無始也；欲言其以來者，但曰無終也。又推而意其體也，無處可以容載之，而無所不盈充也。不動，而為諸動之宗。其能也，無毀無衰，而可以無之為有者。其知也，無昧無謬，而已往之萬世以前，未來之萬世以後，無事可逃其知，如對目也。其善純備無滓，而為眾善之歸宿，不善者雖微，而不能為之累也。其恩惠廣

大，無壅無塞，無私無類，無所不，小蟲細介亦被其澤也。夫乾坤之內，善性善行，無不從天主稟之。雖然，比之于本原，一水滴於滄海不如也。天主之福德，隆盛滿圓，洋洋優優，豈有可以增，豈有可以減者哉？故江海可盡汲，濱沙可計數，宇宙可充實，而天主不可全明。況竟發之哉？

中士曰：嘻！豐哉論矣。釋所不能釋，窮所不能窮矣。某聞之而始見大道，以歸大元矣。願進而及終。今日不敢復瀆，詰朝再以請也。

西士曰：子自聰睿，聞寡知多，余何力焉？然知此論，則難處已平，要基已安，餘工可易立矣。

第二篇　解釋世人錯認天主

中士曰：玄論飫耳醉心，終夜思之忘寢，今再承教，以竟心惑。吾中國有三教，各立門戶：老氏謂物生於無，以無為道；佛氏謂色由空出，以空為務；儒謂易有太極，故惟以有為宗，以誠為學。不知尊旨誰是？

西士曰：二氏之謂，曰無曰空，於天主理大相剌謬，其不可崇尚，明矣。夫儒之謂，曰有曰誠，雖未盡聞其釋，固庶幾乎！

中士曰：吾國君子亦痛斥二氏，深為恨之。

西士曰：恨之不如辯之以言，辯之不如析之以理。二氏之徒，並天主大父所生，則吾弟兄矣。譬吾弟病狂，顛倒怪誕，吾為兄之道，恤乎，恨乎？在以理喻之而已。

余嘗博覽儒書，往往憾嫉二氏，夷狄排之，謂斥異端，而不見揭一鉅理以非之；我以彼為非，彼亦以我為非，紛紛為訟，兩不相信，千五百餘年不能合一。使互相執理以論辯，則不言而是非審，三家歸一耳。西鄉有諺曰：「堅繩可繫牛角，理語能服人心。」敝國之鄰方，上古不止三教，累累數千百枝，後為我儒以正理辯喻，以善行嘿化，今惟天主一教是從。

中士曰：正道惟一耳，烏用眾！然佛老之說，持之有故。凡物先空後實，先無後有，故以空無為物之原，似也。

西士曰：上達以下學為基。天下以實有為貴，以虛無為賤，若所謂萬物之原，

貴莫尚焉，奚可以虛無之賤當之乎！況己之所無，不得以施之於物以為有，此理明也。今曰空曰無者，絕無所有於己者也，則胡能施有性形，以為物體哉？物必誠有，方謂之有物焉，無誠則為無物。設其本原無實無有，則是并其所出物者無之也。世人雖聖神，不得以無物為有，則彼無者空者，亦安能以其空無為萬物有、為萬物實哉！試以物之所以然觀之，既謂之空無，則不能為物之作者、模者、質者、為者，此於物尚有何着〔一〕歟？

中士曰：聞教固當。但謂物者先無而後有，是或一道也。

西士曰：有始之物，曰先無而後有，可也。無始之物，非所論矣。無始者，無時不有，何時先無焉。特分而言之，謂每物先無後有，可耳，若總而言之，則否也。譬如某人未生之先，果無某人，既生而後，有也，然未生某人之先，卻有某人之親以生之。天下之物，莫不皆然。至其渾無一物之初，是必有天主開其原也。

中士曰：人人有是非之心。不通此理，如失本心，寧聽其餘，誕哉！借如空無者，非人，非神，無心性，無知覺，無靈才，無仁義，無一善足嘉，即草芥至卑之

〔一〕何着，別本作「何者」；按作「着」字，義長。

物猶不可比，而謂之萬物之根本，其義誠悖。但吾聞空無者，非真空無之謂，乃神之無形無聲者耳，則于天主何異焉？

西士曰：此屈於理之言，請勿以斯稱天主也。夫神之有性，有才，有德，較吾有形之彙，益精益高，其理益實。何得特因無此形，隨謂之無且虛乎！五常之德，無形無聲，孰謂之無哉？無形者之於無也，隔霄壤矣。以此為教，非惟不能昭世，愈滋惑矣。

中士曰：吾儒言太極者，是乎？

西士曰：余雖末年入中華，然竊視古經書不怠，但聞古先君子敬恭於天地之上帝，未聞有尊奉太極者。如太極為上帝萬物之祖，古聖何隱其說乎？

中士曰：古者未有其名，而實有其理，但圖釋未傳耳。

西士曰：凡言與理相合，君子無以逆之。太極之解，恐難謂合理也。吾視夫無極而太極之圖，不過取奇偶之象言，而其象何在？太極非生天地之實，可知已。天主之理，從古實傳至今，全備無遺，而吾欲誌之于冊，傳之于他邦，猶不敢不揭其理之所憑，況虛象無實理之可依耶。

中士曰：太極非他物，乃理而已。如以全理為無理，尚有何理之可謂？

西士曰：嗚呼！他物之體態，不歸于理，可復將理以歸正議，若理之本體定，而不以其理，又將何以理之哉？吾今先判物之宗品，以置理於本品，然後明其太極之說，不能為萬物本原也。

夫物之宗品有二，有自立者，有依賴者。物之不恃別體以為物，而自能成立，如天地、鬼神、人、鳥獸、草木、金石、四行等，是也。斯屬自立之品者。物之不能立，而託他體以為其物，如五常、五色、五音、五味、七情等，是也。斯屬依賴之品者。且以白馬觀之，曰白曰馬，馬乃自立者，白乃依賴者。雖無其白，猶有其馬，如無其馬，必無其白，故以為依賴也。比斯兩品，凡自立者，先也，貴也；依賴者，後也，賤也。一物之體，惟有自立一類。若其依賴之類，不可勝窮。如人一身，固為自立，其間情聲、貌色、彝倫等類，俱為依賴。其類甚多。

若太極者，止解之以所謂理，則不能為天地萬物之原矣。蓋理亦依賴之類，自不能立，曷立他物哉？中國文人學士，講論理者，只謂有二端，或在人心，或在事物。事物之情，合乎人心之理，則事物方謂真實焉。人心能窮彼在物之理，而盡其

知，則謂之格物焉。據此兩端，則理固依賴，奚得為物原乎？二者皆在物後，而後豈先者之原？且其初無一物之先，渠言必有理存焉，夫理在何處，依屬何物乎？依賴之情，不能自立，故無自立者以為之託，則依賴者了無矣。如曰賴空虛耳，恐空虛非足賴者，理將不免於僵墮也。試問盤古之前，既有理在，何故閑空不動而生物乎？其後誰從激之使動？況理本無動靜，況自動乎？如曰昔不生物，後乃願生物，則理豈有意乎？何以有欲生物、有欲不生物乎？

中士曰：無其理則無其物，是故我周子信理為物之原也。

西士曰：無子則無父，而誰言子為父之原乎？相須者之物，情恆如此，本相為有無者也。有君則有臣，無君則無臣。有物則有物之理，無此物之實，即無此理之實。若以虛理為物之原，是無乎佛老之說。以此攻佛老，是以燕伐燕，以亂易亂矣。今時實理不得生物，昔者虛理安得以生之乎？譬如今日有輿人於此，有此車理具于其心，何不即動發一乘車，而必待有樹本之質，斧鋸之械，匠人之工，然後成車？何初之神奇能化天地之大，而今之衰敝，不能發一車之小耶？

中士曰：吾聞理者，先生陰陽五行，然後化生天地萬物，故生物有次第焉。使

於須臾生車，非其譬矣。

西士曰：試問於子：陰陽五行之理，一動一靜之際輒能生陰陽五行，則今有車理，豈不動而生一乘車乎？又，理無所不在，彼既是無意之物，性必直遂，任其所發，自不能已，何今不生陰陽五行於此？孰禦之哉？

且「物」字為萬實總名，凡物皆可稱之為「物」。《太極圖註》云理者，非物矣。物之類多，而均謂之物，或為自立者，或為依賴者，或有形者，或無形者。理既非有形之物類，豈不得為無形之物品乎？

又問，理者靈覺否？明義者否？如靈覺、明義，則屬鬼神之類，曷謂之太極，謂之理也？如否，則上帝、鬼神、夫人之靈覺，由誰得之乎？彼理者，以己之所無，不得施之于物以為之有也。理無靈無覺，則不能生靈生覺。請子察乾坤之內，惟是靈者生靈，覺者生覺耳。自靈覺而出不靈覺者，則有之矣，未聞有自不靈覺而生有靈覺者也，子固不踰母也。

中士曰：靈覺為有靈覺者所生，非理之謂，既聞命矣，但理動而生陽，陽乃自然之靈覺，或其然乎？

西士曰：反覆論辯，難脫此理。吾又問，彼陽者何由得靈覺乎？此於自然之理，亦大相悖。

中士曰：先生謂天主無形無聲，而能施萬象有形有聲，則太極無靈覺，而能施物之靈覺，何傷乎？

西士曰：何不云無形聲者，精也，上也；有形聲者，粗也，下也？以精上能施粗下，分不為過。以無靈覺之粗下，為施靈覺之精上，則出其分外遠矣。

又云，上物能含下物，有三般焉。或窮然包下之體，如一丈載十尺、一尺載十寸之體，是也。或渾然包下之性，如人魂混有禽獸魂、禽獸魂混有草木魂，是也。或粹然包下之德，如天主含萬物之性，是也。

夫天主之性，最為全盛，而且穆穆焉非人心可測，非萬物可比倫也。雖然，吾姑譬之，如一黃金錢，有十銀錢及千銅錢價，所以然者，惟黃金之性甚精，大異於銀銅之性，故價之幾倍如此。天主性雖未嘗截然有萬物之情，而以其精德包萬般之理，含眾物之性，其能無所不備也，雖則無形無聲，何難化萬象哉？

理也者，則大異焉。是乃依賴之類，自不能立，何能包含靈覺為自立之類乎？

理卑於人。理為物，而非物為理也。故仲尼曰「人能弘道，非道弘人」也。如爾曰「理含萬物之靈，化生萬物」，此乃天主也，何獨謂之「理」，謂之「太極」哉！

中士曰：如此，則吾孔子言太極何意？

西士曰：造物之功盛也，其中固有樞紐矣。然此為天主所立者。物之無原之原者，不可以理、以太極當之。夫太極之理，本有精論。吾雖曾閱之，不敢雜陳其辨，或容以他書傳其要也。

中士曰：吾國君臣，自古迄今，惟知以天地為尊，敬之如父母，故郊社之禮以祭之。如太極為天地所出，是世之宗考姑也，古先聖帝王臣祀典首及焉，而今不然，此知必太極之解非也。先生辯之最詳，于古聖賢無二意矣。

西士曰：雖然，天地為尊之說，未易解也。夫至尊無兩，惟一焉耳，曰天曰地，是二之也。吾國天主，即華言上帝，與道家所塑玄帝玉皇之像不同。彼不過一人，修居于武當山，俱亦人類耳，人惡得為天帝皇耶？

吾天主，乃古經書所稱上帝也。《中庸》引孔子曰：「郊社之禮，以事上帝也。」朱註曰：「不言后土者，省文也。」竊意仲尼明一之以不可為二，何獨省文也。」

乎？《周頌》曰「執競武王，無競維烈，不顯成康，上帝是皇」；又曰「於皇來

牟，將受厥明，明昭上帝」。《商頌》云「聖敬日躋，昭假遲遲，上帝是祇。」

《雅》云「維此文王，小心翼翼，昭事上帝」。《易》曰「帝出乎震」。夫帝也

者，非天之謂。蒼天者抱八方，何能出於一乎？《禮》云「五者備當，上帝其

饗」，又云「天子親耕，粢盛秬鬯，以事上帝」。《湯誓》曰「夏氏有罪，予畏上

帝，不敢不正」，又曰〔一〕「惟皇上帝降衷于下民，若有恆性，克綏厥猷惟后。」

《金滕》周公曰「乃命于帝庭，敷佑四方」，上帝有庭，則不以蒼天為上帝，可

知。歷觀古書，而知上帝與天主，特異以名也。

中士曰：世人好古，惟愛古器古文，豈如先生之據古理也，善教引人復古道

焉。然猶有未諭者。古書多以天為尊，是以朱註解帝為天、解天惟理也。程子更加

詳，曰以形體謂天，以主宰謂帝，以性情謂乾，故云奉敬天地。不識如何？

〔一〕下引三語，見《偽古文尚書·湯誥》。此云《湯誓》語，誤。衷，別本作「哀」，亦誤。

西士曰：更思之。如以天解上帝，得之矣。天者一大耳，理之不可為物主宰也，昨已悉矣。上帝之稱甚明，不容解，況妄解之哉？蒼蒼有形之天，有九重之析分，烏得為一尊也。上帝索之無形，又何以形之謂乎？天之形，圓也，而以九層斷焉。彼或東或西，無頭無腹，無手無足，使與其神，同為一活體，豈非甚可笑訝者哉！況鬼神未嘗有形，何獨其最尊之神，為有形哉？此非特未知論人道，亦不識天文及各類之性理矣。

上天既未可為尊，況于下地，乃眾足所踏踐，污穢所歸寓，安有可尊之勢？要惟此一天，主化生天地萬物，以存養人民。宇宙之間，無一物非所以育吾人者，吾宜感其天地萬物之恩主，加誠奉敬之，可耳。可捨此大本大原之主，而反奉其役事吾者哉！

中士曰：誠若是，則吾儕其猶有蓬之心也夫？大抵撞頭見天，遂惟知拜天而已。

西士曰：世有智愚，差等各別。中國雖大邦，諒有智，亦不免有愚焉。以目可視為有，以目不能視為無，故但知事有色之天地，不復知有天地之主也。遠方之

泯，忽至長安道中，驚見皇宮殿宇巍峨巖業〔一〕，則施禮而拜，曰「吾拜吾君」。

今所為奉敬天地，多是拜宮闕之類也。智者乃能推見至隱，視此天地高廣之形，而

遂知有天主主宰其間，故肅心持志，以尊無形之先天。孰指茲蒼蒼之天，而為欽崇

乎？

君子如或稱天地，是語法耳。譬若知府縣者，以所屬府縣之名為己稱，南昌太

守稱謂南昌府，南昌縣大尹稱謂南昌縣。比此，天地之主，或稱謂天地焉，非其以

天地為體也，有原主在也。吾恐人誤認此物之原主，而實謂之天主，不敢不辨。

中士曰：明師論物之原始，既得其實，又不失其名，可知貴邦之論物理，非苟

且踈略之談，乃割開愚衷，不留疑處。天主之事，又加深篤。愧吾世儒，佛彷彿要

地，而詳尋他事，不知歸元之學。夫父母授我以身體髮膚，我固當孝；君長賜我以

田里樹畜，使仰事俯育，我又當尊。矧此天主之為大父母也，大君也，為眾祖之所

出，眾君之所命，生養萬物，奚可錯認而忘之？訓諭難悉，願以異日竟焉。

〔一〕巖業，當作「岌嶪」。張衡《西京賦》：「狀巍峨以岌嶪。」

西士曰：子所求，非利也，惟真道是問耳。大父之慈，將必佑講者以傳之，祐聽者以受之。吾子有問，吾敢不惟命。

第三篇　論人魂不滅大異禽獸

中士曰：吾觀天地萬物之間，惟人最貴，非鳥獸比，故謂人參天地，又謂之小天地。然吾復察鳥獸，其情較人反為自適。何者？其方生也，忻忻自能行動，就其所養，避其所傷；身具毛羽爪甲，不俟衣履，不待稼穡，無倉廩之積藏，無供爨之工器，隨食可以育生，隨便可以休息，嬉遊大造，而嘗有餘閒。其間豈有彼我貧富尊卑之殊？豈有可否先後功名之慮操其心哉？熙熙逐逐，日從其所欲爾矣。

人之生也，母嘗痛苦，出胎赤身，開口先哭，似已自知生世之難。初生而弱，步不能移，三春之後，方免懷抱。壯則各有所役，無不苦勞。農夫四時反土於畎畝，客旅經季遍度於山海，百工勤動手足，士人晝夜劇神殫思焉，所謂君子勞心，小人勞力者也。五旬之壽，五旬之苦。至如一身疾病，何啻百端？嘗觀醫家之書，一目之病，三百餘名，況罄此全體，又可勝計乎？其治病之藥，大都苦口。即宇宙

之間，不拘大小蟲畜，肆其毒具，能為人害，如相盟詛，不過一寸之蟲，足殘九尺之軀。人類之中，又有相害，作為凶器，斷人手足，截人肢體，非命之死，多是人戕。今人猶嫌古之武器不利，則更謀新者，益凶，故甚至盈野盈城，殺伐不已。縱遇太平之世，何家成全無缺？有財貨而無子孫，有子孫而無才能，有才能而身無安逸，有安逸而無權勢，則每自謂虧醜。極大喜樂，而為小不幸所泯，蓋屢有之。終身多愁，終為大愁所承結，以至于死，身入土中，莫之能逃。故古賢有戒其子者，曰「爾勿欺己，爾勿昧心；人所競往，惟于墳墓」，曰「死則了畢」，曰「過一日，吾少一日，近墓一步」。吾曹非生，是乃常死。入世始起死，夫此只訴其外苦耳，其內苦誰能當之？凡世界之苦辛，為真苦辛，其快樂為偽快樂。其勞煩為常事，其娛樂為有數。一日之患，十載訴不盡，則一生之憂事，豈一生所能盡述乎？人心有此，為愛惡忿懼四情所伐，譬樹在高山，為四方之風所鼓，胡時得靜？或溺酒色，或惑功名，或迷財貨，各為欲擾，誰有安本分而不求外者？雖與之四海之廣，兆民之眾，不止足也，愚矣！

然則人之道，人猶未曉，況于他道！而或從釋氏，或由老氏，或師孔氏，而折

斷天下之心於三道也乎？又有好事者，另立門戶，載以新說。不久而三教之岐，必

至於三千教而不止矣！雖自曰「正道正道」，而天下之道，日益乖亂，上者陵下，

下者侮上，父暴子逆，君臣相忌，兄弟相賊，夫婦相離，朋友相欺，滿世皆詐諂詆

誕，而無復真心。

嗚呼！誠視世民，如大洋間著風浪，舟舶壞溺，而其人蕩漾波心，沉浮海角，

且各急于己難，莫肯相顧，或執碎板，或乘朽蓬，或持敗籠，隨手所值，緊操不

捨，而相繼以死，良可惜也。不知天主何故生人于此患難之處？則其愛人，反似不

如禽獸焉。

西士曰：世上有如此患難，而吾癡心猶戀愛之不能割，使有寧泰，當何如耶？

世態苦醜，至如此極，而世人昏愚，欲于是為大業，闢田地，圖名聲，禱長壽，謀

子孫，篡弒攻併，無所不為，豈不殆哉！

古西國有二聞賢，一名黑蠟，一名德牧。黑蠟恆笑，德牧恆哭，皆因視世人之

逐虛物也，笑因譏之，哭因憐之耳。又聞近古一國之禮（不知今尚存否），凡有產子

者，親友共至其門哭而吊之，為其人之生于苦勞世也；凡有喪者，至其門作樂賀

之，為其人之去勞苦世也，則又以生為凶，以死為吉焉。夫夫也，太甚矣，然而可謂達現世之情者也。

現世者，非人世也，禽獸之本處所也，所以于是反自得有餘也。人之在世，不過暫次寄居也，所以于是不寧不足也。賢友儒也，請以儒喻。今大比選試，是曰士子似勞，徒隸似逸，有司豈厚徒隸而薄士子乎？蓋不越一日之事，而以定厥才品耳，試畢則尊自尊、卑自卑也。吾觀天主亦置人于本世，以試其心，而定德行之等也。故現世者，吾所僑寓，非長久居也。吾本家室，不在今世，在後世；不在人，在天；當于彼創本業焉。今世也，禽獸之世也，故鳥獸各類之像俯向於地，人為天民，則昂首向順于天。以今世為本處所者，禽獸之徒也，以天主為薄於人，固無怪耳。

中士曰：如言後世，天堂地獄，便是佛教，吾儒不信。

西士曰：是何語乎！佛氏戒殺人，儒者亦禁人亂法殺人，則儒佛同歟？鳳凰飛，蝙蝠亦飛，則鳳凰蝙蝠同歟？事物有一二情相似，而其實大異不同者。天主教，古教也。釋氏西民，必竊聞其說矣。凡欲傳私道者，不以三四正語雜入，其誰

信之？釋氏借天主天堂地獄之義，以傳己私意邪道，吾傳正道，豈反置弗講乎？釋氏未生，天主教人已有其說。修道者後世必登天堂，受無窮之樂，免墮地獄，受不息之殃，故知人之精靈，常生不滅。

中士曰：夫常生而受無窮之樂，人所欲無大於是者。但未深明其理。

西士曰：人有魂魄，兩者全而生焉。死則其魄化散歸土，而魂常在不滅。吾入中國，嘗聞有以魂為可滅，而等之禽獸者。其餘天下名教名邦，皆省人魂不滅，而大殊於禽獸者也。吾言此理，子試虛心聽之。

彼世界之魂，有三品。下品名曰生魂，即草木之魂是也。此魂扶草木以生長，草木枯萎，魂亦消滅。中品名曰覺魂，則禽獸之魂也，此能附禽獸長育，而又使之以耳目視聽，以口鼻啖嗅，以肢體覺物情，但不能推論道理，至死而魂亦滅焉。上品名曰靈魂，即人魂也。此兼生魂、覺魂，能扶人長養，及使人知覺物情，而又使之能推論事物，明辨理義；人身雖死，而魂非死，蓋永存不滅者焉。凡知覺之事，倚賴于身形。身形死散，則覺魂無所用之，故草木禽獸之魂，依身以為本情，身歿而情魂隨之以殞。若推論明辨之事，則不必倚據于身形，而其靈自在；身雖歿，形

雖渙，其靈魂仍復能用之也，故人與草木禽獸不同也。

中士曰：何謂賴身與否？

西士曰：長育身體之事，無身體則無所長育矣。視之以目司焉，聽之以耳司焉，嗅之以鼻司焉，啖之以口司焉，知覺物情之以四肢知覺焉。然而，色不置目前，則不見色矣。聲不近于耳，則聲不聞矣。臭近于鼻，則能辨，遠則不辨也。味之鹹酸甘苦，入口則知，不入則不知也。冷熱硬軟合於身，我方覺之，遠之則不覺也。況聲，同一耳也，聾者不聞；色，同一目也，瞽者不見。故曰覺魂賴乎身，身死而隨熄也。

若夫靈魂之本用，則不恃乎身焉，蓋恃身則為身所役，不能擇其是非。如禽獸見可食之物即欲食，不能自已，豈復明其是非？人當饑餓之時，若義不可食，立志不食，雖有美味列前，不屑食矣。又如人身雖出遊在外，而此心一點猶念家中，常有歸思，則此明理之魂，賴身為用者哉？

子欲知人魂不滅之緣，須悟世界之物，凡見殘滅，必有殘滅之者。殘滅之因，從相悖起；物無相悖，決無相滅。日月星辰麗于天，何所繫屬？而卒無殘滅者，因

無相悖故也。凡天下之物，莫不以火氣水土四行相結以成。然火性熱乾，則背于水，水性冷濕也；氣性濕熱，則背于土，土性乾冷也。兩者相對相敵，自必相賊，既同在相結一物之內，其物豈得長久和平？其間未免時相伐競，但有一者偏勝，其物必致壞亡。故此，有四行之物，無有不泯滅者。夫靈魂，則神也，於四行無關焉，孰從而悖滅之？

中士曰：神誠無悖也，然吾烏知人魂為神，而禽獸則否耶？

西士曰：徵其實何有乎？理有數端，自悟則可釋疑也。

其一曰，有形之魂，不能為有之主，而恆為身之所役，以就墮落。是以禽獸常行本欲之役，狥其情之所導，而不能自檢。獨人之魂，能為身主，而隨吾志之所縱止，故志有專向，力即從焉，雖有私欲，豈能達公理所令乎？則靈魂信專一身之權，屬於神者也，與有形者異也。

其二曰，一物之生惟得一心。若人，則兼有二心，獸心、人心是也；則亦有二性，一乃形性，一乃神性也。故舉凡情之相背，亦由所發之性相背焉。人之遇一事也，且同一時也，而有兩念並興，屢覺兩逆。如吾或惑酒色，既似迷戀欲從，又復

慮其非理。從彼，謂之獸心，與禽獸無別；從此，謂之人心，與天神相同也。人于一心一時一事，不得兩情相背並立，如目也不能一時睹一物，而並不睹之也。是以兩相悖之情，必由兩相背之心；兩相悖之心，必由兩相背之性也。試嘗二江之水，一鹹一淡，則雖未見源泉，亦證所發不一矣。

其三曰，物類之所好惡，恆與其性相稱焉。故着形之性，惟着形之事為好惡，而超形之性，以無形之事為愛惡。吾察萬生之情，凡禽獸所貪娛，惟味、色、四肢安逸耳已；所驚駭，惟饑、勞、四肢傷殘耳已。是以斷曰，此諸類之性不神，乃着形之性也。若人之所喜惡，雖亦有形之事，然德善、罪惡之事為甚，皆無形者也。是以斷曰，人之性，兼得有形無形兩端者也。此靈魂之為神也。

其四曰，凡受事物者，必以受者之態受焉。譬如瓦器受水，器圓則所受之水圓，器方則所受之水方。世間所受，無不如是。則人魂之神，何以疑乎？我欲明物，如已心受其物焉，其物有形，吾必脫形而神之，然後能納之于心。如有黃牛于此，吾欲明其性體，則視其黃，曰非牛也，乃牛色耳；聽其聲，曰非牛也，乃牛

聲耳；啖其肉味，曰非牛也，乃牛肉味耳。則知夫牛自有可以脫其聲色味等形者之

情而神焉者。又如人觀百雉之城，可置之于方寸之心。非人心至神，何以方寸之

地，能容百雉之城乎？能神所受者，自非神也，未之有也。

其五曰，天主生人，使之有所司官者，固與其所屬之物相稱者也。目司視，則

所屬者色相。耳司聽，則所屬者音聲。鼻口司臭司嗜，則所屬者臭味。耳目口鼻有

形，則併色音臭味之類，均有形焉。

吾人一心，乃有司欲、司悟二官，欲之所屬善者耳。悟之所屬真者耳。善與真

無形，則司欲、司悟之為其官者，亦無形矣，所為神也。神之性，能達形之性，而

有形者固未能通無形之性也。夫人能明達鬼神及諸無形之性，非神而何？

中士曰：設使吾言世無鬼神，則亦言無無形之性〔一〕，而人豈能遽明之乎？則

此五理，似無的據。

〔一〕 無無形之性，別本或脫一「無」字。按文意，乃謂沒有「無形之性」，故應據此底本。

西士曰：雖人有言無鬼神，無無形之性，然此人必先明鬼神無形之情性，方可定之曰有無焉。苟弗明曉其性之態，安知其有無哉！如曰雪白非黑者，必其明黑白之情，然後可以辨雪之為白而非黑，則人心能通無形之性，益著矣。

其六曰，肉心之知，猶如小器，有限不廣，如以線繫雀于木，不能展翅高飛，線之阻也。是以禽獸雖得知覺，有形之外，情不能通，又弗能反諸己，而知其本性之態。若無形之心，最恢最宏，非小器所限，直通乎無礙之境，如雀斷其所束之線，則高飛戾天，誰得而禦之？故人之靈，非惟知其物外形情，且暢曉其隱體，而又能反觀諸己，明己本性之態焉。此其非屬有形，益可審矣。

所以言人魂為神，不容泯滅者也，因有此理，實為修道基焉。又試揭三四端理，以明徵之。

其一曰，人心皆欲傳播善名，而忌遺惡聲，殆與還生不佯。是故行事期協公評，以邀人稱賞。或立功業，或輯書冊，或謀術藝，或致身命，凡以求令聞廣譽，顯名于世，雖捐生不惜。此心，人大概皆有之，而愚者則無，愈愚則愈無焉。試問死後，吾聞知吾所遺聲名否？如以形論，則骨肉歸土，未免朽化，何為

能聞？然靈魂常在不滅，所遺聲名善惡，實與我生無異。若謂靈魂隨死銷滅，尚

勞心以求休譽，譬或置妙畫，以己既盲時看焉，或備美樂，以己既聾時聽焉，此

聲名何與于我，而人人求之，至死不休？彼孝子慈孫，中國之古禮，四季修其祖

廟，設其裳衣，薦其時食，以説考妣。使其形神盡亡，不能聽吾告哀，視吾稽

顙，知吾事死如事生、事亡如事存之心，則固非自國君至於庶人大禮，乃童子空

戲耳。

　其二曰，上帝降生萬品，有物有則，無徒物，無空則，且歷舉名品之情，皆求

遂其性所願欲，而不外求其勢之所難獲。是以魚鱉樂潛川淵，而不冀遊于山嶺，兔

鹿性喜走山嶺，而不欲潛于水中。故鳥獸之欲，非在常生，不在後世之躋天堂受無

窮之樂，其下情所願，不踰本世之事。獨吾人雖習聞異論有神身均滅之説，亦無不

冀愛長生，願居樂地，享無疆之福者，設使無人可得以盡實其情，豈天主徒賦之于

眾人心哉？何不觀普天之下，多有拋別家產，離棄骨肉，而往深山窮谷，誠心修

行。此輩俱不以今世為重，祈望來世真福。若吾魂隨身而歿，詎不枉費其意乎？

　其三曰，天下萬物，惟人心廣大，窮本世之事物弗克充滿，則其所以充滿之者

在後世，可曉矣。蓋天主至智至仁，凡厥所為，人不能更有非議。彼各依其世態，

以生其物之態，故欲使禽獸止于今世，則所付之願，不越此一世墜落事，求飽而飽

則已耳；欲使人類生乎千萬世，則所賦之願，不徒在一世須臾之欲，於是不圖止求

一飽，而求之必莫得者焉。試觀商賈殖貨之人，雖金玉盈箱，富甲州縣，心無慊

足。又如仕者，躡身世之浮名，趨明時之捷徑，惟圖軒冕華袞為榮，即至於垂紳朝

陛，晉職台階，心猶未滿。甚且極之，奄有四海，臨長百姓，福貽子孫，其心亦無

底極。此不足怪，皆緣天主所稟情欲，原乃無疆之壽，無限之樂，豈可以今世幾微

之樂，姑為饜足者。一蚊之小，不可飽龍象；一粒之微，弗克實太倉。西土古聖曾

悟此理，瞻天嘆曰：「上帝公父，爾實生吾人輩於爾，惟爾能滿吾心也；人不歸

爾，其心不能安足也。」

其四曰，人性皆懼死者，雖親戚友朋，既死則莫肯安意近其屍，然而猛獸之死

弗懼者，則人性之靈自有良覺，自覺人死之後，尚有魂在，可懼，而獸魂全散，無

所留以驚我也。

其五曰，天主報應無私，善者必賞，惡者必罰。如今世之人，亦有為惡者富貴

安樂，為善者貧賤苦難。天主固待其既死，然後取其善魂而賞之，取其惡魂而罰之。若魂因身終而滅，天主安得而賞罰之哉？

中士曰：君子平生異于小人，則身後亦宜異于小人，死生同也，則所以異者，必在于魂也。故儒有一種，言善者能以道存聚本心，是以身死而心不散滅，惡者以罪敗壞本心，是以身死而心之散滅隨焉。此亦可誘人於善焉。

西士曰：人之靈魂，不拘善惡，皆不隨身後而滅。萬國之士信之，天主正經載之。余以數端實理證之矣。此分善惡之殊，則不載于經，不據于理，未敢以世之重事，輕為新說，而簧鼓滋惑也。勸善沮惡，有賞罰之正道，奚捐此而求他詭遇？

人魂匪沙匪水，可以聚散。魂乃神也，一身之主，四肢之動，宗焉。以神散身，猶之可也，以身散神，如之何可哉！使惡行能散本心，則是小人必不壽矣，然有自少至老為惡不止，何以散其心猶能生耶？心之于身，重乎血。血既散，身且不能立，則心既散，身又焉能行？況心堅乎身，積惡于己，不能散身，何獨能散其心乎？若生時心已散，何待死後乎？造物者因其善否不易其性，如鳥獸之性，非常生之性，則雖其間有善，未緣俾鳥獸常生。魔鬼之性，乃常生之性，縱其為惡，未緣

俾魔鬼殄滅。則惡人之心，豈能因其惡而散滅焉？使惡人之魂，概受滅亡之刑，則其刑亦未公，固非天主所出。蓋重罪有等，豈宜一切罰以滅亡哉？況被滅者，既歸于無，則亦無患難，無苦辛，無所受刑，而其罪反脫，則是引導世人以無懼為惡，引導為惡者以無懼增其惡也。

聖賢所謂心散心亡，乃是譬詞。如吾氾濫逐于外事，而不專一，即謂心散。如吾所務不在本性內事，而在外逸，即謂心亡。非必真散真亡也。善者藏心以德，似美飾之；惡者藏心以罪，似醜污之。此本性之體，兼身與神，非我結聚，乃天主賦之，以使我為人。其散亡之機，亦非由我，常由天主。天主命其身期年而散，則期年以散，而吾不能永久；命其靈魂常生不滅，而吾焉能滅之耶？顧我所用何如，善用之則安泰，惧用之則險危云耳。吾稟本性，如得兼金，吾或以之造祭神之爵，或以之造藏穢之盤，皆我自為之，然其藏穢盤獨非兼金乎？增光于心，則卒騰天上之大光；增瞑于心，則卒降地下之大瞑。誰能排此理之大端哉？

中士曰：吁！今吾方知，人所異於禽獸者非幾希也。靈魂不滅之理，甚正也，甚明也。

西士曰：期己行于禽獸，不聞二性之殊者，頑也。高士志浮人品之上，詎願等

己乎鄙類者哉？賢友得契尊旨，言必躍如，然性遐異矣，行宜勿邇焉。

第四篇　辯釋鬼神及人魂異論，而解天下萬物不可謂之一體

中士曰：昨吾退習大誨，果審其皆有真理。不知吾國迂儒，何以攻折鬼神之實

為正道也？

西士曰：吾遍察大邦之古經書，無不以祭祀鬼神為天子諸侯重事。故敬之如在

其上，如在其左右，豈無其事，而故為此矯誣哉？

《盤庚》〔一〕曰：「失于政，陳于茲，高后丕乃崇降罪疾，曰何虐朕民！」又

曰：「茲予有亂政同位，具乃貝玉。乃祖乃父丕乃告我高后，曰作丕刑於朕孫；迪

高后丕乃崇降弗祥。」《西伯戡黎》祖伊諫紂曰：「天子，天既訖我殷命，格人元

〔一〕本篇引《盤庚》、《西伯戡黎》、《全滕》、《召誥》，均《今文尚書》篇名；引文或與清阮元等校

勘本有異：現僅補脫字。

龜，罔敢知吉；非先王不相我後人，惟王淫戲用自絕。」盤庚者，成湯九世孫，相

違四百祀，而猶祭之，而猶懼之，而猶以其能降罪降不祥，勵己勸民，則必以湯為

仍在而未散矣。祖伊在盤庚之後，而謂殷先王既崩而能相其後孫，則以死者之靈魂

為永在不滅矣。

《金縢》周公曰，「予仁若考，能多才多藝，能事鬼神。」又曰，「我之弗

辟，我無以告我先王。」《召誥》曰：「天既遐終大邦殷〔之〕命，茲殷多〔先〕

哲王在天，越厥後王後民。」《詩》云「文王在上，於昭于天」，「文王陟降，在

帝左右」。周公、召公何人乎？其謂成湯、文王既崩之後，猶在天陟降而能保佑國

家，則以人魂死後為不散泯矣。貴邦以二公為聖，而以其言為誕，可乎？異端熾

行，禱張為幻，難以攻詰，後之正儒其奈何？必將理斥其邪說，明論鬼神之性，其

庶幾矣。

中士曰：今之論鬼神者，各自有見。或謂天地間無鬼神之殊。或謂信之則有，

不信之則無。或謂如說有則非，如說無則亦非，如說有無，則得之矣。

西士曰：三言，一切以攻鬼神，而莫思其非。將排詆佛老之徒，而不覺忤古聖

之旨。且夫鬼神，有山川、宗廟、天地之異名異職，則其不等，著矣。所謂二氣良
能、造化之迹、氣之屈伸，非諸經所指之鬼神也。吾心信否？能有無物者否？講夢
則或可，若論天地之大尊，奚用此恍惚之辭耶！譬如西域獅子，知者信其有，愚人
或不信，然而獅子本有，彼不信者，能滅獅子之類哉？又況鬼神者哉！

凡事物，有即有，無即無。蓋小人疑鬼神有無，因就學士而問以釋疑，如答之
以有無，豈非愈增其疑乎？諸言之旨無他，惟曰有則人見之，人莫見之則無矣。然
茲語非學士者議論，乃郊野之誕耳。無色形之物，而欲以肉眼見之，比方欲以耳啖
魚肉之味，可乎？誰能以俗眼見五常乎？誰見生者之魂乎？誰見風乎？以目睹物，
不如以理度之。夫目或有所差，惟理無謬也。觀日輪者，愚人測之以目，謂大如甕
底耳；儒者以理而計其高遠之極，則知其大乃過于普天之下也。置直木于澄水中，
而浸其半，以目視之，如曲焉，以理度之，則仍自為直，其木非曲也。任目觀影，
則以影為物，謂能動靜，然以理細察，則知影實無光者耳已，決非有物，況能動靜
平？故西校公語曰：「耳目口鼻四肢所知覺物，必揆之于心理。心理無非焉，方可
謂之真；若理有不順，則捨之就理可也。」

人欲明事物之奧理，無他道焉，因外顯以推內隱，以其然驗其所以然。如觀屋頂煙騰，而屋內之必有火者可知。昔者因天地萬物而證其固有天地萬物之主也，因人事而證其有不能散滅之靈魂也，則以證鬼神之必有，亦無異道矣。如云死者形朽滅而神飄散，泯然無跡，此一二匹夫之云，無理可依，奈何以議聖賢之所既按乎哉！

中士曰：《春秋傳》載鄭伯有為屬，必以形見之也。人魂無形，而移變有形之物，此不可以理推矣。夫生而無異于人，豈死而有越人之能乎？若死者皆有知，則慈母有深愛子，一旦化去，獨不日在本家顧視向者所愛子乎？

西士曰：《春秋傳》既言伯有死後為屬，則吉古春秋世亦已信人魂之不散滅矣。而俗儒以非薄鬼神為務，豈非《春秋》罪人乎！夫謂人死者，非魂死之謂，惟謂人魄耳，人形耳。靈魂者，生時如拘縲紲中，既死，則如出暗獄而脫手足之拳，益達事物之理焉。其知能當益滋精，踰于俗人，不宜為怪。君子知其然，故不以死為凶懼，而忻然安之，謂之歸于本鄉。

天主制作萬物，分定各有所在，不然則亂。如死者之魂仍可在家，豈謂之死乎？且觀星宿居於天上，不得降於地下，而雜乎草木，草木生於地下，亦不得升於

天上，而離乎星宿。萬物各安其所，不得移動。譬水底魚餞將死，雖有香餌在岸，亦不得往而食之。人之魂雖念妻子，豈得回在家中？凡有回世界者，必天主使之，或以勸善，或以懲惡，以驗人死之後其魂猶存，與其禽獸魂之散而不回者異也。魂本無形，或有顯於人，必托一虛像而發見焉。此亦不難之事，天主欲人盡知死後魂存，而分明曉示若此。而猶有罔詆無忌，亂教惑民，以己所不知，妄云人死魂散，無復形跡，非但悖妄易辯，且其人身後之魂，必受妄言之殃矣。可不慎乎！

中士曰：謂人之神魂死後散泯者，以神為氣耳。氣散有速漸之殊，如人不得其死，其氣尚聚，久而漸泯，鄭伯有是也。又曰陰陽二氣為物之體，而無所不在，天地之間無一物非陰陽，則無一物非鬼神也。如尊教謂鬼神及人魂如此，則與吾常所聞無大異焉。

西士曰：以氣為鬼神靈魂者，紊物類之實名者也。立教者，萬類之理，當各類以本名。古經書云氣，云鬼神，文字不同，則其理亦異。有祭鬼神者矣，未聞有祭氣者，何今之人紊用其名乎？云氣漸散，可見其理已窮，而言之盡妄。吾試問之：夫氣何時散盡？何病疾使之散？鳥獸常不得其死，其氣速散乎？漸散乎？何其不回

世乎？則死後之事，皆未必知之審者，奚用妄論之哉！

《中庸》謂「體物而不可遺」，以辭迎其意可也。蓋仲尼之意，謂鬼神體物，其德之盛耳，非謂鬼神即是其物也。且鬼神在物，與神在人，大異焉。神在人，為其內本分，與人形為一體，故人以是能論理而列於靈才之類。彼鬼神在物，如長年在船，非船之本分者，與船分為二物，而各列於各類，故物雖有鬼神，而弗登靈才之品也。但有物自或無靈，或無知覺，則天主命鬼神引導之，以適其所，茲所謂體物耳矣，與聖君以神治體國家同焉。不然，是天下無一物非靈也。

蓋彼曰天下每物有鬼神，而每以鬼神為靈。如草木金石，豈可謂之靈哉？彼文王之民，感君之恩，謂其臺曰「靈臺」，謂其沼曰「靈沼」，不足為奇。今桀紂之臺沼，亦謂之靈矣，豈不亦混亂物之品等，而莫之顧耶？

分物之類，貴邦士者曰：或得其形，如金石是也；或另得生氣而長大，如草木是也；或更得知覺，如禽獸是也；或益精而得靈才，如人類是也。吾西庠之士，猶加詳焉，觀後圖可見。但其依賴之類最多，難以圖畫，故略之，而特書其類之九元宗云。

凡此物之萬品，各有一定之類，有屬靈者，有屬愚者。如吾於外國士，傳中國

有儒謂鳥獸草木金石皆靈，與人類齊，豈不令之大驚哉！

中士曰：雖吾國有謂鳥獸之性同乎人，但鳥獸性偏，而人得其正。雖謂鳥獸有

靈，然其靈微渺，人則得靈之廣大也。是以其類異也。

西士曰：夫正偏小大，不足以別類，僅別同類之等耳。正山，偏山，大山，小

山，並為山類也。智者獲靈之大，愚人獲靈之小，賢者得靈之正，不肖得靈之偏，

豈謂異類者哉！如小大偏正能分類，則人之一類，靈之巨微正僻，其類甚多。苟觀

物類之圖，則審世上固惟[有]、[無]二者，可以別物異類焉耳。試言之，有形

者為一類，則無形者異類也；生者為一類，則不生者異類也；能論理者惟人類本

分，故天下萬類無與能論也。

人之中，論有正偏小大，均列於會論之類，而惟差精粗。如謂鳥獸之性本靈，

則夫其偏，其小，固同類于人者也。但不宜以似為真，以由外來者為內本。譬如因

見銅壺之漏，能定時候，即謂銅水本靈，可乎？將軍者有智謀，以全軍而敗敵，其

士卒順其令，而或進或退，或伏或突，以成其功，誰曰士卒之本智，不從外導者

乎？明于類者，視各類之行動，熟察其本志之所及，而審其情之所及，則知鳥獸者，有鬼神為之暗誘，而引之以行上帝之命，出于不得不然，而莫知其然，非有自主之意。

吾人類則能自立主張，而事為之際，皆用其所本有之靈志也。

中士曰：雖云天地萬物共一氣，然物之貌像不同，以是各分其類。如見身只是軀殼，軀殼內外，莫非天地陰陽之氣；氣以造物，物以類異。如魚之在水，其外水與肚裡之水同，鰍魚肚裡之水與鯉魚肚裡之水同，獨其貌像常不一，則魚之類亦不一焉。故觀天下之萬像，而可以驗萬類矣。

西士曰：設徒以像分物，此非分物之類者也，是別像之類者耳。像固非其物也。以像分物，不以性分物，則犬之性猶牛之性，犬牛之性猶人之性歟？是告子之後，又一告子也。以泥塑虎塑人，二者惟以貌像謂之異，宜也；活虎與活人，謂止以其貌異焉，決不宜矣。以貌像別物者，大概相同，不可謂異類。如以泥虎例泥人，其貌雖殊，其為泥類則一耳。若以氣為神，以為生活之本，則生者何由得死乎？物死之後，氣在內外猶然充滿，何適而能離氣？何患其無氣而死？故氣非生活之本也。傳云「差毫釐，謬千里」，未知氣為四行之一，而同之于鬼神及靈魂，亦

不足怪。若知氣為一行，則不難說其體用矣。

且夫氣者，和水火土三行，而為萬物之形者也。蓋人與飛走諸類，皆生氣內，之主，以呼吸出入其氣者也。是故恆用呼吸，以每息更氣，而出熱致涼以生焉。魚潛水間，水性甚冷，能自外透涼于內火，所以其類多無呼吸之資也。

夫鬼神非物之分，乃無形別物之類，其本職惟以天主之命司造化之事，無柄世之專權。故仲尼曰：「敬鬼神而遠之。」彼福祿免罪，非鬼神所能，由天主耳。而時人諂瀆，欲自此得之，則非其得之之道也。夫「遠之」意，與「獲罪乎天，無所禱」同，豈可以「遠之」解無之，而陷仲尼于無鬼神之惑哉！

中士曰：吾古之儒者，明察天地萬物本性皆善，俱有宏理，不可更易，以為物有巨微，其性一體，則曰天主上帝，即在各物之內，而與物為一，故勸人勿為惡以玷己之本善焉，勿違義以犯己之本理焉。又曰人物壞喪，不滅本性而化歸于天主。此亦人魂不滅之謂，但恐於先生所論天主者不合。

西士曰：茲語之謬，比前所聞者愈甚，曷敢合之乎？吾不敢以此簡吾上帝之尊

也。天主經有傳，昔者天主化生天地，即化生諸神之彙，其間有一鉅神，名謂輅齊拂兒，其視己如是靈明，便傲然曰「吾可謂與天主同等矣」。天主怒而並其從者數萬神變為魔鬼，降置之於地獄。自是天地間始有魔鬼，有地獄矣。夫語物與造物者同，乃輅齊拂兒鬼傲語，孰敢述之歟？

世人不禁佛氏誑經，不覺染其毒語。周公仲尼之論，貴邦古經書，孰有狎后帝而與之一者？設恆民中有一匹夫，自稱與天子同尊，其能免乎？地上民不可妄比肩地上君，而可同天上帝乎？人之稱人，謂曰「爾為爾，我為我」。而今凡溝壑昆蟲，與上帝曰：「爾為我，我為爾。」豈不謂極抗大悖乎哉？

中士曰：佛氏無遜于上帝也。其貴人身，尊人德，有可取也。上帝之德固厚，而吾人亦具有至德；上帝固具無量能，而吾人心亦能應萬事。試觀先聖調元開物，立教明倫，養民以耕鑿機杼，利民以舟車財貨，其肇基經世，垂萬世不易之鴻猷，而天下永賴以安。未聞葰先聖而上帝自作自樹，以臻至治。由是論之，人之德能，雖上帝固或踰焉，詎云創造天地獨天主能乎！世不達己心之妙，而曰心局身界之內。佛氏見其大，不肯自屈，則謂是身也，與天地萬物咸蘊乎心。是心無遠不逮，

無高不升，無廣不括，無細不入，無堅不度，故具識根者，宜知方寸間儼居天主。

非天主，寧如是耶？

西士曰：佛氏未知己，奚知天主？彼以眇眇躬身受明于天主，偶蓄一材，飭一行，矜誇傲睨，肆然比附于天主之尊，是豈貴吾人身，尊吾人德？乃適以賤人喪德耳。傲者，諸德之敵也。一養傲於心，百行皆敗焉。西土聖人有曰：「心無謙而積德，如對風堆沙。」

聖人崇謙讓。天主之弗讓，如遜人何哉？其視聖人，翼翼乾乾，畏天明威，身後天下，不有其知，殆天淵而水火矣。聖人不敢居聖，而令恆人擬天主乎？

夫德基于修身，成于事上帝。周之德，必以事上帝為務。今以所當凜然敬事者，而曰吾與同焉，悖何甚乎！至於裁成庶物，蓋因天主已形之物，而順材以成之，非先自無物而能創之也。如製器然，陶者以金，斲者以木，然而金木之體先備也。無體而使之有體，人孰能之？人之成人，循其性而教之，非人本無性，而能使之有性也。

若夫天主造物，則以無而為有，一令而萬象即出焉，故曰無量能也，於人大殊

矣。且天主之造物也，如碬印之印楮帛。楮帛之印，非可執之為印，斯乃印之蹟

耳。人物之理，皆天主蹟也，使欲當之原印，而復以印諸物，不亦謬乎？

智者之心，含天地，具萬物，非真天地萬物之體也，惟仰觀俯察，鑑其形而達

其理，求其本而遂其用耳。故目所未睹，則心不得有其像。若止水，若明鏡，影諸

萬物，乃謂明鏡、止水均有天地，即能造作，豈可乎？必言顧行乃可信焉，天主

萬物之原，能生萬物，若人即與之同，當亦能生之。然誰人能生一山一川于此乎？

中士曰：所云生天地之天主者，與存養萬物天上之天主者，佛氏所云「我」

也。古與今，上與下，「我」無間焉，蓋全一體也。第緣四大，沉淪昧晦，而情隨

事移，「真元」日鑿，而「吾」、天主並溺也；則吾之不能造養

物，非本也，其流使然耳。夜光之珠，以蒙垢而損厥值，追究其初體，昉可為知

也。

西士曰：吁，咈哉！有是毒唾，而世人競茹之，悲歟！非淪昧之極，孰敢謂萬

物之原，天地之靈，為物淪昧乎哉？夫人德堅白，尚不以磨涅變其真體；物用凝

固，不以運動失其常度。至大無偶，至尊無上，乃以人生幻軀能累及而污惑之，是

人斯勝天，欲斯勝理，神為形之役，情為性之根，于識本末者，宜不喻而自解矣。

且兩間之比，孰有踰於造物者，能圍之陷之於四大之中，以昧溺之乎？

夫天上之天主，於我既共一體，則二之澄徹混淆無異焉。譬如首上靈神於心內靈神，同為一體也，故適痛楚之遭，變故之值，首之神混淆，心之神鈞混淆焉，必不得一亂一治之矣。今吾心之亂，固不能混天上天主之永攸澄徹，彼永攸澄徹，又不免我心之混淆，則吾於天主非共為一體，豈不驗乎！

夫曰天主與物同，或謂天主即是其物，而外無他物，或謂其在物，而為內分之一，或謂物為天主所使用，如械器為匠之所使用。此三言皆傷理者，吾逐逐辯之也。

其云天主即是各物，則宇宙之間雖有萬物，當無二性。既無二性，是無萬物，豈不混殽物理？況物有常情，皆欲自全，無欲自害。吾視天下之物，固有相害相殂者，如水滅火，火焚木，大魚食小魚，強禽吞弱禽。既天主即是各物，豈天主自為戕害，而不及一存護乎？然天主無可戕害之理。從是說也，吾身即上帝，吾祭上帝即自為祭耳，益無是禮也。果爾，則天主可謂木石等物，而人能耳順之乎？

其曰天主為物之內本分，則是天主微乎物矣。凡全者，皆其大于各分者也。斗

大于升，升乃斗十分之一耳。外者包乎內，若天主在物之內，為其本分，則物大于天主，而天主反小也。萬物之原，乃小乎其所生之物，其然乎？豈其然乎！且問天主在人內分，為尊主歟？為賤役歟？為賤役，而聽他分之命，固不可。如為尊主，而專握一身之柄，則天下宜無一人為惡者，何為惡者滋眾耶？天主為善之本根，德純無渣。既為一身之主，猶致蔽於私欲，恣為邪行，德何衰耶？當其制作乾坤，無為不中節。奚今司一身之行，乃有不中者？又為諸戒原，乃有不守戒者，不能乎？不識乎？不思乎？不肯乎？皆不可謂也。

其曰物如軀殼，天主使用之，若匠者使用其器械，則天主尤非其物矣。石匠非其鑿，漁者非其綱、非其舟。天主非其物，何謂之同一體乎？循此辨焉，其說謂萬物行動，不係於物，皆天主事，如械器之事，皆使械器者之功。夫不曰耜耒耕田，乃曰農夫耕之；不曰斧劈柴，乃曰樵夫劈之；不曰鋸斷板，乃曰梓人斷之；則是火莫焚，水莫流，鳥莫鳴，獸莫走，人莫騎馬乘車，乃皆惟天主者也。小人穴壁踰牆，禦旅于野，非其罪，亦天主使之之罪乎？何以當惡怨其人，懲戮其人乎？為善之人，亦悉非其功，何為當賞之乎？亂天下者，莫大於信是語矣。且凡物不以天主

為本分，故散而不返歸於天主，惟歸其所結物類爾矣。如物壞死，而皆歸本分，則將返歸天主，不謂壞死，乃益生全，人亦誰不悅速死以化歸上帝乎？孝子為親，厚置棺槨，何不令考妣速化為上尊乎？

嘗證天主者，始萬物而制作之者也，其性渾全成就，物不及測，矧謂之同？吾審各物之性善而理精者，謂天主之迹可也，謂之天主，則謬矣。試如見大跡印於路，因驗大人之足曾過于此，不至以其跡為大人。觀畫之精妙，慕其畫者曰高手之工，而莫以是為即畫工。天主生萬森之物，以我推徵其原，至精極盛，仰念愛慕，無時可釋。使或泥于偏說，忘其本原，豈不大誤？

夫誤之原非他，由其不能辨乎物之所以然也。所以然者，有在物之內分，如陰陽是也；有在物之外分，如作者之類是也。天主作物，為其公作者，則在物之外分矣。第其在物，且非一端。或在物如在其所，若人在家、在庭焉。或在物為其分，若手足在身，陰陽在人焉。或依賴之在自立者，如白在馬為白馬，寒在冰為寒冰焉。或在物如所以然之在其已然，若日光之在其所照水晶焉，火在其所燒紅鐵焉。以末揆端，可云天主在物者耶。如光雖在水晶，火雖在鐵，然而各物各體本性弗

雜，謂天主之在物如此，固無所妨也。但光可離水晶，天主不可離物。天主無形，而無所不在，不可截然分而別之，故謂全在於全所，可也；謂全在各分，亦可也。

中士曰：聞明論，先疑釋矣。有謂人於天下之萬物皆一，如何？

西士曰：以人為同乎天主，過尊也；以人與物一，謂人同乎土石，過卑也。由前之過，懼有人欲為禽獸。由今之過，懼人不欲為土石。夫率人類為土石，子從之乎？其不可信，不難辯矣。

寰宇間，凡為同之類者，多矣！或有異物同名之同，如柳宿與柳樹是也。或有同群之同，以多口總聚為一，如一寮之羊皆為同群，一軍之卒皆為同軍，是也。或有同理之同，如根、泉、心三者相同，蓋若根為百枝之本，泉為百派之源，心為百脈之由，是也。此三者，姑謂之同，而實則異。

或有同宗之同，如鳥獸通為知覺，列于各類，是也。或有同類之同，如此馬與彼馬共屬馬類，此人與彼人共屬人類，是也。此二者，略可謂之同矣。

或有同體之同，如四肢與一身，同屬一體焉。或其名不同而實則同，如放勳、帝堯二名，總為一人焉。茲二者，乃為真同。

夫謂天下萬物皆同，于此三等何居？

中士曰：謂同體之同也。曰君子，以天下萬物為一體者也；間形體而分爾我，則小人矣。君子一體萬物，非由作意，緣吾心仁體如是。豈惟君子？雖小人之心，亦莫不然。

西士曰：前世之儒，借萬物一體之說，以翼[一]愚民悅從于仁。所謂一體，僅謂一原耳巳，如信之為真一體，將反滅仁義之道矣。何為其然耶？仁義相施，必待有二。若以眾物實為一體，則是以眾物實為一物，而但以虛像為之異耳。彼虛像焉能相愛相敬哉！故曰為仁者，推己及人也；仁者以己及人也，義者人老老、長長也；俱要人己之殊。除人己之殊，則畢除仁義之理矣。設謂物都是己，則但以愛己、奉己為仁義，將小人惟知有己，不知有人，獨得仁義乎？書言人己，非徒言形，乃兼言形性耳。

且夫仁德之厚，在遠不在近。近愛本體，雖無知覺者亦能之。故水恆潤下，就

〔一〕翼，諸本同，疑為「冀」字之誤刻。

濕處,合同類,以養存本體也;火恆升上,就乾處,合同類,以養全本性也。近愛所親,鳥獸亦能之,故有跪乳、反哺者。近愛本國,庸人亦能之,小人亦能之,故常有群卒致命以禦強寇奸阻、為竊盜,以養其家屬者。近愛本家,庸人亦能之,小人亦能之,故常有苦勞行險究者。獨至仁之君子,能施遠愛,包覆天下萬國,而無所不及焉。君子豈不知我一體、彼一體,此吾家吾國、彼異家異國?然以為皆天主上帝之民物,即分當兼切愛恤之,豈若小人但愛己之骨肉者哉!

中士曰:謂以物為一體乃仁義之賊,何為《中庸》列「體群臣」於九經之內乎?

西士曰:體物以譬喻言之,無所傷焉;如以為實言,傷理不淺。《中庸》令君體群臣,君臣同類者也。豈草木瓦石皆可體耶?吾聞君子於物也,愛之弗仁。今使之於人為一體,必宜均仁之矣。墨翟兼愛人,而先儒辯之為非。今勸仁土泥,而時儒順之為是,異哉!天主之為天地及其萬物,萬有繁然,或同宗異類,或同類異體,或同體異用。今欲強之為一體,逆造物者之旨矣。物以多端為美,故聚貝者欲貝之多,聚古器者欲器之多,嗜味者欲味之多。令天下物均紅色,誰不厭之!或紅,或綠,或白,或青,日觀之不厭矣。如樂音皆宮,誰能聆之!乍宮,乍商,乍

角，乍徵，乍羽，聞之三月食不知味矣。外物如此，內何不然乎？吾前明釋各類以

各性為殊，不可徒以貌異，故石獅與活獅貌同類異，何

也？俱石類也。嘗聞吾先生解類體之情，曰「自立之類，同體與石類，同類者不

必同體」，又曰「全體者之行為，皆歸全體」，而並指各肢。設如右手能救助患

難，則一身兩手，皆稱慈悲；左手習偷，非惟左手謂賊，右手、全體，皆稱為賊

矣。推此說也，謂天下萬物一體，則世人所為，盡可相謂，跖一人為盜，而伯夷並

可謂盜；武王一人為仁，而紂亦謂仁；因其體同而同之，豈不混各物之本行乎！

學士論物之分，或有同體，或有各體，何用駢眾物為同體？蓋物相連則同體

也，相絕則異體也。若一江之水，在江內是與江水一體；既注之一勺，則勺中之

水，於江內水，惟可謂同類，豈仍謂同體焉？泥天地萬物一體之論，簡上帝，混賞

罰，除類別，滅仁義，雖高士信之，我不敢不詆焉。

中士曰：明論昭昭，發疑排異，正教也。人魂之不滅、不化他物，既聞命矣，

佛氏輪回六道、戒殺之說，傳聞聖教不與，必有所誨。望來日教之。

西士曰：丘陵既平，蟻垤何有？余久願折此，子所嗜聞，亦吾喜講也。

第五篇　辯排輪迴六道、戒殺生之謬說，而揭齋素正志

中士曰：論人類有三般。一曰，人之在世，謂生而非由前跡，則死而無遺後跡矣。一曰，夫有前後與今三世也，則吾所獲福禍於今世，皆由前世所為善惡，吾所將逢於後世吉凶，皆係今世所行正邪也。今尊教曰，人有今世之暫寄，以定後世之永居，則謂吾暫處此世，特當修德行善，令後世常享之，而以此為行道之路，以彼為至本家；以此如立功，以彼如受賞焉。夫後世之論，是矣；前世之論，將亦有從來乎？

西士曰：古者吾西域有士，名曰閉他臥剌。其豪傑過人，而質樸有所未盡，常痛細民為惡無忌，則乘己聞名，為奇論以禁之。為言曰：行不善者，必來世復生有報，或產艱難貧賤之家，或變禽獸之類，暴虐者變為虎豹，驕傲者變為獅子，淫色者變為犬豕，貪得者變成牛驢，偷盜者變作狐狸、豺狼、鷹鸇等物；每有罪惡，變必相應。君子斷之曰：其意美，其為言不免玷缺也。沮惡有正道，奚用棄正而從枉

乎？既沒之後，門人少嗣其詞者。彼時此語忽漏國外，以及身毒，釋氏圖立新門，承此輪迴，加之六道，百端誑言，輯書謂經；數年之後，漢人至其國，而傳之中國。此其來歷，殊無真傳可信，實理可倚。身毒，微地也，未班上國，無文禮之教，無德行之風，諸國之史未之為有無，豈足以示普天之下哉！

中士曰：睹所傳《坤輿萬國全圖》，上應天度，毫髮無差，況又遠自歐邏巴，躬入中華，所言佛氏之國，聞見必真。其國之陋如彼也，世人誤讀佛書，信其淨土，甚有願盡死以復生彼國者，良可笑矣。吾中國人不習遠遊異域，故其事恆未詳審。雖然，壞雖褊，人雖陋，苟所言之合理，從之無傷。

西士曰：夫輪迴之說，其逆理者不勝數也。茲惟舉四五大端。一曰，假如人魂遷往他身，復生世界，或為別人，或為禽獸，必不失其本性之靈，當能記念前身所為。然吾絕無能記焉，並無聞人有能記之者焉，則無前世，明甚。

中士曰：佛老之書，所載能記者甚多，則固有記之者。

西士曰：魔鬼欲誑人而從其類，故附人及獸身，詁云為某家子，述其家事，以徵其謬，則有之；記之者必佛老之徒，或佛教入中國之後耳。萬方萬類生死眾多，

古今所同，何為自佛氏而外，異邦異門，雖齊聖廣淵，可記千卷萬句，而不克記前世之一事乎？人善忘，奚至忘其父母，並忘己之姓名，獨其佛老子弟以及畜類，得以記而述之乎？夫謊談以欺市井，或有順之者。在英俊之士，辟雍庠序之間，當論萬理之有無，不笑且譏之，鮮矣。

中士曰：釋言人魂在禽獸之體，本依前靈，但其體不相稱，故泥不能達。

西士曰：在他人之身，則本體相稱矣，亦何不能記前世之事乎？吾昔已明釋人魂之為神也。夫神者，行其本情，不賴于身，則雖在禽獸，亦可以用本性之靈，何不能達之有？若果天主設此輪迴美醜之變，必以勸善而懲惡也。設吾弗明記前世所為善惡，何以驗今世所值吉凶，果由前世，因而勸乎懲乎？則輪迴竟何益焉？

二曰，當上帝最初生人以及禽獸，未必定以有罪之人變之禽獸，則今之禽獸魂，與古之禽獸魂異，當必今之靈而古之蠢也。然吾未聞有異也，則今之魂與古者等也。

三曰，明道之士，皆論魂有三品。下品曰生魂，此只扶所賦者生活長大，是為草木之魂。中品曰覺魂，此能扶所賦者生活長大，而又使之以耳目視聽，以口鼻嗅

嗅，以肢體覺物情，是為禽獸之魂。上品曰靈魂，此兼生魂、覺魂，能扶植長大及覺物情，而又俾所賦者能推論事物，明辨理義，是為人類之魂。

若令禽獸之魂，與人魂一，則是魂特有二品，不亦紊天下之通論乎！凡物非徒以貌像定本性，乃惟以魂定之。始有本魂，然後為本性；有此本性，然後定於此類；既定此類，然後生此貌。故性異同，由魂異同焉；類異同，由性異同焉；貌異同，由類異同焉。鳥獸之貌既異乎人，則類、性、魂豈不皆異乎？人之格物窮理，無他路焉，以其表而徵其內，觀其現而達其隱。故吾欲知草木之何魂，視其徒知生長大而無知，則驗其內特有生魂矣。欲知鳥獸之何魂，視其徒知覺而不克論理，則驗其特有覺魂矣。欲知人類之何魂，視其獨能論萬物之理，明其獨有靈魂矣。理如是明也，而佛氏云禽獸魂與人魂同靈，傷理甚矣。吾常聞殉佛有謬，未嘗聞從理有誤也。

四曰，人之體態奇俊，與禽獸不同，則其魂亦異；譬匠人欲成椅桌，必須用木，欲成利器，必須用鐵；器物各異，則所用之資亦異。既知人之體態不同禽獸，則人之魂，又安能與禽獸相同哉！故知釋氏所云人之靈魂，或託於別人之身，或入

於禽獸之體，而回生於世間，誠詎詞矣。夫人自己之魂，只合乎自己之身，烏能以自己之魂，而合乎他人之身哉？又況乎異類之身哉？亦猶刀只合乎刀之鞘，劍只合乎劍之鞘，安能以刀合劍鞘耶？

五曰，夫云人魂變獸，初無他據，惟疑其前世淫行曾效某獸；天主當從而罰之，俾後世為此獸耳。然此非刑也，順其欲，孰謂之刑乎？奸人之情，生平減己秉彝，以肆行其所積內惡，而尚只痛其具人面貌，若有防礙；使聞後世將改其形容，而憑己流恣，詎不大快？如暴虐者常習殘殺，豈不欲身著利爪鋸牙，為虎為狼，晝夜以血污口乎？倨傲者習于欺人，不識遜讓，豈不樂長大其形，生為獅子，為眾獸之王乎？賊盜者以偷人財貨度活，何憂化為狐狸，稟百巧媚以盡其情乎？此等輩非但不以變獸為刑，乃反以為恩矣。天主至公至明，其為刑必不如是也。如曰自人之貴類，入獸之賤類，即謂之刑，吾意為惡之人，卻不自以生居人類為貴，大抵不理人道，而肆其獸情，所羞者具此人面耳已；今得脫其人面，而離於獸醜，無恥無忌，甚得志也。

六曰，彼言戒殺生者，恐我所屠牛馬，即是父母後身，不忍殺之耳。果疑于

此，則何忍驅牛耕畎畝或駕之車乎？何忍羈馬而乘之路乎？吾意弒其親，與勞苦之於耕田，罪無大異也﹔弒其親，與恆加之以鞍，而鞭辱之於市朝，又等也。然農事不可廢，畜用不可免，則何疑于戒殺之說，而云人能變禽獸？不可信矣。

中士曰：夫人魂能為禽獸者，誠誑語也，以欺無知小民耳。君子何以信吾所騎馬，為吾父母、兄弟、親戚，或君、或師、朋友乎？信之而忍為之，亂人倫﹔信之而不為之，是又廢畜養；而必使不用於世，人無所容手足矣！故其說不可信也。然若但言輪迴之後，復為他人，乃皆同類，亦似無傷。

西士曰：謂人魂能化禽獸，信其說則畜用廢。謂人魂能化他人身，信其說將使夫婚姻之禮，與夫使令之役，皆有窒礙難行者焉。何者？爾所娶女子，誰知其非爾先化之母，或後身作異姓之女者乎？誰知爾所役僕、所詈責小人，非或兄弟、親戚、君師、朋友後身乎？此又非大亂人倫者乎？總之，人既不能變為鳥獸，則亦不能變化他人，理甚著明也。

中士曰：前言人魂不滅，是往者俱在也。有疑使無輪迴以銷變之，宇內豈能容此多鬼哉？

西士曰：疑此者，弗識天地之廣闊者也，則意若易充也；又弗通神之性態者也，以為其有充所也。形者在所，故能充于所；神無形，則何以滿其所乎？一粒之大，而萬神宅焉，豈惟往者，將來靈魂並容不礙也，豈用因是而為輪迴妄論哉？

中士曰：輪迴之說，自二氏出，吾儒亦少信之。然彼戒殺生者，若近於仁。天主為慈之宗，何為弗與？

西士曰：設人果變為禽獸，君子固戒殺小物如殺人比，彼雖殼貌有異，均是人也。但因信此誕說，朔望齊素以戒殺生，亦自不通。譬有人日日殺人而食其肉，且復歸依仁慈而曰：「朔望我不殺人，不食其肉。」但以餘日殺而食之，可謂戒哉？其心忍恣殺于二十八日，彼二日之戒何能增，何能減其惡之極乎？夫吾既明證無變禽獸之理，則并著無殺生之戒也。

試觀天主，生是天地及是萬物，無一非生之以為人用者。夫日月星辰麗天以我照也，照萬色以我看也。生萬物以遂我用也，五色悅我目，五音娛我耳，諸味諸香之彙以甘我口鼻，百端軟暖之物以安逸我四肢，百端之藥材以醫療我疾病，外養我身，內調我心，故我當常常感天主尊恩，而時謹用之。鳥獸或有毛羽皮革，可為裳

履，或有寶牙角殼，可制奇器，或有妙藥，好治病疾，或有美味，能育吾老幼；吾

奚不取而使之哉？借使天主不許人宰芻豢而付之哉之美味，豈非徒付之乎？豈非誘人犯

令，而陷溺之於罪乎？且自古及今，萬國聖賢咸殺生食葷，而不以此為悔，亦不以

此為達戒，亦豈宜罪聖賢以地獄，而嘉與二三持齋無德之輩，躋之天堂乎？此無乃

非達者之言歟！

中士曰：世界之物多有無益乎人，且害之者如毒蟲、蛇、虎、狼等。所言天主

生萬物，一一以為人用，似非然。

西士曰：物體幽眇，其用廣繁。故凡人或有所未能盡達，而反以見害，此自人

才之蔽耳。人固有二：曰外人，所謂身體也；曰內人，所謂魂神也。比此二者，則

內人為尊。毒蟲、虎、狼險外人而寧內人，卒可謂益於人焉。夫傷身體之物，俗稱

惡物，而其警我畏天主之怒，使知以天，以水，以火，以蟲，皆能責人之犯命者，

吾于是不得不戒懼，以時祈乞其助，時念望之，豈非內正人者之大資乎？

且天主悲惜小人之心，全在於地，惟泥於今世，而不知惺望天堂及後世高上事

情，是以兼置彼醜毒于本界，欲拯拔之焉。況天主初立世界，俾天下萬物，或養

生，或利用，皆以供事我輩，原不為害。自我輩忤逆上帝，物始亦忤逆我，則此害

非天主初旨，乃我自招之耳。

中士曰：天主生生者，必愛其生，而不欲其死，則戒殺生順合其尊旨矣。

西士曰：草木亦稟生魂，均為生類。爾日取菜以茹，折薪以焚，而殘忍其命，

必將曰：「天主生此菜薪以憑人用耳，則用而無妨。」我亦曰：「天主生彼鳥獸，

以隨我使耳，則殺而使之，以養人命，何傷乎！」不言勿欲加諸禽獸者。且天下之法律但禁殺人，無制殺鳥獸

我勿欲加諸人耳。」仁之範惟言：「無欲人加諸我，

者。夫鳥獸、草木，與財貨並行，惟用之有節，足矣。故孟軻示世主以「數罟不可

入洿池」而「斧斤以時入山林」，非不用也。

中士曰：草木雖為生類，然而無血無知覺，是與禽獸異者也。故釋氏戕之而無

容悲。

西士曰：謂草木為無血乎？是僅知紅色者之為血，而不知白者、綠者之未始非

血也。夫天下形生者，必以養；而所以得養者，津液存焉，則凡津液之流貫，皆血

矣，何必紅者？試觀水族中，如蝦如蟹，多無紅血，而釋氏弗茹；蔬菜中亦有紅

液，而釋氏茹之不禁；則何其重愛禽獸之血，而輕棄草木之血乎？且不殺知覺之物，以其能痛也已；我誠不欲其痛，寧獨不殺，即勞之、役之，將有所不可。凡牛之耕野，馬之驂乘，未免終身之患，豈伊不長有痛乎？較殺之之痛止在一時者，又遠矣！況禁殺牲，反有害於性。蓋禽獸為人用，故人飼畜之；飼畜之而後，禽獸益蕃多也。如不得之以為用，人豈畜之乎？朝捐不急之官，家黜無能之僕，而況畜類乎？西虜懼食豕，而一國無豕。天下而皆西虜，則豕之種類滅矣。故愛之而反以害之，殺之而反以生之。是禁殺牲者，大有損于牧牲之道矣。

中士曰：如此則齋素無所用耶？

西士曰：因戒殺生而用齋素，此殆小不忍也。然齋有三志，識此三志，滋切滋崇矣。

夫世固少有今日賢，而先日不為不肖者也，少有今日順道，而昔日未嘗違厥道者也。厥道也者，天主銘之於心，而命聖賢布之板冊。犯之者，必得罪于上帝，所從得罪者益尊，則罪益重。君子雖已遷善，豈恬然于往所得罪乎？曩者所為不善，人或赦，弗追究，而已時記之，愧之、悔之。設無深悔，吾所既失於前，烏可望免

之于後也？況夫今之為善，君子不自滿足，將必以闚己之短為離妻，以視己之長為盲瞽焉。所責備諸己者精且厚，人雖稱以俊傑，而己愧怍如不置也；所省疚於心者密且詳，人雖謂其備美，而己勤敬如猶虧也。詎徒謙于言乎？詎徒悔于心乎？深自羞恥，奚堪歡樂，則貶食減餐，除其穀味，而惟取其淡素。凡一身之用，自擇粗陋，自苦自責，以贖己之舊惡及其新罪，晨夜惶惶稽顙于天主臺下，哀憫涕淚冀洗已污。敢妄自居聖而誇無過，妄自饒，已而須他人審判其非也乎？所以躬自懲詰，不少姑恕，或者天主惻怛而免宥之，不再鞫也。此齋素正志之說，一也。

夫德之為業，人類本業也，聞其說無不悅而願急事焉。但被私欲所發者，先已簒人心而擅主之，反相壓難，憤激攻伐，大抵平生所行，悉供其役耳。是以凡有所事，弗因義之所令，惟因欲之所樂。睹其面容則人，觀其行，於禽何擇乎！蓋私欲之樂，乃義之敵，塞智慮而蒙理竅，與德無交，世界之瘟病，莫凶乎此矣。他病之害，止于軀殼。欲之毒藥，通吾心髓，而大殘元性也。若以義之仇對，攝一心之專權，理不幾亡？而厭德尚有地可居乎？嗚呼！私欲之樂，微賤也，遄過也，而屢貽長悔于心，以卑短之樂，售永久之憂，非智之謂也。

然私欲惟自本身藉力逞其勇猛，故過其私欲，當先約其本身之氣。學道者願寡

欲而豐養身，比方願減火而益加薪，可得哉！小人欲存

命，特所以飲食。夫誠有志於道，怒視是身若寇讎，然不獲已而姑畜之。且何云不

獲已歟？吾雖元未嘗為身而生，但無身又不得而生，則服食為腹餒之藥，服飲為口

渴之藥耳。誰有取藥而不惟以其病之所要為度數焉者？性之所嗜，寡而易營；多品

之味，佳而難遂。蓋人欲者之所圖，而以其所養人，頻反而賊人，則謂飲食殄人多

乎刀兵，可也。

今未諭所害干身，只指所傷乎心。僕役過健，恐忤抗其主也，血氣過強，定傾

危乎志也。志危即五欲肆其惡，而色慾尤甚。豐味不恣腹，色慾何從發？淡飲薄

食，色氣潛餒。一身既理約，諸欲自服理矣。此齋素正志之說，二也。

且本世者，苦世也，非索觥之世矣。天主實我於是，促促焉務修其道之不暇，

非以奉悅此肌膚也。然吾無能竟辭諸樂也。無清樂，必求淫者；無正樂，必尋邪

者。得彼則失此，故君子常自習其心，快以道德之事，不令含憂困而有望乎外，又

時簡略體膚之樂，恐其透于心，而侵奪其本樂焉。夫德行之樂，乃靈魂之本樂也，

吾以茲與天神侔矣！飲食之娛，乃身之竊愉也，吾以茲與禽獸同矣。吾益增德行之

娛於心，益近至天神矣；益減飲食之樂于身，益逖離禽獸矣。吁，可不慎哉！仁義

令人心明，五味令人口爽。積善之樂甚，即有大利乎心，而于身無害也。豐膳之樂

繁，而身心俱見深傷矣。腹充飽以殽饌，必垂下而墜己志於污賤。如此，則安能抽

其心於塵垢，而起高曠之慮乎哉？惡者觀人盤樂，而己無之，斯嫌妒之矣。善者視

之，則反憐恤之，而讓己曰：「彼殉污賤事，而猶好之如此，懇求之如此。吾既志

他也，心病而不知德之佳味耳。覺其味，則膏粱可輕矣，謂自得其樂也。此二味

於上乘，而未能聊味之，未能略備之，且寧如此懈惰，而不勉乎哉！」世人之災無

者，更迭出入於人心，而不可同住者也。欲內此，必先出彼也。

古昔有貢我西國二獵犬者，皆良種也，王以一寄國中顯臣家，以其一寄郊外農

舍，並使畜之；已壯而王出田獵，試焉。二犬齊縱入圍。農舍之所畜犬，身軀體

輕，走嗅禽跡，疾趨，獲禽無算。顯家所養犬，雖潔肥容美足觀也，然但習肉食充

腸，安佚四肢，不能馳驟，則見禽不顧，而忽遇路傍腐骨，即就而齧之，齧畢不動

矣。從獵者知其原同一母而出，則異之。王曰：「此不足怪。豈惟獸哉？人亦莫不

如是也，皆係於養耳矣。養之以佚豫飫飽，必無所進于善也。養之以煩勞儉約，必

不誤君所望矣。」若曰凡人習於饈美厚膳，見禮義之事不暇，惟倦焉而就食耳；習

於精理微義，遇飲食之玩亦不暇，必思焉而殉理義耳。此齋素正志之說，三也。

夫齋有多端，予偏延天下多國，已備閒之。或不拘餐味，但終晝不食，迄星夜

味、時，特一日間食一餐耳，此謂餐齋。或餐、時、味皆有所拘，只午時茹素一

頓，而惟禁止肉食屬陽者，其海味屬陰者不戒，此謂公齋。或禁止火食，終身山

穴，專以野草根度生，茲歐邏巴山中甚眾，此謂私齋。然夫數等之所齋，總歸

責屈本己，要在視其人、視其身何如耳。富貴膏粱，減取其常，亦可謂齋。彼賤

家民，時習粗糲，不可以為齋也。不則丐子可謂至齋也。又須量本身之力何如。

有衰病者，未免時以滋味養身也。有行役者，勞其四肢，不容久餓。故天主公教

制，老者六旬已上、稚者二旬已下，身病者，乳子者，勞力為僕夫者，皆不在齋程

之內。

夫戒口之齋，非齋也，乃齋之末節也。究齋之意，總為私欲之過，不可不敢不

盡矣。是以持齋而捨敬戒，譬如藏璞而弛其玉，無知也。

中士曰：善哉！法語真齋之正旨也。吾俗行齋者，非緣貧乏而持齋以餬口，必其偷取善名，而陰以欺人者也。當眾而致齋；幽獨而無人，酒色忿怒，不義貨財，讒賢毀善，無所不有。嗚呼！人目不能逃，能曚上帝乎！幸領高諭，尚願盡其問。

西士曰：道邃且廣，不博問不可約守，詳問即誠意之效也。何傷夫！

第六篇　釋解意不可滅，並論死後必有天堂地獄之賞罰，以報世人所為善惡

中士曰：承教，一則崇上帝為萬尊之至尊，一則貴人品為至尊之次。但以天堂地獄為言，恐未或天主之教也。夫因趣利避害之故，為善禁惡，是乃善利惡害，非善善惡惡正志也。吾古聖賢教世弗言利，惟言仁義耳。君子為善無意，況有利害之意耶？

西士曰：吾先答子之末語，然後答子之本問。彼滅意之說，固異端之詞，非儒

人之本論也。儒者以誠意為正心、修身、齊家、治國、平天下之根基，何能無意

乎？高臺無堅基不克起，儒學無誠意不能立矣。設自正心至平天下，凡所行事皆不

得有意，則奚論其意誠乎，虛乎？譬有琴於市，使吾不宜奏，何以售之？何拘其古

琴今琴歟？

且意非有體之類，乃心之用耳。用方為意，即有邪正。若令君子畢竟無意，不

知何時誠乎？《大學》言齊治均平，必以意誠為要，不誠則無物矣。意於心，如視

於目，目不可卻視，則心不可除意也。君子所謂無意者，虛意、私意、邪意也。如

云滅意，是不達儒者之學，不知善惡之原也。善惡德慝，俱由意之正邪。無意則無

善惡，無君子小人之判矣。

中士曰：「毋意」，毋善毋惡，世儒固有其說。

西士曰：此學欲人為土石者耳，謂上帝宗義，有是哉！若上帝無意無善，亦將

等之乎土石也。謂之「理學」，悲哉，悲哉！昔老莊亦有勿為、勿意、勿辯之語，

然己所著經書，其從者所為註解，意固欲易天下而僉從此一端。夫著書，獨非為

乎？意易天下，獨非意乎？既不可辯是非，又何辯「辯是非」者乎？辯天下名理，獨非辯乎？則既已自相戾矣，而欲師萬世也，難哉！

吾觀世人為事，如射焉，中的則謂善，不中則為惡。天主者，自然中于的者也，有至純之善，無纖芥之惡，其德至也。吾儕則有中有不中矣。其所修之德有限，故德有不到，即行事有所不中，而善惡參焉。為善禁惡，縱有意，猶恐不及，況無意乎！其餘無意之物，如金石草木類，然後無德無慝，無善無惡。如以無意無善惡為道，是金石草木之，而後成其道耳。

中士曰：老莊之徒，只欲全其天年，故屏意棄善惡，以絕心之累也。二帝、三王、周公、孔子，皆苦心極力修德於己，以施及於民，非止于至善不敢息。誰有務全身、滅意、消遙，以充其百歲之數者哉！縱充其百歲之壽，亦不能及一龜一朽樹之壽也，而徒以加二三旬之暫於此穢身，竟何濟哉？然二氏無足詆。所言德慝善惡俱由意，其詳何如？聞夫順理者即為善，而稱之德行；犯理者即為惡，而稱之不才；則顧行事如何，於意似無相屬。

西士曰：理易解也。凡世物既有其意，又有能縱止其意者，然後有德、有慝、有

有善、有惡焉。意者，心之發也。金石草木無心，則無意。故鏌鋣傷人，復讎者不

折鏌鋣；飄瓦損人首，忮心者不怨飄瓦。然鏌鋣截斷，無與其功者；瓦蔽風雨，民

無酬謝。所為無心無意，是以無德無慝，無善無惡，而無可以賞罰之。

若禽獸者，可謂有禽獸之心與意矣，但無靈心以辯可否，隨所感觸，任意速

發，不能以理為之節制。其所為是禮非禮，不但不得已，且亦不自知，有何善惡之

可論乎？是以天下諸邦所制法律，無有刑禽獸之慝，賞禽獸之德者。

惟人不然。行事在外，理心在內，是非當否，嘗能知覺，兼能縱止，雖有獸心

之欲，若能理心為主，獸心豈能違我主心之命？故吾發意從物，即為德行君子，天

主祐之；吾溺意獸心，即為犯罪小人，天主且棄之矣。嬰兒擊母，無以咎之，其未

有以檢己意也。及其壯，而能識可否，則何待于擊？稍逆其親，即加不孝之罪矣。

昔有二弓士，一之山野，見叢有伏者如虎，慮將傷人，因射之，偶誤中人；一

登樹林，恍惚傍視，行動如人，亦射刺之，而實乃鹿也。彼前一人果殺人者，然而

意在射虎，斷當襃。後一人雖殺野鹿，而意在刺人，斷當貶。奚由焉？由意之美醜

異也，則意為善惡之原，明著矣。

中士曰：子為養親行盜，其意善矣，而不免于法，何如？

西士曰：吾西國有公論，曰「善者成乎全，惡者成于一。」試言其故。人既為盜，雖其餘行悉義，但呼為惡，不可稱善，所謂西子蒙不潔，則人皆掩鼻而過之。譬如水甕，週圍厚堅，惟底有一罅，水從此漏，此甕決為無用碎瓦。惡之為情，甚毒也。捨己之財，普濟貧乏，以竊善聲，而得非所得之位；所為雖當，其意實枉，則其事盡為不直，蓋醜意污其善行也。子為親，竊人財物，其事既惡，何有善意？吾言正意為為善之本，惟謂行吾正，勿行吾邪。偷盜之事，固邪也，雖襲之以義意，不為正矣。為善不善，可以救天下萬民，猶且不可為，矧以育二三口乎？為善正意，惟行當行之事，故意益高則善益精，若意益陋則善益粗。是故意宜養宜毒也。

西士曰：聖人之教在經傳，其勸善必以賞，其沮惡必以懲矣。《舜典》曰：「象以典刑，流宥五刑。」又曰：「三載考績，三考黜陟幽明。庶績咸熙，分北三

中士曰：聖人之教，縱不滅意，而其意不在功效，只在修德。故勸善而指德之美，不指賞；沮惡而言惡之罪，不言罰。

誠也，何滅之有哉！

苗。」《皋陶謨》曰：「天命有德，五服五章哉！天討有罪，五刑五用哉！」《益

稷》謨〔一〕曰：「帝曰：迪朕德，時乃功惟敘。皋陶方祇厥敘，方施象刑，惟

明。」《盤庚》曰：「無有遠邇，用罪伐厥死，用德彰厥善。邦之臧惟汝眾，邦之

不臧惟予一人佚罰。」又曰：「乃有不吉不迪，顛越不恭，暫遇奸宄，我乃劓殄滅

之，無遺育，無俾易種于茲新邑。」《泰誓》武王曰：「爾眾士，其尚迪果毅，以

登乃辟。功多有厚賞，不迪有顯戮。」又曰：「爾所弗勗，其于爾躬有戮。」〔三〕

《康誥》曰：「乃其速由文王作罰，刑茲無赦。」《多士》曰：「爾克敬，天惟畀

矜爾；爾不克敬，爾不啻不有爾土，予亦致天之罰于爾躬。」又曰：「爾

乃惟逸惟頗大，遠王命，則惟爾多方探天之威，我則致天之罰，離逖爾土。」此二

帝三代之語，皆言賞罰，固皆併利害言之。

〔一〕《益稷》，本為《今文尚書·皋陶謨》之下半篇，後人分作二篇。疑利氏已知其由來，故引用時亦加「謨」字。

〔二〕以上引文十字，見於《今文尚書·牧誓》，此作《泰誓》，誤。又，「勗」字，原引誤作「最」，諸本同，今據《牧誓》改正。

中士曰：《春秋》者，孔聖之親筆，言是非，不言利害也。

西士曰：俗之利害有三等。一曰身之利害，此以肢體寧壽為利，以危夭為害。二曰財貨之利害，此以廣田畜、充金貝為利，以減耗失之為害。三曰名聲之利害，此以顯名休譽為利，以譴斥毀污為害也。《春秋》存其一，而不及其二者也。然世俗大概重名聲之利害，而輕身財之損益，故謂「《春秋》成，而亂臣賊子懼。」亂臣賊子奚懼焉？非懼惡名之為害不已乎？孟軻首以仁義為題，曰不欲諸己，勿加諸人。利于親戚，猶以「不王者，未之有也」為結語。王天下顧非利哉！人孰不悅利于朋友？勸行仁政，猶以「不王者，未之有也」為結語。王天下顧非利哉！人孰不悅利于朋友？勸行仁政，猶以「不王者，未之有也」為結語。既不宜望利以為己，則何以欲歸之友親乎？仁之方，曰不欲諸己，勿加諸人。利于親戚，猶必當廣利以為人。以是知利無所傷于德也。

又曰：「利用安身，以崇德也。」論利之大，雖至王天下，猶為利之微。況戰國之主，雖行仁政，未必能王；雖使能王天下，一君耳，不取之此，不得予乎彼。夫世之利也，如是耳矣。

利所以不可言者，乃其偽，乃其悖義者耳。《易》曰：「利者，義之和也。」

吾所指，來世之利也，至大也，至實也，而無相礙，縱盡人得之，莫相奪也。

以此為利，王欲利其國，大夫欲利其家，士庶欲利其身，上下爭先，天下方安方治

矣。重來世之益者，必輕現世之利。輕現世之利，而好犯上爭奪，弒父弒君，未之

聞也。使民皆望後世之利，為政何有？

中士曰：嘗聞之：「何必勞神慮未來？惟管今日眼前事。」此是實語，何論後

世？

西士曰：陋哉！使犬彘能言也，無異此矣。西域上古，有一人立教，專以快樂

無憂為務，彼時亦有從之者。自題其墓碑曰：「汝今當飲食懽戲，死後無樂兮。」

諸儒稱其門為「豬寮門」也，詎貴邦有暗契之者？夫無遠慮，必有近患。獸之不

遠，詩人所刺，吾視人愈智，其思愈遐；人愈愚，其思愈邇。凡民之類，豈可不預

防未來，先謀未逮者乎？農夫耕稼於春，圖秋之穡。松樹百年始結子，而有藝之，

所謂圃翁植樹，爾玄孫攀其子者。行旅者，周沿江湖，冀老之安居鄉土。百工勤習

其業，期獲所賴。士髠屼勤苦博學，欲後輔國匡君。夫均不以眼前今日之事為急者

也。不肖子敗其先業，虞公喪國，夏桀、殷紂失天下，此非不慮悠遠，徒管今日眼

也。

前事者乎？

中士曰：然。但吾在今世則所慮雖遠，止在本世耳。死後之事，似迂也。

西士曰：仲尼作《春秋》，其孫著《中庸》，厥應俱在萬世之後。夫慮為他人，而諸君子不以為迂。吾慮為己，惟及二世，而子以為迂乎？童子圖既老之事，未知厥能至壯否，而莫之謂遠也。吾圖死後之事，或即詰朝之事，而子以為遠乎？

子之婚也，奚冀得子孫？

中士曰：以有治喪葬、墳墓、祭祀之事也。

西士曰：然。是亦死後之事矣。吾即死，所留者二，不能朽者精神，速腐者軀髏。我以不能朽者為切，子尚以速腐者為慮，可謂我迂乎？

中士曰：行善以致現世之利、遠現世之害，君子且非之。來世之利害，又何足論歟？

西士曰：來世之利害甚真，大非今世之可比也。吾今所見者，利害之影耳。故今世之事，或凶或吉，俱不足言也。吾聞師之喻曰：人生世間，如俳優在戲場，所為俗業，如搬演雜劇。諸帝王，宰官，士人，奴隸，后妃，婢媵，皆一時妝飾之

耳。則其所衣衣，非其衣，所逢利害，不及其躬。搬演既畢，解去妝飾，漫然不復相關。故俳優不以分位高卑長短為憂喜，惟扮所承腳色，雖丐子亦真切為之，以中主人之意耳已。蓋分位在他，充位在我，吾曹在于茲世，雖百歲之久，較之後世萬祀之無窮，烏足以當冬之一日乎？所得財物，假貸為用，非我為之真主，何徒以增而悅、以減而愁？不論君子小人，咸赤身空出，赤身空返，臨終而去，雖遺金千笈，積在庫內，不帶一毫，何必以是為留意哉？今世偽事已終，即後世之真情起矣，而後乃各取其所宜之貴賤也。若以今世利害為真，何異乎蠢民看戲，以妝帝王者為真貴人，以妝奴隸者為真下人乎？意之為情，精粗不齊。負教世之責者，孰先需吾教者，惟小人耳已，君子固自知之。故教宜曲就小人之意也。孔子至衛，見民布其粗，而後不闡其精，必既切琢，而後磋磨矣。需醫者，惟病者，非謂瘥者也。眾，欲先富而後教之，詎不知教為滋重乎？但小民由利而後可迪乎義耳。

凡行善者，有正意三狀：下曰因免天堂地獄之意，中曰因報答所重蒙天主恩德之意，上曰因翕順天主聖旨之意也。教之所望乎學者，在其成就耳，不獲已，而先指其端焉。民溺于利久矣，不以利迪之，害駭之，莫之引領也。然上意至，則下

意無所容而去矣。如縫錦繡之衣，必用絲線，但無鐵鍼，線不能入，然而其鍼一進

即過，所庸於衣裳者，絲線耳已。吾欲引人歸德，若但舉其德之美，夫人已昧於

私欲，何以覺之乎？言不入其心，即不願聽而去。惟先怵惕之以地獄之苦，誘導之

以天堂之樂，將必傾耳欲聽，而漸就乎善善惡惡之旨。成者至，則缺者化去，而

獨其成就恆存焉。故曰：「惡者惡惡，因懼刑也；善者惡惡，因愛德也。」

往時敝邑出一名聖神，今人稱為拂郎祭斯穀，首立一會，其規戒精密，以廉為

尚，今從者有數萬友，皆成德之士也。初有親炙一友，名曰如泥伯陸，會中無與比

者，其學窘然，日增無息。有一邪鬼憎妒，欲沮之，偽化天神，旁射輝光，夜見於

聖神私居，曰：「天神諭爾，如尼伯陸，德誠隆也，雖然，終不得躋天堂，必墮地

獄。天主嚴命已定，不可易也。」言訖弗見。拂郎祭斯穀驚，秘不敢洩，而心深痛

惜。每見如尼伯陸，不覺涕淚。如尼伯陸屢見而疑之，已齋宿，赴師座問曰：「某

也日孜孜守戒，奉敬天主，幸在憫教，遍日以來，覺先生目有異也，何以數涕淚于

弟子？」拂郎祭斯穀初不肯露，再三懇請，盡述向所見聞。如尼伯陸怡然曰：「是

何足憂乎？天主主宰人物，惟其旨所置之，上天下地，吾儕無不奉焉。吾所為敬愛

之者，非為天堂地獄，為其至尊至善，自當敬，自當愛耳。今雖棄我，何敢毫髮懈惰！惟益加敬慎事之，恐在地獄時，即欲奉事，而不可及矣。」拂郎祭斯穀睹其容也，聽其語也，恍然悟而嘆曰：「誤哉前者所聞！有學道如斯，而應受地獄殃者乎？天主必躋爾天堂矣。」

夫此天堂地獄，其在成德之士，少借此意以取樂而免苦也，多以修其仁義而已矣。何者？天堂非他，乃古今仁義之人所聚光明之宇；地獄亦非他，乃古今罪惡之人所流穢污之域。升天堂者，已安其心乎善，不能易也；其落地獄者，已定其心乎惡，不克改也。吾願定心於德，勿移于不善。吾願長近仁義之君子，永離罪惡之小人，誰云以利害分志，而在正道之外乎？儒者攻天堂地獄之說，是未察此理耳已。

中士曰：茲與浮屠勸世、輪迴變禽獸之說，何殊？

西士曰：遠矣！彼用「虛」「無」者偽詞，吾用「實」「有」者至理。彼言輪迴往生，止于言利，吾言天堂地獄利害，明揭利以引人于義。豈無辯乎！且夫賢者修德，雖無天堂地獄，不敢自已，況實有之。

中士曰：善惡有報，但云必在本世，或不於本身，必於子孫耳。不必言天堂地

獄。

西士曰：本世之報，微矣，不足以充人心之欲，又不滿誠德之功，不足現上帝賞善之力量也。公相之位，極重之酬矣，若以償德之價，萬不償一矣。天下固無可以償德之價者也。修德者雖不望報，上帝之尊，豈有不報之盡滿者乎？王者酬臣之功，賞以三公足矣。上帝之酬，而於是乎止乎！人之短于量也如是。

夫世之仁者不仁者，皆屢有無嗣者，其善惡何如報也？我自為我，子孫自為子孫。夫我所親行善惡，盡以還之子孫，其可為公乎？且問天主既能報人善惡，何有能報其子孫，而不能報及其躬？苟能報及其躬，何以捨此而遠俟其子孫乎？且其子孫又有子孫之善惡，何以為報？亦將俟其子孫之子孫，以酬之歟？爾為善，子孫為惡，則將舉爾所當享之賞，而盡加諸其為惡之身乎？可謂義乎？爾為惡，子孫為善，則將舉爾所當受之刑，而盡置諸其為善之躬乎？可為仁乎？非但王者，即霸者之法，罪不及胄。天主捨其本身，而惟胄是報耶？更善惡之報於他人之身，紊宇內之恆理，而俾民疑上帝之仁義，無所益於為政，不如各任其報耳。

中士曰：先生曾見有天堂地獄，而決曰有？

西士曰：吾子已見無天堂地獄，而決曰無，何不記前所云乎？智者不必以肉眼所見之事，方信其有，理之所見者，真于肉眼。夫耳目之覺，或常有差，理之所是，必無謬也。

中士曰：願聞此理。

西士曰：一曰：凡物類各有本性所向，必至是而定止焉。得此，則無復他望矣。人類亦必有止。然觀人之常情，未有以本世之事為足者，則其心之所止，不在本世，明也。不在後世天堂歟？蓋人心之所向，惟在全福。眾福備處，乃謂天堂。是以人情未迄于是，未免有冀焉。全福之內，含壽無疆，人世之壽，雖欲信天、地、人三皇，及楚之冥靈、上古大椿，其壽終有界限，則現世悉有缺也。所謂世間無全福，彼善於此則有之，至于天堂，則止弗可尚，人性于是止耳。

二曰，人之所願，乃知無窮之真，乃好無量之好。今之世也，真有窮，好有量矣，則於是不得盡其性矣。夫性是天主所賦，豈徒然賦之，必將充之，亦必於來世盡充之。

三曰，德于此無價也，雖舉天下萬國而市之，未足以還德之所值。苟不以天堂

報之，則有德者不得其報稱矣。得罪上帝，其罪不勝重，雖以天下之極刑誅之，不滿其咎。苟不以地獄永永殃之，則有罪者不得其報稱矣。天主掌握天下人所行，而德罪無報稱，未之有也。

四曰：上帝報應無私，善者必賞，惡者必罰。如今世之人，亦有為惡而富貴安樂，為善而貧賤苦難者，上帝固待其人之既死，然後取其善者之魂而天堂福之，審其惡者之魂而地獄刑之。不然，何以明至公至審乎？

中士曰：善惡之報，亦有現世，何如？

西士曰：設令善惡之報，咸待于來世，則愚人不知來世之應者，何以驗天上之有主者？將益放恣無忌。故犯彝者，時遇饑荒之災，以懲其前而戒其後；順理者，時蒙吉福之降，以酬于往而勸其來也。然天主至公，無不盡賞之善，無不盡罰之惡。故終身為善，不易其心，則應登天堂，享大福樂而賞之；終身為惡，至死不悛，則宜墮地獄，受重禍災而罰之。其有為善而貧賤者，或因為善之中，有小過惡焉，故上帝以是現報之；至於歿後，既無所欠，則入全福之域，永享常樂矣。其有為惡而富貴者，乃行惡之際，並有微善存焉，故上帝以是償之；及其死後，既無可

舉，則陷深陰之獄，永受罪苦矣。夫宇宙內外，災祥由天主歟？由命歟？天主令外，固無他命也。

中士曰：儒者以聖人為宗，聖人以經傳示教。遍察吾經傳，通無天堂地獄之說，豈聖人有未達此理乎，何以隱而未著？

西士曰：聖人傳教，視世之能載，故有數傳不盡者；又或有面語，而未悉錄于冊者；或已錄，而後失者；或後頑史不信，因削去之者。況事物之文，時有換易，不可以無其文，即云無其事也。

今儒之謬攻古書，不可勝言焉。急乎文，緩乎意，故今之文雖隆，今之行實衰。《詩》曰，「文王在上」，「於昭于天」；「文王陟降，在帝左右」。又曰，「世有哲王，三后在天。」《召誥》曰，「天既遐終大邦殷之命，茲殷多先哲王在天。」夫在上、在天、在帝左右，非天堂之謂，其何歟？

中士曰：察此經語，古之聖人巳信死後固有樂地，為善者所居矣。然地獄之說，絕無可徵于經者。

西士曰：有天堂自有地獄，二者不能相無，其理一耳。如真文王、殷王、周公

在天堂上，則桀、紂、盜跖必在地獄下矣。行異則受不同，理之常，固不容疑也。緣此，人之臨終，滋賢者則滋舒泰，而略無駭色焉；滋不肖則滋逼迫，而以死為痛苦不幸之極焉。若以經書之未載為非真，且誤甚矣。

西庠論之訣，曰正書可證其有，不可證其無。吾西國古經載，昔天主開闢天地，即生一男名曰亞黨，一女名曰阨襪，是為世人之祖，而不書伏羲、神農二帝。吾以此觀之，可證當時果有亞黨、阨襪二人，然而不可證其後之無伏羲、神農二帝也。若自中國之書觀之，可證古有伏羲、神農于中國，而不可證無亞黨、阨襪二祖也。不然，禹蹟不寫大西諸國，可謂天下無大西諸國哉？故儒書雖未明辯天堂地獄之理，然不宜因而不信也。

中士曰：善者登天堂，惡者墮地獄。設有不善不惡之輩，死後當往何處？

西士曰：善惡無間，非善即惡，非惡即善。惟善惡之中，有巨微之別耳。善惡譬若生死，人不死則生，未死則生，固無弗生弗死者也。

中士曰：使有人先為善，後變而為惡；有先為惡，後改而為善；茲二人身後何如？

西士曰：天主乃萬靈之父，限本世之界，以勤吾儕于德，必以瀕死之候為定。

故平生為善，須臾變心向惡而死，便為犯人，則受地獄常永之殃，其前善惟末減耳。平生為惡，今日改心歸善而死，則天主必扶而宥之，免前罪而授天堂，萬年永常受福也。

中士曰：如此，則平生之惡，無報焉。

西士曰：天主經云：人改惡之後，或自悔之深，或以苦勞本身自懲，于以求天主之宥，天主必且赦之，而死後即可昇天也；倘悔不深，自苦不及前罪，則地獄之內，另有一處以置此等人，或受數日數年之殃，以補在世不滿之罪報也，補之盡則亦躡天。其理如此。

中士曰：心悟此理之是，第先賢之書云：何必信天堂地獄？如有天堂，君子必登之；如有地獄，小心必入之；吾當為君子則已。此語庶幾得之。

西士曰：此語固失之。何以知其然乎？有天堂，君子登之必也。但弗信天堂地獄之理，決非君子。

中士曰：何也？

西士曰：且問乎子：不信有上帝，其君子人歟？否歟？

中士曰：否。《詩》曰「維此文王，小心翼翼，昭事上帝」，孰謂君子而弗信上帝者！

西士曰：不信上帝至仁至公，其君子人歟？否歟？

中士曰：否。上帝為仁之原也，萬物公主也，孰謂君子而弗信其至仁至公者耶！

西士曰：仁者為能愛人，能惡人。苟上帝不予善人升天堂，何足云能愛人？不逆惡人于地獄，何足云能惡人乎？夫世之賞罰大略，未能盡公，若不待身後以天堂地獄，還各行之當然，則不免乎私焉。弗信此，烏信上帝為仁為公哉！且夫天堂地獄之報，中華佛老二氏信之，儒之智者亦從之，太東太西諸大邦無疑之，天主聖經載之，吾前者揭明理而顯之，則拗逆者必非君子也。

中士曰：如此，則固信之矣。然尚願聞其說。

西士曰：難言也。天主經中特舉其概，不詳傳之。然夫地獄之刑，於今世之殃略近，吾可借而比焉。彼天堂之快樂，何能言乎？

夫本世之患有息有終，地獄之苦無間無窮。聖賢論地獄，分其苦勞二般，或責其內中，或責其表外。若凍熱之不勝，臭穢之難當，饑渴之至極，是外患也。若戰慄視屬鬼魔威，恨妒瞻天神福樂，愧悔無及憶己前行，乃內禍也。雖然，罪人所傷痛，莫深乎所失之巨福也，故常哀哭自悔曰：「悲哉！吾生前為淫樂之微，失無窮之福，而溺于此萬苦之聚谷乎？今欲改過免此而已遲。欲死而畢命以脫此而不得！」蓋此非改過之時，天主公法所使，以刑具苦痛其人，不令毀滅其體，而以悠久受殃也。夫不欲死後落地獄，全在生時思省，思其苦，思其勞。思則戒，戒則不為陷溺之事，而地獄可免焉。

設地獄之嚴刑，不足以動爾心，天堂之福，當必望之。經曰：「天堂之樂，天主所備，以待仁人者；目所未見，耳所未聞，人心所未及忖度者也。」從是可徵其處為眾吉所歸，諸凶之所遠焉。

夫欲度天堂光景，且當縱目觀茲天地萬物，現在奇麗之景，多有令人歎息無已者，而即復推思：此乃上帝設之，以為人民鳥獸共用之具，為善與作惡同寓之所，猶且制作成就如此，若其獨為善人造作全福之處，更當何如哉！必也常為暄春，無

寒暑之迭累；常見光明，無暮夜之屢更，無危險，韶華之容，常駐不變，歲年來往，大壽無減，常生不滅，周旋左右于上帝。世俗之人，烏能達之？烏能言釋之哉？夫眾福吉之溶泉，聖神所常嗜，所常食，嗜而未始乏，食而未始饜也。此其所享不等，斂由生時所為之善。功有多寡，而享福隨之，無有胥憎。何者？各滿其量也。譬長身者長衣，短身者短衣，長短各得其所欲，何憎之有！眾善為侶，和順親愛，俯視地獄之苦，豈不更增快樂也乎！白者比黑而彌白，光者比暗而彌光也。

天主正教以此頒訓于世，而吾輩拘於目所恆睹，不明未見之理。比如囚婦懷胎產子暗獄，其子至長，而未知日月之光，山水人物之嘉，只以大燭為日，小燭為月，以獄內人物為齊整，無以尚也，則不覺獄中之苦，殆以為樂，不思出矣。若其母語之以日月之光輝，貴顯之妝飾，天地境界之文章，廣大數萬里，高億萬丈，而後知容光之細，桎梏之苦，囹圄之窄穢，則不肯復安為家矣，乃始晝夜圖脫其手足之桎梏，而出尋朋友親戚之樂矣。世人不信天堂地獄，或疑，或誚，豈不悲哉！

中士曰：悲哉！世人不為二氏所誕，則蕩蕩如無牧之群，以苦世為樂地天堂

耳。茲語也，慈母之訓也。吾已知有本家，尚願習回家之路。

西士曰：正路茅塞，邪路反闢，固有不知其路，而妄為引者。真似偽也，偽近真也，不可錯認也。向萬福而卒至萬苦罪，彼行路慎之哉！

第七篇　論人性本善，而述天主門士正學

中士曰：先辱示以天主為兆民尊父，則知宜慕愛。次示人類靈魂身後不滅，則知本世暫寄，不可為重。復聞且有天堂為善者昇焉，居彼已定心修德，以事上帝，與神人為侶；況有地獄，居彼已定心不改惡，以受刑殃，致萬世不可脫也。茲欲詢事天主正道。夫吾儒之學，以率性為修道。設使性善，則率之無錯。若或非盡善，性固不足恃也，奈何？

西士曰：吾觀儒書，嘗論性情，而未見定論之訣，故一門之中，恆出異說。知事而不知己本，知之亦非知也。欲知人性其本善耶，先論何謂性，何謂善惡。夫性也者，非他，乃各物類之本體耳。曰各物類也，則同類同性，異類異性。曰本也，

則凡在別類本性中，即非茲類本性。曰體也，則凡不在其物之體界內，亦非性也。但物有自立者，而性亦為自立；有依賴者，而性兼為依賴。可愛可欲謂善，可惡可疾謂惡也。通此義者，可以論人性之善否矣。

西儒說人，云是乃生覺者，能推論理也。曰生，以別于金石。曰覺，以異于草木。曰能推論理，以殊乎鳥獸。曰推論不直曰明達，又以分之乎鬼神。鬼神者，徹盡物理如照如視，不待推論。人也者，以其前推明其後，又以其顯驗其隱，以其既曉及其所未曉也，故曰能推論理者。立人於本類，而別其體於他物，乃所謂人性也。古有岐人性之善否，誰有疑理為有弗善者乎？理也，乃依賴之品，不得為人性也。古有岐人性之善否，誰有疑理為有弗善者乎？孟子曰「人性與牛犬性不同」。解者曰：「人得性之正，禽獸得性之偏也。」理則無二無偏，是古之賢者，固不同性於理矣。釋此，庶可答子所問人性善否歟？

若論厥性之體及情，均為天主所化生，而以理為主，則俱可愛可欲，而本善無惡矣。至論其用，機又由乎我。我或有可愛、或有可惡，所行異，則用之善惡無定焉，所為情也。夫性之所發，若無病疾，必自聽命于理，無有違節，即無不善。然

情也者，性之足也，時著偏疾者也。故不當壹隨其欲，不察于理之所指也。身無病時，口之所啖，甜者甜之，苦者苦之；乍遇疾變，以甜為苦，以苦為甜者有焉。性情之已病，而接物之際，誤感而拂于理，其所愛惡，其所是非者，鮮得其正，鮮合其真者。然本性自善，此亦無礙于稱之為善。蓋其能推論理，則良能常存，可以認本病，而復治療之。

中士曰：貴邦定善之理曰可愛，定惡之理曰可惡，是一說盡善惡之情。敝國之士，有曰「出善乃善，出惡乃惡」，亦是一端之理。若吾性既善，此惡自何來乎？

西士曰：吾以性為能行善惡，固不可謂性自本有惡矣。惡非實物，乃無善之謂。如死非他，乃無生之謂耳。如士師能死罪人，詎其有死在己乎？苟世人者，生而不能不為善，從何處可稱成善乎？天下無無意于為善，而可以為善也。吾能無強我為善，而自往為之，方可謂為善之君子。天主賦人此性，能行二者，所以厚人類我善，而非使射者失之，亦猶惡情於也。其能取捨此善，非但增為善之功，尤俾其功為我功焉。故曰天主所以生我，非用我，所以善我，乃用我。此之謂也。即如設正鵠，非使射者失之，亦猶惡情於

世，非以使人為之。彼金石鳥獸之性，不能為善惡，不如人性能之，以建其功也。其功非功名之功，德行之真功也。人之性情雖本善，不可因而謂世人之悉善人也。惟有德之人，乃為善人。德加於善，其用也在本善性體之上焉。

中士曰：性本必有德，無德何為善？所謂君子，亦復其初也。

西士曰：設謂善者惟復其初，則人皆生而聖人也，而何謂有生而知之，有學而知之之別乎？如謂德非自我新知，而但返其所已有，已失之，大犯罪；今復之，不足以為大功，則固須認二善之品矣。

性之善，為良善；德之善，為習善。夫良善者，天主原化性命之德，而我無功焉。我所謂功，止在自習積德之善也。孩提之童愛親，鳥獸亦愛之。常人不論仁與不仁，乍見孺子將入於井，即皆怵惕，此皆良善耳。鳥獸與不仁者，何德之有乎？見義而即行之，乃為德耳。彼或有所未能，或有所未暇視義，無以成德也。故謂人心者，始生如素簡無所書也。又如艷貌女人，其美則可愛，然皆其父母之遺德也，不足以見其本德之巧；若視其衣錦尚絅，而後其德可知也，茲乃女子本德矣。

吾性質雖妍，如無德以飾之，何足譽乎！

吾西國學者，謂德乃神性之寶服，以久習義，念義行生也。謂服，則可著，可脫，而得之于忻然為善之念，所謂聖賢者也，不善者反是。但德與罪，皆無形之服也，而惟無形之心，即吾所謂神者衣之耳。

中士曰：論性與德，古今眾矣，如闢其衷根，則茲始聞焉。夫為非義，猶以污穢染本性；為義，猶以文錦彰之。故德修而性彌美焉。此誠君子修己之功，然又有勉于外事，而不復反本者。

西士曰：惜哉！世俗之盡日周望，殫心力以疊偽珍，悅肉眼，而不肯略啟心目，以視千萬世之文彩內神之真實也。宜其逐日操心困苦，而臨終之候，哀痛懼慄，如畜獸被牽於屠矣。天主生我世間，使我獨勤事于德業，常自得無窮之福，不煩外借焉，而我自棄之，反以行萬物之役，趨百危險，誰咎乎！誰咎乎！

夫人非願為尊富，惟願恆得其欲耳。得所欲之路無他，惟勿重其所求，得之不在我者焉。我固有真我也，我自害之；心之害，乃真害也。人以形神兩端，相結成人，然神之精超于形，故智者以神為真己，以形為藏己之器。古有賢臣亞那，為篡國者所傷，泰然曰：「爾傷亞那之器，非能傷亞那者也。」此所謂達人者也。

中士曰：人亦誰不知違義之自殃，從德者之自有大吉盛福，而不須外具也？然而務德者世世更稀，其德之路難曉乎？抑難進乎？

西士曰：俱難也，進尤甚焉。知此道而不行，則倍其愆，且減其知。比于食者，而不能化其所食，則充而無養，反傷其身。力行焉踐其所知，即增闢其才光，益厚其心力，以行其餘。試之則覺其然焉。

中士曰：吾中州士，古者學聖教而為聖，今久非見聖人，則竊疑今之學非聖人之學，茲願詳示學術。

西士曰：嘗竊視群書，論學各具已私。若已測悟公學，吾何不聽命，而復有稱述西庠學乎？顧取捨之在子耳。夫學之謂，非但專效先覺行動語錄謂之學，亦有自己領悟之學，有視察天地萬物而推習人事之學。故曰智者不患乏書冊，無傳師，天地萬物盡我師，盡我券也。學之為字，其義廣矣，正邪、大小、利鈍，均該焉。彼邪學固非子之所問。其勢利及無益之習，君子不以營心焉。吾所論學，惟內也，為己也，約之以一言，謂成己也。世之弊，非無學也，是乃徒習夫寧無習之方，乃竟無補乎行。吾儕本體之神，非徒為精貴，又為形之本主。故神修即形修，神成即形

無不成矣。是以君子之本業，特在于神，貴邦所謂無形之心也。有形之身，得耳、

目、口、鼻、四肢五司，以交覺于物。無形之神，有三司以接通之，曰司記含，司

明悟，司愛欲焉。凡吾視聞啖覺，即其像由身之五門竅，以進達于神，而神以司記

者受之，如藏之倉庫，不令忘矣。後吾欲明通一物，即以司明者，取其物之在司記

者像，而委曲折衷其體，協其性情之真于理當否。其善也，吾以司愛者愛之，欲

之。其惡也，吾以司愛者惡之，恨之。蓋司明者，達是又達非；司愛者，司善善又

司惡惡者也。三司巳成，吾無事不成矣。又其司愛司明者巳成，其司記者自成矣。

故講學，只論其二爾巳。司明者尚真，司愛者尚好。是以吾所達愈真，其真愈廣

闊，則司明者愈成充；吾所愛益好，其好益深厚，則司愛益成就也。若司明不得真

者，司愛不得好者，則二司者俱失其養，而神乃病餒。司明之大功在義，司愛之大

本在仁，故君子以仁義為重焉。二者相須，一不可廢。然惟司明者，明仁之善，而

後司愛者愛而存之；司愛者，愛義之德，而後司明者察而求之。但仁也者，又為義

之至精。仁盛，則司明者滋明，故君子之學又以仁為主焉。仁，尊德也。德之為義

學，不以強奪，不以久藏毀而殺，施之與人而更長茂，在高益珍，所謂德在百姓為

銀，在牧者為金，在君為貝也。嘗聞智者為事，必先立一主意，而後圖其善具以獲之，如旅人先定所往之域，而後尋詢去路也。終之意，固在其始也。

夫學道，亦要識其向往者。吾果為何者而學乎？不然，則貿貿而往，自不知其所求。或學，特以知識，此乃徒學；或以售知，此乃賤利；或以使人知，此乃罔勤；或以誨人，乃所為慈；或以淑己，乃所為智。故吾曰學之上志，惟此成己，以合天主之聖旨耳，所謂由此而歸此者也。

中士曰：如是，則其成己而為天主也，非為己也，則毋奈外學也？

西士曰：烏有成己而非為己者乎？其為天主也，正其所以成也。仲尼説仁，惟曰「愛人」，而儒者不以為外學也。余曰仁也者，乃愛天主，與夫愛人者，崇其宗原而不遺其枝派，何以謂外乎？人之中，雖親若父母，比于天主者，猶為外焉。況天主常在物內，自不當外。意益高者，學益尊。如學者之意，止於一己，何高之有？至于為天主，其尊乃不可加矣，孰以為賤乎！

聖學在吾性內，天主銘之人心，原不能壞。貴邦儒經所謂明德、明命，是也。

但是明為私欲蔽搶，以致昏瞑，不以聖賢躬親喻世人，豈能覺？恐以私欲誤認明

德，愈悖正學耳。然此學之貴，全在力行。而近人妄當之以講論，豈知善學之驗，

在行德，不在言德乎！然其講亦不可遺也。講學也者，溫故而習新，達蘊而釋疑，

奮己而勸人，博學而篤信者也。善之道無窮，故學為善者，與身同終焉。身在，不

可一日不學。凡日已至，其必未起也。凡日吾已不欲進於善，即是退復於惡也。

中士曰：此皆真語，敢問下手工夫。

西士曰：吾素譬此工如圖然，先繕地，拔其野草，除其瓦石，注其泥水於溝

壑，而後藝嘉種也。學者先去惡，而後能致善，所謂有所不為，方能有為焉。

未學之始，習心橫肆，其惡根固深透乎心，抽使去之，可不亹亹乎？勇者，克

己之謂也。童年者蚤即于學，其工如一，得工如十，無前習之累故也。古有一善教

者，子弟從之，必問曾從他師否？以從他師者，為其已蹈曩時之誤，必倍其將誠之

儀。一因改易其前誤，一因教之以知新也。

既已知學矣，尚迷乎色慾，則何以建於勇毅？尚驕傲自滿欺人，則何以進乎謙

德？尚惑非義之財物，不返其主，則何以秉廉？尚溺乎榮顯功名，則何以超于道

德？尚將怨天尤人，則何以立於仁義？秕卣盈以醯鹽，不能斟之鬱邑矣。知己之惡

者，見善之倪，而易入于德路者也。欲剪諸惡之根，而興己於善，不若守敝會規例，逐日再次省察，凡己半日間，所思所言所行善惡，有善者自勸繼之，有惡者自懲絕之。久用此功，雖無師保之責，亦不患有大過。然勤修之至，恆習見天主於心目，儼如對越，至尊不離于心，枉念自不萌起。不須他功，其外四肢莫之禁，而自不適於非義矣。故改惡之要，惟在深悔，悔其昔所已犯，自誓弗敢再蹈。心之既沐，德之寶服可衣焉。

夫德之品眾矣，不能具論，吾今為子惟揭其綱，則仁其要焉。得其綱，則餘者隨之，故《易》云：「元者，善之長」，「君子體仁，足以長人。」

夫仁之說，可約而以二言窮之，曰愛天主，為天主無以尚；而為天主者，愛人如己也。行斯二者，百行全備矣。然二亦一而已。篤愛一人，則并愛其所愛者矣。天主愛人，吾真愛天主者，有不愛人者乎！此仁之德，所以為尊。其尊非他，乃因上帝。借令天主所以成我者，由他外物，又或求得之而不能得，則尚有歉，然皆由我內關，特在一愛云耳，孰曰吾不能愛乎？天主諸善之聚，化育我，施生我，使我為人，不為禽蟲，且賜之以作德之性。吾愛天主，即天主亦寵答之，何適不祥乎？

人心之司愛，向于善，則其善彌大，司愛者亦彌充。天主之善無限界，則吾德

可長無定界矣，則夫能充滿我情性，惟天主者也。然于善有未通，則必不能愛。故

知寸貝之價當百，則愛之如百；知拱璧之價當千，則愛之如千。是故愛之機在明

達，而欲致力以廣仁，先須竭心以通天主之事理，乃識從其教也。

中士曰：天主事理，目不得見，所信者人所言所錄耳。信人之知，惟恍惚之

知，何能決所向往？

西士曰：人，有形者也。交于人道者，非信人不可，況交乎無形者耶？今余不

欲揭他遠事也。子孝嚴親，無所不至，然子何以知孝？惟信人之言，知其乃生己之

父也；非人言，自何以知之乎？子又忠於君，雖捐命無悔。其為君，亦只信經書所

傳耳，臣孰自知其為己君乎？則吾所信有實據，不可謂不真切明曉，足以為仁之基

也。況夫天主事，非一夫之言。天主親貽正經，諸國之聖賢傳之，天下之英俊僉從

之。信之固不為妄，何恍惚之有！

中士曰：如此，則信之無容疑矣。但仁道之大，比諸天地無不覆載，今日一愛

已爾，似乎太隘。

西士曰：血氣之愛，尚為群情之主，矧神理之愛乎？試如逐財之人，以富為好，以貧為醜，則其愛財也，如未得，則欲之；如可得，則望之，如不可得，則棄志；既得之，則喜樂也；若更有奪其所取者，則惡之；慮為人之所奪，則避之；如可勝，則發勇爭之；如不可勝，則懼之；一旦失其所愛，則哀之；如奪我愛者，強而難敵，則又或思禦之，或欲復之而忿怒也。此十一情者，特自一愛財所發。總之，有所愛，則心搖，其身體豈能靜漠無所為乎？故愛財者，必逝四極交易以殖貨；愛色者，必朝暮動費以備婢妾；愛功名者，終身經歷百險，以逞其計謀；愛爵祿者，攻苦文武之業，以通其幹才。天下萬事皆由愛作，而天主之愛獨可已乎？

愛天主者，固奉敬之，必顯其功德，揚其聲教，傳其聖道，闢彼異端者。然愛天主之效，莫誠乎愛人也。所謂「仁者愛人」，不愛人，何以驗其誠敬上帝歟？愛人非虛愛，必將渠饑則食之，渴則飲之，無衣則衣之，無屋則舍之，憂患則恤之、慰之，愚蒙則誨之，罪過則諫之，侮我則恕之，既死則葬之，而為代祈上帝，且死生不敢忘之。故昔大西有問于聖人者曰：「行何事則可以至善與？」曰：「愛天主，而任汝行也。」聖人之意，乃從此哲引者，固不差路矣。

中士曰：司愛者用于善人可耳。人不皆善，其惡者必不可愛，況厚愛乎？若論他人，其無大損。若論在五倫之間，雖不善者，我中國亦愛之，故父為瞽叟，弟為象，舜猶愛焉。

西士曰：俗言仁之為愛，但謂愛者可相答之物耳，故愛鳥獸金石，非仁也。然或有愛之而反以仇，則我可不愛之乎？

夫仁之理，惟在愛其人之得善之美，非愛得其善與美而為己有也。譬如愛醴酒，非愛其酒之有美；愛其酒之好味，可為我嘗也，則非可謂仁于酒矣。愛己之子，則愛其有善，即有富貴、安逸、才學、德行，此乃謂仁愛其子。若爾愛爾子，惟為愛其善，即有富貴、安逸、才學、德行，此乃謂仁愛其子。若爾愛爾子，惟為愛奉己，此非愛子也，惟愛自己也，何謂之仁乎？惡者固不可愛，但惡之中，亦有可取之善，則無絕不可愛之人。仁者愛天主，故因為天主而愛己愛人，知為天主則知人人可愛，何特愛善者乎？愛人之善，緣在天主之善。故雖惡者，亦可用吾之仁。非愛其惡，惟愛其惡者之或可以改惡而化善也。況雙親兄弟君長，與我有恩有倫之相繫，吾宜報之，有天主誡令慕愛之，吾宜守之，又非他人等乎？則雖其不善，豈容斷愛耶！人有愛父母不為天主者，茲乃善情，非成仁之

德也，雖虎之子為豹，均愛親矣。故有志於天主之旨，則博愛于人，以及天下萬物，不須徒膠之為一體耳。

中士曰：世之誦讀經書者，徒視其文而闇其旨。某曩者嘗誦《詩》云，「維此文王，小心翼翼，昭事上帝，聿懷多福，厥德不回」。今聞仁之玄論，歸于天主，而始知詩人之旨也。志事上帝，即德無缺矣。然仁既惟愛天主，則天主必眷愛仁人，何須焚香禮拜，誦經作功乎？吾檢慎于日用，各合其義，斯已焉。

西士曰：天主賜我形神兩備，我宜兼用二者以事之。天主繁育鳥獸，昭布萬像，而其竟莫有知所酬報者，獨人類能建殿堂，設禮祭，祈拜誦經，以申感謝，何者？天主之愛人甚矣！大父之慈，恐人以外物幻其內仁，則命聖人作此外儀，以啟吾內德而常存省之，俾吾日日仰目禱祈其恩。既得之，則讚揚其盛，而感之不忘，且以是明我本來了無毫髮之非上賜，而因以增廣吾仁，且令後世彌厚享賞也。

天主之經無他，只是欽崇上帝恩德而讚美之，或祈恕宥昔者所犯罪惡，或乞恩祐以勝危難，以避咎愆，以進于至德。故數數誦之者，必益敦信此道，愈闕心明以達學術之隱也。又恐污邪妄想，侵滑人心，因而渙散，于是天主又教之以禮，不拘

男女，咸日誦經拜叩以閒其邪。夫吾天主所授工夫，匪佛老空無寂寞之教，乃悉以誠實引心于仁道之妙，故初使掃去心惡，次乃光其聞惑，卒至合之于天主之旨，俾之化為一心，而與天神無異，用之必有其驗，但今不暇詳解耳。

吾竊視貴邦儒者，病正在此，第言明德之修，而不知人意易疲，不能自勉而修，又不知瞻仰天帝以祈慈父之佑，成德者所以鮮見。

中士曰：拜佛像，念其經，全無益乎？

西士曰：奚啻無益乎！大害正道。惟此異端，愈祭拜尊崇，罪愈重矣。一家止有一長，二之則罪；；一國惟得一君，二之則罪；；乾坤亦特由一主，二之豈非宇宙間重大罪犯乎！儒者欲罷二氏教于中國，而今乃建二宗之寺觀，拜其像，比如欲枯槁惡樹，而厚培其本根，必反榮焉。

中士曰：天主為宇內至尊，無疑也。然天下萬國九州之廣，或天主委此等佛祖、神仙、菩薩，保固各方，如天子宅中，而差官布政于九州百郡，或者貴方別有神祖耳。

西士曰：此語本失而似得，不細察，則誤信之矣。天主者，非若地主但居一

方，不遣人分任，即不能兼治他方者也。上帝知能無限，無外為而成，無所不在，所御九天萬國，體用造化，比吾示掌猶易，奚待彼流人代司之哉？

且理無二是。設上帝之教是，則他教非矣；設他教是，則上帝之教非矣。朝廷設官分職，咸奉一君，無異禮樂，無異法令。彼二氏教自不同，則上帝之教同乎！彼教不尊上帝，惟尊一己耳已，昧于大原大本焉，所宣誨諭大非天主之制具，可謂自任，豈能天主任之乎？

天主經曰：「妖之妖之：有著羊皮而內為豺狼極猛者；善樹生善果，惡樹生惡果；視其所行，即知何人。」謂此輩耳。凡經半句不真，決非天主之經也。天主者，豈能欺人傳其偽理乎！

異端偽經，虛詞誕言，難以勝數，悉非由天主出者。如曰「日輪夜藏須彌山之背」；曰「天下有四大部州，皆浮海中，半見半浸」；曰「阿函以左右手掩日月，為日月之蝕」。此乃天文地理之事，身毒國原所未達，吾西儒笑之而不屑辯焉。吾今試指釋氏所論人道之事三四處，其失不可勝窮也。曰四生六道，人魂輪迴。又曰殺生者，靈魂不昇天堂，或歸天堂亦復迴生世界，以及地獄充滿之際，復得再生于

人間。又曰禽獸聽講佛法，亦成道果。此皆拂理之語，第四、五篇已明辯之。又言

婚姻俱非正道，則天主何為生男女，以傳人類，豈不妄乎？無婚配，佛從何生乎？

禁殺生復禁人娶〔一〕，意惟滅人類，而讓天下於畜類耳。又有一經，名曰《大乘妙

法蓮花經》，囑其後曰：「能誦此經者，得到天堂受福。」今且以理論之。使有罪

大惡極之徒，力能置經誦讀，則得升天受福；若夫修德行道之人，貧窮困苦，買經

不便，亦將墜於地獄與？又曰呼誦「南無阿彌陀佛」，不知幾聲，則免前罪，而死

後平吉，了無凶禍。如此其易，即可自地獄而登天堂乎？豈不亦無益於德，而反導

世俗以為惡乎？小人聞而信之，孰不遂私欲，污本身，侮上帝，亂五倫，以為臨終

念佛者若干次，可變為仙佛也。天主刑賞，必無如是之失公失正者。夫「南無阿彌

陀」一句，有何深妙，即可逃重殃而著厚賞？不讚德，不祈祐，不悔己前罪，不述

宜守規誡，則從何處立功修行哉？世人交友，或有一二語誑，終身不敢盡信其言。

今二氏論大事，許多詿謬，人尚畢信其餘，何也？

〔一〕別本「娶」下有「妻」字。

中士曰：佛神諸像，何從而起？

西士曰：上古之時，人甚愚直，不識天主，或見世人略有威權，或自戀愛己親，及其死而立之貌像，建之祠宇廟禰，以為思慕之跡；暨其久也，人或進香獻紙，以祈福佑。又有最惡之人，以邪法制服妖怪，以此異事，自稱佛仙，假布誑術，詐為福祉，以駭惑頑俗，而使之塑像祀奉。此其始耳。

中士曰：非正神，何以天主容之，不滅之？且有焚禱像下，或致感應者？

西士曰：有應也，亦有不應也，則其應非由彼神邪像也。人心自靈，或有非理，常自驚詫己而規其隱者，不須外威也。又緣人既為非，則天主棄之不祐，故邪神魔鬼潛附彼像之中，得以侵迷誑誘，以增其愚。夫人既奉邪神，至其已死，靈魂墜於地獄，卒為魔鬼所役使，此乃魔鬼之願也。幸得天主不甚許此等邪神發見於人間，見亦少以美像，常睹醜惡，或一身百臂，或三頭六臂，或牛頭，或龍尾等怪類，正欲人覺悟，知其非天上容貌，乃諸魔境惡相耳。而人猶迷惑，塑其像而置之金座，拜之祀之，悲哉！

夫前世貴邦，三教各撰其一。近世不知從何出一妖怪，一身三首，名曰三函

教。庶氓所宜駭避，高士所宜疾擊之，而乃倒拜師之，豈不愈傷壞人心乎？

中士曰：曾聞此語，然儒者不與也，願相與直指其失。

西士曰：吾且具四五端實理，以證其誣。

一曰，三教者，或各真全，或各偽缺，或一真全，而其二偽缺也。苟各真全，則專從其一而足，何以其二為乎？苟各偽缺，則當竟為卻屏，奚以三海蓄之哉？使一人習一偽教，其誤已甚也，況兼三教之偽乎？苟惟一真全，其二偽缺，則惟宜從其一真，其偽者何用乎？

一曰，輿論云「善者以全成之，惡者以一耳」。如一艷貌婦人，但乏鼻，人皆醜之。吾前明釋二氏之教，俱各有病，若欲包含為一，不免惡謬矣。

一曰，正教門，令入者篤信，心一無二。若奉三函之教，豈不俾心分于三路，信心彌薄乎？

一曰，三門由三氏立也。孔子無取于老氏之道，則立儒門。釋氏不足于道、儒之門，故又立佛門於中國。夫三宗自己意不相同，而二千年之後，測度彼三心意，強為之同，不亦誣歟？

一曰，三教者，一尚「無」，一尚「空」，一尚「誠」「有」焉。天下相離之事，莫遠乎虛實有無也。借彼能合有與無、虛與實，則吾能合水與火、方與圓、東與西、天與地也，而天下無事不可也。胡不思每教本戒不同。若一戒殺生，一令用牲祭祀，則函三者，欲守此固違彼，守而違，違而守，詎不亂教之極哉！於以從三教，寧無一教可從。無教可從，必別尋正路。其從三者，自意教為有餘，而實無一得焉，不學上帝正道，而殉人夢中說道乎？

夫真，維一耳。道契於其真，故能榮生。不得其一，則根透不深；根不深，則道不定；道不定，則信不篤。不一，不深，不篤，其學烏能成乎！

中士曰：噫嘻！寇者殘人，深夜而起，吾儕自救，猶弗醒也。聞先生之語，若霹靂焉動吾眠，而使之覺。雖然，猶望卒以正道之宗援我。

西士曰：心既醒矣，眼既啟矣，仰天而祈上祐，其時也夫。

第八篇 總舉大西俗尚，而論其傳道之士所以不娶之意，並釋天主降生西土來由

中士曰：貴邦既習天主之教，其民必醇樸，其風必正雅，願聞所尚。

西士曰：民之用功乎聖教，每每不等，故雖云一道，亦不能同其所尚。然論厥公者，吾大西諸國，且可謂以學道為本業者也。故雖各國之君，皆務存道正傳，又立有最尊位，曰教化皇，專以繼天主，頒教諭世為己職，異端邪說不得作，于列國之間主教者之位，享三國之地，然不婚配，故無有襲嗣，惟擇賢而立；餘國之君臣，皆臣子服之。蓋既無私家，則惟公是務，既無子，則惟以兆民為子，是故迪人於道，惟此殫力；躬所不能及，則委才全德盛之人，代誨牧于列國焉。列國之人，每七日一罷市，禁止百工，不拘男女尊卑，皆聚于聖殿，謁禮拜祭，以聽談道解經者終日。又有豪士數會，其朋友出遊于四方，講學勸善。間有敝會，以耶穌名為號，其作不久，然已三四友者，廣聞信於諸國，皆願求之，以誘其子弟於真道也。

中士曰：擇賢以君國，布士以訓民，尚德之國也，美哉風矣！又聞尊教之在會者，無私財，而以各友之財共焉；事無自專，每聽長者之命焉。其少也，成己德、

博己學耳；壯者，學成而後及于人。以文會，以誠約，吾中夏講道者或難之。然有

終身絕色，終不婚配之戒，未審何意？夫生類自有之情，宜難盡絕，上帝之性，生

生為本，祖考百千，其世傳之及我，可即斷絕乎？

西士曰：絕色一事，果人情所難，故天主不布之于誡律，強人盡守，但令人自

擇，願者遵之耳。然其事難能，大抵可以驗德，難乎精嚴正行。凡人既引于德，則

路定而不易矣。君子修德，不憚劬苦。吾方寸之志已立，則世上無難事焉。使以難

為，為非義，則甚難為義者也。生生者上帝，死死者誰？二者本一，非由二心。

未開天地千萬世以前，上帝無生一生者，生生之性何在乎？人心之卑瞑，莫測尊極

之心，矧云咎之哉！且人以上帝之心為心，非但以傳生為義，亦有陳生之理。

夫天下人民，總合言之，如一全身焉，其身之心意惟一耳，各肢之所司甚眾。

令一身悉為首腹，胡以行動？令全身皆為手足，胡以見聞，胡以養生乎？比此而

論，不宜責一國之人各同一轍。若云以此生人，又兼司教以主祭祀，始為全備，竊

謂婚姻之情固難絕，上帝之祀又須專潔，二職渾責一身，其于敬神之禮，必有荒

蕪。夫人奉事國君，尚有忍剋本身者；奉事上帝，詎不宜克己慾心哉？

古之民寡而德盛，而一人可以兼二職。今世之患，非在人少，乃人眾而德衰耳。圖多子而不知教之，斯乃祇增禽獸之群，豈所云廣人類者歟？有志乎救世者，深悲當世之事，制為敝會規則，絕色不娶，緩於生子，急於生道，以拯援斯世墮溺者為意，其意不更公乎！

又傳生之責，男與女均。今有貞女受聘未嫁而夫卒者，守義無二，儒者嘉之，天子每旌表之。彼其棄色而忘傳生者，第因守小信於匹夫，在家不嫁，尚且見褒。吾三四友人，因奉事上帝，欲以便于遊天下，化萬民，而未暇一婚，乃受貶焉，不亦過乎？

中士曰：婚娶者，於勸善宣道何傷乎？

西士曰：無相傷也。但單身不娶，愈靖以成己，愈便以及人也。吾為子揭其便處，請詳察之，以明敝會所為有所據否？

一曰，娶者，以生子為室家耳。既獲幾子，必須養育，而以財為置養之資，為人之父不免有貨殖之心。今之父子眾，則求財者眾也；求之者眾，難以各得其願矣。吾以身纏拘於俗情，不能超脫無溺，必將以苟且為幸也，欲立志責人於義，豈

能興起乎？夫修德以輕貨財為首務，我方重愛之，何勸爾輕置之哉！

二曰，道德之情，至幽至奧。人心未免昏昧，色慾之事，又恆鈍人聰明焉。若為色之所役，如以小燈藏之厚皮籠內，不益矇乎？豈能達于道妙矣。絕色者如去心目之塵垢，益增光明，可以窮道德之精微也。

三曰，天下大惑，維由財色二欲耳。以仁發憤救世者，必以解此二惑為急。醫家以相悖者相治，故熱病用寒藥，寒病用暖藥，乃能療之。茲吾惡富之害，而自擇為貧者，畏色之傷，而自擇為獨夫者，處己若此，而後無義之財，邪色之欲，始有省焉。故敕會友捐己義得之財物，以勸人勿于非義之富，為修道以卻正色之樂，以勸人勿迷于非禮之色也。

四曰，縱有俊傑才能，使其心散而不專乎一，則所為事必不精。克己之功難于克天下。自古及今，史傳英雄攻天下而得之者多矣，能克己者幾人哉？志欲行道于四海之內，非但欲克一己，兼欲防過萬民私欲，則其功用之大，曷可計乎！專之猶恐未精，況宜分之他務？爾將要我事少艾而育小兒乎？

五曰，善養馬者，遇騏驥驊騮，可一日而馳千里，則謹牧以期戰陣之用，懼有

劣嫋於色者，別之於群，不使與牝接焉。天主聖教亦將尋豪傑之人，能周遍四方之

疆界者，以明道禦侮，息異論，逆邪說，而永存聖教之正也，豈欲軟其心以色樂，

而不欲培養其果毅，以克私慾之習乎！故西士之專心續道，甚于專事嗣後者也。譬

夫欲收五穀萬石，未有盡播之田中以為穀種者，必將擇其一以貢君，一以藝稼為明

年之穡。曷獨人間萬子皆罄費之以產子，而無所全留以待他用者耶？

六曰，凡事有人與鳥獸同者，不可甚重焉。勞身以求食，求食以充饑，充饑以

蓄氣，蓄氣以敵害。敵害以全己性命也，咸下情也。人於鳥獸此無殊也。若謹慎以

殉義，殉義以檢心，檢心以修身，修身以廣仁，廣仁以答天主恩也，此乃生人切

事，可以稱上帝之大旨。從此觀之，則匹配之情于務道之意，孰重乎？天下寧無

食，不寧無道。天下寧無人，不寧無教。故因道之急，可緩婚；因婚之急，不可緩

道也。以遵頒天主聖旨，雖棄致己身以當之可也，況棄婚乎？

七曰，敕會之趣無他，乃欲傳正道於四方焉耳。苟此道於西不能行，則遷其友

于東；於東猶不行，又將徙之於南北；奚徒盡身於一境乎？醫之仁者，不繫身于一

處，必周流以濟各處之病，方為博施。婚配之身，纏繞一處，其本責不越于齊家，

或迄于一國而已耳。故中國之傳道者，未聞其有出遊異國者，夫婦不能相離也。吾

會三四友，聞有可以行道之域，雖在幾萬里之外，亦即往焉，無有託家寄妻子之

慮，則以天主為父母，以世人為兄弟，以天下為己家焉。其所涵胸中之志，如海天

然，豈一匹夫之諒乎！

八曰，凡此與彼彌似，則其性彌近。天神了無知色者，絕色者其情遍乎天神

也，天主大都鑒而聽之，不然上尊何寵之哉！

此清淨之士，有所祈禱于天主，或天之旱，或妖鬼之怪也，或遇水火災異之求解

矣。夫身在地下，而比居上天者，以有形者而效無形者。此不可謂鄙人庸學也。似

然吾此數條理，特具以解敝會不婚之意，非以非婚姻者也。蓋順理娶也，非犯

天主誡也，又非謂不娶者皆神人也。設令絕婚屏色，而不惓惓于秉彝之德，豈不

徒然乎！乃中國有辭正色而就狎斜者，去女色而取頑童者，此輩之穢污，西鄉君子

弗言，恐浼其口。雖禽獸之彙，亦惟知陰陽交感，無有反悖天性如此者，人弗報

焉，則其犯罪若何？吾儌同會者收全己種，不之藝播于田畝，而子猶疑其可否，況

棄之溝壑者哉！

中士曰：依理之語，以服人心，強于利刃也。但中國有傳云「不孝有三，無後為大」者，如何？

西士曰：有解之者，云彼一時，此一時，古者民未眾，當充擴之，今人已眾，宜姑停焉。予曰，此非聖人之傳語，乃孟氏也，或承誤傳，或以釋舜不告而娶之義，而他有托焉。《禮記》一書，多非古論議，後人集禮，便雜記之于經典。貴邦以孔子為大聖，《學》、《庸》、《論語》孔子論孝之語極詳，何獨其大不孝之戒，群弟子及其孫不傳，而至孟氏始著乎？孔子以伯夷、叔齊為古之賢人，以比干為殷三仁之一，既稱三子曰仁曰賢，必信其德皆全而無缺矣，然三人咸無後也，則孟氏以為不孝，孔子以為仁，且不相戾乎？是故吾謂以無後為不孝，斷非中國先進之旨。

使無後果為不孝，則為人子者，宜旦夕專務生子以續其後，不可一日有間，豈不誘人被色累乎？如此，則舜猶未為至孝耳。蓋男子二十以上可以生子，舜也三十而娶，則二十逮三十，匪孝乎？古人三旬已前不婚，則其一旬之際，皆匪孝乎？譬若有匹夫焉，自審無後非孝，有後乃孝，輒娶數妾，老于其鄉，生子至多，初無他

善可稱，可為孝乎？學道之士，平生遠遊異鄉，輔君匡國，敎化兆民，為忠信而不顧產子。此隨前論，乃大不孝也，然於國家兆民，有大功焉，則輿論稱為大賢。孝否在內不在外，由我豈由他乎？得子不得子也，天主有定命矣，有求子者而不得，烏有求孝而不得孝者乎？孟氏嘗曰：「求則得之，舍則失之，是求有益於得也，求在我〔者〕也。求之有道，得之有命，是求無益於得也，求在外〔者〕也。」〔一〕

以是得嗣無益於得，況為峻德之效乎？

大西聖人言不孝之極有三也：陷親於罪惡，其上；弒親之身，其次；脫親財物，又其次也。天下萬國，通以三者為不孝之極。至中國，而後聞無嗣不孝之罪，於三者猶加重焉。吾今為子定孝之說。欲定孝之說，先定父子之說。凡人在宇內有三父，一謂天主，二謂國君，三謂家君也。逆三父之旨者，為不孝子矣。天下有道，三父之旨無相悖。蓋下父者，命己子奉事上父者也，而為子者順乎一，即兼孝三焉。天下無道，三父之令相反，則下父不順其上父，而私子以奉己，弗顧其上父；

〔一〕 引文脫二「者」字，當據《孟子·盡心上》補。

其為之子者，聽其上命，雖犯其下者，不害其為孝也，若從下者逆其上者，固大為

不孝者也。國主於我相為君臣，家君於我相為父子，若使比乎天主之公父乎，世人

雖君臣父子，平為兄弟耳焉。此倫不可不明矣！

夫萬國通大西之境界，皆稱為出聖人之地，蓋無世不有聖人焉。吾察百世以

下，敕土聖人之尊者，咸必終身不娶。聖人為世之表，豈天主立之為表，而處己於

不義之為哉？彼有不娶而為積財貨，或為糊口，或為偷安懈惰，其卑賤之流，何足

論者！若吾三四友，一心慕道，以事天主，救世歸元，且絕諸色之類，使其專任鄙

見，無理可揭，誠為不可，然而群聖以其身先之，萬國賢士美之，有實理合之，有

天主經典奇之，亦可姑隨其志否耶？以繼後為急者，惟不知事上帝，不安于本命，

不信有後世者，以為生世之後，己盡滅散，無有存者，真可謂之無後。吾今世奉事

上帝，而望萬世以後，猶悠久常奉事之，何患無後乎！吾死而神明全在，當益鮮

潤；所遺虛軀殼，子葬之亦腐，朋友葬之亦腐，則何擇乎？

中士曰：為學道而不婚配，誠合義也。我大禹當亂世治洪水，巡行九州，八年

於外，三過其門而不入。今也當平世，士有室家，何傷焉？

西士曰：嗚呼！子以是為平世乎？誤矣。智者以為今時之災，比堯時之災愈洪也。群世人而盲瞽，不之能視焉，則其殘不亦深乎！古之所謂不祥，從外而來，人猶易見而速防，其所傷不踰財貨，或傷膚皮。今之禍，自內突發，哲者覺之而難避也，況于恆人？故其害莫甚焉。如風雷妖怪之擊人，不損乎外，而侵其內者也。

夫化生天地萬物，乃大公之父也，又時主宰安養之，乃無上共君也，世人弗仰弗奉，則無父無君，至無忠，至無孝也。忠孝蔑有，尚存何德乎！

夫以金木土泥鑄塑不知何人偽像，而倡愚氓往拜禱之，曰此乃佛祖，此乃三清也，且興淫辭奸說以壅塞之，使之氾濫中心，而不得歸其宗。且以空無為物之原，豈非空無天主者乎？以人類與天主為同一體，非將以上帝之尊，而侔之於卑役者乎？恣其誕妄，以天主無限之感靈，而等之於土石枯木，以其無窮之仁覆，為有玷缺，而寒暑災異，憾且尤之。侮狎君父，一至于此！

蓋昭事上帝之學，久已陵夷。不思小吏聊能阿好其民，已為建祠立像，布滿郡縣，皆是生祠；佛殿神宮，彌山遍市，豈其天主尊神，無一微壇，以禮拜敬事之乎？世人也，皆習詐偽，偽為眾師，以揚虛名，供養其口，冒民父母，要譽取資。

至于世人大父，宇宙公君，泯其跡而僭其位，殆哉！殆哉！吾意大禹適在今世，非但八年在外，必其絕不有家，終身周巡于萬國，而不忍還矣。爾欲吾三四友，有子之心，有兄弟之情，視此為何如時哉？

中士曰：以是為亂，則亂固不勝言矣。時賢講學，急其表而不究其裡，故表裡終于俱壞。蓋未聞積惡於內，而不遽發于外者也。間有儒門之人，任其私智，附會二氏以論來世，如丐子就乞餘飯，彌紊正學，不如貴邦儒者乃有歸元。

此論既明，人人可悟，但肯用心一思眾物之態，必知物有始元，非物可比。聖也，佛也，仙也，均由人生，不可謂無始元者也。不為始元，則不為真主，何能輒立世誠？夫知有歸元，則人道已定。舍事天又何學焉？譬如一身，四肢各欲自存也，然忽有刀鎗將擊其首，手足自往救護，雖見傷殘，終不能已。尊教洞曉天主為眾物元，則凡觀惡行，聞惡語，凡有逆于理、達于教者，若矛刃將刺天主然，亟迫往護，此亦惟知有天主之在上，而寧知天下有他物可尚乎？故不但不念妻子財資，吾身生命猶將忘之。吾輩俗心錮結，彷彿慕企，輒淺信從，奚云捨生命，棄妻子？有因上帝道德之故，遍移半步，遙費一芥，且各惜之矣。嗟哉！

然吾頻領大教，稱天主無所不通，無所不能。其既為世人慈父，烏忍我儕久居闇晦，不認本原大父，貿貿此道途？曷不自降世界，親引群迷？俾萬國之子者，明睹真父，了無二尚，豈不快哉！

西士曰：望子此問，久矣。苟中華學道者，常詢此理，必已得之矣。今吾欲著世界治亂之由者，請子服膺焉。天主始制創天地，化生人物，汝想當初乃即如是亂苦者歟？殊不然也。天主之才最靈，其心至仁，亭育人群以迨天地萬物，豈忍置之於不治不祥者乎哉！開闢初生，人無病天，常是陽和，常甚快樂，令鳥獸萬彙，順聽其命，毋敢侵害，惟令人循奉上帝，如是而已。夫亂，夫災，皆由人以背理，犯天主命。人既反背天主，萬物亦反背于人，以此自為自致，萬禍生焉。世人之祖，已敗人類性根，則為其子孫者，沿其遺累，不得承性之全，生而帶疵，又多相率而習醜行，則有疑其性本不善，非關天主所出，亦不足為異也。人所已習，可謂第二性，故其所為，難分由性由習，雖然，性體自善，不能因惡而滅，所以凡有發奮遷善，轉念可成，天主亦必祐之。但民善性既滅，又習乎醜，所以易溺于惡，難建于善耳。天主以父慈恤之，自古以來代使聖神繼起，為之立極。逮夫淳樸漸漓，聖賢

化去，從欲者日眾，循理者日稀，於是大發慈悲，親來救世，普覺群品。於一千六百有三年前，歲次庚申，當漢朝哀帝元壽二年[一]，冬至後三日，擇貞女為母，無所交感，託胎降生，名號為耶穌。（耶穌即謂救世也），躬自立訓，弘化于西土三十三年，復昇歸天。此天主實蹟云。

中士曰：雖然，抑何理以徵之？當時之人，何以驗耶穌實為天主，非特人類也？若自言耳，恐未足憑。

西士曰：大西法稱人以聖，較中國尤嚴焉，況稱天主耶？夫以百里之地君之，能朝諸侯，得天下，雖不行一不義，不殺一不辜以得天下，吾西國未謂之聖。亦有超世之君，卻千乘以修道，屏榮約處，僅稱謂廉耳矣。其所謂聖者，乃其勤崇天主，卑謙自牧，然而其所言所為過人，皆人力所必不能及者也。

中士曰：何謂過人？

西士曰：誨人以人事，或已往者，或今有者，非但聖而後能之。有志要名者，

[一] 當謂漢平帝元始元年。因這年九月哀帝死，平帝立，即改元；冬至已在改元後三月。

皆自強而為焉。若以上帝及未來之事，訓民傳道，豈人力也歟！惟天主也。以藥治病，服之即療，學醫者能之。以賞罰之公，治世而世治，儒者可致。茲俱以人力得之，不宜以之驗聖也。若有神功絕德，造化同用，不用藥法，醫不可醫之病，復生既死之民，如此之類，人力不及，必自天主而來。敝國所稱聖人者，率皆若此。倘有自伐其聖，或不畏天主，用邪法鬼工，為異怪以惑愚俗，好自遲而悖天主之功德，此為至惡。大西國妒之如水火，何但弗以稱聖乎？天主在世之時，現跡愈多，其所為過于聖人又遠。聖人所為奇事，皆假天主之力，天主則何有所假哉！

西土上古多有聖人，于幾千載前，預先詳誌于經典，載厥天主降生之義，而指其定候。迨及其時，世人爭共望之，而果遇焉。驗其所為，與古聖所記如合符節。其巡遊詔諭于民，聾者命聽即聽，瘖者命視即視，瘸者命言即言，躄者命行即行，死者命生即生，天地鬼神悉畏敬之，莫不聽命也。既符古聖所誌，既又增益前經，以傳大教于世，傳道之功已畢，自言期候，白日歸天。時有四聖錄其在世行實及其教語，而貽之於列國，則四方萬民群從之，而世守之。自此大西諸邦教化大行焉。

考之中國之史，當時漢明帝嘗聞其事，遣使西往求經。使者半塗誤值身毒之國，取其佛經，傳流中華。迄今貴邦為所誆誘，不得聞其正道，大為學術之禍，豈不慘哉！

中士曰：稽其時則合，稽其人則通，稽其事則又無疑也。某願退舍沐浴，而來領天主真經，拜為師，入聖教之門。蓋已明知此門之外，今世不得正道，後世不得天福也。不知尊師許否？

西士曰：祇因欲廣此經，吾從二三英友，棄家屏鄉，艱勤周幾萬里，而僑寓異土無悔也。誠心悅受，乃吾大幸矣。然沐浴止去身垢，天主所惡乃心咎耳。故聖教有造門之聖水，凡欲從此道，先深悔前時之罪過，誠心欲遷于善，而領是聖水，即天主慕愛之，而盡免舊惡，如孩之初生者焉。

吾輩之意，非為人師，惟恓世之錯回元之路，而為之一引于天主聖教，則充之皆為同父之弟兄，豈敢苟圖稱名辱師之禮乎哉！天主經文字異中國，雖譯未盡，而其要已易正字。但吾前所談論教端，僉此道之肯綮。願學之者，退而玩味于前數篇事理，了已無疑，則承經、領聖水入教，何難之有！

中士曰：吾身出自天主，而久昧天主之道。幸先生不辭八萬里風波，遠傳聖教，彪炳異同，使愚聆之，豁然深悟昔日之非，獲惠良多，且使吾大明之世，得承大父聖旨，而遵守之也。吾靜思之，不勝大快，且不勝深悲焉。吾當退于私居，溫繹所授，紀而錄之，以志不忘，期以盡聞歸元直道。所願天主佑先生仁指，顯揚天主之教，使我中國家傳人誦，皆為修善無惡之民，功德廣大，又安有量歟！

附錄

天主實義序　馮應京

《天主實義》，大西國利子及其鄉會友，與吾中國人問答之詞也。天主何？上帝也。實云者，不空也。吾國六經四子，聖聖賢賢，曰「畏上帝」，曰「助上帝」，曰「事上帝」，曰「格上帝」，夫誰以為空？

空之說，漢明自天竺得之。好事者曰：孔子嘗稱西方聖人，殆謂佛與！相與鼓煽其說，若出吾六經上。烏知天竺，中國之西，而大西，又天竺之西也。佛家西竊閉他臥剌人名勸誘愚俗之言，而衍之為輪迴，中竊老氏芻狗萬物之說，而衍之為寂

滅；一切塵芥六合，直欲超脫之以為高。中國聖遠言湮，鮮有能服其心而障其勢，且或內樂悠閒虛靜之便，外慕汪洋宏肆之奇，前厭馳騁名利之勞，後懼沉淪六道之苦。古倦極呼天，而今呼佛矣。古祀天地社稷山川祖禰，而今祀佛矣。古學者知天順天，而今念佛作佛矣。古仕者寅亮天工，不敢自暇自逸以瘝天民，而今大隱居朝、逃禪出世矣。

夫佛，天竺之君師也。吾國自有君師，三皇、五帝、三王、周公、孔子、及我太祖以來，皆是也。彼君師侮天，而駕說于其上；吾君師繼天，而立極于其下。彼國從之，無責爾。吾舍所學而從彼，何居？程子曰：「儒者本天，釋氏本心。」師心之與法天，有我無我之別也，兩者足以定志矣。

是書也，歷引吾六經之語，以證其實，而深詆譚空之誤，以西政西，以中化中。見謂人之棄人倫、遺事物，猥言不著不染，要為脫輪迴也，乃輪迴之誕，明甚。其畢智力于身謀，分町畦于膜外，要為獨親其親，獨子其子也，乃乾父之為公，又明甚。語性則人大異于禽獸，語學則歸于為仁，而始于去欲。時亦或有吾國之素所未聞；而所嘗聞而未用力者，十居九矣。利子周遊八萬里，高測九天，深測

九淵，皆不爽毫末。吾所未嘗窮之形象，既已窮之有確據，則其神理，當有所受，不誣也。吾輩即有所存而不論、論而不議，至所嘗聞而未用力者，可無憬然悟，惕然思，孜孜然而圖乎？

愚生也晚，足不遍閭域，識不越井天，第目擊空譚之弊，而樂夫人之譚實也，謹題其端，與明達者共繹焉。

萬曆二十九年孟春穀旦，後學馮應京謹序。

天主實義重刻序 李之藻

昔吾夫子語修身也，先事親而推及乎知天；至孟氏存養事天之論，而義乃畢備。蓋即知即事，事天事親同一事，而天，其事之大原也。

說天莫辯乎《易》。《易》為文字祖，即言「乾元」「統天」，「為君為父」，又言「帝出乎震」，而紫陽氏解之，以為帝者，天之主宰。然則天主之義，不自利先生創矣。

世俗謂天幽遠，不暇論。竺乾氏者出，不事其親，亦已甚矣！而敢于幻天藐帝，以自為尊。儒其服者，習聞夫天命、天理、天道、天德之說，而亦浸淫入之。

然則小人之不知不畏也，亦何怪哉？

利先生學術，一本事天，譚天之所以為天，甚晰；睹世之褻天侮佛也者，而昌言排之；原本師說，演為《天主實義》十篇，用以訓善坊惡。其言曰：人知事其父母，而不知天主之為大父母也；人知國家有正統，而不知惟帝統天之為大正統也。不事親不可為子，不識正統不可為臣，不事天主不可為人。而尤惓惓于善惡之辯，祥殃之應。且論萬善未備，不謂純善；纖惡累性，亦謂濟惡；為善若登，登天福堂；作惡若墜，墜地冥獄。大約使人悔過徙義，過欲全仁，念本始而惕降監，綿顧畏而遄澡雪，以庶幾無獲戾于皇天上帝。

彼其梯航琛贄，自古不與中國相通，初不聞有所謂義、文、周、孔之教，故其為說，亦初不襲吾濂、洛、關、閩之解，而特於知天事天大旨，乃與經傳所紀，如券斯合。

獨是天堂地獄，拘者未信。要於福善禍淫，儒者恆言，察乎天地，亦自實理。舍善逐惡，比於厭康莊而陟崇山、浮漲海，亦何以異？苟非赴君父之急，關忠孝之大，或告之以虎狼蛟鱷之患，而弗信也，而必欲投身試之，是不亦冥頑弗靈甚哉！

「臨女」、「無貳」，原自心性實學，不必疑及禍福。若以懲愚儆惰，則命討過揚，合存是義；訓俗立教，固自苦心。

嘗讀其書，往往不類近儒，而與上古《素問》、《周髀》、《考工》、漆園諸編，默相勘印，顧粹然不詭於正。至其檢身事心，嚴翼匪懈，則世所謂皋比而儒者，未之或先。信哉！東海西海，心同理同。所不同者，特言語文字之際。而是編者，出則同文雅化，又已為之前茅，用以鼓吹休明，贊教屬俗，不為偶然，亦豈徒然？固不當與諸子百家，同類而視矣。

余友汪孟樸氏，重刻於杭，而余為僭弁數語，非敢炫域外之書，以為聞所未聞，誠謂共戴皇天，而欽崇要義，或亦有習聞而未之用力者，於是省焉，而存心養性之學，當不無裨益云爾。

萬曆疆圉叶洽之歲，日躔在心，浙西後學李之藻盥手謹序。

重刻天主實義跋　汪汝淳

自昔聖賢之生，救世為急。蓋體陰隲之微權，隨時而登之覺路，繼天立極，有自來矣。

三代以還，吾儒主鬯。自象教東流，彼說遂熾。

夫世衰道微，押闔變詐之機，相為蟊賊，毋亦惟是，徇生執有之見致然。竺乾居士，予以正覺，超乘而上，庶幾不墮于迷塗；蓋化實而歸于虛，欲人人越諸塵累，不謂于世道無補也。

夫始而入，既而濡，乃今虛幻之談，浸為冥諦。學人不索之昭明，而求之象罔，喝棒則揚眉，持呪則瞬目，豈不謂三昧正受乎哉，何梦梦也？利先生憫焉，乃著為《天主實義》。

夫上帝降衷，厥性有恆，時行物生，天道莫非至教，舍倫常物則之外，又安所庸其繕脩！此吾儒大中至正之理，不券而符者也。蓋道隆則從而隆，道污則從而污，持今日救世之微權，非挽虛而歸之實不可。

夫逃空虛者，得聞足音，跫然而喜，不亦去人愈久，悦人滋深乎？今聖道久湮，得聞利先生之言，不啻昆弟親戚之謦欬其側也。淳不佞，深有當焉，特為梓而傳之。

萬曆三十五年，歲次丁未，仲秋日，新都後學諸生汪汝淳書。

四庫全書總目子部雜家類存目提要

天主實義二卷兩江總督採進本

明利瑪竇撰。是書成於萬曆癸卯，凡八篇。首篇論天主始制天地萬物、而主宰安養之；二篇解釋世人錯認天主；三篇論人魂不滅大異禽獸；四篇辨釋鬼神及人魂異論、天下萬物不可謂之一體；五篇排辨輪迴六道、戒殺生之謬，而明齋素之意在於正志；六篇解釋意不可滅，並論死後必有天堂地獄之賞罰；七篇論人性本善，併述天主門士之學；八篇總舉泰西俗尚，而論其傳道之士所以不娶之意，并釋天主降生西土來由。大旨主於使人尊信天主，以行其教。知儒教之不可攻，則附會六經中上帝之說，以合於天主，而特攻釋氏以求勝。然天堂地獄之說，與輪迴之說相去無幾也，特小變釋氏之說而本原則一耳。

【簡介】

《交友論》，或名《友論》，明萬曆二十三年，當公元一五九五年，利瑪竇在江西南昌應建安王朱多㸒的要求，輯譯的西方格言集。

這年已是利瑪竇自澳門進入內地的第十三年，但北上接近帝國權力核心的嘗試屢屢受挫，不得已再返南昌，卻意外地結識了第四代建安王。此人雖是明太祖庶子的庶孽，卻是「今上」萬曆帝的堂叔祖，也是利瑪竇入華後受到賓禮相待的首名宗室郡王。因而他希望瞭解西人如何「論友道」，自然使利瑪竇受寵若驚，很快憑記憶編成這部格言集。據中外學者考證，本篇初稿乃對話體，用拉丁文和中文寫成，不久用中文梓行，改為語錄體，凡一百則。

那時利瑪竇已相當熟悉中國的傳統經傳，既知賓禮意味着主客相對平等，也知朋友乃傳統的五倫之一。他當然要充分利用建安王提供的這次機會，宣傳「友道」乃西方固有，而他和他同會的傳教士，不遠萬里來到中國，目的全在於交友。顯然經過他精心選譯的西方論友道的格言，都淡化教旨，甚至罕言上帝，力求迎合中國傳統的「論友道」學說。

不消說，這使利瑪竇的「友論」，大受中國士大夫讚賞。所謂「禮失而求諸野」。萬曆中葉後的明廷正遭遇前所未有的信仰危機。正值這時利瑪竇提出君臣應如朋友，而朋友間既應「共財」，更應成「同志」，當然激起士大夫的普遍同情。

因此，《交友論》甫刊行，便不脛而走。到明崇禎二年（一六二九）李之藻收入《天學

初函》前，已刊行過多少次，至今難以考定。但無論就重版次數，還是引證頻率，本篇都堪

稱利瑪竇中文譯著內影響最廣的一種，當無疑義。

現以《天學初函》本為底本，參考《叢書集成初編》排印的《寶顏祕笈》本，重作校

點。號稱《陳眉公祕笈》的寶顏堂本，校勘甚粗，除個別處，不足為據。

友論引

實也，自最[一]西航海入中華，仰大明天子之文德，古先王之遺教，卜室嶺表，星霜亦屢易矣。今年春時，度嶺浮江，抵於金陵，觀上國之光，沾沾自喜，以為庶幾不負此遊也。遠覽未周，返棹至豫章，停舟南浦，縱目西山，玩奇抱秀，計此地為至人淵藪也。低回留之不能去，遂捨就舍，因而赴見建安王。荷不鄙，許之以長揖，賓序設醴驩甚。王乃移席握手而言曰：「凡有德行之君子，辱臨吾地，未嘗不請而友且敬之。西邦[二]為道義之邦，願聞其論友道何如。」實退而從述曩少所聞，輯成友道一帙，敬陳於左。

交友論

吾友非他[三]，即我之半，乃第二我也，故當視友如己焉。

友之與我，雖有二身，二身之內，其心一而已。

〔一〕最，《寶顏堂祕笈》本作「大」。
〔二〕西邦，《祕笈》本作「太西邦」。
〔三〕《寶顏堂祕笈》本，四字上有「利瑪竇曰」一語。

相須相佑，為結友之由。

孝子繼父之所交友，如承受父之產業矣。

時當平居無事，難指友之真偽；臨難之頃，則友之情顯焉。蓋事急之際，友之真者益近密，偽者益疏散矣。

有為之君子，無異仇，必有善友。如無異仇以加微，必有善友以相資。〔一〕

交友之先宜察，交友之後宜信。

雖智者亦謬計己友多乎實矣。愚人妄自侈口，友似有而還無；智者抑或謬計，友無多而實少。

友之饋友而望報，非饋也，與市易者等耳。

友與仇，如樂與鬧，皆以和否辨之耳。故友以和為本焉。以和微業長大，以爭大業消敗。樂以導和，鬧則失利。友相和則如樂，仇不和則如鬧。

在患時，吾惟喜看友之面。然或患或幸，何時友無有益？憂時減憂，欣時增欣。

仇之惡以殘仇，深於友之愛以恩友，豈不驗世之弱於善，強於惡哉！

〔一〕《祕笈》本無此夾註。

人事情莫測，友誼難憑。今日之友，後或變而成仇；今日之仇，亦或變而為友。可不敬慎乎！

徒試之於吾幸際，其友不可恃也。

既死之友，吾念之無憂，蓋在時，我有之如可失，及既亡，念之如猶在焉。

各人不能全盡各事，故上帝命之交友，以彼此胥助。若使除其道於世者，人類必散壞也。

可以與竭露發予心，始為知己之友也。

德志相似，其友始固。尼[一]也，雙又耳，彼又我，我又彼。

正友不常，順友亦不常。逆友有理者順之，無理者逆之，故直言獨為友之責矣。

交友如醫疾，然醫者誠愛病者，必惡其病也。彼以救病之故，傷其體，苦其口。醫者不忍病者之身，友者宜忍友之惡乎？諫之諫之，何恤其耳之逆，何畏其額之蹙！

〔一〕尼，友字的古體，見《說文》。

友之譽，及仇之訕，並不可盡信焉。

友者於友，處處時時，一而已。誠無近遠、內外、面背、異言、異情也。

友人無所善我，與仇人無所害我〔一〕等焉。

友者過譽之害，較仇者過訾之害猶大焉。友人譽我，我或因而自矜；仇人訾我，我或因而加

謹。

視財勢友人者，其財勢亡，即退而離焉，謂既不見其初友之所以然，則友之情

遂渙矣。

友之定，於我之不定事，試之可見矣。

爾為吾之真友，則愛我以情，不愛以物也。

交友使獨知利己，不復顧益其友，是商賈之人耳，不可謂友也。小人交友如放帳，

惟計利幾何。

友之物，皆與共。

交友之貴賤，在所交之意耳，特據德相友者，今世得幾雙乎？

〔一〕《祕笈》本無此字。

友之所宜，相宥有限。友或負罪，惟小可容；友如犯義，必大乃棄。

友之樂多於義，不可久友也。

忍友之惡，便以他惡為己惡焉。

我所能為，不必望友代為之。

友者古之尊名，今出之以售，比之於貨，惜哉！

友於昆倫邇，故友相呼謂兄，而善於兄弟為友。

友之益世也，大乎財焉。無人愛財為財，而有愛友特為友耳。

今也友既沒言，而諂諛者為佞，則惟存仇人，以我聞真語矣。

設令我或被害於友，非但恨己害，乃滋恨其害自友發矣。

多有密友，便無密友也。

如我恆幸無禍，豈識友之真否哉！

友之道甚廣闊。雖至下品之人，以盜為事，亦必似〔一〕結友為黨，方能行其事

焉。

〔一〕似，《祕笈》本作「以」，均可通。

視友如己者，則邇者邇，弱者強，患者幸，病者愈，何必多言耶！死者猶生也。

我有二友，相訟於前。我不欲為之聽判，恐一以我為仇也。我有二仇，相訟於前，我可猶為之聽判，必一以我為友也。

友之職，至於義而止焉。

信於仇者，猶不可失，況於友者哉！信於友，不足言矣。

如友寡也，予寡有喜，亦寡有憂焉。

故友為美友，不可棄之也；無故以新易舊，不久即悔。

既友，每事可同議定，然先須議定友。

友於親，惟此長焉。親能無相愛，親友者否。蓋親無愛親，親倫猶在，除愛乎友其友，理焉存乎？

獨有友之業能起。

友友之友，仇友之仇，為厚友也。吾友必仁，則知愛人，知惡人，故我據之。

不扶友之急，則臨急無助者。

俗友者，同而樂多於悅，別而留憂；義友者，聚而悅多於樂，散而無愧。

我能防備他人，友者安防之乎？聊疑友，即大犯友之道矣。

上帝給人雙目、雙耳、雙手、雙足，欲兩友相助，方為事有成矣。友字，古篆作
夋，即兩手也，可有而不可無。朋字，古篆作羽，即習也，鳥備之方能飛。古賢者視朋友，豈不如是耶？

天下無友，則無樂焉。

以詐待友，初若可以籠人，久而詐露，反為友厭薄矣。以誠待友，初惟自盡其
心，久而誠孚，益為友敬服矣。

我先貧賤，而後富貴，則舊交不可棄，而新者或以勢利相依。我先富貴，而後
貧賤，則舊交不可恃，而新者或以道義相合。友先貧賤，而後富貴，我當察其情，
恐我欲親友，而友或疏我也。友先富貴，而後貧賤，我當加其敬，恐友防我疏，而
我遂自處於疏也。

夫時何時乎？順語生友，直言生怨。

視其人之友如林，則知其德之盛。視其人之友落落如晨星，則知其德之薄。

君子之交友難，小人之交友易。難合者難散，易合者易散也。

平時交好，一旦臨小利害，遂為仇敵，由其交之未出於正也。交既正，則利可分，害可共矣。

我榮時，請而方來，患時不請而自來，夫友哉！

世間之物，多各而無用，同而始有益也。人豈獨不如此耶！

良友相交之味，失之後愈可知覺矣。

居染塵，而狎染人，近染色，難免無污穢其身矣。交友惡人，恆聽視其醜事，必習之而浣本心焉。

吾偶候遇賢友，雖僅一抵掌而別，未嘗少無裨補，以洽吾為善之志也。

交友之旨無他，在彼善長於我，則我效習之；我善長於彼，則我教化之。是學而即教，教而即學，兩者互資矣。如彼善不足以效習，彼不善不可以變動，何殊盡日相與遊謔而徒費陰影乎哉？無益之友，乃偷時之盜。偷時之損，甚於偷財。財可復積，時則否。

使或人未篤信斯道，且修德尚危，出好入醜，心戰未決，於以剖釋其疑，安培其德，而救其將墜，計莫過於交善友。蓋吾所數聞、所數睹，漸透於膺，窘然開悟，誠若活法勸責吾於善也。嚴哉君子！嚴哉君子！時雖言語未及，怒色未加，亦

有德歟，以沮不善之為與？

爾不得用我為友，而均為嫵媚者。

友者，相褒之禮易施也，夫相忍友乃難矣。然大都友之皆感稱己之譽，而忘忍

己者之德，何歟？一顯我長，一顯我短故耳。

一人〔一〕不相愛，則耦不為友。

臨當用之時，俄識其非友也，愨矣！

務來新友，戒毋誼舊者。

友也，為貧之財，為弱之力，為病之藥焉。

國家可無財庫，而不可無友也。

仇之饋，不如友之棒也。

世無友，如天無日，如身無目矣。

友者既久，尋之既少，得之既難，存之或離於眼，即念之於心

焉〔二〕。

〔一〕 一人，《祕笈》本作「人人」。

〔二〕 焉，《祕笈》本作「矣」。

知友之益，凡出門會人，必圖致交一新友，然後回家矣。

諛諂友，非友，乃偷者，偷其名而僭之耳。

吾福祉所致友，必吾災禍避之。

友既結成，則戒一相斷友情。情一斷，可以姑相著，而難復全矣。玉器有所

黏，惡於觀，易散也，而寡有用耶。

醫士之意，以苦藥瘳人病；諂友之向，以甘言干人財〔一〕。

不能友己，何以友人？

智者欲離浮友，且漸而違之，非速而絕之。

欲以眾人交友則繁焉，余竟無冤仇則足已。

彼非友，信爾，爾不得而欺之。欺之，至惡之之效也。

永德，永友之美餌矣。凡物無不以時久為人所厭，惟德彌久，彌感人情也。德

在仇人猶可愛，況在友者歟？

歷山王大西域古總王值事急，躬入大陣。時有弼臣止之曰：「事險若斯，陛下安

〔一〕干人財，《祕笈》本作「長人怨」。

以免身乎？」王曰：「汝免我於詐友，且顯仇也，自乃能防之。」

歷山王亦冀交友，賢士名為善諾，先使人奉之以數萬金。善諾怫而曰：「王覘

吾以茲，意吾何人耶！」使者曰：「否也，王知夫子為至廉，是奉之耳。」曰：

「然則當容我為廉已矣！」而麾之不受。史斷之曰：王者欲買士之友，而士者毋賣

之。

歷山王未得總位〔一〕時，無國庫；凡獲財，厚頒給與人也。有敵國王富盛，惟

事務充庫，譏之曰：「足下之庫在於何處？」曰：「在於友心也。」

昔年有善待友而豐惠之，將盡本家產也，傍人或問之曰：「財物畢與友，何留

於己乎？」對曰：「惠友之味也。」別傳對曰：「留惠友之冀也。」意俚異而均美焉。

古有二人同行，一極富，一極貧。或曰：「二人為友，至密矣。」實法德古者

名賢聞之曰：「既然，何一為富者，一為貧者哉？」言友之物，皆與共也。

昔有人求其友以非義事，而不見與之，曰：「苟爾不與我所求，何復用爾友

〔一〕總位，《祕笈》本作「總值」，或係《叢書集成初編》排誤。

乎？」彼曰：「苟爾求我以非義事，何復用爾友乎？」

西土之一先王，曾交友一士，而腆養之於都中，以其為智賢者，曰曠弗見陳

諫，即辭之曰：「朕乃人也，不能無過，汝莫見之，則非智士也；見而非諫，則非

賢友也。」先王弗見諫過，且如此，使值近時文飾過者，當何如？

是的亞是北方國名俗，獨多得友者，稱之謂富也。

客力所西國王名以匹夫得大國。有賢人問得國之所行大旨，答曰：「惠我友，報

我仇。」賢曰：「不如惠友而用恩，俾仇為友也。」

墨臥皮古闢士者折開大石榴。或人問之曰：「夫子何物，願獲如其子之多耶？」

曰：「忠友也。」

萬曆二十三年，歲次乙未，三月望，大西域山人利瑪竇集。

附錄

刻交友論序　馮應京

西泰子間關入萬里，東遊於中國，為交友也。其悟交道也深，故其相求也切，相與也篤，而論交道獨詳。嗟夫，友之所繫大矣哉！君臣不得不義，父子不得不親，夫婦不得不別，長幼不得不序，是烏可無交？夫交非汎汎然相諧洽，相施報而已；相比相益，相矯相成，根於其中之不容已，而極於其終之不可解，乃稱為交。世未有我以面，而友以心者，亦未有我以心，而友以面者。鳥有友聲，人有友生，鳥無偽也，而人容偽乎哉？京不敏，蚤溺鉛槧，未遑負笈求友，壯遊東西南北，乃因王事敦友誼，視西泰子迢遙山海，以交友為務，殊有餘愧，爰有味乎其論，而益信東海西海、此心此理同也。付之剞劂，冀觀者知京重交道，勿忽見棄，即顏未承，詞未接，願以神交，如陽燧向日，方諸向月，水火相應以生。京何敢忘德，《交友論》凡百章，藉以為求友之贄。

明萬曆辛丑春，正月人日，盱眙馮應京敬書於楚臬司之明德堂。

大西域利公友論序　瞿汝夔

昔周家積德累仁，光被四表，以致越裳、肅慎，重譯來獻。周文公讓而不居，曰「正朔不加，未敢臣畜」。於是以賓禮賓之，而《周官》《王會》，著在史冊。自時厥後，漢通漠磧，唐聘海邦，雖亦殊域，並至德感，鮮稱故庭，實則繁而論著囷列。洪惟我大明中天，冠絕百代，神聖繼起，德覆無疆，以致遐德如利公者，慕化來款，匪希聞達，願列編氓，誦聖謨，遵王度，受冠帶，祠春秋，躬守身之行，以踐真修，申敬事天之旨，以裨正學。即楚材、希憲，未得與利公同日語也。

萬曆己丑，不佞南遊羅浮，因訪司馬節齋劉公，與利公遇於端州。目擊之頃，已灑然異之矣。及司馬公徙公於韶，予適過曹谿，又與公遇於是，從公講象數之學，凡兩年而別。別公六年所，而公益北學中國，抵豫章，撫臺仲鶴陸公留之駐南昌，暇與建安郡王殿下論及友道，著成一編。公舉以示不佞，俾為一言弁之。予思楛矢白雉，非關名理，而古先哲王猶頒示之，以昭明德；今利公其彌天之資，匪徒來賓，服習聖化，以我華文，譯彼師授，此心此理，若合契符，藉有錄之以備陳風

采謠之獻，其為國之瑞，不更在楛矢白雉百累之上哉！至其論義精粹，中自具足，無俟拈出矣，然于公特百分一耳，或有如房相國融等，為筆授其性命理數之説，勒成一家，藏之通國，副在名山，使萬世而下有知其解者，未必非昭事上天之準的也。

萬曆己亥正月穀旦，友人瞿汝夔序。

友論小敘　陳繼儒

伸者為神，屈者為鬼。君臣父子夫婦兄弟者，莊事者也。人之精神，屈於君臣父子夫婦兄弟，而伸於朋友，如春行花內，風雷行元氣內，四倫非朋友不能彌縫。不意西海人利先生乃見此。利先生精於天地人三才圖，其學惟事天主為教，凡震旦浮屠老子之學，勿道也。夫天孰能舍人哉？人則朋友其最耦也。攜李朱銘常，於交道有古人風，刻此書，真可補朱穆、劉孝標之未備。吾曹宜各置一通於座隅，以告世之烏合之交者。

仲醇陳繼儒題。

友論題詞 朱廷策

蓋自陳、雷蔑聞，而公叔絕交，始有激論。以予所睹，利山人集友之益大哉，胡言絕也？班、荊傾蓋結帶之歡，詎惟是昔人有之？管、鮑、慶、廉，迄于今日，此誼故多烈云。少陵詩曰：「翻手作雲覆手雨，紛紛輕薄何須數。」殆即伐木乾餱之刺，用以示誡則可，倘執五交三釁，而概謂四道，終不可幾于世也。當不其然？

丁未新秋日，朱廷策銘常父，題于寶書閣。

四庫全書總目子部雜家類存目提要

交友論一卷兩江總督採進本

明利瑪竇撰。萬歷己亥，利瑪竇遊南昌，與建安王論友道，因著是編以獻。其言不甚荒悖，然多為利害而言，醇駁參半。如云「友者過譽之害大於仇者過訾之害」，此中理者也；又云「多有密友便無密友」，此洞悉物情者也；至云「視其人之友如林，則知其德之盛；視其人之友落落如晨星，則知其德之薄」，是導天下以濫交矣；又云「二人為友，不應一富一貧」，是止知有通財之義，而不知古禮惟小

功同財，不概諸朋友；一相友而即同財，是使富者愛無差等，而貧者且以利合，又豈中庸之道乎？王肯堂《鬱岡齋筆麈》曰：「利君遺余《交友論》一編，有味哉其言之也。使其素熟於中土語言文字，當不止是，乃稍刪潤著於篇。」則此書為肯堂所點竄矣。

【簡介】

《二十五言》，利瑪竇編譯的倫理箴言集，內收二十五則短論，強調「禁慾和德行的高貴」，屬於《孟子》所稱的言近而指遠的「善言」。篇列二十五，據馮應京序，說是「實符天數」。

這份小冊子編得很早，徐光啟跋指出它成於南京，時當明萬曆二十七年（一五九九），但到三十二年才由馮應京出資刊印。那時分巡武昌等三府的湖廣按察使司僉事馮應京，正因彈糾監礦稅的宦官陳奉橫暴，而被皇帝下獄已三年。他在獄中讀了剛結識的利瑪竇送去的著譯諸書，包括《交友論》、《天主實義》的刊本，以及《二十五言》的抄本，深受感動，決計飯依天主，並用做官攢下的私財重印或梓行這些論著來贖罪。他作於被赦出獄前四個月的《二十五言序》，便述說了他在獄中讀此稿的感受。

《明史》稱「應京操卓犖，學求有用，不事空言」，為淮西士人之冠」。他在稅監激起的武昌民變中堅持為民伸冤，並被皇帝指為煽起士民數萬圍攻稅監衙門的主謀而因義受難，卻聲稱讀了這本書才明白因信稱義的道理，必須「二切重內輕外，以上達於天德」，所謂「金木方訊，獨藉此免內刑」。這已足以激起仰慕馮氏盛名的人們對於利氏此書的好奇。何況自稱「生平善疑」的名士徐光啟，在馮應京出獄受到紳民以英雄般的歡迎熱潮中替馮刻本作跋，又對利瑪竇的道德學問再三致敬，並稱這二十五言，只是利氏所傳經義的萬分之一而

已。這當然更起了促其傳播的作用。

因此，利瑪竇對這本小冊子的成功感到意外，在札記和通信中屢次提及它的影響，以為這是他改變寫作策略，所謂「它是基督教的，而又不拋棄其它教派」，「才被現存的所有教派所閱讀並受到了懷着感激心情的歡迎」。他的同會士和某些中國同情者，也以為《二十五言》的效應高於《天主實義》，要歸功於它但明天學而不角同異的文體。那都不無理由，卻未必鞭辟入裡。

利瑪竇說他的小書「所根據的是自然哲學」。後來耶穌會便有學者追尋其原型，發現他取材於古羅馬的愛比克泰德（Epictetus，約卒於公元一三五年）的遺說簡編《手冊》。這位奴隸出身的斯多噶派哲學的信徒，把犬儒學派到斯多噶派的哲人，看作真正的古賢，因而改造後者學說為宗教倫理，認為善良的君父般的上帝，賦予每人以意志，這意志是純屬個人的唯一事物，在意志以外的一切都沒有好壞的區別，人們無法抗拒意志以外的任何事件，只能逆來順受，但卻要對外界事件強制改變個人意志的行為負責。顯而易見，在晚明君主專制通過放縱宦官胡行而不斷激起「民變」的黑暗時代，利瑪竇將這種「如何能自如地處理願望和厭惡的問題」的基督教的原教旨，用中國士大夫熟悉的儒學語言再現，給予正在為民請命而受難的馮應京們，以及一切憎惡腐敗又無可奈何的人士，多大的心理支持和安慰，正是《二十五言》甫出便不脛而走的歷史理由。

本篇的馮應京初刻本，據徐光啟跋推知，應刊行於一六〇五年，以後或曾多次翻印，今均未見。現見最早的明刻本，仍是題作「重刻」的《天學初函》本。傳世的還有王肯堂的刪節本，改題《近言》，收入王著《鬱岡齋筆塵》，但未能與馮刻本對勘，不詳王氏刪潤要點。今據北京大學圖書館藏明刻《天學初函》本的複製件點校。

二十五言

物有在我者，有不在我者。欲也，志也，勉也，避也等，我事，皆在我矣。財也，爵也，名也，壽也等，非我事，皆不在我矣。在我也者易持，不在我也者難致。假以他物為己物，以己物為他物，必且倍情，必且拂性，必且怨咎世人，又及天主也。若以己為己，以他為他，則氣平身泰，無所牴牾，無冤無怨，自無害也。是故凡有妄想萌於中，爾即察其何事。若是在我者，即曰：「吾欲祥則靡不祥，何亟焉？」若是不在我者，便曰：「於我無關矣。」

欲之期於得其所欲也，避之期於不遇其所避也，故不得其所欲，謂不幸焉；遇其所避，謂患焉。藉令吾所欲得，惟欲得其所得之在我耳；吾所避惟避其所不遇之在我耳；則豈有不幸而稍為患哉！爾冀榮祿、安佚、修壽，爾畏貧賤、天病、死喪，固不免時不幸而屢患也。

彼恆被遇富顯，以饌具宴飲之，以繒帛贈遺之，爾不得焉，勿以為意也。何也？彼所為，爾弗為之，則彼所得，爾宜勿得之矣。彼以順媚、以諂諛得斯耳，爾不欲順媚諂諛，而復欲併得斯，無乃悖乎？不予其價，能取其物乎？如經過市中，

有買蔬者，與若干錢，而爾否也，爾豈妒買之者而以為得多乎爾耶？彼攜蔬而去，爾存，未費錢而往，則同矣。富顯者無饌宴、無繒帛予爾，無他焉，惟爾無饌宴、繒帛之價與之耳。彼以順、以譽，皆價也。爾如欲貨，則勿惜價矣。然而我代饌宴、繒帛者獲何物歟？不阿順，不苟譽，存直蓄忠於己則贍矣。

適遇難事，縱非我所願，又非我所能避焉，是在用智以善處之。士之行世，譬如博塞之精者。然值勝數而勝，夫人之所能也；值不勝之數，而善運之，以使勝，是以智易其不勝之數也。

有傳於爾曰：「某訾爾，指爾某過失。」爾曰：「我猶有別大罪惡，某人所未及知；使知之，何訾我止此歟！」認己之大罪惡，固不暇辯其指他過失者矣。芳齊，西邦聖人也，居恆謂己曰：「吾世人之至惡者也。」門人或疑而問之，曰：「夫子嘗言，偽語縱微小，而君子俱弗為之。豈惟以謙己可偽乎！夫世有害殺人者，有偷盜者，有奸淫者，夫子固所未為，胡乃稱己如此耶？」曰：「吾無謙也，乃實言也。彼害殺、偷盜、奸淫諸輩，苟得天主祐引之如我，苟得人誨助之如我，其德必盛於我也，則我惡豈非甚於彼哉！」聖人自居於是，余敢自誇無過失，而辯

訾者乎？

儻有受益於物而愛之，爾極思夫何物類也，從輕而暨重焉。愛甌耳曰：「吾愛

瓦器，則碎而不足悼矣。」愛妻子曰：「吾愛人者，則死而不足慟矣。」瓦者毀，

人者喪，常事，難免焉。

欲安靜其心，當先舍俗慮。俗慮曰：「我不汲汲於營貲，恐卒無以望吾腹矣；

不恆怒，則孥僕為不良矣。吾意寧甘心死於饑餓也，無寧憶心生於豐饌也；寧孥僕

為不良也，無寧我為不肖子也。」試言其小者，如忽瀉燈油，破罐子，且禁其駭

怒，默詢於己曰：「心之安靜貴耶？天下貴耶？心之安靜貴，無疑矣。今何不以油

一勺，以瓦一片，買此安靜乎？所得之貴如此，捐價之賤如彼，何惜耶？」又爾

呼兒童，兒童不應。彼或未聞爾聲耳，或已聞而有所避命耳。雖然，爾豈宜因他心

之忤，即怒亂而挫損本心哉！

人凡立志修學，即當預思，必有指議我者，如見端立拱翼，必且曰：「此矜容

也」；如見周旋中禮，必且曰：「此色莊也」；咸指曰：「夫夫也，從何處忽發聖

者耶？」今吾為學，惟斯不矜容，不色莊，而卓然自立，儼如承上帝之令，列於行

伍，而不敢有尺寸之失焉。此則始也指議之者，自心服其實修且起敬，自悔其議

矣。若不然，一因指議，而驟自退屈，不將為人所重笑乎？先笑我進，後笑我退

也。

物之奇異，爾毋傲而誇也。若馬自傲，而曰：「我乃良馬也」則已，爾傲而

曰：「我有良馬」，不爾報代畜而傲乎？爾非馬也，但獲馬之用耳已。吾克以道

義，用物，是我事也，而傲猶不可，況矜夫不在我者耶？

物無非假也，則毋言己失之，惟言己還之耳。妻死則己還之，兒女死則己還

之，田地被攘奪，不亦還之乎？彼攘奪者固惡也，然有主之者矣。譬如原主使人索

所假之物，吾豈論其使者之善歟，惡歟？但物在我手際，則須存護之，如他人物

焉。

嘗有所遇諸不美事，爾即諦思，何以應之。如遇惡事，君子必有善以應，遇勞

事以力應，遇貨賄事以廉應，遇怨謗事以忍應，猶以鐵鉞加我，我設干盾以備之，

又何懼乎！

爾在世界中，宜視己如作客然，宴飲、列席、饌具厚薄，由乎主人。爾無責望

行炙之人。以次當及爾，爾徐徐寡取之；行過弗及爾，爾

毋迎之。爾能於所服御如此，於妻子如此，於財貨如此，於權勢如此，則爾宜為天

主所客宴諸天上矣。使如行炙人之及爾、厚爾，而爾無與焉，爾已天上客，豈猶為

乃世人耶？

夫仁〔一〕之大端，在於恭愛上帝。上帝者，生物原始，宰物本主也。仁者信其

實有，又信其至善，而無少差謬，是以一聽所命，而無俟強勉焉。知順命而行，斯

之謂智。夫命也，我善順之則已，否則即束縛我，如牛羊而牽就之。試觀宇宙中，

孰有勇力能抗違后帝命，而遂己願者乎？如以外物得失為禍福，以外至榮辱為吉

凶，或遭所不欲得，或不遭所欲得，因而不順命，甚且怨命，是皆失仁之大端者

也。何也？凡有生之物，皆趨利避害，而并怨其害己之緣者也。不能以受害為悅，

必不能以損己為喜。父子之恩，而至於相殘，無他，謂其親不遂其所欲得也。衛

輒，子也。蒯聵，父也。子而拒父，正以君國為福、為吉焉耳。彼農夫之怨歲

〔一〕本節仁、義、禮、智、信五字，外加圓圈，是原文所有。

也，商賈之怨時也，死喪者怨天也，亦猶是也。是俱以外利，失其內仁也。君子獨

以在我者，度榮辱，卜吉凶，而輕其在外。於所欲值，欲避，一視義之宜與否，雖

顛沛之際，而事上帝之全禮，無須臾間焉。

天下難事，執有兩柄，一可執，一不可執。試如父兄之欲害其子弟也，曰：

「害人之事，是乃不可執之柄」，則難舉之矣；曰：「父兄也，是乃可執之柄」，

則舉之矣。然則父兄不善，欲害子弟也，子弟不可怨矣。雖有父兄不善，造物者以

我屬焉，豈容我擇其善否乎？

若或取樂之淫想形於心，汝先勤戒勿被其取焉，後退而念取樂之際，自污自醜

一時，取樂之畢，自悔自責一時，終則思曰：「如此非樂，何不捨之，而獨樂潔己

正樂哉！」使我剋樂，善乎？使我剋樂，善乎？寧不思取歡之頃瞬息，而遺長痛於

膺中乎哉？若斯必慾心自消，道心大長，而神樂於爾生矣。

爾觀受爵祿者，得安逸者，有聲望者，勿萌妄想，謂彼獲真福而果幸也。真福

也者，在於我所欲得即由我得之，不在於得其所不由我者也。彼皆不由我者，從外

而來，誰言其得之在我乎？爾不願為富貴、有聞、名第，願有德而為正人耳。然行

德而為正人之道，莫如賤視凡物不由我也。夫不肖者竟不由己，懼害望利也，而皆由他人焉。君子一一責諸己耳，而恆曰：「彼能死我也，不能害我矣！彼能富我也，不能利我矣！」進德之兆，多默少言。言而不言，酒之旨，殽之美；不訕人，少譽人，不訴己之長；聽己之譽則默笑譽之者，聽己之訾則不辯訾之者；卒防備己，如仇如寇焉。

人生生世間，如俳優在戲場上，所為俗業，如搬演雜劇，諸帝王、公卿、大夫、士庶、奴隸、后妃、婦婢，皆一時妝飾者耳，則其所衣衣，非其衣，所逢利害，不及其躬；搬演既畢，解去妝飾，則漫然不相關矣。故俳優不以分位高卑長短為憂喜也，惟扮其所承腳色，則雖丐子，亦當真切為之，以稱主人之意焉。分位全在他，充位亦在我。

務形上之工夫，如多飲、多食、多眠、多色，是賤丈夫之效也。夫大丈夫之誠意，惟在神心耳已，彼形事若恥之焉，但無如之何，姑輕事之耳。我身譬則驢也，而神心譬則子也。養驢則整其廄櫪，厚其飲食，華其羈絡，飾其鞍轡，而令己獨子，穢也，餒也，凍也，殍於途中，夫賤丈夫乎？嗚呼！今世之賤丈夫盈街，而人

莫之惜也。

欲知性之正，當觀人與己不殊事試之。如他僕乍壞瓶子，爾必曰：「常事也，不可怨。」則可知爾瓶子壞，非怪也。自微推巨，他妻子死，無不識曰：「命也，數也。」儻己所愛而死，則遽傷神號泣「嗚呼嗚呼，哀兮哀兮」，盡年不已，胡不記纍為他人言乎？爾恚兒童者嬉則愚也，乃欲弱非弱矣；譴奴僕者惰則愚也，乃欲鷙非鷙矣。欲子不死亦愚也，乃欲人非人矣。

踰分之任，智者毋負。負所不能任者，並失其所能任者焉。爾或為虜，賣爾身為奴，何等羞慚憤恨！爾將自己心役役於物，束縛苦楚，而乃熙熙乎哉？

有人通《易》善解，輒以教人，或自誇其能。爾聞之，默曰：「使伏羲氏明著性命之理，不以卦爻蘊蓄其旨，此人將無以自誇詡焉。」然有人欲學儒，則慕性命之理，心將明之，身將行之，且稽古中國先進執善說性命？顧聞其人莫如文王、周公、仲尼，其說莫辨於《易》，即取《易》讀之，讀之未達，即詢能解之者，而窮叩之。止於是，其所事無貴矣。既解達，而能力行，是乃貴焉。如徒誦其文而揚其微義，是圖為儒而成優伶乎？惟用《易》代樂府耳。夫見人從我求《易》之講，當

愈恥己之不能行其言也，況教誇乎哉？

交於小人，爾慎戒賊心，如行路戒踏釘失足焉。相互於穢物，無不自浣也。故

邁譚淫事者，汝或有道以移，易其譚以潔論也，否則以面之紅，且現己弗悅聽之。

有毀謗爾，爾想彼以是意為其自所當為也。人各有意，孰能皆與爾翁歟？然其

狀惟自誤自妄耳，於爾初無關矣。譬有人疑我曾婚，而我未婚，彼昧也，於我曷傷

乎？則方遇忤逆者，爾則曰：「彼以是意為其自所當為」，則無詫異而不加嗔於人

也。昔吾鄉有三善士坐道旁，忽被無道人詈詶極甚。其一士竟不動心，一囅然喜，

一憂而泣焉。心不動忿者，乃已定，無以外為累也。喜者，乃思己或有怨，則喜

人之知，而我責也。憂而泣者，乃視其詈己之罪，矜而哀之也。噫嘻！吾儕陋焉，

凡遇受辱之患，苟免報復之戾，且幸矣，孰暇憐其辱我之罪耶？以人德禪己行，常

聞焉；以人愿增己德，尚矣夫！

君子毋自伐。自伐也者，無實矣。爾在學士之間，少譚學術，只以身踐之可

也。若同在筵，不須評論賢者在筵何如，惟飲食如賢者而已。從眾之情，於形有

利，而於心有傷。賢者不以形之苟樂，陷心於難洗之恥也。評論德行，宜讓齒爵之

尊。躬行道德，無可讓者，人愈謙愈爭先也。設因詢，有譏爾曰無知，而爾喜之，

爾學已有符矣。蓋羊之示飽，非哇草之謂也，長羨充酪，而牧已知矣。

學之要處，第一在乎作用，若行事之不為非也。第二在乎討論，以徵非之不可

為也。第三在乎明辯是非也。則第三所以為第二，第二所以為第一，所宜為主為止

極，乃在第一耳。我曹反焉，終身泥濡乎第三，而莫顧其第一矣。所為悉非也，而

口譚非之不可為，高聲滿堂，妙議滿篇。

附錄

跋二十五言　徐光啟

昔遊嶺嵩，則嘗瞻仰天主像設，蓋從歐邏巴海舶來也。已見趙中丞、吳銓部前

後所勒輿圖，乃知有利先生焉。間邂逅留都，略偕之語，竊以為此海內博物通達君

子矣。亡何，齎貢入燕，居禮賓之館，月急大官殞餞，自是四方人士無不知有利先

生者，諸博雅名流亦無不延頸願望見焉。稍聞其緒言餘論，即又無不心悅志滿，以

為得所未有。而余亦以間遊從請益，獲聞大旨也，則余向所歎服者，是乃糟粕煨

爐，又是乃糟柏煨爐中萬分之一耳。

蓋其學無所不闚，而其大者以歸誠上帝，乾乾昭事為宗，朝夕瞬息亡一念不在此。諸凡情感誘慕，即無論不涉其躬，不挂其口，亦絕不萌諸其心，務期掃除淨潔，以求所謂體受歸全者。閒嘗反覆送難，以至雜語燕譚，百千萬言中求一語不合忠孝大指，求一語無益於人心世道者，竟不可得。蓋是其書傳中所無有，而教法中所大誡也。

啟生平善疑，至是若披雲然，了無可疑；時亦能作解，至是若遊溟然，了亡可解；乃始服膺請事焉。閒請其所譯書數種，受而卒業。其從國中攜來諸經書盈篋，未及譯，不可得讀也。自來京師，論著復少。此《二十五言》，成於留都。今年夏，楚憲馮先生請以付梨棗，傳之其人。是亦所謂萬分之一也，然大義可睹矣。

余更請之曰：「先生所攜經書中，微言妙義，海涵地負，誠得同志數輩，相共傳譯，使人人飫聞至論，獲厥原本，且得竊其緒餘，以禪益民用，斯亦千古大快也！豈有意乎？」答曰：「唯，然無俟子言之。向自西來，涉海八萬里，修途所經，無慮數百國，若行枳棘中，比至中華，獲瞻仁義禮樂、聲明文物之盛，如復撥

雲霧見青天焉。時從諸名公遊，與之語，無不相許可者，吾以是信道之不孤也。翻

譯經義，今茲未遑，子姑待之耳。」余竊韙其言。

嗚呼！在昔帝世，有鳳有皇，巢閣儀庭，世世珍之。今茲盛際，乃有博大真

人，覽我德輝，至止於庭，為我羽儀，其為世珍，不亦弘乎？提扶歸昌，音聲激揚

以贊，贊我文明之休，日可俟哉！日可俟哉！

萬曆甲辰，長至日，後學雲間徐光啟撰。

二十五言序　馮應京

太上忘言，其次立言，言非為知者設也。人生而蒙，非言莫覺，故天不言，而

世生賢哲以覺之。茲《二十五言》，實本天數，大西國利先生作也。

夫大西於中土，不遠絕乎？唯是學專事天，見為總總天民罔不交相利濟也者，

阽危則拯以力，迷惑則救以言，非力所及，聊因言寄愛焉，故不厭諄諄也。凡人之

情，厭飫常餐，則尋珍錯於山海，亦祇以異耳。先生載此道腴，梯航而來，以惠我

中國，如龍鸞鳳凰，無所希覬，要以陳得失之林，使眾著於性之不可虧，而欲之不

可肆，則所關於民用，固甚鉅已。

於戲！立言難，聽言不易，中國聖人之訓彰矣，然鋪糟者見譏於輪人，掞藻者或方之優孟，則今對證而發藥，烏可以已？儻誦斯言者，穆然動深長之思，一切重內輕外，以上達於天德，則不必起游、夏於九原，而尼父覺人之志以續。其視蘭臺四十二章，孰可尊用，當必有能辨之者。

京既受而卒業，幸禪涼德，乃付殺青，公之吾黨，無寧使人謂我金木方訊，獨藉此免內刑，且聽道說途於震修無當也。惟是匯流西海，不隱仁人之賜，俾共戴此天者，曙所嚮往，則知言君子，將亦有契於予心。

萬曆甲辰歲，夏五月，穀旦，盱眙馮應京書。

四庫全書總目子部雜家類存目提要

二十五言一卷 浙江巡撫採進本

明利瑪竇撰。西洋人之入中國，自利瑪竇始。西洋教法傳中國，亦自此二十五條始。大旨多剿竊釋氏，而文詞尤拙。蓋西方之教，惟有佛書。歐羅巴人取其意而

變幻之，猶未能甚離其本。厥後既入中國，習見儒言，則因緣假借，以文其說，乃漸至蔓衍支離，不可究詰，自以為超出三教上矣。附存其目，庶可知彼教之初所見，不過如是也。

【簡介】

《西國記法》或稱《記法》，明萬曆二十三年（一五九五）利瑪竇初著於南昌。

那時利瑪竇入華已十三年，不僅已能說在士紳中間流行的「官話」，而且對於士紳必讀的《詩》《書》等經典，下過記誦功夫，據說能夠當眾將臨場指定的段落倒背如流。從九百年前的唐初規定熟記官方頒行的經傳文本作為「明經」的唯一測試尺度之後，背誦四書五經便成為入仕教育的初階，然而缺乏幫助記憶的訣竅，也成了無數追求「學而優則仕」的讀書人的世代相傳的煩惱。而今忽然出現一位來自遠西的學者，只花了十年，便對中土聖經由目不識丁而爛熟於胸，乃至可順誦可倒背，怎不令人們驚服，甚而以為其人必有神功呢？

於是利瑪竇在南昌便聲名鵲起，成了宗室諸王的座上客，成了大小官員和各類士子爭相造訪的異域奇人，也使號稱通省軍門的巡撫陸萬陔，屈尊請求他把神術傳給己子。既感光榮又不堪其擾的利瑪竇，決定公開自己記憶術的秘密，因而編譯了這本《記法》。

《記法》凡六篇，內容主要是傳授形象記憶法。利瑪竇顯然認真學習過漢字的構造法，懂得形和聲是訓讀的基礎，而復原據以造字的圖像，尤為識字的要領。他本來具有異域學人對陌生事物的好奇，發現漢字的象形，是所謂「六書」的起點和主體，當然為幫助記憶中國各種事物而馳騁想象。當他發現自己的想象，居然引發自啟蒙起便與「小學」打交道的士紳的驚歎，以為他的記憶術來自某種天賦功能，並且紛紛向他請教掌握這種特異功能的奧妙，

他就情不自禁地要藉機炫耀自己記憶有術，而且要藉機展示自己對中國傳統經傳的體認如何深廣，就不奇怪。因為這時他還在為來自遠西的天主教在遠東立足而奮鬥，愈使中國的士大夫消除對這種陌生宗教的距離感，愈有利於這種宗教在中國的傳播。

我們不知道利瑪竇是否聽說過王安石。在他入華前四百多年，北宋王朝的那位改革家，為了推行他的新法，不但重編了《三經新義》，還為了把學究變成秀才，也就是從文化守成者變為文化新人，特別編了《字說》，用牽強附會的漢字解釋以使他的經典新釋被青年士紳接受。王安石《字說》的基礎便是「看圖識字」，如釋「坡」為「土之皮」等。他當時便受到傳統文化教養很深的學者譏嘲，如蘇軾就稱，按照《字說》，「波」字當釋作「水之皮」云云。但利瑪竇的《記法》，卻使中國學者感到與王安石的《字說》如出一轍，難怪《四庫全書總目》的作者，甚至不屑將它編入存目。

因此，《西國記法》在中國久已失傳。今存孤本，藏於巴黎圖書館，後收入吳相湘等主編的《天主教東傳文獻》。但這本書，署有朱鼎瀚「參訂」字樣。據朱序，他沒見過利瑪竇，僅與利氏同會士高一志（王豐肅）談過話，因而他的「參訂」，是否忠於利氏生前刻本，或至少忠於高一志的刪潤本，均不可知。今即據《天主教東傳文獻》的影印本標點。

原本篇第一

人受造物主所賦之神魂，視萬物最為靈悟，故遇萬類悉能記識，而區別以藏之，若庫藏之貯財貨然。及欲用時，則萬類各隨機而出，條理井井，絕無混雜。然人知能記憶，而不知所以藏貯、所以區別者從何而致，且翕受果在何處，其敷施之妙，卒莫能語諸人。此則造物主顯露密秘，運幹精蘊，人烏得而測之乎？吾西士間嘗論其概矣。茲再次第於左，以求同理。

記含有所，在腦囊，蓋顱顖後，枕骨下，為記含之室。故人追憶所記之事，驟不可得，其手不覺搔腦後，若索物令之出者，雖兒童亦如是。或人腦後有患，則多遺忘。試觀人枕骨最堅硬，最豐厚，似乎造物主置重石以護記含之室，令之嚴密，猶庫藏之有扃鐍，取封閉鞏固之義也。

人之記含，有難、有易、有多、有寡、有久、有暫，何故？蓋凡記識，必自目耳口鼻四體而入。當其入也，物必有物之象，事必有事之象，均似以印印腦。其腦剛柔得宜，則受印深而明，藏象多而久。其腦反是者，其記亦反是。如幼稚，其腦大柔，譬若水，印之無迹，故難記。如成童，其腦稍剛，譬若泥，印之

雖有迹，不能常存，故易記而亦易忘。至壯年，其腦充實，不剛不柔，譬若褚帛，印之易，而迹完具，故易記而難忘。及衰老，其腦乾硬大剛，譬若金石，印之難入，入亦不深，故難記，即強記亦易忘。或少壯難於記憶者，若鑴金石，入雖難而久不滅，故記之難，忘之亦不易。衰老易忘，猶圖畫在壁，其色久而闇脫，不能完固。且人賦質不齊，故記識亦有難易。大都兩間氣，鍾聚流行，處處不同，有清、有濁，有輕、有重。賦其清而輕者，其人多聰明審哲，故善記。賦其濁而重者，其人多昏蒙鹵鈍，故善忘。賦其清而重者，其人多譎詐，而浮躁薄劣，亦善記。此又氣之使然。人能審其所賦之偏，加修攝涵養，則可造於中正，而不為方隅所拘，竟累吾心之靈明也。學者勉旃。

凡人晨旦記識最易者，其腦清也。若應接煩擾，或心神勞瘁，皆能致腦乾。或邪寒酷炎，冷熱過宜，或醉飽過度，又食物中有堅韌油膩難消者，或果食未熟，蔬菜、腌肉、及諸乳、諸豆、豆腐、核桃、河池魚，凡浮脹之物，俱能混濁調腦之氣，滯塞通腦之脉，故難記易忘。觀此壞腦之故，則所以調攝之法，不可不得其宜矣。

昔人善記者，有若古昔般多國王，所屬之國，二十有二。其諸國語音文字各殊，國王悉能通達，不用繙譯。有若巴辣西國王，將兵數十萬，皆一一記其姓名。有若利未亞一國王，遣使至羅瑪，舍定，羅瑪諸臣千餘人造館勞問，翼旦使者入朝，見諸臣，即一一詳其姓名答謝之。厄斯其諾生平多識廣記，不勝其煩，偶聞西末泥德創記法，乃云：「何庸若所為哉？第以善忘法教我，則惠我多矣。」於戲！若厄斯其諾者，果得為通論歟？世不能盡如其善記，則記法亦不得不尚焉爾。囊有博學強記之士，人以石擊破其頭，傷腦，後遂盡忘其所學，一字不復能記。又人有墜樓者，遂忘其親知，不復能識。又人因病，遂忘一切世故，雖己名亦不能記憶之矣。

養記之法，大略時習而日用之，庶免生疏。但須先其難者，後其易者。蓋先之以難，遇易者則愈易易爾。譬學健步，初握兩鐵筆而行，及徒手而趨，不覺其為勞矣。養記之法甚多，書不悉載，亦有用藥物者，醫家知而能之。今惟有象記法，頗簡易便捷，而其用亦可謂廣大矣。

明用篇第二

凡學記法，須以本物之象及本事之象，次第安頓於各處所，故謂之象記法也。

假如記「武」、「要」、「利」、「好」四字，乃默置一室，室有四隅，為安頓之所，卻以東南隅為第一所，東北隅為第二所，西北隅為第三所，西南隅為第四所。即以「武」字，取勇士戎服，執戈欲鬥，而一人扼腕以止之之象，合為「武」字，安頓於東南隅。以「要」字，取西夏回回女子之象，合為「要」字，安頓於東北隅。以「利」字，取一農夫執鐮刀，向田間割禾之象，合為「利」字，安頓西北隅。以「好」字，取一丫髻女子，抱一嬰兒戲耍之象，合為「好」字，安頓西南隅。四字既安頓四所，後欲記憶，則默念其室，及各隅而尋之，自得其象，因象而憶其字矣。此蓋心記法之大都也。古西詩伯西末泥德嘗與親友聚飲一室，賓主甚眾，忽出戶外，其堂隨為迅風摧崩，飲眾悉壓而死，其尸齏粉，家人莫能辨識。西末泥德因憶親友坐次行列，乃一一記而別之，因悟記法，□創此遺世焉。

凡人亦有未經習法，自然能記者，如學者嘗憶念讀過經書，其某卷某張某行款，恍如在目。又如人遺物，追思其所經歷之處，細細研審，或勃然而記，探即得

之矣。又如與人談論，已而忘失，乃默思其所談之人之處，因而憶其事其言矣。觀此則於象記法，思過半矣。

象記者，其象含意浩博，不止一端。其處錯綜聯絡，綱舉條貫。初則似苦於繁難，不知安頓得法，井井不混，且取象既真，則記含益堅，布景既熟，則尋索亦易，是以初記似難，而追憶則易。何者？譬負重物，用力必艱，若載物於車，引之而行，不因車之益繁而加重，祇覺力省而運捷，蓋有所賴也。

凡記法既熟，任其順逆探取，皆能熟誦，然後精練敏易，久存不忘，但此法非矜奇炫異，借以駭人用者，默藏不露可也。

凡日用尋常學問，不可概用此法，恐所設之處，輕易用盡，遇急用者，卒無可用矣。況設處廣多，心□勞傷，其聰明失所依賴，如飲食過度，其胃臟必致損傷耳。惟切要事宜，初無意義可據者，如姓名、爵里之類，或暫記以便筆註，或強記以備應對，迺用此法，庶為便當。

設位篇第三

凡記法，須預定處所，以安頓所記之象。處所分三等，有大，有中，有小。其大則廣宇大第，若公府，若矕宮，若寺觀，若邸居，若舍館，自數區至數十百區，多多益善。中則一堂，一軒，一齋，一室。小則室之一隅，或一神龕，或倉櫃座榻。斯其處所之大概也。其處所又有實，有虛，有半實半虛，亦分三等。實則身目所親習；虛則心念所假設，亦自數區至數十百區，着意想像，俾其規模境界，羅列目前，而留識胸中。半實半虛，則如比居相隔，須虛闢門徑，以通往來；如樓屋背越，可虛置階梯，以便登陟，如堂軒寬敞，必虛安龕櫃座榻，以妙分區障蔽。是此居樓屋堂軒皆實，而闢門、置梯、安龕等項，皆心念中所虛設也。大都實有易，而虛設難。虛設非功夫熟練，不無差失，但其妙必虛設，始能快心適意，而半實半虛尤妙之妙耳。若以虛設為難，可隨意圖畫，玩索印心，與實有者可無殊焉。處所既定，爰自入門為始，循右而行，如臨書然，通前達後，魚貫鱗次，羅列胸中，以待記頓諸象也。用多，則廣宇千百間，少，則一室可分方隅，要在臨時斟酌，不可拘執一轍。又不論虛實，序成行列，編成字號，如每至十所立一號，記一十字，總記

幾十幾號，以便查考，以便聯絡應用，庶免紊亂。夫安象於處所，猶書字於漆板，

其字有時洗去，而漆板用之無窮。故處所非象可比，最宜堅固穩妥，然後利終身之

用。至小處所，有相宜及當忌者十三款，備揭於後，其大者、中者，則可觸類，不

必復舉。

一、宜舒廣。蓋便於安置大象也，若狹隘窄促，象大者不能容矣。但不宜太

廣，太廣則象走易逸。假如安頓一人於處所，高則修長踈立，闊則伸臂橫衝，必取

其盈滿而無餘隙。

二、宜閒靜。蓋會集喧囂，記象易雜。故若官衙廳事，若闤闠，若市衢，若學

堂，凡眾聚廣會之所，係多人來往者，概不可用。然亦須習睹常履，時時存想，庶

其處、其象，隱躍目前，無所遺漏。

三、宜整飭。若牆垣頹圮，器物狼籍，則人起厭心，象亦隨散。務以開朗心

胸，使易記存。

四、宜光明。蓋幽隱暗昧之所，臨用索象，多迷失不獲。但太明，恐象又隨光

而散，亦不可得。會須明而不露，密而不昏，在加意斟酌以定之。

五、宜貴美。凡人珍重寶異者，心目恆自注存。故處所若華屋，若精舍，器物

若金，若玉，若玻璃，若水晶，若文石采木、斑竹、佳磁，若錦繡、段帛、西絨、

火布，顏色鮮奇，金采燦灼者，用之為妙。

六、宜潔壇。凡污穢涸濁、湫濕畜水者，皆不用。恐心不容受，而象被污浥損

壞故也。

七、宜覆蓋。若敞露無蔽，恐為雨露浸損其象。

八、宜平坦。凡身所易到之處，象亦易取。若棟間梁上，岑樓危閣，取用大

難，心亦不能超達，故易忘失。

但不用此，亦可。

九、宜定守。凡各處所，要安一物象，永遠守定，不更移易，用此作號，庶免

淆亂。假如一處定馬，二處定牛，三處定羊，四處定鶴，五處定孔雀，其餘類推。

十、宜勻適。凡布置處所，不宜太遠，太遠則斷絕不繼，不宜太近，大近則混

亂難分。遠而五六尺之內，近而三四尺之外。亦不宜忽低忽高，忽平忽深，致意想

難於周運。惟聯絡貫串，如編貝然。

十一、宜鎮定。上守定，以物守處所也，此則以物之自為處所者言矣。若桌椅之類，皆易移易動者，恐至彼不見其物，即忘其象。故安置既定，再不可遷徙別處。

十二、宜平穩。上鎮定，以物之處言也，此則就物之體言矣。凡定處置器，皆要方稜平底，取其穩定，以便置象。若形圓活轉，則並象滾失矣，故如轆轤、轉輪、渾儀、圓球，皆不用也。

十三、宜奇異相別。凡處所相同，則易混，必虛加藻繪，分采異飾，或定置器物以別之。其器物，大則龕榻倉櫃，中則甕竈，小則鼎盉。若堂軒齋室之中，布置器物，先定行次，其一金，其一銀，又如水晶、玻璃、文石、采木，以至銅、鐵、磁、瓦等質，種種各別，毋得相同。假如一區之中，定置諸器，首龕，次甕，又次鼎。其龕一金飾，二銀飾，三文石，四斑竹，五紫檀，六烏木，七朱漆，八金漆，九黑漆，十粉油。其甕及鼎一金，二銀，三玉，四水晶，五玻璃，六文石，七銅，八鐵，九花磁，十白磁器。餘皆類此。

立象篇第四

蓋聞中國文字，祖於六書，古之六書，以象形為首，其次指事，次會意，次諧聲，次假借，終以轉注，皆以補象形之不足，然後事物之理備焉。但今之字，由大篆而小篆，小篆而隸，隸而楷，且雜以俗書，去古愈遠，原形遞變，視昔日自然之文，反以為怪。而時俗所尚，在古所謂謬譌無取者，咸安用無疑。故茲法取象，一以時尚習見之字為本，特略及古書畫耳。凡字實有其形者，則象以實有之物。但字之實有其物者甚少，無實物者，可借象，可作象，亦以虛象記實字，蓋用象迺助記，使易而不忘。然正象與借象、作象，在我活法以通之，如日、月、星斗、山川、岡阜、花果、草木、禽獸、昆蟲、宮室、器用、衣服、飲食等字，均係實有形體之物，即其物之象而記之，是係本象，猶所謂象形者也。如「本」、「末」二字，皆以大木一枝直立，有一人緣其根而坐，則為「本」之象，緣其顛而屘[1] 則為「末」之象，是係作象，猶所謂指事者也。如「明」字，以日月並耀，如「众」

〔一〕屘，字書未見，疑為「屆」字之刻誤。屆，《說文》：「一曰極也」。

字，以三人同居；如「聞」字，以大耳正懸門中；如「見」字，以隻目豎生額上，

炯彪四望；如「拜」字，兩手齊下着地恭敬作禮，亦係作象，猶所謂會意者也。如

「苟」字以狗，「描」字以貓，「晏」字以鶠，「醇」字以鶉，取其同音，以記實

象，是係借象，猶所謂假借、諧聲之義也。如「吏」字，以一巾衫人懷挾文卷；如

「兵」字，以一甲胄人起舞軍械；斯蓋用事而會意，因意而成字，猶六書之所謂轉

注爾已。又如「焉」字、「猶」字，皆鳥獸之名，今人多不識其形狀，若記「焉」以

一馬正面向外而立，記「猶」以虜酋牽犬，其餘形體之物未曾見者，諸如是推之。

夫文字浩繁，動以萬計，既難悉陳，又不可無述，□乃略具假如，少達其義。

如兩物俱有，則象以實□，或有事無物，則因實記虛，或體用相因，或源流相求，

或假人而為用，或取錯綜而起義，或取譬況以成奇，大都活象為妙，故用人居多。

如記圭璧冕旒以王侯，記高車儀從以卿相，記金鼓旗幟以將帥，記峨冠繡服以仕

宦，記巾履青衿以生儒，記甲胄、干戈、弓矢、白刃以士卒，記珠冠、金鳳、翠

鈿、霞披以命婦，記穀以倉，記酒以罇，記金以囊，記錢以撲滿，記衣服以箱篋，

記羞饌以俎豆，是皆實之實者也。記農以耒、以耜，記漁以竿、以緡，記匠以斧、

以鋸，記陶以範、以模，記書生以筆墨，記傭工以畚、鍤，記庖丁以刀案，記機杼、剪尺、鍼線以婦人，此以藝業與其器具互相成實者也。記德則以有德之人，記富則以聚財之人，記天文則以精習玄象之人，記善則以樂善好施之人，記醉則以耽酒之人，記走則以徒步之人，此借人之實而記事之虛也。記視以目，記聽以耳，記嗅以鼻，記啖以口，記言語以舌，記喜怒以顏，記燃以炬，記焚以薪，記登陟以階梯，記游泳以舟楫，記馳騁以騏驥，記盤桓以林壑，記燕樂以壺觴、簫鼓，記威武以榮戟、營壘，記舂以臼，記搗以砧，記吹以笙簧，記彈以琴阮，記汲以瓶索，記轉以轆轤，記採以筐籠，記烹以釜錡，記擊以缶筑，記拍以串板，記治以君，記化以民，記忠以臣，記孝以子，記敬以弟，記信以友，記別以夫婦，記貞烈以婦女，此因體而識用者也。記目以采色，記耳以管絃，記鼻以珍香，記口以甘脆，記手以扇，記足以舄，記几席以凭坐，記君以臨軒宣政，記臣以朝謁奏對，記父以立庭訓子，記子以恭愉侍養，記夫以其妻舉案而敬事，記妻以其夫親迎而至門，記兄弟以其友愛怡怡，承歡堂上，記朋友以圖書筆硯相與討論，記兒童以播鼗竹馬，記僕婢以井竈箕箒，此因用而識體者也。記雪雨以雲，記江湖河澤以

泉，雲泉其源也。記動以風，風其本也，記果核笋乾以茂林修竹，記穀種以嘉禾、

林竹，嘉禾其委也。記撮土以大地，記勺水以滄海，以其流放之極也，此遡流窮

源，因源求委者也。記官名，如尚書、侍郎、都御史、都督、布政司、按察使、留

守都指揮，則以所知某人曾登是職；記地名，如府、州、縣、驛，則以所知某人，

曾任知府、知州、知縣、驛丞；記姓氏，則以習知之人，而人之姓名字號，皆可取

其一字或二字，記之為象，此因人而借用者也。記父以子，記子以父，記伯叔以從

子，記從子以伯叔，記祖以孫，記孫以祖，記兄以弟，記弟以兄，記夫以婦，記婦

以夫，記師長以弟子，記弟子以師長，記主人以僕隸，記僕隸以主人，記男子以女

人，記女人以男子。如求其異，則記長以短，記大以小，記纖以巨，記寡以多，記

妍以媸，記惡以善，記素以采，記文以朴，此取錯綜對待以用之也。記聖人以麟

鳳，記君以龍，記宰相以鼎鼐，記執法以廌，記卿寺以棘，記將士以虎豹熊羆，記

士大夫以鵷鷺，記父以椿，記母以萱，記父子以鶴、以喬梓，記兄弟以鴻雁、以棠

棣，記夫婦以鴛鴦、以連理枝，記朋友以黃鳥，記賢人君子以美玉，以蘭蕙、菡

萏，記進士以杏林，記舉人以丹桂，記隱逸以鹿、以菊，記醫以橘井、以杏林，記

武夫以雄，記山野之人以小草，記婦女以奇葩艷卉，此則取世之譬況而用之者也。





武夫以雄，記山野之人以小草，記婦女以奇葩艷卉，此則取世之譬況而用之者也。
至若因實具之物兼形質以成象，或疊本象以成象，或合數象以成象，或參象意而成
象，復有難於作象，乃因有形之物，稍損益之以成其象，則知天下無不可象之
字，亦在乎善權巧變也歟！有如毛衣為表[一]，皮箕為簸，木白為柏，木禽為檎，王
冊為珊，玉豕為琢，石鬼為魂，犬骨為猾，衣、箕、白、禽、冊、豕、鬼、犬、形
也，毛、皮、木、石、玉、骨，質也。又老女為姥，少女為妙，金童為鐘，長弓為
張，巨矢為矩，斗米為料，色絲為絕，舟方為舫，文木為枚，大目為具，扁人為
偏，七刀為切，九首為馗，老、少、弓、矢、米、糸、舟、木、目、人、刀、首，質也。























武夫以雄，記山野之人以小草，記婦女以奇葩艷卉，此則取世之譬況而用之者也。

至若因實具之物兼形質以成象，或疊本象以成象，或合數象以成象，或參象意而成象，復有難於作象，乃因有形之物，稍損益之以成其象，則知天下無不可象之字，亦在乎善權巧變也歟！有如毛衣為表[一]，皮箕為簸，木白為柏，木禽為檎，王冊為珊，玉豕為琢，石鬼為魂，犬骨為猾，衣、箕、白、禽、冊、豕、鬼、犬、形也，毛、皮、木、石、玉、骨，質也。又老女為姥，少女為妙，金童為鐘，長弓為張，巨矢為矩，斗米為料，色絲為絕，舟方為舫，文木為枚，大目為具，扁人為偏，七刀為切，九首為馗，老、少、弓、矢、米、糸、舟、木、目、人、刀、首，質也。女、童、弓、矢、米、金、長、巨、斗、色、方、文、大、扁、七、九、形也。物兼形質而成象者也。有如兩木為林，重山為出，並月為朋，疊火為炎，三心為焱，三木為森，三口為品，三貝為贔，三牛為犇，三羊為羴，三犬為猋，三女為姦，斯則以重疊本象而成象者也。有如人犬為伏，人牛為件，魚羊為鮮，魚禾為穌，金帛為錦，木帛為棉，刀圭為刲，刀貝為則，耳舌為

〔一〕表，今作「表」，見《說文》。

矨，矢豆為短，爪角為觚，犬馬為駃，口耳系為緝，竹門日為簡，斯則合數象而成一象者也。及記休以人倚木立，記梀以矛豎林中，記輦以二夫挽車，記舂以杵臼舂心，記裏以駿馬披衣，記輠以露車載果，記壄以龍蟠土阜，記翔以羊生羽翼，記臬以鳥棲古木，記蠱以蟲承巨皿，記雷以方田受雨，記器以犬張四口，記妒以女當戶傍，記竄以鼠窺垣穴，記麤以鹿分兩段，記鸞以羔炙於高，記渥以屋臨水□，記灘以鳥飲溪邊，記鳴以鳥舒其喙，記告以牛哆其口，記解以牛角掛刀，記閶以馬立門中，記矮以女戴禾而執矢，記萌以日月寢草而同光，斯又參象以意而成象者也。所謂難作象者。如記「每」字則以母頭戴帽，「灾」字則以火上張蓋，「午」字牛斷其頭，「干」字羊截其角，「寵」字龜縮其首，「方」字房撤其戶，「什」字老人手攜藜杖，「亞」字惡人割去其心，斯又以形與意損益本體而成象者也。

更有一法，乃以兩象合為一體，取其前半為音，後半為韻，以翻切字法，區而識之。如人首獸身，或蟲首禽身，或人與禽獸昆蟲，凡一切動植有形物類，交互其體，而各半之，前段之象出切，後段之象行韻，依法翻切成字，記其象則憶其切，憶其切則憶其字矣。其記愈為簡便，其理愈為精妙。是以人首羊身，取人羊切攘；

鐵釘釘雞，取鐵雞切低；狗身馬頭，取馬狗切猷；魚首人身，取魚人切閶；鵝頭龜

體，取鵝龜切巍；人額上猴，取額猴切漚；飾錦於筆，取筆錦切稟；貂後狐前，取

狐貂切殼；玉質斧形，取玉斧切禹；蒲中居鱉，取蒲鱉切炮；豬困於筌，取豬筌切

斿；獅而象牙，取獅牙切撒，烹羔於鼎，取羔鼎切影；野人殺麝，殺麝切實；豹張

兩翼，豹翼切必；羣生長尾，羣尾切旨。其妙難以形容，此則取兩象之音韻合為

一字之翻切，其法固不可勝用，第音韻多同，雖切得其聲，未審其字，則於上下文

義融會貫通以求之，庶無差訛之患。又有不可不知者，凡預料諸象，概以人之活象

為上，其餘物之死象為次，故字字必求死活二象，咸備目中，以應其用。如記裘，

先以所知姓裘之人為活，繼以毛裘為死；記算，先以所知善算曆法之人為活，繼以

算盤為死；記鳳，先以所知之人名鳳者為活，繼以丹鳳獨立為死；記劍，先以所知

之人好舞劍者為活，繼以寶劍出匣為死。如記數目，則以先知行一之人，行二以至

行九行十者當之，又以某百戶為百，某千戶為千，某萬戶為萬。萬戶即今指揮，或

以所知姓萬之人，皆活象之例也。記一以橫栓、簽擔、鐵棍、長戈。記二以撓鈎、

鋼叉、象牙、牛角、兔耳。記三以三眼神鎗、鼎足、心星。記四以農家四股穡叉，

或棋枰四角方稜。記五以掌開五指，或五峰筆架。記六以稜觚六角，或六合圓帽。記七以瑤琴七絃。記八以鹿角八叉。記九以斑籧九節，箏鳴九弦。記十以十字木架，或兩掌並張。此為死記之例也。惟數字連記者最為要法，又另詳後篇。

定識篇第五

凡記識，或逐字逐句，或融會意旨，皆因其難易多寡，量力用之。如記「學而時習之，不亦說乎」，則以俊秀學童立觀書冊為「學」字，以武士倒提鏡爬象「而」字。以日照寺前，一人望之，象「時」字，或以姓「習」之人、名「時」之人。以日生兩翼，一人駭觀，象「習」字，或以姓「習」、名「習」之人。以一人持尺許之木，削斷其頭，象「不」字。以一人肩橫一戈，腰懸兩錘，象「夾」字；「夾」，篆文，即「亦」字也。以傳說築巖，取「說」字，或以一人拍手仰面而笑，亦象「說」字。以一胡人胡服而居，假借「乎」字。以上九字，逐字立象，循其次第，置之九處，此蓋一字寄一處之例也。若欲總記數字於一處，則以字象及意象，融化為一，務成自然。如記「尊德性」三字，先定第二字為活象，以有德或名德之

人居中，左手舉一酒尊，右手舉帶血生心，合成尊德性三字。若置四字、五字，就以一童立其前，如置六字、七字，就以二童立其前，皆舉執實物以象之。如五字，即「尊德性」下，續「樂道」二字，就於前象之前增一道服童子，左手擎龍頭鶴身之象，切「樂」字，通成「尊德性樂道」五象，記之一處。如七字，即「尊德性樂道」下，再續「極安」二字，就於前有德人之前，道童之右，增一女子戴大斗笠為「安」字，左手擎太極圖，取「極」字，總成「尊德性樂道極安」七象，記之一處，若數目重疊，更宜熟習此法。如記十一，則以一人行十者，右手執長戈以象之。如記二十，則以一人行十者，左手執鏡鈎以象之。如記三十四，則以一人行十者，左手持三眼神鎗，右手持農家四股穫叉以象之。如記五百，則以一百户，左手持五峰筆閣以象之。如記六千七百，則以一千户，左手舉琴，右手擎六合帽以象之。如記八千九十，則以一千户，左手持八叉鹿角，其側一人行十者，左手握九節斑篇，合而象之。如記九千十一，則以一千户，左手舉箏，其側一人行十者，右手持簽擔，合而象之。如記萬，則以萬户為活象，而執死象以成其數焉。此蓋一句數字共記之例也。逮欲融會數句之意，則以一

象或二象，可該一句二句，以至一事大旨，然必親切自然，庶經久不忘。如以一

聖容儒服，持白璧一方，納向金藤笥中，旁立胡賈，捧白金十定，仰嘻求售，是象

乃記「有美玉於斯，韞櫝而藏諸，求善價而沽諸」三句。如以一室羅列金玉錦繡服

玩器具，中有一人溫恭凝居，其窗壁間十目十手，儼如指視，是象乃記「十目所

視，十手所指，其嚴乎？富潤屋，德潤身，心廣體胖」六句。如以二人衫巾相向，

各執一簪而比同之，是象乃記「朋盍簪」一句。如以一人運動渾儀，其日月五星晶

光雜煥，是象乃記「璿璣玉衡，以齊七政」二句，如以一人射獵，逐二狼，一前蹶

自蹈其尾，一後蹶自蹈其尾，是象乃記「狼跋其胡，載疐其尾」二句。此則取象

以記章句之例也。凡記詩文書箚，一如是例，或一二句，或三四句作象次第安置，

其處甚少，其記甚多，雖連篇累牘，殊易排布，兼易識存，即偶忘一二字，其大意

尚在，而辭可漸索，較之字字記頓者，抑又簡捷矣。又如一方伯，戎衣躍馬，執旄

秉鉞，有兩野老，控其馬銜，哀容仰視，是象乃記夷齊叩馬而諫也。如一人箕踞眄

睨，一人攜杖而至以擊之，是象孔子責原壤而叩其脛也。凡記典故、記事實，一如

是例。更或華卉圖書，或良工冶範、鐫刻，或優俳搬演，或傀儡當場，乃有俊偉丈

夫悅觀其間，或以學士先生講論臺端，弟子拱聽函丈，可以表而識之。第初學記法，須逐字句定象，不得躐等，遞爾牽聯湊合，俟其習練既久，象所既熟，然後任意取用，不復拘泥。其象論多端，善學者更宜明達，附揭十款于左。

一、宜生動有致。蓋兀坐、蟠居、穩眠、林立，其象既死，易致遺忘。但象有鎮定，必不能自動者，亦以人事運用，因而活之。故象人也，或笑、或歌、或號、或泣，或手舞足蹈，或首掉身搖，或舒體徘徊，或撫膺瞻顧，或舂容而長嘯，或骬髒以雄談，或撐耳沉吟，或搔首踟躕，或張眉瞪目、怒髮衝冠，或扼腕竦肩、愁容下帶，或捧心而凝盼，或蹙額以長嗟，或屈指如有所籌，或鼓頤如有所啖，或矜持兩儀，或枕肱而延矚浮雲，或侍聽於庭儀典訓，或玄覽六合，或妙觀褒拜，或跳躍狂呼，或祝祈於廟貌巍靈，或展經朗誦，或搦管微吟，或引扇開襟，或加簪舉袂，或抱膝而停思玄理，或攬鑑擒班，恧然太息，或執巾拭涕，唱爾長吁，或促視圖畫，閃灼鼻間銀鏡，或散髮逍遙，或坐調瑟琴，泠朗指下心音，或鍾磬夏鳴，或笙簫鼓吹，或篩金擊柝，或攜杖寨裳，或和味鼎中，或割鮮几上，或旋烹而啜茗，或當食而嘗羞，或提筥抱甖，或操刀荷簣，或挾持兩石，或負戴千鈞，或

睟眸彎弓、直呼中的,或桀鷔試劍、仰絕垂纓,或蹴鞠投壺,或弄丸投石,或拱珍

而矜誇珠璧,或採芳而把玩芝蘭,或耕耘畎畝,或酩酊而潦倒,或鞦

掌而憩休,或稱比干戈、耀揚威武,或抹施粉黛,委宛嬌羞,或官吏坐趨,或主賓

揖讓,或倚木而欣顏擊節、客共嘉言,或臨風而把臂銜杯、朋同雅敘,或徒拳撲

搏,逞技於間場,或執版辨爭、健訟於公府,或飾塗鬼面、展轉揶揄,或俯據獅

音、張皇咆吼,或簸籮悼惜,或憔悴傷悲,或優游乎泉石締盟,或欷歔乎河梁送

別。以上諸貌,未盡形容,隨人點綴,倘非損改常觀,力標新姿,則象必雷同,難

於料理矣。其餘一切植蠢,咸云死象,又非與人可同日語者。然亦須概用人象活轉

其機,或游觀指顧,或導引招搖,或蔘飼滋培,或操持振作,一主於感動之而已。

至若木石、宇垣、器皿、雜具,誠死物也,亦以人象臨事展用,箸力運移。夫惟蠢

然介然者,皆得隨意幹旋,悉中矩度,孰謂死象而無活法以活之乎哉?

二、宜好醜懸殊。好則美麗精潔,不則粗惡醜陋,切忌瑕瑜之不掩,亦惡非剌

之莫加。假如衣服,若精麗則采綺華章,珠寶綫飾,紫貂狐白,鎖袱鵝絨,若醜惡

則敗絮敝麻,繼縷鶉結,穿膝露肘,掩以蒲毡。其餘物用,以是推之。

三、宜鮮明起觀。蓋五采炫耀，奪目映心，易憶易索。

四、宜裝束合體。凡人品流不同，服飾亦異，裝扮相稱，記認方明。如王者則冕衮弁服，公侯則簪纓蟒玉，文臣則梁冠朝服，幞頭大衫，武臣則甲胄錦袍、佩刀弓矢，或皆以峩冠束帶，錦繡品章，其餘生儒、吏胥、軍民、優隸，各照本等服色，易於分別，庶免混淆。

五、宜奇偏可喜。凡身材之肥瘠短長，面色之黑白，鬚髮之多寡，及傷殘癃

〔疣〕贅諸類，必各極其一偏之致，反覺趣味可挹。若只尋常面孔，何由映射瞳眸？

六、宜怪異可駭。如人有三頭六臂，豎目兩角，噴火赤睛，豕�m柔毛，牛羊剛鬣，禽生四掌六羽，龍有九尾，獸有兩翼，蛇有四足，魚有雙頭，哆口屬耳，撩牙毛面，虯鬚蝦鬚，馬生端角鱗文，諸如此類，引而伸之，不可勝數。

七、宜態狀可笑。蓋象貌貌端嚴，見者情沮興索，惟態度之忽可解頤，遂光景之時欲耀目。如醉客脫帽張衿，行步踉蹡，吐嘔狼籍。又如狂人蓬頭垢面，跣足裸體，披衣踣作，顛狂行止進退。此則可笑可謔，百醜其狀，惟欲態度迥異，以便記憶耳。

八、器技宜肖。凡人肄業，必執其器，蓋以分別四民，因其技藝而識之。如象士子，則展卷尋行，騷人墨客，則吮毫灑翰；丹青則繪染圖畫，吏書則抱捧文卷，兵則戎服胯刀，農則執耒扶犁，傭則荷插擔畚，匠則操磨斧鑿，陶冶則修治模範，漁樵則把竿執柯，商賈則盤算帳目，僕隸則綽仗擎蓋，其餘技藝皆可類推。

九、象所宜稱。如天地日月，山阜樹林，以至宮殿、屋宇、兕象牛駝，其形巨大，置之室隅，有不能容，擎之掌上，有不能舉，乃因其所而細小之，使之容焉，有如棘刺針芒，蟻蠅蚊蚋，至微小也，置之於器，有不能察，握之於手，有不能睹，乃因其用而廣大之，使之如杵如禽，易見易索，而不知其為細物也。

十、疑似宜分。如記日不可似月，記阜不可似山，記椿不可似槐，記殿不可似屋，記几不可似案，記榻不可似牀，記騾不可似驢，記狼不可似犬，記狐不可似狢，記鱉不可似龜，記鶴不可似鷺鷀，記雉不可似孔雀，記錦不可似繡，記珠不可似璣，記管不可似簫，記箋不可似楮。凡物有相類者，皆宜忌避，不可誤犯，以致紊亂失真，否則用而索之，必將混雜難辨，可不慎歟！

廣資篇第六

夫中國文字，奚啻萬計！人之知識學問，有博寡淺深之不均，設若字字作象，不惟連篇累牘，不能悉類，抑且意見未必盡合，音義未必融通，記誦繁艱，拘方執一，俾握樞轉丸之妙，翻為死法矣。其作象也，以人為活，為體，以物為死，為用，業已發明於前篇。然其用事用意，則有活而實，死而實，虛而活，實而死，又有半活半死，半實半虛，文殊理別，難以雷同。茲以世所恆用，如天文、地理、時令、干支、人事、器物等類，標列百數十字，以為程式。其用事用意，虛實死活，因可概見，學者取而推廣焉，或可為心機之一助。

天：一人以管仰窺渾儀，而璇璣運轉不息。

雲：一朝官執笏跪拜稱賀，慶雲靉靆，而垂接地。

雨：一魚立於鼠背，取魚鼠切雨。

露：一客行程，傾雨滿道。

霜：一朝服宰相，張蓋立甘霖中。

雪：一貫重裘大帽，遍體六出白花，一農簑笠執杖，傍立欣然。

星：：三台六符，燦耀在天，一丈夫昂首指顧，若有所訊詰。

潢：：一人黃其姓者，立大川之皋。

煙：：蒼青紫氣鬱鬱蔥蔥，而山水之間，車馬舟楫縹渺而來。

地：：置一地球於架，一人區別山川土地，以圖畫之。

岳：：一人丘姓者，登陟最高之山，或於獨山之上立一墳丘。

山：：一人登山遠眺，或案置一大筆閣。

川：：一人臨瞰三支大水，不見發原歸止之處。

陂：：一人抱大皮一張，息於土阜之側。

野：：一山僻老人，草服村貌，兩手捧芹一束，將有所獻。

渠：：水中浮一巨木，一人以力挽取之。

坪：：積土亂堆，一人執橛，一人執杴，共平治之。

塘：：一人唐姓者，掘土欲成一塘。

湫：：一人刈禾，左有川澤，右有燔炬。

田：：方畲一區，四面高□，其中縱橫皆起一□，交如十字。

區：一人持刀為一人髡鬚，取髡鬚切區。或一人挽車而行，取空車切區。

段：金彩段一疋。或借「斷」，一人以刀斷機。

頃：一人插匕於首之顛。

畝（畞）：中立十字架，架之左右有田一區，禾實穢穢，右立一人以觀之。

春：三人同觀一太陽。

夏：伏羲氏牛首人身，戰木葉為衣，手擎八卦圖，取義卦切夏。

穐（秋）：田禾豐茂，中突出徑尺元龜，一人往捕之。

冬：堂上紅爐，賓主狐裘貂帽對坐就烘，階前殘雪冰凌，喬木枯立。

晝：太陽停午照耀八荒。

夜：秉燭中堂，燦燈書室。

旦：旭日東升，曦暉和煦。

暮：斜日西傾，霞光佳氣。

朔：日月合度，日光月隱。

晦：四垂溟溟，餘光映人。

弦：月體如弓，上右下左。

望：日東月西，浮沉升降。

立春：土牛迎氣，納祥於朝。

驚蟄：雷鳴冰泮，百蟲鼓舞。

穀雨：蒔苗方長，甘澤滂沱。

芒種：農夫執芸播種，瘁躬汗背。

大暑小暑：借鼠為暑，大則尺許，小則徑尺。

白露：江天明淨，岸木含珠，其白如銀，其質如飴。

霜降：屋宇白銀，寒潭澄淨，草木零落，月度孤鴻。

大雪小雪：八紘一白，簷筋冰稜，大則如掌，小則如毛。

甲：大將金甲，燦日爭光。

乙：燕鳥雙飛，呢喃舉尾。

丙：借餅為丙，一人遜啖。

丁：借釘為丁，一人持一大釘。

戌∷一人持戈出售，戈布切戌。

己∷借鹿為己，一人剝鹿之皮。

庚∷借蒿[一]為庚，烹蒿於鼎，一人舉匕嘗之。

辛∷蕭蘋薰椒，積辛滿室。

壬∷婦人妊子，滿懷高突。

癸∷借鬼為癸，天神劈鬼。

子∷一嬰兒嬉戲，或以一鼠首戴日晷。

丑∷借醜為丑，東施效顰，人共嗤之，或以牛角間日晷。

寅∷借銀為寅，元寶一錠，或以虎項懸日晷。

卯∷官吏升堂，執筆畫卯，或以一兔背立日晷。

辰∷一龍角端日晷。

巳∷巨蛇盤旋日晷。

午∷馬首昂豎日晷。

〔一〕字當作「羹」。凡煮肉都稱羹，見《禮記·曲禮》集說。

未：羊角斜掛日晷。

申：獼猴效人提看日晷。

酉：雄雞鳴向日晷以啄點。

戌：日晷在亭，一犬守於其下。

亥：豚戇剛撐，載縛日晷。

經：六經集於其間，士子披頌不輟。

史：一朝士彈冠簪筆，竦立於庭。

翰：學士染墨，午雞翹立。

牘：竹簡韋編，纍纍滿車。

耕：農夫執策，驅牛而耕。

鑿：大匠執斤，丁丁鑿木。

陶：甓器盈野，工運於窯。

攽：皮衣挺戈，逐獸走曠。

歡：賓主滿堂，交觥酬酢。

憂：尺苗萎黃，兩農相向蹙頞，指仰烈日。

哀：縗絰扶杖，戚容垂泣。

樂：嘉禾雙穎，兩農相向鼓掌大笑。

動：旌旆當風。

靜：泰山傑立。

止：河中砥柱，屹然不動。

流：長江巨舶，揚風順潮。

傲：借炙餅之鏊。

惰：借舵。

怠：借官之束帶。

忽：借斜。

清：靚青水一甖。

寧：心盛於皿，覆以華蓋。

爽：一丈夫挺立中庭，四人分衣於肩腋之下。

曜：一瞿迎日而鳴。

端：一王者端拱中立。

莊：一壯士頭帶茅蓬。

馴：一廝飲馬於川。

雅：一人用象牙刻成一佳，毛羽備具。

勤：董土一堆，一人用力以平治之。

慎：借珍為真，一人擎大紅珍寶一塊，其形如心。

廉：借鐮為廉，一人把鐮而視，或置廉石於所。

節：一人秉節。

鉉：鼎耳也，瓦石鼎鼐，金玉其鉉，取其貴者記之。

柱：王爵質朴，兩柱玲瓏盤螭，紋縷如髮，取其精者記之。

紐：印方三寸，臺紐盈尺，取其大者記之。

梁：木桶盈尺，兩耳有孔，貫以八尺之梁，取其長者記之。

納：一人揮口，其口忽脫，獨握其柄。

管：一人臨□□□，□墜於几，把管而視。

鋒：一人執劍，一人引髮吹向其刃以試。

鈍：一人舉刀蒙銹，磨錫於礪。

蕚：秀英飄零，惟存其蕚。

蔕：一人摘瓜，先嘗其蔕，以別甘苦。

沖：人立水中。

和：一人哆口，把禾一束。

毿：巨獸毛皆振落，其身將赤。

氄：禽雛細毛初生，稀疏柔細。

牝：一馬在槽，駒食其乳。

牡：一鹿雙角八叉。

雌：一草雉栖於山梁。

雄：一雉錦身翹尾，遊於岡阜。

跳：雀跳而前。

躍：魚躍波間。

蟠：蟣虬蟠居。

紆：蛇引而行。

附錄

記法序　朱鼎澣

今天下無不知有西泰利先生矣，外父徐方枚有所藏先生墓中誌云：「先生於六

經一過目，能縱橫顛倒背誦。」澣未嘗不洒然異之。外父曰：「夫有以授之也。其

書久在則聖高先生笥中。然出利先生偶爾艸創，未易了了，高先生再為刪潤之。」

高先生則後利先生傳其教於天下，外父所父事者。高先生嘗教澣曰：「靈性有三

司，匪直記含而記含，得稱性靈之能，在能記有象，以及無象。如乙能記甲為兄，

丙為弟，又記甲、丙摠為同生，又能記同生之甲、丙摠為人。兄、弟為專，同生為

摠，人為大摠，繇此申之，以至念茲在茲，不忘人之靈性以繇生者。」此二先生不

遠九萬里西來意也，不然，此書一村學究教人讀書法矣，豈不有負先生？

東雍晚學朱鼎澣書於景教堂。

遵教規，凡譯經典諸書，必三次看詳，方允付梓。茲並鐫訂閱姓氏於後：

耶穌會中同學

高一志

畢方濟共訂

值會　陽馬諾　准

【簡介】

《坤輿萬國全圖》，利瑪竇繪製的世界地圖的最後一幅。

當利瑪竇於明萬曆十一年（一五八三）進入肇慶，便發現中國各省乃至重要城鎮都有地圖，而人們對他攜來的世界地圖也甚感奇異。為滿足知府王泮的要求，利瑪竇照繪一幅，但稍加改動，把中國的位置在圖上由偏東移向偏中，以取悅「中央帝國」的臣民，同時把包括公里、時區和地名等在內的說明文字，都改作中文。利瑪竇在給耶穌會上司和同事的通信中承認，他繪製時不夠盡心，因而圖形有錯，卻隨即為它的效應吃驚。因為王泮收到它，就立即在官邸中督責印製多幅，當作饋贈高官或友人的珍品。這使利瑪竇很快悟出，要在中國取得傳播基督教的立足點，向官紳贈送有中文說明的世界地圖和日晷、渾天儀、地球儀等，將是減少權力者疑忌並取得容忍乃至保護的有效手段。

從此利瑪竇便不斷繪製和改進他的世界地圖。據他的通信集和後來中外學者研究，他生前所繪地圖至少作過三次以上修訂，而各幅的石印本、摹繪本在他去世前後也有十四種或更多。圖名也有多次更改，初稱《山海輿地全圖》，後或改稱《世界圖志》、《世界圖記》、《輿地全圖》、《兩儀玄覽圖》等。萬曆二十九年（一六〇一）由利瑪竇手繪於木板上進呈給明神宗的那一幅，題作《萬國圖志》，而次年由李之藻在北京印製並曾由宮廷內監多次臨摹的那一幅，則命名為《坤輿萬國全圖》。後者當為利瑪竇生前增訂的最後一種。名曰「坤

輿」，顯然取自《易傳》「坤為大輿」，因坤既為地為母，又象臣象子，在謙卑中隱喻大地孕載萬物，或為利瑪竇被皇帝特許駐留帝京後自定的圖名。

《坤輿萬國全圖》以奧代理（Ortelius，一五七〇年）的世界地圖作為依據的。」李約瑟《中國科學技術史》第五卷即地學卷的這一判斷，未必獲得利瑪竇世界地圖的研究者共同認可。但在晚明，在帝國嚴禁民間私習天文已達兩個世紀多以後，在帝國因倭寇侵擾而對一切域外來客都疑忌有加已達近百年以後，利瑪竇的世界地圖，不僅使帝國精英們突然發現世界之大，中國並不等於「天下」，也由此領悟中夏文明並非唯一先進文明，相反可證陸王學派肯定東海西海都有心理同的聖人，或比程朱學派的「正學」更有理。因此，從跨文化的比較研究的角度來看，利瑪竇的世界地圖，歷史效應或在歷史地理學和地圖史以外。

不消説，《坤輿萬國全圖》的錯誤也是顯然的，東半球緯度多誤，南極圖乃出臆測，四大洲比例失調，尤其藉地圖宣揚宇宙結構的水晶球圖式更屬悖謬。但無論它的正確和錯誤，將中國畫作世界地圖的中央，便一直在中國地圖學中沿誤了四百年，直到以基督教紀元的第三個「千禧年」來臨前夜，在中國才有明令更正。

現據一九三六年禹貢學會影印的明萬曆三十年李之藻印《坤輿萬國全圖》複刻本，收入本集，附輯原圖序跋諸文。

坤輿萬國全圖

總論〔一〕

地與海本是圓形而合為一球，居天球之中，誠如雞子，黃在青內。有謂地為方者，乃語其定而不移之性，非□其□□也。

天既包地，則彼此相應。故天有南北二極，地亦有之；天分三百六十度，地亦同之。天中有赤道，自赤道而南二十三度半為南道；赤道而北二十三度半為北道。故按，中國在北道之北，日行赤道則晝夜平；行〔南〕道則晝短；行北道則晝長。

天球有晝夜平圈列於中，晝短、晝長二圈列於南、北，以著日行之界。地球亦設三圈對於下焉。但天包地外為甚大，其度廣；地處天中為甚小，其度狹。此其差異者耳。查得直行北方者，每路二百五十里覺北極出高一度、南極入低一度；直行南方者，每路二百五十里覺北極入低一度、南極出高〔一〕度。則不特審地形果圓，而並徵地之每一度廣二百五十里，則地之東西南北各一週有九萬里實數也。是南北與東西數相等而不容異也。

〔一〕見原圖第一至三頁，標題為編者所加。

夫地厚二萬八千六百三十六里零百分里之三十六分，上下四旁皆生齒所居，渾淪一球，原無上下，蓋在天之內，何瞻非天？總六合內，凡足所佇即為下，凡首所向即為上。其專以身□所居分上下者，未然也。

且予自大西浮海入中國，至晝夜平線已見南北二極皆在平地，略無高低。道轉而南，過大浪山，已見南極出地三十六度，則大浪山與中國上下相為對待矣。而吾彼時只仰天在上，未視之在下也。故謂地形圓而週圍皆生齒者，信然矣。

以天勢分山海，自北而南為五帶：一在晝長、晝短二圈之間，其地甚熱，帶近日輪故也；二在北極圈之內，三在南極圈之內，此二處地居甚冷，帶遠日輪故也；四在北極、晝長二圈之間，五在南極、晝短二圈之間，此二地皆謂之正帶，不甚冷熱，日輪不遠不近故也。

又以地勢分輿地為五大州：曰歐邏巴，曰利未亞，曰亞細亞，曰南北亞墨利加，曰墨瓦蠟泥加。若歐邏巴者，南至地中海，北至臥蘭的亞及冰海，東至大乃河，西至大西洋。若利未亞者，南至大浪山，北至地中海，東至西紅海、仙勞冷祖島，西至河摺亞諾滄。即此州只以聖地之下微路與亞細亞相聯，

其餘全為四海所圍。若亞細亞者，南至蘇門答臘、呂宋等島，北至新曾白蠟及北海，東至日本島、大明海，西至大乃河、墨何〔一〕的湖、大海、西紅海、小西洋。若亞墨利加者，全為四海所圍，南北以微地相聯。若墨瓦蠟泥加者，盡在南方，惟見南極出地，而北極恆藏焉，其界未審何如，故未訂定之，惟其北邊與大、小爪哇及墨瓦蠟泥峽為境也。其各州之界當以五色別之，令其便覽。

各國繁夥難悉，大約各州俱有百餘國。原宜作圓球，以其入圖不便，不得不易圓為平、反圓為線耳。欲知其形，必須相合連東西二海為一片可也。其經緯線本宜每度畫之，今且惟每十度為一方，以免雜亂。依是可分置各國於其所。東西緯線數天下之長，自晝夜平線為中而起，上數至北極，下數至南極。南北經線數天下之寬，自福島起為一十度，至三百六十度復相接焉。試如察得南京離中線以上三十二度，離福島以東一百廿八度，則安之於其所也。凡地在中線以上主北極，則實為北方；凡在中線以下則實為南方焉。釋氏謂中國在南贍部洲，並計須彌山出入地數，其繆可知也。

〔一〕原作「河」，今據上文及圖上説明統一作「何」。

又用緯線以著各極出地幾何，蓋地離晝夜平線度數與極出地度數相等，但在南方則著南極出地之數，在北方則著北極出地之數也。故視京師隔中線以北四十度，則知京師北極高四十度也。視大浪山隔中線以南三十六度，則知大浪山南極高三十六度也。凡同緯之地，其極出地數同，則四季並晝夜刻數同態焉。若兩處離中線度數相同，但一離於南、一離於北，其四季並晝夜刻數均同，惟時相反，此之夏為彼之冬耳。其長晝、長夜離中線愈遠，則其長愈多。余為式以記於圖邊。每五度其晝夜長何如，則西東上下隔中線數一則皆可通用焉。

用經線以定兩處相離幾何辰也。蓋日輪一日作一週，則每辰行三十度，而兩處相違三十度並謂差一辰。故視女直離福島一百四十度，而緬甸離一百一十度，則明女直於緬甸差一辰，而凡女直為卯時，緬方為寅時也，其餘倣是焉。設差六辰，則兩處晝夜相反焉。如所離中線度又同，則兩地人對足底反行。故南京離中線以北三十二度，離福島一百二十八度，而南亞墨利加之瑪八作離中線以南三十二度，離福島三百又零八度，則南京於瑪八作人相對反足底行矣。從此可曉，同經線處並同辰，而同時見日月蝕矣。此其大略也，其詳則備於圖云。利瑪竇撰。

論日月蝕

或問：「日月蝕之理如何？」答曰：日蝕者，緣朔時月至黃道，在日之下，遮掩日光，人不能見日輪，謂日蝕也。然日輪了無失光，故其蝕非天下相同之蝕，或此處蝕他處不蝕，或此處全蝕他處半蝕，此因所當有斜正之異故也。月蝕天下皆同也。蓋月與諸星皆借日為光，地形在九重天之當中，若望時月至黃道，正與太陽相對，地球障隔，其光不得直射，則月失其光而人以為蝕，乃地影矇之耳。已出地影，即復光矣。此交蝕之大略也。

論日大於地

問：「何以知日大於地，地大於月？」答曰：凡大小相等者，其小者之受光與不受光相半，而所蔽之暗影至於無窮。惟以小蔽大則小者之受光必過於半體，而其暗影漸遠則漸尖細，遠之極則無復暗影焉，其影有窮也。故月有蝕而星無蝕，月近地而星遠地，則地影之所不能及也。若地與月等，則不嘗蝕矣，若日與地等，則眾星皆蝕矣。所以知其大小之分也，別有圖評之。

論地球比九重天之星遠且大幾何

余嘗留心於量天地法，且從大西庠天文諸士討論已久，茲述其各數以便覽焉。

夫地球既每度二百五十里，則知三百六十度為地一週，得九萬里。計地面至其中心得一萬四千三百一十八里零九分里之二。自地心至第一重謂月天，四十八萬二千五百二十二里餘；至第二重謂辰星即水星天，九十一萬八千七百五十里餘；至第三重謂太白即金星天，二百四十萬零六百八十一里餘；至第四重謂日輪天，一千六百零五萬五千六百九十里餘；至第五重謂熒惑即火星天，二千七百四十一萬二千一百里餘；至第六重謂歲星即木星天，一萬二千六百七十六萬九千五百八十四里餘；至第七重謂填星即土星天，二萬五百七十七萬五千六百四十里餘；至第八重謂列宿天，三萬二千二百七十六萬九千八百四十五里餘；至第九重謂宗動天，六萬四千七百三十三萬八千六百九十里餘。此九層相包如蔥頭皮焉，皆堅硬，其體內，如木節在板，而只因本天而動。第天體明而無色，則能通透光如琉璃、水晶之類，無所礙也。

若二十八宿星，其上等每各大於地球一百零六倍又六分之一；其二等之各星大於地球八十九倍又八分之一；其三等之各星大於地球七十一倍又三分之一；其四等

之各星大於地球五十三倍又十二分之十一；其五等之各星大於地球三十五倍又八分

之一；其六等之各星大於地球十七倍又十分之一。夫此六等皆在第八重天也。

倍；土星大於地球九十倍又八分之一；木星大於地球九十四倍半；火星大於地球半

一；日輪大於地球一百六十五倍又八分之三；地球大於金星三十六倍又二十七分之

一；大於水星二萬一千九百五十一倍；大於月輪三十八倍又三分之一，則日大於月

六千五百三十八倍又五分之一自此可徵。使有人在第四重天已上視地，必不能見，

則地之微比天不啻如點焉耳，而我輩乃於一微點中分采域為公侯、為帝王，於是篡

奪稱大業，竊脫隔鄰疆碑而侵他疇，日夜營求，廣闊□地，殖已封境，於是竭心劇

神，立功傳名，肆彼無限之貪欲，殆哉殆哉！歐邏巴人利瑪竇述

李之藻序

　　輿地舊無善版，近《廣輿圖》之刻，本唐賈南皮畫寸分里之法，稍以縝密。然

取《統志》、《省志》諸書詳為校讎，所載四履遠近亦復有漏。緣夫撰述之家非憑

紀載即訪輶軒，然紀載止備沿革，不詳形勝之全，輶軒路出紆迴，非合應弦之步，

是以難也。禹貢之內且然，何況絕域！

不謂有上取天文以準地度如西泰子《萬國全圖》者。彼國歐邏巴原有鏤版，法以南北極為經，赤道為緯，周天經緯捷作三百六十度而地應之，每地一度定為二百五十里，與《唐書》所稱三百五十一里八十步而差一度者相彷彿，而取里則古今遠近稍異云。其南北則徵之極星，其東西則算之日月衝食種種，皆千古未發之秘。所言地是圓形，蓋蔡邕釋《周髀》已有天、地各中高外下之說；《渾天儀注》亦言地如雞子中黃，孤居天內；其言各處晝夜長短不同，則元人測景二十七所亦已明載。惟謂海水附地共作圓形，而周圓俱有生齒，頗為創聞可駭。要之，六合之內論而不議，理茍可據，何妨求野。圓象之昭昭也，晝視日景，宵窺北極，所得離地高低度數，原非隱僻難窮，而人有不及察者，又何可輕議于方域之外。

沈括曰：「古人候天，自安南至嶽臺繞六千里，而北極差十五度稍北不已。庸詎知極星不直在人上乎？」夫極星在人上，是極星下有人焉。再北而背負極星，其理可推也。元人測景雖遠，止于南北海二萬里內，而北極所差已五十度。西泰子泛海，躬經赤道之下，平望南北二極，又南至大浪山，而見南極之高出地至三十六度。古人測景曾有如是之遠者乎？

其人恬澹無營，類有道者，所言定應不妄。又其國多好遠遊，而曾習於象緯之學，梯山航海，到處求測，蹤逾章亥，算絕橈、隸。所攜彼國圖籍，玩之最為精備，夫亦奚得無聖作明述焉者？異人異書世不易遘，惜其年力向衰，無能盡譯。

此圖白下諸公曾為翻刻，而幅小未悉。不佞因與同志為作屏障六幅，暇日更事殺青，釐正象胥，益所未有，蓋視舊業增再倍，而于古今朝貢中華諸國名尚多闕焉，意或今昔異稱，又或方言殊譯，不欲傳其所疑，固自有見，不深強也。

別有南北半球之圖，橫割赤道，蓋以極星所當為中，而以東西上下為邊，附刻左方，其式亦所創見。然考黃帝《素問》已有其義，所言立於午而面子，立於子而面午，至於自卯望酉，自酉望卯，皆曰北面；立於卯而負酉，立於酉而負卯，至於自午望南，自子望北，皆曰南面。是皆以天中為北，而以對之者為南，南北取諸天中，正取極星中天之義，昔儒以為最善言天。今觀此圖，意與暗契，東海西海，心同理同，於茲不信然乎！

於乎！地之博厚也，而圖之楮墨，頓使萬里納之眉睫，八荒了如弄丸。明晝夜長短之故，可以挈曆算之綱；察夷隩析因之殊，因以識山河之孕，俯仰天地，不亦

暢矣大觀！而其要歸於使人安稊米之浮生，惜隙駒之光景，想玄功於亭毒，勤昭事於顧諟，而相與偕之乎大道。天壤之間，此人此圖詎可謂無補乎哉！浙西李之藻撰

利瑪竇跋

吾古昔以多見聞為智，原有不辭萬里之遐往訪賢人、觀名邦者。人壽幾何，必歷年久遠而後得廣覽博學，忽然老至而無邊用焉，豈不悲哉！所以貴有圖史，史記之圖傳之，四方之士所睹見，古人載而後人觀，坐而可減愚增智焉。大哉，圖史之功乎！

敝國雖褊，而恆重信史，善聞各方之風俗與其名勝，故非惟本國詳載，又有天下列國通誌以至九重天、萬國全圖無不備者。實也，跣伏海邦，竊慕中華大統萬里，聲教之盛，浮槎西來。壬午解纜東粵，粵人士請圖所過諸國以垂不朽。彼時實未熟漢語，雖出所攜圖冊與其積歲劄記紬繹刻梓，然司賓所譯，美免無謬。庚子至白下，蒙左海吳先生之教，再為修訂。辛丑來京，諸大先生曾見是圖者，多不鄙棄羈旅，而辱厚待焉！

繕部我存李先生夙志輿地之學，自為諸生編輯有書，深賞茲圖，以為地度之上應天躔乃萬世不可易之法，又且窮理極數，孜孜盡年不捨。歎前刻之隘狹，未盡西來原圖什一，謀更恢廣之。余曰：「此迺數邦之幸，因先生得有聞于諸夏矣，敢不罄意再加校閱。」乃取敝邑原圖及通志諸書重為考訂，訂其舊譯之謬與其度數之失，兼增國名數百，今圖為平面，其理難於一覽而悟，則又倣敝邑之法，再作半球圖者二焉，一載赤道以北，一載赤道以南，其二極則居二圖當中，以肖地之本形，云。但地形本圓球，隨其楮幅之空，載厥國俗土產。雖未能大備，比舊圖亦稍贍便於互見。共成大屏六幅，以為書齋臥遊之具。嗟嗟，不出戶庭，歷觀萬國，此於聞見不無少補。

嘗聞天地一大書，惟君子能讀之，故道成焉。蓋知天地而可證主宰天地者之至善、至大、至一也。不學者，棄天也，學不歸原天帝，終非學也。淨絕惡萌以期至善，即善也。姑緩小以急於大，減其繁多以歸於至一，於學也庶乎。實不敏，譯此天地圖，非敢曰資聞見也，為己者當自得焉。竊以此望于共戴天履地者。

萬曆壬寅孟秋吉旦，歐邏巴人利馬竇謹譔。

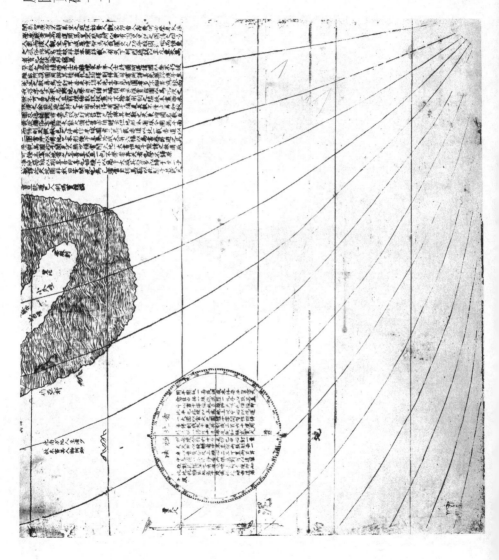

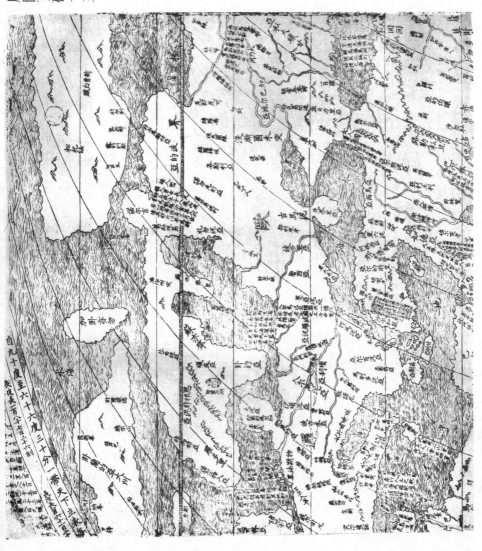

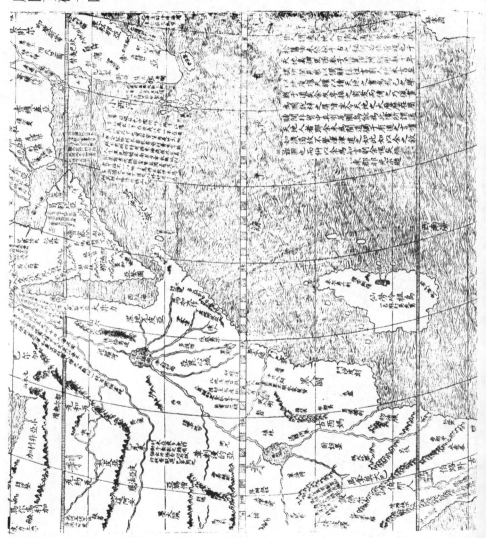

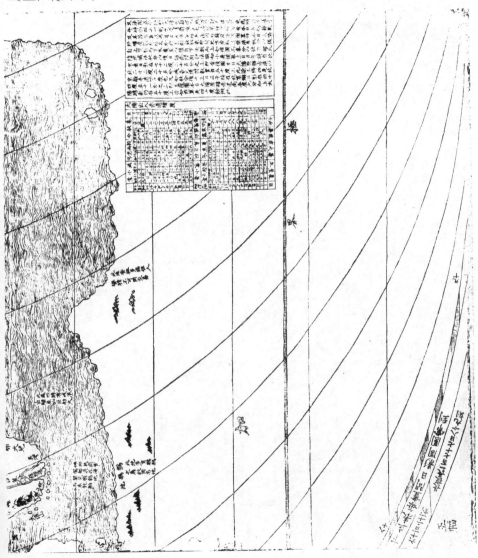

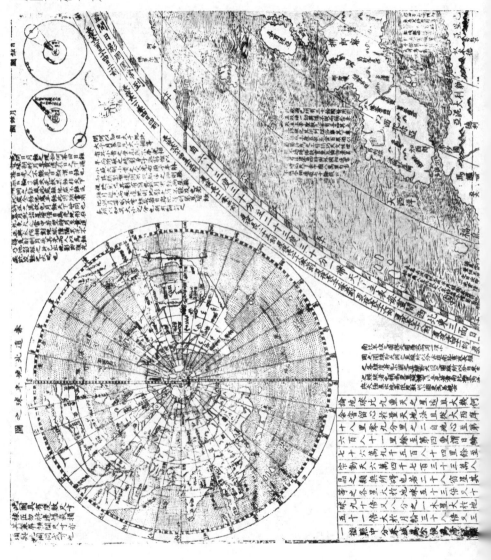

赤道北地半球之圖

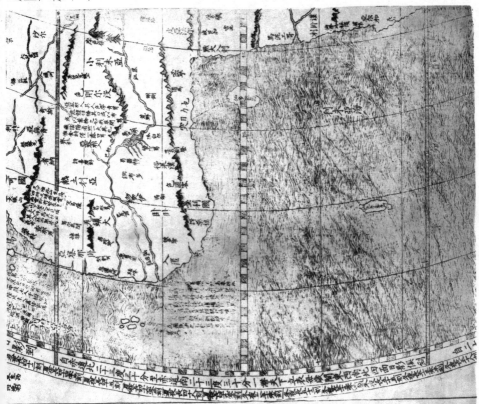

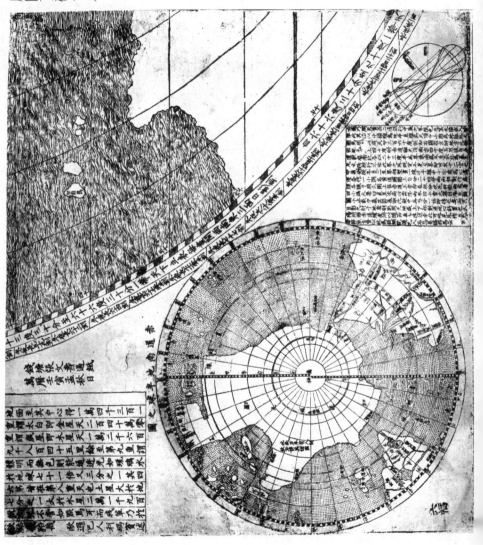

附錄一

原圖釋文

頁二（本附錄所標頁碼皆為原圖頁碼）

南亞墨利加州總敘

南亞墨利加今分為五邦：一曰孛露，以孛露河為名；二曰金加西臘，以所產金銀之甚多為名；三曰坡巴牙那，以大郡為名；四曰智里，古名；五曰伯西兒，即中國所謂蘇木也。其至南又有巴大溫地方，其人長八尺，故謂之長人國。皆無文字，以結繩為治。

伯西兒條

伯西兒，此言蘇木。此國人不作房屋，開地為穴以居。好食人肉，但食男不食女。以鳥毛織衣。

馬加大突右上斜註

此處人臥無床褥，但結繩為網，旁高中窪，兩頭以木椿掛之，偃臥其中。行即為轎。

峨勿大葛特正上註文

此地有獸，上半類貍，下半類猴，人足梟耳，腹下有皮，可張可合，容其所產

之子休息於中。

金魚湖右下註文

此地有獸名狨人，未嘗見其飲食。

頁四

哥泥白斯湖條

此洪湖之水淡，而未審其涯所至。依是下舟，可達沙瓦乃國。

上條右中

此處以上未有人至，故未審其人物何如。

得爾洛勿洛多條

譯云「耕農地」。

革利國條

自農地至花地，其方總名曰甘那托兒，然各國有本名。其人醇善，異方人至其

國者，雅能厚待。大約以皮為裘，以魚為業。其山內餘人平年相殺戰奪，惟食蛇蟻蜘蛛等。

頁五

得爾勿羅洛條

譯云「花地」。

利禱條

墨是可條

墨是可地產各色鳥羽，人輯以為畫，山水、人物皆妙。

地不下雨，自有濕氣，秠種數倍。

字露正下

字露右下

產香名巴爾娑摩，樹上生油，以刀割之，油出，塗屍不敗。其刀所劃處周十二時即如故，如德亞國亦有之。

字露右下

此地不知耕種，自多果蓏，人皆仰給。

頁六

中上

南北亞墨利加並墨瓦蠟泥加，自古無人知有此處。惟一百年前歐邏巴人乘船至其海邊之地方知。然其地廣闊而人蠻猂，迄今未詳審地內各國人俗。

長人國條

其國人長不過一丈，男女以各色畫面為飾。

墨瓦蠟泥條

墨瓦蠟泥條

墨瓦蠟泥系佛郎幾國人姓名，前六十年始過此峽，並至此地。故歐邏巴士以其姓名名峽、名海、名地。

頁七

流鬼條

人穴居皮服，不知騎。

上中

此處寒凍極甚，海水成冰，國人以車馬度之。鑿開冰穴，多取大魚。因其地不

生五穀,即以魚肉充饑,以魚油點燈,以魚骨造房屋、舟車。

上右

此係北海。眾書云有多島,但未載其數、其名。

下左

此處古謂兩邊之地相連,今已審有此大海隔開,此海可通北海。

下右

此地大曠,故多生野馬、山牛羊,而其牛背上皆有肉鞍,形如駱駝。

頁八

珊瑚樹島條

珊瑚樹生水底,色綠質軟,生白子。以鐵網取之,出水即堅而紅色。

無福島條

墨瓦蠟泥曾過此島,見無人物,故謂之無福島。

頁九

右中

此南方地，人至者少，故未審其人物何如。

頁十

左上角

出北海潮水極急，□□時，不及凍冰。

大茶答島右

此處潮水甚急，天雖極冷而水不及凝凍。

北極條

此地之北極者，半年有日光，半年無日光，故以魚油點燈代日。寒凍極甚，人難到此，所以地之人物未審何如。

鬼國條

其人夜遊晝隱。身剝鹿皮為衣。耳、目、鼻與人同，而口在頂上。嗷鹿及蛇。

哥兒墨條

此國死者不埋，但以鐵鏈挂其屍于樹林。

牛蹄突厥條

人身牛足。水曰瓠甐（？）河，夏秋冰厚二尺，春冬冰澈底，常燒器消冰乃得

飲。

意貌山條

山極高，登此看星覺大。

是的亞意貌外左

此國俗，父母已老，子自殺之而食其肉，以此為恤雙親之苦勞而葬之於己腹，

不忍棄之於山。

鞋靶條

鞋靶地方甚廣，自東海至西海皆是。種類不一，大概習非，以盜為業。無城無

郭、無定居，駕房屋於車上，以便移居。

嫗厥律條

地嚴寒，水出大魚，又多黑、白、黃貂鼠。其人最勇。

烏洛侯條

上下濕，多霧氣而寒，人尚勇，不為奸竊。

區度寐條

其人甚長而衣短，只有豬，無別畜。人輕捷，一跳三丈，又能浮水，履水浸

腰，與陸走不異。

襪結子條

其人□首，披皮為衣，不鞍而騎，善射，遇人輒殺而生食其肉。其國三面皆室

章。

奴兒干條

奴兒干都司皆女直地。元為胡□□，今設一百十四衛二十所，其分地未詳。

北室韋條

地多積雪，人騎木而行，以防坑陷。捕貂為業，衣魚皮。

焉耆右

漢車師地，唐之交河。

亦力把力條

古丘〔一〕茲國，元嘗分建諸王於此。

〔一〕原文如此，字本當作「龜」。

朝鮮條

朝鮮乃箕子分國，漢唐皆中國郡邑，今為朝貢屬國之首。古有三韓、穢貊、渤

海、悉直、駕洛、扶餘、新羅、百濟、耽羅等國，今皆並入。

于闐條

于闐東磧石，又東為流沙。人行無跡，故往返皆迷，聚骸以識道。無水草，多

熱風。

西番條

元嘗郡縣其地。今設二都司、三宣慰司、四萬戶府、十七千戶所。

日本島上中

山陰道出雲隱歧。

頁十一

日本條

日本乃海內一大島，長三千二百里，寬不過六百里。今有六十六州，各有國

主。俗尚強力。雖有總王而權常在強臣。其民多習武少習文。土產銀、鐵、好漆。

其王生子年三十，以王讓之。其國大抵不重寶石，只重金銀及古窯器。

大明條

大明聲名文物之盛，自十五度至四十二度皆是，其餘四海朝貢之國甚多。此總圖略載嶽瀆、省道大略，餘詳《統志》、《省志》，不能殫述。

安義河條

受三十水，產金沙。

榜葛剌條

榜葛剌古忻都州，即東印度也。

榜葛剌海下

舊港地扼諸蕃之會，商舶□□□富饒。其民沿海架筏為屋而居□□□□□□□則起椿而行。其土沃倍於他壤。有泥白樹酒，比椰酒更□，傍國如占城、大泥等皆有之。

三佛齊左下

即古干陀利，今為舊港宣慰司。

大泥條

大泥出極大之鳥，名為厄蟇，有翅不能飛，其足如馬，行最速，馬不能及。羽可為盔纓，□亦厚大可為杯。字露國尤多。

暹羅條

古赤土國，又名娑羅利。

占城條

即古林邑，產烏木。

蘇門答剌條

此島古名大波巴那，周圍共四千里，有七王君之。土產金子、象牙、香品甚多。

滿剌加條一

古哥羅□沙。

滿剌加條二

滿剌加地常有飛龍繞樹，龍身不過四、五尺，人常射之。

波爾匿何條

即浮泥國地，炎熱多風雨，木柵為城。其甲鑄鋼為□，穿之於身。有□樹□□

□塗身，兵刃不傷。無筆劄，以刀刻貝多葉行之，俗好□佛。

馬路古地方條

此地無五穀，只出沙姑米樹，其皮生粉，以為米。

大爪哇條

即訶陵，一曰闍婆。

爪哇條

爪哇右

爪哇，元兵曾到，擒其王。其地通商舶極多，甚富饒。金銀、珠寶、□□、瑪

瑙、犀角、象牙、木香等俱有。

此處海島甚多，船甚難行。其地出檀香、丁香、金銀香、安息香、蘇木、胡

椒、片腦。

新入匿條

此地名新入匪，因其勢貌利未亞，入匪相同，歐羅巴人口方至此，故未審，或為一片相連地方，或為一島。

瑪力肚

近年有被風浪加西良舶至此地，惟言其廣闊無所產。

頁十二

左上

此南方地，人至者少，故未審其人物何如。

頁十三

矮人國條

國人男女長止尺餘，五歲生子，八歲而老，常為鸖鶋所食。其人穴居以避，每候夏三月出壞其卵云。以羊為騎。

譜厄利亞條

譜厄利亞無毒蛇等蟲，雖別處攜去者，到其地即無毒性。

喎闌地、則闌地條

西洋布此二島最妙。

大泥亞條

即第那瑪爾加。

入爾馬泥海條

入爾馬泥海出琥珀，生石上，如石乳然，多在海濱，金色者為上，藍色次之，赤最下。

入爾馬泥亞諸國條

入爾馬泥亞諸國共一總王，非世及者。七國之王於中常共推一賢者為之。

兩沙爾馬齊條

兩沙爾馬齊極寒。人衣獸皮，不露面，只露口、眼。食馬血。風俗樸實，犯竊者即殺之。

黃魚島條

此島生珊瑚樹，長（下闕）

羅馬左下

此方教化王不娶，專行天主之教，在羅馬國，歐邏巴諸國皆宗之。

西齊里亞條

此島有二山，一常出大火，一常出煙，晝夜不絕。

區大亦下

有山名為穇沒辣，山頂吐火，頂傍出獅子。中多豐草，產羊甚廣。山腳有龍蛇，世傳穇沒辣之獸，獅首羊身龍尾，吐火、有聖□無人住，後一異人率眾開山以居。蓋寓言也。

女人國條

舊有此國，亦有男子，但多生男即殺之，今亦為男所併，徒存其名耳。

北高海條

此水甚浩蕩，不通大海，故疑為海、為湖，然其水鹹，則姑謂之海。

如德亞條

天主降生於是地，故人謂之聖土。

死海條

此海無所產，名為死海。然水性常淨，人溺其中不沈。

巴爾齊亞條

地產各色玉石、金剛石，鵶青石。

頁十四

泥羅河條

天下惟此江至大，以七口入海。其國盡年無雲雨，故國人精于天文。其江每年次泛漲，地甚肥澤，如糞其田。故國人種之五穀，以一收百，國稱富饒。

瓦約瓦左

此河三伏三出，每隔二百里。

黑入多左

中有七百洲，最大者未羅□，有城沿河，名門菲。此城為天下極大城，行十日程，地產寶石烏木。

曷剌比亞條

乳香產於此地，其樹甚小，他處則無。又產一藥，名厄爾剌，塗屍不敗。

忽魯謨斯條

忽魯謨斯地無草木，其牛羊駝馬皆食海乾魚。產珍珠、寶石、龍涎。山連五色，皆言鹽也。取之鑿為器皿之類，食物就用而不必加鹽。

利未亞條

利未亞最多虎、豹、獅子、禽獸之類。有貓出汗極香，以石拭汗收香，歐邏巴多用之。

小西洋條

應帝亞，總名也，中國所呼小西洋。以應多江為名，一半在安義江內，一半在安義江外。天下之寶石、寶貨自是地出，細布、金銀、椒料、木香、乳香、藥材、青朱等，無所不有。故四時有西東海商在此交易。人生黑色，弱順。其南方少穿衣。無紙，以樹葉寫書，用鐵錐當筆。其國王及其各處言語不一。以椰子為酒，五穀惟米為多。諸國之王皆不世及，以姊妹之子為嗣，其親子給祿自贍而已。

小西洋右

此處有革馬良獸，不飲不食，身無定色，遇色借映為光，但不能變紅、白色。

巴羅襪斯條

巴羅襪斯即古□人，以目長為媚。

巴羅襪斯條右

此海生好珍珠，海濱人沫〔一〕水取之為業。

研麻蠟等國條

此地俱近日，故國人身盡□黑，不服衣裳，髮皆捲短。土不產鐵，而產金銀、

象牙、犀角、寶貝之類。

馬拿莫條

馬拿莫有獸首似馬，額上有角，皮極厚，遍身皆鱗，其足尾如牛，疑麟云。

頁十五

上左

一名麻打曷失萵。

仙勞冷祖島條

佛郎幾商曾駕船過此海，望見鸚鵡地而未就舶。

〔一〕原文如此，按文意當作「沒」。

上中

此處四時有波浪，出鱷魚，似巨舫大。

鸚鵡地條

此地多有鸚鵡之鳥，故因名地。

中

此地香椒多端，但人蠻猾，不可同交易。

頁十六

歐邏巴州條

此歐邏巴州，有三十餘國，皆用前王政法，一切異端不從，而獨崇奉天主上帝聖教。凡官有三品，其上主興教化，其次判理俗事，其下專治兵戎。土產五穀、五金、百果，酒以葡萄汁為之。工皆精巧，天文性理無不通曉，俗敦實，重五倫，物彙甚盛，君臣康富，四時與外國相通，客商遊徧天下。去中國八萬里，自古不通，今相通近七十餘載云。

木島條

木島去波爾杜瓦爾半月程。樹木茂翳，地肥美，波爾杜瓦爾人至此焚之，八年

始盡。今種葡萄，釀酒絕佳。

右下角

此海有□□□□□長尺許，周身皆剌而有大力，若貼船後，雖順風不能動。海

濱產蠟里千樹，其木不畏火，可為屯寨。

頁十七

福島左

鐵島，此島無水泉，惟一大樹，葉恆不落，每日沒即有雲抱之，日出即散。土

人時于樹根跑一池，雲降成水，人畜皆資焉。

亞大蠟山條

天下惟此山至高，四時天晴，無風、雲、雨、雪，即有皆在半山下。望之不見

頂，土人呼為天柱云。其人寐而無夢，此最奇。

亞察那入條

亞察那入，其人色帶青背，露體，惟掩其口，或以布或以葉掩之，如我輩閉藏

陰陽者然，一大異也。惟食時僅一露口耳。

正左

此海有魚善飛，但不能高舉，掠水平過，遠至百餘丈。又有白角兒魚，□噬之。其行水中比飛魚更遠，善於窺影，飛魚畏之，遠遁，然能伺其影之所向先至其所，開口待唅。海濱人嘗以白線為餌，飄搖水面，□為飛魚捕之，百發百中。烹之，其味甚美。

圖表釋文

頁一

左上角

按，列宿、日、月、星諸天各自運行，遲速不等，而俱為宗動天帶之左旋。宗動天之行最速。人從地上望之，但覺日、月、星皆左旋，其實自是右轉。宋儒蟻行磨上之喻近之，但未知天有重耳。若非各自一天，彼日月星辰錯行，何能不害不悖？此理歐邏巴諸國講之極詳，不能具述。地、水合為一球，氣包地水，而火又包氣，九重天又包火外，亦另有解，茲揭其大略云爾。

右下角

《四行論略》曰：「天主創作萬物于寰宇，先渾沌造四行，然後因其情勢布之

於本處。火情輕，則躋於九重天之下而止；土情重，則凝而安天地之當中；水情比

土而輕，則浮土之上而息；氣情不輕不重，則乘土木而負火焉。所謂土為四行之濁

渣，火為四行之淨精也。火在其本處近天，則隨而環動，每偕作一週，此係元火，

故極淨，甚炎而無光焉。無光者何？無薪炭等體以傳其光故爾，若一遇外物衝照則

著而發光矣。比如窰既久燒而方除薪炭，雖內弗現火光，而熱氣甚盛，可遠點爇物

矣。天下萬象之初，皆以四行結形。」又曰：「夫氣處所又有上、下、中三域。上

之因邇火則常太熱；下之因邇水土，而水土恆為太陽所射以光輝，有所發煖，則氣

並煖；中之上下遠離熱者，則常太寒冷以生霜雪之類也。其三般氣處又廣窄弗等，

若南北二極之下，因達遠太陽者陰氣甚，則上、下熱煖處窄而中寒冷處廣；若赤道

之下，因近太陽者陰氣微，則反焉，故熱煖處廣而寒冷處窄。」如上圖。

頁三

右上角

《元史》云：「日出為晝，日入為夜，晝夜一周共為百刻，以十二辰分之，每辰則八刻三分刻之一，無問南北，所在皆同。晝短則夜長，夜短則晝長，此自然之理也。春秋二分，日當赤道出入，晝夜正等，各五十刻。自春分以及夏至，日入赤道內，去極浸近，夜短而晝長；自秋分以及冬至，日出赤道外，去極浸遠，晝短而夜長。以地中揆之，長不過六十刻，短不過四十刻。地中以南，夏至去日出入之所為遠，其長有不及六十刻者；冬至去日出入之所為近，其短有不止四十刻者。地中以北，夏至去日出入之所為近，其長有不止六十刻者；冬至去日出入之所為遠，其短有不及四十刻者。」此所云地中蓋指中國之中而言，然論晝夜長短，各處不同，則其法固有據矣。緣自古測景無如元人之遠者，故能發古人未發耳。錄此參考。

左下角

天地儀，以見日月運行、寒暑大意，精銅為之。外一環名子午環，取準南北二向。兩頭各用一樞，在南者借作南極，在北者借作北極。勻分三百六十度，隨地而移，如北極出地一度，則南極入地一度也。中橫環名曰赤道，日行至此則晝夜平

矣。□南北二十三度半各一環，為日行離赤道南北最遠之限。此三環當用一關挾貫於南北二極之中，俾其運轉者。最中一小球，乃地海全形也。自赤道下北方諸國觀之，日行北道則晝長夜短，至夏至而極，極則返而南。日行南道則夜長晝短，至冬至而極，極則返而北。其赤道以南諸國則反是焉。俱詳註大圖之傍。此儀之外尚當作一地平環，而以儀置於其中，上下各半，以分出地入地之界。另有銅式，不能具於圖中。

頁四

右上角

以下五總大洲用朱字。萬國大小不齊，略以字之大小別之。其南北極二線晝夜長短平，二線關天下分帶之界，亦用朱字。

頁五

中間線條

此中間線為晝夜平線，乃平分天下之中。凡在線已上為北方，凡在線已下為南方。其近線之地以月半為一季，一年共有八季，有二春、二夏、二秋、二冬。其南

北方四季皆相反。北方為春，則南方為秋；北方為夏，則南方為冬。殆因日輪照有遠近故也。

頁六

表右

總論橫度里分

南北直度則每度為地二百五十里矣。若東西橫度，則惟赤道下一度為合此算。其餘漸南漸北，遠而漸狹，則橫度有不及二百五十里者焉。別有減分減秒算法，附刻于左，蓋知分秒之廣狹而里數可推也。

表左

右法以六十分為一度，六十秒為一分。以地准之，則每度徑得二百五十里，每分徑得四里零六分里之一。凡積十四秒二十四忽為一里，積二分二十四秒為十里，積二十四分為百里，積四度為一千里，積四十度為一萬里。此皆以弦直道論云。

頁十二

看北極法

用平圓版一面，或銅或木，務要平整，愈大愈佳。中掛一線，線端墜一丸子，以取其直。中心畫十字線，此直線即天頂也，橫線即地平也，此線以上為地上。從中心以圓規運一大圈，以當天之圓體。十字間勻作四停，每停刻成九十度，共刻成三百六十度。用時只刻一停九十度亦足矣。如版式寬大，則每度分作六十分更妙也。中心釘一量天尺可以旋轉者。中界直線兩頭刻去一半，以看度分。尺上離心二三寸，置兩耳，耳中各鑽一小眼，務要兩眼直對，可以透望。夜對北極望之，看在地線上幾十度，即知此地北極出地若干度，為此地離赤道若干度。

頁十三
左上角
（闕）

頁十五
右版

又法，用正午時望太陽之影，亦知地方所離赤道之數，更為明白。其法於午時初四、正一刻之交用前版望太陽到第幾度，然後查本日是何節氣及某節某氣後第幾日、太陽原躔赤道內外幾度，依後圖算。將本日太陽所躔度數或除或加，與其剩數

相乘，即得地方度數。其看法，春秋分以後自上順數而下，冬夏至以後自下逆數而

上，如後圖。而春分以後日躔北陸，用減法；秋分以後日躔南陸，用加法。假如小

暑後躔第三日正午時在北京看日影，在七十二度二十五分之上，即查後圖，本日太

陽原躔赤道以北二十二度二十五分，減去太陽躔數，實在五十度上，九除五得四，

是北京離赤道四十度也。又如秋分後十三日正午時在北京，鄉日影在四十四度五十

一分之上，即查後圖，本日太陽原躔赤道南五度九分，加上太陽躔數，仍在五十度

上，亦如前算，是四十度，餘倣此。

左版

太陽出入赤道緯度表（略）

頁十六

左上角

此圖具有度數尺寸，裱匠勿將邊幅裁損，其制屏橫闊尺寸亦須與此圖同式可

也。

上中

或問：日月蝕之理如何？答曰：日蝕者，緣朔時月至黃道，在日之下，遮掩日光，人不能見日輪，謂日蝕也。然日輪了無失光，故其蝕非天下相同之蝕，或此處蝕他處不蝕，或此處全蝕他處半蝕，此因所當有斜正之異故也。月蝕天下皆同也。蓋月與諸星皆借日為光，地形在九重天之當中，若望時月至黃道，正與太陽相對，即出地影，地球障隔，其光不得直射，則月失其光而人以為蝕，乃地影矇之耳。已出地影，即復光矣。此交蝕之大略也。

上條下

問：何以知日大於地，地大於月？答曰：凡大小相等者，其小者之受光與不受光相半，而所蔽之暗影至於無窮。惟以小蔽大，則小者之受光必過於半體，而其暗影漸遠則漸尖細，遠之極則無復暗影焉，其影有窮也。故月有蝕而星無蝕，月近地而星遠地，則地影之所不能及也。若地與月等，則不嘗蝕矣，若日與地等，則眾星皆蝕矣。所以知其大小之分也，別有圖評之。

左下次

南北半球之圖與大圖異式而同一理。小圖之圈線即大圖之直線，所以分赤道南

北、晝夜長短之各緯度者也。小圖之直線即大圖之圈線，所以分自東至西之經線者也。稍為更置縱橫，可以互見。若看南北極界內地形與夫極星出地高低度數，則小圖更為易睹云。

頁十八

下中

右圖乃周天黃赤二道錯行中氣之界限也。凡算太陽出入皆準此。其法以中橫線為地平，直線為天頂，中小圈為地體，外大圈為周天。以周天分三百六十度。假如右圖在京師地方，北極出地平線上四十度，則赤道離天頂南亦四十度矣。然後自赤道數起，南北各以二十三度半為界，最南為冬至，最北為夏至，凡太陽所行不出此界之外。既定冬、夏至界，即可求十二宮之中氣。先從冬、夏二至界相望畫一線，次於線中十字處為心，□□各作一小圈，名黃道圈。圈上勻分二十四分，兩兩相對作虛線，各識于周天圈上。在赤道上者即春秋分，次北日穀雨、處暑，曰小滿、大暑，曰夏至；次南日霜降、雨水，曰小雪、大寒，曰冬至。因圖小，止載中氣，其節氣做此就中再勻分一倍，即得之矣。而其日影之射于地者，則取周天所識，上下

相對，透地心斜晝之，太陽所離赤道緯度所以隨節氣分遠近者，此可略見。凡作日晷帶節氣者，皆以此為提綱。歐邏巴人名為曷捺楞馬云

左上次

錢塘張文燾過紙

萬曆壬寅孟秋日

附錄二

吳中明跋

　　鄒子稱中國外如中國者九，裨海環之，其語似宏大不經。世傳崑崙山東南一支入中國，故水皆東流，而西北一支仍居其半，卒亦莫能明其境。夫地廣且大矣，然有形必有盡，而齊州之見，東南不踰海，西不踰崑崙，北不踰沙漠，於以窮天地之際，不亦難乎！囿於所見，或意之為小；放浪於所不見，或意之為大。意之類皆妄也。利山人自歐邏巴入中國，著《山海輿地全圖》，薦紳多傳之。余訪其所為圖，皆彼國中鏤有舊本，蓋其國人及拂郎機國人皆好遠遊，時經絕域，則相傳而誌之，

積漸年久，稍得其形之大全。然如南極一帶，亦未有至者。要以三隅推之，理當如是。山人淡然無求，冥修敬天，朝夕自盟以無妄念、無妄動、無妄言。至所著天與日、月、星遠大之數，雖未易了，然其說或自有據，並載之以俟知者。歐人吳中明撰。

楊景淳跋

漆園氏曰：「六合之內論而不議。」子思子亦曰：「及其至，聖人有所不知。」夫唯不知，是以不議。然未嘗不論，亦未嘗不知也，章亥之步地所從來矣。《禹貢》之書歷乎九州，《職方》之載罄乎四海，班氏因之而作《地理志》，政治風習靡所不具，此其大章明較著者。而質之六合，蓋且挂一而漏萬，孰有囊括苞舉六合如西泰子者！詳其圖說，蓋上應極星，下窮地紀，仰觀俯察，幾乎至矣。即令大撓而在，當或采摭之，其彷彿章步、羽翼禹經、開拓班志之搜羅者，功詎眇小乎哉！而其中有未盡釋者，儻亦論而不議之意乎？第西泰子難矣，而知西泰子亦不易。語云：「千載而下有知己者出，猶為旦暮遇。」元之耶律，浙之青田，其一證語！而凡涉之乎輶軒，識之乎心目，亦且窮年，夫豈耳食臆決、管窺蠡測者可同日

矣。茲振之氏與西泰子聯千載於旦暮，非大奇遘耶？此圖一出而範圍者藉以宏其規摹，博雅者緣以廣其玄矚，超然遠覽者亦信太倉稊米，馬體豪末之非竅語，寧獨與譚天蝸角之論、倘悗悠謬之見並眡之也！不佞淳與振之氏為同舍郎，稱莫逆，而與西泰子傾蓋如故者，視刻也，蓋同心云。蜀東楊景淳識。

陳民志跋

西泰子之有是役也，夫寧是浮舟棋局，脛之所不走而以臥遊？蓋裴秀六體，蟹匡爾；計然五土，蟬緌爾；亥之步而章之搜，至涯而反爾。方之此圖，窮青冥極黃壚，四遊九瀛所未嘗而累累焉。臚而指諸掌，彼惡溪、沸海、陷河、懸度直以甕牖語人；而叱夜郎為大於漢，此亦脅象之侈事，柱鼊之曠則矣。夫西泰子經行十萬里，越廿襪而屆吾土，入長安，李繕部旦暮而過之，遇亦奇矣哉！沘陽陳民志跋。

祁光宗跋

昔人謂通天地人曰「儒」。夫「通」何容易！第令掇拾舊吻，未能抉千古之秘，何必非管窺也，于天地奚裨焉？西泰子流覽諸國，經歷數十年，據所聞見，參

以獨解，往往言前人所未言。至以地度應天躔，以讀天地之書為為己之學，幾於道矣。余友李振之甫愛而傳之，乃復畫為圖說，梓之屏障，坐令天地之大歷歷在眉睫間，非胸中具有是圖儻能為此？倘所謂通天地人者耶！余未為聞道，獨於有道之言嗜如饑渴，故不覺津津道之如此。如以余之敘茲圖也，而並以余為知言，則余愧矣。東郡祁光宗題。

〔簡介〕

《上大明皇帝貢獻土物奏》，明萬曆三十八年十二月二十四日（一六〇一年一月二十七日），利瑪竇以「大西洋陪臣」名義獻給明神宗禮品的題本。

利瑪竇於一五八二年八月七日抵澳門，差兩個月便值三十週歲，從此踏上在中國傳教的不歸路。次年九月到肇慶，而後移韶州，赴南昌，留南京，囚天津，終於獲得皇上恩准，伴送「所貢方物」進入北京，按照中國人的計齡習慣，已經五十初度，所謂「年齒逾艾」了。

這道題本所署日期，便是利瑪竇一行到達北京的那一天。依明制，臣下寫給皇帝的文件，公事用題本，私事用奏本。這時明廷所知歐洲的唯一國家，是已在澳門建有居留區的葡萄牙，稱之為「西洋國」，俗稱「大西洋」。葡萄牙在東半球擁有羅馬教廷認可的所謂保教權，已有百年，凡歐洲天主教各修會派往東方的傳教士，都曾向葡萄牙國王宣誓效忠，作為葡王派遣的教士，由葡京里斯本附舟遠赴東方各地活動。利瑪竇自不例外，也熟知葡萄牙屢欲與明帝國正式建交而碰壁的過程。因此，當一五九六年他被耶穌會管理遠東教務的視察員范禮安（Alexandre Valignani）任命為統領華耶穌會的會督，並接受范禮安「盡一切努力在北京開闢一個居留點」、以爭取中國皇帝批准傳教合法化的指示以後，就致力於進京京。

這時他自稱葡萄牙的王臣，藉口奉使進貢「本國土物」，希望通過走宦官的門路，繞過帝國官僚衙門的種種繁文縟節，將西洋聖像連同自鳴鐘等西洋奇器直接送到皇帝面前，正是「盡

一切努力」獲准在京居留的關鍵一步。

憑藉已在中國內地生活十七年多的經驗，利瑪竇顯然估計到此舉頗似孤注一擲。他忍受覬覦其所備西洋奇器的宦官凌辱，即使被惡名昭彰的稅監馬堂投入私牢，仍不放棄利用宦官直達帝聽的期望。他又洞悉明廷外朝官員與內監互制的奧妙，因而在達官朋友的策劃幫助下，並在北上途中過濟寧時，由李贄及其任漕運總督的至交劉東星代寫改定，早就擬就措辭謙卑又中規中矩的呈獻貢物公文，用題本表示具有使臣身份，以期皇帝欣賞禮品的同時，有理由壓服外廷官員的口聲。

因而這道題本，篇幅雖短，意味甚富。首先解釋何以入華多年，至今才進京朝貢，無非由於天朝聲教文物令他震懾，不學好語文及聖學，便不敢叩閽朝見。其次開列主要禮品清單，強調均由「極西貢至」。又次聲明本人自幼出家，沒有任何世俗欲望，但本人非但「先於本國忝預科名，已叨祿位」，而且精通天文曆算，制器觀象等秘術，樂於為皇上服務。

值得注意的還有貢品清單，凡列十六種，而題本內僅舉七種。或以為多列九種為太監馬堂「初想占為已有，後因不能隱瞞，又嫌貢物不豐」，因而添加的。此說自相矛盾。合理的解釋，倒可能清單中所列三稜鏡等，早被明朝士紳視作「無價之寶」，但途中已被馬堂劫去，因此利瑪竇在題本中列於「等」外，卻又在清單中詳列，以迫使馬堂獻出又避免直接開罪馬堂。

利瑪竇的這道題本，原件不見於《明實錄》。據耶穌會史家宛杜里（Pietro Tacchi Venturi

或譯汾屠立），於一九一三年刊佈的《利瑪竇全集》下集（題作《從中國寄發的信函》）的編

者序說，利瑪竇這篇奏疏在一九〇〇年曾由上海的古富烈神父（P. Couvreur）將全文公佈，附

拉丁文與法文的譯文，並詳加註釋。宛杜里即據古富烈公佈的原件及拉丁文譯本，收入《利

瑪竇全集》下冊附錄（此冊由羅漁譯出，改題《利瑪竇書信集》，台灣光啟出版社、輔仁大

學出版社一九八六年版，附錄見羅譯本下冊）。又，清光緒間黃伯祿編《正教奉褒》一書（光

緒三十年上海慈母堂印本）也曾收入利瑪竇此疏，但未註明材料來源，文字與宛刊本所刊也

有差異。最大不同，是宛刊文內三見「天帝」二字，黃編均作「天主」；又，宛刊文末署「萬

曆二十八年十二月二十四日具題」十五字，黃編無，而結以「謹奏」二字；再，宛刊文後附

有「貢品清單」，黃編亦無。因此，宛杜里所刊，當係古富烈公佈的原件，而黃編或亦據以

收入，但正文有刪潤。現據羅譯本轉錄，並據黃伯祿鈔本，改正了羅譯刊本中明顯的錯字。

諸本或有題或無題，今依疏意，由編者擬為今題。

上大明皇帝貢獻土物奏 原疏

大西洋陪臣利瑪竇謹奏，為貢獻土物事：臣本國極遠，從來貢獻所不通，逖聞天朝聲教文物，竊語霑被其餘，終身為氓，庶不虛生；用是辭離本國，航海而來，時歷三年，路經八萬餘里，始達廣東。蓋緣音譯未通，有如喑啞，因僦居學習語言文字，淹留肇慶、韶州二府十五年；頗知中國古先聖人之學，於凡經籍，亦略誦記，粗得其旨。乃復越嶺，由江西至南京，又淹留五年。伏念堂堂天朝，方且招徠四夷，遂奮志徑趨闕廷。

謹以原攜本國土物，所有天帝圖像一幅，天帝母圖像二幅，天帝經一本，珍珠鑲嵌十字架一座，報時自鳴鐘二架，《萬國輿圖》一冊，西琴一張等物，陳獻御前。此雖不足為珍，然自極西貢至，差覺異耳，且稍寓野人芹曝之私。

臣從幼慕道，年齒逾艾，初未婚娶，都無繫累，非有望幸。所獻寶像，以祝萬壽，以祈純嘏，佑國安民，實區區之忠悃也。伏乞皇上憐臣誠愨來歸，將所獻土物，俯賜收納，臣益感皇恩浩蕩，靡所不容，而於遠臣慕義之忱，亦少伸於萬一耳。

又，臣先於本國，悉與科名，已叨祿位，天地圖及度數，深測其祕，製器觀象，考驗日晷，並與中國古法吻合。倘蒙皇上不棄疏微，令臣得盡其愚，披露於至尊之前，斯又區區之大願，然而不敢必也。臣不勝感激待命之至！萬曆二十八年十二月二十四日具題。

貢品清單*

時畫天主聖像壹幅

古典天主聖母像壹幅

時畫天主聖母像壹幅

天主經壹冊

聖人遺物及各色玻璃、珍珠鑲嵌十字聖架壹座

萬國輿圖壹幅

自鳴鐘大小各一座

三稜鏡貳方

大西洋琴壹張

沙刻漏貳具

乾羅經壹冊

大西洋各色腰帶計四條

大西洋布與葛布共五疋

大西洋國行使大銀幣四枚

犀牛角一隻

玻璃鏡及玻璃瓶大小共八件

＊這份清單見於宛杜里編、羅漁譯《利瑪竇書信集》附錄二十七「利氏向大明皇帝呈現（獻）禮物的奏疏」之後。據宛編原序，也當屬古富烈公佈的材料。但所列貢品名稱，與奏疏內提及者也有差異，如疏內所稱「天帝」，清單內均稱「天主」，數字寫法也不一致。羅漁所加譯注，以為清單曾經馬堂增改，卻未說明依據。又，羅譯本於清單每項上均有阿拉伯數字序碼，有幾項並在原名下附加說明，未詳為原編或譯本所加。

【簡介】

《西琴曲意》，利瑪竇為獻給明廷的「西琴」琴曲所填的歌辭，凡八章。

一六〇一年初利瑪竇與西班牙籍耶穌會士龐迪我（Didace de Pantoja）抵達北京，向明神宗「進貢」的禮品中有「大西洋琴壹張」。據《續文獻通考》描繪的形製，蓋即那時剛在西歐流行的羽管鍵琴，一種由古鋼琴發展成的、由羽毛管或撥子彈撥弦端可發三個八度音的大鍵琴。這以前在南京，按照利瑪竇的建議，龐迪我從郭居靜（Lazarus Cattaneo）學會了彈奏技巧和辨識中國五音。當龐迪我向充當御前樂師的四名宦官傳授了這具西琴的彈奏法和八首宗教樂曲以後，果然誘發了皇帝的好奇心，進而要求聆聽樂曲原配的歌辭。這就是本篇小序所述用中文意譯「道語」八章的由來。

所謂道語，自然指基督教所稱頌的上帝救世道理。看八章內容，大致取材於《舊約‧詩篇》中的大衛諸篇，由「牧童遊山」、「悔老無德」等曲命意可知。由於《舊約》將大衛描寫成理想的統治者，《新約》又把人們對大衛的期待同「大衛的子孫」耶穌掛在一起，因此利瑪竇用中國經典語言意譯大衛詩篇的要點，讓龐迪我教給御前樂師為皇上演唱，顯然寓有深意。

宮廷風尚不僅隨君主的癖好轉移，而且總會迅即成為上流社會的時髦，這在中國與西方並無二致。因而本篇既受萬曆帝欣賞，很快就紙貴京城，成為朝野官紳競相索取傳抄的作品。

這給利、龐帶來了雙重效益，一方面在士大夫中間樹立了德才兼備的君子形像，一方面在宮廷中贏得了皇帝的宦官侍從的普遍好感。二者對於他們開拓傳教事業無疑都大有助益。

本篇由抄本化作刊本，時間不詳。《畸人十篇》的初刻本、重刊本，均將本篇收作附錄。現據《畸人十篇》重刻本校點。

西琴曲意　八章

萬曆二十八年，歲次庚子，實具贄物赴京師，獻上，間有西洋樂器雅琴一具，視中州異形，撫之有異音。皇上奇之，因樂師問曰：「其奏必有本國之曲，願聞之。」實對曰：「夫他曲，旅人罔知，惟習道語數曲，今譯其大意，以大朝文字，敬陳於左。第譯其意，而不能隨其本韻者，方音異也。」

吾願在上　一章

誰識人類之情耶？人也者，乃反樹耳。樹之根本在地，而從土受養，其幹枝向天而竦。人之根本向乎天，而自天承育，其幹枝垂下。君子之知，知上帝者，君子之學，學上帝者，因以擇誨下眾也。上帝之心，惟多憐恤蒼生，少許霹靂傷人，當使日月照，而照無私方矣！常使雨雪降，而降無私田兮！

牧童遊山　二章

牧童忽有憂，即厭此山，而遠望彼山之如美，可雪憂焉。至彼山，近彼山，近

利矣！

善計壽修　三章

善知計壽修否？不徒數年月多寡，惟以德行之積，盛量己之長也。不肖百紀，孰及賢者一日之長哉！有為者，其身雖未久經世，而足稱耆耄矣。上帝加我一日，以我改前日之非，而進於德域一步。設令我空費寸尺之寶，因歲之集，集己之咎，夫誠負上主之慈旨矣。嗚呼！恐再復禱壽，壽不可得之，雖得之，非我福也。

德之勇巧　四章

琴瑟之音雖雅，止能盈廣寓，和友朋，徑迄牆壁之外，而樂及鄰人，不如德行之聲之洋洋，其以四海為界乎？寰宇莫載，則猶通天之九重，浮日月星辰之上，悅

不若遠矣。牧童、牧童，易居者寧易己乎？汝何往而能離己乎？憂樂由心萌，心平隨處樂，心幻隨處憂，微埃八目，人速疾之，而爾寬於串心之錐乎？已外尊己，固不及自得矣，奚不治本心，而永安於故山也？古今論皆指一耳。遊外無益，居內有

天神而致天主之寵乎？勇哉，大德之成，能攻蒼天之金剛石城，而息至威之怒矣！巧哉，德之大成，有聞於天，能感無形之神明矣！

悔老無德　五章

余春年漸退，有往無復，蹙老暗侵，莫我恕也。何為乎窄地而營廣厦，以有數之日，圖無數之謀歟？幸獲今日一日，即亟用之勿失。吁！毋許明日，明日難保；來日之望，止欺愚乎？愚者罄日立於江涯，竢其涸，而江水汲汲流於海，終弗竭也。年也者，具有輶翼，莫怪其急飛也。吾不怪年之急飛，而惟悔吾之懈進。已夫！老將瑧而德未成矣。

胸中庸平　六章

胸中有備者，常衡乎靖隱，不以榮自揚揚，不以窮自抑抑矣。榮時則含懼，而窮際有所望，乃知世之勢無常耶？安心受命者，改命為義也。海嶽巍巍，樹於海角，猛風鼓之，波浪伐之，不動也。異於我浮梗蕩漾，竟無內主，第外之飄流是從

耳。造物者造我乎宇內，為萬物尊，而我屈己於林總，為其僕也。慘兮慘兮！孰有抱德勇智者，能不待物棄己，而己先棄之，斯拔於其上乎？曰：「吾赤身且來，赤身且去，惟德殉我身之後也，他物誰可之共歟！」

肩負雙囊　七章

夫人也，識己也難乎？欺己也易乎？昔有言，凡人肩負雙囊，以胸囊囊人非，以背囊囊己愆兮。目俯下易見他惡，回首顧後囊，而覺自醜者希兮！觀他短乃龍睛，視己失即瞽目兮。默泥氏一日濫刺毀人，或曰「汝獨無咎乎？抑思昧吾儕歟？」曰「有哉？或又重兮，惟今吾且自宥兮！」嗟嗟！待己如是寬也，誠闇矣！汝宥己，人則盍宥之？余制虐法，人亦以此繩我矣。世寡無過者，過者纖乃賢耳。汝望人恕汝大癰，而可不恕彼小疵乎？

定命四達　八章

嗚呼！世之芒芒，流年速逝，逼生人也。月面日易，月易銀容，春花紅潤，暮

不若旦矣。若雖才，而才不免膚皴，弗禁鬢白。衰老既詣，迅招乎凶，夜來瞑目也。定命四達，不畏王宮，不恤窮舍，貧富愚賢，概馳幽道，土中之坎三尺，候我與王子同壙兮！何用勞勞，而避夏猛炎？奚用勤勤，而防秋風不祥乎？不日而須汝長別妻女親友，縱有深室，青金明朗，外客或將居之。豈無所愛？苑圃百樹，非松即楸，皆不殉主喪也。日漸苦，萃財賄，幾聚後人樂侈奢一番，即散兮！

【簡介】

《西字奇蹟》，一卷，利瑪竇用拉丁文拼寫漢字的著作，明萬曆三十二年（一六〇五）刊於北京。

利瑪竇初入澳門學習中文，便感到漢語比希臘文和德文都難學，吐字單音，同音異義，四聲有別，字如繪畫，言文不一，諸如此類，使他不得不用拉丁文給漢字注音，並力求尋找漢語發音的規則。羅馬耶穌會檔案館發現過一部著於一五八四至一五八八年間的葡華字典未完稿的鈔本，中文名為《平常問答詞意》，乃利瑪竇、羅明堅合編，便附有羅馬注音，方豪稱之為「第一部中西文字典」。一五九三年底，利瑪竇依照耶穌會遠東教務視察員范禮安的指示，開始將朱熹的《四書》譯為拉丁文，表明他將漢語拉丁化的技巧已相當熟練。一五九八年利瑪竇首度進京叩閽失敗，南歸途中又與同行的郭居靜，依賴華人修士鍾鳴仁的幫助，編成一份「中國辭匯」和另外幾套字詞表，據說「採用五種記號來區別（漢語）所用聲韻」。此件已佚，是否表明利瑪竇等用拉丁拼音讀漢語音韻規則的某種成功嘗試？已不可考。

《西字奇蹟》，除梵蒂岡圖書館有藏本外，明末清初有多種覆刻本。如今人們熟悉的，是明末程大約的《墨苑》本。據方豪說，程大約，字幼博，所刻書畫集《墨苑》，收入利瑪竇所贈宗教畫四幅，每幅均題有拉丁文注音的漢字，「合所附短文，得三百八十七字，為字父（即聲母）二十六、字母（即韻母）四十三、次音四、聲調符號五。」（方著《中西交通

史》下冊，台北中國文化大學一九八三年重排本，頁九四八。）方說當據羅常培《耶穌會士在音韻學上的貢獻》，（《中央研究院歷史語言研究集刊》第一本第三分，一九三〇）等文的研究。但方謂所附短文，應指利瑪竇贈程大約四畫最後一幅的題辭，名曰「述文贈幼博程子」，因而人們相信，前三幅題詞，實即照錄《西字奇蹟》三題，即「信而步海，疑而即沉」，「二徒聞實即舍空虛」，「淫色穢氣自速天火」。這三篇題跋，均為用文字解釋圖畫所示《舊約》有關伯多祿因信得救，因疑溺身等故事，傳教色彩極濃，可知利瑪竇將漢語拉丁化的研究成果，反過來用拉丁化漢語的形式，向中國士大夫推廣，宗旨仍在傳教。

程氏《墨苑》本，於一九二七年由陳垣據王氏鳴晦廬藏本重印，改題《明季之歐化美術及羅馬字注音》，並由沈尹默手鈔並作跋，一九八九年李炳莘在台灣重印，顯然沿習彼島出版界以避諱為名掩飾盜版之實的慣例，改題《利瑪竇羅馬注音四文》。今據陳垣校訂、沈尹默手書的刊本，參照復旦圖書館藏《涉園墨萃》叢書所收《墨苑》重印本，予以校點。

hâi pú lhô sín

xiĕ vâen tû lŏ

murmuli et vos inieu for. Edun aus ob noeswielcei exendit.

信而步海，疑而即沉

天主已降生，託人形以行教於世。先誨十二聖徒，其元徒名曰伯多落。伯多落一日在船，恍惚見天主立海涯，則曰：「倘是天主，使我步海不沉。」天主使之。行時望猛風發波浪，其心便疑而漸沉。天主援其手曰：「少信者何以疑乎？篤信道之人踵弱水如堅石，其復疑，水復本性焉。勇君子行天命，火莫燃，刃莫刺，水莫溺，風浪何懼乎！然元徒疑也。以我信矣，則一人瞬之疑，足以竟解兆眾之後疑。使彼無疑，我信無據。故感其信亦感其疑也。」

歐邏巴利瑪竇撰。

信而步海疑而即沈

sín lǒ pú hái nhì lǒ ciě chîn

天主已降生託人形以行教于世先

tiēn chù Y Kiám sem tǒ giň him ì hiǔm Kiáo yû xí siēn

誨十二聖徒其元徒名曰伯多落伯

boéi xě sh xim tû Rǐ iuên tû mîm yuě jù tō sǒ jù

多落一日在船恍惚見天主立海

tǒ sǒ yě gǒ çai chiûm haìm hoě kiěn tiēn chù siě hái

者何以疑乎篤信道之人踵弱水	心便疑而漸沉天主援其手曰少信	天主使之行時望猛風發波浪其	涯則曰倘是天主使我步海不沈
chě hô i nhî hûi tỏ sin táo cỏy giîn ncùm Iỏ xùi	sin piẻn nhî sỉ ciên chîn tien chù iuên Rî xèu yuǔ xào sin	tien chù sv̀ cỏy biûn xî vain mèm fúm fǎ fò làm Rî	iâi cě yue tàm xý tien chù sv̀ ngò púi bau pỏ chîn

如 Iû
堅 Kién
石 xiě
其 Kǐ
後 fǒ
疑 nhî
水 xiù
後 fǒ
本 puen
性 sim
焉 iên
勇 yùm
君 Kiūm
子 cṳ̀

行 hiìm
天 ﬁen
命 mim
火 hiùo
莫 mǒ
燃 gên
刃 gín
莫 mǒ
刺 cịu
水 xiù
莫 mǒ
溺 niě
風 ﬁūm

浪 Sǎm
何 hô
懼 Kiú
乎 hû
然 gên
元 niên
徒 tǔ
疑 nhǐ
也 yè
以 ì
我 ngo
信 siñ
矣 ìi

則 cě
一 yě
人 giñ
瞬 xún
之 chy
疑 nhǐ
是 cọ̌
以 ì
竟 Kim
解 Kiài
兆 chǎo
眾 chịum
之 cǒy

hŏú nhì sù pỳ vû nhî ngò sín vû Kíu cú càn R̂i sín

後疑使彼無疑我信無擾故感其信

yŏ càn R̂i nhî yè

亦感其疑也

eu ró pà Kí mà teú fiuén

歐邏巴利瑪竇撰

二徒聞實，即捨空虛

天主救世之故：受難時，有二徒避而同行，且談其事而憂焉。天主變形而忽入其中，問憂之故。因解古《聖經》言，證天主必以苦難救世，而後復入於己天國也，則示我勿從世樂，勿辭世苦歟？天主降世，欲樂則樂，欲苦則苦，而必擇苦，決不謬矣。世苦之中，蓄有大樂；世樂之際，藏有大苦，非上智也，孰辯焉！二徒既悟，終身為道尋楚辛，如俗人逐珍貝矣。夫其楚辛久已息，而其愛苦之功常享於天國也。

萬曆三十三年歲次乙巳臘月朔，遇寶像三座，耶穌會利瑪竇謹題。

Sŏ tû niên xiĕ ciĕ xĕ cŭm hiū

二徒聞實即捨空虛

Tiēn chù Kiéu xì chŏy cú xeú nân xî yèu Sŏ tû pí

天主捄世之故受難時有二徒避

Sŏ tûm hiim ccè tàn Kĭ sú Sŏ yēu iên tien chù pién

而同行且談其事而憂焉天主變

hym Sŏ bŭ giŏ Kĭ chūm niuén yēu chŏy cú īn Kiài cù

形而忽入其中問憂之故因解古

聖經言謹天主必以苦難抹世而

xúm
kim
yên
chím
tién
chû
pyĕ
ì
cù
nân
Kieu
xí
sŏ

後後入於已天國也則示我勿後

héu
fŏ
piŏ
yû
Ky
tién
quĕ
yè
cĕ
xý
ngò
vĕ
cûm

世樂勿聲世苦歟天主降世欲樂則

xí
sŏ
vĕ
çû
xí
cù
iû
tien
chŏu
Kiàm
xí
yŏ
sŏ
cĕ

樂欲苦則苦而必擇苦央不課矣世

sŏ
yŏ
cù
cĕ
cù
sŏ
pyĕ
cĕ
cù
Kiuĕ
pŏ
mieu
iì
xí

苦之中蓋有大樂世樂之際藏有

cù chỏy chũm biỏ yèu tả sỏ ỏi sò chỏy cỷ cẩm yèu

大苦非上智也孰辯焉二徒既悟

tả cù fì xám chỷ yè xỏ piến iên lỉ tủ Kỷ gủ

終身為道尋楚辛如俗人逐珍貝

chũm xin guỷy táo siñ cò sin Jũ sỏ giñ chỏ chỷn pẻi

矣夫其楚辛久巳息而其愛苦之

ù fũ Kỉ cò sin Kiều j̀ siẻ hỏ Ki ngủi cũ chỏy

功常享于天國也

cōm chǎm biàm yû tiēn gueˇ yě

萬曆三十三年歲次乙巳臘月朔遇

uàn lyĕ sān xx sān niên sùi çú yě sú lă ue sǒ yú

寶像三座耶穌會利瑪竇謹題

Teú síám san çóó yê sū hóci Lý Mà reú Kìn tý

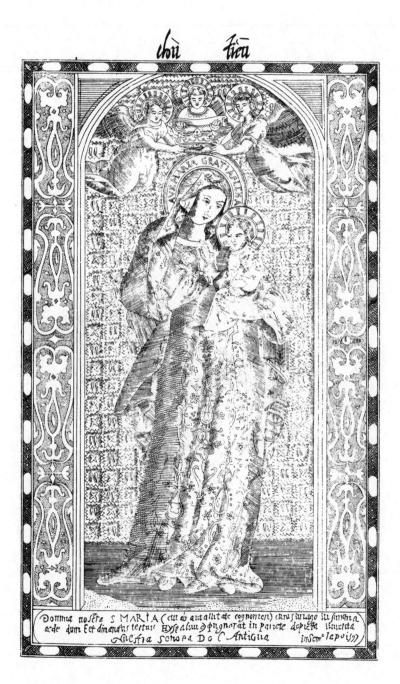

淫色穢氣，自速天火

上古鎖多麻等郡，人全溺於淫色，天主因而棄絕之。夫中有潔人落氏，天主命天神預示之，遷出城往山。即天雨大熾盛火，人及獸、蟲焚燎無遺。乃及樹木、山石，俱化灰燼，沉陷於地，地潴為湖，代發臭水，至今為證。天帝惡嫌邪色穢淫如此也。落氏穢中自致淨，是天奇寵之也。善中從善，夫人能之；惟值邪俗而卓然竦正，是真勇毅，世希有焉。智遇善俗則喜，用以自賴；遇惡習則喜，用以自礪。無適不由己也。

萬曆三十三年歲次乙巳臘月朔，遇寶像三座，耶穌會利瑪竇謹題。

'

嬌色穢氣自速天火

yî ſĕ guéi Kị cụ ſŏ tiĕn hùŏ

上古鎮多麻等郡人全溺於嬌色天

xaím cù ſò tō mâ tìm Kiún giî ciûên niĕ yû yî ſĕ tiĕn

主因而棄絕之夫中有潔人落

chŭ iî ſŕ Kị ciŭĕ cŏy fû chûm yèu Kiẹ giî ſŏ

氏天主命天神預示之遍出城徃

xị tiĕn chŭ mîm tiĕn xiî iv xí cŏy Kiŭ chŭ chîm nàm

山即天雨大熾盛火人及獸虫焚

xān ciě tiēn yü tà chiě xīm hùo ĝiŝ Kiě xiêu chŝm fuŝn

燎無遺乃及樹木山石俱化灰燼沈

séao vû ý nài Kiě xú mŏ xān xyě Kiŝ hóa bŏei ciŝ chŝn

隘於地地灘為湖代羨臭水至今

hién yù tí tí chīu ĝuŷ bùu tài ĵǎ chŝu xùi chí Kīn

為證天帝惡嬾邪色穢謠如此也

ĝuŷ chŝm tiěn tý ú hiên siê Sẹ ĝúei iŝ Jŝ cŝ yè

落氏穢中自致淨是天奇寵之也

Lǒ xi̊ guei chum çẙ choy cim xy tien Ki̊ chùn choy yè

善中從善夫人骹之惟值邪俗而

xén chǔm ậm xén fû gîn nêm choy ûûi chiě siê sǒ hẙ

卓然竦正是真勇毅世希有焉智

chǔ gên sùm chìm xẙ chùn yùm nhẙ xi̊ hi̊ yèu iên choy

遇善俗則喜用以自賴遇惡習則喜

iûû xén sǒ cě hẙ yùm ì çẙ Lai iûû ǒ siê cě hẙ

用以自礪無適不由已也

yúm ì çỷ ſý vû xiẻ pỏ yêu Kỳ ỳ

萬曆三十三年歲次乙巳臘月朔遇

nán lyẽ ſān xœ ſān niên ſúi çủ yẻ ſú lă we ŏỗ yú

寶像三座耶穌會利瑪竇謹題

Teú ſíám ſān çóó yẽ ſū hóci Lý mà Teú Kìn tỷ

述文贈幼博程子

廣哉，文字之功於宇內耶！世無文，何任其憤悱，何堪其闇汶乎？百步之遠，聲不相聞，而寓書以通，即兩人者暌居幾萬里之外，且相問答談論如對坐焉；百世之後人未生，吾未能知其何人，而以此文也令萬世之後可達己意，如同世而在百世之前。先正已沒，後人因其遺書，猶聞其法言，視其豐容，知其時之治亂，於生彼時者無異也。萬國九州，芬布大地，一人之身，百旬之壽，竭蹶以行，不能殫極；而吾曹因書書誌，臥坐不出室門，即知其俗，達其政，度其廣，識其土宜物產，曾不終日與地如指掌焉。聖教之業，百家之工，六藝之巧，無書，何令今至盛若是與？故國逾地尚文逾易治。何者？言之傳，莫紀之以書，不廣也，不穩也。一人言之，或萬人聽之，多則聲不曁已；書者能令無量數人同聞之，其遠也，且異方無礙也。言者速流，不容聞者詳思而諦識之，不容言者再三修整而俾確定焉。若書也，作者預擇之，筆而重筆，改易方圓，乃著之眾也。故能著書，功大乎立言者也。今歲寶因石林祝翁詩束，幸得與幼博程子握手，知此君旨遠矣。程子壽踰艾而志氣不少衰，行遊四方，一意以好古博雅為事。即其所製墨，絕精巧，則不但自作，而且以廓助

作者，吾是以欽仰大國之文至盛也。向嘗見中國彝鼎法物，如《博古圖》所載，往往極工緻。其時人無異學，工不二事，所以乃爾。今觀程子所製墨，如《墨苑》所載，似與疇昔工巧無異。吾乃諗大國之文治，行將上企唐虞三代，且駸駸上之矣。程子聞敝邦素習文，而異庠之士且文者殊狀，欲得而諦觀之。予曰：子得中國一世之名文，何以荒外文為耶？褊小之國、僻陋之學，如令演繹所聞，或者萬分之一不無少禆大國文明之盛耳，若其文也，不能及也。

萬曆三十三年歲次乙巳臘月朔，歐邏巴利瑪竇撰並羽筆。

xŭ vên cém yeú pŏ chím çù

述文贈幼博程子

quàm çãi vên cù cǒy cãm yū rù nùi yê xĩ vù vên hô

廣我文字之功於宇內耶世無文何

gín kî fuèn fĩ hô cán kî ngàn vén hû pǒ pú cǒy

任其憤悱何堪其闇汶乎百步之

yuèn xĩm pŏ fiàm vûen fh yú xù ì ûm cié leàm gĩn

速聲不相聞而寓書以通即兩人

後可達已意如同世而在百世之前

htú cò tă Kỳ ý Jù tŭm xí ſh cái pŏ xí cŏy ăĕn

知其何人而以此文也令萬世之

chĭ Kĭ hô giñ ſh ì çù vìn yè ſim van xí cŏy

如對坐焉百世之後人未生吾未能

Jù túi cŏ iên pŏ xí cŏy htú giñ ví ſĕm gŭ ví nĕm

者睽居幾萬里之外且相問答談論

chè qŭei Kĭū Kĭ ván li cŏy vái cĭc ſiam vúen tă tân ſúun

先正已沒後人因其遺書猶聞其法

siûn chŷm ỳ mǔ běu gín yn Kì ẙ xu yŭu vûen Kì ǧa

言視其丰容知其時之治亂於生

yên xý Kǐ fûm yûm chî Kǐ xý chŷ chŷ luón yū ſǒm

彼時者無異也萬國九州梦布大

pì xî chê vîl ý yè ván quǎe Kiêu cheu Juên pú tá

地一人之身百句之壽竭蹶以行

ti yě gín chŷ xin pě fiûn chŷ ẻu Kiě Kiuě ì hûm

掌為聖教之業百家之工六藝之

chàm iên xim Kiảo cʃy nhiẻ pẻ Kỉa cʃy cm̄ ſỏ nhỉ cʃy

其土宜物產曾不終日與地知指

Kỉ tù nhỉ vẻ cận cm̄ pỏ chum gỉ rû ti ſû chỉ

出室門即知其俗達其政廢其廣識

chủ Xỉ mên các chỉ Kỉ sỏ ta Kỉ chim tỏ Kỉ quam xiẻ

不能彈極而吾曹因書誌臥坐不

pỏ nôm tān Kiẻ ſh gû cậo yn̄ xủ chỏy giúo cọ pỏ

Kiào vû xū hô liūm Kīn chǐ xīm Jǒ xì iù cú quœ̆ iû
巧無書何令今至盛若是與故國逾

xǎm vǐn iû yǐ chǐy hô chè yěn chǒy chùen mǒ Kǐ chǒy
尚文逾易治何者言之傳莫紀之

ì xū pǒ quàm yè pǒ uèn yè yǔ giǐn yěn chǒy hǒě
以書不廣也不穩也一人言之或

uǐn giǐn tǐm chǒy tǒ cě xīm pǒ Kǐ ỳ xū chǒt něm
萬人聽之多則聲不暨已書者兹

lim vû leaâm
sú gîn túm
vuên chý
Kî yuên yè
cie Ý

令無量數人同聞之其遠也且異

fam vû ngai
yè yên chý
sô fieû pô
yuâm vuên
chý ciam
sū

方無礙也言者速流不容聞者詳思

só tý xié
chý pô
yuâm yên
chý cáy
san fieû
chìm só

而諦識之不容言者再三脩整而

pî Kiô tím
iên lô xu
yè cù chý
yú ce chý
pie

俾確定焉若書也作者預擇之筆

Sĥ chúm piě caì y̌ fam yuên nài chǔ cŏy chún yè cǔ nêm

而重業改易方圓乃著之銀也故能

chǔ xū cŏm tá hû sie yîn che yè Kīn súi tɫú iń xê

著書功大乎立言者也今歲實因石

siň chv̆ vm xi kien him tǒ iù yeŭ po chîm cụ o xèu

林祝翁詩束章得與幼博程子握手

chi cụ Kiun Chì yuèn ii chîm cụ çûi yù gai Sĥ chi

知蚨君吉遠矢程子壽喻艾而志

國之文至盛也向嘗見中國彝鼎 *quǎe cǒy vên chǐy xim yè hiǎm xâm Kiẻn chûm quǎe ỷ tìm*

作而且以廓助作者吾是以欽仰大 *çǒ Lỗ cič ì giǔ cụ cǒ chǔ gû xỷ ì Kin nhàm tá*

雅為事即其所製墨絕精巧則不但自 *yà gûei sú cič Kǐ sò chǐ mẹ ciǔ cǎm Kiǎo cě pǒ tān cụ*

氣不少裹行遊四方一意以好古博 *Kǐ pǒ xǎo suī hiûm iêu siú fām yě ì hǎo cù pǒ*

法　物　如　博　古　圖　所　載　往　往　極　工　緻　其

fă vĕ Iû pŏ cù Eŭ sò çạy vam vam Kiẻ cũm chỷ Ri

時　人　無　異　學　工　不　二　事　所　以　乃　余　今

âî gĩn vù Y̆ hŏ cũm pŏ Lh Sú sò ì nàì Lh Kĩn

觀　程　子　所　製　墨　如　墨　苑　所　載　似　與　疇

quõn chĩm çù sò chỉ mẹ Iû mẹ iuen sò çạy sú yù dêu

昔　工　巧　無　異　吾　乃　諗　大　國　之　文　治　行

siĕ cũm Kiao vù Y̆ gû nàì xin ta quăc cơy vên chỷ hĩm

將上企唐虞三代且駸駸上之矣程
aām xiám Kí tám yô sān tay ciè cin cin xiám côy ii chim

子聞歟邦素習文而異庠之士且文
çù viên pí pām sú siè vên shô Y siâm côy sú ciè vên

者殊狀欲得而諦觀之于曰子得
chè xûu ciam yŏ tê shô tý qûon côy yù yuê çù tê

中國一世之名文何以荒外文為
chūm quǎe yě xí côy mîm vên hô i hoǎm vái vên gûei

及 Kiě	大 tá	繹 yě	耶 yě
也 yè	國 guǎe	所 sò	褊 piēn
	文 vên	聞 vuên	小 siào
	明 mûm	或 hŏe	之 chỹ
	之 chỹ	者 chè	國 quǎe
	盛 xīm	萬 ván	僻 piě
	耳 sh	分 fuēn	陋 séu
	若 ǒ	之 chỹ	之 chỹ
	其 Ri	一 yě	學 hiǒ
	文 vên	不 pǒ	如 lû
	也 yè	無 vû	令 lîm
	不 pǒ	少 xào	演 yèn
	能 nêm	裨 pý	

uán lyě ſan xâ ſân niên ſúi çú yě zú lǎ me gǒ

萬曆三十三年歲次乙巳臘月朔

cū ró pà kí mà tçú ſiuén pĩm yù piě

歐邏巴利瑪竇撰並羽筆

附錄

環翠主人識　汪廷訥

乙巳歲，不佞於京師會西域歐邏巴國西泰利瑪竇，手書訂譜題詞見贈，回附於此。環翠主人識

vai ăc̆ ſiam vúen ta̋ tăn ſuín

iâi cĕ yue tàm xý tiĕn chù ſin táo cŏy hŭm ꞇiĕn múm bùo

vû nhĭ̂ ngŏ ſín vĭ ſin táo cŏy giĭ oàm kiĕ̀i cháᴏ chŭa cŏy

gǔ ꞇai chiên hoàm hoĕ hô giĭ ſĭ i ꞇŭ vĕ̆n kiĕu chien ſuên

Kẻi
êù
nhĩ
vẽ
cẫn
cẽm
pỏ
tỏ
cẻ
xĩm
chỷ
giỏ
cọ
pỏ

yẽn
chẽt
cáy
sẵn
siẽu
tá
hồi
liẽ
bính
tẽ
iủ
yểu
pỏ
chĩm

giỏ
cụ
có
chẽ
gũ
Ý
gũ
nài
xỉn
yẽ

êu
rỏ
pà
kí
.mà
têu
fiuẽn

乙巳歲不佞於京師會西域歐邏巴國西泰利

瑪竇手書訂譜題詞見贈因附于此

環翠主人識

訓俐瑪竇贈言

西極有道者文玄談更椎非佛亦非老飄然自儒風

酬利瑪竇贈言　汪廷訥

西極有道者，文玄談更雄。非佛亦非老，飄然自儒風。

陳垣跋

右西洋宗教畫四幅，說三則，見程氏《墨苑》卷六下，卅五葉後。未編葉數者，書成後所增也。又利瑪竇贈文一篇見卷三，自為葉數，亦書成後所加。今所傳《墨苑》有闕此圖及說者，有圖存而西洋字闕者，疑禁天主教時所削去。此為通縣王氏鳴廬藏本，圖說皆全，實為難得。《墨苑》分天、地、人物、儒、釋、道六集，今書口題曰「緇黃」者，即釋道合為一集，而以天主教殿其後也。時利瑪竇至京師不過五六年，而學者視之竟與緇黃並，其得社會之信仰可想也。

程氏名大約，字幼博，別字君房，徽人。以墨名家。行輩在方于魯先，而《墨苑》之成則在方氏《墨譜》後。《四庫提要》置《墨苑》在《墨譜》前，置《程幼博集》在《方建元集》後，皆為顛倒。且《墨苑》題曰程君房撰，而《程幼博集》則題曰程大約撰；又於《方建元集》言于魯有《方氏墨譜》已著錄，而於《程幼博

集》不言大約有《墨苑》已著錄，疑四庫館所見《墨苑》為不全本，故不知君房即大約也。

明季有西洋畫不足奇，西洋畫而見採於中國美術界，施之於文房用品，禁之於中國載籍，則實為僅見。其說明用羅馬字注音，亦前此所無。金尼閣著《西儒耳目資》即師其法，當時以此為西洋人認識漢字之捷訣。其間偶有誤注，如以「實」為「實」之類，則不可解也。今並表出之，以資參考。

末附汪廷訥坐隱無譜羅馬字一則，汪亦徽人，其書刻於萬曆卅六、七年，亦遍徵當世名人題贈。據自跋，此則為萬曆卅三年利瑪竇所贈，《坐隱集》並有《酬利瑪竇贈言》一絕。然試譯之，詞句不可通，蓋割裂《墨苑》利瑪竇贈文及圖說而成，殊可笑也。今譯其漢音如後。

外且相問答談論

涯則曰倘是天主2信道之3行天命火4無疑我信無5行道之人踵6解兆眾之7日在

船恍惚8何人而以此文9九州棼10其土宜物產曾不11多則聲12誌臥坐不言者再三修14

大乎立15幸得與幼博程16廓助作者吾17異吾乃謚18也

歐羅巴利瑪竇撰19。

連題款凡九十四字，可分為十九截：第一及第九至十八截採自《墨苑》利瑪竇贈程大約文；第二至第八及第十九截則《墨苑·信而步海》文也。或三四字，或五六七字，信手剪裁，任意聯綴，不顧其漢音文義如何，欺當時識羅馬字者希，特取其奇字異形託之利贈，以驚世炫俗。可見當時風尚，士大夫以得利瑪竇一言為榮也。

一九二七年九月八日，陳垣識。沈尹默書。

【簡介】

《幾何原本》，利瑪竇、徐光啟合譯，凡六卷，為歐幾里得《原本》（Elements）的平面幾何學部份。

古希臘亞歷山大里亞的數學家歐幾里得（Euclid，約330–275 B.C.），整合古代數學關於物體的形狀、大小和位置等空間性研究成果所著的《原本》，是以演繹邏輯建立數學的公理化系統的古典名著，初為十三卷，經後人增補成十五卷。卷一論三角形，卷二論線，卷三論圓，卷四論內接形和外接形，卷五論比例的一般原理，卷六論比例的應用即相似形。這六卷都屬於後世所稱的平面幾何學。卷七至卷九討論整數與幾何的相關度，或被後人稱作數論。卷十討論無理數，即畢達哥拉斯學派以寫超越人類智慧的直角三角形二直角邊相等時其弦無法求得整數值的問題。卷十一、十二討論立體幾何學。卷十三至卷十五討論立體算法。

歐氏《原本》於十二世紀初被歐洲基督教學者，在阿拉伯世界發現譯本，並轉譯成拉丁文，很快成為文藝復興時代歐洲的一門顯學。作為耶穌會修士必修的七科之一，利瑪竇在羅馬便師從克拉維烏斯（Clavius，1537–1612 A.D.德籍耶穌會名學者，即利瑪竇所稱的丁先生）學習過後者所著的拉丁文評注本。這部評注本，初版於一五七四年，在克氏生前又五次再版。利瑪竇據以譯作中文的，是該評注本的一六九一年版，由北京的耶穌會北堂尚存其藏本可證，當系利瑪竇入京後從羅馬寄來。

傳統的中國數學，重實用，因而重經驗的歸納，而忽視抽象的推理。雖然商高定理的發現，與畢達哥拉斯定理的發現同時或更早，古老的《墨經》也表明歐氏《原本》的若干重要公理或定理，在中國也曾被獨立發現，而關於圓周率的密率計算，中國也長期領先於中世紀的歐洲，但中國的傳統數學發展到十三世紀晚期，已出現對僅着眼於測量應用的歸納幾何方法的否定取向，卻總如真理碰到了鼻尖仍不知是真理。

於是，當明萬曆三十五年（一六○七），以中國士人熟悉的疑問數詞「幾何」命名的歐氏《原本》前六卷中譯本問世，那些只差一步便可建立自己的「形學」的數學家們，都很快對這個用定義、假設、公理、定理和抽象圖形所組成的演繹邏輯系統表示傾倒，乃至驚為泰西不傳之秘。其中包括筆述者徐光啟本人，非常希望洞悉這門「眾用所基」之學的全部體系，但他的續譯後九卷的要求，卻被利瑪竇叫停，說是「請先傳此，使同志者習之，果以為用也，而後計其餘。」

事實上，《幾何原本》、《圜容較義》，都曾引及克拉維烏斯的拉丁文評注本《原本》後九卷的內容。然而後九卷沒能續譯，在徐光啟固然感到遺憾，到後世更引起人們對利瑪竇的動機的猜疑。如少年時便沉醉於利、徐合譯的《幾何原本》的清初大數學家梅文鼎，就曾說：「言西學者，以幾何為第一義，而（利氏）傳只六卷，其所秘耶？抑為義理淵深，翻譯不易，而姑有所待耶？」這在指責中尚有恕辭。可是愈往後的指斥愈嚴厲，以為利瑪竇中止

翻譯，無非認為「用數學來攏絡人心的目的」已經達到，反過來又將徐光啟的遺憾，說成他

當初入教的目的就在於吸取西方科技以發展中國實學的明證。照此邏輯，那就只能說利、徐

合作翻譯《幾何原本》，雙方都別有用心，一個藉科學騙人信西教，一個藉信教騙人傳西學，

也就都屬於為達目的而不擇手段的權術運作。這邏輯與歷史一致麼？姑且存疑。

《幾何原本》於一六〇八年刻竣，即由利瑪竇寄多冊到羅馬，給耶穌會總會長並分贈自

己的恩師克拉維烏斯等神父，「由此可見中國人智慧之高，我們為傳教工作付出的代價，以

及我們在中國人中所獲得的榮譽」（同年八月廿二日致總會長信）。利瑪竇又將自己校正的

刊本寄給正丁憂在上海的徐光啟，還遺有對譯文重加修訂的底稿。徐光啟在利瑪竇去世後又

與龐迪我 (Didace de Pantoja)、熊三拔 (Sabbathin de Ursis) 便據此重閱初刊本，於一六

一一年出了《幾何原本》再校本。《天學初函》、《四庫全書》所收，以及明清間的各種覆

刻本、節錄本，依據的即為這個再校本。

利瑪竇卒後十年，艾儒略 (Jules Aleni) 在北京刊行的《大西西泰利先生行蹟》（後出

刊本或題《利瑪竇行實》）錄有曾任內閣首輔的葉向高，答覆某宦官的疑問，即朝廷何以打

破古例，賜給利瑪竇葬地？說是「姑無論其他，即其所譯《幾何原本》一書，即宜欽賜葬地

矣」。從明末到清初，幾何學已成數學家熱衷研究的顯學，無論採用的基本概念或專門術語，

還是構造的演繹系統或解題方法，都把利、徐合譯本當做原創的出發點和基礎。

這風氣由於清康熙帝的提倡而益盛。康熙帝初親政，從南懷仁（Ferdnand Verbiest）學數學，教材就是南懷仁用滿文轉譯的《幾何原本》。以後康熙帝繼續與法國耶穌會士研習數學，由康熙二十八年（一六八九）之後持續了近四分之一世紀，先後入宮講授的傳教士有白晉（Joachim Bouret）、張誠（Jean Francois Gerbillon）等七人，教材也改用張誠、白晉編譯的《幾何原本》（採用歐氏《原本》和阿基米德學說），新譯的《幾何原本》（據法國帕迪埃神父的《理論和實用幾何學》譯出）的滿文本。二書均由康熙帝命人譯成漢文，作序刊行，稱為「御訂」。後一種七卷，收入號稱「御製」的《數理精蘊》，改訂為十二卷，文句也有差異。不過幾種滿漢文本，都顯示康熙帝急於將數學付諸應用的意向，並顯示康熙帝想給通行術語烙上個人印記的願望，如將借根法改譯作「阿爾熱巴拉」之類。

這背離了當年徐光啟強調的幾何學乃「不用為用，眾用所基」的純數學理念，只能導致用數學語言表達的思維方式向墨守傳統的功利取向的回歸，因而康熙帝提倡的幾何學乃至全部數學的研究趨向，雖得善於投機的理學名臣李光地的迎合而盛行一時，卻終於受到十八世紀中葉被迫為學術而學術的漢學家抵制。或出於戴震撰稿的《四庫全書總目》內天文算法類的西學諸書提要，對利、徐合譯的《幾何原本》的讚辭，便高於對《數理精蘊》等欽定譯本的溢美。而在清英鴉片戰爭後上海租界內與歐洲新教在華傳教士合作譯述西方科學古典名著的大數學家李善蘭，同英國傳教士偉烈亞力（受倫敦布道會派遣來華的Alexander Wiylie），

合作譯出歐氏《原本》後九卷，儘管藍本已非克拉維烏斯的拉丁文評注本，仍然宣稱「續徐、利二公未完之業。」

關於利瑪竇、徐光啟合譯的《幾何原本》，在中國數學史或科學史上的意義，已有無數論著予以討論。論者無不承認利瑪竇首先紹介歐氏幾何的歷史效應，但無不對於利瑪竇的主觀動機持有程度不等的懷疑態度。利瑪竇來華的目的是「歸化」中國人成為基督徒，入華二十八年始終把「學術傳教」當作方針，都沒有疑義。然而利瑪竇究竟是把傳授歐洲天算知識當作傳播「天學」的手段呢，還是把手段變成目的，因傳播西學而忘卻宗教使命？這在利瑪竇身後已在歐洲成為激烈爭辯的課題，在利瑪竇入華四百年後仍在中國學界紛呶不已。然而通觀中外論著，似都忽視了《幾何原本》題中應有之義，那就是「幾何」一詞所設的疑問，既蘊涵對於傳統的宇宙觀的質疑，也隱含對於傳統的人生觀的問難，不過這已涉及《幾何原本》的文化史和思想史的意義，當作別論。

《幾何原本》的刻本很多。前舉徐光啟等據利瑪竇所遺校稿改訂的再校本，經李之藻刊入《天學初函》，當為已刻諸本的原型。上海市文物保管委員會收有徐氏家藏的一種《幾何原本》，文字異於再校本，一九八五年經方行邀集顧廷龍、胡道靜、朱維錚等集體研究，初步推測可能為徐光啟所作的三校本，困難在於缺乏足夠的佐證，因刊入上海市文物保管委員會影印的《徐光啟著譯集》，以供學者參照。

鑒於《幾何原本》流傳甚廣，印本習見，而篇幅過大，因此本集僅收明末諸本的序跋及《四庫全書總目》此書提要，正文則列為存目，不再收入。

譯幾何原本引 利瑪竇

夫儒者之學，亟致其知，致其知，當由明達物理耳。物理渺隱，人才頑昏，不因既明，累推其未明，吾知奚至哉！吾西陬國雖褊小，而其庠校所業格物窮理之法，視諸列邦為獨備焉。故審究物理之書極繁富也。彼士立論宗旨，惟尚理之所據，弗取人之所意，蓋曰理之審，乃令我知，若夫人之意，又令我意耳；知之謂，謂無疑焉，而意猶兼疑也。然虛理隱理之論，雖據有真指，而釋疑不盡者，尚可以他理駁焉；能引人以是之，而不能使人信其無或非也。獨實理者明理者，剖散心疑，能強人不得不是之，不復有理以疵之，其所致之知且深且固，則無有若幾何一家者矣。

幾何家者，專察物之分限者也，其分者若截以為數，則顯物幾何眾也；若完以為度，則指物幾何大也。其數與度或脫於物體而空論之，則數者立算法家，度者立量法家也。或二者在物體，而偕其物議之，則議數者如在音相濟為和，而立律呂樂家，議度者如在動天迭運為時，而立天文歷家也。此四大支流，析百派。

其一量天地之大，若各重天之厚薄，日月星體去地遠近幾許、大小幾倍，地球

圍經道里之數，又量山岳與樓臺之高，井谷之深，兩地相距之遠近，土田城郭宮室之廣袤，廩庾大器之容藏也。

其一測景以明四時之候，晝夜之長短，日出入之辰，以定天地方位，歲首三朝，分至啟閉之期，閏月之年，閏日之月也。

其一造器以儀天地，以審七政次舍，以演八音，以自鳴知時，以便民用，以祭上帝也。

其一經理水土木石諸工，築城郭作為樓臺宮殿，上棟下宇，疏河注泉，造作橋梁，如是諸等營建，非惟飾美觀好，必謀度堅固，更千萬年不圮不壞也。

其一製機巧，用小力轉大重，升高致遠，以運芻糧，以便泄注乾水地水乾地，以上下舫舶，如是諸等機器，或借風氣，或依水流，或用轉盤，或設關捩，或恃空虛也。

其一察目視勢，以遠近正邪高下之差，照物狀可畫立圓立方之度數於平版之上，可遠測物度及真形；畫小，使目視大；畫近，使目視遠；畫圓，使目視球，畫像有坳突，畫室屋有明闇也。

其一為地理者，自輿地山海全圖，至五方四海，方之各國，海之各島，一州一郡，僉布之簡中，如指掌焉。全圖與天相應，方之圖與全相接宗，與支相稱，不錯不紊，則以圖之分寸尺尋，知地海之百千萬重，因小知大，因邇知遐，不誤觀覽，為陸海行道之指南也。

此類皆幾何家正屬矣。若其餘家，大道小道，無不藉幾何之論，以成其業者。

夫為國從政，必熟邊境形勢，外國之道里遠近，壞地廣狹，乃可以議禮賓來往之儀，以虞不虞之變，不爾，不妄懼之，必誤輕之矣。不計算本國生耗出入錢穀之

凡，無以謀其政事，自不知天文，而特信他人傳說，多為偽術所亂熒也。農人不豫知天時，無以播殖百嘉種，無以備旱乾水溢之災，而保國本也。醫者不察日月五星躔次，與病體相視乖和逆順，而妄施藥石針砭，非徒無益，抑有大害。故時見小恙微疴，神藥不效，少壯多夭折，蓋不明天時故耳。商賈懵於計會，則百貨之貿易、子母之入出、儕類之衰分咸晦混，或欺其偶，或受其偶欺，均不可也。

今不暇詳諸家借幾何之術者，惟兵法一家，國之大事，安危之本，所須此道尤最亟焉。故智勇之將，必先幾何之學，不然者，雖智勇無所用之；彼天官時日之

屬，豈良將所留心乎！良將所急，先計軍馬芻粟之盈詘，道里地形之遠近、險易、

廣狹、死生；次計列營布陣，形勢所宜，或用圓形以示寡，或為

卻月象以圍敵；或作銳勢以潰散之；其次策諸攻守器械，熟計便利，展轉相勝，新

新無已。備觀列國史傳所載，誰有經營一新巧機器，而不為戰勝守固之藉者乎？以

眾勝寡，強勝弱，奚貴？以寡弱勝眾強，非智士之神力不能也。以余所聞，吾西國

千六百年前，天主教未大行，列國多相并兼，其間英士有能以羸少之卒，當十倍之

師，守孤危之城，禦水陸之攻，如中夏所稱公輸、墨翟九攻九拒者，時時有之。彼

操何術以然？熟於幾何之學而已。

以是可見，此道所關世用至廣至急也。是故經世之雋偉志士，前作後述，不絕

於世，時時紹明增益，論撰慕為盛隆焉。

乃至中古，吾西庠特出一聞士，名曰歐几里得，修幾何之學，邁勝先士而開迪

後進，其道益光，所制作甚眾甚精，生平著書了無一語可疑惑者，其《幾何原本》

一書，尤確而當。曰「原本」者，明幾何之所以然，凡為其說者，無不由此出也。

故後人稱之曰：歐几里得以他書踰人，以此書踰己。今詳味其書，規摹次第，洵為

奇矣。題論之首先標界說，次設公論，題論所據；次乃具題，題有本解，有作法，

有推論，先之所徵，必後之所恃。十三卷中，五百餘題，一脈貫通，卷與卷，題與

題，相結倚，一先不可後，一後不可先，纍纍交承，至終不絕也。初言實理，至易

至明，漸次積累，終竟乃發奧微之義，若暫觀後來一二題旨，即其所言，人所難

測，亦所難信，及以前題為據，層層印證，重重開發，則義如列眉，往往釋然而失

笑矣。千百年來，非無好勝強辯之士，終身力索，不能議其隻字。若夫從事幾何之

學者，雖神明天縱，不得不藉此為階梯焉。此書未達，而欲坐進其道，非但學者無

所措其意，即教者亦無所措其口也。吾西庠如向所云，幾何之屬幾百家，為書無慮

萬卷，皆以此書為基，每豎一義，即引為證據焉；用他書證者，必標其名，用此書

證者，直云某卷某題而已，視為幾何家之日用飲食也。

至今世又復崛起一名士，為實所從學幾何之本師，曰丁先生，開廓此道，益多

著述。實昔游西海，所過名邦，每遘顓門名家，輒言後世不可知，若今世以前，則

丁先生之於幾何無兩也。先生於此書，覃精已久，既為之集解，又復推求續補凡二

卷，與元書都為十五卷；又每卷之中，因其義類，各造新論，然後此書至詳至備，

其為後學津梁，殆無遺憾矣。

實自入中國，竊見為幾何之學者，其人與書，信自不乏，獨未睹有原本之論。

既闕根基，遂難創造，即有斐然述作者，亦不能推明所以然之故，其是者己亦無從別白，有謬者人亦無從辨正。當此之時，遽有志翻譯此書，質之當世賢人君子，用酬其嘉信旅人之意也，而才既菲薄，且東西文理，又自絕殊，字義相求，仍多闕略，了然於口，尚可勉圖，肆筆為文，便成艱澀矣。嗣是以來，屢逢志士，左提右挈，而每患作輟，三進三止。嗚呼！此遊藝之學，言象之粗，而齟齬若是。允哉，始事之難也！有志竟成，以需今日。

歲自庚子，實因貢獻，僑邸燕臺。癸卯冬，則吳下徐太史先生來。太史既自精心，長於文筆，與旅人輩交游頗久，私計得與對譯，成書不難；於時以計偕至，及春蒐南宮，選為庶常，然方讀中秘書，時得晤言，多咨論天主大道，以修身昭事為急，未遑此土苴之業也。客秋，乃詢西庠舉業，余以格物實義應。及譚幾何家之說，余為述此書之精，且陳翻譯之難，及向來中輟狀。先生曰：「吾先正有言，一物不知，儒者之恥，今此一家已失傳，為其學者皆闇中摸索耳。既遇此書，又遇子

不驕不吝，欲相指授，豈可畏勞玩日，當吾世而失之？嗚呼！吾避難，難自長大；

吾迎難，難自消微；必成之。」先生就功，命余口傳，自以筆受焉。反覆展轉，求

合本書之意，以中夏之文重復訂政，凡三易稿。先生勤，余不敢承以怠，迄今春

首，其最要者前六卷，獲卒業矣。但歐几里得本文已不遺旨，若丁先生之文，惟譯

註首論耳。太史意方銳，欲竟之，余曰：「止，請先傳此，使同志者習之。果以為

用也，而後徐計其餘。」太史曰：「然，是書也苟為用，竟之何必在我。」遂輟譯

而梓是謀，以公布之，不忍一日私藏焉。

梓成，實為撮其大意，弁諸簡端，自顧不文，安敢竊附述作之林？蓋聊敘本書

指要，以及翻譯因起，使後之習者，知夫創通大義，緣力俱艱，相共增修，以終美

業，庶俾開濟之士，宪心實理，於向所陳百種道藝，咸精其能，上為國家立功立

事，即實輩數年來旅食大官，受恩深厚，亦得藉手以報萬分之一矣。萬曆丁未泰西

利瑪竇謹書。

刻幾何原本序　徐光啟

唐虞之世，自義和洽歷，暨司空后稷工虞典樂五官者，非度數不為功。周官六

藝，數與居一焉，而五藝者，不以度數從事，亦不得工也。襄、曠之於音，般、墨之於械，豈有他謬巧哉？精於用法爾已。故嘗謂三代而上，為此業者盛，有元元本本、師傳曹習之學，而畢喪於祖龍之燄。漢以來，多任意揣摩，如盲人射的，虛發無效，或依儗形似，如持螢燭象，得首失尾。至於今，而此道盡廢，有不得不廢者矣。

《幾何原本》者，度數之宗，所以窮方圓平直之情，盡規矩準繩之用也。利先生從少年時，論道之暇，留意藝學，且此業在彼中所謂師傳曹習者，其師丁氏，又絕代名家也。以故極精其說，而與不佞游久，講譚餘晷，時時及之。因請其象數諸書，更以華文，獨謂此書未譯，則他書俱不可得論，遂共翻其要約六卷。既卒業而復之，由顯入微，從疑得信，蓋不用為用，眾用所基，真可謂萬象之形圃，百家之學海，雖實未竟，然以當他書，既可得而論矣。

私心自謂不意古學廢絕，二千年後，頓獲補綴，唐虞三代之闕典遺義，其裨益當世，定復不小。因偕二三同志，刻而傳之。先生曰：「是書也，以當百家之用，庶幾有義和般墨其人乎，猶其小者，有大用於此，將以習人之靈才，令細而確也。」余

以謂小用大用，實在其人，如鄧林伐材，棟梁榱桷，恣所取之耳。顧惟先生之學，略

有三種，大者修身事天，小者格物窮理，物理之一端，別為象數，一一皆精實典要，

洞無可疑，其分解擘析，亦能使人無疑。而余乃亟傳其小者，趨欲先其易信，使人繹

其文，想見其意理，而知先生之學可信不疑，大概如是，則是書之為用更大矣。他所

說幾何諸家，藉此為用，略具其自敘中，不備論。吳淞徐光啟書。

幾何原本雜議　徐光啟

下學工夫，有理有事，此書為益，能令學理者祛其浮氣，練其精心，學事者資

其定法，發其巧思，故舉世無一人不當學。聞西國古有大學師，門生常數百千人，

來學者先問能通此書，乃聽入。何故？欲其心思細密而已。其門下所出名士極多。

能精此書者，無一事不可精，好學此書者，無一事不可學。

凡他事能作者能言之，不能作者亦能言之。獨此書為用，能言者即能作者，若

不能作，自是不能言。何故？言時一毫未了，向後不能措一語，何由得妄言之？以

故精心此學，不無知言之助。

凡人學問，有解得一半者，有解得十九或十一者。獨幾何之學，通即全通，蔽

即全蔽，更無高下分數何論。

人具上資而意理疏莽，即上資無用；人具中材而心思縝密，即中材有用；能通

幾何之學，縝密甚矣，故率天下之人而歸於實用者，是或其所由之道也。

此書有四不必：不必疑，不必揣，不必試，不必改。有四不可得：欲脫之不可

得，欲駁之不可得，欲減之不可得，欲前後更置之不可得。有三至三能：似至晦，實

至明，故能以其明明他物之至晦；似至繁，實至簡，故能以其簡簡他物之至繁；似至

難，實至易，故能以易易他物之至難；易生於簡，簡生於明，綜其妙，在明而已。

此書為用至廣，在此時尤所急須。余譯竟，隨偕同好者梓傳之，利先生作敘，

必人人習之，即又以為習之晚也，而謬謂余先識，余何先識之有？

亦最喜其亟傳也，意皆欲公諸人人，令當世亟習焉，而習者蓋寡。竊意百年之後，

有初覽此書者，疑奧深難通，仍謂余當顯其文句。余對之度數之理，本無隱

奧，至於文句，則爾日推敲再四，顯明極矣，倘未及留意，望之似奧深焉。譬行重

山中，四望無路，及行到彼，蹊徑歷然，請假旬日之功，一究其旨，即知諸篇自首

迄尾，悉皆顯明文句。吳淞徐光啟記。

題幾何原本再校本　徐光啟

是書刻於丁未歲，板留京師。戊申春，利先生以校正本見寄，令南方有好事者重刻之，累年竟無有，校本留置家塾。暨庚戌北上，先生沒矣，遺書中得一本，其別後所自業者，校訂皆手跡，追惟簧燈函丈時，不勝人琴之感。其友龐、熊兩先生，遂以見遺，庋置久之。辛亥夏季，積雨無聊，屬都下方爭論歷法事，余念牙絃一輟，行復五年，恐遂遺忘，因偕二先生重閱一過，有所增定，比於前刻，差無遺憾矣。續成大業，未知何日，未知何人，書以竢焉。吳淞徐光啟。

附錄

四庫全書總目子部天文算法類提要

幾何原本六卷　兩江總督採進本

西洋人歐幾里得撰，利瑪竇譯而徐光啟所筆受也。歐幾里得，未詳何時人，據

利瑪竇序，云中古聞士。其原書十三卷，五百餘題，瑪竇之師丁氏為之集解，又續補二卷於後，共為十五卷。今止六卷者，徐光啟自序云譯受是書，此其最要者，遂刊之。其書每卷有界說，有公論，有設題。界說者，先取所用名目解說之。公論者，舉其不可疑之理。設題則據所欲言之理，次第設之，先其易者，次其難者，由淺而深，由簡而繁，推之至於無以復加而後已，是為一卷。每題有法，有解，有論，有系。法言題用，解述題意，論則發明其所以然之理，系則又有旁通者焉。其於三角、方、圓、邊、線、面積、體積比例變化相生之義，無不曲折盡顯，纖微畢露。光啟序稱其「窮方圓平直之情，盡規矩準繩之用」，非虛語也。又案此書為歐邏巴算學專書，且瑪竇序云「前作後述，不絕於世」，至歐几里得而為是書，蓋亦集諸家之成，故自始至終，毫無疵纇。加以光啟反復推闡，其文句尤為明顯，以是弁冕西術，不為過矣。

【簡介】

《渾蓋通憲圖說》，利瑪竇口授、李之藻筆述的實用天文學譯著，原刻三卷。

關於這部書的來歷，利瑪竇於一六○八年三月八日、八月廿二日致羅馬耶穌會總會長阿桂委瓦（P. Claudio Acquaviva）的兩封信，都明確指出它譯自克拉維烏斯（Christoph Clavius）的著作。如八月廿二信說：「同我交往已五年的一位學者名叫李之藻，曾刻印我的『世界地圖』，有三度高、六度長，跟我學數學已好久了，今年再印刷『渾蓋通憲圖說』，是我恩師克拉維奧神父的「Astrolabio」的節譯本，由我口授而他筆錄。分兩卷印行，茲呈上一本，雖然您看不懂其中的內容，文體的優美，及他如何盛誇我們的科學等；但至少可看出圖案印刷的精確。」（見達基·宛杜里編、羅漁譯《利瑪竇書信集》下冊，台灣光啟出版社、輔仁大學出版社一九八六年版，頁三八八。）

同時，在被稱作《利瑪竇中國札記》的原稿內，利瑪竇記述他和李我存即李之藻的學術交往，也曾說：「他學會了用丁神父（Clavius）的方法做各種日晷，及用鐵片製做星盤，他做了一個很好的。他又用文雅清楚的文體寫了一部書，附帶說明圖，講解這兩種技巧。書中的圖樣畫的很好，不比歐洲人畫的差。這書已經印好，題為『渾蓋通憲圖說』，分上下兩冊。」緊接著，利瑪竇又稱道李之藻：「他翻譯了全部『渾蓋通憲圖說』，一點也沒有遺漏。」（見德禮賢編，劉俊餘、王玉川合

譯《利瑪竇中國傳教史》下冊，台灣光啟社、輔仁大學一九八六年版，頁三七一。）

上引利瑪竇前後二說有差異，主要在於《渾蓋通憲圖說》是節譯本呢，還是全譯本？由於一說出自利瑪竇死前未經整理的回憶手稿，因而出自當年正式報告的前一說，似更可信。不過二說都肯定《渾蓋通憲圖說》是翻譯，而譯自克拉維烏斯的原著，則沒有疑義。

其實，李之藻作於「萬曆強圉叶洽之歲」（夏曆丁未年，即明萬曆三十五年）的《渾蓋通憲圖說自序》，已說得很分明，這書得自利瑪竇口授，所謂「耳受手書，頗亦鏡其大凡」。雖說這書沒有像出於利瑪竇口授的《幾何原本》、《同文算指》等那樣，由利瑪竇與筆述者共同署名，而僅署李之藻「演」，也即推廣其義，那理由還不很清楚，但它肯定不可稱作李之藻「撰」，或如有的李之藻傳記作者所斷言的乃其「自著」，則同樣沒有疑義。

這樣說並非否認譯本自有創意。譬如書名首揭中國傳統的渾天、蓋天二說，書內諸篇屢舉中國天文學習用的二十八宿體系，都必非克拉維烏斯原著所論及。

但正像利瑪竇用拉丁文翻譯中國的《四書》那樣，他不僅以天主教神學的概念來置換晚明通行的理學概念，而且對已被他變了形的所謂中國經典概念，按照自己的理解重作詮釋，以致後來的歐洲漢學家甚至有人挖苦他重做了一部中國經典。同樣，利瑪竇有很好的天文學素養，在歐洲從他的老師克拉維烏斯那裡接受的宇宙論，只是亞里士多德——托勒密的以地球為中心的固體同心水晶球式宇宙圖形，因此他入華後發現中國人的宇宙觀念實在「值得驚

奇」。「例如他們相信天是空虛的，星宿在其中運行。對空氣一無所知，知五行，不知空氣，而把金、木放在五行之中；他們相信地也是方的，任何不同的思想或概念都不容接受。而對月蝕的成因則以為當月之直徑正對準太陽時，好像由於害怕而驚慌失措、失色，光也失去而成陰暗之狀。對夜之形成，則認為是太陽落在地球旁邊的山後之故；他們又說太陽只不過比酒桶底大一點而已等等，這類無稽之談不勝枚舉。」（一五九五年十一月四日利氏致羅馬總會長阿桂委瓦神父，前揭《利瑪竇書信集》上冊，頁二〇九—二一〇。）這是利瑪竇在南昌與達官貴人和白鹿洞書院師生廣泛交往後概括的印象，不能說沒有相當的代表性，因而增加了他藉助自製天文儀器和世界地圖，將克拉維烏斯闡發的托勒密體系作為征服士大夫心靈的科學手段的勇氣。

在這方面，自幼便愛好地理圖解的杭州名士李之藻，在明萬曆二十九年（一六〇一）結識了初立足於北京的利瑪竇之後，很快對利瑪竇的天算輿地的淵博知識表示傾倒，成為利瑪竇的學術傳教活動的得力幫手。儘管他秉性風流放誕，屢遭物議而仕途坎坷，連利瑪竇也因他廣置姬妾而遲遲不敢同意他的入教請求，以致他成為利瑪竇生前付洗的最後一名教徒，但他自費刊行《坤輿萬國全圖》，出資助建北京天主堂，並盡力筆述利瑪竇的中文譯著，卻使他在身後贏得耶穌會在華的「聖教三柱石」之一的榮名。《渾蓋通憲圖說》，便是李之藻在受洗前三年對利瑪竇的學術傳教活動的一項重要回報。

如書名所示，利瑪竇、李之藻從中國傳統的宇宙論中發現了渾天說。這一宇宙圖式，以為天體像個雞蛋，地如蛋黃，日月星辰附着在天殼上，隨天週旋。他們顯然以為此說可與前述基於《周髀》古老傳說的蓋天說的宇宙圖式互補，從而成為源自古希臘的同心水晶球式宇宙模型在中國古已有之的證明，因此調和渾蓋二說，並將亞里士多德—托勒密的宇宙論比作中國傳統的「憲法」，也就是用君主名義年年頒佈的「黃曆」，宣稱二者折中便可「通憲」。

因此，《渾蓋通憲圖說》的初刻本，即李之藻在明崇禎二年（一六二九）收入所編《天學初函》「器編」的刊本，在上下兩卷前又特列首卷，似可理解。原刊上下兩卷，當如利瑪竇所說，是李之藻依據利瑪竇口授的克拉維烏斯 In Sphaeram Ioannis de Sacro Bosco commentarius 一書的節譯，主要在於講解各種日晷、「星盤」等天文儀器的實用操作技術。

但初刻本在上卷前又列首卷，乍看未免令人莫名其妙。清修《四庫全書總目》天文算法類的提要作者戴震等，接受利、李的渾蓋調和說，卻以為調和說的理由，是因為蓋天說乃「人自天內觀天」，渾天說乃「人自天外觀天」，就是說二者都屬於觀測者位置不同的主觀感知，頗似二十世紀初愛因斯坦相對論對托勒密地心說和哥白尼日心說的批評。但細繹《渾蓋通憲圖說》初刻本的首卷，卻只能令人判斷，利瑪竇和李之藻，是在以弘揚傳統名義下反對傳統，就是說藉調和渾蓋二說，而以克拉維烏斯闡發的地球為中心的同心水晶球模式及其計算方法作為「通憲」的衡量標準，從而實現否定中國傳統宇宙論的意向。如所週知，中國傳統的宇

宙論，除渾天、蓋天二說以外，還有東漢載籍已見的宣夜說。如清末章太炎讀侯失勒《談天》即赫歇耳《天文學大綱》中譯本所述感受，宣夜說最接近近代科學的宇宙模式。然而利瑪竇是不知此說呢，還是如李約瑟所推測，有意忽略此說，以向中國人隱瞞哥白尼學說？長期以來有爭論，看來爭論仍將持續。

總而言之，《渾蓋通憲圖說》初刻本的首卷，特別是首卷首篇《渾象圖說》，自十七世紀末《明史稿》真正作者萬斯同，便認作利瑪竇所傳授的西方「天學」的理論表徵，值得從中世紀中國的科學技術史的角度認真研究。

清修《四庫全書》收入此書，將《天學初函》本的首卷併入上卷，似顯示《四庫全書總目》天文算法類編者不以為或不贊同李之藻原刻本分三卷的本意。然而半個多世紀後，清道光二十四年（一八四四）錢熙祚據張海鵬編《墨海金壺》增補重編《守山閣叢書》，收入張編所無的《渾蓋通憲圖說》，分卷與《天學初函》本同，或即依據原刻，而與《四庫全書》本立異。此後清末民初重印傳世諸本，或分三卷，或分二卷，大抵所據底本不出二者範圍。

今依上海圖書館藏《天學初函》本為底本，校以《四庫全書》、《守山閣叢書》二本。凡書內圖表所列數據，均依《四庫全書》本校改。凡《守山閣叢書》本與《天學初函》本的文字異同，均依底本，而擇文義有悖者，出邊注說明。

此外，利瑪竇與李之藻合作編譯的實用天文學論著，還有做照傳統的《步天歌》形式的

《經天該》一篇。此篇直到利瑪竇去世兩個半世紀後，纔由清乾隆末、嘉慶初的吳省蘭刻印傳世，因而它是否利、李二氏譯作，代有爭論。然而德禮賢據梵蒂岡耶穌會檔案室所存利瑪竇「札記」手稿編纂的《利瑪竇中國傳教史》，卻又記敘李之藻在譯畢《渾蓋通憲圖說》之後，「又譯了『圜容較義』，及『經天該』」（前揭該書下冊，頁三七一）。因此，李之藻將利瑪竇傳授的克拉維烏斯闡釋的宇宙論，用模擬民間流傳的《步天歌》形式，化作通俗宣傳作品的《經天該》，或為史實。然而此書在失傳二百五十年後，忽由以佞臣著稱的吳省蘭用利瑪竇原著的名義刊佈，當然引發學者對其版本來源的懷疑。由懷疑而爭論，至今尚無結論。鑒於乾嘉間吳省蘭以政治投機著稱，更因為吳省蘭重刊利瑪竇此歌，非但沒有交代資料來源，而且抹煞了李之藻筆述之名，所以無從判斷它是否就是利瑪竇札記手稿提及的《經天該》。為保存資料，今據《藝海珠塵》所收吳省蘭刊本，列作本篇附錄，以供研究參考。

渾蓋通憲圖説自序　李之藻

儒者實學，亦惟是進，修為競競。禔祥感召，繇人前知，答或在泄。曁於曆策，亦有司存，比我民義，不並巫矣，然而帝典敬授，實首重焉。人之有生，惡有終身戴履照臨，可無諳條貫者哉？瞻依切於父母，第見繪像，必恭敬止。儀象者，乾父坤母之繪事也。於焉顧諟太上修身昭事，其次見大祛俗，次以廣稽覽，次以習技數，而猶賢於博奕也。

六籍所載博矣，顓帝渾象，迄兹遵用。蓋天肇自軒轅，《周髀》宗焉，擬其形容，殆割渾天一弧，而世鮮習者，蓋自子雲八難始。夫其方圓句股，乃步算之梯階；旋簫引繩，均測圓之戶牖。假令可渾、可蓋，詎有兩天？要於截蓋繇渾，總歸圜度；全圓為渾，割圓為蓋。蓋笠擬天，覆槃擬地，人居地上，不作如是觀乎？若謬倚蓋之旨，以為厚地而下，不復有天，如此則乾不成圜，不圜則運行不健，不健則山河大地下墜無極，而乾坤或幾乎息。且夫凝而不墜者，運也；運而不已者，圜也。圜中之聚，一粟為地；地形亦圜，其德乃方。曾子曰：「若果天圜而地方，則是四隅之不相揜也」《坤》之文曰：「至靜而德方。」孔、曾生周，從周著論。若

是謂姬公髀測之書，必戾渾而自為蓋，可哉？

圭表土桌，水準衡覘，千機萬軸，共一混元之體，合則雙美，離則兩傷。何則？渾儀語天，而弗該厚載；《周髀》兼地，而見束地員。所以景差千里一寸，按實恆年；北極三十六度，易地斯齬。嘗試以渾詮蓋，蓋乃始明；以蓋佐渾，渾乃始備。崔靈恩以渾蓋為一義，而器測葳聞，說亦莫考。

大都譚天之家，迄後來而更夥；測圓之學，尋邈覽者為精。《元嘉》、《開元》，涉歷稍廣。元人晷測，經緯逾詳。里人之識路也，榆社焉已耳。職方之掌，以山川；海人之占，以星斗；游境彌廣，見界彌超。

昔從京師識利先生，歐邏巴人也，示我平儀。其制，約渾為之，刻畫重圖，上天下地，周羅星曜，背縮睇筒。貌則蓋天，而其度仍從渾出。取中央為北極，合《素問》中北外南之觀；列三規為歲候，邃義和候星寅日之旨，得未曾有。耳受手書，頗亦鏡其大凡。旋奉使閩之命，往返萬里，測驗無爽。不揣為之圖說，間亦出其鄙謭，會通一二，以尊奉中曆，而他如分次度，以西法本自超簡，不妨異同，則亦於舊貫無改焉。語質無文，要便初學，俾一覽而見天地之大意，或深究而資曆象之至理。

是故總儀列說，睹大全也；天度時刻，先晷測也；赤道永短，協歲功也；地平漸升，揆辰極也；天中地嚮，辨方域也；晨昏箭漏，戒夙莫也；黃道宮界，剖辰次也；經星位置，參儀象也；句股測望，以御遠近高深也。而又次之制用，以悉其致；先之渾象，以揮其原。說具一圖，圖兼數法，法法不離圜體，規規咸絜天行。平之則準，懸之則繩，可以仰觀，可以俯察，徑不盈尺，可挈而趨。

然則聖作明述，何國蔑有？儻中國亦舊有其術乎？藻也何知，幸獲問奇，聊附誦說，抑亦與海內同志者共訂諸。而鄭絡思使君，以為制器測天，莫精於此，為雠訂而授之梓。[一]

令尹樊致盧氏樂玩妙解，躬勤檢測，實[二]相與有成焉。

是刻無預保章，有禆馮相，傳之其人，幸不與地動、覆晷諸儀同歸泯沒，而秘義巧術，迺得之乎數萬里外來賓之使。然則聖世球圖，亦豈必琛璧之為寶耶！

〔一〕《守山閣叢書》本，此語下多「參知軍公妙解象數借之玄宴」十五字。

〔二〕以上九字，《守山閣叢書》本作「又為推轂」。

夫經緯淹通，代固不乏玄、樵。若吾儒在世善世，所期無負霄壤，則實學更自

有在。藻不敏，願從君子砥焉，先天道於民義，所不敢也。

萬曆疆圉叶洽之歲，日躔在軫，仁和李之藻振之甫書於栝蒼洞天。

鍥渾蓋通憲圖說跋　樊良樞

在昔顓頊，乃命南北重黎；稽古帝堯，爰咨羲和、仲叔。維司空熙載，尚求平

土之官；若師尹具瞻，寧忘省日之政？

越有君子振之先生，踔躙三才，漁獵二有，長庚叶彩，豎赤幟於詞壇；太乙揚

輝，下青藜於秘閣。吞三爻而受命，道契義圖；按《九章》而測維，算窮亥步。玉

尺徵其神解，錞于辨以靈心。既索隱於西人，亦探奇於北地。司分司至，學在四夷

之官；渾天蓋天，傳自中郎之帳。排閶闔而上，卿雲旦浮；遊河渚以來，流星夜

朗。觀文察變，象貴趾於丘園；正日協時，喜寅賓於暘谷。

于是真人東度，令康署里以高陽；仙氣西來，尹喜受經於柱下。土圭之法，測

日景以求中；水地以縣，考辰樞而正夕。平軌衍經緯之術，圜儀具句股之形。驗黄

道於重乾，旋規拱極；準玉衡於七曜，立則扶陽。爰制會通，遂開靈憲。圖以無象之象，數本畫前；説有不言之言，筌忘繫表。雖禆竈、梓慎，莫喻其神；若甘德、石申，罕窮其奧矣。

刊諸貞石，用表少徽之墟；傳之大都，豈藏名山之笈。庶官靖共爾位，克撫五辰；昭代敬授人時，行申四命。鄭康成之擅禮樂，大道知其東行；李孟節之占風星，中使於焉內召。玉者猶玉，告厥成於復圭；玄之又玄，貴此道於拱璧。莫贊談天之頌，聊同測海之觀。

萬曆疆圉協洽之歲，日躔在軫，豫章樊良樞致虛甫撰并書。

渾蓋通憲圖説　首卷

渾象圖説

天體渾圓，運而不息，古令制作，渾儀最肖。就中割圖截弧，即是蓋天。兹為徑尺之儀，法取平懸，不得不割截算之，然不能離渾天度法。故先論渾天之製。

設一平環，名地平規，周刻二十四向，承以四柱，立於四維，下為十字渠，以

水平之。規之子午際，稍稍刻入，以受子午之規。

子午規在地平規內，徑廣稍殺，側立之，令半出地平規上，半入地平規下，分為三百六十度。其南北鑽通二竅，以受渾天南北極之軸。

此內又作二圓形，徑相等，而視子午規又稍殺。一為冬夏至規，一為春秋分規。兩規十字相結，於結處施鐵軸，是為南北二極，可旋轉於子午規之內。此二規相合，其形正圓。

又一規，則橫束於分、至二規之半，為赤道規，去南北極各九十度，所謂帶天之紘也。俱分三百六十度。而自赤道中，循冬夏至規南北各二十三度半之齘，再設二次圓，為日行南陸北陸限。

又作一大圓，徑同赤道，為黃道規，以斜絡赤道之上，南北盡結於小圓之齘。此圓勻分二十四氣，最南日冬至，為景長候；最北日夏至，為景短候。東交赤道者為春分，西交赤道者為秋分，皆晝夜平候。若勻分三百六十五度有奇，則可細列宿度。今且作三百六十鍥之。

其南北極離二十三度半處，又各作一小圓，而於圓齘當冬夏至規處，對貫一

渾象圖

軸，為黃道軸。最中作小圓為地形。外加一圓，貫軸旋轉，為月輪規，上施月游輪，徑十二度，輪心正縮規上，亦可旋轉，以系太陰，轉之則為九道。此外一圓稍大，亦貫軸內，為日輪規，以系太陽形。用此二圖，可辯日月交食之理。

此皆渾天象也。古四游、六合諸儀，大率類此，而法有詳略。今臺儀仍襲舊制，有橫簫瞡測，而無日月地三形。

又，北極出地，鑄為定度，而無子午提規，以隨地度高下。《元史》所載西域諸儀，亦有綴銅釘，通方竅，以代橫簫，或畫圖形周度，而不具星宿者。隨時消息，皆可施用。至論天體，此為簡明，故首著之。

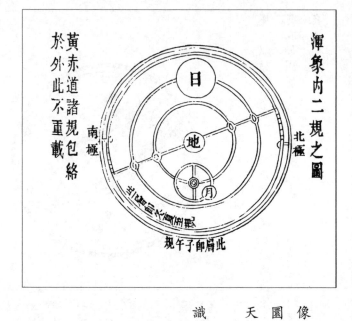

渾象內二規之圖

黃赤道諸規包絡於外此不重載

南極

北極

日

地

月

此即盈縮之限規也

此即子午規

此渾儀如塑像，而通憲平儀則如繪像，兼頫印轉側，而肖之者也。塑則渾圜，繪則平圜。全圜則渾天，割圜則蓋天。

夫渾天，不可圖也，今強圖之，以識梗概。

地平受子午規之圖

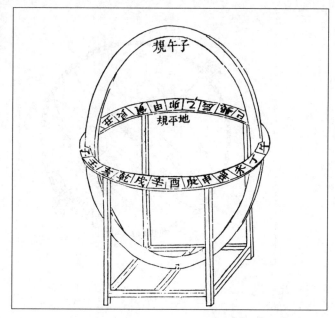

規午子

地平規

地居天中，乃設平規於象外

者，以分地上地下界也。側立者乃子

午規，北極之出地，南極之入地，各

隨所在測定。渾象納此規中，以二極

為圖，樞一日一周。

割圜圖

渾天極圜，今割去黃道短規以南一小
弧，為平儀所不用者。此內大弧，自午中
冬至度逾北極際，迄夜半冬至度，共徑二
百二十七度〔一〕。平儀截用為蓋天形，而置
北極於中央云。

赤道規界說

天體無涯，難以器測，強從南北二極
之中界，判一線細道，名曰赤道，因設此
規，亦曰晝夜平規。在天，則太陽躔度際
此，天下晝夜均平。在地，則國當赤道之
下者，通年晝夜皆平也。

〔一〕二百二十七度，底本原作「二百七度」，從《四庫全書》本改。

此規之設，用以度天行一日一周之運，用以定晝夜刻分之永短，刻分長短，雖據黃道，實以赤道為宗。用以齊黃道出入不齊之度，用以限春秋分之晷景，而又由此判天道之南北，以起南北之緯算，以紀天下之地員。用之大者，凡七。

黃道規界說

七政所經行者，命曰光道，亦曰黃道。黃道與赤道，如兩環相疊然，半出赤道北，半出赤道南。以三百六十度計之，則南北所出經度，各一百八十度，而緯度之最遠者，大約二十三度有半。其經度，每三十度為一宮，十五度交一氣。正北為天正，冬至之始。月建在子半，其宮磨羯之初。次稍東，為小寒。月建丑初。大寒，丑中，其宮寶瓶。正北為天立春，月建寅初。雨水，寅中，其宮雙魚。驚蟄，月建卯初。而交於赤道，為春分。卯中，其宮白羊。稍轉而南，為清明，建辰。穀雨，辰中，其宮金牛。立夏，建巳。小滿，巳中，宮入陰陽。芒種，建午。盡於夏至。月建午中，宮入巨蟹。小暑，建未。大暑，未中，宮入獅子。立秋，建申。處暑，申中，宮入雙女。白露，建酉。又交赤道，為秋分。月建酉中，宮入天秤。次為寒露，建戌，宮入天蝎。立冬，建亥。小雪，亥中，宮入人馬。大雪，建子。而又值

天正冬至。更細鏾為三百六十五度四之一，則二十八宿列焉。凡月建與宮界，常差

十五度。而中歷太陽所躔星紀等次，又與西歷白羊等名常差數日。西歷所謂「動的月」、

「不動的月」。天有九重，則黃道亦有九重，推法甚活。今只據西曆，取其便於鏾度，則以白羊戌

宮為始，所謂「步戌成歲」者也。

所以分黃道為十二宮者，日月相逐，會於黃道者，歲十二次。而一歲四時，有

十二變。取數於十二，其義最精。半之則為六，三之則為四，四之則為三。凡諸曜

之行，歲時之變，總之不出於此。

凡天下寒暑榮瘁，皆由黃道。中國當赤道之北，故太陽之行黃道也，北陸而

暖，而萬物生；南陸而寒，而萬物死也。

而黃道一規，有四用：一，以節七曜列宿逆天右轉之度；黃道內惟日行道中一線，餘

各別有一小輪，因有疾、遲、退、伏。離地愈遠，則其規愈覺小也。一，以審日月交食，大抵近黃道則

食；一，以其出地多寡定天下晝夜長短；一，以分星宿之南北，及紀其緯度。

凡論黃道宮分者，固不止規上一線。凡二極之內周天星宿，皆以十二判之。但

在本宮界內，皆以本宮立算。義同剖瓜。中歷從北極剖之，紀以二十八宿；西歷則以磨羯之初去北極二

十三度半處為黃道極，而剖分焉。

畫長畫短南極北極四規說

此四規，分天下寒暑氣候為五截，日景亦五截。赤道之下，其地四時皆燠，而春秋分為甚，為適當日道之下也，冬夏至稍減，而其為燠則同，為僅去日道二三度半也。其春秋分日中無景，過春分則景在南，過秋分則景在北。長短二規之下，其地每歲一極寒，一極暑，而正相反。在長規者，夏至暑，冬至寒，日有東、南、西三景，而南景為常。在短規者反是，日有東、北、西三面景，而北景為常。過此二規，則日不經天頂過矣。惟赤道與長短二規，相離適中之地，沖和之氣鍾焉。中國去赤道十九度至四十二度，凡此自東徂西一帶，正當其界，毓靈孕秀，遂多聖賢豪傑之儔。此外過燠過寒，皆屬偏氣，雖有人類，蠢頑不靈。漸近南北二極之規，黃道之所不至，晝夜永短，偏勝之極。此二規內，則天地之氣極寒，周圍皆有日景，而以半年為晝，半年為夜矣。

子午規說

此規靈臺所無。今增設於渾象之外，而以渾象之極納之，令其旋轉。太陽從天上經此規，為午中；地下經此規，為子中，故名子午規。設此規，其用有五：一，以分半晝半夜刻數；一，以尋列曜極高過頂之度，當此之謂中星；一，以此規計日，凡每日自子半起，正當此規之下；一，檢夜半中星，以定太陽正宿；一，此規分周天度，亦可緣太陽以求赤道，緣赤道以求北極。而《萬國全圖》所列曲線，皆係此規，但取中分南北過頂一線為名，隨地而異。

地平規說

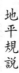

此規平分渾象之半。凡北極、日、月列星在此上者可見，在此下者不可見。日在此上為晝，在此下為夜。而可以定北極、赤道離地之度；可以定星辰出入之分，及何星常見不

伏，何星常伏不見；可以定宿曜同出同入之度，及先後出入度；可以定太陽各曜所出地離赤道幾何緯度；假如夏至，日離赤道二十三度半，惟赤道之下，其出地、入地、過午皆同。若北京在四十度，惟午時所離赤道如前，至於出地、入地卻差六緯度也。更北，則漸差漸多。可以辯各曜出入方位；可以算各曜漸升之度，自一度上至九十度止。通憲專重此度。此規應設二規：一當地中半處；一當地面。若太陽、經星及木、火、土三星離地絕遠，即以地中作平規算，法亦無差，若算太陰及金、水二星離地不甚遠，則當就地面起算，方得確度耳。

此運規之器，以銅鐵為之。圓頂二骭，可闔可開，一居中，一旋轉。銳施精鋼，離銳少許鑽孔、劃綖，以便用墨。凡為圓，必取中規，乃為至圓；為直，必取中繩，乃為至直，方廉隅角，莫不皆然。差之毫釐，繆以千里。凡圓，舒線成直，中判成隅；耦交則方，參立則平。萬形皆出於圓，謂圓出於方者，非也。

渾蓋通憲圖説　上卷

總圖説第一

儀面圖

渾蓋舊論紛紜，推步匪異。爰有通憲，

範銅為質，平測渾天，截出下規遙遠之星，

所用固僅倚蓋，是為渾度、蓋模，通而為

一。面為俯視圖象，背則璿璣玉衡，中樞兼

有南北二極，系以睨簡及定時衡尺，其上升

以提紐，用則懸之。

儀之陽，有數層：上為天盤；其下皆為

地盤，各具三規，中規為赤道，今名畫夜平規。

內、外二規為南至、北至之限，內規，為日行最北

之道，今名畫長規；外規，為日行南至之道，今名畫短規。詳

具於後。而黃道絡於內外二規之間。天盤，渾

是天體，用黃道以紀太陽周天之度。度分三

百六十，剖為十二宮、二十四氣。其度斜刻，緊切地盤，以便觀覽。錯以經星，星不具載，載其最明鉅者，各以鍼芒所指為準。地盤隨地更換，各視所用地方北極出地之度為率。其盤分地上、地下二限。最下一曲線為晨昏界，今名朦影規。稍升一曲線為出地入地之界。今名地平規。自此以上，度數以漸平升，直至天頂，勻為九十度，以觀太陽、列宿漸升漸降所到。其中央一直線，則當子午之中。其過頂一曲線結於赤道卯酉之交者，則為正東西界。南午、北子、東卯、西酉。其餘方向，皆有曲線定之，近北窄而近南寬，蓋若置身天外斜望者然。其晨昏界下諸曲分為五停，又為夜漏之節云。

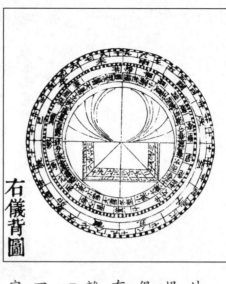

右儀背圖

儀之陰，中分十字界，其衡界以分入地、出地之限。其最上近紐處，為天中外規，周分三百六十度。自地上至天頂，左右俱鑴九十度。中央運以睨筩。筩立兩表，各有大小二竅，以受太陽列宿之影，以觀其影離地而上得幾何度。其三百六十度，每三十度作一宮。內次層，則分三百六十五度四分度之一，以具歲周全數，備刻節氣、列宿，以與外盤相準為用，皆以睨筩審定。此為太陽行天實度也。中央上截另為分時小軌，下截方儀，以勾股測遠近高深，各有詳其圖說。

〔一〕三十，原刻作「十二」，據《四庫全書》本改。

天體混淪，不立度數，則窺望曷
據？通憲之度，全用渾儀，而有地盤以
平布於下，分方隅，第升度；有天盤以
平覆於上，列黃道，羅星宿。而外盤則
劃周天之度，測三光之景，總挈而左右
睨焉。

周天之象，為度三百有六十。凡以日
揣天者，度法三百六十，而餘五度四分度
之一。今但用三百六十，舉捷數也。

法：於儀之中，作一句線，為卯酉
線；一股線，為子午線。外周規分為四

停，每停九十度，共三百六十度，刻之外盤之陰。而睨筩則縮之樞中，中分一線，
左右各殺其半，兩端對立二表。表有孔，大小各二，以望太陽列宿之度。樞則旋轉
盤上，提衡定之，如懸正儀。

按度分時圖說第三

儀外盤之陽，亦分三百六十度，每度為
六十分，外一層。而以三十度為一時。中股線最
上為午中；最下為子中；句線左為卯中；右為
酉中。凡子、午、卯、酉中之左右界各盡十五
度，共三十度，為一時。餘時以次序列。中一
層。每時分八刻，共九十六刻。內一層。凡日法
百刻，刻法六十分，凡每時八刻零二十分：初
初刻，一十分；初一刻、初二刻、初三刻、初
四刻，各六十分；正初刻、一十分；正一刻、
正二刻、正三刻、正四刻，俱六十分也〔一〕。

〔一〕自「初初刻」至此，《守山閣叢書》本作：「初初
刻、初一刻、初二刻、初三刻，各六十分，其初四刻則一十分；正
初、正一、正二、正三、亦各六十分，其正四刻則一十分。」

今減去餘分，但作八刻，以便起算。昔梁天監中作曆，亦曾用此。

地盤長短平規圖說第四

天體一而已。人居地上，東西異，而日、月、星升沈之候異焉，然寒暑發斂，同其玄象，未有移也。南北異，則晝夜長短刻分，俱異矣，北極、赤道之高卑，亦異矣。故有晝短規，有晝夜平規，有晝長規，而短規最大，平規次之，長規最小。

蓋平儀系極中央，中央之極，實該南北二極。試設八尺渾儀於此。人自南極之外，以望北極，晝短之規最近，定覺最大；晝夜平規次近，晝長之規最遠，則亦覺其最小。平儀立法取此。而中國在赤道以北，故置晝長規於赤道內，晝短規於赤道外。凡晝短規以內，其星稠而在望近；短規以外，其星有不可望者矣，夫是以略也。說詳後篇。

分規之法：先以畫短規分周天度。就子午線之中，右行尋廿三度半為齡，從此斜畫一線，貫子午而右，到酉中而止，取其與午線遇處。從樞心旋一圜，是為晝夜平規，即赤道規。又於赤道規分周天度，從午中右行數廿三度，半斜畫一線到酉中，取其遇午線之處為界。從心畫一圜，是為晝長規，而三規具焉。赤道當天地之中，置晝長規於赤道內，則凡赤道之內，通謂之北，而中樞則專為北極；其外，則通謂南方。圖天文者，中北極，而以內外天官，四布於外，內北而外南。平儀正同此理。惟是配以地盤，別以地度，則其創耳。

凡太陽行赤道之內，近北極，則畫長；行赤道之外，遠北極，則畫短。總之，以廿三度半為南北至。〇亦有變邊，今不具悉。故平儀以廿三度半為長短規線之限。自赤道至北極，九十度。北極居中不動，地與極漸遠，則斜倚而移。故變地度以就極樞，而平、長、短三規不易焉。

定天頂圖說第五<small>內規五度一格，後多倣此。〔一〕</small>

測晷之法，先定天頂。<small>舊名嵩高。</small>自天頂周垂而下，至於地平，剖為九十度，即列為二十四向，無不為九十度也者，以辨太陽諸星出地之度，而筭以覷之。自地心平規為始，累而上之，每一規為一度，至天頂而九十度終焉。天頂者，二十四向之會，至中極正，其際不可以鍼芒爽，總之不出子午一線，然而隨人身所立，以為移易。其為術也，屢遷所居之地，若離赤道一度，則〔二〕天頂亦離赤道一度。第赤道在天無形，故但以北極出地定之。凡北極移一度，則天頂亦移一度。人居赤道

〔一〕原本無題註，今據《四庫全書》本增。

〔二〕則，原刻作「即」，今據《四庫全書》本改。

下，以赤道為天頂；人居北極下，以北極為天頂；居晝長晝短規之下，亦各以其長短規線為天頂。

其餘地度，各有推定之法，總與地平之法相因。先將赤道規分周天度，以後凡赤道規，皆分周天度。乃於卯線北行起算。依地方北極出高幾度幾分，立齡於赤道之規，而畫弦以貫盤心。北左齡，為北極；南右齡，為南極，此名南北極軸。又於午線之東，亦尋北極度分為齡。此齡正當二極之中、赤道之位，亦貫盤心畫弦，謂之赤道軸。自此赤道南軸斜望酉中，經過午線，再畫一弦，取其交午線處，即為所求天頂。若自北極齡畫弦過酉中，則交午者即地平際也。

原所以取赤道卯酉中為準者，蓋赤道絃天地之中，卯酉又分赤道之中，借卯酉以為地心，因望地心以求天頂。儀體雖平，其用則圓，而其經緯從衡之妙，全在赤道一規。平視之，而分子、午、卯、酉；側視之，而寄南、北二極。二極結子午之正。寄二極於赤道者，借赤道之規為子午規者也。後凡地盤度，皆自赤道為準。此規上下過天地之中，既得天頂，則自天頂以對地心，有一規，總謂天頂規。其法，自赤道規西中起，數地方赤道東西交赤道卯酉之中。辯方正位，於是乎取。

十 渾蓋通憲圖說

出地之度。或自子中起，數北極出地之度，其法皆同。但數一處刻齡，自酉中按齡
作弦，長出，求其交子中線處，即是地下對頂中際。從此上望天頂，折半求中，以
是為樞，旋而規之，即成天頂之規。此規既立，地面以上方隅，俱可按法而得。

又法，自赤道西中為
樞，作大半規，以包畫短
規於內，而循樞畫一直
線，與子午並垂，以為半
規之限。將半規分周天全
度，從卯酉橫線中分為二
停，又中分為四停，每停
刻九十度。而即借南、北
二停中之弦線為子午線，
以近橫線中之百八十度為
周天東半之度，以最南北

之百八十度為周天西半之度。因借赤道酉正之樞，以為南極，而設直線以便分度。

緣赤道分度界線，衡易從難，故變通其法，以求確當，理則一也。法：自半規之

中，卯酉橫線而上，尋赤道出地之度，望酉中虛畫一弦，取其過午線處，為天頂

齡。又自半規之下，循直線左行，亦數赤道出地之度，望酉中虛畫一弦，取其過子

線處，以為地下對頂之齡。兩齡折中為樞，旋規，即得天頂，不異前法。

但地心際，其界甚

遠，恐盤小則不易及。另有

不必地際，徑取中樞之法。

其法有二。一法，自赤道規

酉線起，左行尋赤道之數，

數外又加一倍，刻之為界。

自酉線按此畫弦，斜射子

午，其子線所得之齡，即是

頂規之樞。一法，即從半規

定地平圖說第六

求之，即得半規上赤道出地之數，乃於數上再加一倍，上望酉中作弦，其與子午交處，亦得頂規之樞。二法合而試之，乃可無差。

凡日、月、星辰之可見者，見其出地者也。地平規以下，無所庸測已。地而上，出濁入濁，雖微有所蔽，可度而按也。人居赤道之下，平望南、北極，以卯酉直線為地平；居北極之下，以赤道規為地平。其餘各有求測之法。自北極出地一度至八十九度餘分[一]，各有定則。北極出地淺，則規最大。漸出漸

〔一〕分，《四庫全書》本刪。

高，則其規漸小，至於北極為天頂，赤道為地平，則其規最小矣。赤道而南，反此互用。

凡求地平之法，先自赤道規卯中起，量北極出地幾度幾分，至其度分齡之。從所齡過子線，對酉中作弦，取其遇子線處，以為最北地平之界，此界之上，為地上，此界之下，為地下。凡劃度而望日、星之晷，望其在地平以上者也。

人將此北極之齡，貫心作軸，而自酉中望南極之齡斜弦，以達午線。取午線所交之齡為最南地平之界。此界直出盤外，大抵以北極出地之高下為遠近。其南北兩界之半定為中樞，旋器成規，是為地平規。凡地平規，東西必與卯酉之之中相交。

此規可以分出地入地之度，可以起地上平升之度，可以求地下之矇影，可以分地上為六分、地下為六分。詳具於後。

又法，亦自酉中作樞，旋大半規，與子午線並行，作直線以為規限。將半規分周天

全度，又從橫線中分為二，又分為四，如求天頂之法，而以北極之度為據。假如北極出地四十度，即自直線之上右行尋四十度之際，望酉中作一弦，以過午線處，為南方地平之際。又自卯線以下右行尋四十度之際，亦望酉中作一弦，以過子線處，為北方地平之際。兩際折中，旋規之，即得地平曲線。此南、北[一]弦際在赤道者，與前從赤道數度飛線之法相同，而更為準確。

〔一〕北，原刻作「方」，今據《四庫全書》本改。

又有不必折半，即得中心二法。其一，即以赤道所得之度再加一倍。如出地四十度，即尋八十度之類，得此加倍之齡，因自酉中透弦取其午線所當，即為中心。

其一，即於半規之上再加一倍，尋其所到度數，亦望酉中畫弦，取其午線所當，亦是中心。二法合而試之。即無差失。其餘漸升度數，亦可依此而求。

漸升度圖說第七

既有地平之規，即考漸升之度。自地平上升，躋於天頂九十度，每度一規，或三度五度一規，視器之大小為之。凡求漸升度，自前圖南北極軸線為齗。去齗北不用，自齗而南，以半規勻分百八十度；或兼二度，則分作九十：兼五度，則分作三十六。中定赤道軸線，以求天頂。次自北極左行第一度，望西中畫一弦；又自南極右行第一度，望西中畫一弦。二弦皆過盤中子午線，而取子午線上所得之齗，上下折半為樞，旋規，是為漸升第一規，當出地之第一度。餘自二度至九十度，亦如之。南疏北密，以為常。凡地上升一度，則南北極外各漸進一度，至天頂止。

又法，即用前大
半規，假如北極出地
四十度，則就卯酉橫
線起，右行尋四十度
處為北極；又自直線
上際，右行尋四十度
處為南極。南北各對
酉中畫弦，以取子午
之交，定地平規如前
法。而即自南北極度
之中，各離九十度

處，仍望酉中作天頂線，而以天頂左右，至南北極界百八十度為用。假如欲尋地平
以上第一規，則尋南北極以內第一度，而各對酉中作一弦，以其經過子午線上者為

南北之際。因而規之，如作地平規法。是為第一規。次自第二規以至八十九規而止，莫不皆然。凡百八十之度，每二度共得一規。若盤小，欲取二度三度作一規，則減度畫線，其法仍前。

定方位圖説第八

右圖分天頂大規為六者，只具十二辰位。若再加一倍，即子、癸、丑、艮、

寅、甲、卯、乙、辰、巽、巳、丙、午、丁、未、坤、申、庚、酉、辛、戌、乾、

亥、壬二十四向咸具盤中。

既有漸升之度，又當知地上四方、十二方、或二十四向之所在，而後星辰所到

之位易知也。且如子午二向，則原有在盤直線可定，其理易知，欲尋卯酉正中，雖

有盤中橫線，但其線正倚北極，地度遷移，不當卯酉正中之向，必當直剖天頂之

中。以天頂一規，東西絡於赤道規卯酉之交方為正向。故天頂規亦名卯酉規。子、

午、卯、酉既明，則諸凡方位皆可按規而定，俱以天頂大規為主。就此規心再橫一

線，與子午線為十字形左右長出。此線橫截地中，即借之為地平線。凡分方各規之

樞皆不離此。次取大規，從子午勻分八分，或十二分、廿四分、三十六分，各望天

頂為樞。用尺按其所分之齡畫弦斜出，尋其到橫線上者，點記為心。然後每位皆依

此心旋而規之，每規俱取過頂，即為地上各方定位。凡近卯酉者，規樞較近；惟近

於子午者，規心較遠云。

又法，以天頂規最上一半，分齡求心畫線未確，別立簡易半規，以當周天全度。先從天頂橫一線，與卯酉橫線平行，以為半規之限。次就天頂為樞，望下旋半規，如仰月形。以半規分八方，或十二宮，或二十四向，或三十六分。而以尺按齡，自頂畫弦，仍以卯酉大規橫線為際，一一記其交處為樞，而各望頂中旋規，則亦與前法相同。

右以橫線立樞旋規，雖各規大小不同，但上過天中，則其下亦過地中。若自地中為樞，向上畫成半規，如偃月形，照前分其度位，按齗畫弦，記於大規橫線，法亦不異。此見規法之妙。

畫夜箭漏圖說第九

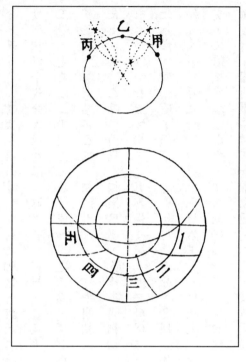

畫夜之分，地平規判矣〔一〕，若乃畫有朝、有中、有晡、有夕，夜有甲、乙、丙、丁、戊，古人以分刻制漏，踐更作役，用亦不細。此以每畫為五分，每夜為五

〔一〕《守山閣叢書》本，此語作「於地平規線判矣」。

分，而節氣、晝夜長短弗論焉。刻之地盤，與十二時之法相參。其法，不計赤道細度，但以平規分晝夜齡限。取晝長、晝短、晝夜平三規，於地平界上下，各自分為五停。先要識三點同圓之法。假如立定三點，須要先知三點之心何在，即可以一圓貫之。先取甲點與乙點，相擬用規，各作半圓相切。取其圓之兩交處，直分一線，長出。又將乙點與丙點，相擬用規，各作半圓相切。取其圓之兩交，又分一線，長出。而以兩長出線相交之處為樞旋規，則三點俱在一規之中。凡晝夜平規五分之法，以此為宗。而以兩長出線相交之處為樞旋規，則三點俱在一規之中。凡晝夜平規亦作五分，欲知日入第一停之齡，即尋地平右下第一停檢之。每停各得三點，以三點依前法求交，又依交處求樞成規，即三點聯為一線。凡四線，而五分之限成焉。其欲定更點細度者，當自晨昏線下扣除初更前二點，及五更後二點，勻作二十一點刻之。亦照前法。但地平以上，有漸升方位諸線，分度已多，不便重復。今分地平以下為圖，大都可以互見。

七政列宿，皆寄黃道。黃道十二宮之旋轉於天也，不論赤道遠近、北極高低，大抵出地六宮，入地六宮。蓋赤道出入於地，其度分隨時互有多寡。若黃道，則斜絡赤道，隨處皆上下相半。故二十八宿，常有十四宿在天可見。其法，既有赤道規，又知地平曲線，乃以赤道規勻分十二齡，兩兩過心相對，加以地平曲線之遇子午線處為一點，成三點。照前三點合圓之法，畫成十二宮。蓋每宮皆以地平子午之交為心，而以赤道上相對二點定之。

朦朧影圖說第十一

太陽出沒，是分畫夜。其輪之大於地也，凡百餘倍，光照極遠。故將出之先、既沒之後，俱有朦朧之影焉，在朝為晨，在夜為昏。古法定以二刻半為率，不知朦影多寡，固以候異，亦以地異。總之，北極高下不同，黃道輪旋日之入地，又有斜直，故朦影亦有長短。

線處，以為盤外朦景之南盡界。南北兩界，折中為樞，作規，即得盤內朦景曲線。

凡朦影皆在出地前、入地後十八度內。今以平儀之度畫線界之，居可知已。其法，自赤道卯中右行，數本地北極出地之數，又外加十八度為齡；次於午中左行，取本地赤道出地之數，亦外加十八度為齡。兩齡相望，而自酉中望北齡畫弦，取其與子線遇處，以為朦景之北盡界；自酉中望南齡亦畫一弦，貫午中，長出齡外，如求地平南界之法，取其交午

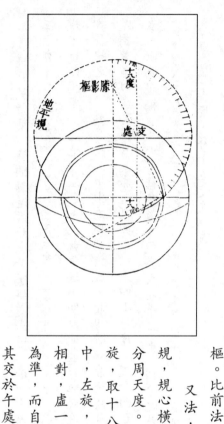

十
渾蓋通憲圖說

右法邊際太遠。又法，就前北極出地之數，望南極聯弦為軸，又就前兩十八度
加出之齡，亦聯一弦為朦影軸，而設赤道軸線，即南北極九十度之中。令之長出，直與朦影
軸線相遇，作直角形。乃取直角之中為用，望酉中畫一長弦，北過子線，抵赤道規，
視其所指規齡，從此用規左旋，量至前赤道軸齡為率；又自軸齡左旋，再加一倍，量
至盡處鍥之。按此，復自酉中用尺畫弦，斜出，得其交於午線者，便為朦景曲線之
樞。比前法近一半云。

又法，即以地平曲線完成一
規，規心橫一線，作十字形；規上
分周天度。乃從地平北際子中，右
旋，取十八度為齡；又於南際午
中，左旋，取十八度為齡；而上下
相對，虛一線。以虛線與橫線交處
為準，而自酉中望此畫弦斜上，得
其交於午處，即是朦朧曲線中心。

天盤黃道圖說第十二

日月星行度，皆順黃道右旋。黃道斜交赤道，南北出入，其最遠者，各廿三度三十分，曆取二十四度有奇，今節去五度四分度之一，故只用二十三度半。為南北至。故畫長晝短之規，皆以為率，此地盤法也。天盤黃道，即以地盤長短規為準，從畫短規之南，到畫長規之北，為二際。折中為樞，旋規，此規必與赤道長規及卯酉平線三合，方準，是為黃道規。其樞當就赤道數卯中以上四十七度，望對面酉中畫弦，而取其過午線者，以為規樞。凡太陽行黃道，歲與太陰十二會，因分之為十二宮。曆法，玄枵、星紀等宮，尚過節氣數日。今即以節氣為交宮之限，而仍以西法白羊諸像紀名。非立異同，蓋便界畫，所謂「不動的月」也。每宮三十度，每十五度交一氣。

且以地盤十字線為限言之，自平線以下卯中起，初入白羊宮，交春分，又十五度，交清明；右行凡三十度而盡，入金牛，為穀雨、立夏；又三十度，入陰陽宮，則小滿、芒種也；又三十度而際子中，入於巨蟹，夏至以之，其繼為小暑；次乃入獅子，為大暑，至於立秋；又次，入雙女，其瘟處暑、白露；終三十度，而又得平線以上，則酉中天秤也，秋分主之，繼乃為寒露；次乃天蝎，霜降、立冬，其候

也；又次人馬，是為小雪、大雪，而交於午中，磨羯之初，天正之冬至，若小寒，

則實司之；次入寶瓶，為大寒，十五度而一歲終焉。又閱十五度，當立春正月之

節，故寶瓶之半，新舊之交也；次則入雙魚，雨水、驚蟄而盡，復抵於卯中白羊。

凡此十二宮者，以地盤對之，則巨蟹如子，磨羯加午，白羊乘東，天秤衡西，

彼此換宮遙對。蓋地上之子、午、卯、酉，靜而有定，天行之子、午、卯、酉，動

而不居，平儀之制，理取倒影，故以遙射立法。至於春分之晨，秋分之昏，則午

南，子北，卯東，酉西，各宮自歸其位。此則於用法見之，固與分宮之法異耳。

今曆家約分四大限，定為常氣，則二至雖同，而春分在日行赤道後三日，秋分

在日行赤道前三日，其餘各差一二度。另有外盤歲周之法，詳檢之云。

細分二十八宿，則當刻於歲周規三百六十五度四分度之一之上，然此處亦可略

見。大略白羊初度交壁初，其九度交奎，廿六度交婁。金牛初度交婁五，其七交胃，廿三交昴。陰陽初度交昴七，

其四交畢，廿一交觜，交參。巨蟹初際參、井。獅子初交井三十，其一交鬼，三交柳，十六交星，廿三交張。雙女初

度交張七，其十一度交翼。天秤初度交軫初，其十七交角。天蝎初度交亢初，其十度交氐，廿七度交房。人馬初度交

房三，其三度交心，九交尾，廿七交箕。磨羯初度交箕三，其六交斗。寶瓶初度交牛初，其七交女，十八交虛，廿七

交危。雙魚初度交危三，其十三交室也。經星亦是逆天右轉，西法以為六十六年行一度，顧遲疾亦有不同。此即歲差之論。今所載，姑以萬曆甲辰為率。凡黃道細分之度，其疏密與赤道迥異。赤道以盤心北極為心，黃道則別有旋規之樞，又有斜望之樞。赤道度分勻排，黃道則南北疏密有異。且如只以赤道推求，則當先論赤道一度與黃道所差幾何，然後可以布列劃度。另有算定成法具圖於後。圖不細載，第玅五度差率，其餘可推。依此算定分界，貫盤心畫其宮度。

十　渾蓋通憲圖説

〔一〕原刻作「九」，據《四庫全書》本改。

〔三〕《守山閣叢書》本作「一百十一」。

黄赤二道差率略三百六十度立算

旋規分宮

黄赤二道差率（黄道度・赤道度・赤道分）

白羊宮

黄道度	赤道度	赤道分
五	四	三十
十一	十	一
十五	十四	三十
二十	十八	三十
二十五	二十三	九
三十	二十七	四十

陰陽宮

黄道度	赤道度	赤道分
五	三十	十二
十一	三十四	三十一
十五	三十九	七
二十	四十三	四十二
二十五	四十八	三十
三十	五十三	〇〇

金牛宮

黄道度	赤道度	赤道分
五	五十七	三十六
十一	六十二	三十
十五	六十七	四十
二十	七十二	三十五
二十五	七十六	三十五
三十	八十	〇〇

巨蟹宮

黄道度	赤道度	赤道分
五	九十	〇
十一	一百	五十一
十五	一百	二十三
二十	一百	二十三
二十五	一百	二十五
三十	一百	三十

獅子宮

黄道度	赤道度	赤道分
五	一百	二十七
十一	一百	三十一
十五	一百	三十五
二十	一百	四十二
二十五	一百	三十五
三十	一百	三十七

雙女宮

黄道度	赤道度	赤道分
五	一百	五十一
十一	一百	五十八
十五	一百	六十一
二十	一百	六十六
二十五	一百	六十八
三十	一百	八十

檢度細分

人馬宮 黃道度五	赤道度	寶瓶宮 黃道度	赤道分
十一	二百三十四	七	二百二十七
十五十	二百四十六	十二	二百三十七
十二	二百五十八	十七	二百四十三
二十五十	二百六十七	廿三	二百五十七
十三	○	廿八	二百七十九

寶魚宮 黃道度五	赤道分	羯磨宮 黃道度五	赤道分	蝎天宮 黃道度五	赤道分	秤天宮 黃道度五	赤道分
十一	三百五十六	七	二百四十三	十一	二百十七	十一	二百四
十二五十	三百四十四	十二	二百五十七	十五十	二百廿二	十五十	二百十四
十二	三百四十四	十七	二百六十七	十二	二百三十三	十二	二百廿三
廿五十	三百五十四	廿七	二百七十一	八廿	二百四十	廿三	二百七十
十三	三百六十	十三	二百七十七	十三	二百四十八	十三	二百七十

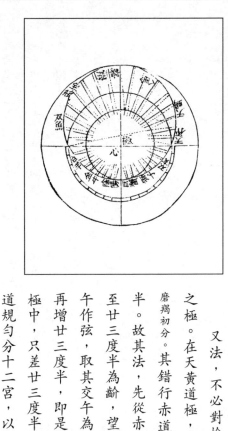

又法，不必對檢赤道，但尋黃道斜轉之極。在天黃道極，原去北極廿三度半，入磨羯初分。其錯行赤道內外，亦只去廿三度半。故其法，先從赤道一規，酉中右上，數至廿三度半為齡，望對宮卯中黃赤之交，過午作弦，取其交午為用，以為黃道之極。如再增廿三度半，即是前圖黃道規樞。規中與極中，只差廿三度半也。既得此極，因將赤道規勻分十二宮，以分處一一貫於極心，按尺斜出，點記黃道規上，於是乃以盤心為心，望黃道所點記者而畫界焉。或分十二宮，或每宮分三十分，皆照此法，比前算不殊，而術更簡。

又法，亦尋黃道之極如前法，次求黃道南極，旋成大規。法，於天秤角即黃赤相交右角。左行，尋日離赤道盡處，亦二十三度半為齡，而用尺自交對齡望下斜畫長弦，至與子線相交而止。此為黃道南極，在於盤外者。自此望上盤內黃道北極，折半為心，儘兩極之界，旋為大規。此為黃道全體之規，規中再橫一線，即地心線，直貫出規外。次以此規分為十二宮齡，仍自黃道北極為樞，逐一對齡畫線，旁引直貫，刻記地心橫線。因以所刻為心，旋規，以分黃道諸宮。假如欲求獅子宮界，則於全規之下，右行尋第一齡，以尺按此，上儘黃道之極，旋成一規，記於黃道之規。此規南上一段，即得獅子；此下一段，亦得寶瓶。餘法皆同。欲分每宮三十度，亦照此法。

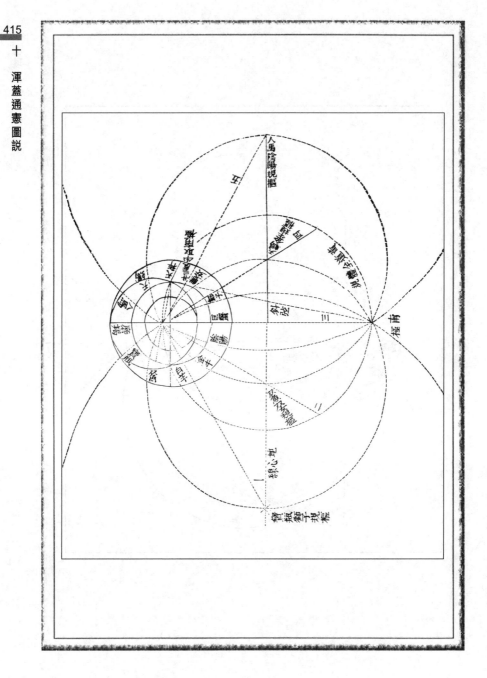

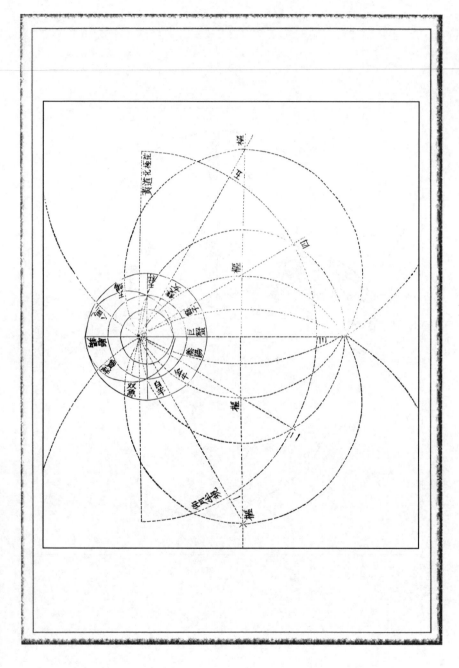

若恐黃道全規近上一半，齡線不易確準，則自黃道之北極，旋半規，作仰月形，如前分位之法，亦可。

已上三術，各有所用。第一術，不必尋黃道之極，但就赤道分度加算，其法頗簡，而算法不易。第二術，但以廿三度半求黃道斜望之極，不必起赤道算，然以直線分黃道，止得適當黃道一線之度，其出入南北圓體，尚須別求。第三術，亦不起算，第求黃道之北極，又求其相對之南極，而渾天圓體與黃赤二道之宮數，皆在目中，但以規大為難，然欲求安星正位，於用最切。

又法，分黃道
度者，但勻分赤道
作三百六十度，以
所分之度，逐一南
北相對，作虛直
線，以識於卯酉橫
線之上，而依前法
以求黃道之極，並
其南極，因取其大
規之樞心以為用。
自此處上望橫線所
識齡，用尺逐一作

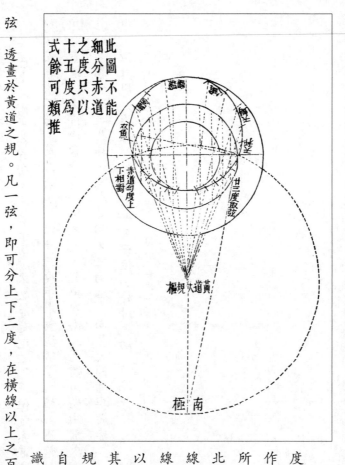

此圖不能
細分赤道
之度只以
十五度
餘可類推
式

弦，透畫於黃道之規。凡一弦，即可分上下二度，在橫線以上之百八十度則寬，在
橫線以下之百八十度則窄，合之共三百六十度，得黃道度。其赤道虛度，不用。

此黃道度每齡且勻十度

又法，且將黃道虛分三百六十勻度，
而借虛度以取實度，上下相對，貫黃道之極
以取之。欲分在南之百八十度，則用在北虛
分之度；欲分在北之百八十度，則用在南虛
分之度；皆以黃道極為總轄，而一一過之，
視直線之所擬而為之齡，以成南稀北密之
度。假如欲分磨羯之第一度，則將子線北右
虛分之第一度，望上用尺，過黃極，視其午
線以西所得之度在於何處，刻之。欲尋巨蟹
第一度，則又將午線南右虛分之第一度貫黃
極，視子線以東所得之度，刻之。其餘倣
此。

分者，為用尺之界，以成天秤至雙魚之度。如刻極橫線以下百八十度，則用線上所勻分者，為用尺之界，以成白羊至雙女之度。此自黃道南極，以望其北極，因而斜倚分之，以見縱橫曲折，無不中度之妙。

以上三法，俱只論適當黃道一線之度。若稍南、稍北，另有地心橫線旋規之法。

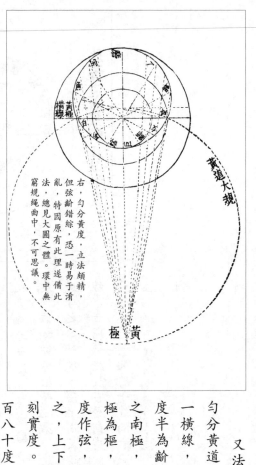

黃道大規

黃極

右，勻分黃度，立法頗精，但弦齡錯綜，恐一時易于淆亂，特因原有此理遂備此法，總見大圓之體。環中無窮規繩曲中，不可思議。

又法，亦以三百六十勻分黃道，且將黃道極畫一橫線，次於赤道尋廿三度半為齡，畫長弦求黃道之南極，如前法。乃自南極為樞，用尺一一擬上虛度作弦，而以極上橫線界之，上下互取，借虛度以刻實度。如刻極橫線以上百八十度，則用線下所勻刻實度。

渾蓋通憲圖說　下卷

經星位置圖說第十三

太陽當空，列曜俱熄；至夜，而星可測也。星莫燦於五緯，然各有遲留伏匿，不易取齊，又金、水去地最近，猶太陰然，不可以地面為較，是故棄緯求經。地周九萬里。半徑一萬四千三百一十八里九分里之二，為地面人所測處。月離地中心四十八萬二千五百二十二里有餘。辰星離地中九十一萬八千七百五十里餘。太白離地中二百四十萬○六百八十一里餘。日離地中一千六百○五萬五千六百九十里餘。熒惑離二千二百七十四萬二千一百里餘。歲星離一萬二千六百七十六萬九千五百八十四里餘。填星離二萬○五百七十七萬○五百六十四里餘。經星離三萬二千二百七十六萬九千八百四十五里餘。此外即係一日一周之天，包絡轉運。此天離地六萬四千七百三十三萬八千六百九十里有餘。自太陽以上諸星，離地絕遠，且其體極鉅，以之較地為甚微，則地面、地心總之不異，故可以通憲測之。若太陰、金、水二星，去地不甚遠，必須就地心測之，法宜另算地形半徑。

凡經星以四萬九千歲一周天。是為歲差。亦時有移動，但其移也密，百年之內所差未多，故可以定儀取之。其細，古稱萬有一千五百二十。可名者，中外星官三百六十。未易悉列，然品其光耀，約有數等。凡經星之體，分為六等：上等全徑大於地全徑一百零六

倍又六分之一，次等大於地八十九倍又八分之一，其三等大七十一倍又三分之一，其四等大五十三倍又十二分之十

一，五等大三十五倍又八之一，六等大一十七倍十之一。附載七曜形體：填星全徑大於地全徑九十倍又八之一，歲星

大於地九十四倍半，熒惑大半倍，日徑大於地一百六十五倍八之三，地大於太白三十六倍二十七之一，地大於辰星二

萬一千九百五十一，地大於月三十八倍又三之一。然則日大於月六千五百三十八倍又五之一也，別有算法，人目所睹

近者雖小亦大，遠者雖大亦小，不可以井窺泥之。今略舉大者一二以俟宵測。其法，有依黃道算

者，有依赤道算者，總之先論各星所值宮度，次察各星所離黃赤道度分幾何，與其

在於黃道或赤道之南北，以至異體大小之等，而各布其所當之位。凡依黃道起算

者，以黃道分南北，以黃道之極為樞；說見分黃道度。依赤道起算者，以赤道分南北，

而以北極為樞。具列於後。

用黃道經度赤道緯度立算

次	星名	黃道過宮	離赤道	體等
一	勾陳三星	白羊十一度十五分	北八十五度一分	三
二	閣道南三星	白羊三度	北五十三度	三
三	天綱星	白羊四度	南二十六度	三
四	奎宿大星	白羊十三度四十三分	北三十四度十三分	三
五	天倉右三星	白羊二十二度二十分	南三十九度	三
六	大陵大星	金牛二十一度二十分	北三十二度十九分	二

七	天囷東一星	金牛十一度	北二十八度分	三
八	天船西二星	金牛十四度五分	北四十七度分	二
九	昴宿二星	金牛五分	北四十二度分	
十	畢宿大星	金牛三度（壬慶至雩）	北二十二度三十分至四十	俱五
十一	五車右北	陰陽二十一度八分	北五十四度四十六度分	一
十二	參右足星	陰陽二十四度八分	南十九度四十五度分	
十三	參左肩星	陰陽二十七度三十二分	北十六度	二
十四	天狼星	巨蟹五度三十三度分	南四十五度	一
十五	北河中星	巨蟹十四度	北三十一度分	二
十六	南河東星	巨蟹十六度四十三度分	北六度九分	一
十七	北河東星	巨蟹十六度四十九分	北二十三度四十三分	二

渾蓋通憲圖説　十

序	星名	黄道宮度	方位度	
十八	星宿大星	獅子 十三度	南 四度 三十二分	二
十九	軒轅大星	獅子 二十二度 十一分	北 十九度 四十九分	
二十	軒轅南星	獅子 二十四度 四十九分	北 二十一度 三十六分	
二一	北斗天樞	雙女 十五度 十九分	北 六十三度 二十一分	
二二	太微西垣右	雙女 九度 三十分	北 三十一度 二十二分	
二三	太微帝座	雙女 十六度 四十九分	北 九度 十七分	二
二四	北斗玉衡	天秤 七度 十七分	北 五十度 五十八分	
二五	角宿南星	天秤 十五度 十三分	南 八度 十六分	二
二六	北斗開陽	天秤 三十度	北 二十一度 五十四分	二
二七	北斗搖光	天秤 二十二度 五十七分	北 四十二度 十一分	一
二八	大角	天秤 三十一度 二十九分	北 二十五度 四十一分	一

序	星名	黃道宮度	距度	等
二九	招搖	天蝎 四度	北 三十二度	三
三十	氐右南星	天蝎 七度〇分	北 三十三度	一
三一	氐右北星	天蝎 五十一度	南 二十九度	二
三二	貫索大星	天蝎 二十四度	北 二十七度	三
三三	市垣梁	天蝎 二十八度	南 五十一度	三
三四	市垣帝座	天蝎 二十一度	南 二十四度	二
三五	心宿中星	天蝎 〇度	南 五十八度	三
三六	天桴大星	人馬 二十六度	北 三十七度	一
三七	市垣侯星	人馬 十六度	北 五十一度	二
三八	織女大星	磨羯 十三度	北 十一度	一
三九	河鼓中星	磨羯 十八度 五十七分	北 三十六度	二

四十	四十一	四十二	四十三	四十四	四十五	四十六
天津右北三	天鈎大星	壘壁西星	危宿北星	羽林軍大星	室宿北星	室宿南星
寶瓶三度五十五分	寶瓶十四度十五分	寶瓶十五度八分	寶瓶十七度四十二分	雙魚四度十五分	雙魚七度四十七分	雙魚八度 ○
北四十三分度	北六十一分度	南七十四十六分度	北五十七分度	南十八度 ○	北三十五分度	北四十一十二分度
二	三	三	三	三	二	二

右法用黃道經度，先稽此星在何宮、何度，於黃規所當之度為齡，對盤心作一虛弦，為經度線，已知此星只在此線之上矣。次論星位在南在北。〔在赤道內為北，外為南。〕凡星在北方者，去極為近。法自赤道午中，順天左旋，數至本星所離赤道之數為齡，望黃赤相交酉中，作一虛弦，名緯度線，而專取其與子午線交處為準。自此迴量，取其至於盤

此以為南角圖　宿星例後同圖

心長短幾何，以此轉置黃道經線，用規自盤心起，視其所當何地，即是安星正位。若星在南方者，去極為遠，則於午中遞天右轉數起，至其離赤道度，亦對酉中作弦，取其子午交處，量至盤心，移歸經線。此法經線則一，而緯線有左右之殊，遠者取度於右，遇子午於赤道外，近者取度於左，遇子午於赤道內。

用赤道經度北極緯度立算（依臺本宿度以三百六十度折算）

	赤道入宿	離北極	體等
一 勾陳三星	壁 五十九度	一百三十六度	三
二 閣道南二星	壁 十六度三分	一百三十一度	三
三 天綱星	壁 十三度	三十六度	三
四 奎左北五星	壁 四十六分度	五十一度二分度	三
五 天倉右三星	奎 五十六分度	一百八分度	三
六 天船西三星	奎 七度	六十二分度	三
七 大陵大星	胃 四十二度五分	五十一分度	二
八 昴宿二星	胃 十五度五分	六十八度十分	俱五
九 天囷東大星	胃 七度八分度	八十五度	三

序	星名	宿	度	分	度	分
十	畢左大星	畢	一	五十八	七十一	五十五
十一	五車右北	畢	八	五十三	四十一	五十八
十二	參右足星	畢	十五	四十一	四十一	五十一
十三	參左肩星	參	五	二十一	九十一	四十二
十四	天狼星	參	二十	十	一百二十六	
十五	北河中星	井	十三	三十六	五	十
十六	北河東星	井	十八	十二	六十六	十四
十七	南河東星	井	十八	十二	五十六	十二
十八	星宿大星	星	初	三十八	十二	四十八
十九	軒轅大星	張	三	八	六十七	五十五
二十	軒轅南星	張	三十七	二十	二十八	三十八

星名	宿	度 / 分	度 / 分	限
北斗天璇	張	十五度 … 分	三十一度 … 分	二
北斗天樞	張	八度 五十五分	二十五度 … 分	二
北斗天璣	翼	二十三度 … 分	三十六度 … 分	二
北斗天權	翼	十度 二十三分	二十三度 … 分	三
太微帝座	翼	三十度 五十七分	三十度 … 分	二
微酉垣上相	軫	二十一度 … 分	三十一度 … 分	二
北斗玉衡	軫	初度 … 分	九十八度 … 分	一
角宿南星	角	十一度 一分	三十二度 … 分	二
北斗開陽	角	七度 … 分	三十七度 … 分	一
北斗搖光	角	五十二度 … 分	二十六度 七分	二
大角	六角	四十六度 … 分	五十八度 … 分	二

序	星名	入宿	宿度	去極度	等
二三三	招搖	亢	六度三十六分	四十九度四十五分	三
二三二	氐宿右北	氐	四度五十六分	一百五十三分	二
二三一	氐宿右南	氐	初度	一百五十八分	二
二三〇	貫索大星	氐	四度四十六分	九十六分	二
二二九	天市垣梁	房	五度五十六分	一百三十六分	三
二二八	心宿中星	心	一度五十八分	一百二十五分	二
二二七	天市垣候星	尾	四度四十九分	一百二十七分	二
二二六	天市垣帝座	尾	五度五十二分	七十一分	三
二四〇	天桴南一星	箕	五度五十六分	六十一度二十一分	三
二四一	河鼓中星	斗	二度二十分	八十一度三分	二
二四二	織女大星	斗	三度三十分	五十一度四十三分	一

罡九	罡八	罡七	罡六	罡五	罡四	罡三
羽林大星	室宿南星	室宿北星	危宿北星	壘壁西星	天鈎大星	天津右斃斖
室	室	室	危	虛	虛	女
四十五分度	○初度	○初度	三十八分度	十三五分度	二十二分度	十二分度
一百五十二分度	十七八分度	三十分度	六十五分度	一百九十分度	五十分度	四十七分度
三	二	二	三	三	三	二

此角亦
用南而代宿
以星宿宿
度度代宿

右法先定各宿之度，以檢各星入宿所在，自星度對盤心畫經線，其緯度自盤心起算，自一度至九十度，皆在赤道規內，視前法則為倒除。其九十一度以外者，皆出赤道之南，用法同前。

黃道經緯合度立算　此黃道樞，入磨羯初度，離北極廿三度半。截算以萬曆甲辰夏至為準。

序	星名	宮	經度	緯度	星等
三	奎左北五星	白羊	二十五度	北三十五度	三
四	婁宿中星	白羊	十八分	北三十度	三
五	閣道南二星	金牛	二十八分	北四十六度	三
六	天囷東大星	金牛	三十二分	南三十三度	三
七	大陵大星	金牛	三十九度五十一分	北二十二度	二
八	昴宿二星	金牛	五十一度	北十一度二十分	俱五
九	天船酉三星	陰陽	至三度五十八分／五十四度五分	北五十度三十分	二
十	畢宿大星	陰陽	五十六分	南五度〇	一
十一	參右足星	陰陽	八十四分	南三十度三十分	一
十二	參左肩星	陰陽	八十一分	南三十七度	一
十三	勾陳三星		三十八分	北六十六度	三

編號	星名	宮次	黃道度	緯度	
十四	五車西北	陰陽	七十六度	北二十二度	二
十五	天狼星	巨蟹	一百一度	南三十九度	一
十六	北河中星	巨蟹	一百八度	北十度	二
十七	北河東星	巨蟹	一百一十度	北十六度	一
十八	南河東星	巨蟹	一百一十三度	南十六度	一
十九	北斗天樞	獅子	一百四十八度	北四十九度	二
二十	星宿大星	獅子	一百三十二度	南二十二度	二
二十一	軒轅南星	獅子	一百四十三度	北三十八度	二
二十二	軒轅大星	獅子	一百四十七度	北○分	一
二十三	北斗玉衡	雙女	一百七十八度	北五十三度	二
二十四	北斗開陽	雙女	一百八十度	北五十四度	二

番号	星名	宮	黄道度	緯度	等
三五	北斗搖光	雙女	百七十一度	北五十四度	二
三六	微西垣上相	雙女	十三度五十五分	北十三度	二
三七	太微帝座	雙女	二十八度六十五分	北十一度四十分	二
三八	招搖	天秤	五十九度八十五分	北五十一度四十九分	二
三九	角宿南星	天秤	百九十八度	南二度	三
四十	大角	天秤	百十六度二十八分	北三十四分	二
四一	貫索大星	天蝎	百十九度	北三十分	二
四二	氐宿右南	天蝎	百十三度二十八分	北四十度	二
四三	氐宿右北	天蝎	百三十七度二十八分	北八度三十分	三
四四	市垣右北	天蝎	二百四十四分	北十六度三十分	三
四五	星宿中星	人馬	八百四十四分	南四度	二

	星名	宮	黃道度分	距度	星等
三六	市垣帝座	人馬	三百四十九分度八	北 三十七度	三
三七	市垣候星	人馬	三百五十六分度八	南 三十度	二
三八	尾宿	人馬	三百六十八分度十	北 二十三度	三
三九	天稡南二星	人馬	二百九十六分度五	北 七十二度	一
四十	織女大星	磨羯	三百七十八分度四十	北 三十五度	二
四一	河鼓中星	磨羯	三百四十八分度十	北 三十九度	三
四二	危宿北星	寶瓶	三百三十八分度四十	北 二十三度	一
四三	北落師門	寶瓶	三百二十八分度二十	南 六十度	三
四四	天津右北三星	寶瓶	三百三十八分度三十	北 七度	二
四五	羽林大星	雙魚	三百三十八分度八	南 三十度	三
四六	室宿南星	雙魚	三百四十八分度八	北 四十九度	二

四七 室宿北星 雙魚 三百五十三度 三十八分 北 ○三十一度二十分 二

四八 天綱 雙魚 三百五十七度 八分 南 二十度二十分 三

右法先稽此星離白羊幾度，又離黃道幾度，在南在北，而立黃道分天曲線，依前分宮法尋黃道極；次於酉中左行，尋廿三度半作弦，取遇子線止，為對極之心；折半求樞，旋大規，橫畫地心長線，如前法。乃以大規分周天度，而自黃極午中，左旋，數四十七度齡。用尺按對斜望地心橫線畫記，以此為心，旋規到黃極際，作一曲線，即為黃道分天線。此線交於赤道處，右去午中，左去子中，各得二十三度半，覈定為準，自此線之內為北，此線之外為南。於是乃察星離白羊經度幾何。儀法，於地心橫線取樞，上際黃道極，旋而規之，即得本星經度。然未知緯度何在，法以卯中為白羊，即初交白羊之際。從此循黃道右行，尋其定在幾度，依前黃極大規度則稽此星所離黃道緯度幾何，就以分天曲線，限其內外。假如星在北方黃道之內，卻於赤道規分天線外，南北並向外數，至本星緯度為齡，望酉中各作斜弦。此二弦又皆取其子午交處，以之為齡。運規移置本處〔一〕經度曲線之上，即其經緯相值正位。若星在南方，卻於赤道規分天線以內，數其離黃緯度。餘法相同。

〔一〕處，原刻作「星」，據《四庫全書》本改。

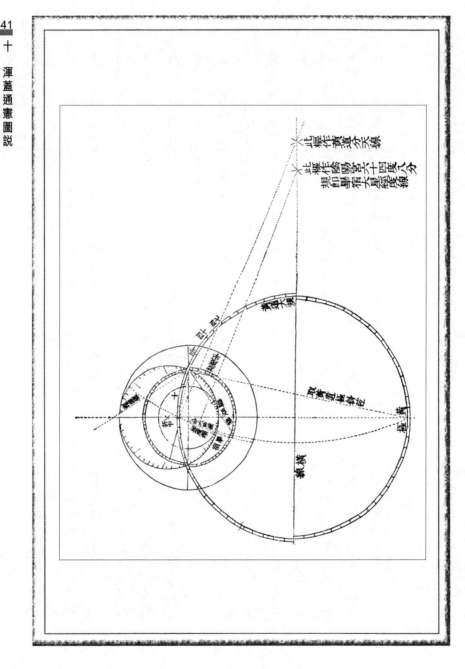

假如欲置畢宿大星，已知此星之去白羊六十四度八分，即從白羊右行，尋其躔

度。要從此望黃道之極，作一曲線，以成經度之規，即於黃道大規橫線尋一樞心。

法於黃道極頂，與本星度齡上，各作半規，相向取其兩交畫線，直望黃道大規橫線

上求之，即得經線之樞。又知此星在黃道南五度十分，即於赤道分天線內兩頭各數

緯度，望酉作弦，以取交於子午之處，折中運規，移置原有經度。凡度數自白羊起者，逆

行至子中為九十度，酉中為百八十度。餘倣此。

又法，兼用黃赤二道，另立平行規起式，尤為簡便。借天秤為心，初交天秤，即

酉位中。側望儀度，以布星位，作大半規，分周天度如前法，而稍贏其西南，縮

其東北。法就赤道規、子午線二中際，各數二十三度半，南數則左旋，北數則右轉。各為

齡，望天秤畫長弦。此二弦名黃道斜絡線，南北皆當黃道規之盡際。次自白羊南

行，亦數二十三度半，再對天秤畫弦，以分前二弦之中，而透過黃道之樞，名北極

直線。其左右各勻作九十度，共百八十度，得半規之半。凡星在黃道以內者，此百

八十度主之。又將斜絡線外兩際，各勻九十度，亦共百八十度，當半規之半，凡星

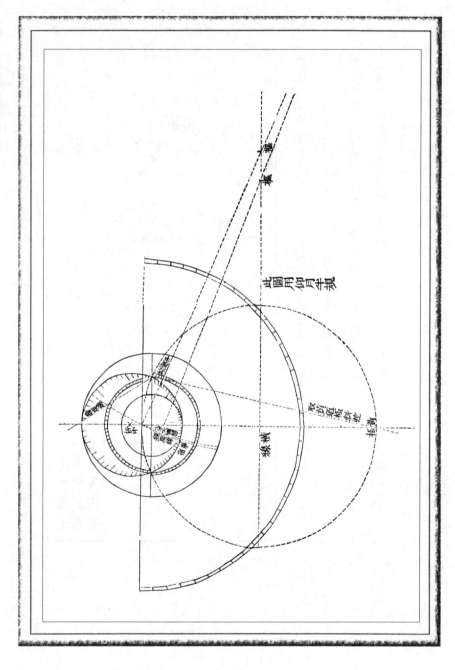

在黃道以外者，此百八十度主之。乃於外作一長界線，貫天秤心，為半規弦。此弦直下，適當天秤以下二十三度半之度，與前北下南極之心相準，亦以驗分度之齊否。又於黃道旋規之樞，橫一線，名黃道截心線。白羊上尋四十七度，望天秤盧一線，看午線所得為樞。以待求度直線，而一一量之，為尋樞旋規張本。其說詳後。

此法斜絡兩線與前圖黃道分天曲線同齡

取其經於黃道截心線者。<small>從橫相交，小十字線。</small>自天秤對此作弦，透出子午之線，以所經子午線處為樞，然後儘前子午所刻兩界為際，而旋為一規。此法無誤，是名黃道平行之規。本星緯度，只在此規之上。若星在黃道之北者，就前斜絡線之東，上下皆循東數，到其緯度，亦望天秤分界取樞作規，如前法。

次查星離黃道內外幾度。假如角宿南星，離黃道南二度，當於前圖斜絡線之西，上下皆循西數各二度，望天秤為虛弦，取其過子午處，兩刻其界，而折半求心，以規之。但折半求心，未能無錯，則取其虛弦之過黃道規處，上下相連，再虛一直線，與子午線並行，而

次乃求其經度，則作赤道平行之規。其法，取赤道規度起算，而以子午線東西分列其數。在黃道之南，則取午線東為數；如星在黃道之北，則取午線西為數。假如此星離黃道以南二度，則於赤道規午中，右旋，望白羊數二度之齗，而對天秤畫弦，以過午線處，為旋規之際，乃就盤心為樞，成小圜於赤道內，是為赤道平行之規。或星在黃道之北者，於赤道午中望天秤左旋數去，如前法。大都星在黃道南，則規在赤道之內而小；星在黃道北，則規在赤道之外而大。此其概也。次察此星離白羊若干。假如角宿南星，原離白羊百九十八度八分，即於平行赤規分其躔度，而從白羊右轉，數及所當度分，乃自黃道之極，直畫一線貫出，遇前黃道平行規而止，是為此星經度。其赤道平行規度，難於一一細分，自有原立赤道規度，可以對較。此安星法，其午線南出，務令贏而有餘。　星在南，則赤規反小；星在北，則赤規反大。原所重在黃道之極，故互換其規，引極度以就規度。

又法，已有黃道平行規，即不立赤道平行規，但以黃道平規分周天度，而取其對宮對度，貫黃道之極，而畫弦求之。假如角宿南星，在天秤之十八度，卻尋白羊十八度齡，從此畫弦，以貫黃道之極，直至對宮規上相值之處，即是星位。蓋勻分不合黃道，惟從對宮貫極，上疏下密，其度自合。此與前分黃道宮與黃極者同。與前赤道平規所得無異；而法更捷云。凡分勻度，法不能每規細量，但設一平版，或銅或堅木為式，細畫周天度四分之一。如扇面然。用時以規移置其上量取，即得。

凡位置星辰，必須兼前數術，以相參驗，始可無爽。若盤小星密，只擇簡要大星用之，如左：

婁宿中星　　　大陵大星　　畢宿大星　　參左肩星

五車北右星　　天狼星　　　星宿中星　　軒轅大星

太微帝座　　　角宿南星　　大角　　　　心宿大星

織女大星　　　北落師門　　天津右二星　室宿北星

右凡安星之法，皆取鍼鋌為星以對度分。緣星體遙遠微茫，不能別為他法，

故剉銅為鍼，根巨末銳，繫之天盤，稍取屈曲，以防損壞。

歲周對度圖說第十四

凡平儀皆列三百六十度，以從捷要。若乃一歲之周，實三百六十五日三時，則每日太陽之行，實不能及一度。若概以每日一度求之，其失不細。今於儀之背周天度內，另立一規，以合歲周，以對節氣中氣。其法先定奧日。奧日者，從天頂中線入巨蟹九度為齡，望盤心作一線，用規自度齡至盤心，又自中至盤心折半，凡為折半者五，其第五次之心，則自盤心至度齡三十二分之一也。即以此處為旋規之樞，上儘九度齡旋大規，分三百六十五度四之一，為歲周規，較周天規稍偏。以歲規，自天頂中勻分十二，得中氣；又勻分二十四，得節氣；而各畫其界。

蓋曆家以南至北至，分二至，復折二至相距之中，以定春、秋分，故太陽已過

赤道三日半，而為春分；太陽未交赤道三日半，而為秋分；先後共差七日。必以規

筩，先考內輪歲周之度，視其所當外輪天度，在於某齡，然後准此以視天盤黃道，

方與天合也。

其二十八宿細度，亦隨歲周鍥之。自冬至起，交箕四度，以甲辰躔為率。右行，至

春分交壁三度，夏至交參九度，秋分交翼十七度。凡二十八宿定度：箕九度半，斗

二十三度半，其三度太，入丑宮。牛七度，女十一度，其二度，入子宮。虛九度，危十六度，

十二度太，入亥宮。室十八度少，壁九度少，奎十七度太，一度太，入戌宮。婁十二度少，胃

十五度太，三度太，入酉宮。昴十一度，畢十六度半，七度，入申宮。觜五度少，參一十度，

井三十一度，八度少，入未宮。鬼二度，柳十三度，四度，入午宮。星六度少，張十七度太，

十五度少，入巳宮。翼二十度，軫十八度太，十度，入辰宮。角十二度太，亢九度半，氐十六度

半，一度少，入卯宮。房五度半，心六度少，尾十八度。三度，入寅宮。而臺曆過宮之度，亦可概見。此皆約其大略，不能細

具分秒。大約過三之二為太，三之一為少，二之一為半。儀載白羊等

宮，率取便於鍥度。蓋西國曆法，不動的月從戌〔一〕。推起，所謂步戌成歲。若中曆，太陽過宮見前註。

〔一〕戌，原刻作「戊」，據《四庫全書》本改。

橢線

畫夜長短刻數，前法備矣。

又有不論長短，但以自晨至昏，匀為六時者，古法有之。按軌顧影，亦可知一日之中，已過幾許，起學人寸陰之惜也。

刻之平儀之背隙處，旁借周天度，以測日景，中取地平橫線上半規為用，於半規之中為樞，上際規線，下際盤心橫線，作一小規，此為午線規。當第六停之界。

次以平線上之大半規，匀分十二停，各刻其界，以為規際，而俱過盤心，以旋之。其各規之樞，依三點聯圓之法，取諸天頂真線之中，大約皆在午線南上，以為規樞也。東第一規為第一分界，其次規為二界。以漸計之。

其用，先審本日是何節氣，午中日高幾度幾分，取其最高之景為用，以睨筒中線置於旁鐫分天度，而審其正當內規所在，以墨點記尺上。此點有二三日可用。因以所點測太陽景，視其所到高低，以占時候。

勾股弦度圖說第十六

天地之道，盡於方圓，圓以規天，方以條地。刻方度於圓度之內，而用睨筒，四游以準之，九數以歸之，以御遠近高深之數，有燦然者矣。法取儀背地平線下半規，為半方形，兩角對樞心，各作一斜線，曰弦，以為勾股相交之限。在下者曰勾，在側者曰股。以望高若深為大股，率取儀小股準之；以望遠若近為大句，率取儀小句準之；皆據睨筒以定其度。凡二股，二弦，一句。其句，勾分二十四度。其兩股，各勾分十二度。而每度之中，又各勾為十二分，每停共一百四十四分。如不能細分，則刻作三分，或五

分、七分，舉其大略，亦可。但每畫皆宗樞極。凡有所測，以箾對影，而審察其度云。其法另具。

定時尺分度圖説第十七

分度法

午

卯　　酉

分成尺式

覷箾式

表　　午線

表　樞

取儀面半衡為

用，當中分一直線，首設橫線如十字。以十字為樞，就平衍器上，用規量度，先做儀度，作赤道半規。自平線至頂際，左右各列九十度，而從卯上一度起，望酉中作弦，就午線一一刻

之，如取長短規法。至一百十三度半，而會於短規之際，稍引長焉。仍去其分中之半，以便檢對。十字心鑽竅，與睨箭共入一樞。此尺度，用定時刻。若以審太陽列星出入赤道幾何，此亦切用。或不能逐度細分，則二度一齡，亦可。

用例圖說第十八

凡盤陰外輪度，專藉睨箭為用。其睨箭，全用立表二竅，仰對日景，以測日高幾度幾分，及星高幾度幾分。先以二大竅睹其略，次以一細竅審其微。

凡畫觀太陽者，先以睨箭定其度分高卑，因檢是日太陽在某節氣之幾日，以歲周對度圖定之，置其躔於黃道度上，因以黃道躔，配合地盤所當漸升之度。次以定時尺加黃道齡，直指外輪時刻。不惟可知時刻，抑且知其細度云。

凡審知太陽每日所在宮度，即知太陽對衝宮度。若未審太陽宿所在確度，而欲以通憲檢正之者，一面另下漏箭，至子正四刻，以箭求星，對地盤度而視午中線，得對衝；視子中線，得本躔度。

凡以睨箭測太陽午影，而未知其為已過午、未過午者，用參伍法初測之在某

度，再測之在某度。若初下再高，則未過午也。初高再下，是已過午也。未過午，置日度於盤左。已過午，置日度於盤石。

凡夜觀近南星宿，未知其在東在西，亦如前，以箅連覘二次。漸高者在東方，漸卑者在西方。

凡欲知太陽列宿高低幾何，不論何日何時，但以黃道星宿盤，按時旋轉，就地盤漸升度求之，雖未測景，可以盡算。

凡欲求太陽出地最高之度，於正午時驗之，用參伍法取本日最高影為據。但定一歲，則他歲同節候，及同離節候第幾日者，其太陽皆同。

凡欲遍考每節每日午景最高幾度，即審其日黃道所躔何在，而以躔加於午線後，就漸升度算之，頃刻可以周知一歲。即以定時尺撿之，亦同。此在已知地度之後。又法，即以本地所離赤道之度，與後所列太陽出入赤道緯度，二數相參。若春分後，太陽北行，即加所得緯度於地度外，秋分後，太陽南行，即減所得緯度於地度內。

太陽離赤道緯度圖

日度	春分 秋分 度	分	明清 度	寒露 度	分	穀雨 露 度	分	霜降 度	分	夏立 度	分	冬 度	分	滿小 度	分	雪小 度	分	種芒 度	分	雪大 度	日度
	〇		六																		
	〇		六																		
	一		七																		
	一		七											七							
	二		七																		
	二		八																		
	三		八																		
	三		八																	九	
	三		九					四													
	四		九													九					
	四		十																		
	五		十													五				九	
	五		十					五													
	五		九																		

右圖以節氣配過宮，聊便檢閱。其白羊天秤之初，為太陽正交赤道之候，今曆註晝夜五十刻之日，是也。乃春秋正中，獨有此日，立表於地，自朝至暮，表顛日景如矢，直指卯酉之正，天下皆同。製有晷影可驗。曆法但定二至日，因折衷以取二分，共作四大限。所以春分在太陽未交赤道前三日，秋分在太陽已交赤道後三日。今但依歲周對度圖考之自準。

凡天陰測日，其景不能通竅，但以覘筩二大竅，仰窺雲內微景，亦可略知。

凡稽時於夜者，以星為準。以覘筩二竅，仰望所求之星在何度分，務求確當，以星檢盤按度，加於漸升度上；仍查本日太陽所躔黃道度處，而以定時尺所指，視其某時某刻。此法惟太陽及經星可用。若太陰去地甚近，則當算地中為準，難以地面測之。辰星、太白亦然。又五星各有遲留退逆，故雖熒惑、歲、填，去地絕遠，亦不繁及。

凡晝夜不拘長短，可以勻作十二分，而以太陽所到測定。但因地盤漸升度密，難以細載，且將地平規下勻分，但以太陽對衝法推之，自可互見。盤陰又有小規，若天盤黃道正儀，以之用星，亦可。

凡欲知各節候晝夜長短，須考日出日入時刻，以黃道先定日躔，加於地平線界，而以定時尺視其刻分。循此上至午中，得幾何刻，為半晝數；倍之，得全晝數。其外輪時刻，每三十度得一時，每三度四十五分得一刻。

十

渾蓋通憲圖說

度到時分秒換算表（渾天－蓋天通用）

右起第一組（度・時・分）

度	時	分
一	〇	四
二	〇	八
三	〇	十二
四	〇	十六
五	〇	二十
六	〇	二十四
七	〇	二十八
八	〇	三十二
九	〇	三十六
十	〇	四十
十一	〇	四十四
十二	〇	四十八
十三	〇	五十二
十四	〇	五十六
十五	一	〇
十六	一	四
十七	一	八
十八	一	十二
十九	一	十六
二十	一	二十
二十一	一	二十四
二十二	一	二十八
二十三	一	三十二
二十四	一	三十六
二十五	一	四十
二十六	一	四十四
二十七	一	四十八
二十八	一	五十二
二十九	一	五十六
三十	二	〇

（下欄記「分・秒・忽」）

右圖且以四刻為一時，以便推算。每時共六十分，每刻得一十五分，而以一分為六十秒，一秒為六十忽。自上視之，則以度化時化分。自下視之，則以度之分，化時之分若秒，以度之秒，化時之秒若忽也。

凡計日百刻者，每刻作六十分，每時有八刻，又零二十分作二小刻。今節去餘分，以便鐫記。故每日止九十六刻。通算另有乘除之法。以覘簫所測得時刻，或逐節所查得度，與中法一百相乘為實，而以九十六為法除之，即得。若有零分零秒者化之。

凡欲查天下晝夜長短細數，以北極出地多寡為候。先檢前圖，日離赤道遠近緯度，乃與本地方下所列黃赤差率相準。如後圖。視其所差若干度，依前化度為時，即得其地晝夜長短之數。蓋北極多寡既異，則黃道斜轉，其度自各不同。極之出地少，則所差度少，晝夜刻差亦少。若北極漸高，則黃道所差，視赤道之下漸多。故北方冬至，晝短夜長，比於南方迥異。夏至亦然。《周髀》曰：「北極之下，其人朝種暮穫」，蓋以春秋分之際判朝暮，一晝夜當期之日。若地當赤道之下，則通年晝夜平分。以渾儀視之可知，非誕說也。

黃道緯與赤道經差率第一行，七曜所躔黃道緯也。以後皆北極出地度。下所註度，乃赤道三百六十

內外增減之數。此北極度，已盡中國幅員，遠國不暇具載。〔一〕

黃道緯度	十五度		十六度		十七度		十八度		十九度	
	度	分	度	分	度	分	度	分	度	分
一二三	九	六	九	廿	八	卅四	八	十一	七	廿
四	九	十一	九	十五	八	卅九	八	十五	七	廿三
五	九	十四	九	廿	八	卌四	八	十九	七	廿六
六	九	十七	九	廿五	八	卌九	八	廿三	七	廿九
七	九	廿一	九	卅	八	五四	八	廿七	八	二
八	九	廿五	九	卅五	八	五九	八	卅一	八	五
九	九	廿九	九	卌	九	四	八	卅五	八	九
十	九	卅三	九	卌五	九	九	八	卅九	八	十二
十一	九	卅七	九	五十	九	十四	八	卌三	八	十五
十二	九	卌一	九	五五	九	十九	八	卌七	八	十九
十三	九	卌五	十	〇	九	廿四	八	五一	八	廿二
十四	九	卌九	十	五	九	廿九	八	五五	八	廿五
十五	九	五三	十	十	九	卅四	八	五九	八	廿八
十六	九	五七	十	十五	九	卅九	九	三	八	卅一
十七	十	一	十	廿	九	卌四	九	七	八	卅五
十八	十	五	十	廿五	九	卌九	九	十一	八	卅八
十九	十	九	十	卅	九	五四	九	十五	八	卌一
二十	十	十三	十	卅五	九	五九	九	十九	八	卌四
廿一	十	十七	十	卌	十	四	九	廿三	八	卌七
廿二	十	廿一	十	卌五	十	九	九	廿七	八	五一
廿三	十	廿五	十	五十	十	十四	九	卅一	八	五四
廿四	十	廿九	十	五五	十	十九	九	卅五	八	五七
廿五	十	卅三	十一	〇	十	廿四	九	卅九	九	〇
廿六	十	卅七	十一	五	十	廿九	九	卌三	九	三
廿七	十	卌一	十一	十	十	卅四	九	卌七	九	六
廿八	十	卌五	十一	十五	十	卅九	九	五一	九	九
廿九	十	卌九	十一	廿	十	卌四	九	五五	九	十二
三十	十	五三	十一	廿五	十	卌九	九	五九	九	二

〔一〕表內諸「分」數字，均據《四庫全書》本校改。

三十度		廿九度		廿八度		廿七度		廿六度		廿五度		廿四度		廿三度		廿二度		廿一度		二十度	
度	分	度	分	度	分	度	分	度	分	度	分	度	分	度	分	度	分	度	分	度	分

四十度		卅九度		卅八度		卅七度		卅六度		卅五度		卅四度		卅三度		卅二度		卅一度		黃道緯度	
度	分	度	分	度	分	度	分	度	分	度	分	度	分	度	分	度	分	度	分	度	
〇	十五	〇	十四	〇	十四	〇	十三	〇	十四	〇	十四	〇	十四	〇	九	〇	七	〇	卅	二	
一	十四	一	七十	一	四十	一	卅	一	廿七	一	四廿	一	十一	一	五十	一	廿一	一	十一	三	
二	卅	二	廿五	二	廿	二	廿六	二	十二	二	十二	二	六	二	二	二	四	二	一	四	
三	卅十	三	五十	三	八	三	一	三	五十	三	卅十	三	二	三	一	三	二	三	一	五	
四	五卅	四	四卅	四	卅卅	四	卅	四	卅	四	四	四	卅	四	三卅	四	三卅	四	十	六	
五	五卅	五	四卅	五	十三	五	九	五	七	五	卅	五	四卅	五	四廿	五	四十	四	四	七	
六	四卅	六	二十	六	五	六	五卅	六	五	六	九十	六	五	六	二	六	五	五	四	八	
八卅	七卅	七	廿二	七	六	七	五十	六	六	八	廿	六	五	六	八卅	五	八廿	五	五	九	
十三	八卅	八	卅	八	五卅	七	八十	七	六	七	六	五	五卅	六	十二	六	五	六	六	十	
三卅	九	三	九卅	八	五卅	八	七	八	四卅	七	二十	七	五卅	六	五十	六	五卅	六	六	一十	
六卅	十	五	九卅	九	四卅	九	三十	八	四十	八	五十	八	五卅	七	卅卅	七	十二	七	七	二十	
十一	十一	五卅	十	四卅	十	一	十	卅	九	五十	九	五卅	八	五十	八	卅	八	七	七	三十	
五卅	十一	一卅	十一	四卅	十一	十五	十	卅十	十	四十	十	三卅	九	卅一	九	五卅	八	七卅	八	四	五十
五卅	卅一	卅	十一	四卅	十二	一	十一	十四	十一	四十	十一	九	十一	一	十一	十	十一	十二	九	九	六十
五四	卅一	十二	四十	九卅	十三	卅二	十二	五十	十二	五二	十一	四四	十一	一	十一	九一	十一	二十	九	七	十
五卅	四十	五十	五卅	四十	十	四九	十二	四十	十二	一十	十三	四十	十三	九	十三	一	十二	三十	九	八	十
四四	四十	一十	八十	七十	十七	十二	五十	五十	十四	三十	十三	四九	十三	九一	十三	三一	十三	四十	九	九	十
一四	六十	十一	十	六	五五	五十	十二	五十	十四	一三	十四	一三	十四	九二	十三	五一	十三	十二	十二	二	廿
四四	六十	七十	八	十二	四七	九十	六十	五五	十五	三一	十四	九三	十四	三一	十三	九	三十	三	三十	三	廿
四四	七十	一十	九	四八	六十	五七	六十	六	十五	三一	十五	一	五十	四四	十四	〇	五十	四四	四十	四	廿
五卅	六十	六九	十二	四九	九	八四	六十	五七	十七	八六	六	三一	五十	〇	六十	三一	五十	四四	四十	三	廿
五卅	廿六	八	廿一	九	八四	五六	十七	十	八九	九	七五	十	四五	三十	五十	九	四一	三十	四十	四	廿
十二	廿八	十一	十一	廿一	四九	八五	十	八四	九三	九	十三	四四	九二	八七	六五	四十	四十	四十	三十	五	廿
十四	三十	十一	五卅	三十	一十	四九	十五	五十	十二	八九	五二	九	八	五十	四十	十一	十二	五十	四十	六	廿
九十	五十	四十	八	三十	五五	三十	五十	四九	四十	十	六	九	九一	十四	五十	五十	五十	五十	四四	七	廿
三卅	五十	三卅	五卅	三十	四七	十二	四十	廿五	四十	十	一一	十	十二	十二	四四	十二	四十	九五	四四	八	廿
四十	七卅	四十	五卅	四十	五卅	四十	五十	五卅	三十	十	六	十	卅十	六	五四	十二	六	九五	四十	九	廿
九五	十	五十	五卅	九卅	六十	四十	五卅	四十	三十	四十	五卅	三十	二十	一	十三	九五	八十	二十	四	七	三十
廿十	三	七	九	〇	八卅	五五	六十	五卅	五卅	五卅	四十	三十	二十	三	十	十二	十	一十	一	卅一	
一卅	一四	五十	三卅	九卅	五	八卅	七十	廿七	五十	五五	六十	四五	三十	三三	九五	廿三	十三	二十	二十	二	卅

單一度		單二度		單三度		單四度	
度	分	度	分	度	分	度	分
〇	五	〇	五	〇	五	〇	五
一	四卅	一	一四	一	一五	一	一
二	七卅	二	四四	二	四五	二	四
三	九卅	三	二廿	三	三四	三	一
四	二廿	四	一卅	四	六廿	四	一
五	一卅	五	六一	五	七卅	五	七
六	八	六	二廿	六	四四	六	九
七	一	七	六廿	七	二廿	七	二廿
八	五五	八	二廿	八	八	八	八卅
九	九四	九	二五	九	五	九	九四
十	九四	十	二一	十	二	十	七一
十一	三廿	十一	二卅	十一	〇	十一	五六
十二	九廿	十二	二卅	十二	二五	十二	八廿
十三	五廿	十三	五四	十三	八廿	十三	一
十四	五廿	十四	一廿	十四	九五	十四	四
十五	十七	十五	八廿	十五	一七	十五	七
十六	七十	十六	八卅	十六	四	十六	八
十七	五卅	十七	四十	十七	八九	十七	九九
十八	五卅	十八	九五	十八	三十	十八	二
十九	八廿	十九	八五	十九	二一	十九	一
二十	二十	二十	九卅	二十	八卅	二十	六廿
二一	四廿	二一	二卅	二一	四四	二一	九廿
二二	五廿	二二	四四	二二	三四	二二	二廿
二三	六卅	二三	七五	二三	四四	二三	五廿
二四	八	二四	三七	二四	三六	二四	五卅
二五	九廿	二五	二十	二五	八七	二五	七十
二六	三十	二六	四九	二六	卅八	二六	一七
二七	二廿	二七	八	二七	五九	二七	九五
二八	三卅	二八	五卅	二八	二卅	二八	一
二九	五卅	二九	四卅	二九	十一	二九	一卅

右圖以黃道所離赤道之緯，而對北極度下所註，以算天下各節氣之晝夜長短。

應有餘，為長率；不足，為短率。依此可得半晝之數，加一倍為全晝數。就九十六

刻內，減晝刻分數，可得夜刻分數；以減夜數，亦得晝數。此圖不能細具零分，其

緯度有零分者，視前格與後格中差幾何，而以零分併全度所化乘之，以度法六十歸

之。若求百刻法，則另用乘除如前。

凡盤中未定朦線，而欲以時尺定之者，取平線以上十八度為準。假如欲知晨段

朦景幾刻，則將本日所躔，加於西地平日未沒前十八度齡，而以定時尺，審其相去

日沒幾刻。其對衝度，即是晨度刻數。求昏度者，做此。如已定朦線者，則以日躔

置朦線上，與日出日入之時相較，而其刻數多寡可知。大約北極愈高，則朦朧影亦

愈久，而一日之內，晨昏可以互見；一歲之內，日躔緯度相同者，亦[一]可以互

見。

〔一〕亦，原刻無此字，據《四庫全書》本補。

凡勻分一晝為十二度而測定之者，有盤背小度，名分曜晷，以本日太陽午影最

高度，點識睨箇，隨日高低望之。法具前圖。如欲分為五分，則以黃道置地盤日所到度，而以對宮度詳之，看在分更線上第幾畫，即是日間已過幾分之數。如大暑日，則視大寒度，是也。

凡昏旦中星，晝夜刻數不齊，矇影又不齊，殊難確當。此儀卻有四要可考：一、天中，一、地中，乃子午之正向；一、出地，一、入地，定東西之升沉。以日以星定其時。時正，而某星當中，某星初出，某星初入，瞭然也。因而推日躔某宿某度，亦瞭然也。但以節氣為限，則每歲皆同。至過百年後，列宿推移，未免稍差，則天盤度，當推改耳。

凡查太陽離赤道內外幾度，以日躔加午線上，而視其地盤赤道之規[一]，相離度分若干。列宿同法。或以定時尺度，加上日星之躔，亦得其數。日躔每日有差，星位終年不動，百餘年或差一度半度，亦以去極遠近為率推改，如前例云。

凡察北極高卑，晝取太陽，夜取列宿，皆可審定。於正午時睨望太陽出地高幾

〔一〕 規，原刻作「睨」，據《守山閣叢書》本改。

何度，而查是日節氣所躔原在某度，因以前日離赤道緯度為算。如日行赤道內，則用減；日行赤道外，則用加。如前法。假如大寒後十四日，離赤道外十六度五十七分，日影高三十三度三分，以日影加赤道數，得五十度，便知赤道高五十度。其北極去赤道九十度，除去五十度，即知北極出地四十度。若曆紀畫夜各五十刻之日，午景所得正在赤道之上，最為易算。

又法以箟測影，專算正午日離天頂線度。假如大寒後十四日，驗得日離天頂五十六度五十七分，是日太陽行赤道南十六度五十七分，除十六度五十七分，仍剩四十度，則知赤道出地五十度，北極出地四十度。大約於九十度內，除赤道度，即得北極度。若除北極度，即得赤道度。

凡以星察北極出地幾度者，隨取一大星為準，以箟測其曾到午位正中否。若未知地位之正，亦如觀太陽法，參伍驗之。如已知地正者，俟其既到午位，再看離地幾度，因查此星原去北極幾度，去赤道南北幾度，而乘除算之。假如畢宿大星原在赤道北十六度，今測之離地六十六度二十分，內除十六度，尚有五十度二十分，便知本地赤道出地五十度二十分。於九十度內除去五十度二十分，即是北極出地三十

九度四十分。須知地方北極高低度分，乃可安頓地盤。

凡南北相懸者，驗以北極；至於東西異地，則當以月蝕驗之。先知一處地方，月食定在何時何刻為食初候，或食甚復圓之候，至於他處蝕時，按憲觀其初蝕及蝕甚復圓在於何時何刻，與前所定時刻相去幾度；或以合朔推算，其法亦同；俱可測其地差。大約每四刻，應差十五度。假如時差八刻，則晷影應差三十度，是地方相距亦三十度也。再以北極高低參算斜直，定其里數，自北至南，每北極差一度，即地差二百五十里。其自東至西者，赤道之下亦如之，漸南漸北，其度漸窄，則其里數亦減。有立成算法。

橫秒	直分	木(橫度)	橫秒	直分	橫度	橫秒	直分	直度

直秒	橫分	直度	直秒	橫分	直度	直秒	橫分	度
五十	九一	十二	一十	五一	九一	五九	一五	一
四八	十八七	二十	十	五二	七七	九一	二五	二
一八	十六	三十	九十四	四四	一十一	五九一	三五	三
四	十五	四十	九十四	五六	三十一	四九一	四五	四
七四	十二	五十	七十四	六七	十三	九一	五五	五
九	十二	六十	七十四	七八	十五	九一	六五	六
十	十一	七十	六十四	九九	十六	九一	七五	七
一	十十	八十	五十四	十四	十九	九一	八五	八
二	十九	九十	四十四	一十四	十一	八五	一二	十
三	十八	十	三十四	二十四	一十一	八五	二二	十一
三	十七	十	三十四	三十四	八二	七五	三二	十二
二	十六	十	四十四	四十七	五十三	七五	四二	十三
一	十五	十	五十四	五十一	一十四	七五	五二	十四
十	十四	九	十十四	八十一	三二	七五	六二	十五
八	十三	九	九十三	十五	四二	六五	七二	十六
七	十二	一	八十三	五十	五二	六五	八二	十七
五	十一	十九	六十三	五十	五二	五五	九二	十八
三	十	八	五十三	五四	五三	五五	十三	十九
一	十九	七	三十三	五十	五四	四五	一三	二十
九	十八	六	二十三	五十	五三	四五	二三	十一
六四	十七	五	十三	五六	五三	三五	三三	十二
四	十六	四	十三	五七	五八	三五	四三	十三
二	十五	三	五二	五八	五九	二五	十三	十
一八	十四	二	三二	五九	五五	二五	五三	十
九	十	一	十三	九三	五九	十一	五三	十
六	十	〇	三一	六八	五一	十一	五三	十三

右法，以地準之，則每度徑，得二百五十里；每分徑，得四里零六分里之一。凡積十四秒零二十四忽，為一里；積二分二十四秒，為十里；積二十四分，為百里；積四度，為一千里；積四十度，為一萬里。此皆以弦直道論云。

凡視地盤度，不知為何地合用之度者，自地平線數至盤心，可以知北極出地之數；自天頂數至赤道，可以知地方去赤道之數。

凡察太陽同出同入之星，先定太陽躔度，置地平線，而視其同在線上者是何星宿，即係當日同出同入之星。若欲求某星以何日與太陽同出同入，則以星置地平線，檢黃道躔即得。欲求同過午中者，亦如之，而以午線為法。

凡欲豫定各星當以何時出地，何時入地，或何時到某位，何時過午中，俱以星盤輪轉，而審其太陽所躔，以時尺按之，以外輪對之，一一可見。

凡經星隨日東出，或西入，欲知何日離日，可以晨見者，以其星置東地平規上，而視其日出以前朦影，是值黃道何度，即得此星東方晨見之期。若視西朦影下，黃道所值，即知此時此星西方昏見之期。或查某星何日入地不見，或近太陽不見者，則置西地平規〔一〕。亦檢太陽。其法正與前反。

〔一〕西地平規，原刻作「西平地規」，據《守山閣叢書》本改。

凡審辯方位者，以子午線定南北，以過頂曲線之交於赤道者定東西。其餘八方，或十二辰，或二十四向，或六十四卦位，或三百六十度，皆以地盤定之。茲且設二十四線，每線該十五度，自地平達天頂，凡太陽及諸星，見在某位，或豫定某時當在某位，及從何位下出地，何位下入地，按圖皆如指掌。故已知方隅正位，雖不用升度，亦可。

若未知方隅正位，即以通憲定之，亦自精當。不拘何時，以篇覰得日高度，即運黃道躔，加於地盤升度，視其見在何方，及何細度，乃以背仰頓平處，移覰篇之中線嚮之，復以目仰望日影，令其上下相對。既定一向，則其餘東西南北，皆據儀背外輪之度，一切審定。夜用列星，亦同此法。

凡星辰隱見多寡，皆視北極高卑。古稱近北極三十六度，星辰常見不隱；近南極三十六度，星辰常隱不見；殊未必然。茲以盤心為極樞，以列宿盤旋轉觀之，凡不離地平線上者，皆為常見之星。其餘隨時各有出入，則南北、顯見、多寡、遲疾，皆可推測。

凡查五更時候，覷定星度，安置升度，以尺就太陽，視所躔見在朦影之下幾線。若在初一線內，為初更。其餘依次。

凡初學未識星宿者，但認取一星見在之度，餘星以覷筒測望，而準之以在垣度分，參之以地盤宮位，亦可推廣。假如到晚朦影盡時，向高曠可望處所，置本日所躔於朦線上，即視何星方出，何星將入，或在正東，或在正西正南北者，一一認取何向；次將憲背仰頓平處，先定南北之位，次以覷筒旋轉與星相望，則可知地平以上之星。若欲辯認稍高之星，則查其星在於何方，及離地幾度，然後對度向方，亦可檢取。如京師夏至二日，安本日度於朦線上，則見危宿北星，自正東卯中出；室南星出地，離正東以北一十八度；天船大星出地，離正北以東十一度；壁北星將出，離東北艮方稍東一十四度；軒轅大星將沒，離正西稍北十三度。依前法，以憲背觀之，自當了了。又查河鼓大星，在東地平上十一規有半，即是高三十四度半，位在正東稍南十二度，則置覷筒於三十四度上，向東測求。餘星做此。

凡曆家，每日以七曜之一，為本日所直宿，蓋取天體層數定之。晝夜勻作二十四分。如第一分屬太陽，則第二為金，三為水，四為月，五為土，六為木，七為

火。周而復始，則其第八、第十五、第二十二，皆屬太陽。至二十四屬水，而一日終焉。次日之第一，乃當屬月。曆取首分之曜為一日之直，因以月繼日，而以日火水木金土，作每日之序云。其所云二十四分者，不論晝夜長短，但勻日出後十二分日，入後十二分。亦非一時截作兩時。今以地盤勻分二十四分，相對推之可見其序。此外別有推論禨祥及人誕生所值智愚壽殀諸法〔一〕，此不悉載。

句股測望圖說第十九

凡句股以御遠近高深。但有影可射者，用覘筩竅視其影。如無影可射者，以目力對望之。凡所望，皆如筩竅所指為據。凡筩在句股之交者，句與股等，知句即知股，知股即知句。其不適在句股之間者，別有算法。

凡以矩法御句股者，先須熟識變互之法。變法者，變句度為股度，變股度為句度也。各以方儀細度為準。方儀每隅皆分細度，共作一百四十四數。立此為積，而以筩中縱所值之度分焉，即得變度。假如筩在股三度，今欲化為句度，即以一百四

〔一〕以上二十字，《守山閣叢書》本作：「西國以此論人祿命及占候禨祥，其説頗繁」。

十四為實，以三數為法歸之，是得四十八，為句度數。假如筒在勾五度零三分度之

二，今欲化為股度，即以一百四十四為實，而以五度三分度之二為法歸之。是得二

十五度零十七分度之七，為股度數也。因句法平行，股法直上。直上之度，逾上逾

寬，不可以平度等。假如股之一度，乃句之一百四十四度，故必須立算互換，始窮

真數。矩法之妙，全在於此。有餘分者，悉以全度化為零分。其細度百四十四者，

亦從化法。

凡以筒望高者，以所望為大股，以我足下至彼股下為大句，而以儀之小句股知

之，參伍於儀度以準之。若筒之齡在小句，則大股之長，過於大句也。已知大句是

幾何步，即以儀度乘之，即十二度。以小句所得度分之，而其大股之高可知焉。假如

望之而筒齡在小句八度，無餘分。其大句長三十步，則以儀度十二，乘大句三十，得

三百六十步。而以小句之八數分之，得四十五。是知大股之高四十五步也。若齡在小股，

則大股不及大句也。而以小股所得度乘之，而以儀度分之。即
十二度。假如齡在小股七度，而大句長六十步，以小股之七，乘大句六十，共四百二十

步。而以表度之十二分之，得三十五。是知大股高三十五步。大抵所求在大股者，筒在

句，則用以分，而乘數在儀；箭在股，則用以乘，而分數在儀。然須以自目至足之
數加大股上。如先知大股，而欲求大句之數者，其乘分之法反用。如已知塔高若
干，而欲覆知其塔影所底之類，箭在句，則用以乘，而分用儀度；箭在股，則用以
分，而乘用儀度；一互換之。

凡以箭望高，而箭齡所值有餘分者，取其總度悉化為餘分以乘之，亦化為餘分
以歸之。假如箭齡在小股七度零五分度之一，是有餘分也，即每度皆化為五分，是
為三十六分。此望股值股與大股為乘法〔一〕。其大句長六十步，以所值小股數三十六
分。乘大股六十數，共二千一百六十。而以儀度為分法，亦每度皆化五分共六十分。以歸
之，得三十六。是知大股高三十六步也。如箭齡在小句者，亦倣前例化用之，皆加自
目至足數。

若以箭望高，既不知大股之數，亦不知大句之數，須以重差測之。先以箭遙
望，審其齡在於某度，又或前或卻若干步，要取迤直。審其齡在於某度；其兩次箭

〔一〕此語原刻作「此望股值股者用股為乘法」，據《四庫全書》本改。

上所測，凡差幾度為篙差，在人足所立為表差。各以儀度十二乘表差，而以篙差為

法分之。然有正算，有變算。凡望大股之數，而篙在句度，用正法。若望大股之

數，而篙在股度者，用變法。假如初測篙齡在句一度，次測齡在句十一度，此望股

得句也。用正法，其篙差十度；用為分法，其表差二十五步；用以與儀度十二相乘，

是為正算而取其乘之所得，計三百。以篙差歸之，得三十。加以自足至目之數，或加一

步，併入大股，為高三十一步。假如初測篙齡在股九度，次測齡在股四度，此望股

得股也。用變法，變股為句，變九度為一十六度，變四度為三十六度，九分一百四十

四，得十六。四分一百四十四，得三十六。兩篙齡差二十度，用為分法。其表差五

十步，與儀度十二相乘，而取其乘之所得，計六百。以篙差歸，得三十數。加自目至足一

步，為三十一步高。其已知大股幾何高，而欲覆知其大句之數為幾何遠，是為以高

量遠，即以前法互換為乘分云。

附錄

一法，以鏡量高。置一鏡於平地，對所量處卻立，取其最高倒影，入鏡中心。先定自目至足為小股幾何尺，自鏡心至所求之足為大句幾何尺，兩數相乘，而以吾足至鏡心為小句之數以分之，其分得之數即其所望之數。或以水盂代鏡，亦同。

又法，立表求高。先對望立一長表，次依直線退行若干步，直立一短表。或不用短表，即以己身自目至足數代之，尤便。以目自短表際，或即目處。望長表際，及所望最高之際，三際相齊，以所望為大股，而取前表較後表高差幾何為小股，又自後表至所望最高之址幾何尺為大句。以小股與大句相乘，而以前後表相距之尺寸為法分之，加短表顛至地之數，即知大股之高。

如不能知其大句之數，則立四表而互徵之。先立一表，

退立一短表，或即以已目代之。望短表際與長表際，及所望最高之

際相齊，乃量長短表相距幾何，為前數。又或前或卻，但取直

線再立長表，移前表用之，亦可。亦退後立短表，自短表際望長表

際，及最高際皆齊，又量長短表相距幾何，為後數，乃較前後

數相差幾何為表句差；次以長表較短表多幾何，為表股差；次

察前短表距後短表地幾何，為大句差。以大句差與表股差相

乘，而分之以表句差焉，算定，加短表之數，即得大股數。

凡以筭測深者，以所望之深為大股，以水徑為大句，以儀中度為小句數，而參

伍於儀度以準之。先以筭窺自此對射水際，審值何度。如在句度，則以儀度乘水徑

數，而以小句所值度分之。假如以筭量井深幾何，其小句值三度上，其井水徑十二

尺，即以十二乘儀度，亦十二。共乘得一百四十四。以小句三數歸之，得四十八尺。是知井深

四十八尺也。如在股度，則以小股度與井水徑相乘，卻以儀度分焉。

凡以筭望遠者，務取身立處與所望處相平。或望極遠，則立於高臺大山以望

之，亦須先知臺址山址到吾目幾何丈尺，方可布算。而以所望之遠為大句；以吾目至足或臺址山址之與彼相準處，為大股；以儀為小句股，而測之。凡箭在句度者，是大句不及大股也。以小句所值度乘大股，而以儀度十二。分之，其分之所得，為大句數。若箭在股度者，是大句遠於大股也。以儀度十二。乘大股。而以小股所值度分之，亦如前。

一法，立表求遠者。遙望立一長表，或以己身自目至足代之。取直進幾步，立一短表。自長表際望短表際；及所取最遠之際相齊，乃以長表較短表多幾何為表股差率；次量二表相距幾何，為表句差率；長表高幾何，為大股率。以表句與大股相乘，而以表股差分之，即得大句遠數。

又有望極遠，平立四表者，不論表之長短，但取四
隅立算，其法尤精。先對所望立一表，為前表；次退若
干步立一表，為後表；作直弦相望。次於前表或左或右
相去幾何，立一表為前輔表。前後表與所望處，如弦直射，則此表
與前表須取方橫列，不可稍偏於前後也。謂之直角形，前後表與所望
於後表左右立一表，為後輔表。自後輔望前輔，及所望
之遠處，亦如直弦。後輔亦與後表橫對，不可稍差。蓋前後二表與後
輔，亦如曲矩是也。其自後表至後輔，比於前表至前輔，尺寸
必多，乃較其所多之數，為大句差；以前表至後表數，
為小股差；以前輔表至前表，為小句差，而以小股乘小
句，以大句差分之，即得遠數。

又法，立表用矩者。即木匠曲尺。立一表，置矩心

於表顛。其矩專視曲轉兩際，以稍昂一際，直射所望

之遠處，須自矩角對矩昂際及遠處，如直弦然。次乃

迴望稍低一際，視其射於何處，亦自矩角對低際及地

上，如直弦然，而畫記之。其畫處至表址，甚近也。

乃以矩角至表址數自乘，而以表址至畫記之數分之，

即得所望遠數。

又法，欲知江河之闊若干。就水旁立一表，加一短尺，或竹木之枝，但以一物為標，斜射彼岸水際，望定表端所射，即將其表旋向平地，視其所射之際量之，即得河水闊數。如不用表，則以身代之，及取一器映目為率，迴身取數，更便。

附錄一

四庫全書總目子部天文算法類提要

渾蓋通憲圖説 二卷，兩江總督採進本明李之藻撰。

之藻有《頖宮禮樂疏》，已著錄。是書出自西洋簡平儀法。蓋渾天與蓋天皆立圓，而簡平則繪渾天為平圓，則渾天為全形，人目自外還視；蓋天為半形，人目自內還視；而簡平止於一面，則以人目定於一處而直視之之所成也。其法設人目於南極或北極，以視黃道赤道及畫長畫短諸規，憑視線所經之之點，歸界於一平圓之上。次依各地北極出地以視，法取天頂及地平之周，仍歸界於前平圓之內。次依赤道經緯度以視，法取七曜恆星，亦歸界於前平圓之內。其視法以赤道為中圈，赤道以內，愈近目則圈愈大而徑愈長。赤道以外，愈遠目則圈愈小而徑愈短。之藻取畫短規為最大圈，乃自南極視之，畫短規近目而圈大。其意以為中華之地，北極高，凡距北極百一十三度半以內者，皆在其大圈內也。卷首總論儀之形體，上卷以下，規畫度分時刻及制用之法，後卷諸圖咸根柢於是。梅文鼎嘗作訂補一卷，其説曰：渾蓋之器，以蓋天之法代渾天之用，其製見於《元史》扎瑪魯鼎原作扎馬魯丁，今改正。所

用儀器中。竊疑為《周髀》遺術，流入西方。然本書黃道分星之法尚闕其半，故此器甚少，蓋無從得其制也。茲為完其所闕，正其所誤，可以依法成造云云。又有《璇璣尺解》一卷，皆足與此書相輔而行。以已見文鼎書中，茲不復贅焉。

附錄二

紫微垣

經天該

垣高先論極出地　　北向須尋不動處

欲知真極本無星　　列宿皆旋斯獨異

近極小星強名極　　後宮庶子遙相類

帝星最明太子次　　連極五星作斜勢

帝下陰德橫兩烏　　極下四輔承四細

勾陳七星中甚明　　離極三度認最易

勾陳柄曲勾更曲　　勾內微星天皇帝

太子上有無名星　　下方左樞上宰備

少宰上弼與少弼　　上衛少衛連少丞

其中五位皆朗朗　　上下衛丞弼次明

右邊右樞與左對　　太乙天乙顯微精

少尉上輔次少輔　　上衛少衛共上丞

右弼之內五尚書　　一微一顯一潛形

尚書之後小明二　　左柱右女皆史稱

上少丞間曰華蓋　　其曲似斗雜氣星

弼外六星名天棓　　四黑兩兩遮北門

扶筐四星三略暗　　天廚五星長方形

二巨三小近少弼　　後有一顆無能名

六星仰承名天鉤　　迤北第三光獨熒

河中六星名造父　　三閣三微錯雜陳

三隅纍纍曰王良　　尖角一珠微遜明

良傍一顆名為策　　策後八星閣道稱

三暗下連奎宿角　　三巨三細與策親

附路一顆三良下　　適當壁宿上端停

王良策星並閣道　　內有五個光耀均

五顆四在河虛處　　一條閣道穿河身

閣道盡處名傳舍　　六星隱現斜直形

右下七星名北斗　　天槍三星斗柄親

三公三點與槍類　　斗柄之傍隱輔星

天理四星斗內隱　　三師小星少輔鄰

文昌六星如半月　　東角下星光更清

師昌之間名內階　　六星微茫兩簇分

八穀九星一最著　　已盡紫微垣內星

太微垣

北斗四星南向軫　　翼軫之北太微垣

垣中最鉅五帝座　帝傍小星四點攢

座前四黑內屏遠　座後三小橫斜安

正中稍明為太子　左前幸臣右從官

謁者一黑在屏左　九卿三點三公三

座隅數點名郎位　一簇連輝珠入綿

郎將微星位之左　更與周鼎三小連

位上常陳三可見　二微在上一巨懸

三公三小與下應　相亦同之斗柄前

垣北一點太陽守　太尊天牢守右邊

左垣執法上次相　次上將星五位聯

右垣執法上次將　次上相星亦復然

虎賁一星右垣末　少微曲四虎西肩

長垣亦四曲且暗　上與少微相後先

三點靈臺一稍白　正當上將長垣間

右前三小稱明堂　　左外一小名進賢

靈明之際一珠曉　　微茫之際難名言

天市垣

房心尾箕宿之北　　天市名垣列兩行

中有明星稱帝座　　候星一位在其傍

堦下四微名宦者　　宗正雙星俱並光

一顆無名宗之類　　宗人四小入天潢

前左一細名車肆　　市樓二小逼河上

後左連二名帛度　　屠肆連珠共帛長

宗星二小在帛左　　上與東齊相頡頏

列肆二星右垣內　　斗五斛四皆微茫

左垣之星首稱宋　　南海與燕為雁行

東海徐州越吳齊　　中山九河趙魏疆

右垣之星首稱韓　　楚梁巴蜀秦周鄉

渾蓋通憲圖說

亢　　　　　　　　　　　　　角

鄭晉河間與河中　星體微異光皆揚

右上圍八名貫索　索上七公首射芒

左北曲九稱天紀　紀上三星號女床

中山之顚名織女　一巨二細三隅張

其左四黑是輦道　道前四顆漸臺方

角宿兩星南最巨　中間平道黑星二

左右九點無名星　天田二小角上對

其頂正向搖光星　角下天門兩黑是

平星兩白不甚平　庫樓七星展屏似

庫內五小名平衡　庫間六小作三柱

樓下馬腹三星明　南門小星當腹處

亢宿四星兩端黑　左邊無名附兩粒

氐

亢上大角懸明珠　角上玄戈與斗直

玄戈斜帶梗河三　惟有南星光欲滴

角東四星左攝提　垂下一星芒熠熠

角西四星右攝提　迤北第三獨異色

角下四小曰亢池　形如方勝欹斜立

亢下遙遙此頓頑　四星微遜陽門白

庫樓東角右來侵　南門最明近南極

氐宿四明側斗形　無名五點雜來侵

上與七公明耀對　類公北有招搖星

兩星上與玄戈友　下左復與貫索親

索外無名多纍纍　直下正當天市秦

氐下三小陣車是　天輻亦與車同輪

平三平二皆車騎　一明二暗騎將軍

諺傳夏夜有星象　儼似巨人冠進賢

口鼻四星即房宿　二三頗明下闇然

當頭一點鈎鈐是　鈐畔一微鍵閉言

頭上雙星近者日　冠前曲四是西咸

沖冠三暗稱為罰　冠後四黑名東咸

當腹兩點積卒是　稍前相似名從官

更有心三最明顯　中巨傍微當背肩

接心是尾九點曲　卓如衣角飄風前

神宮一星尾內坐　傳說獨立尾之尖

天江六點當河隙　魚星一黑浮江邊

龜星有五三略見　西去三星河外緣

巨人側身向西北　其上正當天市垣

箕

箕星有四明相等　　大口如箕正向西

當前一點糠星黑　　何年簸向河之湄

斗

箕北六星名斗宿　　北斗相方柄不如

斗下曲圍十三點　　形肖其名鱉似龜

天淵四微鼈所向　　狗國小方淵上圍

國外雙鳥名曰狗　　其傍相似立天雞

斗背六星稱作建　　下五微星若仰盂

河中九點天弁斜　　兩簷中高若鬐堆

牛

牛宿六星大小半　　一巨居中上下齊

牛上三星是河鼓　　中間一巨三之魁

鼓下四星天桴臥　　鼓傍各豎左右旗

女

天津之下十三小　總屬無名不必疑

天津如弓跨河七　二明四小一更欹

匏下五星名敗瓜　一粒等匏餘並微

牛前二小名羅堰　堰上匏瓜五粒珠

左旗曲七星皆小　右旗亦七三揚輝

女

女宿三微一稍白　非方非斜形不佯

右方數起趙與越　周齊鄭楚燕一流

並周為秦並秦代　晉星方在楚東頭

魏韓相並望齊楚　十星皆晦此舒眸

下為九坎四可見　平衡三白微難求

離瑜三點均且直　坎下四微散不收

虛

虛宿兩星南最明　南下圍三天壘城

危

城下四方壁壘陣　五顆獨有四顆覩

壁陣東行十二點　彼端亦作小方形

陳頭之下天錢遠　稀微四點圓難成

錢下二個名敗臼　臼下雙珠莫可名

虛東一小名司命　司危司非虛上承

人星只有三星碓　六星車府射天津

府上螣蛇六圍一　兩尾八星遙對分

危宿三星若磬折　中間一點光微奪

危下微光蓋屋名　屋東三星墳墓接

三個晦明各自異　四小虛梁墓左貼

墓下雙鳥哭泣臨　一同土公墳後歇

十二橫遮壘壁南　羽林軍士縱橫列

軍前統御有天綱　北落師門光更烈

奎　　　　壁　　　　　室

危端臼杵四星懸　　其南敗臼半邊缺

室宿兩個光耀同　　無名一個頂上沖

室傍雙星共三座　　或小或大皆離宮

雷霆六星惟右大　　霹靂曲五半朦朧

雲雨平方四點小　　鈇鉞三小羽林中

上頭直與螣蛇接　　其下復與火鳥逢

壁宿二明與室似　　其上三星圍天廐

廐上一顆附路稱　　其中正與王良對

陣上雙鳥有土公　　火鳥十星兩翼細

奎宿十六連勝形　　東北一星芒獨異

奎尖上與閣道通　　奎下七星外屏樹

胃

胃宿三星聚一隅　　無名兩點胃之餘
胃下左更四點小　　更東天廩四星除
天囷十三圍乙狀　　右下三星光頗殊

婁

婁三不均光甚均　　上疏下密雜星臨
右更左更各五點　　並若懸弧兩翼分
當頭數點懸弧似　　其名總曰大將軍
弧中一派光殊顯　　弧背一黑軍南門
天庚三點天倉下　　剹彙六星左獨明

屏間五點不甚明　　兩個揚輝屏盡處
六個天倉近外屏　　天溷四黑倉右附
溷下一明土司空　　鈇鑕五小倉前地
水委三星南極橫　　其左一星最明巨

昴

曲環十六當天苑　北顯南微正背西
更有天圍十三點　東征五小勢尤奇
大陵遶八中更朗　當陵之中名積尺
天船雜七與陵背　船中積水看欲無
昴宿七星天讒下　亂落圓珠一簇奇
其上六個名卷舌　天讒一點舌尖居
天阿點點附天陰上　天陰五星皆隱微
昴東孤月光如晦　礪石四小拱舌疲
廩困積米堪飽胃　讒阿西去至積尸

畢

畢宿八星如小網　左角一珠光獨朗
珠邊一顆名附耳　天節九小畢居上
九州珠域畢之南　團圓七點依稀像

参　觜

畢上天街三個斜　街上五車截河往

五車皆明右最巨　天潢五星小中放

潢傍三桂柱各三　河中細密如指掌

車下橫六名諸王　天高四小斜方狀

下垂九點日參旗　旗下九斿與旗傲

觜宿三小當參上　觜上天關一顆招

司怪四星明晦半　水府相同莫混瞧

参宿七星明燭宵　兩肩兩足三為腰

参伐下垂三四點　玉井四星右足交

玉井下方日軍井　屏星二點井南標

四顆廁星屏左立　屎星一點廁下拋

丈人子孫各連二　老人最巨南望遙

井

鬼

井宿八星形似井　座旗六黑垂其頂

旗東五小皆無名　貼旗斜下四星整

左斜五點名諸侯　其上北河兩明並

河右一顆名積水　河左斜方爟星命

河下一微名積薪　南河似與北河證

水位四小若仰盂　上下數顆難考訂

井下四星名四瀆　闕邱之一與河映

天狼最巨當其南　一矢加弧一矢剩

軍市一白野雞傍　老人獨向天南炳

弧矢十星儼張弧　內外無名難究竟

鬼宿四星方似櫃　中間一白積尸氣

其下五小為外廚　五隅五小居其內

張　　　星　　　柳

柳宿曲八名垂柳　其上無名三點繫

酒旗斜三宿上飄　其上郤與文昌對

天狗盤七當其南　天社七橫星頗巨

星宿七星大小異　中間一巨首尾細

垂頭曲尾如蝎形　其下一白名天紀

紀下天稷五個星　南隅一顆與紀類

張宿六星芒甚小　中如方勝兩角弔

軒轅大星當其顛　一十六星龍天矯

小方內屏轅上居　轅下御女一星杳

宿端天相有三星　向右一顆光頗皎

三台三座上猶明　相與雁行行大道

翼

台北二小名天牢　　一點太尊牢左照

翼宿微星二十二　　上橫五星下無異

東甌五小在其前　　青邱三個翼下寄

邱南馬尾橫三星　　上端一個尤明巨

軫

軫宿四珠不等方　　長沙一黑中間藏

左右二轄肩之附　　一顆無名南向光

【簡介】

《畸人十篇》，是《天主實義》的姊妹篇，凡二卷。

十篇同樣採用問答體。但與《天主實義》將問答者籠統地稱作「中士」、「西士」不同，本書每篇都出問者的姓氏和身份，只有末篇例外。據諸篇本文所示，參照利瑪竇的書信和回憶，可以確定各篇所記向利瑪竇發問或質疑的明代士大夫十人的姓名、職銜（或身份）、問難時間及主題，大致情形如次：

一、李太宰，名戴，字仁夫，河南延津人。於萬曆二十六年（一五九八），任吏部尚書，俗稱太宰，萬曆三十一年（一六○三）致仕回籍。本書第一篇《人壽既過誤猶為有》，記述李、利關於人生的對話，「勸誡人不可只追念過去的歲月，要強調善用光陰，行善事不要等到明天」。由文內利氏自謂「時方造艾」，可以推定二人首次交談，必在一六○二年十月利氏五十歲生日之前。

二、馮大宗伯，名琦，字用韞，號琢庵，山東臨朐人。於萬曆二十九年十月晉禮部尚書，俗比作《周禮》的春官宗伯，至三十一年三月卒。本書第二篇《人於今世為僑居也》，記馮琦感歎眾生人之樂反不及禽獸自在，而利氏釋以「原罪」說，「舉出許多西方聖賢對人生苦海的描述，天堂才是我們的真正家鄉」。篇末述馮琦後「數上疏排空幻之說」，按諸《明

史》馮傳，可知對話。時間必在一六〇二年。

三、徐太史，即徐光啟。於萬曆三十二年（一六〇四）成進士，改翰林院庶吉士，時亦諛稱太史。本書第三篇《常念死候利行為祥》針對中國人論死亡的名言「死亡」二字，解釋常念死亡並非不吉，「此篇盡量引用教會聖賢與歐洲古哲人論死亡的名言」。第四篇《常念死候備死後審》聲稱常念想死亡有五利：力避過尖，克別私慾，輕視名利，慎防驕傲，死於安樂。兩篇是利、徐對話。徐氏已在一六〇三年領洗入教。終生不懈地為末日審判作準備，在利氏看來應是中國基督教徒認識神學的根本問題。兩篇的寫作時間，當在徐光啟散館即庶吉士結業（一六〇六年春）以前的三年間。

四、曹給諫，名于汴，字自梁，號貞予，山西安邑人。利氏住京期間久任吏科都給事中。《明史》本傳稱之為「立朝正色不阿、崇獎名教」。本書第五篇《君子希言而欲無言》，「論靜默與寡言」，所談正是言官該怎樣說話問題。對話時間難以確指，只能推定在一六〇八年前。

五、李水部，即李之藻。他於成進士後分發工部都水清吏司，由主事而郎中，均可稱水部。本書第六篇《齋素正旨非由戒殺》，內稱舊稿，文字與一六〇一年校正重刻的《天主實義》卷下第五篇的後半大同小異。

六、吳大參，名中明，字知常，號左海。萬曆二十七年（一五九九）任江寧分守道。明

代守道官銜例為承宣布政使司參政或參議。大參當為參政。以公帑重刊利氏所修訂的《萬國全圖》。本書第七篇《自省自責無為為尤》，討論吳氏提出的「坐功」即靜坐內省是否有益於長生的問題，利氏謂「這次談話是在一六〇〇年五月十九日南京發生的」。

七、龔大參，名不詳，字或號道立。本書第八篇《善惡之報在身之後》，首謂「乙巳年龔大參因事入京」，又述首次對話「既三日，韶陽侯蘇子張飲為大參祖道」，而利氏答語有「子治一方」等語，可知龔氏時或以廣東布政使司參政，分守南韶連道。萬曆三十三年乙巳（一六〇五），龔氏入京又復返本任，向利氏提出佛教與基督教的天堂地獄孰更可信的問題，而利氏在否定佛教六道輪回說的同時，特別據《聖經》謂「今生既非天堂，亦非地獄，直至身後方見分曉」，「此篇主要是對儒家而言，所以篇幅最長，也最受歡迎。」

八、郭敦華，韶陽郡士人，萬曆十七年（一五八九）在韶州受洗入教，此前有算命人預言他六十歲將死，而他這年已五十九，故驚慌不已。本書第九篇《妄詢未來自速身凶》利氏力斥民間盛行的算命看相為迷信，即這年與他的談話。利自述：「這一篇非常重要，因為在中國鄉人無知識相信這一套，連讀書有智慧之人也深信不疑。大街小巷都有算命測字者，在南京一地就有五千多人以此為生。」

九、一友人，利瑪竇隱其姓名。據本書第十篇《富而貪吝苦於貧婁》，可推知這人是萬曆二十三年（一五九五）居於南昌以後的三年裡，施洗的一名教徒。申述《聖經》所謂富人

欲進天堂比駱駝穿針眼還難的教義，要求此人為「赦罪」而捐獻財產給教會祈福。但由結語可知利氏關於「救贖」的雄辯終於不敵現世的利益，「悲哉！」

「畸人」一詞，始見於《莊子·大宗師》。該篇謂孔子答子貢問，說是「畸人者，畸於人而侔於天」，意指「天之小人，人之君子；人之君子，天之小人也」。利瑪竇的《天主實義》，於一六〇一年在北京修訂重刊，招來恪守傳統的學者非議。已成翰林院庶吉士的徐光啟，曾當眾為《天主實義》的寫作意向辯護，概括為「易佛補儒」四字。利瑪竇續輯一書，自稱悖論（Paradoxes），並尋出相對應的漢語表達字眼，所謂「畸人」。且不說利氏對於「畸人」的古典涵義如何理解，但這個詞源出號稱道家出世派鼻祖的《莊子》，又假託為儒家入世派鼻祖孔子之語，這悖論的本身，便透露利瑪竇來華，「易佛」是真，「補儒」是假，由本書上卷所收六篇都指名駁難中國最著名的士大夫關於儒家傳統經解不合真「理」可知。利瑪竇稱「它包括了很多中國人從來沒有聽見過的道理原則」，「是一篇連續不斷的對死亡的默想，使人維持生活的正常規則」；「是以有趣的故事，來講高深的道理；它的權威性很高，因為這些故事都是利神父在與官員們討論道理所用過的。」

據費賴之《在華耶穌會士列傳及書目》，《畸人十篇》於一六〇八年初刻於北京，一六二九年收入李之藻編《天學初函》，今二本俱存，舛誤頗多。清道光二十七年（一八四七）出現重刻本，據周炳謨引言，可知重刻本校刊於利氏生前。因據為本書校點底本。

重刻畸人十篇　卷上

人壽既過誤猶為有第一

李太宰問余之年。余時方造艾，則答曰：「已無五旬矣。」太宰曰：「意貴教以有為無耶？」余曰：「否也，是年數者，往矣，實不識今何在，故不敢云今有爾。」太宰疑之。余繼而曰：「有人於此，獲粟五十斛，得金五十鎰，藏之在其廩若橐中，則可出而用之，資給任意，斯謂之有已。已空廩費而猶有乎？夫年以月，月以日，累結之。吾生世一日，日輪既入地，則年與月與吾壽悉減一日也。月至晦，年至冬，亦如是。吾斯無日無年焉，身日長而命日消矣。年歲已過，云有謬耶？云無謬耶？」太宰悝余先答之意，大悅曰：「然！歲既逝，誠不可謂有與。」

余又曰：「苟有人焉，獲金幾許鎰，粟幾許斛，用之易布帛、什器以自養，養老慈幼，無即無矣，猶可為有焉！若呼盧擲去之，或委諸壑，或與之非其人也，是無為真無矣。惜乎實已往之年，於治國無功，於家政無營，於身德無修，是年時已用，徒用也，則今無而誠無之矣！令我偽云猶有乎？」太宰曰：「噫！子何言之謙也。以為徒過光陰，無所事事，無前壽矣。世有不肖者，從少臻耄，侮天耳，害人

耳，污己耳。天大慈，更益之以壽，望其改行，而彼反用之增慝也，迨身將斃，則年數與惡積等焉。殆哉！子言之其壽有乎，無乎？」余曰：「不如未生矣。」

既而太宰易席於堂，見其諸戚，述前問答語，曰：「夫西庠實學，大獲禪於行，汝儕當繹之，勿忘矣。」

嗚呼！時之性永流，而不可留止焉。已往年不為有，剏未之來與！余故為《日晷箴》，曰：時之往者，已去而不可追。時之來者，未至而不可迎。時者何在？惟目下過隙白駒，可修可為。藉如用此，以作無益，則有益者待何時乎？凡物之失，以力可追復，以勤可禪補，惟時者否也。今日一去，來日益多，今日益遠矣，胡能復迴乎！來日之日，力僅足來日之事為耳，胡有餘以補今日之失乎！春已至，農不得補冬之失時；老已至，人不得補少年之失時也。故無時可徒費焉。

夫物之為我有，而便於用者，無如吾之年。年者，與我同生同死，無人能強脫之，無時不我隨，無處不我左右矣。智者知日也，知日之為大寶矣。一日一辰，猶不忍空棄也。

昔日吾鄉有一士，常默思對越天主，務以行事，仰合其旨，不得為俗事所脫。

一日值事急，茫然一辰，忘而勿思，既而猛醒，即悔歎曰：「嗟嗟！盡一辰，弗念天主，如禽獸焉！」茲士一辰不思道，咤己為禽獸。有人終日無是念，期年忘之，奚不謷己為草木土石乎哉？

至人者，惟寸影是實，而恆覺日如短焉。愚人無所用心，則覺日戲玩以遣日。我日不暇給，猶將減事以就日也，暇嬉遊哉！實心務道者，視己如行旅，懷珍貝，走曠野，俄日暮昏黑，而不識路，又不知安宿處遠耶，近耶。是時可綏行乎？可不戒心勤慎乎？

夫日，本無不祥，無空亡。凡有日，不聊用長汝德，即此日也，可謂日之不祥，日之空亡耳。常人為財有急用，恆自惜財。君子為日有正用，恆自惜日。嗚呼！世人孰有重視時，孰不輕一日容易棄擲焉，而烏知一日之功，吾可致無盡善，可免無量愆？鄙哉！蜘蛛之為蟲也，終身巧織，張細罟羅蚊虻，而數為風所散壞也。人有終生務淺微事，而猶不得遂，何異此乎！

夫世事世物，吾不可卻，亦不可留。故賢者借心焉，不肖者贈心焉。借者暫

寄，贈者即非吾有矣。吁！世之人何大誤也。晨夕汲汲於俗情，若論及道德，檢心修行，便曰：「至善也，至重也，第吾不暇耳。」處不至善、不至重則暇，迄為至善且重者，即曰不暇，非猖狂哉！人縱有甚急事，未嘗不日日卻冗再三食也，未聞曰不暇矣。以養身必卻冗於事隙，如此其勤焉，以養心不能乎？為養心德求，汝卻冗於事隙，亦足覯覿甚矣，劾求而不得之與？痛哉！痛哉！

人於今世惟僑寓耳　第二

馮大宗伯問余曰：吾觀天地萬物之間，惟人最貴，非鳥獸比，故謂人參天地。然吾復察鳥獸，其情較人反為自適，何者？其方生也，忻忻自能行動，就其所養，避其所傷；身具毛羽爪甲，不俟衣履，不待稼穡，無倉廩之積藏，無供爨之工器，隨食可以育生，隨便可以休息，嬉遊大造，而常有餘閒。其間豈有彼我、貧富、尊卑之殊，豈有可否、先後、功名之慮操其心哉？熙熙逐逐，日從其所欲爾。人之生也，母先痛苦，赤身出胎，開口便哭，似已自知生世之難；初生而弱，步不能移，三春之後，方免懷抱；壯則各有所役，無不勞苦，農夫四時反土於畎

歆，客旅經年遍渡於山海，百工無時不勤動手足，士人晝夜劇神殫思焉；所謂君子勞心，小人勞力者也。五旬之壽，五旬之苦。至如一身疾病，何啻百端！嘗觀醫家之書，一目之病，三百餘名，況罄此全體，又可勝計乎！其治病之藥，大都苦口。即宇宙之間，不論大小蟲畜，肆其毒具，往為人害，如相盟詛，不過一寸之蟲，足殘七尺之軀。人類之中，又有相害，作為凶器，斷人手足，截人肢體，非命之死，多是人戕。今人猶嫌古之武不利，則更謀新者，輾轉益烈，甚至盈野盈城，殺伐不已。縱遇太平之世，何家成全無缺？有財貨而無子孫，有子孫而無才能，有才能而身無安逸，有安逸而無權勢，則每自謂虧醜。極大喜樂，而為小不幸所泯，蓋屢有之。終身所愁，終為大愁所承結，以至於死，身入土中，莫之能逃。

故古賢有戒其子者曰：「爾勿欺己，」「爾勿昧心，人所競往，惟於墳墓；吾曹非生，是乃常死，入世始起死，曰死則了畢已；月過一日，吾少一日，近墓一步，常畏所不得避患，何時安乎？」

夫此只訴其外苦耳，其內苦誰能當之！凡世界之苦辛，為真苦辛，其快樂為偽快樂，其勞煩為常事，其娛樂為有數，一日之患，十載訴不盡，則一生之憂事，豈

一生所能盡述乎？人心在此，為愛惡忿懼四情所伐，譬樹在高山，為四方風之所鼓，胡時得靜？或溺酒色，或惑功名，或迷財貨，各為己欲所牽，誰有安本分而不求外者？雖與之四海之廣、兆民之眾，不止足也，愚矣！

然則人之道，人猶未曉，況於他道？而既從孔子，復由老氏，又從釋氏，而折斷天下之心於三道也乎！又有好事者，別立門戶，載以新說，不久而三教之岐，必至於三千教而不止矣。雖自曰「正道正道」，而天下之道日益乖亂，上者陵下，下者侮上，父暴子逆，君臣相忌，兄弟相賊，夫婦相離，朋友相欺，滿世皆詐諂詭誕，而無復真心。嗚呼！誠視世民，如大海中遇風濤，舟舶壞溺，而其人蕩漾波心，沉浮海角，且各急於己難，莫肯相顧，或執碎板，或乘朽蓬，或持敗籠，隨手所值，急操不捨，而相繼以死，良可惜也。不知天主何故生人於此患難之處？則其愛人反似不如禽獸焉！

余答之曰：世上有如此患難，而吾癡心猶戀愛之不能割，使有寧泰，當何如耶？世態苦醜，至如此極，而世人昏愚，欲於是為大業，闢田地，圖名聲，禱長壽，謀子孫，篡弒攻併，無所不為，豈不殆哉！

古西國有二聞賢，一名黑蠟，一名德牧。黑蠟恆笑，德牧恆哭，皆見世人之逐虛物也，笑因譏之，哭因憐之耳。又聞近古一國之禮，不知今尚存否？凡有產子者，親友共至其門，哭而弔之，為其人之生於苦勞世也；則又以生為凶，以死為吉焉。夫夫也，太甚矣，然而可謂達見世之情者也，見世者非人世也，禽獸之本處所也，所以於是反自得有餘也。

人之在世，不過暫次寄居也，所以於是不寧不足也。請以儒喻。夫大比選試，是以士子似勞，徒隸似逸，有司豈厚徒隸而薄士子乎？蓋不越一日之事，而以定厥才品耳。試畢，則尊自尊，卑自卑也。吾觀天主亦置人於本世，以試其心，而定德行之等也。故見世者，吾所僑寓，非長久居也。

吾本家室，不在今世在後世，不在人在天，當於彼創本業焉。今世也，禽獸之世也，故鳥獸各類之像，俯向於地。人為天民，則昂首向順于天。以今世為本處所者，是欲與禽獸同群也。以天主為薄於人，固無怪耳。天主所悲憫於人者，以人之心全在於地，惟泥於今世卑事，而不知悒望天原鄉，及身後高上事，是以增置荼毒於此世界，欲拯拔之焉。

且天主初立此世界，俾天下萬物或養生，或利用，皆以供事樂我輩，而吾類原無苦辛焉。自我輩元初祖先忤逆上主，其後來子孫又效之，物始亦忤逆我，而萬苦發，則此多苦，非天主初意，乃我自招之耳。

大宗伯聞畢，嘆曰：噫嘻！此論明於中國，萬疑解釋，無復有咎天之說，天何咎乎？夫前聖後賢，凡行道救世者，其一生所作，莫非苦辛焉。設造物者令成道之人，身後與草木並朽，而無有備樂地，使之永安常享，則其所歷苦辛，造物者竟無以酬之，豈不使世人平生疑惑乎哉？且高論所云，無非引烝人於實德，沮人欲不殉盧浮，堅意以忍受苦辛，不令處窮而濫，強志以歸本分，別尊類於醜彙，皆真論也。

從是日，大宗伯大有志於天主正道，屢求吾翻譯聖教要誡，命速譯其餘；又數上疏，排空幻之說，期復事上主之學於中國諸庠。嗚呼，傷哉！大宗伯大志將遂，忽感疾而卒，遂負余之所望也。嗚呼！今而後，大都之中，有續成其美意者歟？余日望之。

常念死候利行為祥第三

余問於徐太史曰：中國士庶，皆忌死候，則談而諱嫌之，何意？

答曰：罔已也，昧已也，智者獨否焉。子之邦何如？

余曰：夫死候也，諸嚴之至嚴者。生之末畫，人之終界，自可畏矣。但敝邑之志於學者，恆懼死至吾所，吾不設備，故常思念其候，常講習討論之。先其未至，豫為處置，迨至而安受之矣。人有生死兩端以行世，如天有南北二極以旋繞於宇內，吾不可忘焉。生死之主，不使人知命終之日，蓋欲其日日備也，有備則無損矣。聖經曰：守矣。夫將來如偷者，偷者闞主莫慮耳，是以凡聞訃，皆驚曰：「某斃乎？」曰某斃乎，誠不意其死矣。聖教中凡稱賢、稱聖者，無不刻刻防死候，以對心惟，以為沮惡振善之上範也。

徐子曰：如是急乎？

余曰：生人所明，莫明乎死之定所；不明，莫不明乎死之期。不論王公賤僕，盡人之子，誰不有一日焉？或旦不及暮，或暮不及旦乎？誰居甲能保乙乎？汝不知死候候汝於何處，汝當處處候彼可耳。故智士時冀死候相值，持此為生也。世之大

惑，視死候若遠焉，抑孰知此身恆被死耶，吾今已死大半耶！既往之年，皆已為死

將去耶！旅人航海，宿舶中坐立臥食，如停不行焉，而其身晝夜遷移，曾無止息，

且不問汝欲不欲，倏就岸而須登矣。二船相值，其間各以彼為行動，以己為住止，

而實則俱行矣。世人或謬云「吾命今日如是，詰朝亦如是」，而吾生實汲汲趨沒無

停也。雖誤云「彼有疾且死，我安且生」，而彼我息息並就終也。有以勺盡甕

水，將謂末一勺乃竭盡之乎？非也，自初至末，每勺竭盡之矣。夫人命亦謂卒日為

終，而實日日終之矣。夫吾此生命也，非如西江之水也，江水有源，下流洩之，上

流增之，則江永存不涸也。生人者，如燭耳，恆自消化，誰益之膏油乎？故漸至燼

滅矣。人少而冀長，長而冀壯，皆如冀死也。已壯之後隨老，老之後，隨死矣。誰

欲行路，而不欲至其域乎？是以總總蒼生，吾未識死人寓此世界中活耶？抑活人寓

此世界中死耶？未定也。

徐子曰：子之玄語皆實。今世俗之見，謂我念念言言行行悉向善，即善矣。如

念死候之不祥，便目為凶心凶口焉。是故諱之。

余曰：不然。施我吉祥，即為吉祥；施我凶孽，即為凶孽。是死候一念能祐

我，引我釋惡而就善，則世之祥，孰祥乎是耶！彼言域，而實乃言至域之道，欲至其域，先由其途，惟途難焉。子不聞為善如泝流行舟乎？有常念死候之近，而不得免心於縱恣者焉。況以是憚凶心凶口而諱言之，是非長惡之門歟！凡不肖從欲者，概由忘死之近，而自許壽修之僥倖耳。若為善者，自許壽不如自許天矣。蒼生之生宇內，如矢如鳥，速飛無遺跡；如影如夢，無體可持也。而人於此營大業，如永久居焉，哀哉！

南方有國名黑入多，古法未造墳墓，不得製室屋。其俗居室陋隘，而墳絕廣大，謂居室次寓數年之暫，吾常居者獨墳耳，故以此為急，崇飾之也。敝鄉昔年有隱士名雅哥般，棄家遊世，一切捐捨。有一友買得四難，囑令攜歸家。雅哥般許之，徑持去。其人還家，問則無有，謂雅哥般誑己也。他日遇諸塗，引與偕行，至其人生壙中，則四難在焉。其人愈益訝，曰：「汝命歸汝家，安在乎？」就而問之曰：「向托汝難，安在乎？」曰：「吾托汝攜歸家，曷置之塚乎？」曰：「彼汝寓此，汝家也。」嗟乎！雅哥般曷狂？其為此以警我曹，不其深歟！

夫造物者造人，貴絕萬類，但其壽不及樹木與禽獸者，何意乎？今之人壽短於古，造物者惜憐之耳。子不見世愈降，俗愈下乎？父之世不如祖，生我世不如祖、父，而我以後，將轉之於益下者，孫也。人增咎，天增罰，不善之殃矣。然則人之生世，亦終身煩冤耳，徒得生之名，而實與苦俱來，與苦俱去也。百年之中，非是度生，是度苦海也，則死豈非行盡苦海，將屆岸乎？苟歲月久長，豈非逆風阻我家歸乎？

嗚呼！世人以命之約者，省苦也，減咎也，則死非凶，凶之終竟耳；似不為刑罰，刑罰之赦耳。君子明知天主借我此世，似僑寓，非以長居，則以天下為寓，不以為家；吾常生別有樂地，為我常家焉。且本生之壽縱長久，比之常生不滅，其為短也，可勝言哉！《輿地總誌》記泥羅河之濱有鳥焉，日出而生，日入而死，則其壽盛，乃一晝耳。必夫在卯為嬰，偶死為殤，以辰巳為幼為壯，能見日中為至艾，頒白以未，為老，而幸得至申酉，為耄、為耋矣，豈異吾於百歲之微，置是節乎？是以志乎常生者，凡有終之生，咸為須臾。持此須臾端倪，為吾身後全吉大凶之所關係，故不可不慎焉。

凡所望於壽修者，冀以了畢是生之事耳。智者未至死，而生之事已完矣；若不肖者已死，而未嘗始生也。凡真實急切之行，俱待明日矣，不知從明日者，必不能得之焉。已至明日，明日非明日，乃今日也，明日已往矣。誠如翻車水筒，先後比次，次筒栽上，則前筒已傾矣。席上設有饈饌百器，而日其中有一器，蠱也，食必死，則此百器者，吾全不甘嘗之矣。夫人命非獨短淺而已，短淺之中，尤無定期。何日不聞某暴病死乎？某被壓、被溺、被焚死乎？某行市偶飛瓦中首，冒風死乎？某出門偶蹶，輒僵僵不起乎？某腹痛，誤飲湯一杯死乎？某夜新娶，詰朝已亡乎？塵埃易散，琉璃易碎，猶不足喻人命之危脆也。吾命無一日之定，而忙人圖多年之謀，若壽在其手焉，從而分定其事，如製衣者置帛於案，而分畫之，以若干為衣，若干為裳，愚也哉。

嗚呼！毋恃年之茂、身之強，所見死亡，往往幼者多乎老者，強者多乎弱者也。子入陶肆閱諸器，小大厚薄不一，問是諸器孰先壞？必不曰薄者先壞，厚者後壞也；又不曰先出陶者先壞，後出陶者後壞也；惟曰先僵地耳。葆祿聖人謂人之身壞也；

與靈曰：「吾曹得金貝，藏於陶具也。」則此身體，陶器焉，易碎矣，何論稚老哉？吾視圖畫，以手摸之，其所畫物物皆近，而巧士以法加減色，使我目誤視，或如遠焉，或如近焉。世界一圖畫耳，人人皆近於死，無復遠者，不可信目之化，而謬曰或遠或近矣。以是觀之，吾不謂今日乃我所稟命終之日，必不能使我善用此日也。以吾年寡，多為善行，是預獲長壽利矣。至耆老而不能為善，豈不失長壽利乎！人壽恆短，人欲恆長。短其壽者，戒其欲之長也，苟能自知前路不長，所當止宿不遠，何必盛聚資費哉？未老善度生，已老則圖善受死可也。老者勤積財，尤異焉！家彌遍，彌急於路費乎？特伯國法，老者至八旬，毋許用醫，曰此時非謀生之時，乃備死時耳。

士君子生或逢時不幸，不容我善度生，孰能禁我善受死乎？吾願生死均善；不可得兼，寧善死焉，一死光明，照耀終生也。昔有問西土：「賢疇之壽為至長？」曰：「至至善之候。」又問：「君子生世，宜幾何時？」曰：「至可生之分限耳。」

辣責德滿，西土之名邦也，其習俗視生死無二，惟論理當否，有詩人作詩，云：「士臨陣，與其失命，寧失刃」，當路聞之，以為大僇，流之遠方。其餘風及

於閭閻，亦皆輕死尚義。本國史載，一母有子，出禦寇，死之，或告之曰：「令子死國難矣。」母安坐弗動，曰：「我政為今日，生此兒也，是生已足矣！」由此論之，可見本世生姑為生，而煩苦實甚；歲月漸消，危淺無比，則生而似死焉。此理明甚，無可疑也。

然此世界中無他生，不得不以知覺運動為生；既以為生，不得不以氣盡命終為死。但此死期，凡有生者，常當念之，念之甚有利於道行矣。故今猶須略揭其形狀也。夫死之候，有三艱，一在死前，一在死際，一在死後焉。

凡人將死，既先遘屬虐疾，不可療治，則良友泣涕囑耳語之，曰：「有後事宜相付囑者，速言之矣！命幾以泯矣。」吾從蓐間聞此語，則慄慄戰懼，不知身後何如也，惟默歎曰：「此日月已矣，我永永不可再睹之矣！吾所愛良田廣宅，珍貝盈箧，非我有，徒為他人積矣。妻子兒女，不得復相聚矣，徒戀愛無益矣。嗚呼！已往若千年，遽去如電，而使我至此殂殤也。」蓋曩所甚愛，此時睹之，甚傷心也。

存之以樂，失之以憂，則前多愛，今多死矣。是故賢妻孝子女，此時避而不忍見也，見而增彼此之哀痛故也。為吾友者，或備棺槨，或製衰麻；為親戚者，或斂家

具，或守財笈。吾展轉床第間，惟有幽憂填膺耳。此則未死前也。

死非他，惟靈魂與形體分別耳。凡二物相吻合者，莫如靈與身之親切也；合既

密，分之愈難矣。兩友偕行於途，臨岐尚猶惜別，況一生同體之交乎哉？即見遍身

失潤色，而貌變目深，鼻稜口暗，耳燥足冷，脈亂心動，四體流汗，哀哉哀哉！夫

人以母痛入世，以己痛出之，出入皆痛，惟死時痛在我身尤切矣。及至將死，則仰

而見天主義怒吾前行，俯而思一生之歲月，都費之以造惡，向前而觀無窮幽暗之

路，下而視，視地獄苦谷之門大開，以我翁吞，左右旋觀而有群魔，俟我神魂出身

而搶之，傷哉！此時欲進而不堪，欲退而不容，欲悔而無及，即恨其生而死已。此

則死際也。

及至死後，所苦患又甚焉。何者？死之後，我之所存，魂與魄耳。魄即為尸，

尸為腐肉，腐肉為蟲蛆，蟲蛆化歸於土，此則賢否無異焉。請隨視惡人之靈魂。夫

既出身外，忽見移幽陰異界，輒置之天主嚴臺前，以審判一生之所為，則盡出籍

記，詳載行事無遺。於是所得非義之財，所取非淨之樂，蓺法欺君，酷虐暴民，順

私意傷剝孤弱者，皆來受其報也。於是淆亂神道，抗侮上主，妄尊異端，詐偽誣

世，無所懼畏，既見主威，在上審罰，無奈顫慄而無所逃也。於是不肖人所掩諸醜情，陽廉陰貪，外飾正、內釀邪，見過不圖改，見義不肯若，諸隩隅闇事，心中所藏逆公之謀、非禮之欲、非法之念，人目所不及，一一發露，不可蔽焉。天地萬物，并我自心，皆從而訐我證我，則我焉辭乎？在生多見天主慈惻，天主寬容，至此始見天主之義怒威嚴也，則我何禱乎？誰復解救之乎？於是方知財賄已無，而惟有犯理得財之罪也；穢樂之味速過，而取穢樂之咎常遺也；傲矜之氣已隨風而散，而惟留傲矜所招之刑，永悠不脫於身也。則第得恨己恨天，懊惱而受無限殃痛，鳴呼不已矣！此難之至難，在死之後也。

常念死候備死後審第四

徐太史明日再就余寓，曰：子昨所舉，實人生最急事，吾聞而驚怖其言焉。不識可得免乎？今請約舉是理，疏為條目，將錄以為自警之首箴。

余曰：常念死候，有五大益焉。

其一，以欲心檢身，而脫身後大凶也。蓋知終乃能善始，知死乃能善生也。知

家財乏，則用度有節；知壽數不長，則不敢虛費寸陰。不然者，如行霧中，前後不

知，惟見目下耳。舟師使船，必有路程，有地圖，日記已行幾何，以知其所餘於後

也；坐必船後，即知其船前事，乃以舵張翁之矣。吾人行此生之路，亦如是也，日

記其日已往，而自置已於此生之末，乃能善迪檢一生之事也。又如魚潛以尾，引海

中路也；鳥飛以尾，導空中路也。行此世，非如於海、於空乎？非以死候之尾，永

言念之，難乎免焉。恆以心居死候，則知生際所當為。吾欲知生際一事當行耶，否

耶，即思此事是我死候，所願得於生前者耶，抑否耶。如此開導，豈不痛切哉！古

賢裴羅谷氏，六年處塚內。伯辣漫人之俗，家門之外即是墳墓，出入顧瞻之。西土

吾同道幾百國，大概葬死皆於城中。夫皆懼忘死之備，而立計畫以自提醒耳。昔西

鄰國有賢王，傳不傳其世代名號，惟時君老僅一子，當嗣國。子輕佻無威儀，荒縱

自肆，國民患之，有司以告王，請戒諭焉。王訓約百方，弗若也，則命士師曰：

「王世子犯重法，依律治之勿赦。」不日，世子以舊行奸宄事，士師拘囚，訊鞫

之，律當大辟，至日則出以行刑。世子見事窘，請詣王所，與父王面訣，許之；至

王前訴曰：「以王之子，國之上嗣，如匹夫死於刑下，理乎？情乎？」王灑泣曰：

「非我也，法也。吾豈忘父子恩？既而暫免汝目下刑，吾讓汝為王七日；七日之內，恣汝意行樂；滿七日，自往士師所伏法矣！」語畢，即解王衣裳袞冕服之，令即王位，百官皆聽其命，己退而燕處，了不與國政矣。第偉一陪僕從世子，每日夕即提稟云：「七日限，今已過若干日也。」如是諸日，世子一意盤樂，娛玩無倦，獨至夕，聞僕之提警，即大驚窘，憂愁不勝。迨第七日，期已逼迫，啟請遊樂畢，無歡惶矣。王至期出，即問世子：「七日之樂何如？」曰：「何樂乎！」王曰：「一國之力，不足供一人樂乎？」對曰：「然而夕夕有一僕，來以就刑日數，提刺我心，於是日日知我命就終，竟滅諸樂已。」王曰：「人人日日無不就終，壽數不等，而均寡焉已矣！以後汝可保國矣，往昔所犯，大赦於汝；惟自今後，令此陪僕，依前七日，夕夕提警汝念也。」通國士民，聞之大喜。世子謝教謝恩，而悉改前行，父歿代立，亦為賢君也。視此可驗幾載之教誨百端，以移其心，終不能致，而七日死候之念，致之矣。是陪僕之設，智者不可無也，恐世事脫其心，而忘之故也。

其二，以治淫欲之害德行也。五欲之炎發於心，則德危，而受彼燒壞。此死候

之念，則一大湧泉，滅彼熾焰，故於懲戒色欲，獨為最上良藥也。吾在世，若已結

證罪案犯人，從圖圄中將往市曹行刑，標榜我自負之以行，而於道中適遇喜樂事，

何堪娛玩乎？若翰聖人設一喻，狀世人取非禮之樂也，甚善。其言曰：「嘗有一

人，行於壙野，忽遇一毒龍欲攫之，無以敵，即走，龍便逐之至大阱，不能避，遂

匿阱中，賴阱口旁有微土，土生小樹，則以一手持樹枝，以一足踵微土而懸焉；俯

視阱下，則見大虎狼張口欲翕之，復俛視其樹，則有黑白蟲許多，齕樹根欲絕也，

其窘如此；倏仰而見蜂窩在上枝，即不勝喜，便以一手取之，而安食其蜜，卻忘其

險矣；惜哉食蜜未盡，樹根絕，而人入阱為虎狼食也。」是奚謂乎？人行壙野，乃

汝與我生此世界也。小樹者，乃吾此生命也。微土者，乃吾血肉軀也。深阱者，乃

之憂淚苦谷也。毒龍逐我者，乃死候隨處逐人，如影於形也。虎狼者，乃地獄

鬼魔也。黑白蟲齕樹根者，乃晝夜輪轉，減少我命也。蜂窩者，乃世之虛樂。哀哉

人之愚，甘取之，迷而忘大危險，不肯自拯拔焉，哀哉！西土有兩泉相近，其一泉

水，人飲之便發笑，至死不止；其一泉水，人飲之便止笑，而瘳其疾也。使人笑至

死之水，是乃世樂迷人壞其心也；止笑瘤疾之水，則死候之念耳；可不旋酌之乎？

其三，以輕財貨功名富貴也。夫物也，非我有也，非我隨也，悉乃借耳，何足戀愛乎！身後，人所去所也，彼所無用財為，亦無重財為矣。吾曷不萃彼所之所尚乎？惜乎妄人，於己所不在受譽，於己所在受苦也。夫物，汝曾嘗其得之娛，而未試其失之恨，請毋觀其來，觀其去，毋觀其面而觀其背歟。夫進而聊帶偽樂而退，乃大遺真憂也。聖經所謂財人已畢其寐，而手中無所見也，言有人夢捉得金銀滿手，喜甚，急握固之，忽然而寤，即空拳耳。經不曰「得財」，而曰「夢得財」，以是貪得者，非我使財，為財所使，是財奴也；不曰「人財」，而曰「財人」，蓋其富厚百年，猶一夜之短夢耳。且狀其情，以一舊事，極著明焉。昔有一士，交三友，而情待不等。其一愛重之深於己，其一愛重之如己，其一甚菲薄，希覯面焉。忽遇事變，國主怒逮訊之詔獄。士聞之，即急走其上友，訴己窘急，幸念夙昔，冀援手焉。其友曰：「今日特不暇救汝，政與他友有嬉遊之約，當候於此，不得動移。祇能送汝衣一襲，輿一輛耳。」士悵然歎息，則走其中友，愈益悲泣訴己患，祈勿襲前友，特脫我於厄也。友曰：「今日適遠行，不暇。惟得偕汝行至中途，遠則至公府門耳。訊獄在內，吾不得與聞也。」則益窘，而悔曩昔擇交之誤

也。既而思彼小友，素忠實，或能救我乎未可知？至其所，無奈愧怍不得已，先告以二友相負狀，又自咎囊之菲薄，請勿介意也，惟幸念一日之雅，願邀大德，無棄我矣。友曰：「吾故寡交，恆念汝。汝今勿憂，此等事惟我能任之，便相拯濟，為好我者勸也。」言畢，即先行趨王所。此友之寵於王也異甚，則一言而釋，士竟無虞矣。是奚謂乎？士遇事變，即人之死候，上主將審判我一生不善行也。其三友者，一財貨，一親戚，一德行矣。夫財貨室屋田產，自不能運動，惟與我葬服及棺槨耳。夫親戚朋友，惟送我山間及墳墓之外，自不能入矣。第德行陰騭，人雖不甚重之，卻能保身後之急，且以我救也。以是可見死候之念，導人以明世物之虛實矣。能隨我者，乃我事也，實也；不隨我者，非我事也，虛也。沙辣丁者，西方七十國之總王也，將薨，取葬衣，命一宰臣揭諸旍竿之首，行都邑中，順塗而大呼曰：「沙辣丁七十國王，今去世，惟攜此衣一稱耳。」噫！詎不亦此意乎？野狐曠日饑餓，身瘦臞，就雞棲竊食，門閉無由入，逡巡間忽睹一隙，僅容其身，饞涎則伏而入，數日飽飫欲歸，而身已肥，腹幹張甚，隙不足容，恐主人見之也，不得已又數日不食，則身瘦臞如初入時，方出矣。智哉！此狐。吾人習以自淑，不亦可

乎？夫人子入生之隙，空空無所有也，進則聚財貨富厚矣，及至將死，所聚財貨，不得與我偕出也，何不習彼狐之智計，自折閱財貨，乃易出乎哉？問何者為真富？必曰廣有重物，能恆存不受壞者為真富，故良田腴產，謂富人之本業焉。夫田產於人，火不得熱，水不得漂，盜不得負，而趨年遠，不得銷損於諸物中，獨為堅久，故善持富者寶之，何況於德，更萬倍堅久乎！德不畏水火盜賊，彌久彌固，不相脫離，生死我隨也。此為人之大本業也，必矣。

其四，以攻伐我倨敖心也。倨敖之氣，諸德之毒液也。養敖者，其道心固敗矣。夫敖之根柢本弱也，以虛為實，以無為有，以他為己也。故常念死候，不俾自昧自爽己矣。孔雀鳥，其羽五彩至美也，而惟足醜，嘗對日張尾，日光晃耀成五彩輪，顧而自喜，倨敖不已，忽俯下視足，則欲其輪而折，意退矣。敖者何不效鳥乎？何不顧若足乎？足也，人之末，乃死之候矣。當死時，身之美貌，衣之鮮華，心之聰明，勢之高峻，親之尊貴，財之豐盈，名之盛隆，種種皆安在乎？何不收汝輕妄之輪乎哉！古者西土有總王，名歷山，奄有百國，幅員數萬里，無勝其富，而心傲甚，猶若不足；既薨，葬埋之侈，殫極華美。時有名賢，觀其塋，譏之曰：

「夫人也昨日踵土，今也為土踵矣；昨也彼藏金玉，今也金玉藏彼矣；昨也寰宇不足容之，今也土窟三尺則足矣。」嗚乎！行世之際有尊卑，死之後無尊卑也。誠若象戲焉，運於枰局，將卒異位殊道，及事畢覆局，則離位同道矣。目者無所不見，惟不見己也，見己有道，以鏡照焉。人者無所不識，惟不識己也，識己豈遂無道乎？以死者之髑髏鑒焉。彼昔如我今，我後如彼今也。往日余有友，常畫髑髏形懸於齋室，以自警也。彼詎不善於圖畫古器之設乎？

其五，以不妄畏而安受死也。造物主每造一物，即各賦以愛己之心，是者不論靈蠢，物物有之，則畏死欲生之性，人人均也。然而生死皆聽天主之命。人自求死，即不可；人強求生，亦不可。何者？天主固不令人自擅死也，若士卒非帥命不敢離行伍也。倘終竟不欲死，是為悔既生焉。夫生死之主，借爾此生，實陰約以死而還之，如左券在彼，不願死則失約而悔其已生矣。貪財不可，而貪生可乎？欲負約賴人之財不可，而欲負約賴天主之生，可乎？吾鄉人亞入西勞氏，西極之名將也，經踰阿林波山，時方市，市為天下最盛，或請觀之，曰：「無貨不備」，辭曰：「有售長生者，吾則往矣。」陋哉若人！不貪貨而貪生，并貪下流也。別有真

儒，承國主大封，問使者曰：「上賜我此祿，亦賜我壽命以久享之乎？」使者曰：

「否，此天主恩耳。」辭不拜受。夫願常生，則進求常生之路可也，汝於死人之域，於常生謬

矣。夫死候者，須臾耳，雖嚴而速畢，何當懼之乎？吾不能無死，然而能免死之懼

也。狂者與嬰兒不懼死，吾反弗克焉，彼愚而我智也。愚能與人以安，智能與人以

不安，哀哉！夫真智之君子，備死也，不畏死也。死候無時不在其念，譬如良將時

時不忘戰，是備敵也，非畏敵也。夫死候之念，初來以威，次來以慰，卒來以喜

也。武士入都試，或有驚馬，則數日前肄習之馬埒間，使勿驚，至試日，馬已習弗

驚也。人心於死候，亦如驚馬矣。吾以念死，心習之埒間，至真死候，則已習，弗

誤我大事也。夫人所畏於死者，非死之瞬息，乃瞬息之後所紀也。此畏也，最能引

我於善，則宜存養之，不宜卻去之也。試思吾自今以後有日，將我一生中日日刻

刻，凡眼所視、耳所聞、口所啖、鼻所嗅、四體所動，才所為心所愛，合理與否，

一一藉計無漏焉無爽焉，凡善與惡，悉審察以按判，孰不懼乎？既懼之，必有助以

欽心以謹行者矣。故敝鄉有賢者，修道八十餘年，臨歿時四體戰兢。旁人問其故，

答曰：「是懼也。非始自今也，吾平生有之。」人曰：「眾皆云夫子道已成也，何懼？」答曰：「天主審判嚴矣，其耳目於我也，猶人乎哉，可弗懼與？」古又有一人，死而兩日後復生，又生世十餘年，竟不發一語，亦絕不見笑哂。其復死日，諸友強問之，惟曰：「人不知死後審何如？使知之夫！」語畢而死。蓋君子於天下無所與，無所與即無所愛，無所愛則捨之無恨也。其志在天上，不在人間，以彼為家。客聞欲近家，不嘗無憂且大喜焉。以此軀殼為囚禁、為桎梏，則見其壞朽無任；娛樂如囚人視狴犴垣壁裂，桎梏壞爛，乃望其解脫拘繫，可歸故鄉，何憂哉？第兢業日慎，不敢輒自居安居賢，猶恐德未成也。是以孜孜矻矻，惟日不足矣。

徐子曰：於戲！此皆忠厚語，果大補於世教也。今而後，吾知所為備於死矣。

余曰：迂哉！重所輕，輕所重，莫凶乎是也。文王墓在豐鎬，而周公作詩以諗世俗之備於死也，特求堅厚棺槨、卜吉宅兆耳，孰論身後天臺下嚴審乎！

其後王曰：「文王在上，於昭于天」，則豐鎬之文王，文王之灰燼焉耳。吾忘己之精靈，而獨顧吾灰燼乎？夫遺魄朽於高朽於下，終生思之，未審何異歟？棺槨所不

覆，固天覆之，奚厭其薄乎？然厚葬親者，自是人情，不必非之，所叮嚀者，惟毋自菲薄吾神靈焉。此世一生耳，而身後永常苦樂，皆自今造之。今世也，吾有不善可蠲，吾有善可增，此生以後絕不能也。死後按察賞罰之時也，有未犯王法，未得罪於人，而偶經過於司生殺者之前，入其庭猶且惴惴焉，矧終其身所為莫非違天命，獲罪於天主，臨死時將至乾坤主宰嚴臺之前，按我萬世罪殃，而且得晏然乎？不思乎？妄望倖免乎？自昧而不信乎？謬矣！

夫善備死候者，萬法總在三和。三和者，和於主，和於人，和於己是也。得罪於主無所逃。不從主而禱，孰禱乎？繫在此，則祈解亦在此矣。即復勤詢天主所貽至教，習其情悔，責吾前非，立心於守聖，戒以息主怒，以致其神寵，此以和主也。吾藏人非義財物，即還之其人。嘗毀謗人玷缺其名行，即以真實語獎許之，復成立之。嘗與人交爭，傲狠有讎，即恕宥和睦好待之。此以和人也。凡有以酒色自污蟻本身，以醜念邪情亂熒心靈，即時洗滌新新，修善志，歸道體，或有誘惑我於非義，遠離廢之勿惜。此以和己也。嗚呼！倘死者已受主刑，今能復生於世一刻，以改前非，移心於道德，不難出無量之價，無苦不甘心，取之以易之。其如不可

得，而吾承啟心以忖悟，備死候之實範。若不圖迅行之，何心哉！

君子希言而欲無言第五

曹給諫問余曰：聖人皆希言，而欲不言也，奚謂乎？

余答曰：夫言，非言者所自須，乃令人知我意耳。若人己心胥通，何用言？如人面語，可省簡牘也。聖人言以誨民。民自知，則其言之工，止矣；民弗知，聖人始言焉。然博雅之言，言約而用廣，蓋粹言比金鋌焉，微而貫重矣。是以聖人罕言，而欲無言也。無言則人類逼於天神，所謂人以習言師人，以習不言師神也。故天主經典及西土聖賢，莫不戒繁言，而望學者以無言焉。

曹子曰：吾幼讀孔子，木訥近仁及利佞之說，即有志於減言，且聞貴邦尚真論。今願聞禁言之法言，幸以告我，以証聖人之旨，以堅此寡言於同志也。

余曰：實承命，不敢辭。然茲論也，浩且博，吾試揭數端，子自推其詳備焉。

凡不肖者，言不顧行，行不踐言，則易其言也。言也如飛之彙，一出口，不得追而復含之矣。鳥出籠，即自此樹飛於彼樹；言出舌，亦自此口傳於彼口，不還也。故

智者多默希言，乃為翦其羽矣。天主聖經曰：「多言之際，不能無說，能守己舌，乃智之至也。」又曰：「愚者不言，則人將謂之賢者。」釋之者曰：「愚者未言，

與賢者無異，惟舌與音，為其愚之徵耳，是故宜恆以手掩口也。」束亂氏，古之賢者，于大眾會不言。或譏之曰：「言之窮乎？性之愚乎？」曰：「然。愚者不能勿

言先世之所寄，臣曰惟命；獨有一物，臣不敢受寄。」問：「何物？」曰：「隱密之言耳。」曰：「何謂也？」曰：「言也難收矣！不洩之以聲，恐露之以形；不

漏之以醉，恐傳之以夢也。」

中古西陬一大賢瑣格剌得氏，其教也以默為宗，帷下弟子，每七年不言，則出。出其門者，多知言之偉人也。是默也，養言之根矣，根深養厚，而株高幹枝盛

也。又嘗出一名師，教人論辯，所著格物窮理諸書，無與為比，至今宗用之，而其人每靜默希言。或問之曰：「子自不言，何能教人言？」對曰：「子不見夫礪石

乎？己不動不利，能使刃利焉。」凡器之小而虛，則其聲揚；器之大而充，則無音。何謂小人？中無學問，惟徒以言高焉。君子充實而美，斯無言也。善行為善言

之証也，行也無音而言矣。故曰善言者不可以邪行壞之。若言行不相顧，豈不以邪

行壞其善言乎？造物者製人，兩其手，兩其耳，而一其舌，意示之多聞、多為而少言也；其舌又置之口中奧深，而以齒如城，以脣如郭，以鬚如櫺，三重圍之，誠欲甚警之，使訒於言矣；不爾，曷此嚴乎！夫口也，又心之藩籬焉。故經曰：「守言即守心也。」圍無藩籬，外患即侵而毀之；心無口之禁，不止受外入之累，自亦逃而失己矣。舌毋先心，可也。吾未嘗不言而悔，祇多有言之悔耳。

敝鄉之東，有大都邑，名曰亞德那，其在昔時，興學勸教，人文甚盛，所出高俊之士，滿傳記也。責媛氏者，當時大學之領袖也，其人有德有文。偶四方使者，因事來廷，國王知使者賢，甚敬之，則大饗之，而命諸名俊備主賓之禮，責媛氏居首。是日所談，莫非高論，如雲如雨，各逞才智，獨責媛終席不言。將徹，使問之曰：「吾儕歸復命乎寡君，謂子何如？」曰：「無他，惟曰亞德那有老者，於大饗時能無言也。」祇此一語，蘊三奇矣：老者四體衰劣，獨舌彌強毅，當好言也；酒於言，如薪於火，即訥者於是中變而譁也；亞德那，彼時賢者所出，佞者所出，則售言大市也。有三之一，難禁言，矧三兼之乎？奇哉！教可傳之四表，故史氏不誌諸偉人高論，而特誌責媛氏之不言也。

邦伴氏，至德之士，初發志修行，即入學。其師方講經，次經曰：「吾將守我行以免舌之咎。」聞此一句，即辭而曰：「足矣！請先習是句耳。」久修而後反學，師問曰：「何遲之久也？」曰：「未盡習初句，不敢還也。」自後德名藉藉，遂入深山，獨居默修，用以晦迹剗名，而名日益高。夫名也，如影焉，避就者，就避者，而愈晚愈長。是以邦伴雖屏居數年，而名日益高。夫名也，如影焉，避就者，就避者，而愈晚愈長。是以邦伴雖屏居數年，四方共景仰之。於時有尊位持教官，赴山中見之。邦伴了無言，官曰：「乞賜片言，小吏取以布教。」曰：「子不取我不言，何能取於我言乎？」此可謂盡習初句者矣。載香器，必固塞其口，不爾原氣渙矣。子承傳於心，苟冀儲之，以備施用，莫若閉口默蓄矣。

吁！今之學，非為己，悉為人耳。故大學師，有人以其弟來學，其弟久侍而不言，學師令曰：「言之，余以觀汝。」夫人在目前，必令言以觀之乎？觀面則視其形，聞言則視其心矣。試人如試陶等焉，叩擊之，陶以音著其裂，人以言顯其疵也。故吾先正，每曰：「吾未聞一人言，常畏之。」往時有一士，嚴坐於眾士列，良久不言，俄發言，言其人所不達。或曰：「此人也而終不言，不亦可謂士乎！」

默之一藥，能療言之萬病矣。

世之大惑者，每從師以肆言，無師以習不言也。第不言難，惟英俊能之耳。言

欲遂而強止之，如以口含滅光燭，豈不難耶？誌載昔非里雅國王彌大氏，生而廣

長，其耳翌然如驢，恆以耳璫蔽之，人莫知焉。顧其方俗，男子不蓄髮，月髡之，

恐其髡工露之，則使髡之後，一一殺之矣。殺已眾，心不忍，則擇一謹厚者，令髡

髮畢，語以前諸工之被殺狀，「若爾能抱含所見，絕不言，則宥爾。」工大誓願

曰：「寧死不言！」遂生出之。數年抱蓄，不勝其勞，如腹腫而欲裂焉，乃之野外

屏處，四顧無人，獨自穴地作一坎，向坎俛首，小聲言曰：「彌大王，有驢耳。」

如是者三，即復填土而去，乃安矣。後王耳之怪，傳播多方，或遂究其說，曰此坎

中從此忽生怪竹，以製簫管，吹便發聲如人言曰：「彌大王有驢耳。」國民因而知

其事也。嗚呼！禁言之難，乃至此歟！

是故昔西國君誥其賢臣曰：「吾於卿屬有入之胸，特為流言溝焉，即入即出，

無留乎心，無殊於隙甕，雖斟之美液，四處漏，奚得

滿乎？欲塞言之漏，縱不得不言，可不慎於言乎？曷事敗不因言而敗？曷國覆不因

言而覆乎？所謂人之生死，皆由舌也。善馬不繜銜不可御，修士不謹言不成德。東

方鶴，初冬去之西土，道牛山，牛山產大鷹，鳥鶴所忌也；鶴過山，則銜小石，恐忘而妄鳴，且受害，踰山方捨石矣。人輩亦過此世之險山，五欲之鷹，張爪吻以傷此心，何不以默之石塞口，而終日謹謹乎？

世之害，莫大乎佞者。佞者以巧言迷人心，如仇類以金爵酖人命也。其所言非昌，徒以巧詞綺語，飾而出之，如塗朱傅粉婦女之事，非大丈夫之氣也。束格剌得氏，當亂世，卓立自好，正言不屈，奸人謀而陷之於罪，被拘囚以誅焉。其門弟子大憂之，獨己至死不變色。於時有一名士，大雄辨，論理無對，則代之慚，而作一文字，剖析事理，申雪枉抑，使束格剌得持於公堂辨之，必免刑也，躬詣獄致之。束格剌得讀畢，曰：「不堪用也。」士曰：「此文言言切中夫子之事，奚云不對不堪用也？」曰：「婦人履，稱我足，我亦不著矣。男子氣雖斷於殊，不取於卑陋巧言，而汝安取之，以自敗其德乎哉？」佞者致言之病耳。蓋言之期期以人信焉，立言而無人信，如創室而無人居也；人所深信，乃其所明視耳。汝以言之葉蒙之，則有所不通矣。故人疑而弗信也。藏麥於窖，麥得土氣欲坼，出而量之多於初，然麥浮敗矣。言在佞人盛而憎多，惟無孚也。嘗聞人稱譽人以多聞，未聞稱譽

以多言。言雖善也，多則人病之；善言不可多，而虛言、妄言、罪言可多乎？

或曰：既爾，宇內何以言為？寧不皆銜枚而瘖然行世乎！曰：否也，聖人勸寡

言，拯扶世流耳，無言孰世乎？禽世耳。惟言，眾人以是別鳥獸，賢以是別愚，文

明之邦以是別夷狄也。人無言，虞廷何以拜昌言？孔孟何以知言？且今多聞者從何

而得聞乎？利兵以捍國禦奸也，有妄持之以刺正人，則目為凶器而禁之，非其人不

藏焉。是貶言之原，由人誤用耳。聖人欲不言，欲人人皆正行矣。如醫之慈者，欲

無醫乎，乃欲天下無病者乎？

陀瑣伯氏，上古明士，不幸本國被伐，身為俘虜，鬻於藏德氏，時之聞人先達

也。其門下弟子以千計，一日設席宴其高第，命陀瑣伯治具。問：「何品？」曰：

「惟覓最佳物。」陀瑣伯唯而去之屠家，市舌數十枚，烹治之。客坐，陀瑣伯行

炙，則每客下舌一器。客喜而私念，是必師以狀傳教者，蘊有微旨也。次後每殽異

醫異治，而充席無非舌耳。客異之。主慚，怒咤之曰：「癡僕！乃爾辱主，市無他

殽乎？」對曰：「主命耳。」藏德滋怒，曰：「我命汝市最佳物，誰命汝特市舌

耶？」陀瑣伯曰：「鄙僕之意，以為莫佳於舌也。」主曰：「狂人！舌何佳之

有？」曰：「今日幸得高士在席，可為判此：天下何物佳於舌乎？百家高論，無舌孰論之？聖賢達道，無舌何以傳之？天地性理，造化之妙，無舌孰究之？不論奧微難通，以舌可講而釋之矣！無舌，商賈不得交易有無，官吏不得審獄訟。辯黑白以舌，友相友、男女合配以舌，神樂成音，敵國說而和，大眾聚而營宮室、立城國，皆舌之功也。讚聖賢，誦謝上主重恩造化大德，孰非舌乎？無此舌之言助，茲世界無美矣！是故鄙僕市之，以稱嘉會矣。」客聞此理辯，則躍然喜，請賞之，因辭去。厥明日，其詣師謝，語昨事，以為非僕所及，意師之豫示之也。師曰：「否否！僕近慧，欲見其聰穎耳。」眾猶未信。師曰：「若爾，請復之。」隨命阨瑣伯曰：「速之市，市殽宴昨客，不須佳物，惟須最醜者，第得鮮足矣。」阨瑣伯唯唯，去則如昨市舌耳，畢無他殽也。席設，數下饌，特見舌，視昨無異。客益異之。主忿怒，大詈之，問曰：「舌既佳，疇命汝市佳者，何弗若我，而惟欲辱我乎？」對曰：「僕敢冒主乎？鄙意舌乃最醜物耳。」主曰：「舌佳矣，何為醜乎？」曰：「吾解鄙見，請諸客加思而審之…天下何物醜於舌乎？諸家眾流無舌，孰亂世俗乎？逆主道邪言淫辭，無舌何以普天之下乎？冒天荒誕妄論，紛欺下民，

無舌孰云之易知易從？大道至理，以利口可辯而毀矣。無舌，商賈何得詐偽罔市？

細民何得虛誣爭訟，而官不得別黑白乎？以舌之謗諫，故友相疏，夫婦相離。以舌

淫樂邪音，導欲溺心。夫友邦作讎，而家敗城壞國滅，皆舌之愆也。侮神訕上主，

背恩違大德，孰非舌乎？無此舌之流禍，世世安樂矣。是故鄙僕承命市醜物，遍簡

之，惟見舌至不祥矣。」客累聞二義，陳說既正，音韻祥雅，俱離席敬謝教。是

後，主視之如學士先生也。

以是觀之，舌也本善，人枉用之，非禮而言，即壞其善。是故反須致默，立希

言之教，以遂造物所賦原旨矣。

夫穀言無五冊，有五有也。污、邪、巧、謗、誇，五冊也；真、道、益、減、

時，五有也。

言毋污則近淨，而潔者就之，無縱吐污言以咤小人，而先穢己口也，勿曰：

「彼耳是宜聞」，惟曰「吾口是當言耳」。惡言來，吾用惡語報之，是火將熾，而

吾施之轄；初惡一，今惡二矣。苟用善言迎之，是火漸延，而吾徙薪，豈非以我善

致彼善乎？毋邪則近正，而端者取之。正心必發正言，正言未必由正心也。雖然，

正言之時，心能據正，恆自據正，即有邪心，亦可匡也。若果偽者，并亦不能恆作正言，斯為邪耳。鸚鵡鳥能人言，而不自達其意，平時諄諄與人無異，忽逢攖擾，即揚禽聲，而復其咈咈也。詐正人，善為仁言，而不自通其旨也，無事便便，與人無異，俄值拂逆，便轉邪情，而還其偏本也。詐不可久，詎能恆乎！毋巧則近質，而誠者尚之。法言素樸，而自光美，不求鮮華之飾。詐言病醜，不能不借於繪工，愚者雅之，智者病之，行古之道，言今之詞耳。毋謗則近恕，而忠者若之。世道衰下，讒言易發易傳也，故當戒口以言，戒耳以聞也。無聽讒者無讒，故讒人與聞讒者，吾未識罪孰重乎？毋誇則近讓，而敖者去之。自伐善者，非因己既行德而言之，乃行德以言之耳。如是，以虛德為實愿矣。以愿易德，吾所伐善安在乎？吾之譽在我口，是反為訾也。彼稱我善，愛道而長己德；吾自稱己善，冒名而泯己德也。此五毋也。

言有真則無誕，而人即信焉。真言全體相結，偽言始終不類也。真者如明燭焉，光四射，縱掩藏之，必乘隙而出矣。蒙者、醉者、狂者，三人之言咸真實無偽，汝為不然，豈不居三人之下乎？直則無詭曲，而人悅依焉。直路一而去彼界

近，曲之無數，而皆彌遠矣。汝冀蚤赴家，莫善於從徑途也。視利而行，行不得

義，察色而言，言不得直也。發矢不直，是無力，安能中乎？張弦不直，則無音，

胡得和乎？發言不直，則無志無氣，必不及致其所圖也。益則無斁，而人以為用

焉。有千金之言，有無價之言，誰曰言無直歟？富贈人財，仁贈人言。珍貝利財，

忠言利德，二者孰利乎？凡無利於眾，無補於身，悉妄言也。遇事當言，度言之勝

乎不言，而後言無悔矣。減則不繁，而人好繹焉。凡真論欲人易曉，莫若淡且簡

也。約言近乎不言，故為趣矣。少可以成事，何用多為？無餘無缺，始為減也。有

不言之處，有希言之處，無盡言之處矣。吾言之真，寧使人嗣之以思，無寧使斷之

以厭也。時則不誤，而人願聆焉。時而不言，猶不時而言也。時雨，人翹首而望

之；時言，人傾耳而納之，皆得其欲也。不對病之藥，縱善而傷身，不合時之言，

縱昌而敗事也。雖然，知言之當以時發眾也，知當言之時，幾人乎？體人之言真，

從義之言直，由禮之言減，敦信之言益，惟智之言，時矣。此五有也。

使言無斯五毋，獲斯五有，談自旦迄夕者，或謂之多言，吾敢謂之希言焉。有

言者，人一聞而喜。此言者，人百聞而猶喜也。

語竟，曹子悅曰：「旨哉！聞之曰，人也於言，如鐘於音焉，大叩之大音，小叩之小音也。若無叩而音，其妖鐘已！請益。」余曰：「贍已，恐中國士誚我曰，西士以喋喋勸希言也歟！」

齋素正旨非由戒殺第六

李水部設席招余。是日值教中節日，余食止蔬果而已。李子曰：「貴邦不奉佛，無殺牲戒，而子齋素，何也？」余曰：「豈獨敝國？中國自三代以前，佛教未入，悉不奉佛也，皆以太牢事上主，悉不戒殺牲也。然而祭之前，有散齋，有致齋，齋者悉不飲酒，不茹葷。今所見士大夫，遇郊社大典，咸斷酒肉，出居官次。是則齋素之義，不由釋氏始，不以殺牲故，明矣。」李子曰：「然。吾儒將祭而齋者，將以齊一心志，致其蠲潔，對越明神也。敢問貴國齋素，何意？」時余篋中，適有舊稿一帙，中說天主教齋素三旨，即出帙觀之。

其辭曰：因戒殺牲，而用齋素，此殆小不忍也。然齋有三志，識此三志，滋切滋崇矣。

夫世固少有今日賢，而先日不為不肖者也；少有今日順道，而昔日未嘗違厥道

者也。厥道也者，天主銘之於心，而命聖賢布之版冊。犯之者必得罪於上主。所從

得罪者，益尊則罪益重。君子雖已遷善，豈恬然於往所得罪乎？曩者所為不善，人

或赦弗追究，而已時記之、愧之、悔之。設無深悔，吾所既失於前，烏可望免之於

後也？況夫今之為善君子，不自滿足，將必以闖己之短為離妻，以視己之長為旨嚐

焉。所責備諸己者精且厚，人雖稱以俊傑，而已愧怍如不置也。所省疚於心者密且

詳，人雖謂其備美，而已勤敬如猶虧也。詎徒謙於言乎？詎徒悔於心乎？深自羞

恥，奚堪歡樂？則貶食減餐，除其穀味，而惟取其淡素。凡一身之用，自擇粗陋，

自苦自責，以贖己之舊惡及其新罪，晨夜惶惶，稽顙於天主臺下，哀憫涕淚，冀洗

己污，敢妄自居聖，而誇無過？妄自寬己，而須他人審判其罪也乎？所以躬自懲

詣，不少姑恕，或者天主惻怛而免宥之，不再鞫也。此齋素正旨之一也。

夫德之為業，人類本業也，聞其說無不悦，而願急事焉。但被私欲所發者，先

已纂人心而擅主之，反相壓難憤激攻伐，大抵平生所行，悉供其役耳。是以凡有所

事，弗因義之所令，惟因欲之所樂，睹其面容，則人觀其行，與禽何擇乎？有人於

此人其性也，而將易之，使禽其形，寧死不願之，今者人其形也而禽其性，則安之，何哉？夫私欲之樂，乃義之敵，塞智慮而蒙理竅，與德無交，世界之痼疾，莫深乎此矣。他病之害，止於軀殼；欲之毒藥，通吾心髓，而大殘元性也。若以義之仇冤，攝一心之專權，理不幾忘而厭德尚有地可居乎？嗚呼！私欲之樂，微賤也，遽過也，而屢貽長悔於心。以卑短之樂，售永久之憂，非智之謂也。然私欲惟自本身，藉力逞其勇猛，故遏其私欲，當先約其本身之氣。學道者願寡欲而豐養身，比方願滅火而益加薪，可得哉？君子之欲飲食也，特所以存命；小人之欲存命也，特所以飲食。夫誠有志於道，怒視是身若寇讎然，不獲已而姑蓄之，何者？吾未嘗為身而生，但無身又不得而生，則服食為腹饑之藥，服飲為口渴之藥耳。誰有取藥，而不惟以其病之所須為度數焉者乎！吾輩此身，皆當為蟲所食，甘食厚味，以益其膏，不幾為蟲作牧人乎？性之所嗜，寡而易營；多品之味，佳而難遂。若窮極口體，逞意貪圖，則以其養人者，頻反而賊人，謂飲食殄人多乎刀兵，可也。今未論所害於身，獨指所傷乎心。多聚飲食之處，多來貓鼠蟲蟻；多饕飲食之人，多招罪過其身也。僕役過健，恐忤抗其主也；血氣過強，定傾危乎志也。志危則五欲肆其

惡，而色欲尤甚。豐味不恣腹，色慾何從發？淡飲薄食，色氣潛餒。一身既以理

約，諸欲自服理矣。古有問賢者何則為學？答曰：「脫身耳。」解之者曰：阻心之

達真者，莫甚乎身樂之誘也。身之樂，以重霾霧晦我心才，使不得外脫種種像，

內釋五官之欲而往察物性，以率造物主命也。故有意於學者，先當拔心於身外也。

身也者，知覺屍也，機動俑也，飾墐墳也，罪愆餌也，苦憂肆也，囚神牢也，實死

而似生也。家賊用愛誘損我心，纏縛於垢土，俾不得沖天享其精氣也。能救此身，

百凶盡熄，心脫阻礙，任天游馴命矣。古賢甘餓，求餒不求飽，其於身也，似仇而

實親焉。此齋素正旨之二也。

且本世者，苦世也，非索歡之世矣。天主置我於是，促促焉，務修其道之不

暇，非以奉悅此肌膚也。然吾無能竟辭諸樂也。無清樂必求淫者，無正樂必尋邪

者，得彼則失此。故君子常自習其心，快以道德之事，不令含憂困而望乎外；又時

簡略體膚之樂，恐其透於心，而侵奪其本樂焉。夫德行之樂，乃靈魂之本樂也，吾

以茲與天神伴矣；飲食之娛，乃身之竊愉也，吾以茲與禽獸同矣。吾益增德行之娛

於心，益近至天神矣；益減飲食之樂於身，益逖離禽獸矣。吁，可不慎哉！仁義令

人心明，五味令人腐腸，積善之樂甚，即有大利乎心，而於身無害也。豐膳之樂

繁，而身心俱見深傷矣。腹充飽以殽饌，必垂下而墜己志於污賤。如此，則安能抽

其心於塵垢，而起高曠之慮乎哉！惡者觀人盤樂，而己無之，斯嫌妒之矣。善者視

之，則反憐惜之，而讓己曰：「彼殉污賤事，而猶好之如此，懇求之如此，吾既志

於最上，而未能聊味之，未能略備之，且寧如此懈惰，而不勉乎哉！」世人之災無

他也，心病而不知德之佳味耳。覺其味，則膏梁可輕矣，謂自得其樂也。此二味

者，更迭出入於人心，而不可同住者也，欲內此必先出彼也。古昔有貢我西國二獵

犬者，皆良種也。王以一寄國中顯臣家，以其一寄郊外農舍，使並畜之。既而王出

田獵，試焉。二犬齊縱入圍。農舍所畜之犬，身臞而體輕，走巤禽獸跡，疾趨攫

捫，獲禽無算。顯家所養之犬，雖潔肥容美足觀也，但習肉食充腸，安佚四肢，不

能馳驟，則見禽不顧，而忽遇路旁腐骨，即就而齕之，齕畢不動矣。從獵者知其同

產，則異之。王曰：「此不足怪。豈惟獸哉？人盡然也，皆係於養耳也。養之以佚

翫飫飽，必無所進於善也；養之以煩勞儉約，必不誤若所望矣。」若曰凡人習於珍

味厚膳，見禮義之事不暇，惟僝僽焉而就食耳；習於精理微義，遇飲食之玩亦不暇，

必思焉而殉理義矣。此齋素正旨之三也。

李子讀竟，曰：「此實齋素真旨，吾儒宜從焉。」乃謝而請錄之。

重刻畸人十篇　卷下

自省自責無為為尤　第七

吳大參昔於白下問余曰：「貴教坐功否？」余曰：「吾輩為功與俗功異焉，吾所圖者，蓋在神魂，不在形身。」吳子曰：「既神，則無有衰老，自得常生，何以功為？」余曰：「夫人體貌屬形，至壯至老，日漸衰減；智、志屬神，至壯至老，反更強確。足徵神不可殺，不能死滅矣。吾因其常生，謀其常善，永安無虞也。常生而苦辛，毋乃常死乎？與其常死，寧速死乎？此功所為用耳。」吳子曰：「善。然則功在行，不在坐與？」余曰：「坐。坐而默繹之，以擇，以定，以誠，以篤用，果其行也。且行有二等，有出於身外，有留於神內。留於神之行重矣，而神之行，於坐時固可行焉。」

吳子問善神之肇端初功。余曰：夫初功者，每朝時，目與心偕，仰天籲謝上主

生我、養我，至教誨我，無量恩德，次祈今日祐我必踐三誓，毋妄念、毋妄言、毋妄行。至夕，又俯身投地，嚴自察省，本日刻刻處處所思、所談，及所動作，有妄與否？否即歸功上主，叩謝恩祐，誓期將來繼續無已。若有差爽，即自痛悔，而據重輕，自行責罰，祈禱上主慈恕宥赦也，誓期將來必改必絕。每日每夜，以此為常。誠用是功，自為己師，自為己判，日復一日，無奈過端消耗矣。

吳子曰：功哉功哉！自為己證，則過不及辭，況文罪與？自為己判，則不欲欺己，豈待外人諫責焉？先治內心，次攻其表，於言於行，則功得序、得全、得實，愈如靈藥，必效不誤也。夫百人百問，不如獨責。君子慚懼己知，甚於人知之，所謂自知，則萬證矣，殊乎小人，惟念人知、是愧、是憚耳。其於行也，不圖善，惟圖隱矣，縱可欺人，使之曚曰「是也是也」，而夫心之良，隱隱心聞，若或警呼曰「非矣非矣」，孰能強暗而已之乎？則莫如當夜時，晝事已畢，燈已滅，追求檢察一日之事何如，且詔己令詳審責問，今日嘗治心之何病？禁止何欲？洗滌何污？改變何醜行？今日移幾步於德域也，夫身今日善於昨乎否也？茲功行，則怒心可減可除，惰心可振可翯，慾心可懲可化矣。且既自知自省，又日日常追至天理臺前，從

公審判，即此諸種妄念不敢發也。自貶自褒之後，固可盡夜安臥無慮焉。第此功也，精矣，美矣，得至無過，便已聖人，何謂初功耶？

余曰：去聖人猶遠矣！是者初功，又有初之初、中、末，三也。蓋凡未行道，而立志行之，其始事猶混濁，未得便澄，惟戒其大非耳；既聊進，方克省其非也。至近善地，乃察細微過者也。譬之如泉，久淪濁，欲清之，先除其粗石耳；水已靜，方可視小石去之；水既澄，則其眇末土沙，沉居水底，悉可睹而汰之矣。此三者，皆掃除之役，屏棄諸惡耳，未及為善也。吾曾久作前功，進於此，則兼起行善之功，行善精美矣。行善者，於念、於言、於行，非惟審有妄否，猶察夫既有善否？未有善，則自悔自責，如犯誡焉，此時又以無善為愆也。至善盛，乃可入聖人域也。

吳子曰：信夫聖德雖無惡，及其成道，尚在為善。貴教作功，一在誠實，斯途轍顯然，程效不虛矣。惜今之俗，淪染佛乘，云空尚無，則論道者一秉高玄，無翅飛天，乃人之所不能行矣。但論，以論不以行，故不顧虛實。子談道以行，即所談者悉可效於事也。然嘗聞志仁無惡，無過失乃近仁也。無過失，曷為與聖人遠乎？

余曰：茲者能無疵誰乎？齋舍中人與物一一蠲潔，而日掃日除，垢何居？風中難免塵埃也。故在本世，德雖高，前功之籩，不得暫舍手也。縱設有人，了悉掃除諸等醜咎，而於聖人之域邇乎？農夫既易田者，猛獸已驅，荊棘已拔，野草已燼，瓦礫已脫，地形已平，而無所種藝，是近上農乎哉？子有傭僕，以應家役，彼未嘗竊主財物，未損家械，不擊子詈子，不博不酗，而日惟游閒坐臥，一切不為，子以為是僕善乎？不肖乎？總總生靈，皆僕役，為天主所傭，以治此道之田，以寅亮上主工也，必欲收投而獻諸主庚，必欲行其投而充本職也，豈嘗望不為非禮耶？今也全德之君子罕見，則非但無過，能寡過即目為賢為聖焉，世衰故耳。吾天主大教，論人罪惡，凡有二端，一因不善之有，一因善之乏，俱可悔也，俱可勉也。

吳子曰：談愈微愈美矣！可知凡人無為於善，即有為於惡，兩者等乎。蓋凡善，吾力所能行，無非吾分所當為矣。若此審己也，進道無疆矣！

善惡之報在身之後 第八

乙巳年，龔大參因事入京，就余問曰：「天也至公至正，凡行善者，凡為惡者，必有吉凶報應。第今人多曰，善惡之報，全在現世，加於本身；若身後則無有佛氏所傳輪迴六道、天堂、地獄之虛說也。不識貴教云向。」

余曰：是何言與？豈可以輪迴六道之虛說，輒廢天堂、地獄之實論乎！吾天主聖教不如是輕薄德勳。俗言以為順者，天下福祿足賞之；逆者，天下災禍足罰之也。豈德之根本高峻，從天而發：天下萬物，皆卑陋異類，孰有價值相應，可以酬德者哉？天下君亦以天下黜陟國吏，天上君亦以是償天吏乎？明達世界之情者，咸曰遍大地皆從欲者，迴拔眾凡而為君子，每世得幾人耶？君子欲行道於世，常不脫終身之苦辛，則此世界也，謂之地獄氣象猶可，若謂天堂，殊不似矣。試觀世人群類，無不自稱苦焉，苦中有天堂耶？天堂中有苦耶？彼小民勞於農力，險於經途，汗於百工，疲於戎守，每仰縉紳持權者為安樂，且曰世界有天堂，居高官食厚祿者，即是其人，豈不然乎！今子臨民有年矣，敢問身所得天上樂何如哉？

大參曰：否否。世界有地獄，居官者陷於其深區焉。泥塗中肩重負，此之為

勞，不及於位小官、署輕任者，矧等而上之乎？人不識縉紳士所茹茶苦，故謀掇而加諸身；令識之，偶值諸路，必速過不拾取也。古人比吏道，如黃金桎梏，拘於圖圄，甚得其情也。是以吾今思抽簪投綬，歸耕娛老，冀幸不虛此生耳。

余曰：信矣，子治一方，見勞如此其甚，矧治多方乎？即其苦奚啻百倍也。位愈高，心愈危也。西土古昔有棲濟里亞國，王名的吾泥削。國豐廣，爾時有臣極稱其福樂。王謂之曰：「汝能居王座，而安食一饌，則以位遜汝。」即使著王衣冠，升王座，設舉盛饌，百執事以王禮御之，而實座之上，則以單絲繫利劍，垂鋒而切其頂。此臣升坐，初觀王庭左右侍人奔走趨命，即大歡喜，既仰視劍欲墮，便慄慄危懼，四體戰動。未及一餐，遽請下座，曰：「臣已不願此福樂也。」王曰：「嗟乎！余時時如此，子以為福樂也。兆民畏君，君無所畏耶？嚴王在上，日日刻刻以明威之懸劍懼懼我焉。」俗人不知居上之苦，故慕之，因嫉之；倘知之，反憐之矣。吾嘗且笑且惜，彼經世之士，謀安而溺於阽，努力功苦，以立功增職。王法亦按頒功疏爵，次第加之，誰知吾以苦市苦，朝廷亦以苦償苦乎！今子謀歸田耶？歸而能竟卻人緣，專務一己生死大事，則得矣；苟圖離苦就甘，死甘者無時可就，苦者無

時可離也。世如壙野，滿皆荊楚，何往不刺身焉？藥氏者，西土聖人，嘗曰：「鳥

生以飛，人生以勞。」是以生人際此齟齬，未及平坦，而逼迫他患，已便萌發，如

候缺次補焉。吾於辛苦，如仇國卒世相攻，中或可圖暫瞬解休，曷得其泰平乎？智

者時防其侵也，易居易職，非謝苦也，如荼蓼苳連，僅易苦之別味耳。四方民無不

哀號曰，「世俗勞生」，吾以為圖免之，不如圖忍受之。必欲免者，須尋他世界，

苟於此未見未聞有人倖免焉。此世界譬若細長繩作極密締結，糾纏盤互，令群生一

一解之；我群生者，雖解至命盡，而繩之締結，猶未盡解也。造物主祐君子者，令

不屈於患，莫免其患矣，毅其心以甘受，使不形其憂矣。故君子小人，德雖不等，

憂患雖殊，然而見困苦均焉。

大參曰：信哉，率四海之濱皆苦乎！

既三日，韶陽侯蘇子，張飲為大參祖道，余在席。大參目我而哂曰：世界人皆

樂矣，何也？今日又復相晤，談論飲嬉，非樂乎！且吾尚有疑焉。生若苦者，世何

以無願死悉嗜生乎？非但問富庶康逸榮華者，問貧窶裸裎臥凌跂冰丐於街市，及諸

耄耋、目盲耳聾、遍體衰憊，若老病疴毒、晝夜僵地、傷痛不間，咸猶寧生，不寧

死焉。奚不咸恬樂行世之驗乎？此非樂地，人人何肯愛戀之，弗忍舍去之？且善惡之報，天下萬國各立君王，用專賞罰之權；君又選士居方，定律設法，綱紀民心，以賞賜正之，以刑僇齊之。是今善者必榮樂，惡者必危辱，足為勸懲焉，奚待後世之遲且遲乎？

余曰：固也，實未始曰此世有苦，而竟無樂也，特曰此世樂，不足稱上主酬仁人之神德；若此世苦，亦不足明著上大主殊不仁人之凶禍也。故當造身後真天堂、真地獄，盡善惡之報，以顯上主全能淵旨矣。昔者吾述《天主實義》，已揭其理，今復舉其端倪。

夫天降禎祥妖孽，多不因善惡，況合其德愆輕重乎！世病秉世權者，賞罰偏私，則以省疑造物主弗理視世事；或又解之曰，此主之未定焉。嗟乎！主豈有弗定？有弗定，豈可為主？則曷不信此後有日焉，各得其所當得，且補今之缺，而并鞫彼偏私之咎耶？嗚呼！持世權者，縱為公平，而所褒貶功績與否，惟耳目是信耳，無審據者弗克究也。民之庸情，有所妬憎，則泯其善，揚其惡，壅蔽莫達；有所親愛者反是。則在上者，時或不及聞其人之功罪，何能不失法意乎？豈惟人也，

己亦掩己矣。雋德之精,多含於內,不露於外。發外者,德之餘耳,非其人,易粉飾焉。善者彌誠,彌隱己德,何嘗曰隱也,且不有其德也。人與己不知之,則疇從而褒之?惡愿之本,素釀於心,不洩於外,見外者愿之末耳,詐善者不難文藏焉。惡著滋熱,滋匿己愿,奚徒曰匿也,且不覺己愿矣。人與己弗達,則誰從而貶之?夫自蘊蓄己之善惡,同類之人又覆蓋之,秉法君臣又不及知之,復有天主暫容,姑且未報,或姑報而不盡也,此必待來世天之主宰明威神鑑,按審無爽矣。

至若人情無不願生者,此別有故。天主造天堂地獄為善惡之報,本自親口傳宣,令人遽信,不待恃量。其奈人情染惡,自塞天牖,神賦大光,無由得入,便不能明知身後所受;又自古人死少有復生者,益復不知死後事情也。既不知其情,誰願往乎?譬如人情戀土,若有人從他鄉還,明知彼處利樂,便願裏糧從之;若去者自古及今無一人還,非萬不得已,誰欣然肯行哉?狐最智,偶入獅子窟,未至也,輒驚而走;彼見坑中百獸蹟,有入者無出者故也。夫死亦人之獅子坑矣,故懼之。懼死則願生,何疑焉!仁人君子信有天堂,自不懼死戀生;惡人應入地獄,則懼死戀生,自其分矣。

大參曰：子論人之報人善惡，苦樂眇小，不能相稱；眇小之中，又有法律所不能窮究者，是則然矣。然人與法律所不暨者，吾方寸中，具有心君，覺是覺非切報之，則報仍在己在今，不俟身後也。仁人有大堂，即本心。是心真為安土，為樂地，自然快足，自然欣賞矣。汝若辦一德，心即增福祿一品；備全德，即備全福樂。故謂仁者集神樂大成也。愆生於心，心即苦海，罪創於內，百千殊械，應時肆陳，則愆自責自罰矣。吾犯一戒，自招一孽，放恣無法，則是地獄重刑也。何者？吾既達天命，即吾自羞恥心告許證我，我胡得辭乎！即我自惴慄心桎梏囚我，我胡能遁乎！自性天理審判，按我罰我，我可以賄賂脫乎？可望主者慈宥乎？則哀痛悔慘，種種諸情，四向內攻，殄毒無方，我何能避哉！曠人者不得曠己，逃人者不得逃己。故曰逢艱患，賢不肖無大異，蓋苦樂均也，則請毋睹其膚，視其臟矣！請毋睹其面，視其心矣！君子不因外患改其樂，小人不據外榮輟其憂也。若然，德愆之償，在身內，不由身外，豈不信夫？

余曰：固也。凡生覺之類，不論靈蠢，行本性之順，自忻愉，遇己性之逆，自哀感矣。饑渴而飲食，滋液洗腴則甘嘗焉，倘乏其所嗜，或啖食草具，餲飯敗漿，

即委頓嘔逆焉。此何故也？造物者之奧旨，迪物以就其生育，而避之乎失養也。軀

殼之陋，飲食之卑，行物主引之以味，而靈神之崇，作德之偉，行無味乎？必踐

道，即心休焉，違道則心厄焉。夫然後天主賦我本性靈才，本善無惡，足著明矣。

但德之味，誘民以從德，非以是賞德功也。惡之困，以沮人勿為惡，非以是罰惡之

咎也。世主馭臣，從命者方命者，褒貶賞罰將由君；何故此蒼生之眾，其順逆天命

之報，獨由己而不關天主哉？家有燕喜，主人置酒召客，命樂工陳歌舞。樂工謳歌

舞踊，終日曼聲趨容，娛樂極矣。卒燕，主人豈謂樂工曰：「汝今日妍歌妙舞，自

娛樂無量也，吾弗予若值乎？」仁者既集德之神樂大成，

也，即天地之主，豈以仁人自愉悅，竟無他報稱，用酬其無涯尊情也歟？子曷不察

上國故典也？「三載考績，三考黜陟幽明」，且有「五服五章」、「五刑五用」，

以賞善罰惡，曷嘗曰鴟義奸宄，禦人國門之外者，身歷險艱且勞力困苦有餘刑矣，

無俟吾法律誅戮之耶？又豈曰幹國澤民、忠貞之士，縱懋懋勞績，自謀德不圖報矣，

作德日休，已自享其福樂，國家無煩表門閭，〔勒旃常〕不必詔之以祿，而豐其爵

耶？夫人知行善之愉悅，不足以報德；為惡之沈悴，不足以責咎；而外設法例，以

命以討，厚售其值，詎不知天主法例愈精愈備乎？君考臣功，視勳庸，又視國力，乃賞焉。然國藏微矣，上德嘗不得其酬也，故有不賞之功。上主六合之主，其能無盡，以無量數給人，未減其所有之毫毛，則至較德之時，德乃獲其盡報焉。西國史，記歷山王，至豐盛，一日丐者進前乞捨，王予之萬金，丐者辭曰：「小人得數鐶幸甚，何敢徼分外如此？」王曰：「汝第知予承數鐶捨，則足矣；何復知歷山捨人，不萬金不可哉！」命悉負之去。去寥廓之主，豈若世王氣象褊小哉！俗之弊，乃獨尚耳聞目見而已，不知其耳目所不及之福樂也；惟驚駭本世刑災，不慮此世後殊凶極殃矣。

龔大參曰：席中忻際，其身後患不堪問，惟願聞來世喜樂何如？

余曰：夫天堂大事，在性理之上，則人之智力弗克洞明。欲達其情，非據天主經典，不能測之。吾察天主經稱，天堂者，居彼之處，一切聖神具無六禍，此世中無人無有其一；具有六福，此世中無人有其一。

六者，一謂聖城，則無過而有全德也。世道莫盛乎聖人。聖人行世，猶以寡過為功，況在天乎？經云義人一日七落。落者，達也。循義之人，於小節每日七犯，

則不循義者何如也？世塗險滑，道心惟危，稟氣柔弱，性理曖昧，民焉克免乎？凡自云無過，過重矣。居天堂者已臻其域，安毅光明，無惑無屈，潔淨庸正，中立不倚，無過矣。侍世之尊君，其衣必靜嘉。侍天主，其心畢無垢塵也。且世人不但過失稠，而善行又疏也。有窮年攻一藝，慝不去；有盡年懋致一德，德不至。故自少詣老，幸得辨二三德行也。比之如上庾所蓄穳者，粃糠已去，惟精鑿是存。是以曰聖城也。

二謂太平域，則無危懼，而恬恬淡也。吾於世有三仇焉，本身其一，世俗其二，鬼魔其三。三者同盟，以害我矣。本身者，以聲色臭味，以怠惰、放恣、媮佚，闇溺我於內矣。世俗者，以財勢功名，戲樂玩好，顯侵我於外矣。鬼魔者，以倨傲魅惑，誑我眩我，內外伐我，則我於其間，亟於防守，迫於抵拒，自不遑暇息矣。嗟乎！區區一心，上畏天命，下懼不虞之變，左恐覆於險難，右憚迷於佚欲，前怵往年積累多愆，後惕來世未決大凶，內悚於己，外驚於人，誰得不皇皇乎！使吾不肖耶？慚惓於克己之功，窘於三仇之勢，而委心奉之，雖得暫安，而實奉敵仇

此之如上庫所蓄財者，渣滓既銷，惟兼金是儲矣。

比之如上庾所蓄穳者，粃糠已去，惟精鑿是存。孰能勇具道德大全耶？若天上君子，道純則德備也。

之逆命，反天主之正命，為患大矣。使吾為君子耶？立志存正，而率循天命，其功雖高，乃仇之冤對，至死方止，則當在生時，功未成就，略不敢安寧矣。既升天域，則戰陣已休，功績已立，釋干戈而特享其榮賞，恬無事也。故曰太平域也。

三謂樂地，則無憂苦，而有永樂也。世人不求憂，而憂屢至；勤以尋樂，而樂罕得。憂已至，力求以雪之，而憂反自熾焉。樂既來，吾慎以留延之，而樂愈速消滅焉。茲真為苦世，何疑哉？且世樂者，五官受之，受之全賴此身，身沒，世樂并渙矣。譬如萬蘦纍橷木耳，木偶仆，萬蘦無自立也。今人八十為耋，上壽也，鮮得焉；縱得之，較之常生，得幾何長乎？又八旬之中，且得全享樂歟？請計其實數，以著世樂之妄焉。嬰兒時無知覺，則孩提之年竟無樂也。七十以後，大概身疲劣，目眯耳重，口不知味，已失榮樂之具，即逢樂事，無以樂矣。八十之中，除其初末各一旬，聊可樂者，六十年耳。夫人寤則能樂，寐則畢，不省事，無樂焉。世習憜惰，未厭夜寢，猶耽晝眠，故日之大半，為寢所得，而六旬之徑，醒且樂者，僅三旬也。及三旬之徑，計幼時習藝業，屬父師之繩束，急於樹基，時被憂楚，樂無由。至壯而承其家任，易其稼穡，鞠其妻孥，酬應萬事，曷云喜樂乎？或暇日微及

之，其間孰不遭父母兒女之喪乎？孰不值水旱饑饉瘟疫之災乎？誰久身安無瘡痛無傷殘無楚痛乎？此皆非樂之時焉。如是展轉淘汰，三十年中，每日之樂，十得其一，幸甚矣！則一生之樂日，不亦希歟？夫世之憂至極，聊帶微偽樂耳。若天上罄無憂焉。憂於是處，無根無種，故無從發萌，而全為樂也。聖經謂始進天門者曰：「善僕汝忠，入汝主之樂矣！」言此世之樂微少，則樂入於我中；彼處之樂廣大，則我入於樂中；是以曰樂地也。

四謂天鄉，則無冀望而皆充滿也。人類本天民，其全福獨在彼耳。客流於他界，故常有本鄉之望，常歎息之。既未得其本所，則有欠缺，有欠缺則有希冀，有希冀則明其無全福，全福無冀也。吾人眾性所欲，必得無窮之美好，乃慰耳。世所謂美好者，咸微眇，咸有限焉，則吾性於是不得慰滿，不得其所欲得矣。故人以為世界缺陷，福樂不足，是乃實理實情，不足異也。倘以世樂自滿足，此真足異耳！譬如王有上嗣，宜君大邦，天國也。天國主，乃吾世人大父，而吾儕乃自忘本國，逆嚴尊而自安寢陋之處，行役度生，且恬然不思復其尊位，不亦異乎？吾人本國，天國也。天國主，乃吾世人大父，而吾儕乃自忘本國，逆嚴尊大旨，惟蕩流殉世卑賤之務，是湛是悅，孰知而不深加歎恤乎哉！吾既歸天鄉，大

小之欲無有不遂，所宜享福非漸次分取之，則無庸冀望也。蓋天上君子，分外不得而圖，不得而望，故雖享福者有巨細品級，卻皆充滿，比之如大小甕，各以佳液飽滿斟酌，故無增加之覬覦焉。眾人為伴侶、為昆弟，相視如皆己身也，常得其所願，而不得願其所不能得也。是以曰天鄉也。

五謂定吉界，則無變而常定於祥也。夫世界人未必無成德且備也，無安且恬也，無樂且永也，無克且足也，第四福者未定耳。經曰：無人知己在天主所愛耶，所惡耶。世事既畢，吾吉凶始定，無復更動矣。又逐世務者，如步行江流之上，無安隱之處可印吾足跡也。此心乍悦向道，忽翻然而思非道者也，本心汝不能持，矧他人乎？世態恆轉如輪焉，何德無罪？何安無危？何靜無搖？何樂無憂？何隆無殺？何峻無墮？何往無復？則本世謂之反覆無常世，特以無常為常耳。所獲福祿，惟暫借也，吾不能為之主焉。若天上吉福，是乃大定不易，吾可恆恃遠攸據也。是以曰定吉界也。

六謂壽無疆山，則人均不死而常生也。夫有限之生，其狀近乎死也。蓋生日日消化，而不可遲留也。故經謂世人曰「坐於闇及死陰也」。今見在天下萬國人民與

鳥獸等諸種生類，百年以後，大概皆死，而新者迭生。其生死之數正等，則本世者，謂之生域可，謂之死域亦可也。又其生時短，死時長，故西土古賢者，常呼人曰「將死者」，呼世界曰「將死之土」也；常呼居天者曰「不死者」，呼天國曰「生者之地」也。夫人世之壽縱修，而歲月日時，悉有既也，有既則必死，必死則心懷死之慮，蓄死之懼。故能死者，其福樂不得全圖。若神靈升天者，固常生不亡矣。是以曰壽無疆山也。

壽無疆，則並前諸福，俱永久不滅，此天主切答仁人之情也。何者？仁人德盛，至死而已，而其立志曰：「使吾常生於世，即常行善不止！」故天主賜之常生常德，以實其志也。入地獄者不仁人，亦未嘗滅亡，曷不謂之常生乎？彼受罪犯人，不勝其痛苦萬端，則懇求死以息殃也，而不得死，則其生似為常生，實為常死矣。彼生時為惡已熟，至死乃已，而其立志亦曰：「使吾常生於世，常為惡不止！」故天主俾其永存不滅，常受惡報者，報其定於惡也。是則天主之法，一世之善惡，報以萬世之吉凶，大指如是已。佛氏竊聞吾西方天堂地獄之說，又攙入吾前世閒他臥剌所妄造輪迴變化之論，遂造作教法，云居天堂、置地獄者，過去若干

劫，亦有又還生於世。此奚知造物主情乎？設升天堂受福者，知若干劫後，將失其安

樂，而復生苦世，更為凡民，受福雖大，亦大有欠缺；福固不全，必生憂懼，不稱

天堂至樂克滿也，又非天主妙方，以振世德者也。蓋謀向道者將曰：「吾縱為道

至善，而我大事終不得安定不移矣。」使人入地獄受刑者，知若干劫已滿，其苦將

止，還於元界，復為世人，其苦雖大，亦大有冀望，不為至極，翻生喜慰，非所謂

地獄無量苦惱也，且非天主所施沮惡善法也。蓋小人迷於私欲，且曰：「吾縱逆道

至惡，而我大事不得盡敗，猶可幸復立矣。」此佛氏不知情一也。夫樂之時易過則

見短，苦之日難度則見長，此情無賢愚共達焉。吾推而可識，樂甚也一日當一刻，

苦甚也一刻當一日矣。兩者又盛，則樂者一年疑一日，苦者一日疑一年也。若天上

樂及地獄苦，人言不及闡發之，心不及思測之，則天堂之千年，為世界不能一日

耳，地獄之一日，為世界不啻千年也。經謂天堂，曰「天主御前，千載如已過之昨

日也」。不曰「如現運日」，而曰「已過之日」；不曰「今日」，而曰「昨日」；

若無有者，然以指其短之至也。謂地獄曰「大日甚苦也」，忻之日不長，惟患之日

長大矣。

《聖神實錄》記昔年西主有一道會，數友共居一山。舍中修行一友者，失其名，道盛而天主殊寵眷之。一日天神降，命之入深山某壂，享以天筵，使嘗天上福樂也。朝往其處，塗次稍淹，至其所筵將徹矣，僅嚌一二臠，覺異常味。即還詣舍，欲入，閽人大詫之云：「汝何人，輒闖入內也？」其友曰：「余會中友，晨出遊山中，今返。汝何人，遂不識我乎？」閽人奇其言，請會長及諸友諦視之，則無有知其名識其面者矣。彼此太驚愕，審問。忽一老友悟曰：「會中記事書稱二百年前一友某出遊山中，竟不還，則此人是也。」覆視，信然也。此足證天樂千年一日矣。又記大聖人額肋臥略者，昔居持教尊位十餘年矣。時有總王德愆不相掩，宜入地獄。聖人惜之，告禱天主，願代受苦罰，以贖其無盡罪殃也。天主俯聽，即委一天神報之曰：「代王或終身腹痛，或四刻受地獄之苦，二者擇取其一則可免彼無量苦也。」聖人計之，腹痛苦不為甚，恐在終身，久難堪忍；地獄之苦至甚，而四刻之頃且幸速過，遂擇地獄刑也。天神置之地獄中而去。聖人不任其痛之極，覺踰期且遠矣，即自疑悔，不知可禱耶，否耶？抑罪應入地獄竟不得出耶？既而天神往見之，問：「何如？」曰：「何如？此大欺我。先謂四刻蹔耳，而乃使我受苦萬餘

年乎?」天神曰:「何謂乎?向者至今止二刻耳,更如許則迄期矣。」聖人聞之大

駭,搖首曰:「已矣!請終身腹痛則輕於地獄之一息也。」其後穎肋臥略果終身腹

痛也。眾人知其病,少知其緣也。以是可觀天上地獄之年日不同,而佛氏曰「入地

獄受苦若干劫止」,雖長固不為過;惟曰「居天堂若干劫」即速逝之甚也,此佛氏

不知情二也。

　實今識真天堂所有六福,所無六禍,常久不滅者,則天主賞善報德,真實法意

也。世界無斯六福,世界非真天堂矣!夫治今與治後,兩世一主耳;吾人之德業德

報,兩世一功耳。今者為行路,後者為詣域。西聖人設兩喻,喻是事理,甚著明

也。一曰務德業如造大廈,木石諸材雜散厝署,顛倒失序,愈當華美之處,愈受斧

鑿,厦未成故也。厦成,峻美者萬年峻美,卑陋者萬年卑陋。今世人位淆亂,不可

因所居位,即徵其德否也。善者頻患苦,不善者多安樂,如司馬遷稱顏回、盜跖之

倫,世世多有之。愚者或曰世無德愿,或曰禍福莫非偶命,皆謬也。明哲之士,乃

知善者無位,用以增其德,而繕其功耳,終當結天殿靈庭,不須憫恤之;不善者冒

得非其位,用以釀其惡而厚其罰耳,終將置最下處,殊足可憐矣。一曰譬之如樹木

隆冬時，佳惡無異，非其時故也。常有菀枯二樹，同植於菀，俱無花葉，俱無果實。以判生死，則此時特內異耳，一則根存液注，生意勃然，而一者根已朽，液已乾，淒然死矣。春夏既至，人方辨之。生者即萌蘖怒生，沃然光澤，灼灼其華，蓁蓁其葉，有蕡其實也。彼枯木者，既負圖主期望，眾棄賤之，則斤斧斤截，析而付之燎爨耳。吾人既孜孜業業，勤奉天主大教，豈即榮富乎？豈即身無疾乎？家無虞乎？與不奉教者無大異焉，則汝何不俟其時乎？彼其根液內充，汝不得而見之，是本世也，真為人之冬耳。迨來世，乃其春夏矣，則善惡者之所受，始今明焉。善者，則於其身神生大光輝，視太陽七倍甚焉，目得見此世所未見景光，耳得聞此世所未聞聲樂，口鼻得啖嗅此世所未啖嗅味香，四體得覺此世所未覺安逸也；冬已往，而為春夏者無量年，榮茂無替矣。惡者，既負天主重恩，為天神所厭惡，則其身神變成黑醜，貌相類鬼魔焉，如不材枯木，棄之地獄為薪燎，以供其永爇爨火耳。其苦痛萬端，非言所及也；前世小患已畢，而後世大患無限矣！請子無疑聖經及聖人醇言也。

大參曰：竊聽精論，即心思吾中國經書，與貴邦經典相應相證，信真聖人者，

自西自東自南自北，其致一耳。但貴邦經典全存，故天堂地獄之說，致為詳備。吾

儒書曾遇秦火焉，子知之乎？故此燼餘，大多殘缺，而後世之報應，且不明不諱

焉。因而俴儒者疑信半，混之有無之間也。然有能據今經典推明其說，亦足與大教

互相發也。《詩》云「文王在上，於昭于天」，「文王陟降，在帝左右」；又云

「世有哲王，三后在天」，又云「秉文王〔一〕之德，對越在天」。《召誥》曰：

「天既遐終大邦殷之命，茲殷多先哲王在天。」經載是語，以示身後上升天堂，以

弘德享弘報，而世反疑無天堂，豈周公為矯誣上主及祖宗，且以疑誤後世乎？三王

為德，必有反身而誠，俯仰不愧之樂于內，而主猶從而榮之以至尊之位於外，又錫

之以天上福，何也？則子言身後有天堂，燦然白矣。周公、仲尼、老彭，三聖之

賢，不下三王，高於後世帝王遠矣，而不得尊位，則主未必以世之富貴酬德，而成

令永享天堂樂，又可知也。三王、周公、仲尼、老彭，既已在天，則夏桀、商紂、

盜跖，歷代之凶人，何在乎？暴虐奸回，不下地獄，安所置之哉？有此賞則有此

罰，有此人則有此置頓之處，天堂地獄相有無也。信天堂不信地獄，其有陽而無

〔一〕按，「王」字衍。《詩·周頌·清廟》此語本作「秉文之德」。

陰，造化安得運流乎？惟《中庸》語舜，云「大德必得其位」，「必得其壽」，得

無以是為德之報耶？

　余曰：固嘗言之，天主者，前後世禍福之原，豈不能以世福報德？子思子誘世

於德，見世人重位嗜壽，即指人所期望之報而揚屬之，但不可以是為常，以是為至

報焉。故不曰仲尼無位，顏回無壽，必無其德也。苟世外無他報，惟位與壽為至報

焉，則正位之後，所立功德，何以償之乎？為道之故，致命遂志，此之為績，竇誰

乎？余竊觀賢者位彌峻，壽彌修，其心彌勵，其身彌勤，則意者天主施彼以世福，

非酬其德之功也，惟以廣其功耳。酬德固在後也。吾西偏庠校，所論休咎，大異他

校也。其言曰：黃白出諸深坑，珍珠探於海底，美玉韞之石璞，凡諸珍寶物，每獲

之於艱險；矧德為至寶，必不可得之於安樂矣。德者，安地，而詣德之道，至危難

也。有育身之道，可導我以育心者，身無恙，了無作務，惟圖閒居宴安，鴆毒劇於

病臥。何者？閒居則厭飫食飲，不得其養；勞身則餒，餒則甘飲甘食，雖粗淡，常

得其養焉。心不勤動以事道，是不嘗德味，不霑其養也。貪得者愈得愈欲得，嗜德

者愈德愈圖德。民之秉彝，好是懿德，豈於積財不厭多，於積德獨願寡乎！道以行

成名耳，在道者固利乎進不利乎止，利乎速不利乎淹。聖經曰：天道狹，天門卑，進者鮮矣。汝索德於自寬之地，縱自高竦，從眾不從賢，恐非其路，而難入天門矣。生知者寡，而學困者多，世世然也，故憚苦避勞，而成為大丈夫者，希矣！苦勞也，為萬善母，安樂乃道德之賊。弱劣之輩，入德無因焉，其聞道語，寒心驚魄，如卒無之苦，仁者以是為敵仇矣。止水不流不動，必生蛆而敗，故謂世樂為仁人膽氣，聆鼓聲以接戰也。昔賢睹幼年之迷於色者，遽退而去。或問之，「奚不化誨斯人乎？」曰：「新酥不上筋也。」人取樂而為應者，當念樂之忽逝，而愿之獨留永久，遺悔辱於身也。行苦而為善者，宜繹苦之忽往，而為善之德，永久遺光榮於心也。葆祿聖人曰：「以瞬息之輕勞，致吾無窮之重樂也。」予敢轉其語曰：「以瞬息之輕樂，招吾無涯之重苦也。」若此兩言，疇不當用為終身箴儆與？且天主經自始迄末，無不戒人安於逸樂如陷水火也。嘗誨人以今世真福八端，一一由劇艱趨國也。今惟述第八則，子自可知其餘也。曰：為義被窘難者乃真福，為其已得天上義耳。生靈之類，無不屯苦，若為利祿，為功名，為邪淫，又種種非義者，徒屯苦矣。若為天主，為義，而受窘難，此乃福也，故謂已得天國矣。茲且未離下界之

累，曷謂之已得天國耶？蓋已積其價也。夫為義，而使人答之以讚譽，以睞眤，以敬崇，以祠宇，以碑記，皆足為福，而非真福也。將懼吾以是萌生矜傲，反足敗之德，而後祈天主賞，天主即曰「汝曾得汝報已」；惟行義者竟無計賞，且人反報之以毀，以辱，以仇，而吾惓惓操節無悔，此乃上品德耳。人輩無以答之，全功為天主所酬，必盛必重也。所以天主教士以德報仇，宜也；不以仇為仇，且用仇以資己德也。金無煉不成精美，香無爇不生郁烈；君子之德，不得小人之窘難，無以致其成就，鴻聞於天下也。敝邦所產木，有一種曰巴爾瑪，華言掌樹也，性異凡木，每以任重，任重則曲。凡木之曲，曲而向下，掌樹之曲，曲而向上。故戰勝有功者班賞，有掌樹之枝焉，蓋曰勇遇觸敵，自然奮增，不奮增非勇也。凡德以屯患為砥，用自磨屬也。不畏劬勞，何功不成乎！視苦如樂，視樂如苦，苦樂化齊，不為所動，不為所屈，而反精粹，斯亦為德者之掌樹已。是故吾教中聖賢，習求勞困，甚乎俗人干冒安樂也。或辭后王君公尊位重祿，而終身順聽師命，躬行賤役，自苦筋骨，愛凌辱以扶難拯迷者。或豐家盛財，久習安樂，旨毅衣美，而盡施於窮乏，身行乞於衢市，食淡服麤，睡臥堅勁牀地，克責體膚。或在鄉文業已成，足自聞達，

而離父母國、骨肉親，客流遠方，煩劇身心，鏟滅名迹，以談道勸德，博修陰隲。

或審潁足逢世，而棄俗業，特以闢邪教謬言，證天主正傳，甘心服殃，置命刑下

也。嘗有聊歇息，非謀歇息，惟以耐以勉以久受勞苦，皆萬計謀為義之故，生死違

樂就苦耳。倘有曠日，弗逢拂志之事，輒自省察，恐或得罪天主，為所棄也。蓋伏

屈苦勞之下，則是為彼抑覆。若蹞踏苦勞，身行其上，是以苦勞為上天階矣。吾國

人見學士者，千數百年以來，無異論，無異行，以此為常，無議之為非人情也。倘

以是為眾庶所怪，即明哲者因是益尊尚之矣。

大參曰：施我富爵安樂，名譽顯達，則我不得已姑受之；施我貧賤憂患，鬱沒

無聞，則我領其意，忻然取之；此中國未聞奇範也。此範得見尊尚，以為道何有

乎？子能行此說於中國，民不治而治矣！人所爭競者，財耳，位耳，功名耳，喜樂

耳。除爭競之薪，彼鬥亂之火，從何而熾乎？則太平自久長矣。雖然，身所甘受之

苦，身自取之，則苦不為苦，吾惟樂之是避，即樂反為苦也。且苦既習也，亦無不

樂也，則賢人者，此世亦樂矣！後世亦樂矣！

妄詢未來自速身凶　第九

昔余居南粵之韶陽郡，所交一士人名郭某。其尚德慕道，非庸俗人也。一日踵

余門，涕淚交頤，而曰：「吾來辭吾師，不再見矣！」余怪問所往。曰：「將去世

也。」余驚而曰：「子年未耄，體壯甚，何從知壽命當終，如此其亟乎？」曰：

「往歲之犬馬齒五十有五時，遇高人，談星命如神，為我推算，預說後來五載事

也。其吉者未必然，凶則言言驗矣。謂命終之期，曰今年四月中必不得免焉。今月

內果夢，乃見諸不祥，豈不為徵應乎？嗚呼！客歲吾滿六旬，方產一子，今巳矣，

獨此呱呱泣者，誰顧育之？痛夫！」余憐其誤也，數頓足惜之。語竟太息而慰之

曰：「此世間至虛至妄，無若星家之言與夜夢所見兩者，而子以為實然，以為定

然，不亦爽與？」曰：「睹其孚，得無信乎？」

余曰：拙工盡日射，固有一二中的，非巧也。奚獨人乎？以數叩五

木而問之，數投之，必有一二合者。星命之允，解夢之符，則拙工之中，五木之合

耳。況星家之輩，有種種巧術，傳遞鉤致，能無合乎？然終不合者多也。有人於此

十試之，有二三焉，以黑為白，以晝為夜，吾即知其為瞽人。夫星家與夜夢者，無

日不混黑白晝夜，紛紜其云，而令我反為之眩瞀，目為神靈，何與？以多妄不為妄，徵以二三偶合，即為信徵乎？此無他，乃主之刑僇，以譴責不肖子敢徵達不可達之天命者也。吉凶，是非之應耳。吾無是非，非自為之，豈有吉凶？非自招之乎！天下無物能強汝為惡，則無物能強汝入凶也。是故人心強於星也。星家既不知人之善惡，豈宜妄言其知人之禍福乎？汝冀吉避凶，我何獨不然？惟迎吉避凶有道，改惡遷善已矣。汝染惡不思洗，見善不圖行，乃欲僥倖免禍受福，星家縱予汝，而天主必不予之，汝猶望得之與？悠悠之俗，錯指禍福吉凶久矣！無不以富貴為福，以貧賤為禍，以生為吉，以死為凶。錯指之，又錯拾取之。若是之吉凶禍福，忠臣孝子難遇難避也，而此間欲論道何由哉？吾值君父家國之難，則義當急拯之，問星家曰吉我往，曰凶我不往乎？大小萬事皆然，則何徒問之為？夫善惡是非可否，惟賢智者能審明之。吾有疑，叩賢智者而問之，則能謂汝擇地而蹈焉。彼何人斯？能許人大福，而先索人少財，何不自富貴，而免居肆望門之勞乎？自詫知未來百數十年，曷不識今茲足下乎？吾儕所踐土下，多有古藏金實，何不拍一孔以自資，而免巡路求人乎？則彼將曰：「非其命不得而取之。」嗟夫！果非命不得取，

有命不得辭，安用推算為？彼是人者，豈不亦明知其為虛為誕，而不恥以是為業，則吾能信其為天神所寵異，詔以未來之奧幽乎？夫又奚足譴也。第有人焉，甘以自欺，又甘以欺人，強令信此偽術，侈言某人不信星命，不簡時日而死，而不言萬人深信之，事事差擇，亦死矣。無理可據，惟贅述星家先言後允故事，眩汝聽焉，則汝曷不信正理，而反信若人所記所詒虛哉！且星家所自來，非中國聖賢所作，有陰計、有邪法，鬼魔瞑佐，令推得隱事，或自作迷人事，正人以是故不屑求之，曷足信從與？上主憫生靈之勞於晝，則使之夜寢，以宴息無事焉。設人不以夢為夢，而強欲謂之真事，不負上主慈旨而自作孽乎？有人偶誑汝以一二虛言，其後有實言，不敢即信之。夫夢者，昔皆謬亂，偶一合則為實事乎？

郭生曰：星家誠妄，吾往者故不信之。惟此人先說吾數年未來凶禍若神，不敢不信焉。一二，偶合也，一一合，烏云偶乎？

余曰：痛夫！子知往數年之禍，胡為來乎？彼授之，子掇之。藉令彼不言，子不信，畢不來矣。則子之問彼也，自求禍也。

郭生大訝吾言，問曰：何謂也？

余曰：吾初入中國，竊見大邦之民俗，酷信星命地理之術，受其大害而莫之覺，甚惜之。遞有意為說擣之，第復睹士民舊俗，安於故習，已非一日，吾材質下，不敢以攝土謀逆塞江流也。然頗有俊士祇慎其行，知凡事行止，當量實理，不宜以庸人之度度之也，因而垂問敝國庠校士人風習。吾論其大誠，及天主教所禁止，無不稱善，而憬然忖悟，願改前失，斷絕種種自作之害也。子能聽愚言，其存命不難耳。

郭生蘇然喜，傾耳以聽。余嗣曰：夫身之安危，咸賴心耳，故名為心君，其居身中，如君於國中焉。人值憂懼之耗，不論真偽，即四肢血氣急來護寧其心，如兵將分列四外，一聞事變，亟赴京師扞衛君主也。以故人懼，則面色青白，四肢搖顫，良由血往於心，不在肢體故耳。若惶懼懼太甚，血氣追聚於心，反鬱逼之，令心氣遽絕，故有因懼而死者。夫民之貪，莫切乎貪生，則其懼，莫切乎懼死也。吾儕永居百險之中，無處安妥，則其危事易信焉。故忽聞之，不暇繹其真偽，駭懼急發，不得止矣。恍聞之音、惚見之影屢生，心之大傷也。夫懼之病，最難治也，療之愈增也，謀消之愈長也。遇將蹈之患，乃重患也。何者？懼患，亦一患也。則懼

患者，是以患加患也。豈惟加之！懼患之患，頻大於所懼之患者也。故曰不知以忍受災者，致災也。諺云「信之則有，不信則無」，正謂此等虛妄事耳。若實事者，彼既實有，汝縱不信，何由得無乎？

然虛妄之事，若言吉福，亦非信之所能得有；惟是所言凶禍之事，因懼生災，以為驗耳。何者？汝信彼言當得吉福，汝則喜悅；人生吉福，固非喜悅所能招致。汝信彼言當得凶咎，汝則憂懼；憂懼之深，則生病患，其應若響。汝向固云「吉未必然，凶則盡驗」，不其言乎！吾行於地，所必須者，惟地八寸以持足耳，然有八寸之木，置絕高處，令汝踐之，縱無人推墜，自傾隕矣。使置木於平地，則汝疾趨其上，無恙也。此何謂乎？豈木在高則狹，在地則廣哉！惟天養人以從容耳，見窄則亟矣，故八寸之外，苟有餘地，乃安行也。子今信妄人之云，是則己命乃在八寸地耳，意無餘地於行，何得不急傾倒乎？

西國中古有一國醫，論其時俗虛言熒惑大為民害，國王大臣竟未信之。彼醫乞以王命，往拘獄中罪人宜受大刑者來，可徵驗也。王輒許之。罪人至庭，醫謂之曰：「汝法重情輕，斫首鉅痛，王實憐汝。我國醫也，有術於此，用鍼刺脉，微漸

出血，略不覺痛，已得死矣。王既許我，汝為何如？」囚乃叩謝，但幸不痛，安意

就死。醫則以繒帛障蔽其目，出其臂，刺以芒鍼，了無創傷，亦未出血；別用錫

器，穿底一竅，實水其中，令自竅出，承之以椀。偽為大聲曰：「血已出矣！人身

止血十斤耳，如是出者八椀，則死矣。」如是每椀以次傳報。囚聞水聲，又聞傳

報，信謂血出，漸次衰弱，報至八椀，宛其死矣。眾視其身，實無傷也。王始信國

醫之說真實理論駭懼之言，不可輕廢，不可輕聞焉，則以嚴法大戒國民，而禁革偽

術，迄今不得行也。嗚呼！造物者天主大慈也，罰罪中不忘其悲心，故藏世人未來

凶咎於天命之寂寞，不忍預苦之，而妄人反鑿其空，陰固欲拔之，以疊其罪，以速

其禍，以重其苦耳。

郭生曰：卜未來，喜其吉，不懼其凶，不亦可乎？是故古人屢卜，而無所傷

焉。

余曰：卜不卜在我，懼不懼已不由我矣。聞死候至而不懼，聖人難之，凡人能

乎？故不若不卜矣。夫古之卜，非今之卜也。古之卜筮，以決疑耳。今者惟僥倖是

求耳。善惡之分易審。二善之中，指孰更善？難也。於是決之以卜筮。卜筮者，以

訊二善之孰更善者已。故《春秋》惠伯曰：「《易》不得以占險也。」《洪範》曰：「汝則有大疑，謀及汝[一]心，謀及卿士，謀及庶人，謀及卜筮。」古之卜最後也。今之問星命最先也。《大誥》曰：「予曷其極卜，敢弗於從，率寧人有指疆土。矧今卜并吉！」可見周公不以卜為重也。襄者子無二善之疑可決，則徒卜不可，況問星命以犯天主首誡乎？若曰命在天主之上，非天主所定，則謬莫大，犯愈極矣。若曰在天主下，原為天主所定，而令小人用以取小財，造作小術便可測量，亦侮天主不淺矣。人心不可測，而至神之深旨可測乎？

郭生聞吾言大悟，即拜謝教曰：吾命也，吾師實更生之。不聞大教，枉自斷棄耳。自今以後，兒復得父，婦復得夫，一家安全，敢忘所自乎！余乃引之天主臺下，叩謝叮嚀之，必勿聽五星地理諸家虛誕浮說，惟正心候天主正命也。

郭生別後，了無恙。踰四年，又得一子。舊歲八旬，猶健飯不減昔日也。

〔一〕汝，《尚書·洪範》原作「乃」。

富而貪吝，苦於貧窶 第十

余居南中時，一友人性質直，其家素豐，貪得而吝於用，識者慨惜焉。余為說

誡之曰：

貪得者，或歷山谿，或涉江海，或反土於田畝；習武者，損力於弓矢，冒險於戰陣；習文者，疲神於書牒，煩勞於政事；皆曰「吾欲且聚財，俾老弱獲賴耳」。此效夫蟻者也。蟻蟲之智也，以小身任大勞，夏勤力急箝穀食，以為冬儲，人其垤，弗肯舍之出矣。汝之情，孰異於此？徒欲以富上人耳，無暑無寒，殖貨不厭，不亦異哉！以積增積，彌得彌欲，欲與財均長焉。汝庾藏粟幾萬鍾，而腹幾許大，豈猶不足乎？且循塗皆有負穀而嚲者，亦可以隨糴而隨茹，何必又聚萬鍾之多哉！如曰「吾取於大廩有味乎」，所取則粟也，於巨廩微廩奚擇焉？余儕所需之水，止一瓶耳。汝意將必酌之於大江，不酌之於涓泉，倘臨江而值暴風，水大至，波浪崩江涯，汝身陷水中，誰愍之乎？知止足，則不酌水於江，又不失命於波浪矣。

欲者，在衣食之內則可，越衣食之外，則無定無止焉。貪者之所乏也寡，貪者之所乏無限矣。萬金，重貨也。有以艷羨得之，有以不意得之。兩者孰高乎？財之

於用，如履之於足也，適度焉爾矣，短則拘迫，長則傾倒耳。若財能增智減愚，則世有吝踰於爾者，吾不恥之。然吾睹智非因財長，愚非因財消也。眾人昧於似善而非善者，曰：「富善於貧，求財不可已也。吾身榮辱在財盈耗耳，財愈多，人愈重我也，貧人終身受辱也。」噫嘻！寡有非貧匱，多欲乃貧匱耳。多有非富足，寡欲乃富足耳。夫財縱盛，不滿汝欲，汝以為薄焉，如此豈不常居窮哉！除此欲心，則罔貧矣。貧者安於本分，則富矣。貧者缺財，以為不足，富者嗜財，亦以為不足也。財免我何災乎？財之禍，自不能救矣。財者，習逃僕耳，雖以繩急縛之，偕繩而走矣。嘗置人以守財，而守者攜財而遁矣。

夫財本虛物。如其實也，何不能塞得者之欲乎？如有甚渴者，終日飲水而渴不息，必懼而覓醫。汝久嗜財聚財，得之滋多，嗜之滋猛，何不懼而覓醫乎？凡患疾，用所常服之藥，弗瘳，必懼此藥也或反致傷耳。嗜財之疾，醫以聚財之藥，弗瘳，何不能捨其藥耶？夫善者，善得者之心者也。財也，煽人欲，培驕矜，反謙遜，速諛諂，拂直言，振侈泰，誘邪念，非善甚明也。孰如富而存貧者之節乎？

夫財與德，不共存之物也。慕財之事，乃世俗之大害也。君子倘不以得順其所欲，即以欲順其所得。不屈于貧，不惑于富，茲所以為君子歟！嘗有喜得而弗享其所已得，生平居患而弗得脫也，吾若之何哉？西邑古有一人，富而甚吝，所衣穢衲，賤於奴虜，過市，人揚聲而指誚之。渠曰：「彼誚我！我還室，私視金滿篋，自樂矣。」陋哉！誌傳曩一富家甚吝，後懼減其財，則舉其資產盡鬻之，得數萬金，成一巨鋌，埋土中，自拾林下苦葉食之。既而盜拍以去，痛哭於藏所不已。有鄉人慰之曰：「汝有金，既悉不用之，今覓一巨石，大小與金等，代汝金埋之土中，則同矣。奚而痛哭如此？」汝今已得若干萬金，全收之筐篋中，閉而不用，則或石或金在筐篋中何異乎？斯如但大氏之渴也，而不得飲近水焉。古有云，但大氏生世饕慊而吝，死置地獄中，不受他刑，惟居良水澤中，口不勝渴，水僅至下唇，晝夜欲就水，隨口所就，其水輒下，徒煩冤，竟不獲飲之，是其咎殃焉。後人將以但大氏事，轉謂汝哉？汝內嫌僕者，外防盜者，勤於扃守，夜不能寢；恨得利未暢，則節食補之，而饑不餐也。惶惶逐逐，自勞自苦也。

古語曰：「汝咀吝者何禍乎？詛其長壽而已。」親戚朋友鄉黨，俱避匿之，厭

惡之，惟願彼速死，無有沾其潤者故也。吝諸己，胡能捨諸人乎？吝如牢豚，生而

穢濁，人不屑近，惟俟既死，乃益於人焉。吝嗇之污，亦無親人，既死之後，人利

其財。貪與吝相隨，貪必吝，吝必貪。如人已死，毋望之言；若人已吝，毋望之

財。專於殖貨者，每思盈一數，數盈即忌減缺，以此為念，則常覺減缺，所有所

無，爾俱乏焉。有人於此，聚篙桿帆檣之眾，集鑿鋸斧斤之廣，

而絕不為梓匠之工；貨筆研楮墨之盛，而竟不為文字之需，不謂病狂者與！

汝今積金無數，而一不捨用，而自以為智乎？汝何不明哉！財之美，在乎用

耳，豈宜比之如古器物徒以為觀，如神像以參謁而已哉。此非汝獲物，物反獲汝

也。財主使財，財僕事財。為人之僕，人猶愧之，而爾安心為小物之僕乎？上古之

時，馬與鹿共居於野而爭水草也。馬將失地，因服於人，借人力助之，因以伐鹿。

馬雖勝鹿，已服於人，脊不離鞍，口不脫銜也，悔晚矣。爾初亦不知，而惡貧，且

借財力以尅之，迨貧已去，心累於財，戀財為病，且為財役矣，曷不如馬悔乎？

吾西土昔有一人，忘其名，富而愛財，甚乎身命；俄而病，嗇於治療，久之增

劇，熟寐不醒。其友醫也，哀而謀醒之，令家人設几席其榻前，取鑰發篋，置金几

上，其親戚皆手權衡，為分財狀。其友醫就病耳大呼其名曰：「汝睡而不顧汝財，人將瓜分！」病者聞若言，迅醒而立，曰：「吾不猶在乎？」病少間，醫曰：「今病已愈，但腹弱，須服一丸藥，即瘥。」病者問丸之值。曰：「一金。」病者怒罵曰：「此與盜者何異？」醫退而立死，奈何哉！不久則死亦將踵汝門，豈可以賄賂辭耶？所萃橐中金，能攜乎？吾於此不見人無財，見財無人也。吁！財無人，不如人無財，是以吾慘傷之為此纂言，三夕不寐，思還汝於汝，祈汝片時視而思歸也。

吾友聆勸，恍然有悟，即捨殖貨之事，焚其會計具，而慷慨求道。余為欣然。

廿九日焚之，初一日復製新器，理前業矣。悲哉！

附錄

畸人十篇序　李之藻

西泰子浮槎九萬里而來，所歷沉沙狂颶，與夫啖人、略人之國，不知幾許？而不薔不害，孜孜求友，酬應頗繁，一介不取，又不致乏絕。始不肖以為異人也。睹其不婚不宦，寡言飭行，日惟是潛心修德，以昭事乎上主，以為是獨行人也。復徐

叩之，其持議崇正闢邪，居恆手不釋卷，經目能逆順誦，精及性命，博及象緯輿

地，旁及句股算術，有中國儒先累世發明未晰者，而悉倒囊究數一二，則以為博聞

有道術之人。迄今近十年，而所習之益深，所稱妄言妄行妄念之戒，消融都淨，而

所修和天和人和己之德，純粹益精。意期善世，而行絕畛畦，語無擊排，不知者莫

測其倪，而知者相悅以解。間商以事，往往如其言則當，不如其言則悔，而後識其

為至人也。

至人侔於天，不異於人。乃西泰子近所著書十篇，與《天主實義》相近，以行

於世，顧自命曰「畸人」。其言關切人道，大約淡泊以明志，行德以俟命，謹言苦

志以謾身，絕欲廣愛以通乎天載，雖強半先聖賢所已言，而警喻博證，令人讀之而

迷者醒，貪者廉，傲者謙，妒者仁，悍者悌。至於常念死候，引善防惡，以祈佑於

天主，一唱三歎，尤為砭世至論，何畸之與有？蓋嘗悲夫死之必於不免，且不能以

遲速料也，上主之臨汝而不可貳也，獲罪於天莫之禱也，惡人齋戒之可以事主也，

童而習之，智愚共識，然而迷謬本原，急急祇事，年富力強而無志迅奮，鐘鳴漏盡

而尚譚改圖者眾也。非譚玄以固生，即侫佛為超死，死可超，生可固，世有是哉？

人心之病愈劇，而救心之藥不得不瞑眩。瞑眩適於德，猶是膏粱之適於口也。有知

十篇之於德適也，不畸也耶？

萬曆戊申歲日在箕，虎林李之藻盥手謹序。

重刻畸人十篇引言　周炳謨

余遊於利先生，習其人，蓋庶乎古所稱至人也，而名其與諸公問答之語曰畸

人。余讀之，求所為畸人者何在？其大者在不怖死。其不怖死何也？信以天也。至

其自信以天，又非矯誣於冥冥也。曰：天所佑者，善耳。吾善乏，蘄有善焉；吾善

細，蘄大善焉。密之念念刻刻，用以克厭天心者，求食天報，而去來之際自無弗灑

然也。夫世之芒於死生者，驟聞若説，有不駭以為吊詭者耶？即謂之「畸人」，宜

也。

抑余考載籍所稱天主、天堂、地獄諸論，二氏書多有之。然其言若何漢，欄

柄莫執，而西庠之傳不然。其指玄，其功實，本天之宗與吾聖學為近。第聖學言現

在，不言未來。故曰：「未知生，焉知死？」蓋藏隱於顯，先民於神也。至其獨參

獨證，而指點於朝聞夕死之可，則所謂性與天道，中人不可得聞矣。乃彼中師傳曹

習，終日言而不離乎是，何也？大抵吾儒之學主於責成賢哲，以故御天之聖首出庶物，而立命之笑〔一〕亦無貳於殀壽之數，彼百姓特日用不知耳。而西庫之學兼於化誨凡愚，是以其教之行能使家喻戶曉，人人修事天之節，而不及參贊一截事。此則同而不同者也。雖然，吾華誦説聖言者不少矣，利害得失臨之而能不動者幾人？況生死乎？童而習焉，白首而莫知體勘者，眾耳。今試取茲篇讀之，耳目一新，神理畢現。直指處何窈弗醒，反覆處何結弗破？不令人爽然自失，而竦然若上帝之臨汝耶？則茲刻之禪世道非小也。

客有問於余曰：「如子言，西學其遂大行於吾土耶？」應之曰：「是未可知也。乃余嘗讀《墨子•天志》諸篇矣。其道在尊天、事鬼、兼利天下而不蓄私，每篇之中於天意三致意焉。雖出於道家，多附會，較《畸人十篇》精龐殊，科然大指可睹矣。夫墨子者，固周漢間與孔氏並稱者也。吾以知茲刻之行於華，與天壤並矣。」客曰：「然。」遂併書之，以復於利先生云。

勾吳周炳謨書。

〔一〕笑，底本與諸本同。疑字當作「笑」，《説文》：「笑，喜也」。段玉裁考證或為「笑」之古字。

題畸人十篇小引　王家植

木仲子因徐子而見利子。利子者，大西國人也，多顥寡言，持其國二十經者甚力。間以語聽者，不解，利子乃為《天主實義》以著其凡；能聽者解矣。利子乃為《畸人十篇》以析其義。木仲子終其業，而深嘆利子之異也。

西國去中州十萬里，有天有地而不能相通，通之自利子始。利子經國都以百數，獨喜中州。其航海也，蛟龍獷鬼之區，諸啖膾人類者不少。利子從枕席井竈上過之，去身毒為最近，獨深闖其教所習，為崇善重倫事天語，往往不詭於堯舜周孔大指。每過一國都，輒習其國都，入中州，即習其語言、文字、經史、聲韻之詳，不少乖盭。且不難變其俗，而從中州冠履之便。為利子者，有八難世俗所服，為能離遠、能杜慾者不與焉。木仲子終其策而深嘆利子之異也。

噫！世無二理，人無二心，事無二善，仰無二天，天無二主，謂利子之異為吾人之常，豈不可乎？即木仲子所演《十規》，木仲子之心也，利子之心也，人人之心也，亦天主之心也。即世無利子，利子之道固行矣。彼顯處視月，牖中窺日，存乎其人何與利子？請不以世代之古今，道路之遠近，幽明之隔閡障之。

渤海王家植木仲識。

汪汝淳跋

利先生有《天主實義》行於世，淳既為板而傳之矣，復有《畸人十篇》，蓋述其與縉紳士人答問之語。淳得而讀之，則皆身心修證之微言，其間釋疑辨惑，罕譬而喻，較之《實義》為更切。今世學士，務為恢奇，習聖賢之言，往往取道於嵩嶺，豈真有所證合哉？闇托微燐，徒立義以救饑耳。利先生從西域來，推天主之教，以羽翼聖真，此豈有所畸於人？而曰「畸人」，何居？莊子曰，畸人者，畸於人而侔於天。惟今人自畸於天而侔於人，此利先生所以畸於人而侔於天也。

萬曆辛亥仲春日，新都汪汝淳跋。

冷石生演畸人十規

十規，西國之微旨也。或曰細蘊，或曰顯道，或曰臆之，或曰公之，或曰事天交友。茲其濫觴。

人不可以無年？可以無年？眇年眇滷。人可以無歲？不可以無歲？多歲多慧。

日隱天夜，念息入夜，屑越戲娛，獸行禽化。歲與年契，年與歲雔，來者誰牽？去

者誰留？智者知日，大智憂年，不祥空亡，贈心嗜慾。惟勤心活，惟虛氣聚，冥去

冥來，昭格天主。

萬鎰行估，百金就屋，丐子嗷號，一錢信宿。息氣接睫，儵焉迺同，不如歸家，務我圃農。人之處世，亦復然然，棄家馳逐，夫何有焉？失或寒冰，獲斯火熾，仰譬大圓，爾司何事？濁貪貪利，清貪貪名，清其如蚓，濁其如虺。西國先達，黑蠅德牧，黑蠅恆笑，德牧恆哭；笑嗤失心，哭傷喪性，一念沉淪，比諸破鏡。堅忍順受，棲澹化瞋，天主降鑒，脫之苦辛。

爾緣何息，云胡不生？爾依何來，云胡不死？死匪可諱，死乃得止。胡齒斯促？而欲斯長；胡生斯繁？而歸斯駛。思矣思矣，不如退而修行，徐候其所。下士生不如死，死不如生；至人生如其生，死如其死。惟其能生，是以能死，非仙非佛，不怖不恃。法雅哥般，問黑人多，既覩天主，不廢嘯歌。

夭壽不貳，朝聞夕死，傳茲靈心，日修日俟。旦晝所行，宵無嗔乎？生生所營，死無犖乎？冰天胡婦，為焰熄乎？南海黎渦，湛矜式乎？當境諠赫，誰騰解乎？身後虛名，可留縶乎？施勞伐善，驕且吝乎？卻老耽存，擅以爭乎？馴茲五

益，用守三和，如雲經天，如水隨波。數贏皇皇，數消廩廩，存順沒寧，天主用鞭。

四時不行，萬物不生，雖稱玄默，了無一成。惟其無言，行生相禪，終日風雷，寂寂莫見。載塞其竅，載捫其舌，不言躬行，何騰虛說？瑣格剌得，邦伴責煖，有口如人，載緘載罕。欽惟天主，守舌寡尤，匪醉匪夢，鼓妖可羞。

不戒殺，不窮味，苦不厭茶，甘不厭薺，饑渴害心，屨飫損氣。清盧日來，渣滓日棄。先正曰：「人莫不飲食也，鮮能知味也。」吾酌之以玄酒，調之以太羹，奉而薦之天主。天主嘉澹泊，賞攖寧，習於齒，遠於豐。中士治身，上士治神。中士治氣，上士治心。省是良藥，為是煎煮，夜夜朝朝，心口相語。經火燻灼，見炭顛動，自訟自悲。省是良藥，悔是良方，珍重一為，何用不臧？譬諸農夫，去礫去草，苟無種藝，萊稗翻好。譬諸僕人，不博不酗，苟為坐糜，不如井杵。纖惡必除，微善盡體，天主鑒之，錫以福祉。

烏生以飛，人生以勞，勞者息以死，飛者息以巢。情所歡喜，中藏煩惱，世人不知，遂心是好。情所勞頓，中藏鼓舞，世人不知，勞形是苦。苦者不苦，不苦者

苦，豈忍一逸，易茲百苦？為善亦苦，去惡亦苦，受苦一生，卻能離苦。天路甚樂，天門甚卑，天時甚長，天堂甚低。地下有獄，一入不出，向時眈淫，變為骰餗。彼浮屠氏，竊其近似，設為輪迴，變人心志。惟樂最苦，不苦不樂，天主召之，駐茲寥霏。

人以死生，患得患失，一引其心，皇惑成疾。或說五行，或說風水，一中膏盲，畏死不止。請驅小數，請芟邪魔，我生有為，我死無他。善種種心，惡種種語，黜陟分別，天主自主。

世間作業人，莫如守財虜，剖身以藏珠，朝夕事歛聚，纖利竭羊羔，顆粟堆倉庚，不肯眴窮乏，但知敬商賈；疲精如馬牛，心計師狐鼠，嗜利類蚋蚊，驕痴類虓虎。嗚呼氣盡時，持何見天主？貧者士之常，善者福之府，兩路分人禽，智者自識取。多少聰明漢，惺惺檢絲縷。

涼庵居士識　李之藻

或問畸人之言天堂、地獄也，於傳有諸？曰：未之睹也。雖然，其說辯矣。

顏貧夭，跖富壽，令不天堂、不地獄也，而可哉？大德受命，受命而德施彌

溥，報以蒼梧伐木削跡之身。兩楹奠而素王終，即血食萬世，浪得身後榮，聖人不

起而享也。報在子孫乎？丹朱傲，外丙、仲壬殤，伯邑考醢，奚報焉！惟是衍聖之

爵延世，顧易世而子孫之面目、名號、賢愚，悉不可知，以代聖人受賞，此足以厚

聖人乎？不天堂，又不可也。或曰：秦餤酷而其義不存。是一說也。

顧西泰子所稱引經傳非一，固可繹也。然則與瞿曇氏奚異？而云儒曰彼所謂寶

玉大弓之竊，西泰子別有辯也。經術所未睹，理所必有，拘儒疑焉，今瞿曇氏竊

焉，又支誕其說以惑世，而西泰子身入中國，奪而歸之吾儒，以佐殘闕，而振聾

瞶，不顧詹詹者之疑且訕。其論必傳不朽，其原則翔非常，是以自謂「畸人」。

涼庵居士識

附溫陵張二水先生贈西泰艾思及先生詩

昔我遊京師，曾逢西泰氏，貽我十篇書，名篇畸人以。我時方少年，未省究生死，徒作文字看，有似風過耳。及茲既老大，頗知惜餘齒，學問無所成，深悲年月駛。取書再三讀，低徊抽厥旨，始知十篇中，篇篇皆妙理。九原不可作，勝友酒刀嗣，著書相羽翼，河源互原委。孟氏言事天，孔聖言克己，誰謂子異邦，立言乃一揆。方域豈足論，心理同者是。詩禮發塚儒，操戈出弟子。口誦聖賢言，心營錐刀鄙，門牆堂奧間，咫尺千萬里。

浣城劉胤昌

四庫全書總目子部雜家類存目提要

畸人十篇二卷附西琴曲意一卷 兩江總督採進本

明利瑪竇撰。是書成於萬曆戊申，凡十篇，皆設為問答，以申彼教之說。一謂人壽既過誤猶為有；二謂人於今世惟僑寓耳；三謂常念死後利行為祥；四謂常念死後備死後審；五謂君子希言而欲無言；六謂齋素正旨非由戒殺；七謂自省自責無為

為尤；八謂善惡之報在身之後；九謂妄詢未來自速身凶；十謂富而貪吝苦於貧窶。

其言宏肆博辨，頗足動聽。大抵掇釋氏生死無常、罪福不爽之說，而不取其輪迴、戒殺、不娶之說，以附會於儒理，使人猝不可攻。較所作《天主實義》純涉支離荒誕者，立說較巧。以佛書比之，《天主實義》猶其禮懺，此則猶其談禪也。末附《西琴曲意》八章，乃萬曆庚子利瑪竇觀京師所獻，皆譯以華言，非其本旨，惟曲意僅存。以其旨與十論相發明，故附錄書末焉。

【簡介】

《乾坤體義》，利瑪竇編譯的自然哲學著作，凡三卷。

上卷四篇，論地球和天體構造。中卷十篇，論地球和日月五星相互關係的原理，內六篇以「題」為名，實為概括作為觀測準則的幾何學定理。下卷列幾何題十八道，以證明表徵視覺實體的抽象圖形中間，圓形具有最大的包容性，因而比一切可度量的圖形都完美。

利瑪竇不是專門的天文學家和地理學家，宇宙論仍囿於托勒密體系，將天體說成以地球為圓心、由旋轉的九重天構成的水晶球。但他受過很好的數學和邏輯學訓練，並有敏銳的觀測力和工藝製作技巧。因此他入華不久，便以繪製世界地圖、手造天文儀器和預測日蝕等本領，揚名於學林政壇。但他雖然歙動了中國眾多士人的求知渴望，卻也被自命正學的官紳與心懷妒恨的佛徒視作異端。後者不能容忍他對傳統宇宙觀的實際否定，不能容忍他把四方的大地繪成球形，把天下的中央說成偏居五洲中一洲之東隅，或者把五行、四大都譏作謬論。

保守的儒佛聯盟擁有傳統的資源。明太祖早就厲禁民間私習天文曆法，而帝國上下篤信星相占卜風水祈禳的習俗，使誣陷政敵造作妖書成為權力傾軋的慣用伎倆。這使耶穌會士即使要以科學作為贏得士人好感的手段，也必須格外謹慎。利瑪竇被迫不斷調整傳教策略，將重點放在拆散儒佛聯盟，尤其打擊同屬西來外道的佛學。對於佛典教義，凡與天主教義相似的，便指控為竊取西方古典學說，而受儒生贊同者，便力稱不合堯舜周孔的原教旨。用徐光

啟的話說，就是「驅佛正儒」。這話後來改得較含蓄，喚作「補儒易佛」。

《乾坤體義》的書名便是一證。相傳出自孔子手定的《易大傳》，劈頭就說「天尊地卑，乾坤定矣」。假如證明地體必與天體一致，日月五星列宿旋轉的圓週運動，正同地屬球體的視覺經驗相符，那麼基於地方說的傳統宇宙論便失卻依據。假如五行生克的邏輯悖論，及佛教附會這說法將四大改作五大（地水火風空）的同樣悖論，能被感覺經驗所揭露，那麼天主教神學關於宇宙由水火土氣四元素構成的理論，便可乘虛而入。假如「日球大於地球，地球大於月球」的真義，能得到數學計算和觀測經驗的雙重證實，那麼從宮廷到民間都極為關注的日月蝕變，便可準確預報並及時祈禳，而天主教士當然會被視作獨得天地之秘，而有助於帝國穩定的奇士。

因此，《乾坤體義》的宇宙論儘管陳舊，元素論儘管是以荒謬稍減的新說，代替邏輯更亂的舊說，但利瑪竇介譯的地圓說，傳授的實測太陽系運動規則的幾何學原理和方法，卻有助中國人破除天體運行的神秘感，有助於中國的曆法天文學和應用幾何學推進到新的高度。這就使它在百年後還被一貫對利瑪竇的「天學」予以譏誚的清修《四庫全書》的館臣們，也不得不向這部書及其作者表示禮敬。

本書僅有下卷收入李之藻所編的《天學初函》，題作《圜容較義》，可知在明崇禎二年（一六二九）前，全書尚無刻本。但利瑪竇生前已說，他曾將在南昌、南京講學時反駁五行

說的見解，寫成《四元行論》，附有圖表，「這書也很受歡迎」，「中國人且曾自己翻印」。

據考，它大約先刻於南京，以後馮應京於一六○一年重刊。另外，通過門人向利瑪竇習數學的王肯堂，曾將本書中卷（今改作下卷）首篇錄入其文集《鬱岡齋筆塵》，可知書中某些篇章，早有單行本或傳抄本流傳。但將已刊未刊諸稿，合編成三卷本《乾坤體義》，始於何時？無確切記載。上海圖書館藏有清初孔氏嶽雪樓抄本，由其諱玄為元等字樣，推知抄於清康熙朝或以後。但與清修《四庫全書》子部天文演算法類的刻本對勘，我們發現孔抄本與四庫本的文字相異有四十二處，而四庫本與已見於王肯堂、李之藻二書的部份則文字全同，且未避康熙帝諱，因而可以斷定四庫本所據未說明來源的稿本或抄本，必係清廷內府藏本，並在明末已流傳。再細察孔抄本異文，多不合利瑪竇諸書的習用語，往往呈現臆改痕跡，也有個別增補較四庫本義長。這次校點，即以四庫本為底本，參考王肯堂本，而據孔抄本或我們校勘所糾誤漏處，均出註說明。由於本書下卷與《圜容較義》內容全同，後者已收入這部著譯集，因而從略。

乾坤體義　卷上

天地渾儀説

地與海本是圓形，而合為一球，居天球之中，誠如雞子，黃在青內。有謂地為方者，語其德靜而不移之性，非語其形體也。

天既包地，則彼此相應，故天有南北二極，地亦有之；天分三百六十度，地亦同之。天中有赤道，自赤道而南二十三度半為南道，赤道而北二十三度半為北道，據中國在北道之北。日行赤道，則晝夜平，行南道則晝短，行北道則晝長，故天球有晝夜平圈列於中〔一〕，晝短晝長二圈列於南北，以著日行之界，地球亦有三圈對於下焉。

但天包地外為甚大，其度廣；地處天中為甚小，其度狹。此其差異者耳。查得直行北方者，每路二百五十里，覺北極出高一度，南極入低一度；直行南方者，每路二百五十里，覺北極入低一度，南極出高一度。則不特審地形果圓，而並徵地之

〔一〕上七字，清孔氏嶽雪樓抄本作「晝夜圈平行於中」。

每一度廣二百五十里，則地之東西南北各一週，有九萬里，實數也。是南北與東西數相等，而不容異也。

夫地厚二萬八千六百三十六里零三十六丈，上下四旁皆生齒所居，渾淪一球，原無上下。蓋在天之內，何瞻非天？總六合內，凡足所佇即為下，凡首所向即為上，其專以身之所居分上下者，未然也。且予自太西浮海入中國，至晝夜平線，已見南北二極，皆在平地，略無高低，道轉而南，過大浪峰，已見南極出地三十六度，則大浪峰與中國上下相為對待矣。而吾彼時只仰天在上，未視之在下也，故謂地形圓而週圍皆生齒者，信然矣。

以天勢分山海，自北而南為五帶。一在晝長晝短二圈之間，其地甚熱，則謂熱帶，近日輪故也。二在北極圈之內，三在南極圈之內，此二處地俱甚冷，則謂寒帶，遠日輪故也。四在北極晝長二圈之間，五在南極晝短二圈之間，此二地皆謂之正帶，不甚冷熱，日輪不遠不近故也。

又以地勢分輿地為五大州，曰歐邏巴，曰利未亞，曰亞細亞，曰南北亞墨利

加,曰墨瓦蠟泥加,其各州之界當以五色別之,令其便覽。各國繁彩難悉,大約各州共有百餘國,原宜作圓球,惟其入圖不便,不得不圓為平,反圈為線耳。欲知其形,必須相合,連東西二海為一,方可也。其經緯線,本宜每度畫之,今且惟每十度為一方,以免離亂。依是可分置各國於其所。

東西緯線,數天下之寬,自福島起為十度,至三百六十度,復相接焉。試如察得南京,離中線以上三十二度,離福島以東一百二十八度,則安之於其所也。凡地在中線以上、至北極,則實為北方;凡在中線以下,則實為南方焉。釋氏謂中國在南瞻部洲,並計須彌山出入地數,其繆可知也。

北經線,數天下之長,自晝夜平線為中而起,上數至北極,下數至南極。南方則著南極出地之數,在北方則著北極出地之數也。故視京師隔中線以北四十度,則知京師北極高四十度也;視大浪峰隔中線以南三十六度,則知大浪峰南極高三十六度也。凡同緯之地,其極出地數同,則四季寒暑同態〔一〕焉。若兩處離中線

又用緯線以著各極出地幾何。蓋地離晝夜平線度數,與極出地度數相等,但在南方則著南極出地之數。

〔一〕同態,孔抄本作「悉同」。

度數相同，但一離於南，一離於北，其四季並晝夜刻數均同，惟時相反焉，蓋此之夏為彼之冬焉耳，且長晝夜愈離中線愈長也。余以式之推計於圖濱，每五度其晝夜長何如，則西東上下隔中線數一，則皆可通用也。

用經線以定兩處相離幾何辰也。蓋日輪一日作一週，則每辰行三十度，而兩處相違三十度，並謂差一辰。故視女直離福島一百四十度，而緬國離一百一十度，則明女直於緬國差一辰，而凡女直為卯時，緬方為寅時也。其餘做是焉。設差六辰，則兩處晝夜相反焉。如又離中線度數同而差南北，則兩地人對足氐反行，故南京離中線以北三十二度，離福島一百二十八度，而南亞墨利加之瑪八作人對足氐反足氐行矣。從此可曉同經線二度，離福島三百零有八度，則南京於瑪八作人相對反足氐行矣。從此可曉同經線處並同辰，而同時見日月蝕矣。

此其大略也。其詳則備於圖，並其後書云。

地球比九重天之星遠且大幾何

余嘗留心於量天地法，且從太西庠天文諸士討論已久，茲述其各數以便覽焉。

夫地球既每度二百五十里，則知三百六十度為地一週九萬里，又可以計地面至其中心隔一萬四千三百一十八里零十八丈。地心至第一重謂月天，四十八萬二千五百二十二餘里；至第二重謂辰星，即水星天，九十一萬八千七百五十餘里；至第三重謂太白，即金星天，二百四十萬零六百八十一餘里；至第四重謂日輪天，一千六百零五萬五千六百九十餘里；至第五重謂熒惑，即火星天，二千七百四十一萬二千一百餘里；至第六重謂歲星，即木星天，一萬二千六百七十六萬九千五百八十四餘里；至第七重謂填星，即土星天，二萬五千七百七十七萬零五百六十四餘里；至第八重謂列宿天，三萬二千二百七十六萬九千八百四十五餘里；至第九重謂宗動天，六萬四千七百三十三萬八千六百九十餘里。此九層相包，如蔥頭皮焉，皆硬堅，而日月星辰定在其體內，如木節在板，而只因本天而動。第天體明而無色，則能通透光如琉璃水晶之類，無所礙也。

若二十八宿星，其上等每各大於地球一百零六倍又六分之一，其二等之各星大於地球八十九倍又八分之一，其三等之各星大於地球七十一倍又三分之一，其四等之各星大於地球五十三倍又十二分之十一，其五等之各星大於地球三十五倍又八分

之一，其六等之各星大於地球十七倍又十分之一〔一〕。夫此六等，皆在第八重天也。

土星大於地球九十倍又八分之一，木星大於地球九十四倍又一半分，火星大於地球半倍，日輪大於地球一百六十五倍又八分之三。地球大於金星三十六倍又二十七分之一，大於水星二萬一千九百五十一倍，大於月輪三十八倍又三分之一，則日大於月。下闕。

〔一〕十分之一，孔抄本作「十二分之一」。

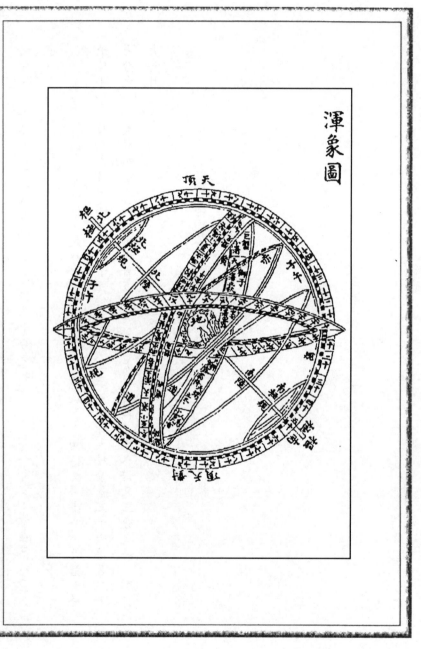

渾象圖説

渾象圖以見日月運行寒暑大意，精銅為之。外一環名子午環，取準南北，三百六十度，隨地而移，如北極出地一度，則南極入地一度也。中橫環名曰赤道，勻分三百六十度，隨地而向，兩頭各用一樞，在南者借作南極，在北者借作北極，勻分三百六十度，隨地而移，如北極出地一度，則南極入地一度也。中橫環名曰赤道，日行至此，則晝夜平矣。稍南北二十三度半各一環，為日行離赤道南北最遠之極。此三環，當用一關掀，貫於南北二極之中，俾其運轉者。最中一小球，乃地海全形也。自赤道下北方諸國觀之，日行北道，則晝長夜短，至夏至而極，極則返而南；日行南道，則夜長晝短，至冬至而極，極則返而北。其赤道以南諸國，則反是焉。

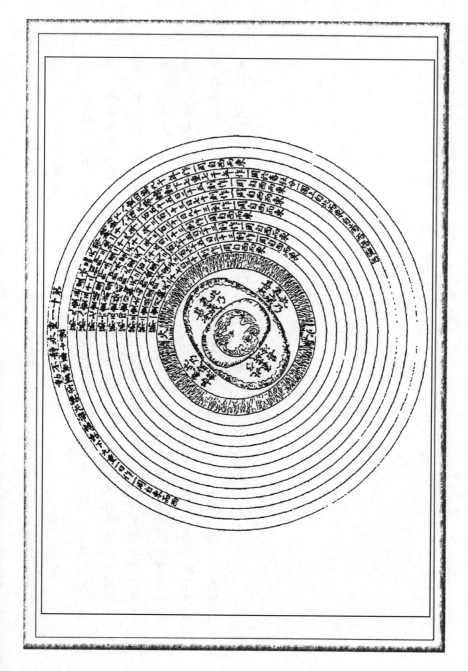

四元行論

或問於余曰：中國類重五行，而貴國重四行，何也？

余答之曰：竊謂中國論五行，古與今不同矣。所謂行者，乃萬象之所出，則行為元行，乃至純也，宜無相雜，無相有矣。故謂水、火、土為行，則可。如以金、木為元行，則不知何義矣？試觀萬物之成，多不以金、木焉，如人蟲鳥獸諸類是也，則金、木不得為萬物之達行也。又誰不知，金木者實有水、火、土之雜乎！雜則不得為元行矣。設雜者可為行，則草石等皆可置之於行之列，不獨五行也，何獨取金、木耶？吾觀古唐虞開物，大禹陳謨，特以與穀列之為六府，只云其切於民生者，未嘗謂水、火、金、木、土為元行，質萬物之本也。後儒言水而木，木而火，火而土，土而金。夫乃曰木由水生，火由木生，土由火生，金由土生，水由金生耳。此說誠難順之。夫木兼有火土，何獨由水生？而火、土未生時，木安得自成乎？如生木時，土未生，先原樹於何地植乎？夫物相生，宜令無異於昔也，然今水無土、無太陽之火，莫能生木；木乃先有種入土後，以水淋，以太陽和，下生根，上萌芽，而長成樹，則古並如是，何無據考而殊之乎？又木如生火，則木性至熱；

水以吾常視，凝凍則冰，本至冷；以至冷生至熱，是理不通矣。水既生木，而木生

火，水乃祖，火乃孫，何祖孫〔一〕如此不像？何其祖之如此不仁，恆欲滅孫也耶？

初未有土、木、金，則獨水用何器藏之乎？金由土生，則於木何異？金生土內，木

生土上，本皆自土發矣。且《易》註「天一生水，地二生火，天三生木，地四生

金，天五生土」，則五者之生，若有先後一定之數矣。今曰金生水，則金四當先於

水一矣；曰木生火，則木三當先於火二矣；曰土生金，則土五當先於金四矣。火二

雖居土五之前，然隔三四，何以生土？木三雖居水一之後，然隔火二，何以承生於

水一乎？是其序均非義矣。

或問：貴邦必有元行之真論，敢問其指。

余曰：元行之論，事甚煩而理甚廣，不可以片論悉之，且約為子言之。吾西

庠儒，謂自不相生，不相有，而結萬像質，乃為行也。天下凡有形者，俱從四行成

其質，曰火、氣、水、土是也，其數不可闕增也。夫行之本情，並為四也，曰熱、

乾、冷、濕是也。四元行，每二元情配合為性而成焉。若冷與熱，乾與濕，直相背

〔一〕孫，四庫本脫，據孔抄本補。

而不可同居，以為二行矣。惟熱、乾相合為火，火性甚熱，次乾也；濕、熱相合為氣，氣性甚濕，次熱也；冷、濕相合為水，水性甚冷，次濕也；乾、冷相合為土，土性甚乾，次冷也。四行之性也，於下圖可便覽。

四元行圖

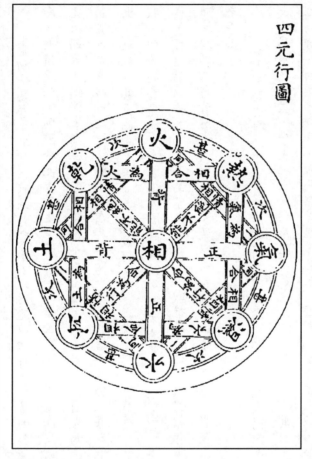

當初造物者，欲創作萬物於寰宇，先混沌造四行，然後因其情勢，布之於本處

矣。火情至輕，則躋於九重天之下而止；土情至重，則下凝而安天地之當中；水情

比土而輕，則浮土之上而息；；氣情不輕不重，則乘水土而負火焉。所謂土為四行之

濁渣，火為四行之淨精也。火在其本處，近天則隨而環動，每日偕作一週。此係元

火，故極淨甚炎而無光焉。無光者何？無薪炭等體以傳其光，故爾若遇一外物衝

照，則著而發光〔一〕矣。比而窯既久燒，而方除薪炭，雖內弗現火光，而熱氣甚

盛，可速點熱物矣。天下萬象之初，皆以四行結行之，每偶相背，則常脣敵而終一

勝，勝則四行皆解散而歸本焉。是以物之形自函壞己之緣，豈我以玄門虛術強能免

之乎哉！

若天星形異性於下者，而亦有所屬四行焉。其七政之太陽、熒惑屬火，太陰、

太白屬水，辰星、鎮星屬土，維歲星屬氣也。二十八宿各有其性，而難辨矣。若十

二房者，白羊、獅子、人馬稟火性，金牛、磨羯、室女稟土性，雙兄、天秤、寶瓶

稟氣性，巨蟹、天蝎、雙魚稟水性。雙兄、室女，曆家錯為陰、陽雙女，今正之。

〔一〕光，四庫本脫，據孔抄本補。

若四季者，春乃濕暑，則屬氣焉；秋乃旱寒，則屬土焉；夏乃暑旱，則屬火焉；冬乃寒濕，則屬水焉。其歲二十四節，亦以四季分類矣。若四方之氣，卻不可以天下四時為一概定焉。此乃隨地勢及歲季移也，變異也。若中國之中，大抵北風有土情，南風有火情，西風有水情，東風有氣情。

若人內四液者，血屬氣，黃痰屬火，白痰屬水，黑痰屬土也。四液者，下民皆所備有之以養生，而人人得一二盛以名其性也。斯可因外行動明驗之。默暗寥寂少言者，必盛於黑液矣。性速反復易怒者，必盛於黃液矣。愉容寬恕和氣者，必盛於紅液矣。愁色多憂過慮者，必盛於白液矣。此生而所禀性，吾不能拔脫，惟能過掩之耳。人發病疾，蓋四液不調耳已，故醫家以四者分課，則先訪審所傷者，後以相背藥治之也。

釋氏，小西域人也，若已聞太西儒所論四行，而欲傳之於中國，謂地、水、火、風，乃四大也。然吾太西庠儒，惟名之四大體焉。蓋天下海內海底，通為土一體也。天下江河連四海，並為水一體也。自水、地至火處，其中所謂空者，共為氣一體。夫氣以上，其餘空屆月天，皆為火一體也。夫以形言之，宇內大者無大乎四行

體也，但日輪宿星及各天重愈大。又天也，星也，四行也，以事人類為職，則人尤大矣。其謂風者，固不可以當氣也，動而始有風耳，靜則無焉。如是，詎世界無風，便少一大乎？人及鳥獸，非吹呵嚏際，便缺一大乎？釋氏何不知風者雖盛於氣，而離有水火，為不純之類，則不宜例乎四純體矣。地乃對天，抱山水萬森之總名，孰為純體，而列之於四元行哉？不若以中國之理，譯之為火、氣、水、土，乃四元行，四純體也。按其各情，定其所居，指其所屬，截然不混矣。

或曰：自地至天，其中常人謂空，然吾知其為氣者所實焉。試觀鳥之動翅而飛，如舟之搖撐而行，則氣當水矣。且水聊有色，而氣竟無之，氣體態尤幽，是故不克以目見焉。觀之於人，同與飛走之物並處宇內，其呼吸非息使然，乃出入其氣耳。又以聲亦的然可徵之。夫聲者，惟二有形物相撞為所發耳。倘有以長薄棍擊空，必聞響，豈非棍形撞氣形之效乎？勉齋黃氏曰：「天下無些空缺處；愚人見天在上、地在下，則說中間有缺處也。不知天地間逼實無空，吾身之外皆是氣，如既脫衣即覺寒氣襲體，又如寓一間屋，兩頭垂簾，右手揭簾，左亦掣動，此皆覘氣實

處矣。」則中國儒者亦識有氣在左右，獨不為之行。且今所謂氣者，於孟子對志之氣不同。故先生傳元行之數及情性，果為可從。吾意貴邦所談四元行，是乃五行六府之體焉。我古唐虞謂謂五行、六府，是乃四體之用焉。世儒欲混之，而不分體用，真不可矣。但先生定氣之性為熱，吾未明其理也。吾見湯水雖無寒風吹，自能去熱致冷，則本性謂冷宜矣。視彼土和水成泥，雖無烈日薰炙，自克去濕致乾，則其本性為乾效矣。火性之本為熱，孰疑之焉？然氣者，竊意其性非熱，而反為涼，故雖夏日炎亢，便或搖扇，脫衣遂覺寒氣侵身，斯氣本性似非熱矣。又氣之廣大，無物不有，無所不在，故火有火氣，水有水氣，土有土氣，是以氣似不可以別設行焉。

余曰：吾前定氣性甚濕，次熱，則其性獨非熱者。執益熱之物，不覺己熱，而反覺涼如焉。如吾以己熱手揣摩他人愈熱之手，必覺己手為涼。非我手誠涼也，乃他手之熱有甚故也。故或搖扇而把清風，或脫衣而侵寒冷，此因吾身甚熱，遂覺夏氣似涼焉，非氣之不自熱矣。

又曰：氣之本性自熱，因近著水土之冷而變己本情，偶成涼耳。比溫泉下生硫

黃，則所發水滾熱者，水之本性乎？天亦於是處備涼氣，以資民之呼吸，而調冷心內火矣。故每息更氣，以出熱而致涼焉。故魚類恆潛水中，而水本性甚冷，自外能透涼內心，多無呼資也。

夫氣處所，又有上中下三域，上之因邇火則常太熱；下之因邇水土，而水土恆為太陽所射以光輝，有所發暖，則氣並暖；中之上下遐離熱者，則常太冷，以生霜雪之類也。其三般氣，又廣窄弗等。若南北二極之下，因違遠太陽者陰氣盛，則上下熱暖處窄，而中寒冷處廣；若赤道之下，因近太陽者陰氣微，則反然，二熱暖處廣，而寒冷處窄。其三處及餘行之處所，便可於後圖覽之。

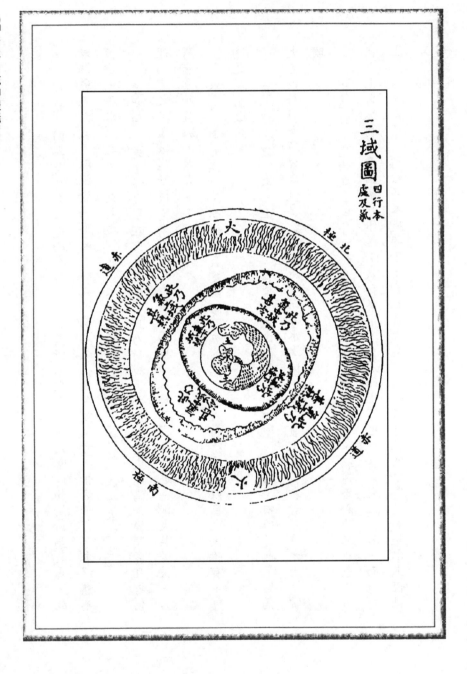

視此，則知氣行有本處而有界，何曰無所不在乎？然人常以物切情為氣焉，故

以熱乾為火氣，以濕冷為水氣，以乾冷為土氣。吾今謂氣者，惟言一行，本濕熱不

輕重，居水土之上、天火之下也，不言各物情氣。物之情氣，於物不殊也。

或問曰：先生謂火聚在天九重下，此乃新說，吾中國前未聞焉。願聞貴邦據何

理而言之？蓋彼處懸遠乎壤，則人足不得而踵，人目不得而睹也。況火具於彼，若

間然無所益於世界者。

余曰：夫火在上，其體視氣更幽渺而無此光，故人難得睹之以目也，惟有不可

違之理為徵焉。

其一曰，氣、水、土三行，各獲其本處以歸聚，曰空、曰海、曰地是也，何獨

火者散居而無所會處哉？既有本處，而非水土間，必在氣上矣。輕者浮重之上，常

理焉。

其二曰，凡物在本處外自就其處，故水在空中自落下，而流至於海始止也；石

在水上自沉溺，而至底方休也；氣在水下，自漚而上浮也。吾觀火恆性輕，而自發

土、水、氣上，則驗其本處非下，而在氣上矣。又若設有在空中寓，而見水土恆性

欲下，則可證水、土本處在氣下也。

其三曰，夜間數見空中火似星隕，橫直飛流，其誠非星，乃煙氣從地沖騰，而至火處著點耳。蓋天星自古迄今原有定數，而成數宿象，不能減虧焉。如夜夜果落幾星，何以計其數乎？何像之成乎？天星不幾於盡亡乎？況天上事不克壞，豈落之有乎？

達此理者，先須識其由也。日輪廣大平山海地總球一百六十餘倍，(日輪大平地，後有一篇明論證之。請視之，以免誕笑我也。) 而晝夜圍照之，必常發煙氣躋上，如火煮鍋焉。其氣或乃厚而冷濕少熱，則重而無力以出山頂外，且內變水，以合沙土乾石所致水，而生江河源泉也。或薄而清則上不高，夏時化為露，冬時化為霜。或乃濕熱，則登高至半空，值寒氣即凝而為雲，雲隨時為雨雪者也。若茲氣餘滓無汁，便為霧矣。常有乾熱氣自旱地發如肥煙，則或橫飛而為風；或直升也，升際如或值雲，雲本冷濕，則圍迫之而欲滅之，彼被逼則奮力生光火，發聲響，而爆烈出上下，此乃霹靂雷電之緣耳。有日自地而升，吾不知所據也。如彼氣無逢阻者，則踰氣域，臻火疆，便點著。若微者速走而消落似星，若厚者久懸於是，而為孛星焉。人在下而遠望

之，如其在天而為真星，不亦謬乎？

夫火齊居彼者，大有利乎宇內。一以盈滿天下四大體而相調和焉。使缺火之大體，其水土之冷，可悉泯氣之微熱，而止罷生生矣。蓋氣本弱，維借火之力，方能敵彼二行，以存本體而保萬森者也。一以銷化從下沛然上穢煙也，否則朽壞氣以生熅病於世也。一以點彗星屬，而設百象於智者，占卜將來凶歲災禍而免之也。一以暖天所降生氣，而使之和民體者也。既有此等大益於世之物，誠不可謂徒在彼也。

或問曰：如云大火近天，天豈不燒壞乎？

余答曰：天也自不能壞也，於天之下諸物大異矣。然天下有金剛石，不受火之累。豈惟石耶，西土產有火木以為屯寨，有火草以織火布，竟不懼火，而天者猶懼之乎？噫！理本無窮，言各有當，自伏羲畫易以後，文王圖位，已錯綜互異矣。茲行也，溯其原，則四之以立體；別其流，則五之以達用。何害其心之一理之同耶？《中庸》謂：「及其至也，雖聖人有所不知焉」，上國名儒，何嘗自是其見也？如信不及，姑存而不論可矣。

乾坤體義 卷下

日球大於地球，地球大於月球

夫測量法，借方矩植表視物，以句股推其遠近高低，固實無疑也。惟高遠甚，目力殺，混矩表度纖淆，則法不效。故三四百里之外，縱假高臺崇山，庸法皆無利矣。古者不知是法之病，即用器以量天，日違地八萬里；測日球廣闊，曰一千里；豈不誤乎？

或問曰：天文氏有量天尺，有平儀，有渾天儀，以測七政星辰，豈皆虛具乎？曰：量天尺以察日至之景，平儀、渾天儀以審日月諸星高之分及其方位，固無謬也。借使之以量天遠近高低，星之大小尺分里數，此乃大誤耳。

夫天以辰星測之，有九重；以恆旋推之，有十一重；以速遲進退見伏言之，共有三十八端。在天地儀書。

夫欲量天，先量地，地為量天之堦也。欲量地球，先測其徑，以徑推其周圍，便知其大矣。下卷四題圖書首卷三十二題。欲量日月辰星球之大，日月辰星，視之如輪，而實為球，是故以後通謂日球。先推天各重遠近厚薄，在多羅謀氏大造書。而度各球徑也。

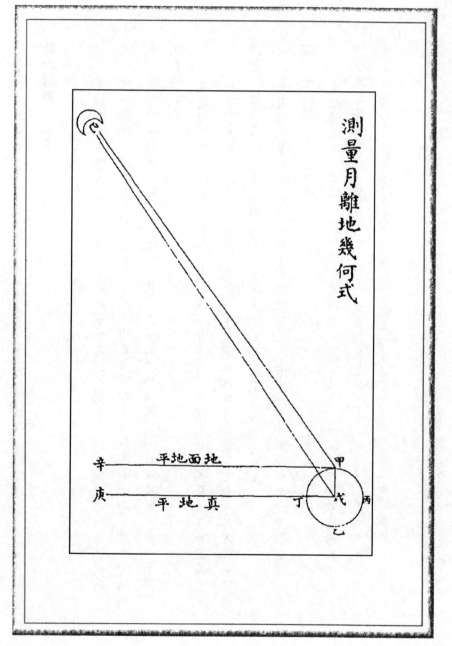

測量月離地幾何式

假如甲乙丙丁為地球，戊為其心，甲戊為地球半徑，己為月，庚己真地平，甲辛地面地平也。從甲地面，欲測己戊線，乃月離地心之里數幾何矣。先以法測此時刻月出真地平線幾度，則知己戊庚角幾大。夫甲戊庚為直角，故除己戊庚，則甲戊己角之大，審矣。（推甲戊己角大幾何，多羅謀氏別有方。）次自甲以平儀等器視月，則得己甲戊角大幾何。此己甲戊三角形之己戊甲、己甲戊兩角既明，則其第三角甲己戊亦明矣。（一卷三十一題。）辛地半徑己測為一萬四千三百一十八里零十八丈，（地儀書載二三法，以測地球徑。）則若別作三角形，於己甲戊相似，而體勢等，（六卷十八題。）既兩三角形相當角比例等，（六卷四題。何為比例，及比例之類，在《幾何原本》五卷界說第十。）用勾股三數法，可測自戊地心至己月體，有四十八萬二千五百二十二餘里。夫日月星體，達地心幾何既審，則以法推其徑之長也，兩球之比例，有其徑三加之比例，（十二卷十八題。）則既知地球大何如，因而日月諸星比地之幾何大，亦審矣。多羅謀氏又有恒法，因日月之蝕，測二十九倍，球之大也。人所最疑上卷之論，惟其曰日球大於地球一百六十倍，地球大於月球三十九倍，蓋曰吾視日月大不踰大甕之底，而俱等，何以知其異而相大幾倍乎？今余不設量幾倍之法，惟明徵日球大於地球，地球大於月球，借視照法六題易曉者，以破其疑，故先解六題，而後可指三球之大小相比何如云。

第一題

物形愈離吾目，愈覺小。

解曰：吾視物如作一三角形焉，形以物徑線為底邊，以底邊兩端至目兩線而結

一角為二腰邊，則夫內角益大，吾覺物益大；益小，吾覺物益小也；等，則吾覺之

等矣。

論曰：首圖目在甲，視乙丙一球，則如作甲乙丙三角形，其乙丙即球之徑線為

底邊，乙甲、丙甲二條視線為兩旁腰邊，乙甲丙角為目內角也。又視遠球丁戊甲三

角形，雖乙丙、丁戊二球大等，而吾覺近者大於遠者，無他，惟乙甲丙角，大於丁

甲戊角故耳。又視第二圖，目在甲，而乙丙近球小，丁戊遠球大，吾覺兩球者等，

無他，惟乙甲丙角，於丁甲戊角等故耳。又視第三圖，目在甲，而乙丙近球小，丁

戊遠球大，更遠，則吾覺乙丙小球大於丁戊大球，無他，迺為乙甲丙角，大於丁甲

戊角故耳。

第二題

光者照目者，視惟以直線已。

解曰：光之所能及，無礙者，即照之；目之力所能迄，無隔之者，則視之，便自目、自光可以射直線，至於物體，便無有隔礙之，而可以照視之。

論曰：如以上圖，或光、或目在甲，而照視乙丙體之前者，乙丙自甲至乙丙之間，無所不可作直線，則無不可照視之；而乙丙之外無乙丙體，乙丁、丙戊之內竟不可照視，無他，惟自甲至丁乙、丙戊間，不可作直線耳。苟以曲線可以照視物，非但物之前者，其後者並能現明焉而無所礙也。

後論曰：如以上圖，自甲可通以曲線至己，而設並可照視之，則乙丙之後，乙丁、丙戊之內，猶可照視，而乙丙之體隔不能為之礙也。然物之背不移光，不選目，不可著照視，則以曲線竟不能照視也。

第三題

圓尖體之底必為環。使真切之數節，其俱乃環，而環彌離底者彌小，而皆小乎底環者。

解曰：試觀上圖，有甲乙丙圓尖體，若犀、若牛直角然，而切之丁戊、己庚、辛壬三處，題云：其底甲乙為環，丁戊、己庚、辛壬並為環，又云：丁戊環大於己庚、己庚大於辛壬，而各小於甲乙環也。

論曰：設甲乙底非環，其體也，非圓也；又圓體之節於其底平離，則甲乙既環，丁戊、己庚、辛壬並為環也，又甲丙〔乙丙〕〔一〕二線愈就丙愈相近，則其環之徑愈短，而環愈小也。其底之猶甚大，可知也。

〔一〕按文意，「甲丙」下當有「乙丙」二字，諸本均脫。

第四題

圓光體者，照一般大圓體，必明其半，而所為影廣於體者，等而無盡。

解曰：試觀後圖，題云甲乙光體者，照丙丁前半體，竟受光，而後影一般廣，而無盡也。

論曰〔一〕：照者以直線照，在第二題。甲乙體於丙丁體者等，則甲乙徑於丙丁徑亦等，而可自甲乙、丙丁間射光之直線，則其前者畢明，其後者畢陰也。又甲丙、乙丁二線平行一般近，則其直出丙丁之外，不克相近而相遇。《幾何原本》解說三十四。丙丁之後既竟為冥，則丙丁之影無盡，而於丙丁之原體廣並等焉。

〔一〕論曰，諸本均誤作「論者」，據文例改。

第五題

光體大者，照一小圓體，必其大半明，而其影有盡，益近原體益大。

解曰：試觀後圖，大光體甲乙，照小圓體丙丁。題云：戊己以前大半有明，而其影戊庚己盡於庚，而益近原體丙丁益大矣。

論曰：光體所照體者等，惟能照其半，在第四題。則今既光體大於所照者，必照大半也，又照惟以直線焉〔一〕，在第二題。則自甲乙體之界，可射二直線於戊己受光之界。今令二線出戊己之外，必相遇於庚。何者？大光體之徑甲乙，大於小體之徑丙丁而平行，則甲丙、乙丁〔二〕二線不為平行線，使二線上加戊己縱線向大體，甲戊己、乙己戊兩角大於兩直角，其外角庚戊己、庚己戊小於兩直角，則甲戊、乙己兩線愈長，愈相近，必有相遇之處。《幾何原本》公論十一。相遇於庚，則影有盡。夫戊庚己之內惟有影，其外竟光，則丙丁體之影漸尖而卒有盡也。

〔一〕焉，四庫本作「為」，據孔抄本改。

〔二〕乙丁，四庫本作「乙己」，據孔抄本改。

第六題

光體小者，照圓體者大。惟照明其小半，而其影益離原體益大而無盡。

解曰：試觀後圖，甲乙光體小者，照丙丁圓體大者，題云惟其小半戊己受明，而後大半冥，其影愈離原體愈大而無盡焉。

論曰：光體所照體者等，惟能照其半，在第四題。今光體小，則不及照其半也。

又甲乙體既小於丙丁體，則甲乙徑小於丙丁徑，而自甲乙界射線於丙丁界，直出此二線，益離甲乙益大，則不克相值，而其內影益遠益大，而並無盡也。用第五題論而反之。夫月球離地四十八萬二千五百二十二餘里，日球離地一千五百九十一萬二千三百八十二里，則雖吾視覺二形一般大，不可謂之等焉。在第一題。

徵日球大於地球，地球大於月球，皆由日月之蝕，故先須明二蝕之所以然。日蝕非他，惟朔時月或至黃道，日所恆在也，則既在日之下，便掩其光，而吾不能見日，謂日蝕也。且日球者了無失光，故其蝕非天下各國共有之，而或一處日蝕，而別處光焉；或一處全蝕，而他處惟蝕其半焉；所見正斜異故也。月蝕，天下皆同。

蓋月球並諸辰星之體本無光，皆借太陽之光也。地球懸九重之當中，如雞子黃在青

中然，惟望時月或至黃道，於太陽正相對，則地球障隔其光，而不得照之，故月失光矣。且月蝕乃地影曚之也，月已出地影，即復光，或以為抗日，非其理矣。其日月蝕圖設於後，以便覽。

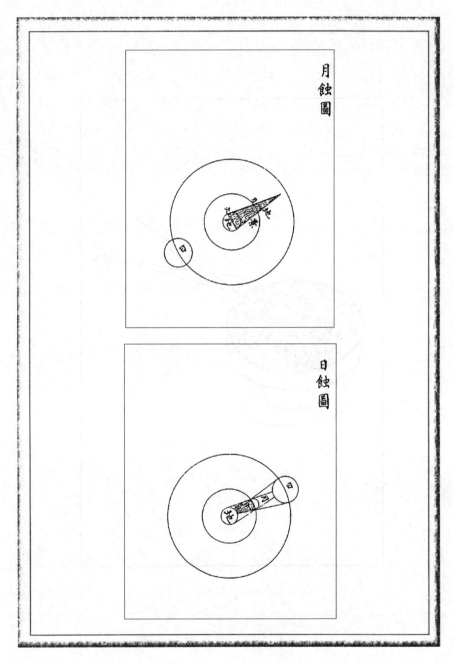

或問曰：有卯酉時月蝕者，而日月俱現地平上，以為地形中隔，似不如是。

曰：春分至秋分，日出地恆在卯正前，故月望對西正後。秋分至春分，日出恆在卯正後，故月望對西正前。夫月蝕特於望。望時日月何得而同現地平上乎？蓋其半沉半吐之際，人見雙形，實非並現。倘月蝕時日月全見地平上，必月或在西始入地，或在東將出地，而海水影映，並水土之氣發浮地上，現出月影。此時月體實在地下，為地所隔。此理可試於空盂，若盂底內置一錢，遠視之不見，試令斟水滿之，錢不上移而宛可見焉。盂邊既隔吾目，則吾所見非錢體，乃其影耳。茲豈非月在地下，而景現地上之喻乎！

或又謂：月影映水可見，日影映水亦可見地上，何獨言月不言日？

曰：日體極大，達地極遠，此理喻日，於義不合。圖設於上，以便覽觀。

論日球大於地球

夫日球於地球或大或等或小焉。如云大，則無用辨；等並小，不可不辨。

論曰：日球或小或等於地球，地球之影宜無盡，在第四第六題。則必能及火、木、

土星，並二十八宿而蝕之矣。然未見火、木、土星並二十八宿之蝕或矇之，則地球

影不臻其體而有盡焉。既有盡，則日球不可謂或小或等於地球者，而必大也。況地

影克至三星、二十八宿之體，必每夜宜見蝕矇星之大半，而竟不見之也。此理設圖

於後，以細玩焉。

設日小於地

又，地球之影益遠地益小，則日球大於地球者也。在第四題。若非益遠地益小，

或益大、或等焉，則影至星而非見星之蝕，必見其甚曖焉。又如月在龍頭，其離地

遠，如在龍尾，其離地近也然月在龍頭，其蝕時短，在龍尾，其蝕時長，則地影益

遠益小，著矣。

論地球大於月球

然地球大於月球，何驗之耶？

論曰：地影依前論，為一尖圓體，而地之半球為底之環也。月球蝕時，全在其

尖體之內，而久行其中，乃其全黑之時。則月球之徑，甚小於地球徑也。在第三題。此以日

月蝕論之。若量法，又可以測二形之大而較之焉。今略舉是，姑明其意云爾。

附徐太史地圜三論

西泰子之言天地圓體也，猶二五之為十也。地形之圜乃歐羅巴諸儒千年定論，非實創為是

说。或疑焉，作正、戲、別三論解之。正論曰：古法，北極出地三十六度。此自中州

言耳。唐人云：南北相去每三百五十一里八十步而差一度，宋人云：自交南至於岳

臺六千里而差十五度，此定説也。夫地果平者，即南北相去百億萬里，其北極出地

之度，宜恆為三十六，不能差毫末也。猶山高千尺，以《周髀》量之，自此山之下

稍移之平地數十里外，宜恆為千尺，不能差毫末也。以郭若思之精辨南北，測驗二

萬里北極之差至五十度，而不悟地為平體，移量北極之不能差毫末，何也？又因而

抑札馬魯丁，使其術不顯，何也？

戲論曰：嵩高之下，北極出地三十六度。自此以北，每三百五十一里八十步而

差一度，則嵩高之北一萬八千九百六十六里，正當北極之下矣。近世渾天之説，明

即天為圓體，無疑也。夫天為圓體，地能為平體，北極又能為遞差，則以《周髀》

計之，北極之下自天至地，繞一萬三千八百二十九里而已；次以弧矢截圓法計之，

則北極之下更北行四千四百七十六里有奇，而地與天俱盡也。合計之，即自嵩高以

北二萬三千四百四十里有奇，而地與天俱盡也。倍之，則東西廣、南北衰，各四萬

六千八百八十五里有奇，而地與天俱盡也。此三者以為可不可也？

別論曰：揚子雲主蓋天，桓君山詘之，是也。然蓋天能知地平，則北極不能為

差。故云北極之下高於中國六萬里。但知其說者，又不能為圓天。為圓天，則高於

中國六萬里之處，既與天相及而矣。故曰：天之北極高於四周亦六萬里，斜倚之，令

天與地不相及也。若言圓天而不言圓地，政不足以服《周髀》。

附錄

四庫全書總目子部天文算法類提要

乾坤體義三卷，明利瑪竇撰。

利瑪竇西洋人，萬曆中航海至廣東，是為西法入中國之始。利瑪竇兼通中西之

文，故凡所著書皆華字華語，不煩再譯。是書上中卷皆言天象，以人居寒暖為五

帶，日月星天為九重，以水火土氣為四大元行，以日月地影三者定薄蝕。至於恆星

七曜與地各有倍數，日月出入各有映蒙，多發前人所未發。其多方罕譬，亦皆委曲

詳明。下卷皆言算術，以邊線、面積、平圓、橢圓互相容較，補古方田之所未及，為今線面體之造端。雖篇帙無多，而其言皆驗諸實測，其法皆具得變通，所謂詞簡而義賅者。我朝《御製數理精蘊》，多因其說而推闡之。當明季曆法乖舛之餘，鄭世子載堉、邢雲路諸人皆力斥其非，而所學未足以相勝。自徐光啟等改用新法，乃漸由疏入密，至本朝而益為研究，始盡精微。則是書固亦大輅之椎輪矣。

【簡介】

據李之藻序，這部書是他於明萬曆三十六年戊申（一六〇八），在北京利瑪竇研討天體運行而論及「圜容」的產物，經他「譯」出，隨即由史官畢某刊於京師。在這前一年，利瑪竇、徐光啟合譯的《幾何原本》前六卷告竣。而《圜容較義》的「解」、「論」，屢出夾註指出依據《幾何原本》某卷某則，透露當初李之藻正在學習《幾何原本》，將它看作測天的數學基礎，並由具體到抽象，着重與利瑪竇討論圜形何以被歐氏幾何認作最完美的世界圖式。

但他又強調是「譯」，暗示利瑪竇在口授答案時，必據某種西文著作。因而有的數學史家，熱心地追究它的原型，並懷疑出自《幾何原本》的同一作者、即利瑪竇的老師丁先生的另一部幾何學專著 (Clavius Trattato della figura isoperimetre)。由於至今沒有一位數學史家將《圜容較義》與克拉維烏斯的原著作過對勘，因此懷疑仍止於懷疑。

所謂圜容，意指圓形容受的角形，由三角形到多角形，角邊可至於無限，卻永無窮盡。那當然表徵天主教相信的上帝創世說，所特創的天球和地球，何以都是圓形？就因為它臻於至善，卻是亞當的子系，雖窮極人工，但永遠達不到造物主創造的完美。

李之藻是利瑪竇晚年的忠實追隨者，早就要求皈依天主。但利瑪竇卻遲遲不予施洗，主要理由是李之藻有妾，違背教規。《圜容較義》，便是李之藻終於受洗以前的譯著。利瑪竇

是否企圖通過傳授此論，警醒李之藻，使他認知上帝創造世界的完美，而促使他悔「罪」，並實現皈依呢？這也許是個無法破解的啞謎。

《圜容較義》的重刊本（一六一四），仍署李之藻「演述」。這表明卷前所說「立五界說及諸形十八題」，並非均出於利瑪竇口授。至少十八道例題的「解」即證明、「論」即推理，其中涵泳着李之藻本人的演繹。

演繹幾何學，也就是從抽象的公理公設出發，僅憑思維推導出具體的定義定理，而不顧結論是否符合塵世重視的資料，這在十七世紀初的中國，仍屬與傳統思維定勢相悖的邏輯。因而利瑪竇傳授給徐光啟的歐幾里得幾何學，在歐洲已屬陳說，在中國仍算新鮮。徐光啟曾因利瑪竇不願續譯《幾何原本》後九卷而深感遺憾，李之藻又因利瑪竇樂授其書核心「圜容」真諦而受寵若驚，都似乎可由此得到解釋。

《圜容較義》的畢氏初刻本、汪氏重刻本，均未見。現存李之藻《天學初函》、清修《四庫全書》，以及清錢熙祚《守山閣叢書》、潘仕成《海山仙館叢書》、四明求敏齋《中西算學叢書初編》，席威《掃葉山房叢鈔》，以及民初商務印書館《叢書集成初編》等，均收此書，內容無差異。今據《四庫全書》本校點。

圜容較義

萬形有全體，目視惟一面，即面可以推全體也。面從界顯，界從線結，總曰邊線。邊線之最少者為三邊形，多者四邊、五邊、乃至千萬億邊，不可數盡也。三邊形等度者，其容積固大於三邊形不等度者。四邊以上亦然。而四邊形容積，恆大於三邊形；多邊形容積，恆大於少邊形。恆以周線相等者驗之，邊之多者莫如渾圓之體。渾圓者多邊等邊，試以周天度剖之，則三百六十邊等也。又剖度為分，則二萬一千六百邊等也，乃至秒忽毫釐，不可勝算。凡形愈多邊則愈大。故造物者天也，象天者圜也。圜故無不容，無不容所以為天。試論其概。

凡兩形外周等，則多邊形容積，恆大於少邊形容積。

假如有甲乙丙三角形，其邊最少。就底線乙丙兩平分於丁，作甲丁線，其甲乙、甲丙兩腰等，丁乙、丁丙又等，甲丁丙角、甲丁乙角皆等，則甲丁線為乙丙之垂線。次作甲戊丙丁直角形，而甲戊與丁丙平

《幾何原本》一卷八。

行，戊丙與甲丁平行，視前形增一角者。一卷四，又三十六。既甲丁丙、甲丁乙兩形等，而甲丙戊與甲丁乙亦等，一卷三十四。則甲丁丙戊方形，與甲乙丙三角形自相等矣。以周論之，其甲戊、戊丙、丙丁、甲丁四邊，皆與乙丁相等。甲丙邊為弦，其線稍長。試引丙戊至己，引丁甲至庚，皆與甲丙、甲丁[一]線等，而作庚丁己丙形，與甲乙丙三角形同周，則贏一甲庚己戊形。故知四邊形與三邊形等周者，四邊形容積必大于三邊形。

凡同周四直角形，其等邊者所容，大於不等邊者。

假有直角形等邊者，每邊六，共二十四，其中積三十六。另有直角形不等邊者，兩邊數十，兩邊數二，其周亦二十四，與前形等周，而其邊不等，故中積只二十。又設直角形

〔一〕按文意，甲丁當作「甲乙」。又，守山閣本無「甲丁」二字。

其兩邊各九，其兩邊各三，亦與前形同周，而中積二十七。又設一形兩邊各八，兩邊

各四，亦與前同周，而中積三十二。或設以兩邊為七，以兩邊為五，亦與前同周，而

中積三十五。是知邊度漸相等，則容積固漸多也。

試作直角長方形，令中積三十六，同前形之

積，然得三十，與前周二十四者迥異，令以此周

作四邊等形，則中積必大於前形。

凡同周四角形，其等邊等角者所容，大於不

等邊等角者。

設甲乙丙丁不等角形，從丙丁各作垂線，又設

引甲乙至己，作戊丙己丁四角相等形，〔一卷三十五。〕與

不等角形同底原相等，〔一卷十九，又三十四。〕甲乙亦同戊

己，而乙丁及甲丙線則贏於己丁、戊丙線，是甲丙

丁之周，大於戊己丁之周。試引丁己至辛，與乙丁等，引丙戊至庚，與甲丙等，而

作庚丙辛丁形，則多一庚戊辛己形。因顯四等角形，大於不等角形。

以上四則，見方形大於長形，而多邊形更大於少邊形，則圜形更大於多邊形。

此其大略，若詳論之，則另立五界說及諸形十八論於左。

第一界，等周形。謂兩形之周大小等。

第二界，有法形。謂不拘三邊、四邊及多邊，但邊邊相等，角角相等，即為有法。其敧邪不就規矩者，為無法形。

第三界，求各形心。但從心作圜，或形內切圜，或形外切圜，皆相等者，即係圜與形同心。

第四界，求形面。謂周線內所容，人目所見，乃形之一面。

第五界，求形體。如立方、立圜、三乘、四乘諸形，乃形之全體。

第一題

凡諸三角形，從底線中分作垂線，與頂齊高，以中分線及高線作矩內直角方形，必與三角形所容等。

解曰：有甲乙丙三角形，平分乙丙于丁、于庚，作垂線至甲、至辛，作甲丁己丙及辛庚己丙直角，題言直角與三角形等。

先論曰：甲乙丙三角形，平分乙丙于丁，作甲丁線。次從甲作戊己線，與乙丙平行。又作己丙、戊乙二線，成直角形，此直角倍大于甲丁丙己形，亦倍大于甲乙丙角形。一卷四十一。故甲乙丙三角形，與甲丁丙己形等。一卷三十六。

次論曰：作甲丁垂線，而第二圖丁非甲乙之平分，第三圖甲在方形之外，皆從甲作戊己線，引長之與乙丙平行，成戊己丙乙方形，及甲己丙丁方形，而各以丙乙平分于庚，作庚辛垂線，視甲丁為平行亦相等。一卷三十四。其戊己丙乙倍大于辛庚丙己，亦即倍大於三角形。何者？以辛庚丙己長方形，分三角形底線半故。一卷三十六。

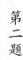
第二題

凡有法六角等形，自中心到其一邊之半徑

線，作直角形線，其半徑線及以形之半周線，舒

作直線，為矩內直角長方形，亦與有法形所容

等。

解曰：有甲乙丙丁戊己有法形，其心庚，自

庚至甲乙，作直角線為庚辛，另作壬癸線與庚辛

等，作癸子與甲乙丙丁線等，即半周線也。題言

壬癸子丑直角形，與甲乙丙丁戊己形之所容等。

論曰：自庚到各角皆作直線，皆分作三角

形，皆相等。一卷八。其甲乙庚三角形，與甲辛、辛庚二線所作矩內直角形等。以甲辛

分甲乙之半故，本篇一題。若以甲乙丙丁半形之周線，為癸子線，以與壬癸線共作矩內直

角形，即與有法全形等。蓋此半邊三個三角形，照甲乙庚形，作分中垂線，其矩線

內直角形，俱倍本三角形故。

凡有法直線形與直角三邊形，並

設直角形傍二線，一長一短。其短線與
有法形半徑線等，其長線與有法形周線
等，則有法形與三邊形正等。

解曰：甲乙丙有法形，其心丁，
從丁望甲乙作垂線。又有丁戊己直角
形，其邊丁戊與法形丁戊有等，其戊己
線又與甲乙丙之周線等。題言丁戊己三
角之體，與甲乙丙全形等。

論曰：試作丁戊己庚直角形，兩
丁戊己三角形，與丁戊壬辛直角形等，則
丁戊己三角形與甲乙丙全形亦等。

平分於壬、辛，作直線與丁戊平行，則
丁戊辛壬直角形與甲乙丙形相等。本篇二
題。何者？戊辛線得甲乙丙之半周，而又
在丁戊矩內，即與有法形全體等故也。其

第四題

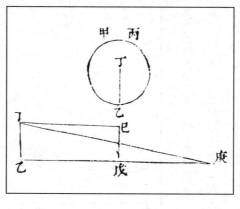

凡圓，取半徑線及半周線作矩內直角形，其體等。

解曰：有甲乙丙圓，其半徑為丁乙。又有丁乙戊己直角形，兩丁乙等之。半圓線與戊乙等。題言甲乙丙所容與丁乙戊己直角形所容等。

論曰：試以乙戊引長到庚，令庚戊與乙戊等，則乙庚與圓周全等。次從丁望庚作直線，既丁乙庚三角形之地與全圓地相等，在圖書一題。而丁乙戊己又與丁庚三角形等，本篇四，又一卷四十註。則丁乙戊己，自與全圓體等。

凡直角三邊形，任將一銳角于對邊作一直線分之，其對邊線之全與近直角之分之比例，大於全銳角與所分內銳角之比例。

解曰：有甲乙丙直角三邊形，丙為直角。從甲銳角望所對丙乙邊，任作甲丁線。題言丙乙線與丙丁線之比例，大於乙甲丙角與丁甲丙角之比例。

論曰：甲丁線大於甲丙，而小於甲乙。一卷十九。若以甲為心，以丁為界，作半規，必分甲己線于乙之內，而透甲戊線于丙之外。其甲乙丁三角形，與甲己丁三角形之比例，大於甲丁丙三角形與甲丁戊之比例。何者？一為甲乙丁大形，與甲己丁小形比；一為甲丁丙小形，與甲丁戊大形比也。則更之，乙甲丁形與甲丁丙形之比例，大於己甲丁形與丁甲戊形之比例。五卷二十七。合之，則乙甲丙形與丁甲丙形，即是乙丁線與丁丙線之比例，形之比例，與底線之比例相等，在六卷一。固大於甲己戊形與甲丁戊形之比例。其甲己戊圜分，與甲丁戊圜分之比例，原若己甲戊角與丁甲

戊角之比例，六卷三十三系。則乙丙線與丁丙線之比例，大於乙甲丙角與丁甲丙角之比例也。

第六題

凡直線有法形數端，但周相等者，多邊形必大於少形。

解曰：設直線有法形二，為甲乙丙，為丁戊己，其圓周等，而甲乙丙形之邊多于丁戊己。不拘四邊、六邊，雖十邊與十一、二邊，皆同此論。題言甲乙丙之體，大于丁戊己之體。

論曰：試於兩形外各作一圓，而從心望一邊作庚壬作辛癸兩垂線，平分乙丙于壬，分戊己于癸。三卷三。其甲乙丙形多邊者與丁戊己形少邊者，外周既等，而以乙丙求周，六而遍，以戊己求周，四而遍，則乙丙邊固小于戊己邊，而乙壬半線以乙丙求周，六而遍，以戊己求周，四而遍，則乙丙邊固小于戊己邊，而乙壬半線

亦小于戊癸半邊矣。茲截癸子與壬乙等，而作辛子線，又作辛戊、辛己，及庚丙、

庚乙諸線，次第論之。其己丁戊圜內各切線等，即勻分各邊俱等，而全形邊所倍

于戊己一邊數，與全圜切分所倍于戊己切分地亦等，則甲乙丙內形全邊所倍于乙

丙一邊，與其全圜切分所倍于乙丙切分不俱等乎？其戊己圜切分與戊丁己全圜之切

分，若戊辛己角之與全形四直角，六卷三十三題之系。則以平理推之，移戊己邊于甲乙丙

全邊，亦若戊辛己角之於四直角也。而甲乙丙內形周與乙丙一邊，猶甲乙丙諸切

圜與乙丙界之一切圜，亦猶四直角之與庚乙丙角也。六卷三十三之二系。則又以平理推，

戊己與乙丙，即戊癸與乙壬，而乙壬即是癸子。又以平理推，而戊辛癸與乙庚

丙角，亦若戊辛癸之與乙庚壬也。五卷十五。夫戊癸與癸子之比例，原大於戊辛癸

角與子辛癸角之比例，本篇五。則戊辛癸與乙庚壬之比例，大于癸辛戊與癸辛子之比

例，五卷十三。而癸辛子角大于壬庚乙角。五卷十。其辛癸子與庚壬乙皆係直角，

而辛子癸角明小于庚乙壬角。一卷三十二。令移壬乙庚角于癸子上，而作癸子丑，

則其線必透癸辛到丑。其庚壬乙三角形之壬與乙兩角，等于丑癸子三角形之癸、子

兩角，而乙壬邊亦等于子癸邊，則丑癸線亦等子庚壬線，而庚壬實贏于辛癸。一卷

第七題

二十六。令取庚壬線及甲乙丙半周線作矩內直角形，必大於辛癸線及丁戊己半周線所作矩內直角形也。本篇二。然則多邊直線形之所容，豈不大于等周少邊直線形之所容乎！

有三角形其邊不等，于一邊之上另作兩邊等三角形，與先形等周。

解曰：有甲乙丙三角形，其甲乙大於丙乙，兩邊不等，欲於甲丙上另作三角形與甲乙丙周等，兩邊又等。

其法作丁戊線與甲乙、乙丙合線等，兩平分於己。甲乙、乙丙兩邊併既大于甲丙邊，一卷十。則丁己、己戊兩邊併亦大于甲丙，而丁己、己戊、甲丙可作三角形矣。一卷三十二。以作甲庚丙，得所求。蓋庚甲、庚丙自相等，而甲

丙同邊，則二形之周等，而甲庚丙與甲乙丙為兩邊等之三角形。此庚點必在甲乙線外，若在甲乙邊上過辛，則辛丙線小于辛乙、乙丙合線，即不得同周。

第八題

有三角形二，等周等底，其一兩邊等，其一兩邊不等，其等邊所容必多於不等邊所容。

解曰：有甲乙丙形，其甲乙邊大於乙丙，令於甲乙上更作甲丁丙三角形與甲乙丙等周，本篇上。而丁甲、丁丙兩腰等，亦與甲乙、乙丙合線等。題言甲丁丙角形大於甲乙丙。

論曰：試引甲丁至戊，令丁戊與丁甲等，亦與丁丙等。又作丁乙、乙戊線。夫甲乙、乙戊合線既大於甲戊，即大於甲丁、丁丙合線，亦大於甲乙、乙丙合線。此兩率者令減一甲乙，則乙戊大於乙丙，而丁戊乙三角形之丁戊、丁乙兩邊，與丁丙乙三角形之丁丙、丁乙兩邊等，其乙戊底大於乙丙底，

則戊丁乙角大於丙丁乙角，而戊丁乙角踰戊丁丙角之半。一卷卅二。令別作戊丁己角
與丁甲丙角等，則丁己線在丁乙之上，而與甲丙平行。一卷廿八。又令引長丁己與甲
乙相遇，而作己丙線聯之，其甲丁丙、甲己丙既在兩平行之內，又同底，是三角形
相等也。六卷一。因顯甲己丙大於甲丁丙，而甲丁丙兩邊等三角形必大於等周之甲乙
丙矣。問：戊丁乙角何以踰戊丁丙角之半？曰：丁甲角與丁丙甲兩角等，而戊丁丙為其外角，凡外角必兼兩內角
故也。

第九題

相似直角三邊形併對直角之兩弦線為一直線，以作直角方
形，又以兩相當之直線四併二直線，各作直角方形，其容等。

解曰：有甲乙丙及丁戊己三角形二相似，其乙戊兩角為直
角，而甲與丁、丙與己各相等，甲丙與丁己為一直線，甲乙與丁戊相
當。題言併甲丙、丁己為一直線，於上作直角方形，與併甲乙、丁
戊作直線，及併乙丙、戊己作直線，各於其上作直角方形兩併等。

論曰：引長丁戊至庚，令戊與甲乙同度，次從庚作線與己戊平行，又引丁己長之，令相遇于辛，從己作己壬線與戊庚平行，一卷二十九。則己壬辛之角形與丁戊己相似，而丁戊己與甲乙丙相似矣。一卷三十二。何者？己壬辛角與庚角等，庚角與丁戊己角等，丁戊己角又與乙角等，而辛角與丁戊己角及丙角俱等，壬己辛角與甲丙亦等。一卷三十四。又己壬邊與戊庚相等，則亦與甲乙相等，而壬辛與乙丙俱相等，一卷二十六。故丁辛線兼丁己、甲丙之度，丁庚線兼丁戊、甲乙之度，而庚辛亦兼戊己、乙丙之度，庚壬即戊己也。一卷三十四。然則丁辛上直角方形與丁庚及庚辛上兩直角方形併自相等矣。

第十題

有三角形二，其底不等而腰等，求於兩底上另作相似三角形二而等周，其兩腰各自相等。

解曰：甲乙、丙丁不等，兩底上有甲戊乙及丙己丁三角形二，其戊甲、戊乙腰與己丙、己丁腰俱相等。若甲乙大於丙丁者，則戊角大於己角，一卷二十五。而兩三角

形不相似。求於兩底上各作三角形相似，而兩腰各相等，其周亦等。

法曰：作庚辛線與甲戊、戊乙、丙己、己丁四線等，而分之于壬，令庚壬與壬辛之比例若甲乙與丙丁，六卷十。甲乙既大于丙丁，則庚壬亦大於壬辛，而平分庚壬於癸，平分壬辛於子，庚壬與壬辛既若甲乙與丙丁，則合之而庚辛之視壬辛，若甲乙、丙丁併之視丙丁矣。五卷一。夫庚辛併既大于甲乙、丙丁併，兩邊必大于一邊，在一卷二十。則壬辛大于丙丁，而庚壬大於甲乙也。五卷十四。甲乙、庚癸、癸壬三線每二線必大於一線，而丙丁、壬子、子辛亦然。令於甲乙上用庚癸、癸壬線作甲丑乙三角形為兩腰等，以戊甲、戊乙得庚辛之半，而庚壬之度過之故。於丙丁上用壬子、子辛線作丙寅丁三角形，亦兩腰等，而其周在丙己丁之內。己丙、己丁亦得庚壬之半，而壬辛之度不及故。俱一卷二十二。

論曰：併甲戊、戊乙、丙己、己丁四線之度，既與併甲丑、丑乙、丙己、己丁

第十一題

四線之度相等，則甲丑乙、丙寅丁兩形自與甲戊乙、丙己丁兩形同周，而其兩腰亦自相同。至於兩形相似何也？甲乙與丙丁，若庚壬與壬辛而減半之，庚癸與壬子五卷十五。又若丑甲與寅丙，丑乙與寅丁也，則更之，而甲乙與甲丑若丙丁與丙寅，而甲丑與丑乙若丙寅與寅丁，是兩形為同邊之比例自相以。六卷五。

解曰：甲丙、丙戊兩底上設有甲乙丙及丙丁戊兩三角形，而甲乙、乙丙、丙丁、丁戊四線俱等。令於兩底上依前題別作甲己丙及丙庚戊兩形相似，而與前兩三角形相併者等周。題言甲己

相似，而與前兩三角形相併者等周。題言甲己

有大、小兩底，令作相似平腰三角形相併，其所容必大于不相似之兩三角形相併。其底同，其周同，又四腰俱同，而不相似形併，必小於相似形併。

丙、丙庚戊併，大於甲乙丙、丙丁戊併。

論曰：將甲丙、丙戊作一直線，而甲丙底大於丙戊底，乃從己過乙作己壬線兩分甲丙于壬，又從丁過庚作丁辛線兩分丙戊於辛。其甲己乙三角形之甲己、己乙兩邊與乙己丙三角形之己丙、己乙兩邊等，而甲己、乙己兩底又等，則甲乙己角與丙己乙角亦等。一卷八。又甲己壬三角形之甲己、己壬兩邊與丙己壬三角形之丙己、己壬兩邊等，則甲己壬角與丙己壬角等，而甲壬、壬丙之兩底亦等。一卷四。壬之左右皆直角，因顯丙辛、辛戊亦等，丁辛同度，而從癸過丙作癸丑直線，則丁丙辛三角形之丁辛、辛丙兩邊與辛癸丙三角形之辛癸、辛戊兩邊等，而辛之左右角亦直角矣。次引丁辛至癸，令辛癸與丁辛同度，而從癸過丙作癸丑直線，則丁丙辛三角形之丁辛、辛丙兩邊與辛癸丙三角形之辛癸、辛丙兩邊等，而丁丙、丙癸兩底等，而丁丙辛角與癸丙辛角俱等。一卷四。丁丙辛角既大於庚丙辛角，而庚丙辛角等於對角之丑丙壬，即相等。一卷五。而丁丙辛即癸丙辛，總大於己丙壬，其癸丙辛角等相似與己丙壬角，即相等。一卷十五。是丑丙壬亦大於己丙壬，而引癸丑線當在于丙己之外也。若夫癸丙、丙乙二線涵癸丙乙角，向壬試作癸乙線以分壬丙於子，而併乙丙、丙癸二線必

大於癸乙線，〔一卷二十。〕則己丙、丙庚併亦大於乙癸線。何也？此四形者兩兩相併為等周，則甲乙、乙丙、丙丁、丁戊四線併，與甲己、己丙、丙庚、庚戊四線併原相等，而減半之乙丙、丙丁，即乙丙、丙癸，與己丙、丙庚亦相等故也。併己丙、丙庚二線為一直線，就其上作直角方形，必大于乙癸線上之直角方形。夫己丙、丙庚併之直角方形，與己壬、庚辛併之直角方形及壬丙、丙辛上之直角方形併相等。〔九題。〕而癸乙上之直角方形，與乙壬辛丁〔即辛癸。〕上直角方形，及壬子、子辛上直角方形併，又自相等。〔九題，從子上分兩對角，其角等，而壬與辛俱為直角相似之形，令移置辛癸與乙壬之下，移置壬辛為癸垂線，則乙壬、辛癸為股，壬辛為句，乙癸為弦矣。〕此己壬、庚辛線併之直角方形，及壬丙、丙辛上之直角方形併，明大于乙壬、丁辛併之直角方形，及壬子、子辛上之直角方形也。此兩率者，每減一壬辛上直角方形，則己壬、庚辛共線上之直角方形大於乙壬、丁辛共線上直角方形矣。而己壬、庚辛兩線併，大於乙壬、丁辛兩線併矣。此兩率者，令一減乙壬、一減庚辛，則己乙豈不大于丁庚乎？壬丙原大于丙辛，以甲丙原大于丙戊故。則己乙與壬丙矩內直角形大于丁庚與辛丙矩內直角形，而乙己辛，以甲丙原大于丙戊故。

丙三角形為己壬丙矩內直角形之半。何者？令從壬丙作垂線與己己平行，而以乙己為底，就作直角形，此謂己乙壬丙矩內直角形，其中積倍于己乙丙三角形，反之，則乙丙三[一]角形為己乙壬丙矩形之半。其丁庚丙三角形亦然，乃丁庚及辛丙矩內直角形之半也。則己乙丙三角形大於丁庚丙三角形，而甲己丙乙甲形為丙乙己三角之倍者，亦大於丙庚戊丁[二]丙形為丁庚丙三角之倍者矣。此兩率者又每加甲乙丙與丙庚戊之三角形，則甲己丙及丙庚戊之兩三角形併，豈不大于甲乙丙及丙戊之兩三角形併哉？

第十二題

同周形其邊數相等，而等角等邊者大於不等角等邊者。

〔一〕三，原闕，據文意補。

〔二〕丁，原闕，據文意補。

先解曰：有甲乙丙丁戊己多邊形，與他形同周同角者較，必邊邊相等乃為最大之形。

論曰：若謂不然，先設甲乙、乙丙不等邊如第一圖，又作甲丙線，于上作等邊三角為甲庚丙形，與甲乙丙等周，本篇七。則甲庚丙丁戊己形亦與甲乙丙丁戊己形同周，而甲庚丙三角形必大於甲乙丙三角形。本篇八。令

每加丙丁戊己角形，則甲庚丙丁戊己形亦大於甲乙丙丁戊己形，故知不等邊者不為最大。其他如丙丁邊之類或不等者，亦如此推。

次解曰：又設甲乙丙丁戊己等邊形與他形同周同邊者較，必角角相等乃為最大之形。

論曰：依上論各邊俱等，則甲乙丙、丙丁戊為等邊三角形，邊角俱等。而甲乙、乙丙與丙丁、丁戊。若謂不然而乙角可大于丁角，則甲丙線必大于丙戊線。一卷二十四。試於甲丙、丙戊兩底上別作三角形為甲庚丙，為丙

辛戊，如第十題相似形，令與甲乙丙、丙丁戊併者等周，則甲庚丙併丙辛戊者，大

於甲乙丙併丙丁戊。本篇十一。而每加丙戊己角形，則甲庚丙辛戊己必大於甲乙丙丁

戊己也。何得以等周等邊而不等角者為最大乎？

第十三題

凡同周形惟圓形者大於眾直線形有法

者。

解曰：有甲乙丙圓形，又有丁戊己多邊有法形，其周等。題言甲乙丙大於丁戊己。

論曰：庚為甲乙丙之心，辛為丁戊己之心，甲乙丙外另作壬乙丙癸多邊形與丁戊己相似。四卷十六註。而從壬癸切圓于甲者

作半徑線于庚，則庚甲為壬癸垂線而分壬癸之半。三卷十八。又從辛作子丑垂線，則辛丁亦分子丑之半。三卷三。設于兩多邊形外作切形圜，而以壬癸、子丑為切圜線，向心作垂線，則垂線必分切線之中央故，說在四卷十二。兩形相似，其壬全角與子全角等，則半之而甲壬庚角與丁子辛角亦等，壬甲庚直角與子丁辛直角亦等。一卷三十二。然乙壬癸丙之周大於圜周，而圜周與丁戊己形相同，則是乙壬癸丙周原大于丁戊己周矣。夫兩形相似，而壬癸邊大于子丑邊，則半之而壬甲大于子丁。又壬甲與甲庚若子丁與丁辛之比例，六卷四。而壬甲大於子丁，則甲庚亦大於丁辛，五卷十四。是故取甲庚線與半圜周線，以作矩內直角形，其與圜地等也，大於取丁辛線與丁戊己半周線以作矩內直角形，其與形地等也。

系曰：推此，見圜形大於各等周直線形。第五題證有法形同周者多邊為大，又十二題證等周及邊數之等者有法為大。又本題證等周之有法形惟圜為大，則圜為凡形等周者之最大。

其與形地等也。本篇四。

第十四題

銳觚全形所容，與銳頂至邊垂線及三分底之一矩內直角立形等。

解曰：有觚形不拘幾面，如甲乙丙丁戊底，其頂己。又有寅庚直角立方形者，其底庚辛壬癸，得甲乙丙丁戊底三之一，其高庚子與觚等高。題言此寅庚形與觚形所容等。

論曰：從立形諸角與相對一角，如子角者，皆作線以成庚辛壬癸子觚形。此形與寅庚形同底同高，又同己甲銳觚之高，既己甲形兼庚辛壬癸子觚之三，〔十二卷六註言：「兩觚形同高者其所容之比例如其底，底等亦等，底倍亦倍。」〕寅庚全形亦兼庚辛壬癸子觚之三，以同底同高故，在十二卷七系。則寅庚全方與己甲觚等。

第十五題

平面不拘幾邊，其全體可容渾圜切形者，

設直立方形其底得本形三之一，其高得圜半

徑，即相等。可容渾圜切形者，必圜形與諸面相切，若長廣

不切諸面者，不在此論。

解曰：有甲乙丙丁形，內含戊己庚辛圜，

其心壬，而外線甲乙切圜于戊。十一卷三題。試從戊壬割圜之半作戊己庚辛圜，圖形書一

卷一題。從壬心望各切圜之點作壬戊為甲乙垂線，三卷十八。壬己為乙丙垂線，壬庚為丙

丁垂線，壬辛為甲丁垂線。別一直角立方形午子，其底子丑寅癸得甲丙丁體三之

一，而其高辰子與圜半徑等。題言此直角立方形與甲丙丁全體等。

論曰：從壬心與甲乙丙丁各角作直線，即分其體為數觚形，其面即為觚底，而

皆以壬心為觚銳頂。此各觚皆以其三分底之一及至銳高之數為直角立方形，皆與

觚所容等。本篇十四。又併為一形，即與甲乙丙丁體等，亦與午子等，以午子底正得

甲乙全形三之一，而其高合圜半徑也。

第十六題

圜半徑及圜面三之一作直角立方形，
以較圜之所容等。

解曰：有甲乙丙渾圜，其心為丁，又
有直角立形之戊，在甲丁徑及甲乙丁渾
圜三之一矩內。題言戊形所容與甲乙丙渾
圜等。

論曰：若言不等，謂戊大於渾圜形，其較有己者合。以丁為心，外作庚辛壬渾
圜大於甲乙丙，而勿令大於戊。第令或等或小以驗之，而於庚辛壬內試作有法形，
勿切甲乙丙圜。十二卷十七。自丁心至形邊各作垂線，則垂線必長于甲丁，又自丁心至
形各角作直線，以分此形為幾觚，其庚辛壬法形諸直線為觚底，而垂線至丁心為觚
銳頂。試取各觚底三之一及丁垂線之高以作直角立形與觚等。本篇十四。則併為大直
角立形，亦與庚辛壬內之法形等。本篇十五。如云以甲丁為高，而以各觚底三之一為

直角立形，併為大形，則必小於前形，因顯庚辛壬三之一大於甲乙丙三之一，而戊

形甲丁徑及甲乙丙圜三之一內小於庚辛壬體，而謂庚辛壬不大於戊形，則向庚辛壬

之內形尚大於戊形也。

又論曰：戊形小於甲乙丙渾圜體者，其較為己。試從丁心再作癸子丑圜小於甲

乙丙，而勿令小於戊，或大或等者，以驗之於甲乙丙圜，內作有法形，不令切癸子

丑，十二卷十七。而從丁至甲乙丙各面為垂線，此垂線大於丁癸之半徑，又從丁向法形

諸角作直線，以分此形為數觚，以形之各面為觚底，丁心為觚銳頂，而取觚底三之

一及底至丁之垂線，以作直角立形與觚等，若使以甲丁為高，而以各觚三之一為底

以作直角立形，則其形必高於前形。既甲乙丙圜之面大於其內形之面，則圜面三之

一大於內形面三之一，而直角立方形在甲丁高及甲乙丁面三之一，固即戊體矣，愈

大于甲乙丁之內形矣。而云癸子丑圜或等或大於戊，豈癸子丑圜大於甲乙丙圜，而

分大于全歟？則戊體不小於甲乙丙矣。從後論不可為小，從前論不可為大，故曰等

也。

第十七題

論曰：甲圜外試作與丙相似形，十二卷。而從甲心至各邊切處作半徑垂線皆等，本篇十五有解。其一為甲乙，甲圜外形大於甲圜，其周面亦大於丙面，而甲乙垂線亦大于丁丙垂線。以甲半徑為高，乃以三分圜體之一作直角立方形，即與甲圜形等。本篇十六。以丙丁線為高，而以三分丙形之一作直角立方形，亦與丙形等，而甲之立方固大於丙之立方，本篇十五。則甲圜與丙形雖同周，而甲圜所容為大矣。

圜形與平面他形之容圜者，其周同，其容積圜為大。

解曰：有甲圜，其心甲，其半徑甲乙，又丙形與甲等周，其周內可作諸切邊圜形，而從心至邊為丙丁。

題言甲圜大於丙形。

第十八題

凡渾圜形與圜外圜角形等周者，渾圜形必大於圜角形。

解曰：有甲乙丙丁圜，外作戊己庚辛等法形，率以四數相偶，若八面、十二面、十六面、二十面、及二十四、二十八之類等邊等角近于圜形者。又作戊壬過心線為樞，以轉甲乙丙圜及戊己庚辛法形，使平面旋為立圜之體，則其形為圜外圜角之形，而角與邊周遭皆等。圖書一卷廿二、廿七。又有渾圜形寅與圜角形等周。題言寅圜大于圜角形。

論曰：圜角外形既大於內之甲乙丙圜形，則寅圜亦大於甲乙丙圜，寅圜之半徑亦大於甲乙丙圜之半徑也。夫渾圜中剖，是為過心最大之圜，此過心大圜之面恆得渾體四分之

一，圖書一卷三十一題。令倍寅徑以作卯辰徑，其圖面四倍大於寅之圖面，此專以圖面相較

也，卯辰徑既倍寅徑，則卯辰圖固四倍於寅圖，以圖與圖為徑與徑再加之比例故也。在六卷附一增題。則卯辰圖

與寅渾圓等。此卯辰圖為欲見角，故畫作扁圓，實正圓也。次作未申圓與卯辰等，作未申圓角

形，而取寅半徑為酉戌之高，又於卯辰上亦作卯己辰圓角形，而取甲乙丙圓半徑為

己午之高，兩圓體等，而未酉申圓角形高於卯己辰圓角形，則亦大於卯己辰圓角

形。圓角形同底之比例若其高之比例，在十二卷十四題。夫割寅渾圓之中半以為底，即過心大圓也。而

以其半徑之高為圓角形，恆得寅渾圓四分之一，此旋轉所成尖頂半圓形，非只論其一面也，在圓

書一卷三十二。則是一寅圓恆兼四圓角之形，而未申圓原四倍大於寅圓，則未酉申圓角

形固與寅之渾圓形等矣。圓角形同高之比例若其底之比例故也。在十二卷十一題。其卯己辰圓角形

底原等與己庚形之面，戌己庚之面與寅圓之面等故。而己午之高亦等於甲乙半徑，即戌己庚

辛角形自與卯己辰圓角形等。圖書一卷二十九題，論凡圓外有圓角形者，以圓體

過心大圓為底，而以圓半徑為高，旋作圓角形，即與圓外諸圓角等。卯己辰圓角形既小於未酉申圓角

形，而戌己庚辛壬癸子丑形寧大於同周之寅乎？

附錄

圜容較義序　李之藻

自造物主以大圜天包小圜地，而萬形萬象錯落其中，親上親下，肖呈圜體。大則日躔月離軌度所以循環，細則兩點雪花潤澤敷於涓滴。人文則有旋中規而坐枹鼓，況顱骨、目瞳、耳竅之渾成。物宜則有穀孕實而核含仁，暨鳶翔、魚泳、蛇蟠之咸若。胎生卵育，混沌合其最初；葩發苞藏，團欒于焉保合。俯視漚浮水面，仰觀暈合天心，搏風瀚乎蘋端，湛露擎于荷蓋。砂傾活汞，任分合以成顆；鮫泣明珠，撒枓杅而競走。無情者飛蓬轉石，斡運總屬天機；有情若蛛網蟲窠，經營自憑意匠。若乃靈心濬發，尤多規運成能。璧水明堂居中而宣政教，六花八陣周衛而運正奇。樂部在懸，簫鼓共圜鐘迭奏；輜車欲駕，輪轅貫樞軸其旋。戲場有蹴鞠彈棋，雅事對莆圍蓮漏。忽然一嚏，成如珠如霧之談奇；謾說恆沙，滿三千大千之國土。至於火炎銳上，試遠矚而一點圜光；水積紆迴，指寥天而兩縫規合。蓋天籟、地籟、人籟，聲聲觸竅皆圜；如象官、象事、象物，粒粒浮空有爛。所以龜疇著

策，用九之妙無窮；義畫文重，圍圓之圖不改。草玄翁之三數，安樂窩之一九，先

天後天，此物此志云爾。

凡厥有形，惟圓為大；有形所受，惟圓最多。夫渾圓之體難明，而平面之形易

晰。試取同周一形以相參考，等邊之形必鉅於不等邊形，多邊之形必鉅於少邊之

形。最多邊者圓也，最等邊者亦圓也，析之則分秒不憶。是知多邊聯之，則圭角全

無。是知等邊不多邊等邊則必不成圓。惟多邊等邊，故圓容最鉅。若論立圓渾成一

面，則夫至圓何有周邊？周邊尚莫能窺，容積奚復可量？所以造物主之化成天地

也，令全覆全載，則不得不從其圓，而萬物之賦形天地也，其成大成小，亦莫不鑄

形于圓。即細物可推大物，即物物可推不物之物，天圓、地圓，自然、必然，何復

疑乎？

第儒者不究其所以然，而異學顧恣誕於必不然，則有設兩小兒之爭，以為車蓋

近而盤盂遠，滄涼遠而探湯近者，不知二曜附麗於乾元，將旦午之近遠疇異；氣行

周繞于地域，其厚薄以斜直殊觀。初暘暎氣，故暉散影巨，而炎旭應微；亭午籠

虛，則障薄光澄，而曝射當烈。又有造四大洲之誑，以為日月遠須彌為晝夜，地形

較縱廣於由旬者，試問須彌何物，凌日與月而虧天？且縱廣奚稽，乃狹與彎之變相？積由旬至億千萬，則地徑有度，金輪豈厚載所容？統忉利謂三十三，則象緯正圜，諸天之棋累可怪！且夫極辨者，方圜之體若白黑一二之難欺；最精者，方圜之度當微渺毫茫之必析。沖虛撰模稜而侮聖，釋氏騁荒忽以誣民，彼曾不識圜形，惡足與窺乾象！

夫寰穹逷矣，豈排空馭氣可以縱觀？乃道理躍如，若指掌按圖無難坐得。昔從利公研窮天體，因論圜容，拈出一義，次為五界十八題，借平面以推立圜，設角形以徵渾體。探原循委，辨解九連之環；舉一該三，光映萬川之月。測圜者，測此者也；割圜者，割此者也。無當于曆，曆稽度數之容；無當於律，律窮糸泰之容〔一〕，存是論也，庸謂迂乎？

譯旬日而成編，名曰《圜容較義》。殺青適竟，被命守潭，時戊申十一月也。

〔一〕容，原上海徐家匯藏書樓所藏別本作「谷」，見徐宗澤編著《明清間耶穌會士譯著提要》，中華書局民國三十八年版，頁二七八所錄。

柱史畢公梓之京邸。近友人汪孟樸氏因校《算指》，重付剞劂。以公同志，匪徒廣略異聞，實亦闡著實理。其於表裏算術，推演幾何，合而觀之，抑亦解匡詩之頤者也。

萬曆甲寅三日既望，涼庵居士李之藻題。

四庫全書子部六天文算法類一 推步之屬提要

《圜容較義》一卷，明李之藻撰，亦利瑪竇之所授也。前有萬曆甲寅之藻自序，稱：「凡厥有形，惟圜為大，有形所受，惟圜至多。渾圜之體難名，而平面之形易析。試取同周一形以相參考，等邊之形必鉅於不等邊形、多邊之形必鉅於少邊之形，最多邊者圜也，最等邊者亦圜也。析之則分秒不億。是知多邊聯之，則圭角全無。是知等邊不多邊，等邊則必不成圜。惟多邊等邊，故圜容最鉅。」「昔從利公研窮天體，因論圜容，拈出一義，次為五界、十八題，借平面以推立圜，設角形以徵渾體」，云云。蓋形有全體，視為一面；從其一面，例其全體，故曰「借平面

以測立圜」。面必有界，界為線，為邊，兩線相交必有角，析圜形則各為角，合角形則共成圜，故曰「設角以徵渾體」。其書雖明圜容之義，而各面各體比例之義胥於是見，且次第相生，於《周髀》「圓出於方」、「方出於矩」之義，亦多足發明焉。

[簡介]

《測量法義》，利瑪竇傳授給徐光啟的應用幾何學著作，不分卷。

篇題測量，指測地。測地如測天，需有器械，而器械使用，必要符合檢測對象的原理。因此本篇先述儀器製造，次述所測對象的投影，而後列十五題，作為實測的範例。

本篇題利瑪竇口譯、徐光啟筆受。由諸題均出夾註引證《幾何原本》的公理定理，可知編著時間必在明萬曆三十五年（一六○七）春《幾何原本》梓行於北京之後，並且是利瑪竇用幾何原理向徐光啟講授測地術的筆記。

本篇完成以後，徐光啟又撰《測量異同》、《勾股義》各一卷。這二種究竟是利、徐合譯，還是徐的著作？各種科技史或數學史論著提法不一。就內容來看，或以後說為是。

《測量異同》是一部中西應用數學比較的著作。明景泰元年（一四五○）杭州人吳敬所著《九章演算法比類大全》，被稱為明代應用數學的解題彙編，同卷九「勾股」諸題，即舉例說明怎樣計算土地面積等問題。《測量異同》便從中選取六題，與《測量法義》類似題解作對應比較，以為「其法略同，其義全闕」，就是說中法與西法的實際運算基本一致，問題在於中法沒能由法及義，如西法那樣建立起演繹幾何學的理論系統。

徐光啟的門人孫元化，曾從徐研習《幾何原本》，於萬曆三十六年（一六○八）纂輯成分類檢索的《幾何用法》。徐光啟稱其書「刪為正法十五條」，「余因各為論撰其義，使夫

精於數學者攬圖誦説。」這就是《勾股義》的由來，可知它成書必在孫書以後，重點也是要給傳統的勾股術推出內中蘊含的「義」，即像《幾何原本》那樣建立起可證中西數學會通的演繹邏輯系統。

因此，徐氏二書，雖非利瑪竇口授的譯作，卻是利瑪竇傳入的歐幾里得幾何學的公理體系的最初詮釋。李之藻編《天學初函》，將以上三種均收入器編，後二種均題作徐光啟撰，但又在徐光啟名上分別題作利瑪竇「授」或「口譯」，表明二書的撰著與利瑪竇之間確有某種直接聯繫。今即據《天學初函》本，參考清修《四庫全書》、民國商務印書館《叢書集成初編》所收《指海》本等，予以校點。

測量法義

造器

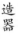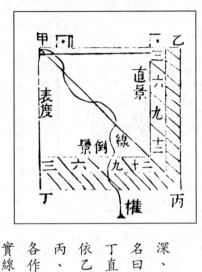

測量者，以測望知山岳樓臺之高、井谷之深、土田道里之遠近也。其法先造一測望之器，名曰矩度。造矩度法，用堅木版或銅版作甲乙丙丁直角方形，以甲角為矩極，作甲丙對角線，次依乙丙、丙丁兩邊，各作相近兩平行線，次以乙丙、丙丁兩邊，各任若干平分之。從甲向各分各作虛直線，而兩邊之各外兩平行線間，則作實線。

如上圖，即外兩線間為宗矩極之十二平分度也。其各內兩平行線間，則于三六九度亦作實線，以便別識。若以十二度更細分之，或每度分三、分五、分六、分十二，視矩大小作分，分愈細，即法愈詳密矣。次于甲乙邊上作兩耳相等，耳各有通光竅。通光者，或取日光相射，或取目光透照也。或植兩小表代耳，亦可。其耳竅

表末，須與甲乙平行，末從甲點置一線，線末垂一權，其線稍長于甲丙對角線，用

時任其垂下，審定度分。既設表度十二，下方悉依此論。若有成器欲驗已如式否，亦同上法。其用法，如

下方諸題。

論景

法中俱用直景、倒景布算，故先正解二景之義，次解其轉合于矩度，以資後論。

直景者，直立之表及山岳、樓臺、樹木諸景之在平地者也。若于向日牆上橫立

一表，表景在牆，則為倒景。

如上圖，作甲丙丁直角方形，于乙丙、丁丙

各從丙任引長之，令丁丙為地平面，或為地平平行

面，其乙丙亦向日作面，與地平面為直角，即甲丁

為丁丙平面上直立之表，而甲乙為乙丙平面上橫立

之表也。次以甲為心，丙為界，作戊己丙圜，次引

甲乙、甲丁線，各至圜界。夫地球比日天，既止一

點，說見天地儀解。即甲點為地心，丁丙面在地心之

下，而戊己丙圓為隨地平上日輪之天頂圓矣。即戊乙亦可當地平線，而己丁線為正

過頂圓矣。則丁丙面離地平線者，甲丁表之度；而乙丙面離過頂圓線者，甲乙表之

度也。故日輪在庚，其光必過地心甲，截丁丙面于辛，而遇乙丙之引長面于壬，則

甲丁表在丁丙面上之丁辛景，為直景；而甲乙表在乙丙面上之乙壬景，為倒景。若

日輪在癸，則丁丑為直景，而乙子為倒景。若日輪在寅，則丁丙為直景，而乙丙為

倒景。是甲乙丙丁直角方形之內，隨日所至，其直景恆在丁丙邊，倒景恆在乙丙邊

也。

凡測量，于二景得一，即可推算，但須備曉二景之理，何者？有直景過丁丙邊

之外，有倒景過乙丙邊之外。如上圖者，則直景過丁丙邊，如丁丑，當用倒景代

之；倒景過乙丙邊，如乙壬，當用直景代之也。若日光至丙，即直、倒景等，可任

意用之，因兩景各與本表等故。

欲知目前日景所至在丙耶，在丁丙、乙丙之內耶，又有一法：如日輪離地平四

十五度，即景當在丙；日在四十五度以上，即景在丁丙之內；日在四十五度以下，

即景在乙丙之內。

論曰：戊甲己、己甲乙、乙甲丁、丁甲戊，既

四皆直角，即等，而對直角之各圜界亦等，三卷廿六。

是每分為四分圜之一也，而戊己亦四分圜之一也。

又甲丙對角線分乙甲丁角為兩平分，一卷三十四注。即

丁甲丙、丙甲乙兩角等，戊甲寅、寅甲己兩交角亦

等，一卷十五。而戊寅、寅己兩圜界亦等。夫戊己圜界

既九十度，即戊寅必四十五度，則日在寅，景必在丁丙

之內；日在寅之上，直景必在丁丙之內。凡云某卷某題者，皆引《幾何原本》為證，下同。

今從上論，解二景之轉合于矩度者。如日輪高四十五度，而其光過甲乙，即矩

度上權線在丙；日在四十五度以上，即權線在乙丙邊之內；日在四十五度以下，即

權線在丁丙邊之內。故矩度上之乙丙邊為直景，而丁丙為倒景。

論曰：前圖之甲戊己分圜形既四分之一，試兩平分之于庚，即日在庚，為四十

五度；在辛，為四十五度以上；在壬，為四十五度以下。設于辛、庚、壬各出日光

下射，為辛甲乙、庚甲乙、壬甲乙三景線，同過甲心，而以矩度承之。其甲為地

心，而甲乙邊與日景相直，次以已甲線引長之，至地心下為丙，而甲丙為矩度之權

線。夫戊庚、庚已圜界既等，即戊甲庚、庚甲已兩角亦等，〔三卷廿七〕。戊甲已既直

角，即戊甲庚、庚甲已皆半直角，〔一卷十五〕。而矩度上之乙甲丙角，在庚甲乙景線及

甲丙權線內者，亦半直角。凡直角方形之對角線，必分兩直角為兩平分，即甲丙為

依庚甲乙景線之甲丙丁直角方形之對角線，〔一卷三十四注〕。則日在庚為四十五度，權

線必在丙。又已甲辛角小于已甲庚半直角，即辛甲乙景線及甲丙權線內之乙甲癸交

角，亦小于半直角。〔一卷十五〕。凡直角方形之對角線，必分兩直角為兩平分，〔一卷三十四

注〕。則于依辛甲乙景線之甲乙丙丁直角方形上，若作一甲丙對角線，其權線必不至

丙，必在乙丙之內，而分乙丙邊于癸。是日在四十五度之上，其權線必在乙丙邊之

內也。又已甲壬角，大于已甲庚半直角，即壬甲乙景線及甲丙權線內之乙甲癸交

角，亦大于半直角。〔一卷十五〕。凡直角方形之對角線，必分兩直角為兩平分，〔一卷三十四

注〕。則于依壬甲乙景線之甲乙丙丁直角方形上，若作一甲丙對角線，其權線必過丙，

必在丁丙之內，而分丁丙邊于癸。是日在四十五度之下，其權線必在丁丙邊之內

也。故矩度之內，其傍通光耳之分度邊為直景，而對通光耳之分度邊為倒景。

第一題

本題十五首

日輪高四十五度，直景、倒景皆與表等；在四十五度以上，則直景小于表，而倒景大于表；在四十五度以下，則直景大于表，而倒景小于表。

依矩度，即可明此題之義。蓋上已論日輪在四十五度，權線必在丙，即顯乙丙直景、丁丙倒景皆與甲乙、甲丁兩表等。何者？直角方形之各邊俱等故也。若日在四十五度以上，權線必在乙丙分度邊上，而倒景當在丁丙之引出邊上，權線必在丁丙分度邊上，是直景小於倒景，而倒景大于甲丁表。若日在四十五度以下，權線必在丁丙分度邊上，而直景當在乙丙之引出邊上，是倒景小于直景，而直景大于甲乙表。

第二題

表隨日所至，皆為直景與倒景連比例之中率。

先設日輪在四十五度，而權線在丙，題言甲乙或甲丁表皆為乙丙直景與丁丙倒景連比例之中率。

論曰：甲乙丙丁直角方形之四邊既等，即乙丙直景與甲乙或甲丁表之比例，若表與丁丙倒景。何者？三線等，即為兩相同之比例故。

次設日輪在四十五度以上，權線在乙丙直景邊內，分乙丙于戊，而倒景在丁丙之引出邊上，遇權線于己。題言甲乙或甲丁表，為乙戊直景與丁己倒景連比例之中率。

論曰：乙與丁兩直角等，而乙甲戊與己相對之兩內角亦等，一卷廿八。即甲乙戊、己丁甲為等角形。六卷四。則乙戊直景與甲乙或甲丁表之比例，若表與丁己倒景，是甲乙或甲丁表為兩景之中率。六卷八之系。

後設日輪在四十五度以下，權線在丁丙倒景邊內，分丁丙于戊，而直景在乙丙之引出邊上，與權線遇于己。題言甲乙或甲丁表，為丁戊倒景與乙己直景連比例之中率。

論曰：丁與乙兩直角等，而丁甲戊與己、甲戊丁與乙甲己，各相對之兩內角，各等，一卷廿八。即甲丁戊、甲乙己為等角形。六卷四。則丁戊倒景與甲乙或甲丁表之比例，若表與乙己直景，是甲乙或甲丁表，為兩景之中率。六卷八之系。

注曰：直景、表、倒景三線，既為連比例，即直景、倒景兩線矩內直角形，與表上直角方形等。六卷十七。故表度十二，則其冪為一百四十四，若以為實，以所設景數為法，除之，即得所求景數。假如權線所至，在倒景之三度，即以三為法，除其實一百四十四，得四十八度為直景。又如權線所至，在所設景之五度三分度之二，即所求景為二十五度十七分度之七。何者？以五度三分度之二為法，除其實一百四十四，即得二十五度十七分度之七，是二景互變相代法。畸分除法見後附。

物之高，立于地平以直角，其景與物之比例，若直景與

表，亦若表與倒景。

解曰：物之高，以直角立于地平，如己庚，其景在地平

上，為庚辛。題言直景與表之比例，若庚辛與己庚，又言表

與倒景之比例，若庚辛與己庚。凡言地平者，皆依直線取平，若不平者，

須先準平，然後測量，後做此。

先論權線在丙者。曰：權線恆與物之高為平行線。何

者？兩線下至庚辛，皆為直角故。一卷廿八。即辛甲丙角與己角

等，一卷廿九。而乙與庚兩直角又等，則甲乙丙、己庚辛為等角

形，一卷卅二。是乙丙直景與甲乙表之比例，若庚辛景與己庚

高。六卷四。

二論曰：若權線在乙丙直景邊內，而分乙丙于戊，依前

論，顯乙甲戊角與己角等，一卷廿九。乙角與庚角等，則甲乙

戊、己庚辛為等角形，一卷卅二。是乙戊直景與甲乙表之比例，若庚辛景與己庚高。

六卷四。

三論第一圖之倒景曰：權線在丙，其己角、丁丙甲角，各與乙甲丙角等，一卷廿九。即自相等，丁角與庚角又等，則甲丁丙與己庚辛亦等角形，一卷卅二。是甲丁表與丁丙倒景之比例，若庚辛景與己庚高。六卷四。

後論曰：若權線在丁丙倒景邊內，而分丁丙于戊。依前論，顯乙甲戊角、與己辛為等角形，一卷廿九。即丁戊甲角與己角亦等，一卷廿八。丁角與庚角又等，則丁戊甲、己庚辛為等角形，一卷廿九。是甲丁表與丁戊倒景之比例，若庚辛景與己庚高。六卷四。

注曰：前既論本篇第一題。日輪在四十五度，直景、倒景皆與表等；在四十五度以上，直景小于表；在四十五度以下，表大于倒景，即顯日輪在四十五度，各物在地平之景，與其物之高等；在四十五度以上，即景小于物；在四十五度以下，即景大于物，如上三圖可見。

第四題

有物之景，測物之高。

法曰：如前圖，以矩度向日，甲耳在前，取日光透耳兩竅，以權線與矩度平直相切，任其垂下，細審所值何度何分，若在十二度之中對角線上，則景與物必正相等本篇三題注。故量其景長，即得其物高。若權線在直景邊，即景小于物本篇三題注。則直景與表之比例，若物之景與其高，以直景上所值度分為第一數，以全表度十二為第二數，以物景之度為第三數，算之，即所得數為其物高。三數算法見後附。

注曰：欲測己庚之高，以矩度承日，審權線，如在直景乙戊得八度正，庚辛景三十步，即以表度十二，庚辛三十步相乘，得三百六十為實，以乙戊八度為法，除之，得四十五，即己庚之高四十五步。

若權線在倒景邊，即景大于物，本篇三題注。則表與倒景之比例，若物之景與其

高。用三數法，以表為第一數，以倒景上所值度分為第二數，以物景之度為第三數，算之，即所得數為其物高。

注曰：欲測己庚之高，以矩承日，審權線，如在倒景丁戊，得七度五分度之一，庚辛景六十步，即以丁戊七度五分度之一，庚辛六十步相乘，得二千一百六十為實，以表度六十分為法，除之，得三十六，即己庚之高三十六步。因權值有畸分五分度之一，故以分母五通七度，通作三十五分，以分子一從之，為三十六分，其表度十二，亦通作六十分，說見算家六[一]分法。

第五題

有物之高，測物之景。

法曰：如前圖，以矩度承日，審值度分，若權線在丙，則景與物等。本篇三題注。若權線在直景邊，即物大于景。本篇三題注。即直景與表之比例，若景與物；反之則表與直景，若物之高與其景。五卷四之系。用三數法，以表為第一數，直景度分為

[一] 指海本、掃葉山房叢鈔本作「通」。

第六題

以目測高。

法曰：欲于辛目測己庚之高，先用一有度分之表，與地平為直角，以審目至足之高，次以矩度向物頂，甲耳在前，目切乙後，而乙辛為目至足之高，以權線與矩度平直相切，任其垂下，目切于乙不動，而以甲角稍移就物頂，令目光穿兩耳竅至

第二數，物高度為第三數，算之，即所得數為景度。

若權線在倒景邊，即物小于景，本篇三。反之，則倒景與表，若物之高與其景。五卷

題法。則表與倒景之比例，若景與物；

四。用三數法，以倒景度分為第一數，表為第二[二]數，物高度為第三數，算之，即所得數為景度。

〔一〕天學初函本作「一」，據指海本改作「二」。

物頂，作一直線，如不能以目透通光耳中，只取兩耳角或兩小表相對，亦可。

細審權線值何度分。依前題論，直景與表之比例，表與倒景之比例，皆若庚辛或等庚辛之乙壬若自乙至壬作直線，即與庚辛平行相等，見一卷卅四。與己壬。壬庚與乙辛等，見一卷廿八。觀上論本篇三題。及本圖自明。蓋三圖之甲乙丙、甲乙戊、甲丁戊，各與其己壬乙為等角形，則量辛庚之度而作直景與表之比例，或作表與倒景之比例，皆若辛庚與三數法所求得之他數，即得己壬之高，次加目至足乙辛之高，即得己庚之高。

注曰：如欲測己庚高，權線在直景，即以直景乙戊為第一數，表為第二數，庚辛為第三數。若在倒景，即以表為第一數，以丁戊倒景為第二數，庚辛為第三數。各算定，各加自目至足乙辛數，即得。

若權線不在丙，而有平地可前可卻，即任意前卻，至權線值丙而止，即不必推算，可知其高。

若辛不欲至庚，或不能，或為山水林木屋舍所隔，或地非平面。則用兩直景較算。其法依前用矩度向物頂，審權線在直景否，本篇二題注。如在倒景，即以所值度分變作直景。次從辛依地平直線，或前或卻，任意遠近，至癸，仍用矩度向物頂，審權線在直景否，如在倒景，亦以所值度分變作直景。本篇二題注。次以兩直景度分相減之較為第一數，以表為第二數，以辛癸大小兩相距之較為第三數，依法算之，即得己壬之高，加自目至足乙癸，即得己庚之高。何者？兩景較與其表之比例，若兩相距之較與物之高故。下論詳之。

論曰：以兩直景之小乙戊線，減其大乙戊線，存子戊線，為景較。以兩相距之小庚辛線，減其大庚癸線，存癸辛線，為距較。則子戊較線與甲乙表之比例，若癸辛較線與己壬線。何者？依上論，本篇三題。大乙戊直景與甲乙表之比例，若乙壬、或等乙壬之庚癸大相距之遠，與己壬之高。更之，即大乙戊直景與大相距癸庚之比例，若甲乙表與己壬之高。五卷十六。依顯小乙戊直景、或

等小乙戊之乙子，與小相距之庚辛之比例，若甲乙表與己壬之高，則大乙戊直景與大相距庚癸之比例，亦若乙子小相距之庚辛也。夫大乙戊與大相距庚癸兩全線之比例，既若兩所減之乙子與庚辛，五卷十九。轉之，即大乙戊與庚癸兩全線之比例，亦若兩減餘之子戊與辛癸。五卷十九。而前已論乙戊全與庚癸全之比例，若甲乙表與己壬之高，則兩減餘之子戊與辛癸之比例，亦若甲乙表與己壬之高。五卷十一。更之，則景較子戊與甲乙表之比例，若距較癸辛與己壬之高。五卷十六。

注曰：如前圖，欲測己庚之高，先于辛得直景小乙戊為五度，次卻立于癸，得直景大乙戊為十度，景較五度，以為第一數，以表度為第二數，次量距較癸辛十步，以為第三數，依法算得二十四步，加自目至足乙辛或一步，即知己庚高二十五步。如後圖，先于辛得直景小乙戊為十一度，次卻立于癸，得倒景九度，即如前法變作大乙戊直景十六度，景較五度，以為第一數，以表度為第二數，次量距較癸辛二十步，以為第三數，依法算得四十八步，加自目至足乙辛或一步，即知己庚高四十九步。

若山上有一樓臺，欲測其樓臺之高，先于平地總測樓臺頂至地平之高，次測山高，減之即得。有樓臺高數層，欲測各層之高，做此。

第七題

地平測遠。

法曰：欲于己，測己庚地平之遠，先用一有度分之表，與地平為直角，以審目至足之高為甲己。若量極遠者，則立樓臺或山岳之上，以目下至地平為甲己。欲知山岳樓臺之高，已具前測高法。次以矩極甲角切于目，以乙向遠際庚，如前法稍移就之，令甲乙庚為一直線，細審權線值何度分，如權線在丙，則高與遠等，若在乙丙直景邊，即高大于遠，而矩度上截取甲乙戊與甲己庚為等角形。何者？兩形之乙與己各為直角，甲乙庚與乙甲戊為同角，即其餘角必等故。一卷卅二。則甲乙表與乙戊直景之比例，若甲己高與己庚遠也。六卷四。若權線在丁，倒景邊，即高小於遠，而矩度上截取甲丁戊，與甲己庚為倒景邊，即高小於遠，而矩度上截取甲丁戊，與甲己庚為等角形。何者？兩形之丁與己，各為直角，己甲庚與甲戊丁相對之兩內角等，一卷廿九。即其餘角亦等故。一卷廿二。則丁戊

倒景與甲丁表之比例，若甲己高與己庚遠也。六卷四。次以表為第一數，直景為第二數，以倒景為第一數，表為第二數，各以甲己為第三數，依法算之，各得己庚之遠。

第八題

測井之深。

法曰：己壬辛庚井，其口之邊或徑為己庚，欲測己壬之深，用矩極甲角切目，以乙從己向對邊或徑之水際辛，如前法稍移就之，令甲乙己辛為一直線，即權線垂下截取矩度之甲乙戊，與己壬辛為等角形。何者？兩形之乙與壬各為直角，壬己辛與乙甲戊兩角，為己壬、甲癸兩平行線井甃必用垂線，故與權線平行。之同方內外角等，一卷廿九。即其餘角亦等故。則乙戊直景與甲乙表之比例，若等己庚口之壬辛底與己壬深也。六卷四。次以直景為第一數，表為第二數，己庚為第三數，依法算之，即得己壬之深。

若權線在倒景，即表與倒景之比例，若井之己庚口與己壬深，觀甲癸丁角形可

推。何者？癸與乙甲戊相對兩內角等，一卷廿九。即與壬己辛角等故。以表為第一

數，倒景為第二數，己庚口為第三數，依法算之，亦得己壬之深。

注曰：乙戊直景三度，己庚井口十二尺，依法算得四十八尺，即己壬之深。丁

癸倒景四十八度，依法算同。

第九題

以平鏡測高。

法曰：欲測甲乙之高，以平鏡依地平線置丙，人依地平線

立于丁，目在戊，向物頂甲稍移就之，令見甲在鏡中心。是甲

之景從鏡心反射于目，成甲丙戊角，即目光至鏡心偕足至鏡心兩

線，作戊丙丁角，與甲丙乙角等。此論見歐几里得《鏡書》第一題。即甲乙丙、戊丁丙為等

角形，乙、丁兩皆直角故。則足至鏡心丁丙，與目至足之高丁戊之比例，若物之底至鏡心

乙丙，與其高甲乙也。六卷四。今量丁丙為第一數，丁戊為第二數，乙丙為第三數，

依法算之，即得甲乙之高。

注曰：可以盂水當鏡，若測極遠，可以水澤當鏡。

第十題

以表測高。

法曰：欲測甲乙之高，依地平線，任立一表于丙，為丁丙，與地平為直角。凡立表，以線垂下，三面附表，即與地平為直角。次依地平線退立于戊，使目在己，視表末丁與物頂甲為一直線。

若表僅與身等，或小于身，則傴首移就之可也。或別立一小表，為己戊亦可。次量目至足之數，次想從己目至甲乙上之庚點，作直線，與乙戊平行，而分丁丙表于辛，即己辛丁、己庚甲為等角形，〔六卷四。〕則等丙戊之辛己與辛丁之比例，若等乙戊之庚己與庚甲也。次量丙戊為第一數，辛丁為第二數，乙戊為第三數，依法算之，即得甲庚之高，加目至足之數己戊，即得甲乙之高。

若戊不欲至乙，或不能，則用兩表較算。如前圖，立于戊，目在己，己得辛己

等丙戊之度。次依地平線，或前或卻，又立一表或即用前表，或兩表等。為癸壬。依前法，令丑子與己戊目至足之度等，而使丑癸甲為一直線，即又得寅丑等壬子之度。何者？己辛與辛丁之比例，若己庚與庚甲，丑寅與寅癸，若丑庚與寅癸，所減寅壬、辛丙等，即所存亦六卷四。而己庚與庚甲，大于丑庚與寅癸，五卷八。即己辛與辛丁，亦大于丑寅與寅癸也。又辛丁與寅癸既等，癸壬、丁丙元等，等。即己辛必大于丑寅也。五卷十。次以兩測所得之己辛，與丑寅相減，得卯辛較，以為第一數，以表目相減之較丁辛或癸寅為第二數，以兩相距之較戊子或己丑為第三數，依法算之，即得甲庚之高，加目至足之數，即得甲乙之高。

論曰：兩測較卯辛，與表目較辛丁或癸寅，其比例若距較戊子或己丑與庚甲。何者？己辛與辛丁，既若己庚與庚甲，五卷四。更之，即己辛與己庚，若辛丁與庚甲也。五卷十一。依顯丑寅與丑庚，若寅癸與庚甲也，則丑寅與丑庚，亦若辛丁與庚甲也。五卷十一。

也。辛丁與寅癸等故。而己辛全線與己庚全線，若己辛所截取之己卯、己卯與丑寅等故。與己庚所截取之丑庚也，則己辛全與己庚全，亦若己辛分餘之卯辛、與己庚分餘之己丑也。五卷十九。前已論己辛與己庚，若辛丁與庚甲，即卯辛與己丑，亦若辛丁與庚甲也。更之，即兩測較卯辛、與表目較辛丁，若距較等子戊之己丑、與甲庚也。若卻後而得壬子，則反上論之。

第十一題

以表測地平遠。

法曰：欲于甲測甲乙地平遠，先依地平線立一表為丙甲，與地平為直角，其表稍小于身之長。次卻立于戊，目在丁，視表末丙與遠際乙為一直線。次想己丙作直線，與甲乙平行，而分丁戊于己，即丙己丁、丙甲乙為等角形。六卷四。何者？甲與己兩為直角，丙丁、乙丙甲為平行線同方內外角等，一卷廿九。即其餘角必等故。一卷卅二。則表目較丁己、與表目相距之度己丙之比例，若丙甲表、與

甲乙也。次以丁己為第一數，丙己為第二數，丙甲為第三數，依法算之，即得甲乙之遠。

以矩尺測地平遠。今木工為方所用。

法曰：欲于甲、測甲乙地平遠，先立一表為丁甲，與地平為直角，次以矩尺之內直角置表末丁，以丁戊尺向遠際乙，稍移就之，令丁戊乙為一直線。次從丁丙尺上，依一直線視地平，得己。次量己甲為第一數，丁甲為第二數，又為第三數，依法算之，即得甲乙之遠。

論曰：己丁乙既直角，若從丁作丁甲，為己乙之垂線，即丁甲為甲己、甲乙之中率。六卷八之系。次以丁甲表自乘為實，以甲己之度為法，除之，即得甲乙之遠。六卷十七。

第十三題

移測地平遠及水廣。

法曰：欲于乙，測乙戊地平遠、及江河溪壑之廣。凡近而不能至者，於此際立一表為甲乙，與地平為直角，次以一小尺或竹木等為丙丁，邪加表上，稍移就彼際戊，作一直線，次以表帶尺旋轉向地平，視丙丁尺端所直得己，次自乙量至己，即得乙戊之數。

論曰：甲乙戊與甲乙己兩直角形等，即相當之乙戊與乙己兩邊亦等，則量乙己得乙戊。一卷廿六。

又論曰：若以乙為心，己戊為界，作圜，即乙己戊為同圜之各半徑等。

注曰：如不用表，以身代作甲乙表，不用尺，或以笠覆至目，代作丙丁，如上測之，尤便。

第十四題

以四表測遠。前題測遠諸法，不依極高，不得極遠，此法于平地可測極遠。

法曰：欲于乙，測甲遠，或城或山，凡可望見者皆是，不論平否。擇于平曠處，前云依地平線者，必依直線取平，此不必拘。立一表于乙，次任卻後若干丈尺，更立一表為丁，令兩表與甲甲者是所測處，指定一物，或人、或木、或樓臺之頂皆是。為一直線。次從乙，依乙丁之垂線，任橫行若干丈尺，更立一表為丙。次從丁，與乙丙平行，任若干丈尺，稍遠于乙丙，又立一表為戊。四表俱任意長短。從戊過丙望甲，亦作一直線。次以丁戊、乙丙相減之較為第一數，乙丁為第二數，乙丙為第三數，依法算之，即得甲乙之遠。

論曰：試作丙己直線，即得丙己戊與甲乙丙為等角形。六卷四。何者？甲乙丙、丙己戊兩為直角，丙戊己、甲丙乙為平行線同方內外角等，一卷廿九。即餘角必等故。則戊己與等丙己之乙丁之比例，若丙乙與乙甲。

遠。

為第一數，以四十為第二數，以三十為第三數，依法算之，得二百四十，為甲乙之

注曰：如丁戊為三十六，乙丙為三十，乙丁為四十，即以三十與三十六之較六

第十五題

測高深廣遠，不用推算，而得其度分。

不諳布算，難用前法，其有畸分者更難，今

求不用布算，而全數畸分，俱可推得，與布算同

功。其法曰：凡測高深廣遠，必先得三率，而推

第四率。三率者，其一、直景或倒景；其二、所

立處至所測之底，若不能至者，則景較或兩測

較；其三、表或距較也。設如測一高，景較八，

距較十步，其景較八與表十二之比例，若距較十

步與所求之高，此不論目至足之高。則于平面作甲乙、

甲丙兩直線，任相聯為甲角。從甲向乙，規取八平分，任意長短，以當景較為甲丁。次用元度，從丁向乙，規取十二平分，其用度，與前度任等、不等，以當距較為甲戊。次從戊至丁作一直線，次從乙作一直線與戊丁平行，而截甲丙線于丙。次規取自甲至戊諸分內之一分為度，從戊向丙，規得若干分，即所求之高。

論曰：甲乙丙角形內之戊丁與乙丙兩線平行，即甲丁與丁乙之比例，若甲戊與戊丙，六卷二。則戊丙當為十五分，與三數法合，加目至足之高，即得全高。

又法曰：若景較七度有半，距較八步三分步之一，即物高度十三步三分步之二，如後圖，加目至足之高，即得全高。

若恆以甲丁為第一數，丁乙為第二數，甲戊為第三數，即恆得戊丙為第四數。

三數算法 附

三數算法，即九章中異乘同除法也。先定某為第一數，某為第二、第三數，次以第二、第三兩數相乘為實，以第一數為法，除之，即得所求第四數。

如月行三日，得三十七度，問九日行幾何度？即以三十七度為第二數，九為第三數，得三百三十三數為實。次以三為第一數為法，除之，得一百一十一數，即所求第四月行九日度數。

如有畸分，即用通分約分法，依上算。如一星行八日三時，得十二度二分度之一，問十四日六時行幾何度？即以八日三時通作九十九，為第一數，以十二度二分度之一通作二十五，為第二數，以十四日六時通作一百七十四，為第三數。次以二十五與一百七十四相乘，得四千三百五十為實，以九十九為法，除之，得四十三分九十三。次以二分為一度，約得二十一度三十三分度之三十二，即所求第四本星行十四日六時度分之數。

附錄一

測量異同　徐光啟

《九章算法》勾股篇中，故有用表、用矩尺測量數條，與今譯《測量法義》相較，其法略同，其義全闕，學者不能識其所繇。既具新論，以考舊文，如視掌矣。

今悉存諸法，對題臚列，推求同異，以俟討論，其舊篇所有，今譯所無者，仍補論

一則，共為測量異同六首，如左。

第一題 與前篇第四題同。

以景測高。

欲測甲乙之高，其全景乙丙長五丈，立表于戊為丁戊，

高一丈，表景戊丙長一丈二尺五寸，以表與全景相乘，得五萬

寸為實，以表景百二十五寸為法，除之，得甲乙高四丈。

此舊法與今譯同。

第二題 與前篇第十題同。

以表測高。

欲測甲乙之高，去乙二十五尺，立表于丙為丁丙，高

一丈，卻後五尺立于戊，使目在己，戊至己高四尺，視表

末丁，與甲為一直線。次以丁丙表高十尺，減目至足丁辛〔一〕四尺，得表目之較辛

丙〔二〕六尺，以乘乙丙二十五尺，得百五十尺為實，以丙戊五尺為法，除之，得三

十尺，加表十尺，得甲乙高四十尺。

此舊法以甲壬丁為大三角形，以丁辛己為小三角形，今譯以甲庚己為大三角

形，丁辛己為小三角形，其實同法同論。何者？甲壬與壬丁，若甲庚與庚己也。六

卷四。

第三題　與前篇八題同。

以表測深。

甲乙丙丁井，欲測深，其徑甲乙五尺，立一表于井

口，為戊甲高五尺，從戊視丙，截甲乙徑于己，甲至己得四

寸。次以井徑五尺，減甲己四寸，存己乙四尺六寸，以乘戊

〔一〕指海本及掃葉山房叢鈔本作「辛丙」。

〔二〕指海本及掃葉山房叢鈔本作「丁辛」。

甲五尺，得二千三[一]百寸為實，以甲己四寸為法，除之，得井深五丈七尺五寸。

此舊法以戊甲己為小三角形，己乙丙為大三角形，今譯當以戊甲己為小三角形，戊丁丙為大三角形，其實同法同論。何者？戊丁與丁丙，若丙乙與乙己也。一

形，戊丁丙為大三角形，其實同法同論。何者？戊丁與丁丙，若丙乙與乙己也。一

卷卅四可推。

第四題　與前篇第十題後法同。

以重表，兼測無遠之高，無高之遠。

欲于戊，測甲乙之高，乙丙之遠，或不欲至，或不能至，則用重表法。先于丙立丁丙表，高十尺，卻後五尺，立于戊，目在己，己戊高四尺，視表末丁，與甲為一直線。次從前表卻後十五尺，立一癸壬表于壬，子，去壬八尺，其目在丑，丑子亦高四尺，從丑視癸、甲亦一直線。次以表高十尺，減足至目四尺，得表目較癸辛或丁寅六

〔一〕天學初函本作「二」。

〔二〕據指海本及掃葉山房叢鈔本改作「三」。

尺，與表間度癸丁或壬丙十五尺，相乘，得九十尺為實。以兩測所得己寅、丑辛相減之較卯辛三尺此較，舊名景差，今名兩測較。為法，除之，得三十尺，加表高十尺，得甲乙高四十尺。若以兩測所得之小率丙戊五尺，與表間度癸丁或壬丙十五尺相乘，得七十五尺為實，以卯辛三尺為法，除之，即得乙丙遠二十五尺。

此舊法測高以癸辛或丁寅與辛卯，偕甲辰與等壬丙之丁癸，為同理之比例，今譯以癸辛或丁寅與辛卯，偕甲庚與等戊子之己丑，為同理之比例，舊用壬丙，表間也，今用戊子，距較也。其實同法同論。何者？甲辰與辰丁，若甲庚與庚己也，辰丁與丁癸，若庚己與己丑也。六卷四。平之，則甲辰與丁癸，若甲庚與己丑也。六卷四。更之，則甲辰與丁癸，若甲庚與己丑也。六卷四。

補論曰：舊法以重表測遠，則卯辛與等壬丙之癸丁與等乙丙之丁辰。何者？甲辰癸、癸辛丑為等角形，六卷卅二。即丑辛、癸辰為相似邊。甲辰丁、丁寅己為等角形，即己寅、丁辰為相似邊。是丑辛與癸辰，若己寅與丁辰也。更之，則丑辛與己寅，若癸辰與丁辰也。今于丑辛減己寅之度，存卯辛，于癸辰減丁辰，存癸丁，則卯辛與己寅，若癸丁與丁辰也。所減之比例等，所存之比例亦等。

第五題 與前篇第十四題同。

以四表測遠。

欲測甲乙之遠，于乙上立一表，次于丙、己、丁上各立一表，成乙丙己丁直角方形，每表相去一丈，令丁乙二表與甲為一直線。次于己表之右戊上，視丙表，與甲為一直線，戊己相去三寸。次以乙丙、乙丁相乘，得一萬寸為實，以戊己三寸為法，除之，得甲乙高三十三丈三分丈之一。

此舊法與今譯同。

第六題 與前篇第十題後法，同理。

以重矩，兼測無廣之深，無深之廣。稍改舊法，以從今論。

有甲乙丙丁，壁立深谷，不知甲乙之廣，欲測乙丙之深，則用重矩法。先于甲岸上，依垂線，立戊甲己句股矩尺，甲己句長六尺。從股尺上，視句末己，與谷底

丙為一直線，而遇戊甲股于庚，庚甲高五尺。次于甲上依垂
線取壬，壬去甲一丈五尺，于壬上依垂線，更立一辛壬癸句
股矩尺，壬癸句亦長六尺。從股尺上視句末癸，與谷底丙為
一直線，而遇辛壬股于辛，辛壬高八尺。次以前股所得庚甲
五尺，與兩句間壬甲十五尺相乘，得七十五尺為實，以兩股
所得庚甲、辛壬相減之較辛壬癸三尺為法，除之，即得乙丙深
二十五尺。若以句六尺與兩句間十五尺相乘，得九十尺為
實，以辛子三尺為法，除之，即得甲乙之廣三十尺。

測深論，作癸己丑直線，與本篇第四題重表測遠補論同。測遠論，與前篇第十
題重表測高論同。

句股義序　徐光啟

《周髀算經》曰：「昔者周公問于商高曰：『竊聞乎大夫善數也，請問古者庖
犧立周天歷度。夫天不可階而升，地不可尺寸而度，請問數從安出？』」商高曰：

『數之法，出于圓方，圓出于方，方出于矩，矩出于九九八十一，故折矩以為句廣三，股修四，徑隅五。既方之外，半其一矩，環而共盤，得成三四五兩矩，共長二十有五，是謂積矩。故禹之所以治天下者，此數之所生也。」漢趙君卿注曰：「禹治洪水，決流江河，望山川之形，定高下之勢，除滔天之災，釋昏墊之厄，使東注于海，而無浸溺，乃句股之所由生也。」又曰：「觀其迭相規矩，共為反覆，互與通分，各有所得，然則統敘群倫，弘紀眾理，貫幽入微，鈎深致遠，故曰其裁制萬物，惟所為之也。」』

徐光啟曰：《周髀》句股者，世傳黃帝所作，而經言庖犧，疑莫能明也。然二帝皆用造曆，而禹復藉之以平水土，蓋度數之用，無所不通者也。後世治曆之家，代不絕人，亦且增修遞進，至元郭守敬若思，十得其六七矣，亡不資算術為用者。獨水學久廢，即有崇門名家，代不一二人，亦絕不聞以句股從事。僅見《元史》載守敬受學于劉秉忠，精算數水利，巧思絕人，世祖召見，面陳水利六事，又陳水利十有一事；又嘗以海面較京師至汴梁，定其地形高下之差；又自孟門而東，循黃河故道，縱廣數百里間，各為測量地平，或可以分殺河勢，或可以灌溉田土，具有圖

志。如若思者，可謂博大精深，繼神禹之絕學者矣。勝國略信用之，若通惠、會通諸役，僅十之一二。後其書復不傳，實可惜也。至乃溯其為法，不過句股測量，變而通之，故在人耳。

又自古迄今，無有言二法之所以然者。自余從西泰子譯得《測量法義》，不揣復作句股諸義，即此法底裡洞然。于以通變施用，如伐材于林，挹水于澤，若思而在，當為之撫掌一快已。方今曆象之學，或歲月可緩，紛綸眾務，或非世道所急；至如西北治河，東南治水利，皆目前救時至計。然而欲尋禹績，恐此法終不可廢也。有紹明郭氏之業者，必能佐平成之功，周公豈欺我哉！

句股遺言，獨見于《九章》中，凡數十法，不出余所撰正法十五條。元李冶廣之作《測圓海鏡》，近顧司寇應祥為之分類釋術。余欲為說其義，未遑也。其造端第一論，則此篇之七亦略具矣。《周髀》首章，《九章》句股之鼻祖。甄鸞、李淳風輩為之重釋，頗明悉，實為算術中古文第一。余故為採摭要語，弁諸篇端，以俟用世之君子不廢芻蕘者。其圖注見他本，為節解，至于商高問答之後，所謂榮方問于陳子者，言日月天地之數，則千古大愚也。李淳風駁正之，殊為未辨。若《周

觶》果盡此，其學廢弗傳，不足怪。而亦有近理者數十語，絕勝渾天家，余嘗為雌

黃之，別有論。

句股義

句股，即三邊直角形也。底線為句，底上之垂線為股，對直角邊為弦。句股上

兩直角方形并，與弦上直角方形等，故句三股四，則弦必五。一卷四七注。從此可以句

股求弦，句弦求股，股弦求句，一卷四七注。可以求句股中容方容圓，可以各較求句求

股求弦，可以各和求句求股求弦，可以大小兩句股互相求，可以立表求高深廣遠，

以通句股之窮，可以二表四表求極高深極廣遠，以通立表之窮。其大小相求及立表

諸法，《測量法義》所論著略備矣。句股自相求以至容方容圓各和各較相求者，舊

《九章》中亦有之，第能言其法，不能言其義也，所立諸法，蕪陋不堪讀。門人孫

初陽氏，刪為正法十五條，稍簡明矣。余因各為論譔其義，使夫精於數學者，攬圖

誦說，庶或為之解頤。

第一題

句股求弦。

法曰：甲乙股四，乙丙句三，求弦。以股自之，得十六，句自之，得九，並得二十五為實，開方，得甲丙弦五。

第二題

句弦求股。

法曰：如前圖，乙丙句三，自之得九，甲丙弦五，自之得二十五，相減，得較十六，開方，得甲乙股四。

第三題

股弦求句。

法曰：如前圖，甲乙股四，自之得十六，甲丙弦五，自之得二十五，相減，得較九，開方，得乙丙句三。已上三論，俱見一卷四十七題。凡言某卷某題者，皆引《幾何原本》為證，下同。

第四題

句股求容方。

法曰：甲乙股三十六，乙丙句二十七，求容方。

以句股相乘為實，并句股得甲戊六十三，為法，除之，得容方辛乙、乙癸各邊，俱一十五四二八。

論曰：甲乙三十六、乙丙二十七相乘，得九百七十二，以為實，即成甲乙丙丁直角形。次以甲乙、乙丙并得六十三，為法，即成甲戊線。除實，得戊己邊十五四二八。即成甲戊己庚直角形，與甲乙丙丁形等，六卷十六。而己庚邊截乙丙句于癸，甲丙弦于壬，即成乙辛壬癸滿句股之直角方形。何者？甲乙丙丁，與甲戊己庚兩形互相視，即甲乙與甲戊，若乙癸與乙丙，六卷十五。分之，即甲乙與乙戊，若乙癸與癸丙，是甲乙與乙丙，亦若乙癸與癸丙也。乙丙、乙戊元等。又甲辛與辛壬，若壬癸與癸丙，六卷四。更之，即甲辛與壬癸，若辛壬與癸丙也。而辛乙與壬癸等，乙癸與辛壬等，則甲辛與辛乙，若辛壬與癸丙矣。夫甲乙與乙丙，既若乙癸與癸丙，而甲辛與辛乙，又若乙癸與癸丙，則甲乙與乙丙，亦若甲

辛與辛乙，而乙辛辛壬癸為滿句股之直角方形。六卷十五增題。

又簡論曰：如前圖，以甲乙戊為法，而除甲丙實，既得甲庚、戊己各與方形邊等。今以等甲乙戊之丙乙戊為法，而除甲丙實，得庚丙、戊己亦各與方形邊等，則辛乙癸壬為直角方形。

第五題

餘句餘股，求容方、求句、求股。

法曰：甲丁餘股七百五十，戊丙餘句三十，求丁乙戊己容方邊。以丙戊、甲丁相乘，得二萬二千五百為實，開方，得容方乙丁、丁己各邊，俱一百五十，加餘股，得股九百，加餘句，得句一百八十。

論曰：甲丁、戊丙相乘為實，即成己壬辛庚直角形，與丁乙戊己，為甲丙角線

形內之兩餘方形等。一卷四三。而壬己與己戊，偕丁己與己庚，為互相視之邊，六卷十

四。故壬辛庚之實，即乙戊己之實，開方，得丁乙戊己直角方形邊。

又論曰：甲丁與丁己，既若己戊與戊丙，六卷四之系。即方形邊當為甲丁、戊丙

之中率。六卷卅三之十五增題。今列甲丁七百五十、戊丙三十，而求其中率之數，其法以

前率比後率，為二十五倍大之比例，二十五開方得五，則中率當為五倍之比例。甲

丁七百五十，反五倍，得一百五十，一百五十反五倍，得丙戊三十，則方形邊一百

五十，為甲丁、丙戊之中率。六卷界說五。

第六題

容方與餘句，求餘股；與餘股，求餘句。

法曰：容方乙丁、丁己各邊，俱一百五十，戊丙餘句

三十，求甲丁餘股。以容方邊自之，為實，以餘句為法，

除之，得甲丁餘股七百五十，以容方與餘股求餘句，法

同。

論曰：如上論，兩餘方形等實，故以等己庚之丙戊除之，得等壬己之甲丁。

又論曰：方形邊既為甲丁、戊丙之中率，六卷三十三之十五增題。即方形邊自乘為

實，以戊丙除之，得甲丁，以甲丁除之，得戊丙。六卷十七。

第七題

句股求容圓。

法曰：甲乙股六百，乙丙

句三百二十，求容圓。以句股相

乘，得一萬九千二百，倍之，得

三萬八千四百，為實。別以句股

求弦，得甲丙弦六百八十，本篇

一。并勾股弦為法，除實，得容

圓徑乙子二百四十。

論曰：甲乙股、乙丙勾相乘，即甲乙丙丁直角形，倍之為實，即丙丁戊己直角

形。求得甲丙弦，并勾股得一千六百，於甲乙線引長之，截乙庚與勾等，庚辛與弦

等，得甲辛為弦和和線，以為法，除實，得辛壬邊二百四十，即成甲辛壬癸直角

形，與丙丁戊己形等。六卷十六。而壬癸邊截乙丙勾於子，次從子作子丑寅乙直角方

形，即此形之各邊，皆為容圓徑。曷名為容圓徑也？謂於甲乙丙三邊直角形內作一

圓，其甲丙弦截子丑寅乙直角方形之卯辰線，與乙子、子丑、丑寅、寅乙諸邊，皆

為切圓線也。則何以顯此五邊之皆為切圓線乎？試于甲乙丙形上，復作一丙午未直

角三邊形，交加其上，其午丙與乙丙等，未午與甲乙等，未丙與甲丙等，即兩形必

等。一卷廿二，可推。次依丙午未直角，作午申酉戌直角方形，與乙子丑寅直角方形

之上，亦以午申酉戌為容圓徑。次于亥戌、寅丑兩線引之遇于乾，又成乾寅亥直角

三邊形，以亥為同角，交加于甲乙丙形之上，亦以乙子丑寅為容圓徑。次作丙兌

線，遇諸形之交加線于離、于兌，次作甲震線，遇諸形之交加線于巽、于震，次作

亥辰線，遇諸形之交加線于辰，次作未乾線，遇諸形之交加線于艮、于卯，次作

而四線俱相遇于坤。夫午丙與乙丙兩線等，而減相等之午戌、乙子，即戌丙與子丙

必等。丙離同線，丙戌離、丙子離又等為直角，戌離丙、子離丙又俱小于直角，即丙離戌、丙離子兩三角形必等，而兩形之各邊各角俱等，六卷七。則丙兌線必分甲丙未角為兩平分矣。一卷九。又子離與戌離兩邊既等，本論。子離震、戌離卯兩交角又等，一卷十五。卯戌離、震子離又等為直角，即卯離戌、離震子之各邊各角俱等，而戌震兩邊亦等。一卷廿六。子丑與戌酉，離卯與離震兩邊又等，本論。即子卯與戌震，其所存卯丑、震酉必等。丑卯辰、坎震酉兩角，又各為離卯戌、離震子相等角之交角，必等，而兩形亦等。一卷廿六。辰丑卯、震酉坎之各邊各角俱等，而兩形亦等。依顯午巽辰與坎艮乙之各邊各角俱等，巽寅兌與兌艮申之各邊各角俱等，而兩形亦等。又子丙、戌丙之數各八十，乙子、戌午各二百四十，以諸率分數論之，則丑卯、酉震各九十，丑辰、坎酉各四十八，卯辰、坎震各一百○二，算見《測圓海鏡》之句股步率。則減丑卯之卯子，必一百五十也。卯子股一百五十，丙子句八十，以求卯丙弦，則一百七十也。本篇一。次減丙戌八十，即卯戌亦九十也。丑辰卯、卯戌離兩三角形之辰丑卯、離戌卯既等為直角，丑卯

辰、戌卯離兩交角又等，丑卯與戌卯復等，即兩形必等，而其各邊各角俱等。一卷廿

亥坎兩形亦等，而子離、離戌皆四十八也，坎乙亦皆四十八也，亥酉、亥

六。依顯子離震與震酉坎兩形亦等，依顯諸形之交角者皆相等，其連角如酉亥坎、乙

乙皆八十也。子乙與戌酉等，子丙與酉亥復等，則乙丙與戌亥必等，而甲為同角，一

甲乙丙、甲戌亥又等為直角，則甲乙丙、甲戌亥之各邊各角俱等，而兩形亦等。一

卷廿六。甲亥與甲丙既等，各減相等之丙戌，又減相等之乙寅、戌午，即甲寅

與甲午必等。夫甲巽午、甲巽寅兩形之甲寅、甲午既等，甲巽同線，甲午巽、甲寅

巽又等為直角，即兩形必等，而各邊各角等。六卷七。是甲震線必分丙甲亥角為兩

平分也。一卷九。甲乙丙一形內，既以丙兌線分甲丙乙角為兩平分，又以甲震線分丙

甲乙角為兩平分，而相遇于坤，則以坤為心，甲乙為界，作圓，必切乙子、子丑、

丑寅、寅乙、卯辰五邊，而為甲乙丙直角三邊形之內切圓，即乙丑直角方形之各

邊，為容圓徑。四卷四。展轉論之，則各大直角三邊形內之分角線，皆分本角為兩平

分，皆遇于坤，而坤心圓為各形之內切圓，即兩直角方形邊為各句股形內之容圓

徑。

又法曰：甲乙股六百，乙丙句三百二十，并得九百二十，與甲丙弦六百八十相減，亦得乙子二百四十。

論曰：如前論，諸大句股形之分餘句俱八十，諸句股和與諸弦相減之較亦俱八十，則初分句二百四十，為諸形之容圓徑。

第八題

句股較，求股，求句。

法曰：甲丙弦四十五，甲乙股、甲丙句之較為甲丁九，求股、求句。以弦自之，得二千○二十五，倍之，得四千○五十，較自之，得八十一，以減兩弦幂，存三千九百六十九為實，開方，得句股和六十三，加較九，得七十二，半之，得三十六為甲乙股，減較，得二十七，為乙丙句。

論曰：弦幂為甲戊直角方形，倍之，為己丙直角形，較幂為甲庚直角方形，與

甲辛等，相減，即得減甲辛形之己辛丙磬折形也。今欲顯己辛丙磬折形，開方而得

句股和者，試察甲丙上直角方形，與甲乙、乙丙上兩直角方形并等，一卷四七。即甲

戊一弦冪內，有一甲乙股冪，一乙丙句冪也，己丙兩弦冪內，有兩甲乙冪、兩乙丙

冪也。故以己丙為實，開方，即得丑辰直角方形，其丑寅與卯辰兩形，兩股冪也，

丙壬與癸子兩形，兩句冪也，而丑寅卯辰之間，則重一等甲辛之卯寅形，減之，即

丑辰直角方形，與己辛丙磬折形等矣。乙丙為句，丙丑與甲乙等，故乙丑邊即句股

和也，若乙丙句加甲丁較，即與甲乙股等，故甲乙、乙丙、甲丁并，半之，為甲

乙股，以甲丁較減甲乙股，為乙丙句。

第九題

句弦較，求句、求弦。

法曰：甲乙股三十六，乙丙句甲丙弦之較為甲丁十八，求句、求弦。以股自

之，得一千二百九十六〔一〕，較自之，得三百二十四〔二〕，相減，存九百七十二為

〔一〕天學初函本作「一千一百九十六」，其餘諸本皆作「一千二百九十六」，據其餘諸本改。

〔二〕天學初函本作「三百一十四」，其餘諸本皆作「三百二十四」，據其餘諸本改。

實，倍較為法，除之，得二十七，為乙丙句，加較，得四十五為甲丙弦。

論曰：股冪為甲戊直角方形，較冪為丁庚直角方形，與辛癸等，相減，存甲壬戊磬折形，為實。次倍甲丁較線為乙寅線，以為法，除實，即得乙子直角形，與甲壬戊磬折形等。何者？乙子直角形，加一等較冪之乙丑直角方形，成子卯癸磬折形，即與股冪之甲戊直角方形之乙丑直角方形等也。

又何者？甲丙弦冪之甲辰直角方形內，當函一句一股冪，一卷四七。試于甲辰形內截取丁庚較冪之外，分作庚未、未午、午丁三直角形，其甲庚、申未、酉戌三線，各與甲丁較線等，庚申、未戌、未辰、午酉四線，各與等乙丙句之丁丙線等。夫未酉、酉戌并，與句等，即申未、未酉并，亦與句等，而庚申、未辰各與句等，即庚未、未午兩形并，為股冪矣。丁戊、戊酉兩較也，即庚乙卯、卯寅亦兩較也，為句冪，而丁庚與乙丙元等，即丁午、乙子兩形等，丁庚與乙丑兩形又等，即丁庚、午丁并，與子卯癸磬折形等，而子卯癸磬折形，與股冪之甲戊形

等，此兩率者，各減一等較冪之辛癸、乙丑形，即乙子直角形，與甲壬戊磬折形等。

又法曰：股自之，得一千二百九十六[一]，為實，以句弦較十八為法，除之，得句弦和七十二，加較得九十，半之得弦四十五，減較，得句二十七。

論曰：股冪為甲己直角方形，以較而一，為甲辛直角形，即得甲壬邊，與乙丙、丙甲句弦和等。何者？甲丙弦冪之甲丑直角方形內，當函一股冪、一句冪，一卷四七。試于甲丑形內，截取子卯、丑辰邊，各與甲丁較線等，即卯丑、辰丙俱與等乙丙句之丁丙線等，而作甲卯、卯辰、辰丁三直角形，其辰丁形之四邊皆與句等，句冪也，即甲卯、卯辰兩形，當與股冪等，亦當與甲辛形等，而甲庚、卯寅皆較也，甲子，弦也，卯丑，句也，則甲辛形之甲壬邊，與句弦和等。

〔一〕天學初函本作「二千一百九十六」，其餘諸本皆作「一千二百九十六」，據其餘諸本改。

第十題

股弦較，求股、求弦。

法曰：乙丙句二十七，甲乙股、甲丙弦之較，為丙

丁九，求股、求弦。以句自之，得七百二十九，較自之，

得八十一，相減，得六百四十八為實，倍較為法除之，得

甲乙股三十六，加較得甲丙弦四十五。

論曰：句冪為乙己直角方形，較冪為丙丑直角方

形，與丙庚等，相減，存乙庚己磬折形，為實，次倍丙丁

較線為乙辛線，以為法，除實，即得辛壬直角形，與乙庚

己磬折形等，而乙壬邊與甲乙股等。何者？甲丙弦冪之甲

癸直角方形內，當函一句冪、一股冪，〔一卷四七〕。試于甲癸

形內，截取丙丑較冪之外，分作甲丑、丑癸、丑子三直角

形，即丑子與股冪等，而丙丑、甲丑、丑癸三形并，當與

句冪等。次各減一相等之丙丑、丙庚，即甲丑、丑癸并，

與乙庚己罄折形等，亦與辛壬直角形等，辛乙與寅丑、丑丁并等，即乙壬與甲丁或寅癸等，亦與甲乙等。

又法曰：句自之，得七百二十九，為實，以較為法，除之，得股弦和八十一，加較，得九十，半之，得弦四十五，減較，得股三十六。

論曰：句冪為丙戊直角方形，以較而一，為丙己直角形，即得丙庚邊，與甲乙、甲丙股弦和等。何者？甲丙弦冪之甲辛直角方形內，當函一股冪、一句冪，一

卷四七。試于甲辛形內，依丙丁較，截作丁辛、丁癸、癸壬、三直角形，即癸壬形與股冪等，而丁辛、丁癸兩形并，當與句冪等，亦與丙己直角形等。夫壬辛、甲癸、己庚皆較也，而甲丁與股等，丙辛與弦等，即丙庚與股弦和等。

第十一題

句股和，求股、求句。

法曰：甲丙弦四十五，甲乙、乙丙句股和六十三，求句、求股。以弦自之，得

二千〇二十五，句股和自之，得三千九百六十九，相減，得一千九百四十四，復與弦

冪相減，得八十一，開方，得句股較甲卯九，加和，得七

十二，半之，得甲乙股三十六，減較，得乙丙句二十七。

論曰：以句股和作甲丁一直線，自之，為甲己直角

方形，此形內函甲辛、癸己兩股冪，乙寅、庚壬兩句冪，

而甲辛、癸己之間，重一癸辛直角方形。夫甲丙弦之冪，

既與句股兩冪并等，〔卷四七。〕以減甲乙〔一〕形內之甲辛、乙寅兩形，即所存戊辛寅磬

折形，少于弦冪者為癸辛形矣。乙辛，股也；乙丑，句也，則丑辛，較也。

第十二題

句弦和，求句、求弦。

法曰：甲乙股三十六，乙丙、甲丙句弦和七十二，求句、求弦。以股自之，得

一千二百九十六〔二〕，句弦和自之，得五千一百八十四，相減，得三千八百八十

〔一〕四庫本及掃葉山房叢鈔本作「甲己」。

〔二〕天學初函本作「一千一百九十六」，其餘諸本皆作「一千二百九十六」，據其餘諸本改。

八，半之，得一千九百四十四，為實，以和為法，除之，得乙丙句二十七，以減和，得甲丙弦四十五。

論曰：以句弦和作乙丁一直線，自之，為乙戊直角方形。次用句弦度相減，取丙、庚兩點，從丙、作庚辛、丙壬二平行線，依此法，作癸子、丑寅二平行線，即乙戊一形中，截成丙子、丑辛、丁卯、午己句冪四，庚未、辰壬、癸辰、未寅較句矩內直角形四，卯午較冪一也。今欲于乙戊全形中，減一甲乙股之冪，則于卯己弦冪內，函一句一較并，為弦。〔一句一較并，為弦〕存午己句冪，而減子午辛磬折形，即股冪矣。何者？卯己弦冪內，當函一句冪、一股冪也，〔一卷四〕。又庚未與未寅等，即庚壬形亦股冪也。以庚壬形代磬折形，即丁辛、丙己兩形為和冪與股冪之減存

形也，半之，即丙己形，以等句弦和之乙己除之，得乙丙句。

又法曰：股自之，得一千二百九十六〔一〕，以句弦和七十二為法，除之，得

十八為句弦較，加句弦和得九十，半之，得四十五為弦，減較，得二十七為句。

此法與本篇第九題又法同論。

第十三題

股弦和，求股、求弦。

法曰：乙丙句二十七，甲乙、乙丙〔二〕股弦和八十

一，求股、求弦。以句自之，得七百二十九，股弦和自

之，得六千五百六十一，相減，得五千八百三十二，半

之，得二千九百十六為實，以和為法，除之，得甲乙股三

十六，以減和，得甲丙弦四十五。

〔一〕 天學初函本作「一千一百九十六」，其餘諸本皆作「一千二百九十六」，據其餘諸本改。

〔二〕 掃葉山房叢鈔本作「甲丙」。

論曰：乙丁和冪內之戊己，句冪也，餘論同本篇十三題。

又法曰：句自之，得七百二十九，以股弦和八十一為法，除之，得九，為股弦較，加股弦和，得九十，半之，得四十五，為弦，減較，得三十六為股。

此法與本篇第十題又法同論。

第十四題

股弦較，句弦較，求句、求股、求弦。

法曰：甲乙股、甲丙弦較二，乙丙句、甲丙弦較九，求句、求股、求弦。以二較相乘，得十八，倍之，得三十六為實，平方開之，得六，為弦和較，加句弦較九，得甲乙股十五，加股弦較二，得乙丙句八，以句弦較加句，或股弦較加股，得十七，為甲丙弦。

論曰：股弦較甲丁二，自之，得四，為己庚直角方形，句弦較乙戊九，自之，得八十一，為辛壬直角方形，兩冪并得八十五。以二減九，得七，即句股較，自之，得四十九，為乾兌直角方形。元設兩較互乘，為癸戊、子丑兩直角形，并得三十六，以三十六減八十五，亦得四十九。何以知癸戊、子丑三十六為實，開方得六之寅卯直角方形邊，則弦和較也？凡直角三邊乘，為癸戊、子丑兩直角形，并得三十六，開方得六之寅卯直角方形邊，則弦和較也？

形之弦冪，必與句股兩冪并等，一卷四七。甲乙丙既直角形，則

甲乙、乙丙兩冪并，必與甲丙冪等。今于甲乙股加甲辰弦，

丙乙句加乙午弦，甲丙弦加丙未句、未申股，各作一直線，

以此三和線，作一三邊形，一卷廿二。即甲申上之甲酉直角方

形，必不等于丙午上之丙戌直角方形、乙辰上之乙亥直角方

形并，而此不相等之較，必句股較冪之四十九也。何者？若

于甲酉、丙戌、乙亥三直角方形，各以元設句股弦分之，即甲酉形內，有弦冪一、

股冪一、句冪一、股弦矩內形二、句股矩內形二；而乙亥形內，有

弦冪一、股冪一、股弦矩內形二；丙戌形內，有弦冪一、句冪一、句弦矩內形二。

次以甲酉內諸形，與乙亥、丙戌內諸形，相當相抵，則甲酉內存句股矩內形二，丙

戌或乙亥內存弦冪一。次以此兩存形，相當相抵，則一弦冪之大于兩句股矩內形，

必句股較冪之四十九也。何者？一弦冪內函一句冪、一股冪。今試如上圖，任作一

甲乙弦冪，其乙丙為句冪，則丁丙戊磬折形必與股冪等。乙己為股冪，則丁己戊磬

折形必與句冪等。次以乙庚、辛壬兩句股矩內形，輳乙角，依角旁兩邊縱橫交加於

弦冪之上，即得句股之較冪丙己，而乙丙上重一句冪，次以所重之句冪，補其等句冪之丁己戊磬折形，則甲乙弦冪之大於乙庚、辛壬兩句股矩內形，必丙己句股較冪矣。故知向者乙亥或丙戌內與甲酉內兩存形之較，必句股較冪之四十九也，則乙亥、丙戌兩形并，其大於甲酉形，亦句股較冪之四十九也。今於辛壬較冪內，減句股較冪四十九之乾兌直角方形，其所存乾離、震兌兩餘方形，及離震、己庚兩直角方形并，必與癸戊、子丑兩形并等。次以癸戊、子丑、兩形開方，為寅卯形，則減寅卯之甲酉形，與減辛壬之丙戌形、減己庚之乙亥形并，必等。而減寅卯之甲酉形內，元有弦冪如甲寅者四，有弦偕寅卯形邊矩內形，如寅巽者四，減辛壬之丙戌形內，元有句冪如丙戌者四，有句偕弦較矩內形，如辛坎者四，減己庚之乙亥形內，元有句冪如己辰者四，有股偕股弦較矩內形，如甲己者

四。今以四弦冪，當四句冪、四股冪，一卷四七。則甲己、辛坎兩形并，必與寅巽形等。甲丙與巽申等，弦也，丙申，句股和也，則兩弦間等寅卯形邊之丙巽，不得不為弦和較矣。既得丙巽六，為弦和較，即以元設兩較相加，可得句股弦各數也。何者？巽申，弦也，巽艮，句弦較也，艮申，句也，丙申，句股和也。于丙申句股和，減艮申句，則丙巽加艮之丙艮，股也，丙甲，弦也，丙坤，股弦較也，坤甲，股也，巽甲，句股和也。于巽甲句股和，減坤甲股，則巽丙加丙坤之巽坤，句也，次以巽艮加艮申，或丙坤加坤甲，則弦也。

第十五題

句弦和，股弦和，求句、求股、求弦。

法曰：甲丙、乙丙句弦和七十二，甲乙、甲丙股弦和八十一，求句、求股、求弦。以兩和相乘，得五千八百三十二，倍之，得一萬一千六百六十四為實，平方開之，得弦和和一百○八，以股弦和減之，得乙丙句二十七，以句弦和減之，得甲乙句三十六，以句股和減之，得甲丙弦四十五。

論曰：兩和相乘，為乙己直角形，倍之，為丁戊直角形，以為實，平方開之，得己庚直角方形，與丁戊等，即其邊為弦和和者。何也？丁戊全形內，有弦幂二，股弦矩內形、句弦矩內形、句股矩內形各二，與己庚全形內諸形比，各等，獨丁戊形內餘一弦幂，己庚形內餘一句幂、一股幂，并二較一，亦等，一卷四七。即己庚方形之各邊皆弦和和。

附錄二

題測量法義　徐光啟

西泰子之譯測量諸法也，十年矣。法而系之義也，自歲丁未始也。曷待乎？于時《幾何原本》之六卷始卒業矣，至是而後能傳其義也。

是法也，與《周髀》、《九章》之句股測望，異乎？不異也。不異何貴焉？亦貴其義也。劉徽、沈存中之流，皆嘗言測望矣，能說一表，不能說重表也，言大、小句股能相求者，以小股大句、小句大股兩容積等，不言何以必等能相求，猶之乎丁未以前之西泰子也。曷故乎？無以為之藉也。無以為之藉，豈惟諸君子不能言之，即隸首、商高，亦不得而言之也。《周髀》不言藉乎？非藉也，藉之中又有藉焉，不盡說《幾何原本》不止也。

《原本》之能為用，如是乎？未盡也，是貙之于河，而蠡之于海也。曷取是焉先之？數易見也，小數易解也，廣其術而以之治水、治田之為利鉅、為務急也，故先之。嗣而有述者焉，作者焉，用之乎百千萬端，夫猶是飲于河而勺于海也，未盡也，是《原本》之為義也。吳淞徐光啟撰。

四庫全書總目天文算法類提要

測量法義一卷，測量異同一卷，勾股義一卷，明徐光啟撰。

首卷演利瑪竇所譯，以明勾股測量之義。首造器，器即《周髀》所謂矩也；次設問十五題，以明測望高深廣遠之法，即《周髀》所謂知高、知遠、知深也。

次卷取古法《九章》勾股測量，與新法相較，證其異同，所以明古之測量法雖具，而義則隱也。

然測量僅勾股之一端，故於三卷則專言勾股之義焉。序引《周髀》者，所以明立法之所自來，而西術之本於此者，亦隱然可見。其言李冶廣勾股法為《測圓海鏡》，已不知作者之意；又謂欲說其義而未遑，則是未解立天元一法，而謬為是飾說也。古立天元一法，即西洋借根方法。是時西人之來，亦有年矣，而於冶之書，猶不得其解，可以斷借根方法，必出於其後矣。

三卷之次第，大略如此，而其意則皆以明《幾何原本》之用。蓋古法鮮有言其義者，即有之，皆隨題講解。歐邏巴之學，其先有歐几里得者，按三角方圓，推明

論景，景有倒正，即《周髀》所謂仰矩、覆矩、臥矩也；次

各類之理，作書十三卷，名曰《幾何原本》。按，後利瑪竇之師丁氏續為二卷，共十五卷。自是之後，凡學算者必先熟習其書，如釋某法之義，遇有與《幾何原本》相同者，第註曰見《幾何原本》某卷某節，不復更舉其言；惟《幾何原本》所不能及者，始解之。此西學之條約也。光啟既與利瑪竇譯得《幾何原本》前六卷，並欲用是書者，依其條約，故作此以設例焉。其《測量法義》，序云「法而系之義也，自歲丁未始也，曷待乎？於時《幾何原本》之六卷始卒業矣，至是而傳其義也。」可以知其著書之意矣。

〔簡介〕

《同文算指》，克拉維烏斯的《實用算術概要》（Epitome arithmeticae practicae）的中譯本，利瑪竇口授，李之藻筆述。

人們已通過《幾何原本》熟悉了被利瑪竇尊稱為「丁先生」的克拉維烏斯神父（Christoph Clavius，一五三七—一六一二）。這位德籍耶穌會數學家和天文學家，曾在耶穌會的羅馬公學任教四十七年，是利瑪竇的老師，當然也是利瑪竇向中國士大夫紹介歐洲數學天文學知識的主要來源。他的科學著作，主要有「丁氏五種」，其中三種由利瑪竇譯成中文，即前已提及的《幾何原本》、《渾蓋通憲圖說》和這部《同文算指》。

據一六〇八年八月廿八日利瑪竇從北京發給羅馬的耶穌會總會長阿桂委瓦神父的信，已說李之藻準備印刷克拉維烏斯的《同文算指》，可知他們合譯的這部書稿，在這以前已經完成。然而，據《同文算指》的李之藻、徐光啟二序，分別作於萬曆四十一年、四十二年（一六一三、一六一四），又可知這書在一六一〇年五月利瑪竇去世前並未付刊，也就是到利瑪竇死後四年才面世，貽誤的緣故至今不清楚。

李之藻的《同文算指前編序》，說到他在「金臺」即北京初遇利瑪竇（時約一六〇一年），利瑪竇向他演示了歐洲的筆算，「其術不假操觚，第資毛穎」，就是說不用借助計算工具，單用筆和紙，便可進行數學題的演算。作序的同年即萬曆四十一年，已改官南京太僕

寺少卿的李之藻，向皇帝上了一道《請譯西法曆法等書疏》，在推崇大西洋國的曆術的同時，吁求開館翻譯傳教士攜來的所有西洋實學諸書，內再度提及「又有算法之書，不用算珠，舉筆便成」，所指顯然就是他當年「喜其便於日用」，而在公餘孜孜不倦地向利瑪竇學習並筆述的《實用算術概要》。

中國的傳統數學，自宋元以來愈來愈同應用需要相聯繫。尤其到明中葉，隨着國內國際貿易發展，所謂商業數學的需求日增。古老的計算工具，楚漢相爭時期已被張良運用純熟的籌策，早已不敷既要求速度又要求準確的複雜應用需要。可能源於千年以前，因其運算規則不同於籌算，而長期僅由民間高手私相授受的一種簡易計算工具，即珠算盤，便因緣時會，突放異彩。明景泰元年（一四五〇），杭州人吳敬的《九章演算法比類大全》，雖已失傳，但據中國科技史家研究，其中關於商業應用的新課題，似乎非靠珠算術不能解決。無論如何，明萬曆十年（一五八二），另一位江南學者，安徽休寧人程大位，撰成了《算法統宗》。這部十七卷的名著，不但通過五百九十五道應用題示例，證明傳統籌算法的難題，都可通過撥打珠算盤解決，還可用珠算術計算開平方和開立方等複雜課題，而且用圖表顯示如何用珠算術「丈量步車」，也即迅即解決田畝計稅等應用難題。因此，程大位宣傳的珠算盤及其計算規則，很快不脛而走，為官方民間奉為圭臬。

就在《算法統宗》撰成次年，克拉維烏斯在羅馬發表了《實用算術概要》。那年利瑪竇

才服從耶穌會遠東視察員范禮安神父的調遣，由印度果阿到中國澳門，學習中文，以陪同羅明堅神父往中國內地傳教。他也許在澳門或者更晚在肇慶，得讀老師寄來的這部新著。但顯而易見，利瑪竇由肇慶到韶州，再由在南京碰壁而折返南昌，最後通過走宦官門路而獲得明神宗默許而居留北京，這十七年裡，他已發現紹介歐洲科學是叩開中國士大夫心扉的有效手段。他與李之藻在北京一見如故，征服李之藻心靈的工具，就是《世界地圖》和歐洲的筆算方法。

　前已紹介，李之藻自幼便戀戀地圖繪製，而地圖繪製需要簡易迅捷的計算技巧，因此李之藻初遇利瑪竇，便被他的僅靠筆和紙便可得與珠算一致乃至更複雜算題的應用數學技能所折服，是可以理解的。於是，如李之藻自述，「退食譯之，久而成帙」，便符合歷史實相。

按利瑪竇所說，這部書由口授到譯竣，也許長達五年，即到明萬曆三十六年夏末才殺青。

　李之藻序曾說：「薈輯所聞，釐為三種：前編舉要，則思已過半；通編稍演其例，以通俚俗，間取《九章》補綴，而卒不出原書之範圍；別編則測圓諸術，存之以俟同志。」今本《同文算指》凡十卷，內前編二卷，通編八卷。所謂別編，僅存鈔本一卷，現藏法國巴黎圖書館。

　因為《同文算指》付刊，已在利瑪竇去世後數年，未免令人懷疑李之藻刊本與譯本原型的異同。但中國數學史名家錢寶琮、李儼和嚴敦傑，雖從不同角度對《同文算指》作過富有

啟發性的研究，然而貌似傻乎乎地對克拉維烏斯的原著和利瑪竇、李之藻譯本進行比照，至今只見日本小倉金之助一家。小倉據克拉維烏斯原著初刊本與利瑪竇、李之藻合譯本對照，發現利、李譯本的前編脫去 reduction fractorum 一節，而通編八卷內，例題原刊所無，而屬利、李譯本增補者，多達近二百則。（對照表見趙良玉編著《中西數學史的比較》，臺灣商務印書館一九九一年版，頁二八二—二八四。）因此，明萬曆四十二年後李之藻付梓的《同文算指》刊本，它與克拉維烏斯原著的不同，特別是顯然轉引程大位《算法統宗》的增補例題，到底是利瑪竇生前所為呢，還是李之藻在利瑪竇身後對譯稿所作的補充？如今都不清楚。

然而《同文算指》刊行以後，對中國數學界產生的衝擊，效應是正是負，已由歷史提供證明。那以後，程大位的《算法統宗》，作為珠算術的經典，連同在中國臻於完善的珠算盤，由中國而東亞而歐洲得到推廣，被普遍認作是電子計算機漸次改進以前最為便捷的計算工具的技術指南。然而，在中國的純數學領域，由《同文算指》表徵的筆算方法的簡易省事的特點，卻得到數學家和數學教育者的認同，乃至出現數學大師不會打算盤的通例。

《同文算指》問世後，不僅由李之藻收入《天學初函》的「器編」，由紀昀、戴震等校訂後收入《四庫全書》的天文算法類，而且在中國、日本、朝鮮和其他國家或地區多次翻刻重印，習見易得。因此，出於本集將《幾何原本》正文列入存目的同樣考慮，本集也僅收此書的序跋和《四庫全書總目》的有關提要。

刻同文算指序　徐光啟

數之原，其與生人俱來乎？始於一，終於十，十指象之，屈而計諸，不可勝用
也。五方萬國，風習千變，至于算數，無弗同者，十指之賅存，無弗同耳。

我中夏自黃帝命隸首作算，以佐容成，至周大備。周公用之，列於學官以取
士，賓興賢能而官使之。孔門弟子身通六藝者，謂之升堂入室。使數學可廢，則周
孔之教踳矣。而或謂載籍燔於嬴氏，三代之學多不傳，則馬、鄭諸儒先，相授何
物？《唐六典》所列十經博士弟子，五年而學成者，又何書也？

由是言之，算數之學特廢於近世數百年間爾。廢之緣有二：其一為名理之儒，
土苴天下之實事；其一為妖妄之術，謬言數有神理，能知來藏往，靡所不效，卒於
神者無一效，而實者亡一存。往昔聖人所以制世利用之大法，曾不能得之士大夫
間，而術業政事盡遜於古初遠矣。

余友李水部振之，卓犖通人，生平相與慨歎此事，行求當世算術之書，大都古
初之文十一，近代俗傳之言十八，其儒先所述作，而不倍于古初者亦復十一而已。

俗傳者，余嘗戲目為閉關之術，多謬妄弗論，即所謂古初之文，與其弗倍於古初者，亦僅僅具有其法，而不能言其立法之意。益復遠想唐學十經，必有原始通極微渺之義，若止如今世所傳，而決月可盡，何事乃須五季也？既又相與從西國利先生游，論道之隙，時時及於理數，則決月可盡，何事乃須五季也？既又相與從西國利先生說，而象數之學亦皆溯源承流，根附葉著，上窮九天，旁該萬事，在於西國膠庠之中，亦數年而學成者也。吾輩既不及睹唐之十經，觀利公與同事諸先生所言曆法諸事，即其數學精妙，比于漢唐之世，十百倍之，因而造席請益。惜余與振之出入相左。

振之兩度居燕，譯得其算術如干卷。既脫稿，余始間請而共讀之，共講之。大率與舊術同者，舊所弗及也；與舊術異者，則舊所未之有也。旋取舊術而共讀之，共講之，大率與西術合者，靡弗與理合也；與西術謬者，靡弗與理謬也。振之因取舊術，斟酌去取，用所譯西術，駢附梓之，題曰《同文算指》，斯可謂網羅藝業之美，開廓著述之途，雖失十經，如棄敝屬矣。

算術者，工人之斧斤尋尺，曆律兩家，旁及萬事者，其所造宮室器用也，此事

不能了徹，諸事未可易論。頃者交食議起，天官家精識者，欲依洪武故事，從西國

諸先生備譯所傳曆法，仍用京朝官屬筆，如吳太史，而宗伯以振之請，余不敏，備

員焉。值余有狗馬之疾，請急還南，而振之方服除赴闕，儻一日者復如庚戌之事，

便當竣此大業，以啟方來，則是書其斧斤尋尺哉！若乃山林畎畝，有小人之事，余

亦得挾此往也，握算言縱橫矣。

萬曆甲寅春月，友弟吳淞徐光啟撰。

同文算指序　李之藻

古者教士三物，而藝居一，六藝而數居一。數于藝，猶土于五行，無處不寓，
耳目所接已然之迹，非數莫紀；聞見所不及，六合而外，千萬世而前而後必然之
驗，非數莫推。已然必然，總歸自然，乘除損益，神智莫增，喬詭莫掩，頤蒙莫可
誑也。惟是巧心濬發，則悟出人先，功力研熟，則習亦生巧。其道使人心心歸實，
虛憍之氣潛消，亦使人躍躍含靈，通變之才漸啟。小則米鹽凌雜，大至畫野經天，
神禹賴矩測平成，公旦從《周髀》窺驗，誰謂九九小數，致遠恐泥？嘗試為之，當

亦賢于博奕矣。

乃自古學既邈，實用莫窺，安定蘇湖，猶存告餼。其在於今，士占一經，恥握從衡之算；才高七步，不嫻律度之宗。無論河渠、曆象，顯忒其方；尋思吏治民生，陰受其敝。吁，可慨已！

往遊金臺，遇西儒利瑪竇先生，精言天道，旁及算指，其術不假操觚，第資毛穎，喜其便于日用，退食譯之，久而成帙。加減乘除，總亦不殊中土，至於奇零分合，特自玄暢，多昔賢未發之旨。盈縮句股，開方測圓，舊法最難，新譯彌捷。夫西方遠人，安所窺龍馬龜疇之秘，隸首商高之業？而十九符其用，書數共其宗，精之入委微，高之出意表，良亦心同理同，天地自然之數同歟！

昔婆羅門有《九執曆》，寫字為算，開元擯謂繁瑣，遂致失傳。視此異同，今亦無從參考。若乃聖明在宥，遐方文獻，何嫌並蓄兼收，以昭九譯同文之盛？矧其禪實學、前民用如斯者，用以鼓吹休明，光闡地應。此夫獻琛輯瑞，儻亦前此希有者乎？

僕性無他嗜，自揆寡昧，遊心此道，庶補幼學灑掃應對之闕爾。復感存亡之永

隔，幸心期之尚存，薈輯所聞，釐為三種：前編舉要，則思已過半；通編稍演其例，以通俚俗，間取《九章》補綴，而卒不出原書之範圍；別編則測圓諸術，存之以俟同志。今廟堂議與曆學，通算與明經並進，傳之其人，儻不與《九執》同湮。至于緣數尋理，載在《幾何》，本本元元，具存《實義》諸書。如第謂藝數云爾，則非利公九萬里來苦心也。

萬曆癸丑，日在天駟，仁和李之藻振之書於龍泓精舍。

附錄

四庫全書總目子部天文算法類提要

同文算指前編二卷、通編八卷兩江總督採進本

明李之藻演西人利瑪竇所譯之書也。前編上、下二卷，言筆算定位、加減乘除之式，及約分通分之法。通編八卷，以西術論《九章》。卷一曰三率準測，即古異乘同除；曰變測，即古同乘異除；曰重測，即古同乘同除。卷二、卷三曰合類差分，曰和較三率，曰洪衰互徵，即古差分，又謂之衰分。卷四曰疊借互徵，即古盈

胹。卷五曰雜和較乘，即古方程。卷六曰測量三率，即古句股。曰開平方，曰奇零開平方，即古少廣。卷七曰積較和開平方。卷八曰帶縱諸變開平方，曰開立方，曰廣諸乘方，曰奇零諸乘方，皆即古少廣。案《九章》乃周禮之遺法，其用各殊，為後世言數者所不能易。西法惟開方即古少廣，句股各有專術，餘皆以三率御之。若方田、粟米、差分、商功、均輸五章，本可以三率御之，至於盈朒以御隱雜互見，方程以御錯糅正負，則三率不可御矣。蓋中法西法固各有所長，莫能相掩也。是書欲以西法易《九章》，故較量長短，俱有增補。其論三率比例，視中土所傳方田、粟米、差分諸術，實為詳悉。至盈朒、方程二術，則皆仍舊法。少廣略而未備，且法與數多出入之處。梅文鼎《方程餘論》曰：《幾何原本》言句股三角備矣，《同文算指》於盈朒方程取古人之法以傳之，非利氏之所傳也。又曰：諸書之謬誤，皆沿之而不能察，其必非知之而不用，能言之而不悉，亦可見矣。誠確論也。然中土算書，自元以來，散失尤甚，未有能起而蒐輯之者。利氏獨不憚其煩，積日累月，取諸法而合訂是編，亦可以為算家考古之資矣。

【簡　介】

《復虞淳熙》，原題《利先生復虞銓部書》，前附《虞德園銓部與利西泰先生書》，同列《辯學遺牘》首篇。

《辯學遺牘》一卷，見於清修《四庫全書總目》子部雜家類存目，提要謂「明利瑪竇撰」，「是編乃其與虞淳熙論釋氏書，及辯蓮池和尚《竹窗三筆》攻擊天主之說也」。

清四庫館臣的判斷，顯然來自明末李之藻輯印的《天學初函》。李之藻是利瑪竇生前施洗的最後一位教徒，與徐光啟、楊廷筠並稱為「聖教三柱石」。他在明崇禎二年（一六二九）自費刊行的《天學初函》，所輯晚明入華耶穌會士的神哲學和科技論著十九種，向來被中國學者認作研究在華耶穌會士傳播的西學的首出權威彙刻。因而，其書上半「理編」，所收耶穌會士用中文撰寫的神哲學論著八種，收入利瑪竇論著五種，將《辯學遺牘》列入該編第六種，明言利瑪竇著，自來無人懷疑。

然而時至民國初年，兩位著名的天主教徒，馬良即馬相伯，英華即英斂之，同對重刊明清之際入華的耶穌會士的中文譯著發生強烈興趣。英華搜求到失傳已久的《天學初函》，與馬良共商，要將其中理編諸種整理印行，並先行將《辯學遺牘》在他主辦的天津《大公報》連載，而後請陳垣校訂，擬出單行本。陳垣雖是新教徒，卻與馬良、英華政見相契，已參加後者創辦的輔仁社，在所謂國學的功柢方面也勝過馬、英二氏。他應邀校訂《辯學遺牘》，

765

十六　復虞淳熙

發現書中的主體部份《復蓮池大和尚〈竹窗天說〉四端》，所駁難的雲棲祩宏的著作《竹窗三筆》，初刊時間已是利瑪竇卒後數年，這一簡單事實，便足以表明此篇並非利瑪竇本人的作品，況且李之藻也承認刊入《天學初函》的這一篇，依據的是份抄本，而非利氏手稿。

其實復蓮池書引及龐迪我的《七克》，便著成於利氏卒後二年，而四則駁辯與《畸人十篇》文風差異很明顯，不像後者那樣嫺於西方形式邏輯，沒有如信手拈來的歐洲典故作為佐證，都透露此篇可能出於某位有學問的華人教徒之手。至於原作者是誰？研究者有不同推測，或說出於徐光啟，或說出於楊廷筠，但據陳垣發現的閩刻本彌格子跋，似以後說近實。

因此，按照本書編例，這裡僅錄《辯學遺牘》的前篇，即利瑪竇與虞淳熙的往返書信各一通。同時將由晚明到民初都被學者誤判為利氏著作的後篇，以及相關的序跋，都作為附錄，以供研究。

《辯學遺牘》以一九一九年英斂之鉛印的陳垣校本較通行。這個校本沒有說明所據底本。經我們與北京大學圖書館藏《天學初函》本對勘，發現陳校本異文較多，且較李之藻刊本有節略，但也沒有說明校改或刪節依據。從文意看，陳校本似較勝。不過李刊本的文章雖有紕漏，卻更接近晚明較粗率的辯學風格，況且此文傳世較稀，因而本篇及附錄，均據《天學初函》本原文標點分段，僅於陳校本內較重要的異文，出註說明。

虞德園銓部與利西泰先生書　虞淳熙

不佞熙，陳留人也。越故有蠻夷之虞，而不佞自陳留徙越，稱中國之虞。越人

君子，數為不佞言「利西泰先生，非中國人，然賢者也，又精天文方技握算之

術。」何公露少參，得其一二，欲傳不佞，會病，結轖眩瞀，不果學，亦不果來

學，時時神往左右，恍石交矣。既而翁太守周野，出《畸人十篇》，令序弁首。慚

非玄、晏，妄議玄白，負弩播粃，聊爾前引，故當轉克醯雞障耳。

不佞生三歲許時，便知有三聖人之教，聲和影隨，至今坐鼎足上不得下。側聞

先生降神西域，渺小釋迦，將無類我魯人衹仲尼「東家丘」，忽於近耶？及讀天堂

地獄短長之説，又似未繙其書，未了其義者。豈不聞佛書有云，「入無間地獄，窮

劫不出」，他化自在天壽，一晝夜為人間一千六百歲」乎？推此而論，定有遺囑。夫

不全窺其秘，而輒施攻具，舍衛之堅，寧遽能破？敢請遍閱今上所頒佛藏，角其同

異，摘其瑕纇，更出一書，懸之國門，俾左袒瞿曇者，恣所彈射。萬一鶺無飲羽，

人徒空籠，斯非千古一快事哉！見不出此，僅出謏聞，資彼匿笑，一何為計之疎

也。藉令孜孜汲汲，日溫時習，無暇盡閱其書，請先閱《宗鏡錄》、《戒發隱》及

《西域記》、《高僧傳》、《法苑珠林》諸書，探微稽實，亦足開聲罪之端。不然者，但曰「我國向輕此人，此人生處，吾盡識之」，安知非別一西天，別一釋迦，如此間三鄒、二老，良史所不辯者乎！古今異時，方域遼邈，未可以一人之疑，疑千人之信也。

原夫白馬東來，香象西駕，信使重譯，往來不絕，一夫可欺，萬眾難惑。堂堂中國，賢聖總萃，謂二千餘年之人，盡為五印諸戎所愚，有是事哉？茲無論其人之輕重，直議其書之是非。象山、陽明，傳燈宗門，列祖孔廟，其書近理，概可知矣，且太祖、文皇，並崇刹像，名卿察相，咸峙金湯，火書廬居，譚何容易！幸無以西人攻西人，一遭敗蹶，教門頓圮。天主有靈，寧忍授甲推轂於先生，自隳聖城，失定吉界耶？

不佞固知先生奉天主戒，堅於金石，斷無倍師渝盟之理。第六經子史，既足取徵，彼三藏十二部者，其意每與先生合轍，不一寓目，語便相襲，詎知讀《畸人十篇》者，捲卷而起，曰「了不異佛意」乎！遼豕野芹，竊為先生不取也。

嗟乎！群生蠕蠕，果核之內，不知有膚，安知有殼？況復膚殼外事，存而不論，是或一道，惟先生擇焉。

倚枕騰口，深愧謙占，穹量鴻包，應弗摽外。主臣主臣！

利先生復虞銓部書

實西陬鄙人，棄家學道，泛海八萬里，而觀光上國，於茲有年矣。承大君子不鄙，進而與言者，非一二數也。然實於象緯之學，特是少時偶所涉獵，獻上方物，亦所攜成器，以當羔雉。其以技巧見獎借者，果非知實之深者也。若止爾爾，則此等事，於敝國庠序中，見為微末，器物復是諸工人所造，八萬里外，安知上國之無此？何用泛海三年，出萬死而致之闕下哉！所以然者，為奉天主至道，欲相闡明，使人人為肖子，即於大父母得效涓埃之報，故棄家忘身不惜也。

幸蒙聖恩，既得即次食大官，八年於茲，亦欲有所論著。不敏未能，昨《畸人篇》，則是答問時，偶舉一二理端，因筆為帙，質之大都人士，其於教中大論，曾未當九牛之一毛也。不圖借重雄文，謬見獎許，諸所稱述，皆非實所敢當也。獨後

來「太極生上帝」語，與前世聖賢所論，未得相謀，尚覺孔子「太極生兩儀」一言為安耳。太極生生之理，亦敝鄉一種大論，其書充棟，他日尚容略陳一二，以請斧教。至乃棄置他事，獨以大道商榷，則蒙知實深矣。

捧讀來札，亹亹千言，誨督甚勤，而無勝氣，欲實據理立論，以闡至道。敝鄉諺云「和言增辯力」，臺教之謂乎！且鐘鼓不叩擊，不發音聲，亦是夙昔所想望察，雖極慮畢誠於左右，知弗為罪，幸甚幸甚。

伏讀來教，知實輩奉戒，堅於金石，不識區區鄙衷，何由見亮？即此一語蒙也。

蓋實輩平生所奉大戒有十，誹謗其一也。佛教果是，果未嘗實見其非，輒遂非之，不誹謗耶？實自入中國以來，略識文字，則是堯舜周孔，而非佛，執心不易，以至於今。區區遠人，何德於孔，何仇於佛哉！若謂實姑佞孔以諂[一]士大夫，而徐伸其說，則中夏人士，信佛過於信孔者甚多，何不並佞佛，以盡諂士大夫，而徐伸其說也？實是堅於奉戒，直心一意，所是所非，皆取憑於離合。堯舜周孔，皆以修身事上帝為教，則是之；佛氏抗誣上帝，而欲加諸其上，則非之。實何敢與有心焉？

〔一〕諂，底本誤作「諂」，據陳校本改，下同。

夫上帝一而已，謂有諸天，不誣乎？渺小人群，欲加天帝之上，不抗乎？比為

瑕釁，孰大於是！亦何必遍繙五千餘卷，而後知也。佛氏之書，人自為説，聞《大

藏》中，最多異同。側聆門下，蓋世天才，而留心貝葉，若其書中，果有尊崇上

帝，虔修企合，以此為教，敢不鞭弽相從？若其未然，即實之執心不易，既蒙臺亮

矣，至其書中指義，捕風捉月者實多，微渺玄通者不少，雖未暇讀，竊亦知之。然

譬諸偏方僭竊之國，典章制度，豈不依稀正統，而實非正統。為臣者豈可蠱其文

物，襃裳就之哉？舍衛雖堅，恐未免負固為名也。雖然，而來教所云「檢閲諸經、

探微稽實」者，實獲我心，所不敢廢。頃緣匆匆，未能得為。仰惟門下，博物多

聞，素深此義，若得摳趨函丈，各挈綱領，質疑送難，假之歲月，以求統一，則事

逸功倍，更愜鄙心矣。此實良覿，當夙宵圖之，或遂得果此，未可知也。

至於拙篇中天堂、地獄短長之説，鄙意止欲闢輪迴之妄，使為善不反顧，造惡

無冀幸耳。孟子云不以文害辭、辭害意也。儻因鄙言悟輪迴之妄，則地獄窮劫不

出，天堂一日千歲，此亦言之有據者也，又何待論乎？

若云生處盡識，故輕此人，此偶舉之言也。海內萬國，頗嘗審究，某方某教，

千百其歧，印度以東，延入中國，二三萬里之內，知有佛耳，止一天竺，無別釋迦。但十室之邑，必有忠信，理果是者，何論其地？此非異同之肯綮也。凡諸異教，行久行遠者，無不依附名理，繼以聰明特達之士，入於其中，著述必多，自覺可信。所貴窮源極本，原始要終，以定是非之極。實輩所與佛異者，彼以虛，我以實；彼以私，我以公；彼以多歧，我以一本。此其小者。彼以抗誣，我以奉事，乃其大者。如是止耳。

且佛入中國，既二千年矣，琳宮相望，僧尼載道，而上國之人心世道，未見其勝於唐虞三代也。每見學士稱述，反云今不如古。若敝鄉自奉教以來，千六百年，中間習俗，恐涉誇詡，未敢備著。其粗而易見者，則萬里之內，三十餘國，錯壤而居，不一易姓，不一交兵，不一責讓，亦千六百年矣。[一]上國自堯舜來，數千年聲名文物，儻以信佛奉佛者，信奉天主，當日有遷化，何佛氏之久不能乎？此未見之事，難以徵信，今直當詳究其理，以決從違。大義若明，即定於樽俎，豈輸攻墨守之比，而待授甲推轂為哉？

〔一〕以上三十七字，陳校本刪去。

但其中一事，頗覺為難。佛書固多，習者亦眾，敝國經典，及述事論理羽翼道真者，方之佛藏，不啻倍蓰，然未經翻譯，實又子然無徒，未能辦此。以今事勢，如來教所云「以一疑千，恐遭敗蹶」，此為力屈，非理屈也。鄙意以為，在今且可未論勝負，儻藉上國諸君子之力，翻譯經典，不必望與佛藏等，若得其百之一二，持此而共相詰難，果為理屈，即亦甘心敗蹶矣。自非然者，則臺教云「不盡通佛書，不宜攻舍衛城」，實亦將云「不盡通天主經典，豈能隳我聖城，失我定吉界耶」？究心釋典，以戡異同，實將圖之究心主教，以極指歸，非大君子孰望焉！此為天下後世別歧路以定一尊，功德不細，幸毋忽鄙人之言也。

風靡波流，耳目所囿，賢聖不免。門下云「堂堂中國，賢聖總卒，其所信從，無弗是者」，則漢以前中國無聖賢耶？門下所據，漢以來之聖賢，而實所是者，三代以上之聖賢。若云堯舜周孔，未聞佛教，聞必信從，則實亦云漢以下聖賢，未聞天主之教，聞必信從。彼此是非，孰能一之？凡此皆不可為從違之定據也。

來教又云鄙篇所述，「了不異佛意」，是誠有之，未足為過。何者？若實竊佛緒餘，用相彈射，此為操戈入室耳。今門下已知實未曉佛書，自相合轍，何不可之

有！實所惜者，佛與我未盡合轍耳。若盡合者，即異形骨肉，何幸如之！門下試

思，八萬里而來，交友請益，但求人與我同，豈願我與人異耶？逃空谷者，聞人足

音，跫然而喜矣。遠豕自多其異，實乃極願其同，則群豕果白，亦跫然而喜之日

也。

肆筆無隱，罪戾實深，仰冀鴻慈，曲賜矜宥，悚仄悚仄！

附錄

《雲棲遺稿》答虞德園銓部

利瑪竇回東，灼然是京城一士夫代作。向《實義》、《畸人》二書，其語雷堆

艱澀。今柬條達明利，推敲藻繪，與前不類，知邪說入人，有深信而力為之羽翼

者。然格之以理，實淺陋可笑，而文亦太長可厭。蓋信從此魔者，必非智人也。且

韓、歐之辯才，程、朱之道學，無能摧佛，而況蠢爾么魔乎！此么魔不足辯，獨甘

心羽翼之者可歎也。儻其說日熾，以至名公皆為所惑，廢朽當不惜病軀，不避口

業，起而救之。今姑等之漁歌牧唱、蚊喧蛙叫而已。

復蓮池大和尚《竹窗天說》四端

《天說》一曰：一老宿言，「有異域人，為天主之教者，子何不辯？」予以為教人敬天，善事也，奚辯焉！老宿曰：「彼欲以此移風易俗，而兼之毀佛謗法，賢士良友，多信奉者故也。」因出其書示予，乃略辯其一二。彼雖崇事天主，而天之說，實所未諳。按經以證，彼所稱天主者，忉利天王也，一四天下，三十三天之主也。此一四天下，從一數之，而至於千，名小千世界，則有千天主矣；又從一小千數之，而復至於千，名中千世界，則有百萬天主矣；又從一中千數之，而復至於千，名大千世界，則有萬億天主矣。統此三千大千世界者，大梵天王是也。彼所稱最尊無上之天主，梵天視之，略似周天子視千八百諸侯也。彼所知者，萬億天主中之一耳；餘欲界諸天，皆所未知也；又上而色界諸天，又上而無色界諸天，皆所未知也。又言天主者，無形無色無聲，則所謂天者，理而已矣，何以御巨民、施政令、行賞罰乎！彼雖聰慧，未讀佛經，何怪乎立言之舛也。現前信奉士友，皆正人君子，表表一時，眾所仰瞻以為向背者。予安得避逆耳之嫌，而不一蓋其忠告乎？惟高明下擇芻蕘，而電察焉。

辯曰：武林沙門作《竹窗三筆》，皆佛氏語也，於中《天説》四條，頗論吾天教中常言之理。其説率略未備，今亦率略答之，冀覽者鑑別，定是非之歸焉。

其一首言「教人敬天，善事也，奚辯焉」。此蓋發端之辭，非實語，然不可不辯。夫教人敬天者，是教人敬天主以為主者，以為能生天地萬物，生我養我教我，賞罰我，禍福我，因而愛焉、信焉、望焉，終身由是焉，是之謂以為主也。主豈有二乎？既以為主，即幽莫尊於天神，明莫尊於國主，皆與我共事天主者也，非天主也。佛惟不認天主，欲僭其位而越居其上，故深罪之。即吾教中，豈敢謂事天主可，事佛亦可乎？彼既奉佛，是以佛為主也，凡上所云生養諸事，愛信望諸情，皆歸於佛，則佛之外，亦不應有二主。二之，是悖主也，安得云敬天善事耶？

且彼妄指吾天主為彼教中忉利天王。其大梵天王，萬億倍大於忉利天王，而大梵天王，又於佛為弟子列也，則忉利天王之於佛，烏得擬八百諸侯之於周天子？蓋名位至下，特小有所統率，如所謂輿臣臺、臺臣僕者耳。今有人事周天子以為主，

又謂其輿臺亦可為主〔一〕乎？舍周天子不事，而事其輿臺，威福玉食望之以為歸，此乃周天子所必誅，即亦臣事周天子者所必誅，反可稱為善事，置之不辯耶？故我以天主為主，汝以佛為主，理無二是，即無二是，利樂無二，不〔二〕受甚深地獄之苦，此豈小事，可相坐視者？西士數萬里東來，正為大邦人士認佛為主，足可歎憫故也，彼以佛為主，宜以我為非，共相憫恤，深相諍論，孰是孰非，令其歸一可也，何為置之不辯耶？以佛為主，不佛者置之不辯，亦非「度盡眾生我方成佛」之本願矣。故辯者吾所甚願也。鐘不考不聲，石不擊不光〔三〕，不辯則未明者無時而明矣。第辯須有倫有序，如剝蔥筍，如析直薪，方能推勘到底，剖析淨盡，使事理畫一，眾無二尊，此辯功之成也。若憑訛傳之謬說，以為根據，信耳不信理，因而妄相折挫，辯之不勝，即傲言詈語，欲擊欲殺，此為兒戲，非正辯矣。

〔一〕「可為主」，陳校本改作「為主可」。
〔二〕以上九字，陳校本改作「則非者必」。
〔三〕以上五字，陳校本作「鼓不擊不鳴」。

訛傳謬說者何也？所謂四天下、三十三天、三千大千者，即是也。四天下、三

十三天，其語頗有故。蓋今西國地理家，分大地為五大洲。其中一洲，近弘治年間

始得之，以前無有〔一〕，止於四洲。故元世祖時，西域扎馬魯丁獻《大地圓體

圖》，亦止四洲，載在《元史》，可考也。四洲之中，獨亞細亞、歐羅巴，兩地相

連最廣。其中最多高山，故指亞細亞之西境一高山，為崑崙亦可，或為須彌、為妙

高，皆可。此四天下之說所自來也。西國曆法家，量度天行度數，分七政為七重，

其上又有列宿、歲差、宗動、不動五天，共十二重，即中曆九重之義。七政之中，

又各自有同樞、不同樞、本輪等天，少者三重，多者五重，總而計之，約三十餘

重。此皆以璣衡推驗得之，非望空白撰之說也。此三十三天之所自始也。此二端

者，自有本末，但言出佛經，多竄入謬悠無當之語耳。

至於「三千大千」之說，不知孰見之？孰數之？西國未聞。即西來士人，曾游

五印度諸國者，其所勸化婆羅門種人，入教甚眾，亦不聞彼佛經中，曾有是說。獨

〔一〕二字陳校本作「不識」。

中國佛藏中有之，不知所本？以意度之，大都六代以來，譯文假託者，祖郁衍大瀛海之說而廣肆言之耳。不然，何彼湮滅之盡？此相肖之甚也。蓋五印度近小西洋，西國往來者甚眾，經籍教法，從古流傳至彼。其所為佛教，皆雜取所聞於他教者，會合成之。如善惡報應天堂地獄，是從古以來天主之教，如輪迴轉生，則閉他臥剌白撰之論。迨後流入中華，一時士大夫醉心其說，翻譯僧儒又共取中國之議論文字，而傅會增入之，所以人自為說，不相統一。若其間鈎深索隱，彼法中所謂甚深微妙，最上一乘者，綜其微旨，不出於中國之《老》、《易》。蓋自晉以來，人人《老》、《易》，文籍必多，今皆泯沒不傳，則當時之玄言塵論，汪洋恣肆之譚，微渺圓通之義，盡入之佛經中矣。不然，何印度所譚佛法，了不聞此等議論也。印度去中國甚近，婆羅門輩求之不難。果欲真辯是非，試覓彼人數輩，令盡持其經典以來，復覓此中才士數輩，共肆習翻譯之，果否真偽、有無竄入，灼然自見矣。

若言三千大千，以佛慧眼見知，非常所識，是佛所說，當可據依，則此一天中事，佛尤宜識之，何諸經所說日月星宿度數，一一不合，且自相舛錯耶？又其顯者，西國分天文為五十二相，如大熊、小熊之屬；近黃道者十二相，如獅子、寶瓶

之屬，其說有圖有解，分列位次，與三垣、二十八宿，文絕不類。今佛經中，但取

十二名字，附會中國二十八宿，與陰陽吉凶之說，湊合成文，此外毫不知之，云是

文殊菩薩所說，此即是抄謄二方議論，雜合成書之佐證。謂「四天下三十三天」，

不出於西國，謂「三千大千」，不出於鄒衍，可乎？就令此三說者，出佛知見，不

當得妄，即此三事，所言亦統一。云何四天下之最中處，一經言崑崙山在地，一

經言妙高山在水，孰是乎？崑崙山，一經言高一萬五千里，一經言二萬一千里；妙

高山，言入海八萬踰繕那，高四萬由旬，孰是乎？三十三天，一經言欲界、色界、

無色界，自下而上；一經言崑崙四面，面各八天，其上一天；又孰是乎？孰為不誑

語、不異語乎？然謂四天下總一天主尚可，謂三十三天各一天主，謬矣。至三千大

千，則天主至眾，有如品庶，惟佛至尊，罪尚有大於此者乎？

佛者，天主所生之人。天主視之，與蟻正等。今反尊之，令尊卑易位，大小倒

置，問孰知之、孰言之？則又自知之、自言之。此又何等妄誕，而賢智之士，皆從

而信向焉，何居？譬如有人，本一鄉民，鄉屬於國，國屬於天子；天子視彼鄉民，

大小懸絕，亦何待論？忽復〔一〕中風狂語云，「此國外有百千萬億國，國各有主，凡此各主，我皆得而臣視之。」同鄉之人，不一核其真偽，亦皆從而臣事之，他日轉聞之天子何如？惜哉！何不一論其真理，果可信耶否，而空與其罪也。若喜其微渺之言，而甘心從之，寧知微渺者，又非彼自言乎？可因而並信其猖狂無上之言乎？若因其猖狂無上之言為可駭異，以為非佛不能，則莊周消遙、宋玉大言、中國有之舊矣，亦可信以為真乎？規鵬之大以為籠，規鯤之大以為釜，規夸父之大為衣裳冠履，則人必狂而笑之。今者披猖醉夢，妄言「天上天下惟我獨尊」，舉萬國數千年以來帝王聖賢所昭事之上帝，降而下之，儕於品庶，反以為是必然不可易，乃至塑作梵天神像，侍立佛前，何不思之甚哉！

儻云善惡報應，在身之後，必然不爽，早宜修繕，此則自然之理，根於人之靈心，生死大事，關繫人之真命。佛能驅人類而從之者，本原在此。不知此本吾天主之教法，附會出之者也。果為生死大事，則當承事天主，去偽即真，脫屣凶禍之鄉，寅身吉福之境，在一反掌間耳。願有志者，據理而論，擇地而蹈，相與講究從

〔一〕「忽復」，陳校本改作「乃忽」。

事可也。

彼又言，天主無形無色無聲，則是天主者，理而已矣，何以御臣民、施政令、行賞罰乎？惜哉此言，傷於率爾！謂天主無形、無色、無聲者，神也。神無所待而有，而萬物皆待之而有，故雖無形色聲，能為形色聲，又能為萬形萬色萬聲之主，曷為不能御臣民、施政令、行賞罰乎？理者虛物，待物而後有。謂天主為理，不可也。且佛經言佛菩薩不多有神通靈應乎？佛則曾有報身，涅槃後已無之；諸菩薩並報身無之。試問今佛菩薩，為有形色聲乎？為無神通靈應耶？則亦自相矛盾矣。

格物窮理之說甚長，今未易盡，請以異日。儻向上所說，更須折辯者，仍祈示教，共參訂焉。辯者吾所甚願，前既已言之矣。

其二曰：又問：「彼云梵網言一切有生，皆宿生父母，殺而食之，即殺吾父母，如是則人亦不得行婚娶，是妻妾吾父母也；人亦不得置婢僕，是役使吾父母也；人亦不得乘驟馬，是陵跨吾父母也。士人僧人不能答，如之何？」予曰：梵網止是深戒殺生，故發此論。意謂恆沙劫來，生生受生生，生必有父母，安知彼非宿世父母乎？蓋恐其或已父母，非決其必已父母也。若以辭害意，舉一例百，則儒亦

有之。禮禁同姓為婚，故買妾不知其姓，則卜之，彼將曰：「卜而非同姓也，則婚之固無害。」此亦曰：娶妻不知其為父母，則卜之，卜而非己父母也，則娶之亦無害矣。禮云倍年以長，則父事之。今年少居官者何限？其舅轎引車張蓋執戟，必兒童而後可；有長者在焉，是以父母為隸卒也。如其可通行而不礙，佛言獨不可通行乎？夫男女之嫁娶，以至車馬僮僕，皆人世之常法，非殺生之慘毒比也。故經止云「一切有命者不得殺」，未嘗云一切有命者不得嫁娶、不得使令也。如斯設難，是謂騁小巧之迂譚，而欲破大道之明訓也，胡可得也？復次彼書杜撰不根之語，未易悉舉。如謂「人死其魂常在」，無輪迴者，既魂常在，禹、湯、文、武，何不一誠訓於桀、紂、幽、厲乎？先秦、兩漢、唐、宋諸君，何不一致罰於斯、高、莽、操、李、楊、秦、蔡之流乎？既無輪迴，叔子何能說前生為某家子？明道何能憶宿世之藏母釵乎？牛哀化虎，鄧艾為牛，如斯之類，班班載於儒書，不一而足。彼皆未知，何怪其言之舛也。

辯曰：按《實義》第五篇、正輪迴六道之誣，略有六端。今所辯一切有生皆宿生父母云者，是其第六，則前五端，皆屈服無辭，必可知矣。第六端言：「據輪迴

之說，一切有生，恐為宿世父母，不忍殺而食之，則亦不宜行婚娶、使僕役、跨騾馬，恐其宿世為我父母眷屬等。此理甚明，無可疑者。」今辯曰：「恆沙劫來，生

生受生生，生必有父母，蓋恐其或已父母也。」夫恐其或然，則不宜殺之；不謂其決然，則可得而婚娶之、役使之、騎乘之、於理安乎？

夫生生必有父母，恆沙劫來，轉生至多，父母亦至多。其為叔伯尊行、兄弟、子孫、親戚、君師、朋友尤多，而吾一生所役使、用度諸物又多，輪迴果有，必將

遇一焉，豈卜可避免乎？佛教明言，卜筮等事，皆不應作；今又教人卜度前世事，不犯佛戒乎？卜何能知人事？即目前事，卜而偶中者，百中有一耳。其不驗者至

多，能知前世事乎？能知沙劫以來生生世世事乎？婚娶可卜而避之，則役使騎乘等，亦可卜而避之，云何不卜乎？吾一卜甚易，父母眷屬，役使騎乘，甚辱甚勞，

又何憚不以吾之甚易，免彼勞辱也？即日用間又不勝卜矣，故又轉為倍年父事之說。禮言「倍年父事」，蓋父執也，非謂貴賤不倫者，一概皆父事之也。不然，以

六尺之孤，而臨王位，無所措其手足矣。從上言，恐為父母轉生，不應殺食等者，

謂真父母，不謂似父母也。云何得言今年少居官者，皆以似父母之長年為隸卒，則

亦可以真父母之轉生者，為妻妾、童僕騎乘乎？何其引喻之不倫耶！

凡辯論事情，宜循其本。《實義》所云，蓋以此證輪迴之必無耳，意若曰：

「天主造物，既使人轉生為禽獸，又不令人知之，萬一為其宿生父母，而殺食之、騎乘之，又為大罪，則是以天下為大阱而罔民也，是知天主必不使人轉為禽獸也。

既使人轉生為人，又不令人知之，萬一為其宿生父母，而嫁娶之、役使之，又為大罪，亦罔民也，故知天主必不使人轉為人也。」此本意也。若欲明輪迴之必有，亦宜條論其所以必有之故；既能明其必有，然後別生他論可也。今者空然坐據輪迴之必有，而遽論其所以處置之術，是謂不揣其本而齊其末，猶向者坐據「三千大千」之必有，而遽欲小天主而尊佛。乘浮雲，摧泰山，其失略等矣。既明輪迴之必無，則禽獸可得而殺與用，人可得而嫁娶使令，云何小巧迂譚乎？人死其魂常在，必然之理。必如是，然後善惡之報無盡，然後可以勸善而懲惡，顧猶有不覺不力者焉，藉其泯滅，豈不令小人倖免，而君子枉受為善之苦勞乎哉！

天主教與佛多有相左，至言靈魂不滅，佛教中亦有之，云何自背其說乎？靈魂必滅，彼往生成佛升天者何物乎？輪迴六道，地獄受苦者，又何物乎？禹、湯諸

君，其靈魂必不滅，然桀、紂、斯、高等之殃罰，天主主之，非諸君事也。此理甚長，今未易罄。若言不行罪罰，以證靈魂必滅，則《三筆》所載某為城隍，某為閻王甚眾，若將信之，其靈魂不在乎？其家子孫童僕犯有過失，亦能誨督罰治之乎？此可謂輕於持論矣。某前生為某家子，某轉生為某物，佛書與小說書多有之，然而訛傳妄證者至眾，往往有載入刻中，傳播遠邇，而歷其地、詢其人，乃毫無影響者，是知書傳所說，未可信也。萬一果有之，則是魔鬼憑依以誑惑人，使從其類。信之，是墮其計中，尤不可之大者。且此等傳記，皆佛入中國始有之，何漢以前，了無一人知前身事乎？佛果以輪迴誘人為善去惡，宜使人明知之，云何億兆之中，僅得一二也？載於儒書便為可信，則今小說家，汗牛充棟，盡皆實事？於理難言矣。

《天説》三曰：復次南郊以祀上帝，王制也。曰欽若昊天，曰欽崇天道，曰昭事上帝，曰上帝臨汝，二帝三王所以憲天而立極者也。曰知天，曰畏天，曰律天，曰則天，曰富貴在天，曰知我其天，曰天生德於予，曰獲罪於天無所禱也，是遵王制，集千聖之大成者，夫子也。曰畏天，曰樂天，曰知天，曰事天，亞夫子而聖

者，孟子也。事天之說，何所不足，而俟彼之創為新說也？以上所陳，儻謂不然，乞告聞天主。儻予懷妒忌心，立詭異說，故沮壞彼王教，則天主威靈洞照，當使猛烈天神下治之，以飭天討。

辯曰：彼說所引南郊祀上帝，與《詩》《書》所言欽若昭事等，以為從古帝王，皆事天也。夫釋氏而肯言帝王之事天，此吾所甚願也。引孔、孟言知天、事天等，以為孔孟教人事天也。夫釋氏而肯言孔、孟之事天，又吾所甚願也。何者？至是而天乃大矣，不若向者三千大千之云，至眾多卑微矣。雖然，其如背佛何？

佛既居大梵天王於弟子列，其忉利天王耳。堯、舜、孔、孟等，豈知有欲界色界無色界諸天之昊天上帝，則亦忉利天王乎？若果以佛為主，則堯、舜、孔、孟等，亦所謂舍周天子不事，而事其興臺，周天子所必誅，臣事周天子者所必誅也。今既事佛矣，又盛稱諸事天者為憲天立極，為集千聖之大成，為亞聖，則是以周天子為天子可，以周天子之興臺為天子亦可也，世豈有如是兩可之理乎？既以為兩可，則彼居一天之下，其中心實未嘗不以一天主為至尊無上，未嘗不以諸帝王聖賢事天畏天者為當然不易之理。雖習聞「三千

大千」之說，習稱佛言不誑不異，實亦未嘗真見其然，以為昭灼無疑，特溺於所聞，姑為之因仍演說云耳。

今設立兩端，求其必定歸一，從佛則天主為至微至卑，天主必罪之；從天主則佛為至妄至誕，佛必罪之，將何從焉？必且首鼠兩難，必不敢盡舍天主而歸佛矣。此等意象，出於人之靈心，不可強也，不可滅也，不可欺也。試人人捫心求之，誰獨不然乎哉？誠見其然，即是去偽即真之機括，故曰吾所甚願也。若其兩難適從，惶惑無措，即當相與講論商榷，研析幾微，務求至當，披剝至盡，豈有永無歸一之理？故曰「辯者吾所甚願也」。

但云天之說無所不足，何俟創為新說？此又傷於率爾矣。若儒書言天果無不足，更無一語可加，今來所舉，止於推演舊文，是則不名新說。果係新說，為儒書所未有者，便可發明補益，又安知非足其所不足者乎？夫帝王聖賢言事天、畏天等，信有之。然帝王聖賢自為此，必教人共為此，又必期人人盡為此，然後謂之帝王聖賢耳。今天下果能人人昭事奉若，人人日日事事言言念念，皆無毫毛過失獲罪於天，則聖賢帝王所言所願，無一不滿，真可謂無所不足矣，真無俟創為新說矣。

若猶未也，則帝王聖賢之志，此時尚為未遂，果有待後人之足之也。然則堯、舜、孔、孟而在今日，撫此民物，自知欽崇奉若之志未為暢滿，必將求所以滿之之術，如飢於食、渴於飲焉；聞有傳述天主之教，教人欽崇奉若，牖民使歸誠於天主，祈天主願降祐於民，究將使人人日日果無獲罪於天者，必且速致之；按其書與言，必共討論之，論之而當，必尊信力行之，何謂不俟新說乎？

事天者守其已陳之說、無俟於新。所俟於新者，必佛說而後可乎？吾天主之教，自開闢以來，相傳至今，歷歷自有原委。其間一字一句，一事一法，不出於天主上帝，不由千百聖賢真傳實授的然無疑者，不以入之經傳。誰敢自立一矩矱，自撰一文言？特中華遠未及傳，近歲及至耳，非今日創為之新說也。

若中國堯、舜、孔、孟言天、事天之書，火於秦，黃老於漢，佛於六朝，以降又雜以詞章舉業功名富貴，書既殘缺，所言所事，又未見人人日日投誠致行之，何謂已足乎？即使已足矣，相與參求闡發，又奚所不可乎？若稍有其書，有其言，便謂已足，則堯、舜之後，安用孔、孟乎？真法堯、舜、孔、孟者，必不據堯、舜、孔、孟殘缺之言，而距人千里之外也。

天主之能無盡，仁愛無盡，謗者害者，無不憐憫之，誘接之。今者一言沮壞，

謂：「且遽飭天討」，吾安敢知？然言「天主威靈洞照」，即又知有天主，向者

「三千大千」之説，果未能灼然無疑，又一徵也。不然，佛至大，忉利天王至小，

果信其然，何得於佛弟子，所命天神飭天討乎？若真見其不能討，而姑為是語，又

犯妄言兩舌戒矣。余聞此翁，天資樸實，有意為善，特囿於本教，未能透脱耳。惜

哉惜哉！

《天説》餘曰：予頃為《天説》矣，有客復從而難曰：「卜娶婦，而非己父母

也，既可娶，獨不曰『卜殺生而非己父母也，亦可殺』乎？不娶而生人之類絕，獨

不曰『去殺而祭祀之禮廢』乎？」被難者默然，以告予。予曰，古人有言，「卜以

決疑，不疑何卜？」同姓不婚，天下古今之大經大法也，故疑而卜之。殺生，天下

古今之大過大惡也，斷不可為，何疑而待卜也。不娶而人類絕，理則然矣，不殺生

而祀典廢，獨不聞「二簋可用享」、「殺牛」之不如「禴祭」乎？則祀典固安然不

廢也。即廢焉，是廢所當廢，除肉刑、禁殉葬之類也，美政也。嗟乎！卜之云者，

姑借目前事，以權為比例，蓋因明通蔽云爾。子便作實法會，真可謂杯酒助歡笑之

迁譚，俳場供戲謔之譚語也。然使愚夫愚婦，入乎耳而存乎心，害非細也。言不可不慎也。客又難「殺生止斷色身、行淫直斷慧命」，意謂殺生猶輕。不知所殺者，彼之色身，而行殺者一念惨毒之心，自己之慧命斷矣，可不悲夫！

辩曰：夫卜筮陰陽之説，人世之大害，不可信用也，矧曰用以卜前世事乎？害之中復有害焉。且卜而可信，則三千大千世界，尚不知其有耶否耶？宜先卜之。卜而無有，宜屏絕不言，如是可謂能信卜者。苟為不然，則其於卜之間，祇以是為權宜副急之策，乃彌見其辭之窮耳，何明之因，何蔽之通乎？今所論者，輪迴之有與不有。在《實義》、《畸人》、《七克》諸篇，稍説其一二矣。若信為必有者，願顯舉諸篇，對析其理，勿以卜之一言，姑借權比云爾也。

然則殺生如何？曰：殺生不殺生，不可為功與罪，有所附則為功與罪。如殺生者為事邪魔，恣淫慾，及和合諸惡事，則殺生大罪也。如不殺生，為信有輪迴故，則不殺生大罪也。如少殺生，為事天主故，則愛物亦徵其愛天主；少殺生為養人故，則愛物亦徵其愛人；此為功矣。儻無所附麗，其愛情全向於物，但能不為輪迴而愛之者，則非功亦非罪也。若言盡不

可殺，殺之者為天下古今之大過大惡，則天主未嘗有是命；古西土聖賢，及所聞於

中土聖賢者，亦未嘗有是訓；萬國君臣所以約束人民者，亦未嘗有是律。何所據而

名之罪惡若斯甚乎！

夫教訓法律，因於理而出，理附於事勢而見者也。教訓法律，事理事勢，又天

下古今之公物也。一物不可殺，即物物不可殺；一人不可殺生，即人人不可殺生；

一時不可殺生，即百千萬年不可殺生；如此，豈非自今以前，上溯之至於生人之

初，人人不殺生乎？果若是也，則世界安得有人矣。

造物之初，先有萬物，然後有人。造物之主，本為人而生萬物也，嘗命人主萬

物矣，嘗命人用萬物矣。自生人之祖，有方上帝之命，因而鳥獸亦方人之命。於斯

時也，爪牙角毒，鳥獸之猛百倍於人，皆能殺人而食之。才智者出，不得已作為五

兵網罟之屬，以自救而制勝，因而食其肉，衣其皮。是食肉衣皮，起於殺鳥獸，殺

鳥獸起於自救其命，自救其命起於鳥獸之能殺人也。寇賊姦宄妄殺人，制治者殺

之。鳥獸能殺人，何獨禁殺之乎！相沿至於堯舜之世，猶曰獸蹄鳥迹交於中國，是

堯舜以前更多也。益烈山澤，禹治洪水，然後害人者消。益烈山澤，不殺之乎？不

殺能驅而放之、而消之乎？自是以來，鳥獸之迹不交。食人之鳥獸既遠，人亦不得恆食鳥獸，於是稼穡之利興，則猶有食稼穡之鳥獸，稼穡盡，猶之乎殺人也，於是作為蒐苗獼狩四時之田。田者，獵於田中，去其害稼穡者。此皆殺生之所自來也。

如生人以來，天主遂著殺生之戒，則一蟲之微，殺一人有餘矣，況其他毒螫鷙猛者萬端！彼得而殺人，人不得而殺之，豈能以生人之至寡，當彼至眾乎？堯舜之世，著殺生之戒，不烈山澤，驅蛇龍，獸蹄鳥迹何時消乎？不為四時之田，稼穡卒痒，人不盡饑而死乎？如此，人類之滅久矣，安得有帝王聖賢？又安得有所謂佛者，起而為眾生戒殺也？則彼將曰：「生人之初固然；至於今，鳥獸不甚殺人，人宜戒殺。」如此，豈非自今以後，至於百千萬年，人人不可殺生乎！果行此，則數十百年以後，世界又無人矣。鳥獸至易蕃育也，不殺之則亦不宜搏擊，恐致死也。不殺不搏擊，必將居人之居，食人之食，一蝗之類能盡穀，一虎之類能盡人，何況其餘毒螫鷙猛者萬端！彼得而殺人，人不得而殺之，不出十年而鳥獸遍國中，不出百年而天下無孑遺，自然之勢也。

若曰，「我不殺之，而能驅逐之，捍衛之。」不知何法而能可乎？〔一〕彼見今畏死之鳥獸避人，初不知不殺之後，強者攘殺，弱者援箸，攪人而奪之食矣。度其勢，不至於人殺之，則必至於殺人。殺生之戒，又焉能充其類也乎？必充其類，將拱手就噬，而讓此世界於鳥獸，不知天主造此世界，為人耶？為鳥獸耶？如為鳥獸，烏用生人？如果為人，人曷為拱手就噬，而讓之於鳥獸？

如必曰生人之初，可以殺之，百年之後，待其殺人也，可以殺之，特今世不可以殺之。即非世世通行之常法。如曰他人殺之，鳥獸既遠避矣，不我殺矣，我可以無殺之。即又非人人通行之常法。如曰：彼能殺人之鳥獸可殺之，此不能殺人之鳥獸不可殺之。即又非物物通行之常法。夫我之法，既不可為天下古今之大常，犯之者又焉得為天下古今之大過大惡哉！

故天主造物，無所不能，儻有意戒殺，必不為此鳥獸與人不可兩存之勢。既有此不兩存之勢，即有可殺而用之之理，即不宜有禁殺之教訓法律，故千古帝王聖賢，止於愛養，時取節用之，未為失也，豈可與肉刑殉葬同類共譏之乎？肉刑殉

〔一〕以上八字，陳校本作「第不知何法而能驅逐之捍衛之也。」

葬，人也。人與物輕重之分久矣，必欲等無軒輊，須果有輪迴而後可，輪迴又必不可得有，則人與物必不能等無軒輊。定有定無，儻未信者，請須後命，相與商求是正焉。

涼庵居士跋　李之藻

蓮池棄儒歸釋，德園潛心梵典，皆為東南學佛者所宗，與利公昭事之學，夏夏乎不相入也。茲觀其郵筒辯學語，往復不置，又似極相愛慕，不靳以其所學深相訂正者。然而終於未能歸一，俄皆謝世，悲夫！假令當年天假之緣，得以晤言一室，研義送難，各暢所詣，彼皆素懷超曠，究到水窮源盡處，必不肯封所聞識，自錮本領，更可使微言奧旨，大嚼群蒙，而惜乎其不可得也。偶從友人得此抄本，嘖然感歎，付之剞劂，庶俾三公德意，不致歲久而湮。淺深得失，則余何敢知焉？涼菴居士識。

彌格子跋　楊廷筠

予視沈僧《天説》，予甚憐之。不意未及數月，竟作長逝耶！聞其臨終自悔，云「我錯路矣，更誤人多矣」。有是哉？此誠意所發，生平之肝膽畢露，毫不容偽也。今之君子，所以信奉高僧者，以其來生必生西方淨樂土也。西方錯路乎？彼既認為非高明者，宜舍非以從是，否則不為後日之蓮池乎？噫！予讀此書，津津有味乎其辯之明，亦惟恐眾生墮此危池耳，又豈得已而述耶！彌格子識。

四庫全書總目子部雜家類存目提要

《辯學遺牘》一卷，明利瑪寶撰。利瑪寶有《乾坤體義》，已著錄。是編乃其與虞淳熙論釋氏書，及辯蓮池和尚《竹窗三筆》攻擊天主之説也。利瑪寶力排釋氏，故學佛者起而相爭。利瑪寶又反脣相詰。各持一悠謬荒唐之説，以較勝負於不可究詰之地。不知佛教可闢，非天主教所可闢；天主教可闢，又非佛教所可闢；均所謂同浴而譏裸裎耳。

重刊辯學遺牘跋　馬良

此西泰子手牘，一復宦而佛，一復儒而僧。僧之印度，僉知其民久改從回教，近悉臣服於英，以是歐譯梵文益眾，而與我譯比對，益信我譯率多文人好奇矯撰。如西泰子言其心性等字，又止詮譯抽象名詞，非彼法好言心性也。至西泰子利瑪竇氏，乃有元十字教中絕後，東來第一人，即萬曆戊戌會魁李之藻所稱，經目能逆順誦，而又居恆手不釋卷者也。其於萬曆二十八年亦奏稱，於凡經籍亦能誦記，惟識其旨。今觀此及前所著《天主實義》、原名《天學實義》。《畸人十篇》等，必其於諸子百家亦頗能誦記，不然以一九譯遠人，烏能理文並茂乃爾？且辭氣之溫良，與儒釋主奴相持迴異。乃紀曉嵐氏詆其為同浴而譏裸裎，得毋紀氏未遑卒讀，即讀亦如晦翁言，一味顛蹶逞快、胡罵亂罵者歟！然紀氏值雍正禁習天學後，欲求不曲徇勢位而斷是非，豈可望於在朝之文學。故於紀氏何誅？於西泰何損？《大公報》主任英斂之，喜見《天學初函》，亟為重校，刊報尾廣布。計余所見重刊，此其四矣。然則是非自有大公，紀氏之言佛教非天主教所可闢云云，特徇勢位為是非，何足沮人特刊而不一刊哉！一千九百十五年十二月，相伯馬良題於北京培根學校。

重刊辯學遺牘附識　英華

　　《天學初函》，自明季李太僕之藻彙刊以來，三百餘年，書已希絕。鄙人十數年中，苦志搜羅，今幸覓得全帙。內中除《器編》十種，天文、曆法、學術較今稍舊，而《理編》則文筆雅潔，道理奧衍，非近人譯著所及。鄙人欣快之餘，不敢自秘，擬先將《辯學遺牘》一種排印，以供大雅之研究。是書乃利子瑪竇與虞德園銓部辯論佛教與天主教之異同，及駁蓮池和尚《竹窗天說》四條。其中推闡至理，如剝繭抽絲，詮釋精微，如迎刃解竹，豈機鋒啞謎，恍惚迷離，便為甚深妙義耶？乃《四庫提要》竟浪加評斷，謂「各持一悠謬荒唐之說，以較勝負於不可究詰之地。」此等強作解人、訶牆罵壁之談，在今日真不值識者一笑。讀者果能用名理途術，以科學眼光，虛心探討，自恍然於天人之故，而正其指歸，誠瞿雲之隴栝，人道之津梁也。

　　虞德園銓部，事跡無考，無從證其生平，惟於朱彝尊《日下舊聞》引用書目內，見有《德園集》，下注虞淳熙三字。該集為銓部所著無疑，惜亦無從搜訪，以窺其學詣。此外所見者，惟《論衡》一序，蓋虞亦喜論理而尚懷疑者也。至《竹窗

《隨筆》，釋氏中目為勸善之書。書中所紀輪迴果報戒殺諸事，誠不免荒唐悠謬，奈何世人竟不一究真妄是非，而冥行迷信乎？亦可憐矣。降生後一千九百十五年聖誕節，斂之英華附識。

丁巳之春，承新會陳援庵先生，視以《浙江通志》中虞淳熙傳，始知《德園集》有六十卷，然其書終未易求。又承視《雲棲法彙》內，蓮池見利牘後與德園書，斥利為「邪說」，詈利為「么魔」，且謂「格之以理，實淺陋可笑」，「蓋信從此魔者，必非智人」云云。嗚呼！道之不同，不相為謀，竟至如此！夫瞽不信日，將謂無日乎？不過自供其頑陋而已，可慨也！淳熙字長孺，錢塘人，萬曆癸未進士，官至吏部稽勳司郎中。斂之再記。

重刊辯學遺牘序　陳垣

《辯學遺牘》一卷，舊本題利瑪竇撰。前編為利復虞淳熙書，此書為袾宏和尚所已見，《雲棲遺稿》答虞淳熙書曾提及之。後編為辯《竹窗三筆·天說》，殆非利撰。據袾宏自敍，《竹窗三筆》刊於萬曆四十三年乙卯，而利已於三十八年庚戌

物故。豈其書未刻，其說先出，故利得而辯之？然《天說》四篇，皆《三筆》編末之文，庚戌與乙卯相距五年，利未必得見。且細考原辯語意，明在《三筆》刊行以後，而其中並無一語可確指為利作之據，如復淳熙書之屢自稱雲云者，則又顯非志在託名利作，以動人觀聽者也。當時天教人材輩出，西士中士中能為此等文者不少。此必教中一名士所作，而逸其名。時人輾轉傳鈔，因首篇係利復虞書，遂並此篇亦題為利著。李之藻付梓時，偶未及考，故未訂正耳。之藻跋謂此係得自友人一鈔本，則其文為之藻本來所未見，可知也。萬松野人主天津《大公報》時，曾以此卷刊入報中，今欲再版，屬余訂正。余以舊題由來已久，姑仍其舊，而揭之如此，並補刊彌格子跋一篇。彌格子者，楊廷筠也。此跋崇禎間閩刻本有之，《天學初函》本無有。又袾宏和尚答虞淳熙一書，亦附錄之，足見袾宏始輕慢而後戒嚴，實因利說日熾，以至所謂名公皆為所惑，乃有四《天說》之作也。不然，既以利說為漁牧蚊蛙不足辯矣，又胡為至再至三而辯之？然自吾人觀之，辯學固美事也。一九一九年八月，新會陳垣序。

【簡介】

《理法器撮要》，凡三卷：一、理卷，十三篇，論述宇宙結構；二、法卷，三篇，簡介測量天體運行的幾何學方法；三、器卷，十二篇，分述測天儀器的形象和用途。

撮者，攝取也。書名便表示這是介紹歐洲宇宙論和天體測量方法的一部提要性著作。然而，它既未收入李之藻編《天學初函》，也未載入費賴之、徐宗澤、方豪、榮振華等中西學者所著錄的利瑪竇有關書目。目前僅見一種鈔本，題作「明泰西利瑪竇撰」，末附署名「求自樓主人」的一則短跋，內謂「戊寅初夏，得汲古閣毛氏鈔本，因令胥鈔錄一通。」

按，毛氏即明末在常熟建汲古閣的著名藏書家毛晉，其藏書入清以後陸續散出。因而求自樓主人據以轉鈔的戊寅年，不可能為明崇禎十一年（一六二八）。但也不可能為清康熙三十七年（一六九八），因那時上行下效，學者研習西方天文數學成風，轉鈔利瑪竇著作無需怕犯忌而隱名。同樣，這個戊寅年也不會是清嘉慶二十三年（一八一八），因為此前《欽定四庫全書總目》對利瑪竇輸入歐洲天算諸學的揄揚，已使這類鈔本失去秘笈意義。所以，它的轉鈔時間，較有可能是清乾隆二十三年戊寅（一七五八），那時不但仍然嚴禁傳播西教，而且重又禁止民間私習天文，使求自樓鈔本既匿主名，又避王朝紀年。

更成問題的，是這個鈔本題原著者為利瑪竇，卷一卻有三篇述及用望遠鏡觀測天體所得資料。人們知道，伽里略改進望遠鏡並用以觀察天文，正與利瑪竇死同年（一六一○）。首

先將遠鏡測天知識介紹給中國人的中文著作，是陽瑪諾（Emanuel Diaz）的《天問略》，刊行於明萬曆四十三年（一六一五），時利瑪竇去世已五年。而鈔本卷一提及的遠鏡測天數據，以及所附《經星數》所列恆星資料，更只能是鄧玉函 Johannes Terrentius 即 Johann Schreck）、湯若望（Jean Adam Schall von Bell）相繼於明末入曆局以後傳入的新知。這就引發了此書是否利瑪竇作品的疑問。按照邏輯，可能答案有三：一、非利瑪竇撰；二、是利瑪竇的未刊稿，但摻入了後人添補的新知；三、是利瑪竇未刊稿、後人所作利瑪竇已刊譯著摘要和明末傳鈔過程中後人添補的新知的綴合。

由於求自樓轉鈔所據的毛晉鈔本已佚，無從窺其原型，因此第一種可能僅屬假設。第二種推測是合理的，但不如第三種可能答案有說服力。怎麼見得？

首先，現存求自樓鈔本，法器二卷確屬利瑪竇生前已刊或傳授的應用數學和實測器械的著述「撮要」，由收入本集的科技諸作與其略加比較，即可斷言。難以判斷的，是「撮要」出自利瑪竇本人呢，還是熟知其著述要義的其他人？從邏輯合理性來看，似為後人所作。

其次，鈔本的理卷，凡屬利瑪竇身後才出現的新知諸篇，毫無疑問屬於後人添補。有疑問的是添補者為誰？是掌握利瑪竇未刊稿的在華耶穌會士呢，還是熟知由利瑪竇到湯若望的天學著述的中國學者？這或為解不開的歷史之謎。

再次，理卷其他諸篇，也多為利瑪竇生前已刊著述的要點，特別是作為全卷出發點和論

證核心的宇宙結構說，即祖述亞里士多德─托勒密的同心水晶球式的世界圖像，已見於《乾坤體義》諸書。但這些篇目究竟是利瑪竇著書的手稿遺存，還是向「中士」講授天學的提綱或聽講者的筆記？同樣無從考證。

又次，理卷開宗明義的《原天》篇，全盤否定中國傳統的三種宇宙圖式，即蓋天、渾天、宣夜三說，自然因為三說均不合上述利瑪竇奉作真理的同心水晶球模式。由今存利瑪竇致羅馬耶穌會總會的報告和致同會友人的書信可知，他在入華初便注意中國的曆法，自於明萬曆二十二年（一六九四）改僧服為儒服以後，為了贏得中國儒生對於歐洲科學的敬意，便致力於傳播歐洲的天文學和幾何學，目的在於誘導中國儒生接受天主教義。他在通信中屢屢批評中國傳統的宇宙論，尤其是天了無質、地呈方形的蓋天說。因此，理卷劈頭便逐一指斥中國傳統的三種宇宙論，也是在為下文宣揚亞里士多德─托勒密的同心水晶球式的世界圖像論張目。此篇在利瑪竇生前沒有刊佈，反而可證它很可能是利瑪竇的未刊稿。

晚明學風有個通病，即好憑臆測而輕改古書。這毛病影響到清初學界，雖大家也難免。例如曾任南明永曆朝主管外交事務長官的王夫之，所撰《永曆實錄》居然隻字不提這個小朝廷統治集團核心改宗天主教的事實，而在其後隱居所著書中，暴露他十分熟悉利瑪竇的中文譯著，卻同時以宣稱利瑪竇目測不可靠，「乃倚一遠鏡之技，死算大地為九萬里」云云，顯

示他未改晚明士人好逞臆見的劣習。因此，在研經考史均強調「實事求是，無徵不信」的漢學學風尚屬初起的十八世紀前期，《理法器撮要》的轉鈔者，仍然不辨明末毛晉鈔本中有關西學傳播的史實錯誤，實不足怪。

基於以上理由，我們難以否認這部鈔本中包含着利瑪竇的未刊稿，兼因這部作品至今未見利瑪竇研究的重視，因而決定全文校點，收入本集。求自樓鈔本從頭到尾都有圈點，但句讀頗為不當，今均改正，但除個別明顯誤刻漏刻外，均不出校記，以免累贅。

理法器撮要　卷第一

原天

古之言天者，所宗有三：渾天、蓋天、宣夜也。宣夜之傳授無之。所謂天了無質，仰望無極，譬之遠望黃山皆青，俯視深谷皆黑，日月星辰浮于太虛，無所根繫，此漢郄萌之記，所謂宣夜也。其説甚誕。至于蓋天，言天如笠蓋，地如覆槃，天地皆中高四下，日月環行其旁，北極為天頂，是謂地下無天也。其説亦扞格難通。渾天言天如鳥卵，天包地外如卵白，地在天中如卵黃，周天三百六十五度四分度之一，半在地上，半在地下，南北有樞極旋轉，斜倚地中；北極出地三十六度半，南極入地三十六度半；兩極之中處為赤道，如帶繫天之中，日月星辰俱斜轉上下為晝夜，出入赤道為冬夏。大略如是。其理圓，其跡合，故歷代曆家皆主其説。

釋藏天輪圖

此圖出《大藏》，乃西梵古制也。外為金輪、水輪、火輪，內為日、月輪，其梵字乃三十三天之名號，即天包地之象也。

釋藏夭輪圖

渾天圖

渾儀之器始于漢代，肇于賈逵，製于張衡，加詳于唐之李淳風，入妙于沈括，精于郭守敬。唐以前未大適用，唐後始精而用焉。今列圖于左。

量天測地法

用篾長六尺，于二寸處鑽小孔，以錐釘于平地，使可旋轉，別用長釘著其外端，畫地旋作大圓，即以篾隨圓紋量之，得三丈六尺五寸二分六，此即周天三百六十五度零也。分作四股，每股各九尺一寸三分零處，作東西南北四點記之，畫作十字徑，量之皆得一丈六尺一，此即圍三徑一之法也。乃以圓為天，而方為地，用法度之。

周天之半，一百八十二度零。其形圓而上，與地徑一百一十六度一平，而直不相準也。當以方矩弧弦法求之。即從十字徑而方之為井格，每格十度，四面皆得五十六度零，乃于四點之兩間再作四點，每點各得四十五度六五七五，其點即八卦方位，各以本卦識之，乃從震兌巽艮四點，各取其弦為大方，則每弦得八十二度一八二六，其弧背各九十一度三一四，乃九歸之數也。然則天圓一度，地平實得九分，弧弦使然。更從乾坤坎離處度至弦，得一十六度九五八七，是為矢度，其弧亦九十一度三一四，如矢而一歸之，每矢一度得弧五度三九。然則天徑九十一度外皆側立見高，而地平實狹，乃弧矢使然。由是以求北距之距天中五十五度三一四，實平徑

四十九度七八二六，斗枓距極三十五度；實徑三十一度五，黃道北陸距極六十七度

三，實徑六十度五七；黃道距赤道內外各二十四度，實徑二十一度六；合北極至黃

道南陸一百十五度三一四，實徑一百零三度六七二六。其南北空處止有十二度三一

七四。此徑之大略數也。于是衡山夏至無影求之，衡山至周王城，約四千五百里，

而得影一尺五寸，每寸得三百里為勾，八尺之臬為股，以其勾乘其股，日去地二萬

四千里也。天頂至地心，即周徑之半五十八度零，用歸二萬四千里，每度得四百一

十三里八，為度里。此天徑地徑相符合之數也。置黃道北陸距極度，減去天中距極

度，餘一十度七八七四；用度里乘之，得四千四百六十三里八二六一二，為黃道北

距天中里實。所以古人謂土圭之景，尺有五寸為地中，良非虛也。里實既得，乃取

周徑而半之，得五十八度為地徑。地數耦也，中天南北各二十九度，則赤道正當地

簷之上；再以度里乘五十八，亦得二萬四千為地徑里實，與日去地之里亦合。乃知

地平居天之半，而地徑又得天中之半，與耦數適符。是以古人有地徑二十四度之

說，殆以千里為度，其數本合，而不知里數實而度數虛，亦由蓋天之說誤之也。今

先以度里之實求之，大略如是。欲得其精，更當以管窺驗之。用八尺之管，中空徑

寸，高懸于上，必直而正，從下仰視管中有星，則詳而記之。此星即正當其下土也。然後用循弧之法，誠為可據，非空言懸解者也。

日月交食

日有食者，月魄掩日故也。日月當晦朔之時，所行適當九道交處，故下掩其光。蓋月不行黃道，止行二青二赤二白二黑之八道，此八道，皆斜出于黃道內外。月經天十三次，則有二十六次出入于黃道內外，凡二十四次不與日會，會日惟二次，故通計一百七十三日有餘，而有一交。然而有食有不食者，因日月同道之際，道有分數，故食之分數因之，或少有盈縮，從邊而過，故有食有不食也。

凡月行內道在黃道之北，則食；行外道在黃道之南，多不食，以中國地尚偏也。

西士云，日食必在日月經緯同度處。若緯不同度，如日在北，月在南，經度雖同，日不食也。

月有食者，月與日相望而掩其光也。蓋月最近人，日則遠而在外，故晦朔則日

照月之上面，而下面無光；弦則月東行，漸與日遠，日從旁照，自漸得一線之明；望則對照下面，而全明矣。惟然，而所謂對照者，總是從旁相對。惟日月各當九道之交，上下相對，則為正對，而月乃食也。

日食之交

羅

日上月下，月行疾，日行遲。月趲及日，恰于兩道當交處，則食。故食必從西起，月在西故也。

計

月食之交

月在上交之，東行疾；日在下交之，西行遲。恰當上下兩交正對處，則食。月在天之東，日在地下之西，故月食從東起。其有東南東北之不同，則交內交外之分，所謂陰曆陽曆也。

朔朒弦月

朔朒之月，向日近，故白光外缺，兩角如弓弰眉尖。

弦月去日漸遠，在人頭上，故見半明如弓弦。

晷影一寸千里辨

寸影千里之法，不知何所起？今僅見于陳子《周髀》。張衡因之作《靈憲》。至李淳風考定《周髀》，謂宋元嘉十九年，遣使往交州度日景；夏至之日景，在表南三寸二分。《太康地理志》，「交趾去洛陽一萬一千里，陽城去洛陽一百八十里」，則交趾去陽城一萬八百二十里，而景差尺有八寸二分，是六百里而差一寸也。後開元十二年，南宮說于河南平地諸鳥道，所較彌多，大約未及五百里而差一寸。候[一]景，又云大率五百六十里，晷差二寸餘；南候[二]林邑冬至，晷六尺九寸，夏至在表南五寸七分；北候[三]鐵勒[四]夏至，晷四尺二寸三分，冬至晷二丈九尺二寸六分。計陽城南距林邑徑六千一百一十二里，五月日在天頂北六度，北距鐵勒與林邑正等，則五月日在天頂南二十七度四分，殆不及三百里而差一寸也。自是皆知

〔一〕〔二〕〔三〕候，原刊均誤作「侯」，據文意改正。

〔四〕勒，原刊誤作「勤」，據下文改正。

寸景千里之不實，與古法每度一千九百里及諸緯家之二千九百三十里，皆知為荒誕不經矣。蓋景之遠近以漸而斜，必不一律，故從景以計里，必漸遠而漸增；若從里以計景，又必漸遠而漸減，此然之數也。今列表于左。

景均則里差，里均則景差，必然之理。故《周髀》勾股法，未嘗以一勾為定例也。

里差　從影計里，必漸遠而漸增。

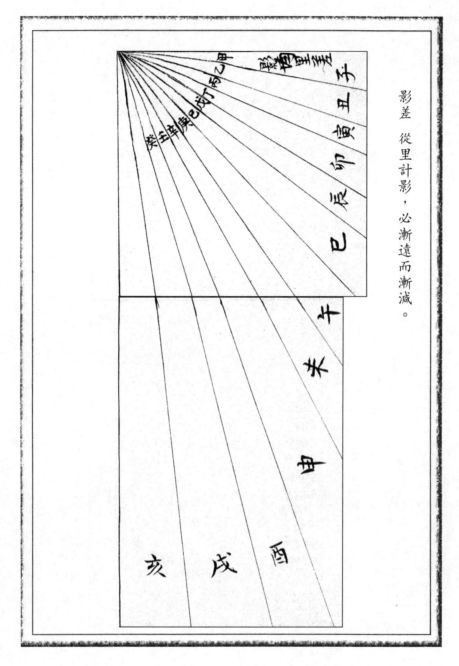

影差　從里計影，必漸遠而漸減。

星圖

古者黃帝使鬭苞規星，星之有圖，其來久矣。顧相沿繪寫，頗多參錯，若訂之不真，奚免貽誤後人！故特作星圖，詳其形體，定其位次，考其大小，別其光色，庶開觀羅列目前，仰望不失分寸。

首紫微圖，向北看。

後二十八圖，依二十八宿分列，向南看。

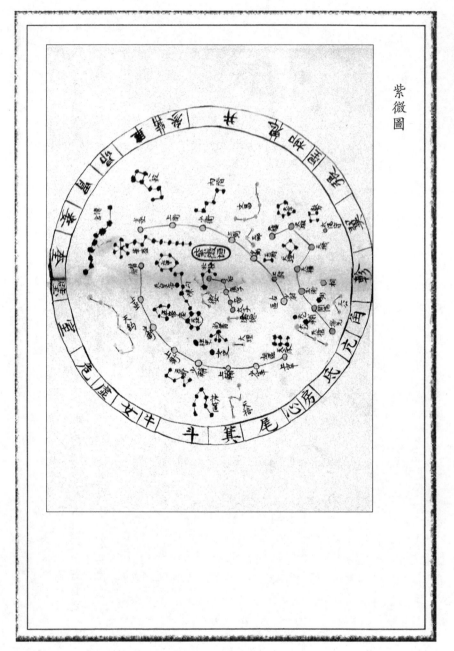

紫微圖

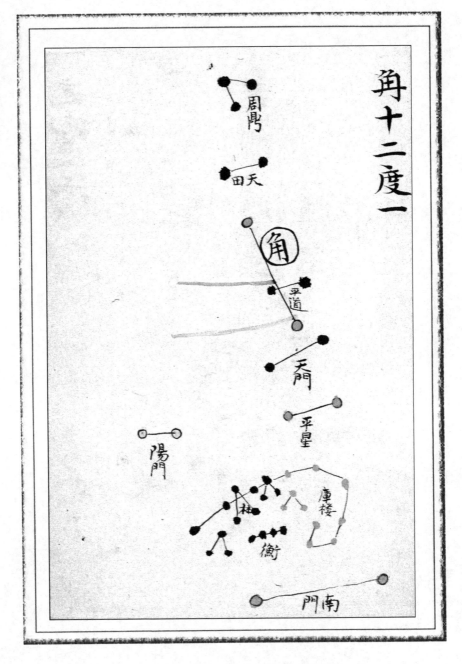

亢九度二

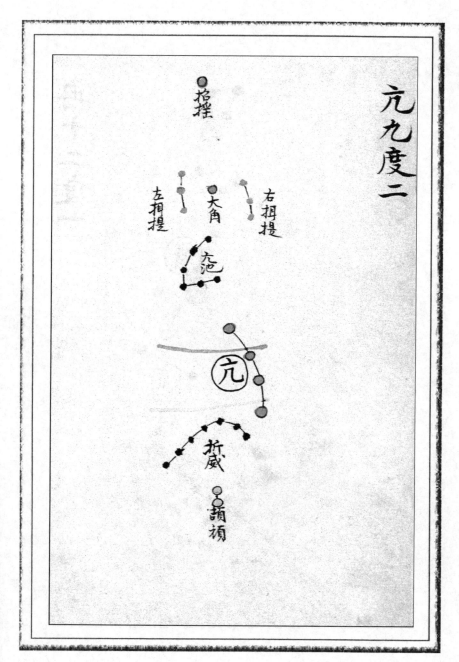

房五度六
心六度五

天市垣右

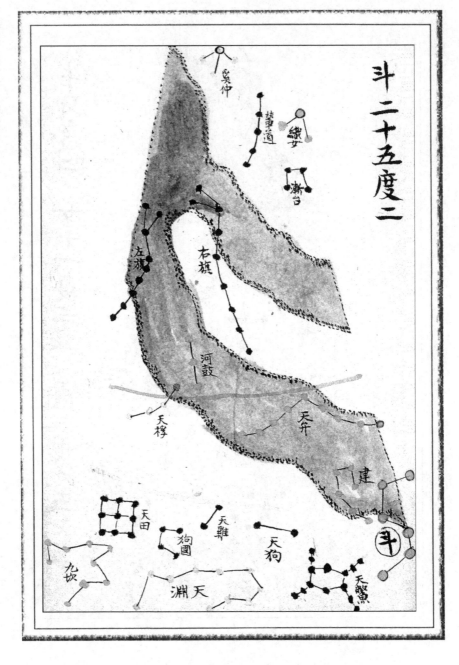

斗二十五度二

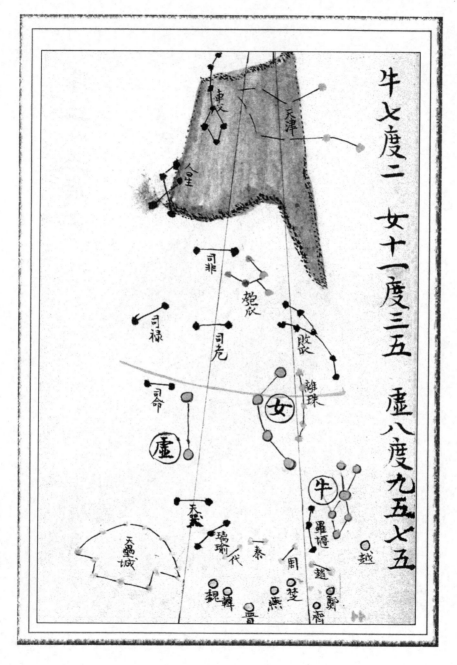

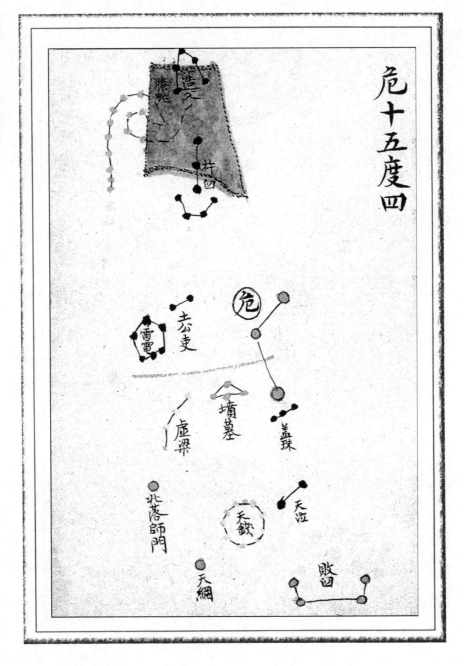

危十五度四

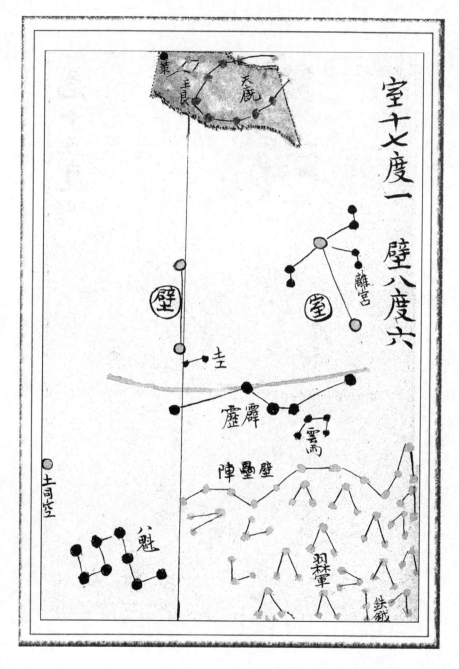

室十七度一　　壁八度六

胃十五度六　昂十一度三

井三十三度三

鬼二度二　柳十三度三

軫十七度三

太微垣左

即將

即位

太陰東門

中華東門

五諸侯

九卿

三公

謁者

左執法

太陽東門

左掖門

進賢

左轄

軫

長沙

青邱

天體

天體渾圓，包乎地外，周旋無端。其形渾渾，元氣充塞，圍注地心，而地乃得懸空而不偏隊。西士航海，以遠鏡望之，則見天體稜層凹凸，堅而且輕，又如葱頭之皮，明而無色，層層通透，光似琉璃。日月五星皆逐層附麗而動，其最上一層為宗動天，則自東而西；其下八層，則自西而東；各動其所本動，而後四時、寒暑、積閏、歲差，皆從此出。

天本無度，以日行為度。天本無黃、赤二道，測天者就南、北極中分之，因畫南、北半天之腰，為赤道；又就日所經赤道內外各二十三度半強，斜交于赤道南北者，為黃道。天本無十二宮次，以日月所宿為次。此皆古人因天定歷，而各立主名，為推步張本。仰觀者第以二十八宿之運動為宗，而諸重天之遲速，皆可得而定焉。

地體

地體之周，以天度計之，每以二百四十六里當一度，當得九萬里。又以徑一圍

三計之，其厚當得二萬八千六百三十六里零百分里之一，其半徑當得一萬四千三百一十八里九分里之二。為人物所居之面，若論形橢，則沙土山海合成一個圓球。古人謂地方者，語其德，非語其形也。何以見之？如人向北直行二百五十里，則見北極出地高一度，南極入地低一度；如向南直行二百五十里，則視北極遠一度，視南極近一度。如人在極南，能見南極諸星，而北極之星不見；人在極北，所見者反是，則地體之圓可知矣。昔曾航海入中國，忽見南北二極之星皆在平地，蓋所到之處，已在球之晝夜平線間。更轉而南，過大浪山，則見南極出地三十五度，可知其地正與中國上下相對，而歷其地者，仍仰而望天，未嘗視天在地之下，則益見地球之圓，而周圍並可居人也。

天地相離遠近

天有九重，層層相包，其相間各有道里可測。第一重宗動天，離地六萬四千七百三十三萬八千六百九十餘里；第二重二十八宿天，即經星天，又名歲差天，每歲東行，差行五十一秒。離地三萬二千二百七十六萬九千八百四十五里零；第三重填星天，

即土星天，離地二萬零五百七十七萬零五百六十四里零；第四重歲星天，即木星天，離地一萬二千六百七十六萬九千五百八十四里零；第五重熒惑天，即火星天，離地二千七百四十一萬二千一百里零；第六重日輪天，離地一千六百零五萬五千六百九十里零。

以上六重離地甚遠，其諸星體較地球甚鉅，故不妨就地面測之。若金、水、太陰去地不甚遠，必須就地心測之，法須另算地形半徑：

第七重太白天，離地中心二百四十萬零六百八十一里零；第八重辰星天，即水星天，離地中心九十一萬八千七百五十里零；第九重月輪天，離地中心四十八萬二千五百二十二里零，於地為最近。

日月地球大小

地球一周三百六十度，每度二百四十六里。日輪天一周亦三百六十度，每度當得數萬餘里。蓋天大于地，則天度自廣，地度自狹。嘗以器測日，見天度半度為日全徑之度，則日輪之大，亦當得數萬餘里，而大于地球可知。至于月輪，則去地不

甚遠，而其體亦較小于地球矣。說見後《七曜形體大小》篇。

七曜行度

宗動天一日一週，周三百六十五度四分度之一。太陽隨天左旋，實每日右旋一

度，故積三百六十五日有奇，而與天會，以成歲。

太陰出入黃道內外，春青、夏赤、秋白、冬黑各二道，而為八道。每日右旋十

三度有零，積二十七日有奇，而與天會；積二十九日有奇，而與日會，為一月。

土星右旋，平行二十八日移一度，二十八月移一宮，二十八歲一周天，晨始

見，去日半次，順行八十日，始留三十四日，不行而旋退，逆行一百一日，復留三

十三日有奇，而旋復，八十五日而伏，晨伏二十一日有奇，而見東方，夕伏。

木星右旋，平行十二日移一度，一歲移一宮，十二歲一週天，晨始見，去日半

次，順行一百三十日，留二十四日而疾；逆行九十三日，復留三十四日有奇，復順

一百一十四日而伏，晨伏十七日，行四度而晨見東方，夕伏十八日，行四度而與日

會。

火星右旋，以十月入太微，受制平行，二日移一度，二月移一宮，二歲一周天；去日半次，順行二百七十六日，始留，不行而旋退，逆六十日，復留十日，不行而復順，二百七十六〔日〕而伏，晨伏七十一日，行五十一度，而晨見東方；夕伏同。凡一日半行一度，疾則七日半行五度。

金星右旋，附日平行，一日移一度，一月移一宮，一歲一周天，出以辰，入以丑，未春出東方，秋出西方，過午為經天，日出日晝見，晨始見，去日半次，逆六日，始留八日，不行而旋退，順四十六日而疾，順一百二十五日，遲四十六日，留七日，不行而旋退，逆六日而復，晨見同。

水星右旋，附日平行，一日移一度，一月移一宮，一歲一周天，晨始見，去日半次，逆十日，始留二日，不行而旋順，六十七日順疾，遲十日，十八日而伏，伏十八日而夕見西方。

凡水星近日則遲，遠日則疾；火則近日疾，而遠日遲。木、火、土三星，夜半經天。金、水二星不經天，旦見丙巳之地，則速以追日，及之而伏；昏見丁未之地，則遲行以待日，及之而又伏。此日、月、五星行度之大略也。

七曜形體大小

日輪大于地球一百六十五倍八之三。嘗以遠鏡測，見其出沒時，體不甚圓，形如卵，邊如鋸齒，其面有浮游黑點，大小不一，隱見隨從，每閱十四日則周日面之徑，前點出，後點入，不能解其何物何故。

月輪則小于地球三十三倍又三之一。其體面凹凸不平，其明處如山之高處，得日而明；暗處如山之卑處，不得日而暗。以日較月，則日大于月六千五百三十八倍又五之一，而視之若不甚大小者，則以遠近之不同也。

土星大于地球九十倍又八之一，其形則兩旁有二小星，或合或離，如卵兩頭，又如鼓之兩耳。

木星大于地九十四倍半，近木別有四小星，左右隨從，又有蝕時。

金星小于地三十六倍二十七之一，其形如月之有盈虧，上下弦周一歲，如月之周一月也。

火星大于地半倍。水星小于地二萬一千九百五十一倍。此二星之形體，遠鏡中望之，亦只此樣，別無所見。

附　經星數

經星大小，向分六等。最大一等大于地一百零六倍又六分之一，其數一十有六。次等大于地八十九倍又八分之一，其數六十有八。三等大于地七十一倍又三分之一，其數二百有八。四等大于地五十三倍又十二分之十一，其數五百十二。五等大于地三十五倍又八分之一，其數三百四十有二。六等大于地一十七倍十之一，其數七百三十有二。總計一千八百七十八星。

步天歌

《步天歌》，即《經天該》，與古時步天歌頗有互異，蓋西方土士所集編也。

今此篇已刻入天文集中，人所易得易見，故茲不復載。

理法器撮要　卷第二

平三角法

點：如針芒，算之所起。假如算日月行度，只論日月中心一點，即為真度。

弧線。

弧線：自一點引而長之，至又一點則成線，中規者為

直線：自一點引至又一點，中繩者為直線。

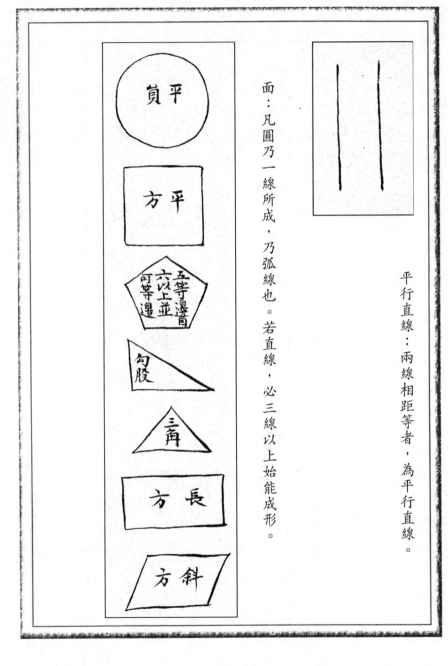

面：凡圓乃一線所成，乃弧線也。若直線，必三線以上始能成形。

平行直線：兩線相距等者，為平行直線。

體

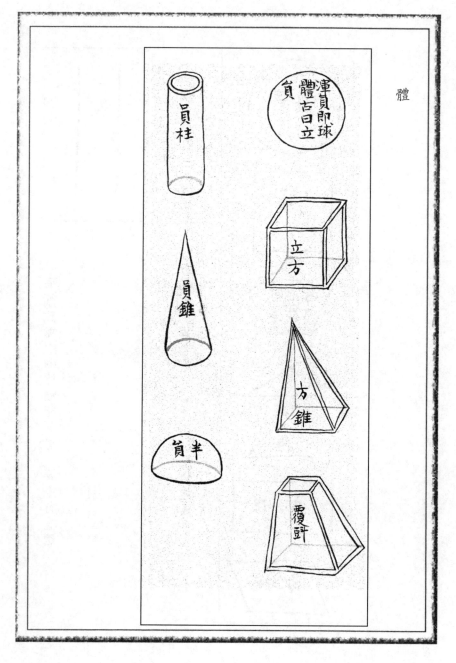

員柱

渾員即球體古曰立員

立方

員錐

方錐

半員

覆斗

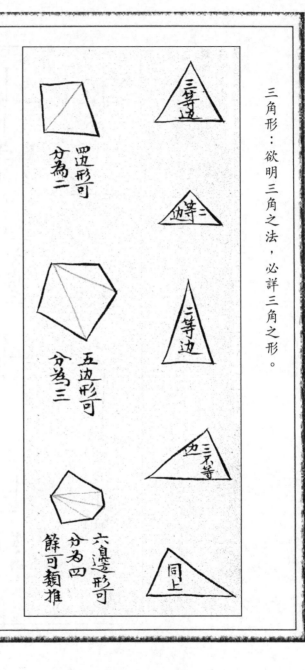

三角形：欲明三角之法，必詳三角之形。

多線皆可成形，析之皆可成三角，至三角則無可析矣。故三角能盡諸形之理。

角：法，用三角，所以異于勾股者，以用角也，故論角。

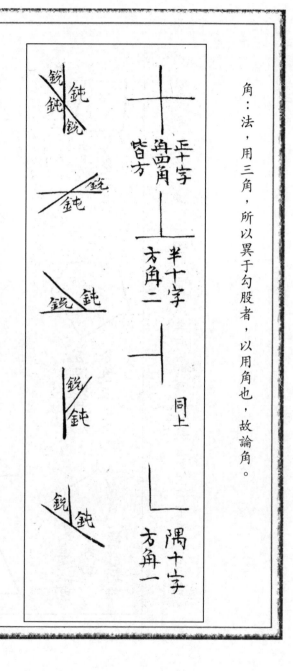

兩線直遇，皆為方角。兩線斜遇，則一為銳角，一為鈍角；鈍角必大于方角，

銳角必小于方角也。

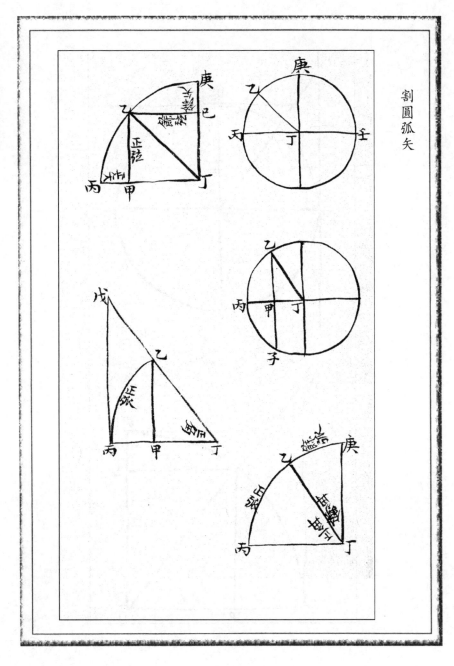

割圓弧矢

割線切線割圓八線

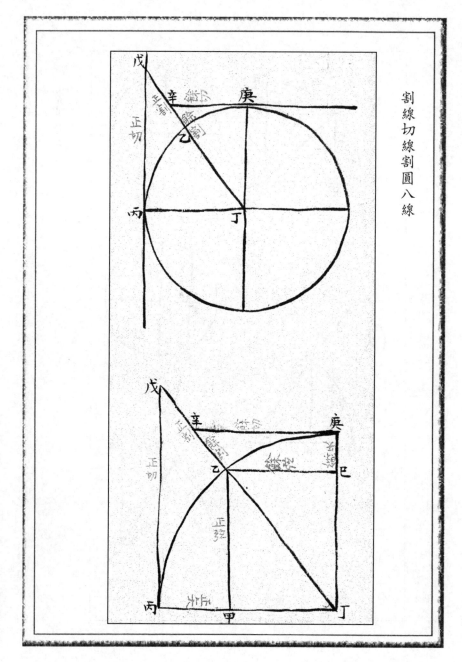

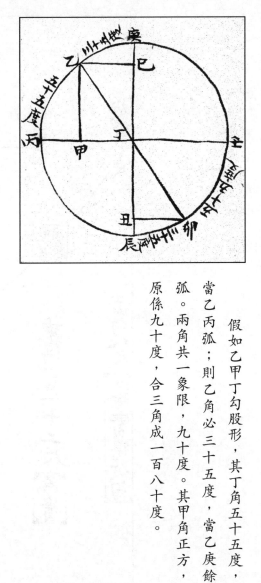

角度：凡三角形併三角之度皆成兩象限。

假如乙甲丁勾股形，其丁角五十五度，當乙庚餘弧。兩角共一象限，九十度。其甲角正方，原係九十度，合三角成一百八十度。

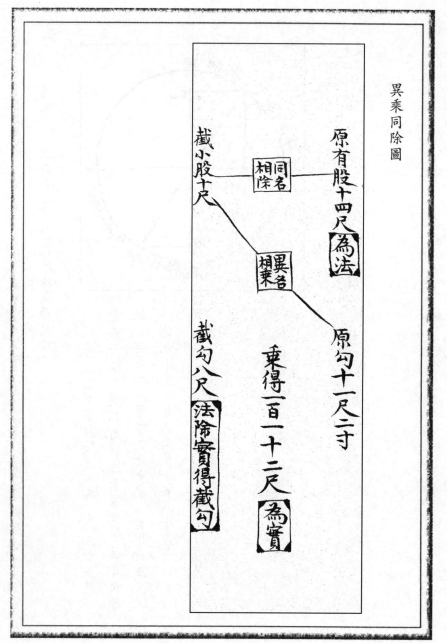

異乘同除圖

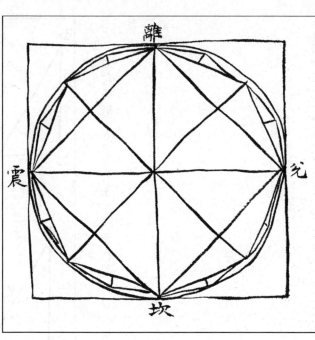

一百一十三周三百五十五合，此割圓圖也。

平方徑十寸，其積百寸。內作同徑之平圓，圓內又作平方，正得外方之半，其積五十寸。平方開之，得七寸〇七有奇。乃自四隅之旁增為八角曲圓，為第一次，至第二次則為十六，第三次為曲三十二，每次加倍，至十二次則為曲一萬六千三百八十四，於是方不復方，漸變為圓矣。其法逐節以大小勾股弦冪相求。至十二次所得小弦，以一萬六千三百八十四乘之，得三十一寸四分一釐五毫九絲二忽，為徑十寸之圓周，與祖沖之徑

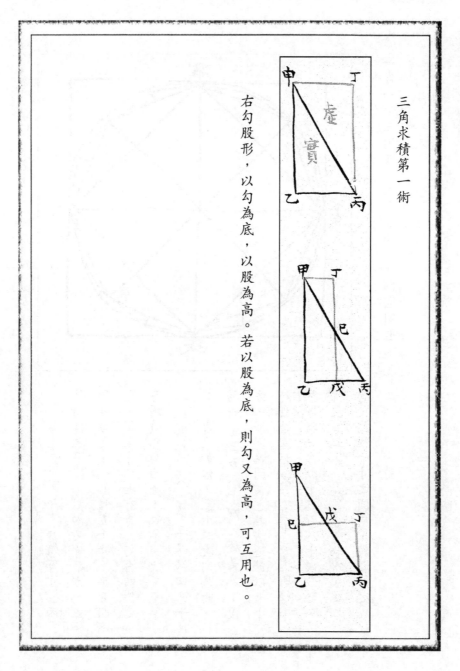

三角求積第一術

右勾股形，以勾為底，以股為高。若以股為底，則勾又為高，可互用也。

第二術

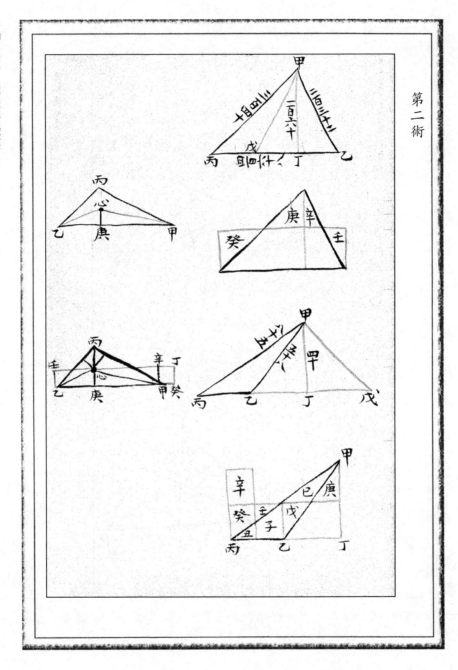

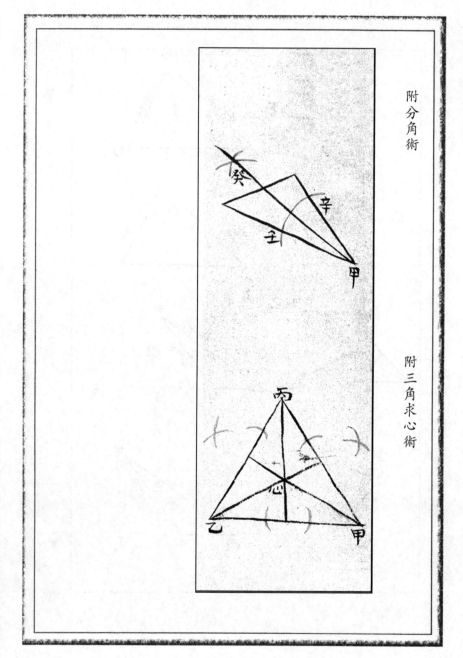

附分角術

附三角求心術

三角容圓第一術

第二術

三角容方

三角形外切平圓

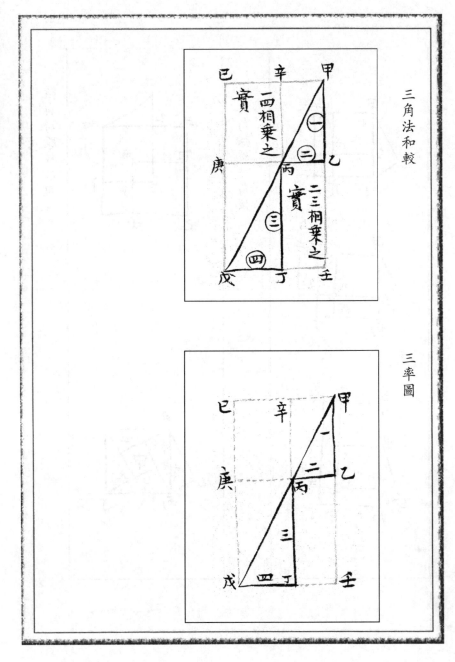

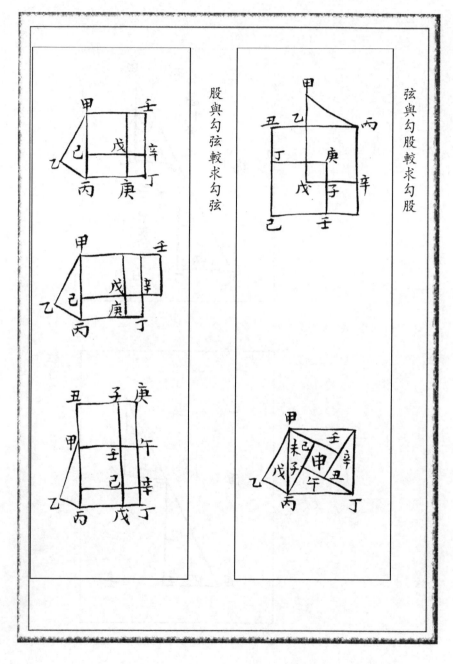

弦與勾股較求勾股

股與勾弦較求勾弦

句與股弦較求股弦

勾弦求股 　法全於上方

股弦求勾

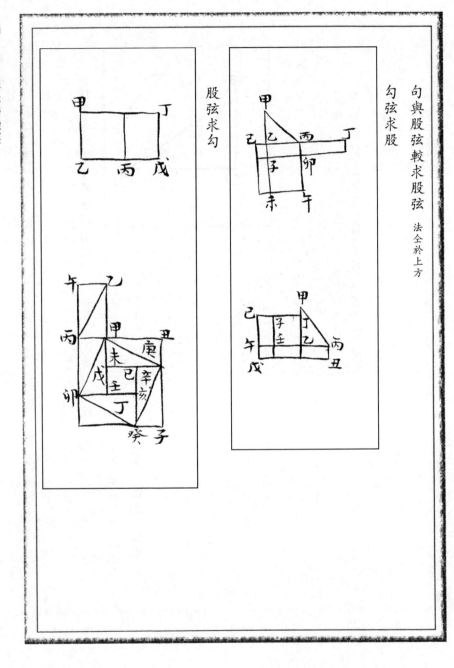

勾股

橫曰勾，縱曰股，斜曰弦。三線相聯而成勾股弦形也。

此勾股形也。三線中最大者必弦，其二線或等或不等，必勾、股。以其一角正方，故無三線等。

勾股求弦

附隔水量田法

三角深測法

測井之深及闊

登兩山測谷深

三角測斜坡

三角測遠

三角法測高

自平測高

重測法

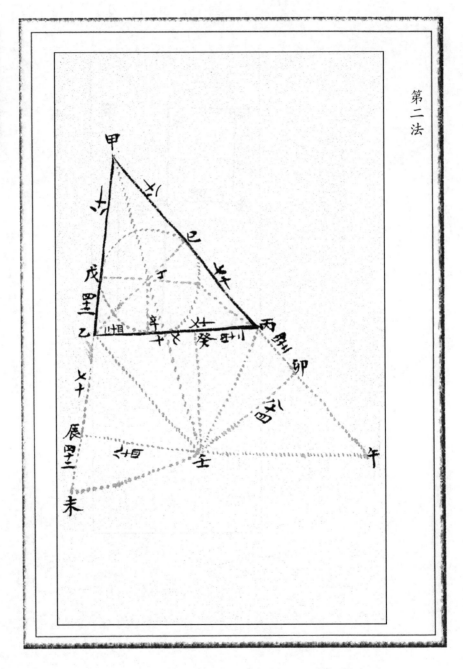

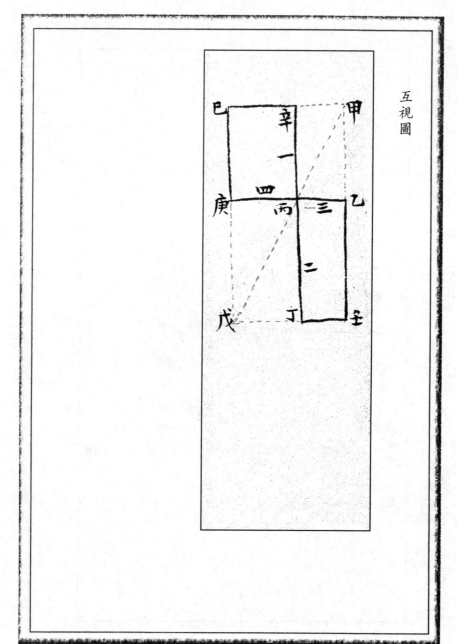

互視圖

三角勾股比例

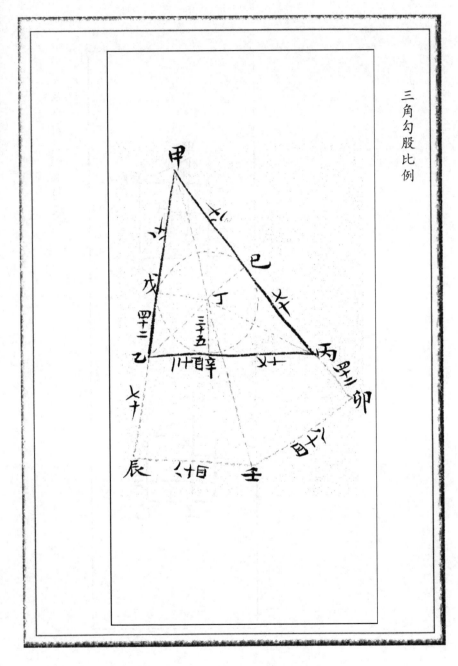

弦與勾股和求勾股

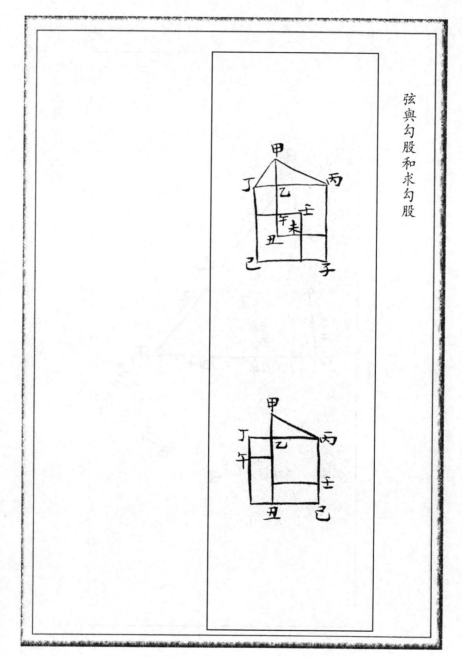

股與勾弦和求勾弦

勾與股弦和求股弦　法同上方

勾弦較股弦較求勾股弦

881

十七

理法器撮要

勾股較勾弦較求勾股弦

勾股較股弦較求勾股弦

勾弦和股弦和求勾股弦　　法同上方

勾股和勾弦和求勾股弦

勾股弦形中求容方

勾股和股弦和求勾股弦　　法同上方

勾股弦形中求容圓

表		率		通	
例形內比各	圓線	不同 面積 相等	面線	相等 面積 不同	面線
○○○○○○一	○	○○○○○○一	○	○○○○○一	○
七六九四三一・四〇	△	九八二三一・五五〇	△	八三七七六四三・一	△
七九一六六三・六〇	□	四九三二三七二・一	□	〇七二二六八八・〇	□
七六二八六五・七〇	⬠	六九七五〇九・二一	⬠	〇八四六五七六・〇	⬠
三三九九六二・八〇	⬡	一三七九七〇・三三	⬡	〇八一八九四五・〇	⬡

表		率		通	
例形外比各	圓線	相等 尺寸 不一	積數 面線	相等 積數 不一	尺寸
○○○○○○一	○	○○○○○○一	○	○○○○○一	○
七六八九三五六・一	△	二九五八九〇九・一	立方	〇六九九五〇・八〇	立方
四九三二三七二・一	□	〇〇〇〇〇〇五・〇	圓柱	一一二九九五二・一	圓柱
四八二三六五・一一	⬠	〇〇〇〇〇〇五・〇	圓錐	五〇八五三七・八〇	圓錐
八七五六二〇・一一	⬡	七九一六六三六・〇	錐形	四七四四二六・一一	錐形

表		率		通	
五五三	週	分 錢 兩	鉛銅鐵錫	三 一 一	寸
塵 分 錢 兩		三 九 九		分 錢 兩 〇	金
〇〇五二	石	〇 五 七	銅	〇 八 六 一	水
七一九〇	水	〇 七 六	鐵	八 二 二 一	銀
〇二八六	油	〇 三 六	錫	〇 〇 九 〇	銀

知一邊求垂線		知一邊求一面	
○○○○○○一	△	○○○○○○一	▱
五六九四六一八○	△	七二一○三三四○	△
七六○一七○七○	畓	七二一○三三四○	畓
二六一五三一一一	壴畗	四七七四○二七一	壴畗
四一六七五五七○	畗畱	七二一○三三四○	畗畱

求球內各形之一邊		求球內各形之一面	
○○○○○○一	○	○○○○○○一	○
五六九四六一八○	△	一五七六八八二○	△
三○五三七七五○	田	二三三三三三○	田
七六○一九○七○	畓	四六○五六一二○	畓
一二二八六五三○	畗	六四五○九一二○	畗
一一三七五二五○	畗畱	七一八六九一一○	畗畱

求球外各形之一面		求球外各形之一面	
○○○○○○一	○	○○○○○○一	○
七九八四九四四二	△	六七○八九五二	△
○○○○○○○一	回	○○○○○○一	田
○五四七四二一一	畓	二九五九四六○	畓
三八二○九四四	壴畗	七三九八六四三○	壴畗
五四八五一六六	畗畱	一七二五九八一○	畗畱

	知一	邊求	體積
▱	一	〇〇〇〇〇〇〇〇	
△	〇	一一五八七一一〇	
菌畵畗求球	〇	五四〇四一七四〇	
	七	〇八一一三六六七	
	二	二五九六一八一二	

	內各	形之	體積
○	一	〇〇〇〇〇〇〇〇	
◮	〇	〇五一一四六〇〇	
◳	一	〇〇五四二九一	
菌畺畵求球	〇	六六六六六六一〇	
	三五四一八四三〇		
	九七一〇七一三〇		

	外各	形之	體積
○	一	〇〇〇〇〇〇〇〇	
◬	一	×〇五〇二三七一	
▣	〇	〇〇〇〇〇〇〇	
菌畵畗	〇	八五二〇六六八〇	
	五七八七三九六〇		
	〇七五一一三六〇		

左：

	知一	邊求	面積
△	七二一〇三三四〇		

	知徑	求數	面積
⊟	二八九三五八七〇		

	知大	小徑	求數	面積
⊕	二八九三五八七〇			

	知底	徑高	求數	體積
⊟	二八九三五八七〇			

	知下	各徑	高數	求體積
⊟	七九九八〇三一〇			

右欄（自右至左、自上而下讀）：

圖	題	數
△	知一邊求積	三〇九四〇一一
⊖	知徑求渾圓面幂數	三一四一五九二六
⊕	知大小徑求外面積數	三一四一五九二六
鐘形	知底徑高求體積數	〇二六一七九九四
△	知一邊數求體積	〇一一七八五一一

左欄：

圖	題	數
△	知一邊求高數	〇八六六〇二五九
⊖	知徑求體積數	〇五二三五九九四
⊕	知大小徑求體積數	〇五二三五九九四
鐘形	知上徑下徑高求體積數	〇二六一七九九四
對角形	知一邊求對角線	一一四二一三四

 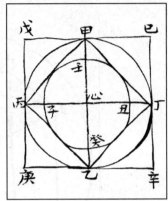

方圓冪積

假外大平方之積一百，則內小方之積必五十，平圓亦然，此加倍之比例也。

假如外三邊形之積四百，則內三邊之積必一百，圓面亦然，此四分之一比例也。

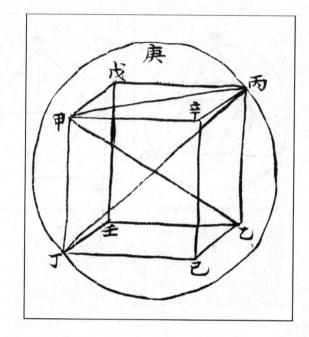

此三倍比例也。

理法器撮要 卷第三

利器九法

一曰規：凡作圓線及量度之用。

二曰矩：用以驗勾股之準，以鋼為之。

三曰尺：以銅片
為之，用以作直線。

四曰度板：以銅
板為之，為造晷截度之母，板愈
大則愈適用。

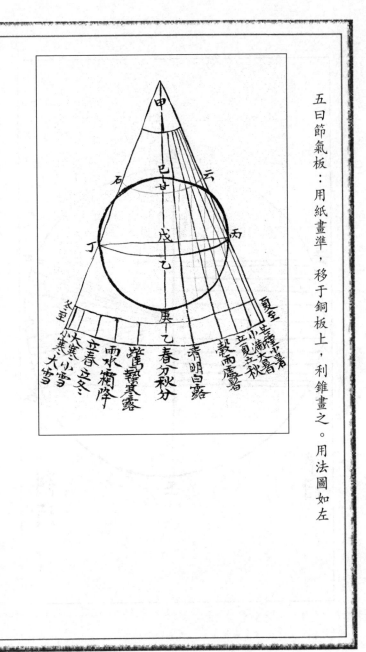

五日節氣板：用紙畫準，移于銅板上，利錐畫之。用法圖如左

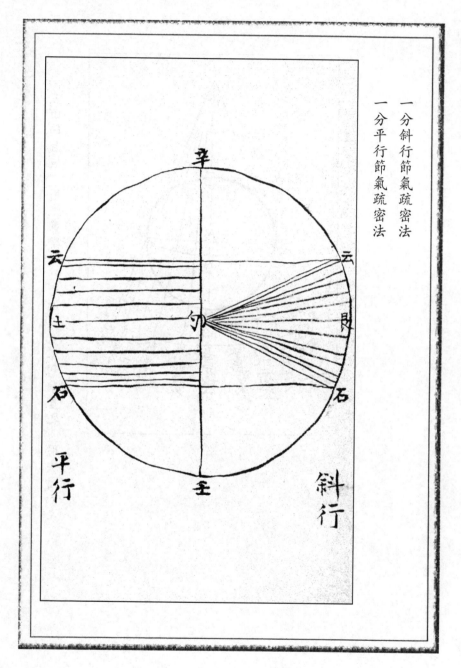

一分斜行節氣疏密法

一分平行節氣疏密法

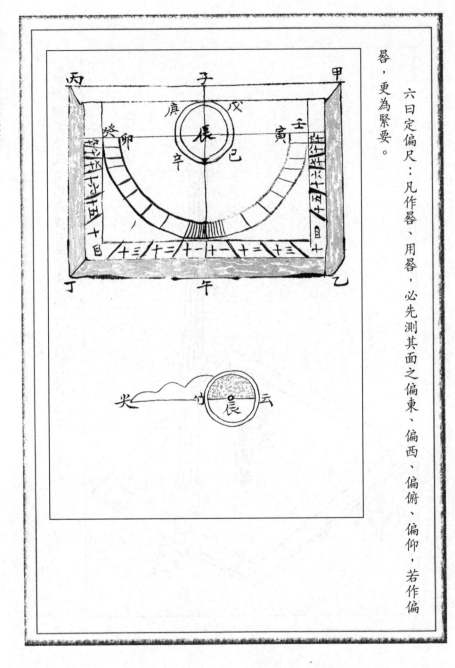

六日定偏尺：凡作晷、用晷，必先測其面之偏東、偏西、偏俯、偏仰，若作偏

晷，更為緊要。

七曰定平尺：用以置晷于上以測時，使表影無欹偏之患。

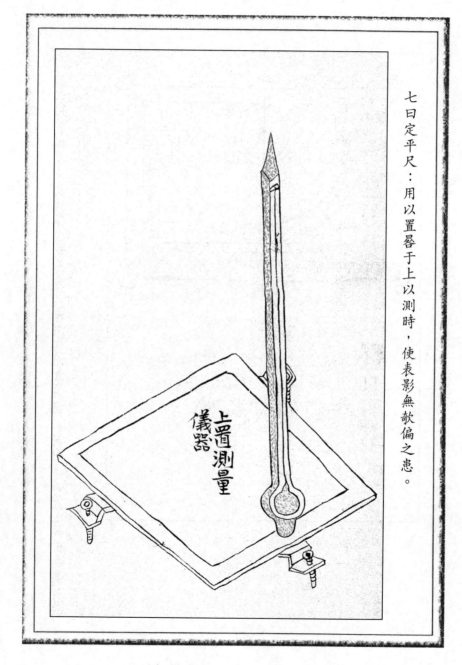

上置測量儀器

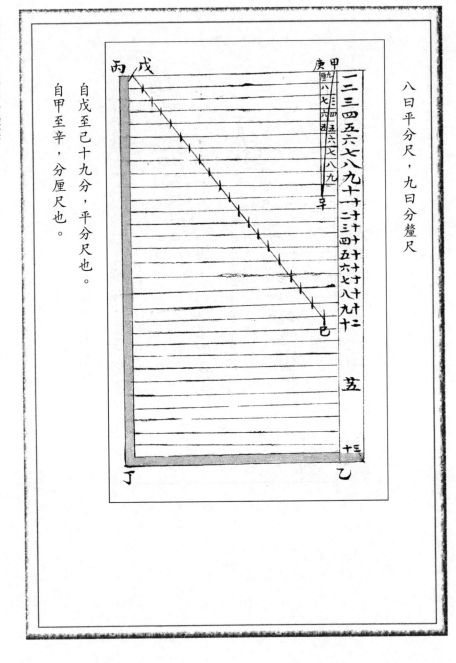

八日平分尺，九日分釐尺

自戊至己十九分，平分尺也。

自甲至辛，分釐尺也。

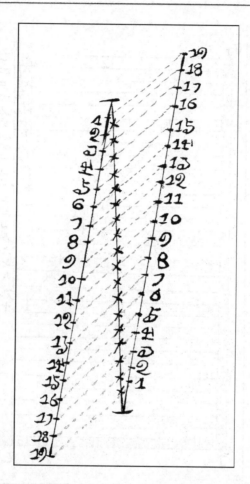

總法五要

一曰平分線捷法：以上即漢字自一至十九數目也。

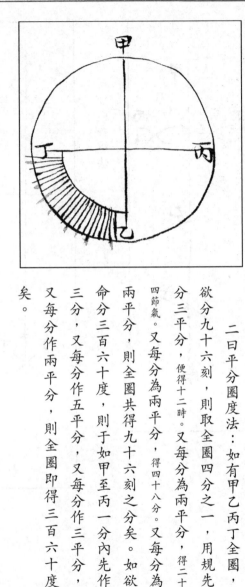

二曰平分圈度法：如有甲乙丙丁全圈，

欲分九十六刻，則取全圈四分之一，用規先

分三平分，便得十二時。又每分為兩平分，得二十

四節氣。又每分為兩平分，得四十八分。又每分為

兩平分，則全圈共得九十六刻之分矣。如欲

命分三百六十度，則于如甲至丙一分內先作

三分，又每分作五平分，又每分作三平分，

又每分作兩平分，則全圈即得三百六十度

矣。

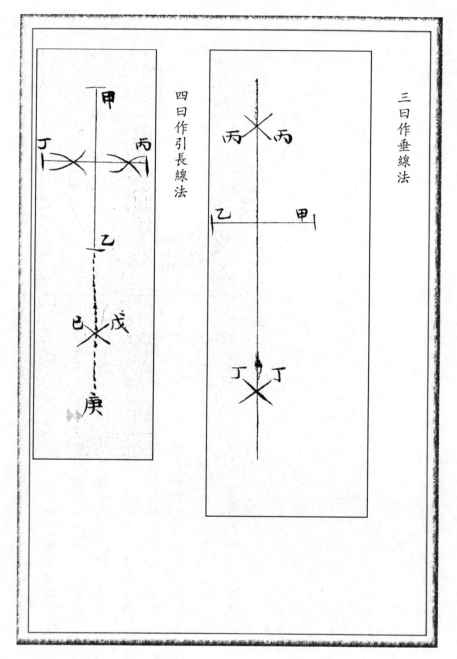

三曰作垂線法

四曰作引長線法

五日三點求心法

面南地平晷

羅經平晷

平晷加節氣線法

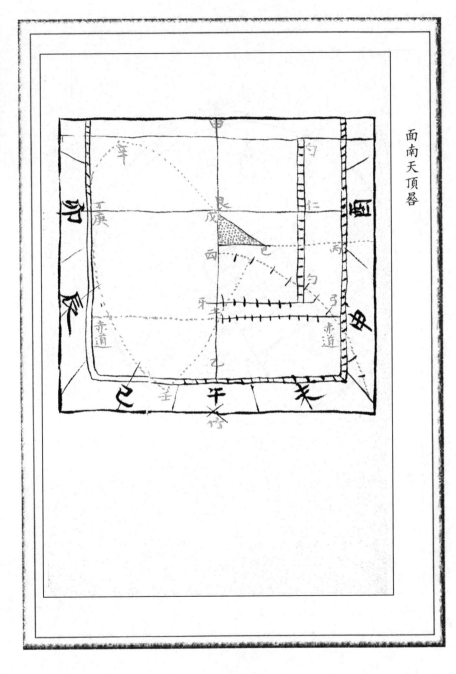

面南天頂晷

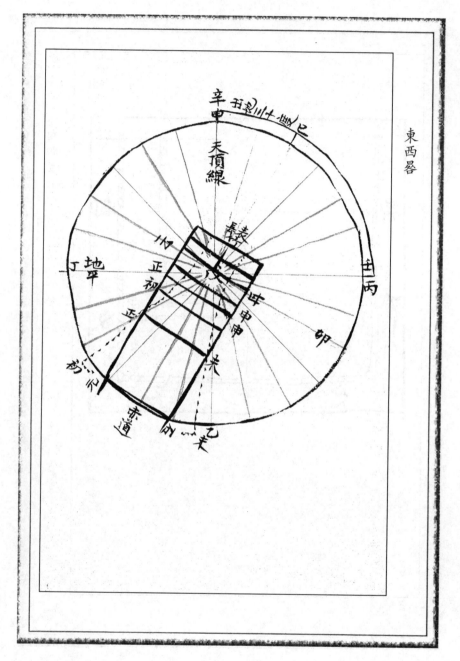

東西晷

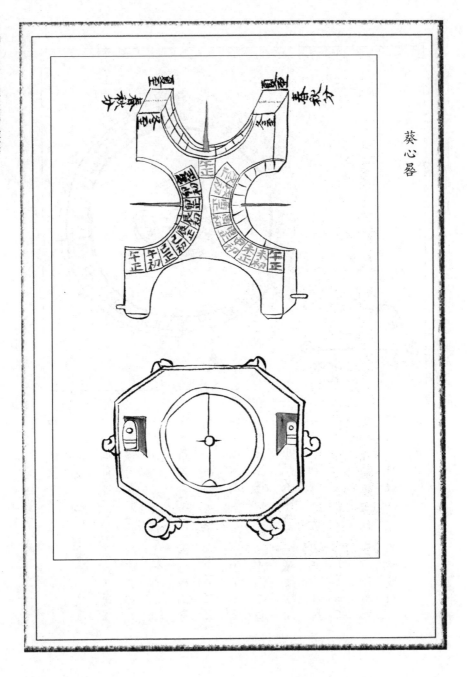

葵心晷

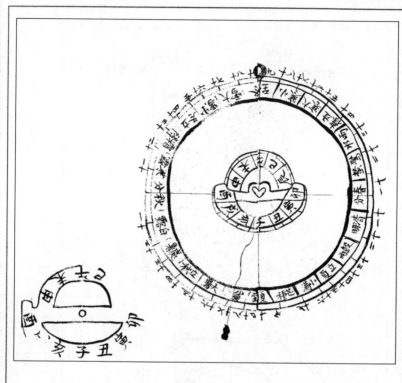

中星儀表

外第一盤刻三百六十度及二十四節氣，為歲差盤，每歲向東移過五十一秒以就歲差，與第二盤刻四十五大星者釘牢。第二為星盤。內一層為時刻盤，中作活紐，須下重上輕，以銅為之，以垂子午，正局中懸絲繩為中線，時盤之上施一垂線為測線。用儀之法：

如立春節視天上某星正中，即看星盤上將某星切于中線之下；次引垂線切于立春第幾候，視時盤上線切某時幾刻，即得現在時刻。

中時盤式

四十五大星

位：即中星儀中

盤所列。

910
利瑪竇中文著譯集

測日躔表

911

十七 理法器撮要

時刻盤

定時刻線捷法

下二線與甲乙線比例同

附錄

右書三卷，圖注精詳，詮詁明確，約而不泛，簡而能明，洵天文數學家不易得之寶也。戊寅初夏，借得汲古閣毛氏抄本，因令胥鈔錄一通，雖字跡繪工遠遜毛本，然大意不失，尚可見廬山面目，爰書數語藏之篋衍。求自樓主人識